Les Éditions du Boréal
4447, rue Saint-Denis
Montréal (Québec) H2J 2L2
www.editionsboreal.qc.ca

LE DROIT
D'ÊTRE REBELLE

Correspondance de Marcelle Ferron
avec Jacques, Madeleine, Paul et Thérèse Ferron

LE DROIT
D'ÊTRE REBELLE

textes choisis et présentés par Babalou Hamelin

postface de Denise Landry

Boréal

© Les Éditions du Boréal 2016
Dépôt légal : 4ᵉ trimestre 2016
Bibliothèque et Archives nationales du Québec

Diffusion au Canada : Dimedia
Diffusion et distribution en Europe : Volumen

*Catalogage avant publication de Bibliothèque et Archives nationales du Québec
et de Bibliothèque et Archives Canada*

Vedette principale au titre :

　　Le droit d'être rebelle

　　Comprend des références bibliographiques

　　ISBN 978-2-7646-2456-2

　　1. Ferron, Marcelle, 1924-2001 – Correspondance. 2. Ferron, Marcelle, 1924-2001 – Famille. 3. Ferron (Famille) – Correspondance. 4. Femmes peintres – Québec (Province) – Correspondance. 5. Écrivains québécois – 20ᵉ siècle – Correspondance. 6. Québec (Province) – Civilisation – 20ᵉ siècle. I. Ferron, Marcelle, 1924-2001. II. Ferron, Jacques, 1921-1985. III. Ferron, Madeleine, 1922-2010. IV. Ferron, Paul, 1926-2007. V. Ferron, Thérèse, 1927-1968. VI. Hamelin, Babalou, 1951- . VII. Landry, Denise, 1958- .

ND249.F47A3　　2016　　759.11'4　　C2016-941473-6

ISBN PAPIER 978-2-7646-2456-2

ISBN PDF 978-2-7646-3456-1

ISBN EPUB 978-2-7646-4456-0

On nous considérait à l'époque comme des révolution-naires, alors que nous étions seulement à l'heure. On avait osé être nous-mêmes et on s'est retrouvés à l'avant-garde.

MARCELLE FERRON (1924-2001)
signataire de *Refus global*

Avant-propos

La mémoire est la seule immortalité pour les êtres qu'on aime.

Marcelle Ferron

Son coffre en bois était immense et Marcelle y lançait tout ce qu'elle voulait garder : des photos, un bout de son journal, ses agendas, des factures, des invitations. Elle gardait tout ! S'y trouvaient donc les lettres de ses frères et sœurs.

Lire des lettres, c'est regarder par le trou de la serrure, c'est surprendre des secrets, des passions, c'est « entendre » ce qu'on ne soupçonnait pas – mais c'est aussi rêver.

Il y a des êtres qui ont une épaisseur d'âme, plusieurs couches, pour ainsi dire. Ces couches d'âme, ces strates, sont d'une partie si profonde de l'être que nul ne peut les abîmer. Une source, certains diront, une douleur peut-être. Mais peu importe, douleur ou source, c'est quelquefois la même chose : au profond de l'être se trouve une force inébranlable qui en même temps est d'une très grande fragilité dans son dévoilement. Marcelle était de ces êtres forts et vulnérables.

À la mort de son frère Jacques, elle s'enferma dans sa chambre pendant trois jours. De notre père, jamais elle ne dit un mot désobligeant, si ce n'est que la guerre l'avait détruit ; des souffrances de sa patte (c'est ainsi qu'elle appelait sa jambe malade), jamais elle ne se plaignit. De ses chagrins, elle ne parlait pas. Une sorte de pudeur l'en empêchait…

Ces lettres témoignent de façon admirable de sa passion, de sa fougue et de cette tendresse qui l'a toujours animée.

Marcelle a toujours été fidèle à ses choix. « Ce n'est pas parce que vous êtes mes filles que je vous aime, mes loulottes. La famille est celle qu'on choisit. » Cette phrase nous faisait peur tout en nous ravissant. Nous étions

un choix, nous étions son choix ! Il fallait qu'il en soit toujours ainsi. Se choisir et s'aimer. Elle qui détestait la « sentimentalerie », comme elle disait, était une éternelle romantique.

Jeunes, nous avions été arrachées à notre mère. Émerger de sa mort, de cette nouvelle séparation, irrémédiable cette fois, fut très difficile, comme si les traces de la première ne s'étaient jamais vraiment effacées.

Le clan Ferron

Le clan Ferron, c'est avant tout trois sœurs, Madeleine, Marcelle et Thérèse. Des femmes qui se sont interrogées sur le mariage, l'autorité, la religion, l'expression artistique, et qui, braves, farouches, ont mené bataille pour l'espoir et pour que la société leur fasse une place, à elles, mais aussi aux autres.

Madeleine publie son premier recueil de contes, *Cœur de sucre,* et son premier roman, *La Fin des loups-garous,* en 1966. Elle a quarante-quatre ans. Ses romans, ses merveilleuses nouvelles et ses contes s'échelonneront sur plus de trente ans. Ils puisent dans la culture traditionnelle et populaire de la Beauce, région qu'elle habite après son mariage avec Robert Cliche, en 1945. S'il y a peu de lettres ici de l'avocat Cliche, on le découvrira à travers les yeux et les mots amoureux de Madeleine.

Marcelle, pour sa part, commence par la sculpture et la peinture. « C'est étrange, dans la famille […] l'expression est innée […], mais cette expression est tenue sous contrôle trop fortement. Signe d'un manque de confiance », écrit-t-elle dans une lettre de février 1953. D'ailleurs, elle n'a de cesse de partager ses lectures et de réaffirmer sa détermination à suivre sa voie. Dès 1963, elle voudra rendre l'art accessible à tous. Elle peindra une première murale et fera par la suite des verrières pour mettre de la couleur et de la lumière dans la vie des gens. L'art public correspond chez elle à une sensibilité au social. Héritage d'un père notaire mais libéral – avec des idées de « gauche », dirait-on aujourd'hui.

Thérèse révèle peu à peu son immense talent comme journaliste et écrivaine. Ses contes et ses nouvelles sont publiés, pour la plupart, dans *Le Magazine Maclean.* Et ses grands reportages, parus entre 1965 et 1967, sont très remarqués[1]. Elle s'intéresse également à la politique. Elle appuie le

1 « Les juifs de ma rue », *Le Magazine Maclean,* vol. V, n° 1, janvier 1965 ; « Quel sort

Parti socialiste du Québec dès le départ et est profondément syndicaliste. Elle a une allure de mannequin, d'actrice. Les gens se retournent souvent sur son passage pour admirer son élégance, et Michel Chartrand la surnomme « la Comtesse ». Noblesse oblige, elle rêve de chevaux. Elle est donc ravie quand son ami Gabriel Charpentier, directeur musical à Radio-Canada, lui demande d'enseigner, le temps d'un week-end, un peu d'équitation à Louis Quilico pour un opéra télévisé.

Certes, ces lettres ne sont pas récentes, mais elles ont été écrites par trois sœurs qui ont un appétit de vivre et une liberté de ton, une vision personnelle de leur époque qui est intemporelle. C'est d'hier, c'est d'aujourd'hui.

Le clan Ferron, c'est aussi les deux frères, Jacques et Paul, que cinq années séparent. Jacques, médecin, écrivain, homme politique, polémiste. Ici, dans ses lettres, c'est surtout le jeune médecin-écrivain qui aiguise sa plume. Et cette plume a des moments de grâce. Le 10 avril 1948, il écrit à Marcelle : « Je te donne la peinture, je me réserve l'écriture, et je dis : "Jouons notre vie sur une carte." » Dès 1949, Jacques publie sa première pièce de théâtre et Marcelle tient sa première exposition solo. D'ailleurs, ce furent les deux premiers du clan Ferron à vouloir faire de l'art « une prodigieuse aventure ». Jacques écrira un peu moins à Marcelle après 1953, car il lui en voudra terriblement d'être partie en France et il prendra du temps à lui pardonner cet exil, comme il dit. Il faudra attendre les années 1960.

Paul Ferron, homme posé, rationnel, veut être architecte. Par insécurité, il choisit comme son grand frère la médecine. Au début des années 1950, leurs bureaux sont mitoyens dans le sous-sol d'une pharmacie de Ville Jacques-Cartier, aujourd'hui Longueuil, banlieue ouvrière où les deux frères pratiquent pendant plus de trente ans. Il sera parmi les fondateurs, avec Jacques, du Parti Rhinocéros, parti humoristique qui se moque du gouvernement fédéral. Après avoir encouragé sa femme, la céramiste Monique Bourbonnais-Ferron, dans sa carrière, il deviendra lui-même sculpteur à la fin de sa vie.

Vers 1956, Thérèse, Paul et Jacques habitent la même rue, à quelques maisons de distance les uns des autres, au domaine Bellerive de Ville

faisons-nous aux vieux ? », *Le Magazine Maclean*, vol. V, n⁰ 6, juin 1965 ; « L'asile ou la prison pourrait tout arranger », *Le Travail*, août 1965 ; et « Le village de l'espoir », *Le Magazine Maclean*, vol. VII, n⁰ 2, février 1967.

Jacques-Cartier, tandis que Madeleine Ferron et son mari, Robert Cliche, vivent à Saint-Joseph-de-Beauce.

Le retour de Marcelle, en juin 1966, explique en grande partie le nombre décroissant des lettres. Marcelle, qui a été nommée professeure à l'Université Laval de Québec – d'abord à l'École d'architecture et par la suite à l'École des beaux-arts –, voit régulièrement sa sœur Madeleine et son beau-frère Robert Cliche. Et davantage après l'achat d'une maison de campagne à Saint-Elzéar, non loin de Saint-Joseph-de-Beauce. Après la mort de Robert, en 1978, Madeleine ira habiter à Outremont pendant quelques années, non loin de chez sa petite sœur.

Les visites et les coups de téléphone ont remplacé en grande partie les lettres de la fratrie. Et nous avons cru bon d'arrêter cette correspondance à la mort de Jacques, en 1985.

Les lettres

Au hasard du temps, j'ai recopié et annoté cette correspondance. Certes, dans le coffre, il manquait une partie des lettres de Marcelle, mais j'y ai eu accès grâce au Fonds Jacques Ferron MSS424 de Bibliothèque et Archives nationales du Québec et au Fonds Madeleine Ferron MSS467 de la même institution. Et celles de Marcelle adressées à Thérèse lui ont été remises après la mort de celle-ci.

Malheureusement, seules certaines lettres sont datées, et pour celles encore dans leur enveloppe, l'encre défraîchie du cachet d'oblitération rend souvent la date illisible. Si quelques livres, dont *Chronique du mouvement automatiste québécois. 1941-1954,* de François-Marc Gagnon, et *Jacques Ferron, polygraphe. Essai de bibliographie suivi d'une chronologie,* de Pierre Cantin, nous ont aidés à les situer, les dates que nous donnons entre crochets sont des approximations.

La grande majorité des lettres reproduites ici sont inédites. Une demi-douzaine de celles que Marcelle adresse à Jacques ont été publiées par Marcel Olscamp dans *Études Françaises*[2]. D'autres, à Madeleine, ont été citées par Patricia Smart dans son livre *Les Femmes du Refus global* (Boréal, 1998).

2 « Lettres à Jacques Ferron (1947-1949) », vol. XXXIV, n^os 2-3, automne 1998, p. 234-353.

Toutes les lettres ne sont pas dans ce livre. Pour des raisons éditoriales et personnelles, nous avons effectué une sélection et introduit quelques coupures.

<p style="text-align:center">* * *</p>

Le clan, profondément marqué par la mort et la maladie, a voulu, à des décennies et à des rythmes différents, changer le monde ou du moins l'améliorer, s'opposer à une société ultraconservatrice, contrer la convention et l'inhumain. Faire naître le beau, proposer, penser. L'espoir n'est pas un rêve, mais peut-être de la lumière. C'est d'hier et c'est d'aujourd'hui, plus que jamais.

Babalou Hamelin

Noms et surnoms
des membres du clan Ferron

Joseph-Alphonse Ferron (8 juin 1890-5 mars 1947)

Marie-Laure-Adrienne Caron (10 janvier 1890-5 mars 1931), épouse

Jacques Ferron (20 janvier 1921-21 avril 1985) : *Johny* ; *Johnny* ; *Jonny* ; *Jac* ; *Cornichon.*

Magdeleine Thérien (1921-14 octobre 2013), première épouse : *Papou* ; *le Papou.*

Madeleine Lavallée (16 décembre 1925-8 février 2015), seconde épouse : *Mouton* ; *le Mout.*

Madeleine Ferron (24 juillet 1922-27 février 2010) : *Merluchon* ; *Merluche* ; *mère Luchon* ; *Merle* ; *Merlin* ; *Ti-Merle* ; *Mado* ; *Mad.*

Robert Cliche (12 avril 1921-5 septembre 1978), époux : *Larry* ; *Robertino* ; *Roberte* ; *Robertine* ; *Chaton* ; *Albert* ; *Béber.*

Marcelle Ferron (29 janvier 1924-19 novembre 2001) : *Marce* ; *Marcelli* ; *Maricelli* ; *Poussière* ; *Pousse* ; *la vieille* ; *Fauvette.*

René Hamelin (13 février 1921-9 juillet 1973), époux : *Poucet* ; *le Papu* ; *Populo* ; *Mumu* ; *Papulaire* ; *le Pape.*

Paul Ferron (19 juillet 1926-10 août 2007) : *Légarus* ; *Légar* ; *Paulo* ; *Popaul* ; *le Chasseur* ; *Popol le chasseur.*

Monique Bourbonnais (4 janvier 1927), épouse : *Bobette.*

Thérèse Ferron (1ᵉʳ décembre 1927-8 juin 1968) : *Blondie ; Blondy ; Blon-dinette ; Béca ; Bécassine ; Bécasse.*

Bertrand Thiboutot (12 décembre 1922-mars 1985), époux : *le Pingouin ; Mico ; Bert.*

Aimer vivre est un combat

Chaque homme est maître de son univers intérieur
et ni l'autorité ni la haine ne peuvent rien contre ça.

Marcelle Ferron

1944

• En 1943, alors qu'elle est aux Beaux-Arts à Québec,
Marcelle présente Robert Cliche à sa sœur Madeleine.
En cette même année, elle rencontre René Hamelin,
officier dans l'armée canadienne. Elle l'épousera le 15 juillet 1944.
Ils déménageront ensuite à Toronto. Marcelle a alors vingt ans. •

De Marcelle à Thérèse

[Toronto, automne 1944]

Mardi
Ma chère Blondie,
Madame Hamelin est tellement gelée qu'elle a de la difficulté à tenir sa
plume. Ceci est dû à ce qu'elle loge chez une juive qui oublie de chauffer.
Si ce n'était leur langage, je souhaiterais être juif tant j'ai de la sympathie
pour eux. Ils parlent un jargon où il n'y a que des *v*, sont extrêmement
gentils et d'une propreté excessive. Le vendredi ils soupent très tard – à la
lumière de deux chandelles – ils mangent du cou de poulet farci. Le ven-
dredi semble pour eux un jour de réjouissancc. Toronto a un musée
superbe, le plus beau du Canada je crois.

Réflexions sur les gens de Toronto :
[1er] Ils sont extrêmement bourgeois ;
2e Ils sont très américanisés, beaucoup plus que nous ;
3e Il y a très peu d'hommes et toute une armée de femmes. Ce que je n'aime
pas du tout ;

4ᵉ Je ne les trouve pas trop fanatiques et plutôt gentils ;
5ᵉ Veux, veux pas je parle anglais pour la bonne raison que les gens qui parlent français sont aussi rares que des bananiers. Les gens m'ont demandé si j'étais « *a real French girl* ». Je dis que je viens de Paris, ce qui est très bien vu ici. On ne me prend pas pour une Canadienne parce que je roule mes *r*.

Je suis comme un poney trotteur. Demain, je vais passer la journée au YMCA. On joue au badminton, au bowling, on nage. Il y a un programme de culture physique. En résumé, je reviens le soir aussi raquée qu'un vieux courseur. Ici se termine le journal. Je deviens frigidaire.

Écris-moi à :
 René Hamelin
 Mess des Officiers Small Arms corps
 Long Branch, Ontario

Gros becs, mon gros chou blond. Des tas de becs,

Marcelle, dite la gelée.

De Marcelle à Madeleine

[Toronto, automne 1944]

Mardi matin
Mon cher petit Merluchon,
J'ai rêvé à toi toute la nuit ; tu étais noyée et je me suis réveillée pleurant comme un veau.

Depuis que je suis ici, Merluche, je vis à la vapeur, je me porte à merveille et sors comme trois petits démons. J'ai écrit à Papa la semaine dernière ainsi qu'à Maman Ida[1] et là je t'écris au plus vite, car tu dois me prendre pour un vieux porc-épic sans cœur.

Et puis chou, viens-tu en fin de semaine ?

René et moi vivons une deuxième lune de miel. Je le vois en fin de semaine, le mercredi et le jeudi ; il m'appelle à tous les jours. Alors comme tu vois le temps passe à merveille.

1. Ida Méthot, seconde épouse de Joseph-Alphonse Ferron depuis le 1ᵉʳ mai 1943.

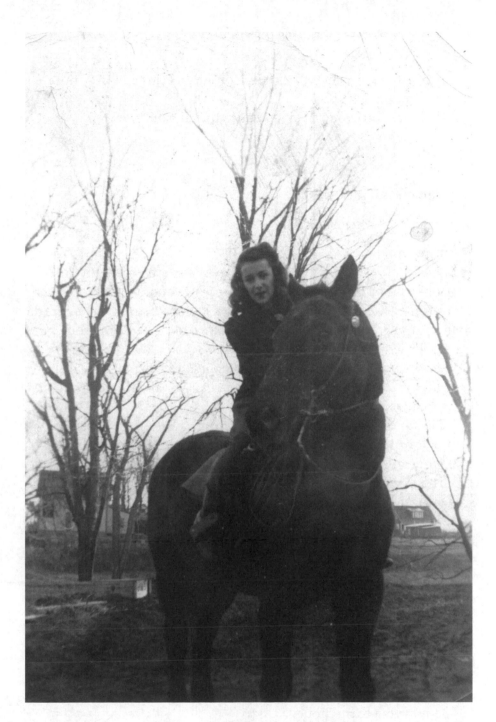

Marcelle à cheval

Il y a de très jolies choses à visiter à Toronto. Je n'ai pas encore fini d'en faire le tour.

Bonjour, mon chou. Je t'aime beaucoup. J'ai hâte de te voir.

Marcelle

De Marcelle à Thérèse

[Montréal, le] 1er décembre 1944

Ma chère Blondie,
Te rappelles-tu le conte que je t'avais envoyé l'an dernier pour ta fête ?

Comme je ne m'en souviens pas et que je ne voudrais pas me répéter : pas de conte cette année. Et puis à dix-sept ans, on ne se fait plus écrire de contes par sa grande sœur ; ce sont les hommes qui t'en conteront à ma place… Ils seront peut-être plus réalistes…

Alors ma chouette toute blonde, je te souhaite d'être aussi sage que tu l'es dans ton couvent, d'être aussi jolie, et de ne jamais échouer à l'hôpital pour un mois ou deux…

Si j'étais élastique, je m'étirerais jusque chez Eaton pour t'acheter un petit cadeau. Mais voilà, loin d'être élastique on m'alourdit d'un plâtre, on m'alourdit aussi d'un rejeton. Je suis contente, heureuse, etc. Je suis enceinte depuis cinq semaines et j'espère que c'est d'un fils. J'ai d'« agréables » nausées, je digère comme un vieillard, enfin la vie commence.

Mon René est venu de Toronto en fin de semaine. Papa n'est pas très bien… Écris-lui donc un petit mot.

Mon poney est vendu.

On m'enlève mon plâtre samedi. Je meurs de hâte de retomber enfin sur mes deux jambes.

Cette fichue vie est un mélange de bonheur et de petits malheurs. Aujourd'hui, je me fiche de tous les malheurs possibles. Fais comme moi mon chou, autrement c'est un éternel chaos. Étudie bien. Des tas de becs. Je te souhaite toutes les bonnes choses imaginables pour cette année – dix-sept ans d'existence. Quel passé (ouf !).

Bonjour, ma chère chouette,

Marce

De Marcelle à Thérèse

[Montréal, décembre 1944]

Ma chère chouette dorée,
Je me trouve nez à nez avec mon horrible plâtre que je déteste, mais j'ai beau haïr ma jambe, je lui dois tout de même obéissance, car c'est elle qui décide de ma position, de mon sommeil, je la traite même avec des gants blancs pour qu'elle passe le plus inaperçue possible.

Dr Samson[2] est venu, pas moyen de lui faire dire un mot à ce lynx ! Il m'a dit que je resterais la jambe raide un bon bout de temps. Je suis embarrassée, car pour les médecins, le calendrier n'est pas tout à fait le même que le nôtre.

La vie est terriblement ennuyante ici, je meurs de hâte de voir mon René.

Rien de neuf, la chambre est trop nette, car j'aimerais y découvrir des araignées. Si je peux attraper une bibitte quelconque je vais l'élever dans une boîte : dommage tout de même que le Saint-Esprit ne puisse venir la féconder.

Bonne nuit mon chou, je t'écrirai plus tard, je suis fatiguée. Écris-moi S.V.P.

Des 1 000 becs,

Marce

De Marcelle à Thérèse

[Montréal, décembre 1944]

Ma chère chouette,
Ta lettre m'a fait un plaisir raffiné.

Je ne peux pas t'écrire longuement, car je suis malade. Je fais pas mal de fièvre, hier j'avais un poids au bout de la jambe, un poids qui tirait jour

2. Le Dr J.-Édouard Samson, qui a fondé le Service d'orthopédie de l'Hôpital du Sacré-Cœur, avait opéré Marcelle une première fois, à l'Hôpital de l'Enfant-Jésus, alors qu'elle n'avait que trois ans : greffe osseuse pour tuberculose. La seconde fois, à l'Hôpital du Sacré-Cœur, elle avait seize ans. À la suite de cette nouvelle opération, elle était restée hospitalisée pendant six mois. « Sa patte », comme elle l'appelle, restera fragile.

et nuit depuis samedi. J'aurais mieux aimé me faire étirer le cou que subir ce supplice chinois.

Marc[3] dans tout ça ne dit mot et t'envoie un gros bec et me dit qu'il sera heureux d'avoir sa tante comme professeur dans quelques années. Je lui achèterai un poney et nous lui donnerons ses premières leçons. J'en rêve de cet enfant. Je te remercie beaucoup, beaucoup pour le petit chandail. Mon médecin est Dr Sanche, le plus grand spécialiste pour bébés.

Ma jambe est hors d'usage d'ici un mois ou deux. Tout de même, je travaille mon affaire pour partir le 8. J'aurai une garde-malade à la maison. René est très content de l'arrivée de Marc, mais trouve qu'il choisit mal son heure. J'ai hâte de voir ce qu'il aura l'air mon fils. Je voudrais un petit démon.

Quand je serai mieux, je t'écrirai beaucoup plus souvent. J'ai des tas de lettres en retard. Mais mon pauvre cerveau, se voyant enfermé dans un corps qui n'a qu'une jambe, un corps qui digère comme un vieux Ford, préfère se cloîtrer derrière mon crâne et n'en pas sortir. Il dort lui aussi, attendant que la situation s'améliore. Et moi je suis là, privée des deux choses les plus nécessaires : mon cerveau et mes jambes.

Excuse l'écriture, je suis complètement couchée et je vois des chandelles.

Becs, ma chère chouette,

Marcelle

De Marcelle à Madeleine

[Louiseville, décembre 1944]

Mon cher Merluchon,
René est reparti cette avant-midi. Je voulais t'écrire cette après-midi, mais j'ai dormi comme une grosse mère marmotte. (Les caresses de mon mari m'avaient un peu privée de sommeil.) Tout va bien, j'ai fait un voyage épatant en ambulance et là, Maman Ida m'a prêté son radio. Je mange comme un ogre. Je suis installée comme une petite princesse. Malgré tout cela, je vais m'ennuyer de ma petite mère Luchon qui arrivait comme une souris dans ma chambre d'hôpital ; silencieuse et grignotant.

3. Marcelle croit être enceinte d'un garçon qu'elle aurait appelé Marc.

Alors ne t'inquiète pas. J'imagine que tu as dû passer un beau week-end. Là, il fait une tempête terrible paraît-il – alors habille-toi bien et mange. Toi et puis tes séraphinages sur la nourriture, c'est moins que brillant.

Hum ! La morale à sa grande sœur – je ne me sens pas très d'aplomb.

Je t'écrirai une longue lettre sous peu ; la prochaine fin de semaine, ce cher Larry[4] aux yeux si purs sera à tes côtés et tu l'attaqueras d'un baiser. Il doit arriver jeudi ou vendredi je crois.

Bonsoir ma chère Mado. Je te remercie 1 000 fois pour tout ce que tu as fait pour moi à l'hôpital. Je t'aime bien aussi.

Becs,

Marcelle

Maman Ida t'a donné des nouvelles de Papa. Elles sont toujours aussi bonnes. Je l'entends placoter dans son bureau.

4. Robert Cliche.

1945

De Marcelle à Thérèse

[Louiseville, janvier 1945]

Mardi

Ma chère Blondie,

Comment va ma jeune sœur cadette si douce, ou si mauvaise, si gaie ou si triste, comment va mon chou excessif ? J'espère que tu travailles un peu, je ne crains pas d'excès de ce côté. Le seul emballement à redouter à l'heure actuelle, à l'ombre de ton couvent, est sans contredit celui qui te porterait outre mesure vers la graisse…

Mon René n'est pas encore parti pour outre-mer, vu qu'il a été nommé pour attendre les déserteurs. Comme tu vois, un de nous a une bonne étoile, elle a blêmi, mais semble s'être aperçue bien vite de sa nonchalance.

J'ai aussi passé la fin de semaine à Montréal avec mon digne époux. Je suis allée à la clinique. Samson a trouvé mon genou en très bon ordre et je dois continuer à marcher avec des cannes encore un ou deux mois. J'ai vu aussi Dr Sanche qui m'a annoncé mon bébé pour le 25 juillet, à chaque visite la date recule. Je retourne à Montréal le 28 février. René vient en fin de semaine, comme tu vois le destin me gâte.

Cette p. m., je suis sortie avec Kiska en voiture, elle était de très belle humeur et gambadait comme un jeune poulain. Je conduisais et avais l'impression d'être un Néron moderne. Je suis revenue les joues comme des tomates ; on aurait dit que je venais d'une excursion au pôle Nord.

Ici tout va bien, Papa est gai, Maman Ida toujours aussi active et la maison est toujours aussi solide dans ses principes vu qu'elle ne bouge pas.

Je vase…

Bonjour, mon chérubin, je t'aime toujours et trouve la maison grande sans votre langueur jaune…

Gros becs,

Lady Hamelin

Mon fils te salue respectueusement.

De Marcelle à Thérèse

Louiseville, [le] 8 mars 1945

Ma chère Blondy,

Après sept jours de trotte, me voici de nouveau au bercail, un bercail qu'on apprécie beaucoup à chaque retour : ici la neige est nette, le soleil est clair, on peut souffler, enfin je crois que je suis une campagnarde née. Mon séjour à Montréal a été assez mouvementé. Samedi soir, René et moi sommes allés au Café St-Michel[1]. Je t'assure que c'était typique, les races étrangères ont vraiment de l'attrait ; il y avait entre autres un violoniste nègre avec des yeux tellement noirs que sa peau en paraissait pâle, j'étais pâmée sur ce spécimen de noir. Mardi, Mado et moi sommes allées au concert de Stravinsky. Rien de plus curieux que ce concert. Les gens hurlaient de plaisir, mais sincèrement je ne crois pas qu'on puisse se pâmer à la première audition, c'était trop nouveau, c'était archimoderne, du *ragtime music.* À part ça j'ai acheté mes meubles, j'ai hâte que tu voies mon *home,* il aura certainement du genre ; les couleurs de mon boudoir sont rouge, blanc, et vert mousse. Mon logis est loué – trois pièces et demie dans une très chic maison-appartement au sortir de ville Modèle. Cuisine des plus modernes, concierge, incinérateur, etc. Lorsque tu voudras recevoir un petit ami snob, ou amie, je te passerai mon *home.*

Ton volume de Giraudoux était dans ma chambre, je ne comprends pas que tu ne l'aies pas vu.

Maintenant je vais promener mon fils au soleil, afin de lui faire un teint basané qui plaira aux femmes.

Bonjour, chère,

Marcelle

1. Situé au 770, rue de la Montagne, le Café St-Michel était, dans les années 1940 et 1950, un cabaret très couru à Montréal, et son influence sur le jazz montréalais est notoire.

De Marcelle à Madeleine

[Montréal, août 1945]

Mon beau Merlin,
On raconte qu'à Louiseville tous les marchands fouillent leur magasin de la cave au grenier ; on se concerte, on cherche : on veut des étoffes rares pour habiller la Merluche qui va se marier.

Bien engraissée aux œufs, bien vêtue, bien jolie, elle attendra. Un bon matin, le lointain matelot reviendra[2], fort comme un toréador, brusquement il ravira la Merluche et un à un les beaux vêtements iront au pied du lit. Car, dit-on, les matelots aiment tout ce qui est nu, net et clair comme une belle mer (quel jeu de mots).

Johny[3] est venu me rendre une petite visite. L'armée lui va à merveille. Merluche si tu me voyais la taille. Pas mal du tout. René commence à trouver le temps long… Je me suis fait siffler sur la rue hier. *What a thrill* après neuf mois.

Je suis heureuse comme une reine. Quand arrives-tu ? Dani[4] pleure.
Bye, dear,

Marce

De Marcelle à Madeleine

[Montréal, septembre 1945]

Mon cher Merlin,
Je surveille mon souper ; je trouve ça très poétique. La graisse qui frit fait un petit bruit inimité jusqu'à date.

Il fait une chaleur « maudite » ! (C'est dur, mais elle le mérite bien.) Ma pauvre Dani a les nerfs à fleur de peau, c'est une hypersensible ce petit pou-là. J'ai reçu ton invitation[5] – nous y serons, n'aie pas peur, à peine de me rendre à pied.

2. Robert Cliche fait son service militaire dans la Marine royale canadienne.

3. Jacques.

4. Le premier enfant de Marcelle et René, une fille prénommée Danielle, naît le 27 juillet 1945.

5. Mariage de Madeleine et Robert Cliche, le 22 septembre 1945.

Je serai « divinement » chic. Robe, crêpe gris, jupe très ajustée, manches courtes en dentelle brune, comme l'appliqué de six pouces autour de la taille – modèle d'une robe de 45 $. Merluchon qui se marie, ça me fait toc toc au cœur rien qu'à y penser. Je t'ai acheté ton cadeau hier. René ne l'aime pas, alors nous allons en racheter un autre.

Becs, *dear,*

Marce

Je viens de voir ta photo – merveilleuse – ça fait chic. Lavigne[6] est marié – ce sera comique ce soir… Becs aux parents.

6. Jacques Lavigne (1919-1999), futur philosophe, étudie au Collège Jean-de-Brébeuf en même temps que Jacques Ferron. Il est un grand ami de jeunesse de Marcelle.

1946

De Marcelle à Thérèse

[Montréal, printemps 1946]

Ma chère Blondinette (à la manière d'époux),
Le ménage Hamelin traverse une phase amoureuse très intense – donc
« tout est au mieux dans le meilleur des mondes ».

Je suis terriblement occupée – sortie à tous les soirs de cette semaine –
nous avons quelques amis nouveaux.

La vie passe en vitesse, Dani pousse trop vite. Je n'ai pas hâte d'être
grand-mère. Je comprends Faust d'avoir donné son âme au diable pour
être toujours jeune ; je ne sais si le diable en voudrait de mon âme ? Peut-
être est-il certain de l'avoir même si je deviens petite vieille.

Ma biche pleure. Je file à mon rôle et laisse là et le diable et mon âme.
Bécots, bel ange.
Sois sage – surtout en imagination.

Marce

P.-S. Ce serait une catastrophe si nous vivions ensemble toi et moi
– deux mules, deux orgueils et deux coquetteries.

De Marcelle à Thérèse

[Montréal, mai 1946]

Lundi
Chère Bécasse,

Hier, René et moi sommes allés voir l'exposition de peinture à l'Université[1]. J'ai donc décidé ceci. L'an prochain « j'expose » après un an de travail. Je vais piocher comme un nègre et je suis capable de faire aussi bien que ces gens-là.

Un bon jour, je demanderai à Éloi de Grandmont[2] ce qu'il pense de ma peinture, s'il m'apprécie, ce ne sera pas si bête – non pas que je me fie à lui les yeux fermés, mais il n'est pas bête et semble avoir beaucoup de goût. Je suis levée depuis 8 heures, afin de travailler. Espérons que ce « feu sacré » tiendra – hum !

Je crois que dans la vie il ne faut pas se penser plus bête que les autres et tout va bien.

As-tu réussi à te procurer de la glaise ?

Pour revenir à l'exposition.

La Femme jaune de Rhéaume[3], qui a été primée, avait beaucoup d'atmosphère.

Plus ça va et moins le détail compte ; ce qui fait une peinture est l'atmosphère, c'est une bonne idée vu que la photo est là pour la balance.

Becs, ma fille m'appelle.

Marce

P.-S. Excuse la tenue de ma lettre, René est parti avec ma plume.

De Marcelle à Madeleine

[Montréal, printemps 1946]

La *grande nouvelle* est que : à la première réunion de la SAC (la Société d'Art Contemporain) Borduas[4] veut que j'expose. Mon Merle, tu ne peux imaginer ce que cela représente pour moi.

1. L'exposition à l'Université de Montréal a lieu du 3 au 17 mai 1946.

2. Éloi de Grandmont (1921-1970) est alors critique d'art au quotidien *Le Devoir*.

3. Jeanne Rhéaume (1915-2000), peintre, signataire du manifeste *Prisme d'yeux*, du groupe d'Alfred Pellan, publié en 1948. *Femme à la robe jaune*, une huile sur toile de 1945, remporte le Grand Prix de la Province de Québec en 1946.

4. Paul-Émile Borduas (1905-1960), peintre, sculpteur, professeur à l'École du meuble de Montréal, chef de file du mouvement automatiste.

Je suis demandée par Borduas, qui est l'artiste le plus réellement artiste, l'artiste que tout Montréal court, même si on le discute et on le critique. Enfin l'homme qui est le plus sévère pour juger une œuvre artistique. J'ai failli m'évanouir quand il m'a dit : « Marcelle, il faut que vous exposiez. » Alors l'automne prochain[5], je serai parmi ceux que j'ai toujours enviés. J'aurai une toile de moi, une toile qui dit quelque chose. Elle sera exposée à la critique et c'est ce qui va me plaire le plus. Si au moins on peut ou les critiquer ou les aimer mes toiles. Être ignoré doit être très dur, tu ne trouves pas ?

De Madeleine à Marcelle

Saint-Joseph-de-Beauce[, printemps 1946]

Lundi soir
Ma chère Maricelli,
J'espère que tu prends du mieux, que tu deviens de moins en moins empoisonnée. Il eût pourtant bien paru pour les générations à venir que cet incident te soit funeste : « C'était un être fragile comme les plus délicates sculptures, aurait-on dit, elle touchait à peine de son mignon pied à cette sale terre, elle n'était qu'un souffle, qu'une apparition, nous la regardions vivre doucement quand un jour, ô malheur ! elle fut terrassée par une fleur. » C'eût été beaucoup plus poétique. Tu fusses demeurée pour les siècles futurs comme la légende de la fragilité tandis qu'en manquant cette chance que tu as eue de passer à la postérité, tu risques de vivre très vieille et de mourir d'un vulgaire mal de ventre.

Je fais des folies ; n'empêche que j'ai pensé à toi souvent aujourd'hui, que j'aurais même eu l'idée de t'appeler si je n'avais pas trop douté qu'il y ait un téléphone dans une chambre de six. Je suis seule ce soir. Robert est à une réunion de Chevaliers de Colomb en sa qualité de président de l'Action catholique !!!… C'est assez comique quand on se souvient de la tête forte qu'il se prenait à l'université. Je pense que j'ai manqué un peu de respect à mon président en me moquant un peu du choix des gens. Farce à part, c'est une bonne chose qu'il ait décroché cet insigne honneur (!), ça

5. L'exposition de la Contemporary Arts Society (CAS) ou Société d'art contemporain (SAC) se tiendra du 16 au 30 novembre 1946.

va lui donner une chance de dire son mot pour avoir un début de collège classique par ici.

La chambre de Junior est presque terminée et voilà ce qui arrive : comme je ne pouvais retarder indéfiniment et que je ne pourrai aller à Québec avant quinze jours, j'ai habillé ma chambre bien simplement de fripé fleuri et de rideaux blancs, que j'ai trouvés par ici. Ce n'est pas joli comme j'avais rêvé, mais ça fait propre et lavable. Alors, ma chère Maricelli il n'est plus question que tu me peignes les draperies.

À la place, tu me feras une peinture plus tard. Ça me plairait beaucoup : je n'ai rien de joli dans mon boudoir.

Le récit de tes entrevues avec Borduas m'a amusée. Je suis contente qu'il t'ait trouvé du talent.

Becs, agnelle pure. Embrasse ton époux. Qu'a-t-il décidé pour septembre ?

Merle

De Madeleine à Marcelle

Saint-Joseph-de-Beauce[, septembre 1946]

Ma chère Maricelli,
Je reçois une lettre de papa qui m'annonce votre passage au lac[6] en compagnie de ma nièce et de ta garde-robe de vêtements exotiques. Ce devait être merveilleux avec ce soleil qui nous laisse rêver aux ivresses de l'été. Papa avait l'air gai dans sa dernière lettre. L'est-il réellement ? Donne-m'en des nouvelles.

Moi, j'ai eu la visite de Légarus[7] qui est bien le plus délicieux petit frère. Jusqu'à sa gourmandise qui fait plaisir, quand on peut la satisfaire. Je suis contente qu'il soit à Québec, je pourrai le voir souvent.

Jacques m'a l'air à s'ennuyer passablement en Gaspésie[8]. Je pense que

6. Joseph-Alphonse Ferron avait fait construire un chalet au bord du lac Bélanger à Saint-Alexis-des-Monts, au nord de Louiseville. Pensionnaires durant l'année, les enfants Ferron y passaient leurs vacances estivales, tradition qu'ils perpétuent à l'âge adulte.

7. Paul Ferron.

8. Jacques Ferron est médecin en Gaspésie de 1946 à 1948.

le Papou[9] accepte difficilement leur nouvelle vie. Ils regrettent Sainte-Justine. Tant pis pour le Papou, c'est elle qui a choisi.

Pauvre Johnny ! J'ai hâte de voir quelle tête il fera quand il sera père ; c'est une sapristi de bonne chose que le fruit des entrailles du Papou ait enfin été béni. Ça me dit fortement qu'ils vont descendre à l'automne se retremper au sein de leur famille et de la civilisation avant l'engourdissement de l'hiver.

As-tu reçu une lettre de ta sœur l'Américaine[10] ? Est-ce que René le militaire a laissé l'épée pour la plume ?

Bonjour, Maricelli, j'ai hâte que tu m'écrives, j'ai hâte de te voir cet automne. Un paquet de becs – René, Danie et toi.

Robert t'embrasse.

Moi, je t'aime bien.

De Madeleine à Marcelle

Hôpital [de Québec, le] 29 octobre 1946

Madame René Hamelin
778, [rue] Lasalle
Montréal-Sud

Ma chère petite Marcelle,
T'es bien adorable de m'écrire, de m'avoir envoyé les journaux. Il ne faudrait jamais que le temps et la distance nous désunissent, ça me ferait énormément de peine. Légarus est toujours aussi fin ; ce qu'il peut être différent dans l'intimité ; sitôt qu'il arrive des gens, il reprend son silence, sa distance, on a l'impression qu'on le perd. Les gardes le trouvent très beau, moi aussi je trouve ça. Il commence à se faire des amis, joue une « petite carte » de temps en temps et semble heureux.

Je commence à me lever demain. J'ai hâte de me voir la mine quand je serai debout, si tu voyais si je suis grosse, on ne sent plus les os nulle part,

9. « Papou » est le surnom de la première épouse de Jacques, Magdeleine Thérien.

10. Thérèse Ferron ira au Trinity College de Burlington, au Vermont. Elle n'y restera que cinq mois. Elle reviendra à Louiseville au début du mois de février 1947.

j'ai même de bons bourrelets de graisse sur les hanches, ça fait voluptueux quand je suis nue dans le lit, mais j'ai l'impression que ça va faire épais dans mes robes. Je vais ressortir mes exercices de culture physique et hop ! la grosse, tu vas y arriver coûte que coûte.

Tu as raison pour ce qui est des « plaisirs » de l'accouchement ; en plus de trouver le procédé brutal et laid, j'en ai été profondément humiliée.

Après avoir été malade les cinq premiers jours, ma fille[11] a maintenant recommencé à monter la côte, elle boit avec autant de conviction qu'un ivrogne, m'en remercie d'un sourire et engraisse de deux à trois onces par jour.

La montée de lait est une curieuse expérience : tu te réveilles un bon matin avec des « nichettes » en béton armé et l'impression que tu as du lait jusque dans le cou. J'ai eu des excès de générosité de ma nature, les gardes en étaient étonnées et les bébés des incubateurs, heureux, puisque ce sont eux qui en ont profité.

La vie d'hôpital a des côtés amusants : je contredis l'aumônier, je fais ma Jean-Jacques Rousseau, ma voltairienne ce qui me vaut sa visite tous les jours et des sermons qui m'amusent et un tas de bénédictions pour me convertir.

On dirait que j'ai pris comme parti pris d'être l'antidote de Borduas. C'est peut-être que les peintures de ce type-là ne m'ont jamais plu, que je n'y comprends rien, et que j'ai le pressentiment qu'il faut te défendre un peu de lui.

Tu me parleras du « Grand Poucet[12] ». Robert est dans son procès par-dessus la tête, il en a l'œil vitreux et la tête en volcan.

Robert viendra peut-être ce soir, je commence à avoir mal au ventre rien qu'à y penser. Ce que je peux l'aimer, ce chat-là.

Je retourne dans la Beauce le jour de la Toussaint, soit vendredi.

Un bec à René, à Dani qui doit être si amusante à voir marcher.

Encore une fois, t'es bien fine de m'écrire.

Mille et mille becs,

Merle

11. Marie-Josée Cliche naît le 21 octobre 1946.

12. René Hamelin, surnommé « Poucet », mesure six pieds et deux pouces (presque un mètre quatre-vingt-huit).

De Marcelle à Madeleine

[Montréal-Sud, novembre 1946]

Cher Merle,
Suis-je bête, j'ai oublié de te maller un livre l'autre jour. Je vais te les envoyer un par un. Ça sera plus amusant.

Je t'envoie du Kipling – c'est un livre écrit pour adolescents. Je ne sais si je suis restée trop jeune, mais ces petits contes m'ont pâmée. C'est simple, naïf et rempli de petites merveilles – en tous les cas j'aime ça.

Nous avons dans nos récents achats…
La Rôtisserie de la reine Pédauque – A. France ;
Léviathan – Julien Green ;
Dialogues de bêtes – Colette ;
Bonheur d'occasion – G. Roy ;
Le 2ᵉ volume de Kipling, Ghislaine Bourbonnais le lit, te l'enverrai si tu aimes ça ;
Des « nouvelles » de Leonid Andreïev ;
Un roman ennuyeux de A. France ;
Poil de carotte – J. Renard ;
Juliette au pays des hommes – Jean Giraudoux ;
L'Immoraliste de Gide ;
Poésie 46.

S'il y en a que tu as lus – dis-le. Je t'en enverrai un à tous les huit jours. Tu ne sauras jamais lequel d'avance. *Là* sera le point d'excitation.

Je lis dans ce moment *L'Homme, cet inconnu*[13]. J'ai commencé ce livre comme on commence la lecture du catéchisme coly, à rebrousse-poil. Mais imagine-toi que je suis prise d'un goût sérieux pour ce livre qui est très bien fait et, surtout, voit large. Le veux-tu ?

Vous venez à Noël spas ?

Je vous apporterai quelques-unes de mes dernières « Vapeurs » en peinture. Nous allons discuter. René et toi allez être condescendants, Robert va gueuler, moi incomprise vais pleurer !!!!! Quelles souffrances ne faut-il pas endurer pour l'Art – OUAH.

13. Ouvrage d'Alexis Carrel paru en 1935.

Excuse la lettre insipide. Je file fatiguée ces jours-ci. Mon moteur fait la sale tête.

Bonjour à Robertino et à Rachel[14].

Gros becs à toi, Merle,

Marcelle

J'ai hâte de te montrer mes petites sculptures. En ce moment, je travaille un piquet de clôture, rétif au possible. Il est bête, alors je fais la bête et continue.

De Madeleine à Marcelle

[Saint-Joseph-de-Beauce, décembre 1946]

J'ai hâte de voir quelles furent tes impressions après la réunion d'artistes. Il devait y avoir quelques originaux un peu détraqués qui se laissent rouler les cheveux derrière leurs oreilles crottées et qui font les distraits en marchant les deux jambes dans la même jambe de pantalon. Tu me conteras ça.

Je te remercie beaucoup des journaux français. Si tu voulais être bien fine, tu m'amènerais quelques livres. En échange, je pourrais t'en prêter quelques-uns que j'ai ici. Je n'ai pas une minute pour lire depuis mon retour d'hôpital, ce que ça peut prendre toutes nos minutes, un petit bébé : je ne trouve pas à m'en plaindre parce que déjà Marie-Josée a réussi à se faire adorer de ses parents.

Ça me fera un peu triste de passer les fêtes loin de chez nous, pour la première fois de ma vie. Tu comprends que ce serait difficile de partir avec un bébé de deux mois qui m'obligerait à sortir mes nichettes sur le train.

Dommage que je ne puisse prendre des liqueurs fines : nous passerions les fêtes à quatre pattes, mon chat et moi.

Embrasse Dani et René et fais-toi embrasser par eux pour moi.

Becs,

Merle

14. Rachel est la sœur de Robert Cliche.

1947

De Jacques à Marcelle

Rivière-Madeleine, janvier [19]4[7][1]

Ma toute chère,
Tu te plains de mes procédés, tu m'accuses, tu m'accables ; parce que tu exposes à l'automne, tu crois que tu ne puisses rien faire que de glorieux, tu ne t'arrêtes pas un instant à penser que je fais silence parce que tu as sourde oreille, que je ne parle pas parce que je ne sais où rejoindre ton audience.

D'abord, entre parenthèses, je n'ai pas reçu la fameuse lettre portant la fameuse nouvelle et j'en suis fameusement fâché ; le service des postes est exécrable dans ce pays. Ensuite, entre parenthèses encore, dès que j'ai eu la nouvelle, je suis passé chez le curé [et] je lui ai dit : « Je paye la lampe du sanctuaire pour la semaine. » Le curé m'a trouvé bon chrétien et au lieu de dire à la vieille : « Je vais prier pour vous », il va lui conseiller de demander le médecin. Ainsi donc, dimanche, au prône, ce bon curé a annoncé que la fameuse lampe brûlerait, payée par le docteur Ferron, pour une demande spéciale. La demande spéciale, tu as deviné que c'est celle de ton succès.

Le coup de la lampe me semble génial : j'ai la vieille qui va me rembourser la lampe, ton succès et la permission de manquer la messe sans que cela se dise. Et ceci n'est qu'un commencement : à Pâques, je fais annoncer :

1. Jacques écrit « janvier 46 », mais c'était sans doute en 1947, car en janvier 1946, il était au camp Borden, en Ontario, et non en Gaspésie.

« Grand-messe pour l'âme (sous-entendu la gloire) de Mademoiselle Marcelle Ferron. » Et l'on ne remarquera pas que je m'abstiens de communier.

Mais, ceci n'était qu'une parenthèse, et je reviens à mon grief.

Tu me fais penser à cette dame qui s'étant amourachée d'un bel homme à la voix claire et à la peau soyeuse s'offensait de ne pas recevoir de lui le prix de son sentiment ; tu accuses un aveugle de ne point voir, un sourd de ne point entendre.

Tel est mon cas et tu devrais le comprendre ; tu devrais te souvenir du mal que j'ai eu à retenir ce numéro : 1035, Jean-Talon Ouest. Après des mois d'effort, je le possédais et dès que mon cœur se penchait vers toi, je pouvais t'en verser le contenu et le facteur te l'apportait. Il faut croire que tu te souciais peu de ces hommages, puisqu'un mois à peine après que ce numéro bien-aimé se fut fixé dans ma mémoire, tu me laisses comme une vieille bottine et tu déménages ; tu trouves gîte sur une rue obscure.

Tu m'écris, tu m'en donnes le nom : Lasalle, je le retiens, je jette l'enveloppe et je perds le numéro, je te perds avec lui, et souvent le soir, mon cœur avide de toi, se promène sur cette rue, passe et repasse, te frôle peut-être, mais ne peut te rejoindre et en revient tristement dans la nuit.

Or donc, petite sœur, dans ta prochaine lettre, écris-moi cent fois ce numéro magique, cette clef de tes grâces.

Il est facile d'écrire une lettre, mais il est plus facile de ne la pas écrire : un rien vous en empêche, surtout dans notre cas, lorsqu'on sait qu'elle ne change rien à l'estime réciproque, à l'amour mutuel.

Ton exposition me fait grande joie, mais ne me surprend pas ; ayant toujours eu de l'ambition pour toi, j'en avais rêvé déjà, comme j'en escompte déjà le succès.

Quand je saurai où te rejoindre, je t'écrirai plus sérieusement. Ce soir, un peu las, je m'en tire à bon compte ; il me semble qu'il me plairait de te dire tout ce que je pense de toi. Je te le dirai et tu m'en sauras gré si, toutefois, l'estime et l'amour de ton vieux frère peuvent te toucher.

Il est assez ennuyé le vieux frère, assez désabusé ; la médecine lui semble une espèce de prostitution : moyennant finance, il regarde de vieux derrières. À ce métier qui ne serait pas désabusé : l'amour lui-même se ferme les yeux.

Il lit quelque peu, s'enchante d'une fable de La Fontaine, se passionne de Saint-Simon : ce sont ses seuls plaisirs et d'écrire un peu, de refaire son fameux roman, très lentement, sans beaucoup d'ambition. Ce qu'il espère

surtout, c'est votre venue à l'été. Ce serait si bon de vous avoir. Vous venez en bateau, ce serait la seule dépense et la maison est grande et mon cœur pour vous l'est davantage.

Jacques

De Jacques à Marcelle

Rivière-Madeleine, le 23 janvier [19]47

Ma chère Marcelle,
Quand je vieillis d'un an, cela m'enrage, cela me peine, mais je me console en me disant que d'autres, à qui la jeunesse est plus précieuse qu'elle ne me l'est, vieillissent aussi. Le 20 m'afflige ; le 29 me venge[2].

Les années d'enfance sont longues parce que nous souhaitons vieillir, les nôtres sont courtes parce qu'elles sont devenues des échéances ; à chacune nous payons et dans quelque dix ans, nous aurons acquitté notre jeunesse ; le voile chatoyant qui nous entoure encore sera levé ; l'amour nous semblera indécent et nous verrons la mort dans toute son horreur. Ah ! Cette pensée de la mort ! N'est-elle pas effrayante en ces jours de vieillissement ? Il me semble qu'on l'entend alors venir, qu'on entend son pas d'automate, qu'on entrevoit ses bras, qu'on pressent son étreinte.

J'ai parlé de son pas d'automate ; peut-être que je me trompe, peut-être est-ce le nôtre qui devient tel. La vie pour nous est devenue une habitude, et nous l'accomplissons par routine, par automatisme. Elle nous mène plus que nous la menons, elle nous pousse, elle nous entraîne, et nous nous laissons faire, les yeux fermés.

Les yeux fermés : un ami me disait qu'il était possible de faire ainsi de la bonne peinture ; il appelait ça de l'automatisme[3]. Je lui ai répondu que j'étais contre l'académisme.

2. Jacques est né un 20 janvier et Marcelle un 29 janvier.

3. À ce sujet, François-Marc Gagnon écrit : « Une troisième lettre, datée du 14 janvier 1947, est encore plus intéressante. Riopelle a fait une nouvelle visite à Breton. "Nous discutâmes d'automatisme et de surréalisme en général." » (*Paul-Émile Borduas. Biographie critique et analyse de l'œuvre*, Montréal, Fides, 1978, p. 305.) Le nom « automatiste » est officialisé dans un article de Tancrède Marcil publié dans *Le Quartier Latin* le 28 février 1947 (*ibid.*, p. 212).

Il s'est écrié que c'était précisément le contraire de ce vice.

« Mais, lui dis-je, qu'est-ce qu'une peinture académique ; c'est une peinture où un ensemble de recettes font loi et où la personnalité est absente. C'est une routine, c'est un automatisme. »

— Et comment définiriez-vous l'automatiste, cette nouvelle, cette grande école ? me demanda-t-il.

Je lui répondis :

— Un académisme de fous.

Me voilà dans le folichon.

Et pour m'en tirer, voici que m'arrive ta lettre. Toujours la même petite lettre : la première page employée à dire que tu n'as pas le temps. La deuxième plus intéressante.

1er Je ne comprends pas que tu prennes au sérieux les idées de Thérèse. Tu as ton métier : que peuvent t'importer les idées des autres, surtout celles de Thérèse qui est à un âge assez sot. Entre parenthèses, l'Amérique ne semble pas lui faire : elle devient banale ; je lui ai écrit sévèrement à ce sujet. Thérèse a choisi une attitude de hauteur qui ne convient pas à la banalité. Si elle ne se surveille pas, elle ne sera qu'une snob. Ne le répète pas. Sois aimable pour elle, même si elle ne l'est pas pour toi ; ayez des idées différentes, mais la même affection ;

2e La copie que tu m'envoies : excellente. Oublie ce que je t'ai écrit de la peinture ; je n'y connais rien. D'ailleurs, je reconnais aux méthodes nouvelles d'être décoratives. C'est le but de la peinture, etc. ;

3e Mon roman : la copie que tu en as est démodée.

Ma chère petite, je regrette de ne pouvoir rien t'envoyer pour ton anniversaire ; si tu étais ici, j'irais te pêcher une grande truite. Je ne te souhaite pas d'être heureuse, car je te sais assez intelligente pour l'être.

J'ai écrit à René pour lui proposer une affaire qui peut nous enrichir, et qui nous permettrait de passer l'été ensemble.

Nous sommes très heureux ici ; le Papou a l'œil blanc comme jamais il ne l'a eu ; je fais du ski et je suis en train de devenir une belle brute. Mais j'aurai toujours un coin de délicatesse, un coin d'affection pour toi.

Jacques

De Jacques à Marcelle

[Rivière-Madeleine,] le 15 février 1947

Une jeune pouliche qui veut courir, qui courra, mais ce faisant, se brûlera. Tu l'es. Tu viens de commencer à peindre et tu veux exposer ; tu exposeras ; cela ne veut pas dire que tu en imposeras. On dira : « Cette pouliche est remplie de promesses. »

Il y a beaucoup d'artistes qui sont pleins de promesses, qui passent leur vie à l'être. À vingt ans, c'est gentil ; à trente ans ce ne l'est plus, et l'on dit : « Un autre de raté. »

Même si la gloire est au bout, il ne faut pas brûler les étapes de ta vie. La vie est longue ; tu en as encore pour quarante ans. Et tu agis comme si tu devais mourir à l'été.

Le génie – ou pour parler français, la réussite – est une longue patience. Ton impatience ne me dit rien de bon, ménage ta pouliche ; sinon, après deux tours dans le cirque, elle ne sera bonne qu'à faire des poulains.

Je regrette que René ne veuille pas être sardinier[4]. La compagnie que j'ai proposée aurait ainsi marché : tout le travail aurait été fait par lui et par Paul. Je me serais contenté de toucher le tiers des revenus. Car n'est-ce pas, dans le commerce des poissons…

Affectueusement,

Jacques

De Marcelle à Jacques

[Montréal-Sud, 1947]

Mon cher Johnny,
J'ai relu hier des poésies d'Aimé Césaire, poète noir de la Martinique. Je n'ai ordinairement pas une sympathie très grande pour la poésie lue, mais ce petit bouquin là m'emballe – « Tout ce qu'on peut notablement en pen-

4. Le 20 janvier 1947, Jacques écrivait à René Hamelin : « Il s'agit de mettre en conserve des produits marins, d'avoir un nom et plusieurs produits. C'est une petite industrie qui ne peut que rapporter. 1er Elle ne demande pas de capital. Une ou deux sertisseuses à bras. Les boîtes. Le poisson qui coûte très peu. 2e Paul à Québec, toi à Montréal, il vous est facile d'écouler la marchandise. »

ser est que le don du chant, la capacité de refus, le pouvoir de transmutation spéciale de la poésie d'Aimé Césaire, admettent un plus grand commun diviseur qui est l'intensité exceptionnelle de l'émotion devant le spectacle de la vie (entraînant l'impulsion à agir sur elle pour la changer) et qui demeure jusqu'à nouvel ordre irréductible[5]. »

— Pensé par André Breton, arrangé par moi.

« Et ce pays cria pendant des siècles que nous sommes des bêtes brutes ; que les pulsations de l'humanité s'arrêtent aux portes de la nègrerie ; que nous sommes un fumier ambulant hideusement prometteur de cannes tendres et de cotons soyeux. Et l'on nous marquait au fer rouge et nous dormions dans nos excréments et l'on nous vendait sur les places et l'aune de drap anglais et la viande salée d'Irlande coûtaient moins cher que nous, et ce pays était calme, tranquille, disant que l'esprit de Dieu était dans ses actes. »

— Césaire

« Parce que nous nous haïssons vous et votre raison, nous nous réclamons de la démence précoce de la folie flambante du cannibalisme tenace. Trésor, comptons :
La folie qui se souvient
La folie qui hurle
La folie qui voit
La folie qui se déchaîne. »

Ça égale le rythme d'une révolution :
« L'homme qui crie n'est pas un ours qui danse. »

De Marcelle à Madeleine

[Montréal-Sud, février 1947]

Chère Merle,
Je dois relire ta lettre, je ne sais plus au juste où en était rendue notre cor-

5. Tiré de la préface d'André Breton au *Cahier d'un retour au pays natal* d'Aimé Césaire. À l'époque, l'ouvrage vient tout juste d'être réédité chez Bordas. Les citations de Césaire qui suivent en sont aussi extraites.

respondance. Ce qu'il y a longtemps que je t'ai écrit et ce qu'il en a passé de l'eau sous le pont.

D'abord Dani a été très gravement malade. Il fallait la veiller la nuit, il régnait dans la maison un horrible silence qui m'a laissée toute drôle les jours suivants. Je n'aime pas beaucoup ces douches morales – tout ce qui avait de la valeur avant n'en a plus vice-versa. Ce qui fait que lorsqu'on refait le vice-versa lorsque la vie est revenue au calme, on a l'impression de relever d'une brosse. Alors quand on relève d'une brosse, on n'a pas le goût d'écrire.

La semaine dernière j'ai eu des émotions d'un autre genre. J'étais décidée à présenter au Salon du printemps[6], à l'Art Association, trois toiles. Depuis ce temps, ma sévérité augmentant, j'en ai déjà éliminé deux. À date, je présente donc une seule toile, quand nous avons droit à trois. J'accumule donc mes chances et mes malchances sur une seule toile. Je tâte mes chances, je la tente, je la défie. On me dit qu'il se présente à cette exposition de deux à *mille* toiles ce qui veut dire que si je passe, je brûlerai l'encens à mon étoile.

Ce qu'il y a de désappointant dans cette histoire, c'est que les toiles présentées doivent avoir 16 x 20 et plus. Mes meilleures toiles sont petites, trop petites – alors je présente celle que je préfère parmi les grandes, mais elle ne sont pas « mes amours ».

Rien de décidé pour les vacances. Époux semble mordu pour faire de la grosse argent – faut vivre, spas ?

Chose certaine, c'est que nous irons certainement une semaine dans vos cantons – ça m'emmerde de passer l'été à Montréal.

Bonjour, bel ange. Je suis en retard – toujours en retard minutes de crottes qui passent comme des folles.

Becs ta petite miss Josée, sera une femme à l'été.

Becs ton époux à qui je vais écrire.

À toi, mes meilleurs becs,

Marcelle

6. Il s'agit du 64e Salon du printemps, présenté par l'Art Association of Montreal, qui aura lieu du 21 mars au 20 avril 1947. Marcelle y exposera *Huile n° 8*, signalée au catalogue sous le numéro 77. (François-Marc Gagnon, *Chronique du mouvement automatiste québécois, 1941-1954*, Outremont, Lanctôt, coll. « Histoire au présent », 1998, p. 316.)

De Jacques à Marcelle

[Rivière-Madeleine, février 1947]

Il est 9 h 10 p. m.

Ce jour est jeudi. C'est un beau jour, car il est entendu à Madeleine que le midi je ne suis pas chez moi. Je fais du bureau à Mont-Louis.

Somme toute, nous sommes heureux : je gagne de l'argent que je perds aussitôt à payer mes dettes ; il m'arrive de gagner 40 $ dans une journée. Il m'arrive hélas aussi de n'en gagner que 10 $. J'arrache des dents, je fais des accouchements et je suis très fatigué le soir. Les gens semblent m'aimer et il m'en arrive qui ont fait vingt milles, pour me voir.

Si les affaires continuent à bien aller, j'aurai une maison où vous viendrez passer l'été. Vous mangerez de la morue ; elle ne coûte rien et elle est bonne. Et vous dormirez des douze heures par nuit, car il y a rien qui donne sommeil comme l'air marin.

J'ai envoyé le roman au diable et je commence à très mal parler : je ne parle que comme les gens d'ici et m'en trouve bien. Le vagin n'existe pas ici, c'est le passage, les convulsions deviennent des confusions, etc.

À vrai dire, je commence à être fatigué ; sans Nembutal[7], je dormirai. Il me fait plaisir de te voir si lancée dans ta peinture, moins de te savoir brouillée avec Thérèse ; cette histoire-là devrait s'arranger, demande à Mme Sagesse de sa lointaine Beauce d'y mettre la main. Il ne faut pas que nous commencions à nous chicaner parce qu'après tout, qui avons-nous de plus fidèles, de plus attachés que sa sœur, que son frère et que ces autres frères qu'une concupiscence légitime a attachés à la famille ? À ce propos, je me sens tout à fait dans l'esprit de Papa qui doit en être peiné.

Je m'aperçois que je t'ai écrit sans apprêts, sans coquetterie, un peu à ta façon. Il me semble même que mon écriture ressemble à la tienne. Je me perds, je me décompose, je m'en vais vers quatre cachets de Nembutal.

Pourvu que la mère Blanchet ne s'avise pas d'accoucher cette nuit !

Mon affection à René et trois becs croisés de grimaces sur le bout de ton nez.

<div align="right">Jacques</div>

7. Barbiturique utilisé comme somnifère.

De Jacques à Marcelle

[Rivière-Madeleine, avril 1947]

Ma chère petite Marcelle,
Je te remercie beaucoup des 900 $ que tu m'as donnés. Pour te montrer que je ne suis pas un ingrat, je te donne la lune, qui est ronde, ce soir, et qui retient Germaine si longtemps dehors.

Germaine a succédé à Dora ; je ne la vois guère, car elle danse tous les soirs, comme d'ailleurs toute la population des Madeleine. On est bien content que Notre Seigneur soit ressuscité.

Je t'envoie les vitamines et les remèdes tant promis, tant oubliés. Je t'enverrai peut-être aussi mon roman qui est enfin terminé. Si toutefois, un éditeur tu peux me trouver, autre cependant qu'un banqueroutier.

Je t'embrasse,

Jacques

De Jacques à Marcelle

[Rivière-Madeleine, avril 1947]

Ma chère Marcelle,
Nous scrutons tous les jours, Thérèse et moi, les journaux afin d'avoir de tes nouvelles. Que nous n'en ayons pas est un bon signe : celui que ta peinture n'est pas triviale, qu'elle est personnelle.

À mon avis, la peinture qui s'impose de prime abord n'a aucune nouveauté ; elle s'impose uniquement parce qu'elle l'était déjà. Si j'avais lu dans les journaux : « Ferron-Hamelin, la révélation de l'année ! », j'aurais dit : « Cézanne, Rouault, Picasso. Les maîtres continuent d'être aimés. »

L'obscurité est la chance des talents originaux : ils demeurent inconnus parce qu'il faut de dix à vingt ans à un public pour acquérir une nouvelle manière de voir. Et d'être inconnu, le talent original se fortifie.

Le succès te serait néfaste parce que sans grande préparation, tu aurais l'impression qu'elle n'est pas nécessaire. Et tu imiterais éternellement ta croûte à succès.

Il y a deux sortes d'imitation : celle des autres qui est le fait des artistes sans génie, et celle de soi-même qui est le fait des génies mûris trop vite par le succès.

Buffon plus simplement disait que le génie est une longue patience. Il n'en reste pas moins que nous n'avons pas de nouvelles de toi par les journaux et qu'il faudra que tu nous en donnes d'autres façons.

Ici tout va bien ; j'ai enfin acheté ma maison et comme elle n'est pas encore assurée, je peux en faire un feu de joie, si la fantaisie m'en prend. Thérèse est bonne fille et je la trouve facile à accorder. J'admire en elle l'esprit de travail. Si elle continue, elle sera avant longtemps une femme supérieure.

Je t'ai dit que j'avais une fille[8] ; dans le fond de moi-même, je la préfère à un garçon. C'est une noiraude que je crois de ma race et de la tienne ; dès la première heure elle avait les yeux ouverts.

Papou a pris trois jours pour accoucher ; elle est admirable d'amour et d'abnégation ; elle risque ses seins et nourrit.

Je t'envoie *Les Maîtres d'autrefois*[9] ; ce me semble un livre admirable.

Mon affection à René, je l'aimerais encore plus s'il pouvait me trouver un canoé de 12 pieds qui me coûterait moins que 82 $, port payé.

Nous attendons tes plans de la boutique. Peut-être y pourrions-nous mettre un foyer.

Mon affection la plus tendre,

Jacques

De Thérèse à Marcelle

[Rivière-Madeleine, avril] 1947

Samedi

Ma chère Poussière,

Excitation générale aujourd'hui : la rue de Rivière-Madeleine a été déblayée. Jacques a passé son après-midi à regarder la charrue qui faisait des prouesses sur le bout des bancs de neige. Le grand zozo, le voilà rendu lâche comme un Gaspésien. Le quatrième voisin brûle ses piquets de

8. Chaouac Ferron, née le 15 avril 1947.

9. *Les Maîtres d'autrefois*, d'Eugène Fromentin (1820-1876), est une étude sur la peinture flamande et hollandaise.

clôture au lieu d'aller faire du bois derrière son hangar, Jacques lui n'a même plus le courage de chauffer la fournaise. (Une chance que Papou et moi sommes grillées parce que nous descendrions bleues comme des rubans d'enfant de Marie.) Il sacre comme un démon quand une femme de la « côte » a le malheur d'avoir un bébé et bientôt, il aimera mieux ne pas se coucher que d'enlever ses bottes. Quand je l'engueule parce qu'il n'écrit plus, il me répond avec son air le plus veau : « Les peuples heureux n'ont pas d'histoire ! ! ! »

Marcelle, il y a des gens typiques par ici. Dommage, tu ne connaîtras pas Willy Darech. Il est parti l'été sur une goélette. Tu ne pourras même pas le retracer parce que Willy, quand il sort du pays, ajoute, sans scrupule, quelques branches à sa généalogie… Dans ses aventures de haute mer ou du grand monde, Willy devient Monsieur Desrochers ! Il est merveilleux Willy. L'œil canaille, le nez pointu, c'est le contrebandier de la place.

Avant, à douze milles de la rive, la mer était reconnue zone libre. Alors les bateaux de contrebande, venant de Saint-Pierre-et-Miquelon, s'arrêtaient à cette distance-là quand ils avaient une cargaison de rhum. L'arrivée de l'élixir fatal – qui court encore dans les veines de tous les petits bâtards de la place – était signalée par le capitaine Bob, grand chef contrebandier, mais inconnu de tous. Aussitôt Willy se lançait dans la vague avec sa petite barque. Quand le jour arrivait, les pêcheurs se demandaient pourquoi, « après une nuit de pêche », Willy avait la flamme à l'œil. Assis sur une « source de bonheur », Willy avait l'air excité… sa barque était calme. Elle semblait lourde et ne dansait plus sur la tête des vagues… Tu pourras toi-même lui faire dire pourquoi, d'ailleurs Willy l'a vendue, Jacques l'a achetée.

C'est une carcasse sans âme, ce Willy-là. Il fut très mal jugé d'avoir vendu sa barque. Elle qui a transporté du rhum toute sa vie, son maître l'a vendue pour prendre une brosse au gin.

L'autre jour au bureau, Willy voulait du sirop. Jacques n'y était pas. Voyant plusieurs cruches par terre mon Willy décide de trouver lui-même son remède en goûtant à chaque contenu… J'avais une frousse de le voir tomber mort empoisonné, mais non ! Il a ri jusqu'à la dernière cruche, mais n'a pas trouvé ce qu'il lui fallait !

Dimanche
Poussière,
Sans te déranger, le mardi quand tu vas à l'École du meuble[10], essaie donc de t'étirer un peu les oreilles afin d'entendre une proposition qui me rendrait service en décoration. Vois-tu je pourrais me trouver une position à Montréal, mais au coût de la vie actuelle j'arriverais tout juste à rejoindre les deux bouts et ça ne m'avancerait à rien. Si je pouvais m'avoir une position en décoration, ça me ferait rien d'avoir tout juste assez pour manger et me loger – d'ailleurs la mode est aux « petites tailles!! » – parce que je me trouverais à étudier en même temps donc évoluer. Comprends ?

Je viens d'avoir un téléphone comique de la centrale. La centrale qui est l'agent secret du canton, qui sait toujours où se trouve Jacques et qui se fait l'interprète des âmes timides de la ligne. Ainsi, par elle, je viens d'apprendre qu'« il faut des pilules pour l'urine de monsieur Tappe qui n'a pas *lâché d'eau* depuis longue date » !!!

Je me demande pourquoi les termes de médecine ont été inventés!!!! On les comprend si bien sans cela…

Bonjour. J'ai le goût de te faire des déclarations d'amour, parce que je viens de laisser M^{me} de Lafayette qui parle à M^{me} de Sévigné comme une grande fifine et puis parce que je t'aime.

Thérèse

De Jacques à Marcelle

[Sainte-Anne-des-Monts, le 9 mai 1947]

Ma chère petite Marcelle,
Tout se décide vite dans le pays : on se marie du jour au lendemain et l'on fait baptiser avant les délais convenables.

Il en fut de même pour l'hiver ; il a tenu jusqu'au 5 mai. Depuis lors il fout le camp ; que d'eau, ma chère, que d'eau ! Il nous reste néanmoins beaucoup de neige, et nous comptons faire du ski encore une semaine. Nous sommes grillés comme des Iroquois. C'est une rare jouissance que d'étendre nos peaux au soleil et de les laisser grignoter par les ultraviolets.

Ma fille me fait penser à un petit cochon ; quand Papou va la nourrir,

10. Paul-Émile Borduas y enseigne.

j'assiste quelquefois au spectacle. Dès notre entrée, elle commence à ouvrir la bouche comme un poisson ; quand elle devine la proximité du sein, elle fonce, elle mord, elle ne veut plus lâcher ; c'est un véritable petit cochon.

Finalement, j'ai terminé mon roman ; je te l'ai envoyé. Je me demande si tu ne pourrais pas le faire accepter par la File indienne[11].

S'il faut de l'argent, je croirais que l'oncle Raymond[12] serait assez gentil pour l'avancer. Pour ma part, je ne le peux, ayant beaucoup de dépenses.

Si le roman rapporte un bon montant, pour te dédommager, je te donnerai 10 %.

À mon avis, on peut tirer à 2 000.

Je m'occupe de l'hôtel, je dois voir le curé à ce sujet demain.

En résumé, nous sommes satisfaits de la vie ; il n'est pas question de suicide[13]. J'espère que vous êtes de notre avis.

Quand comptez-vous arriver ?

Mon amitié à René. Je t'embrasse.

Jacques

P.-S. Nous lançons le bateau dans une dizaine de jours.

De Jacques à Marcelle et René Hamelin

[Sainte-Anne-des-Monts, le 12 mai 1947]

Ma chère petite Marcelle,
Mon cher René,
Je vais vous parler d'affaires.

1^{er} Conserverie :
J'ai fait enquête : impossibilité de faire de l'argent, car il nous faudrait au moins 200 pêcheurs, et nous n'en avons pas cinquante. Possibilité

11. En 1946, Éloi de Grandmont fonde avec Gilles Hénault, journaliste, critique d'art, poète et ami de Marcelle et de Thérèse, une petite maison d'édition qu'ils appellent les Cahiers de la file indienne.

12. Raymond Ferron, frère de Joseph-Alphonse.

13. Leur père, Joseph-Alphonse Ferron, s'est suicidé le 5 mars 1947, seize ans après la mort de son épouse. Marie-Laure-Adrienne Caron est morte de la tuberculose le 5 mars 1931 à l'âge de trente-deux ans.

de fournir le marché familial et d'accumuler des provisions en vue d'un hôtel futur ;

2ᵉ « Club House[14] » et dépendance dont il serait possible de faire un hôtel – sans amélioration : profit de 2 500 $ par été. J'ai écrit à la Brown : j'inclus la réponse. Je connais Ross ; je lui ai écrit pour lui demander son intention. Lui ai parlé d'une maternité durant l'hiver, d'un centre de convalescence l'été. Ross est très riche et philanthrope, mais capricieux comme un âne. Peut aussi bien ne pas répondre. Dois voir le curé, afin de lui parler de la maternité hivernale. Pour dénicher du capital. Le « Club House » se vendra *(cash)* environ 15 000 $. À quoi il faudra ajouter 2 500 $ pour opérer.

Revenus : Minimum : 50 $ de profit par jour durant cent jours.

Moyens d'augmenter le revenu : par un grand hangar de 100 pieds de long sur 40 de large, faisant partie de la propriété. Possibilité d'en faire des « suites » qui tripleraient le revenu. Personnel : payé par les repas.

En somme, l'affaire est bonne, mais :

1ᵉʳ Pourrons-nous avoir le capital ? ;

2ᵉ La compagnie vendra-t-elle avant l'été ? ;

3ᵉ Autre projet. Cet autre projet est la transformation de ma maison en hôtel – sept grandes chambres (deux sont magnifiques) – trois salles de bain – grand salon avec solarium – salle à manger – cuisine – + 15 cabines. Le tout pourrait être très chic.

Ce projet a des avantages :

1ᵉʳ Transformation à même mon revenu, dans trois ou quatre ans ;

2ᵉ Aucun risque.

Désavantages :

3ᵉ Opérations remises à trois ans. Pendant cette transformation, je me fais construire une petite maison dans un site charmant.

14. La Brown Corporation veut alors vendre son « Club House », n'ayant plus de permis de pêche sur le territoire.

Pour cet été
1^{er} Conserverie ;
2^e « Club House » (aléatoire) ;
3^e Amélioration de mon terrain.

Si René veut gagner de l'argent, il y aurait moyen qu'il travaille au bureau de la Mine de Marsoui, qu'il fasse application (en anglais).
Bureau de la Mine de Marsoui
Sainte-Anne-des-Monts
Co[mté] Gaspé-Nord

Voilà la situation. Écrivez-nous quand vous pourrez venir. Peut-être pourrai-je aller vous chercher.
Mon affection,

Jacques

De Jacques à Marcelle

[Rivière-Madeleine, mai 1947]

Ma chère petite,
Tu dois être tombée dans un trou ; voilà des années que je n'ai pas de tes nouvelles. Peut-être n'écris-tu plus, ne fais-tu que peinturer. Dans ce cas barbouille-moi une lettre.
Je suis d'autant plus fâché que tu n'écrives pas que je t'avais fait au sujet du prochain été des propositions. Dis-moi oui, dis-moi non ; si tu me dis oui, je te ferai bâtir une cabane, je t'achèterai de l'étoffe du pays, des carpettes et des nageoires de baleine.
Ici rien de nouveau si ce n'est la brise qui fraîchit et les aurores boréales qu'il y a chaque nuit. Je connais un sorcier qui peut, rien qu'à siffler, les faire danser.
Mes amitiés à René et pour toi l'abandon de mon nez, de ce nez[15] qui te vaut de si beaux rêves.

Jacques

15. Marcelle est la seule qui n'a pas le nez aquilin des Ferron. « Tu es une "rapportée" », lui disait Jacques quand elle était enfant.

De Marcelle à Jacques

[Montréal-Sud, fin mai 1947]

Mon cher Johnny,

Il faut un courage du diable pour commencer cette lettre. J'ai un paquet de choses à te dire. J'aimerais n'avoir rien de précis à t'écrire et vaser, flâner dans ma lettre avec une tête molle, des yeux perdus et une plume sans ordre qui me ferait écrire sans arrêter.

Au diable le courage. Je garde ma tête molle et t'écris mille choses pêle-mêle.

Vieux frère, nous n'irons pas en Gaspésie pour 4 raisons :

A – Pas un sou pour monter là. Nous venons d'emprunter 75 $ pour vivre ;

B – René a ici 90 $ du gouvernement qu'il perd en Gaspésie + position 5 $ par jour en août ;

C – Impossibilité de se gagner des sous là-bas.

Je te remercie mille fois et nous comptons bien aller busquer ton long nez pendant les vacances. Nous nous organiserons avec les Cliche et Thérèse et Papou verront arriver « la famille Citrouillard ».

Si j'étais gardien de la Sun Life et que l'on me disait que j'ai une belle maison, j'en serais fière, vu que cette question serait sans doute justifiée par l'air aristo de ma personne, par mon œil fier, par ma bouche hautaine. Ainsi devrait-il en être de ma méprise à propos des vers de Valéry. Ta poésie sur un tympan d'oreille paraît tout aussi vivante que n'importe quel Valéry. Dans tes écrits comme dans tes romans, ce qui me semble venu le plus spontanément est certainement ce qui me plaît le plus et ce qui te plaît le moins [...].

Et puis pour ce qui est de l'admiration des grands hommes, il faut avoir le courage de ne pas trop admirer. Rien de plus facile que de se jeter dans la contemplation et l'autrui.

J'ai lu ton roman qui est toujours aussi fin – et voici le côté affaire :

A – Fiche-moi la paix avec ton 10 % – tu vas me couper tout mon plaisir. J'ai vu Gilles Hénault. La File indienne fait une publication de 300 livres – petits formats – ce qui coûte 180 $ et qu'ils revendent entre amis. Pour tirer à 3 000 c'est une autre histoire – ça coûterait 600 $ à 700 $ pour t'éditer toi-même et tes livres te rapporteraient 3 000 $, moins 600 $

imprimerie, moins 600 $ mise en consultation = 1 200 $, 1 800 $ clair si tu vends. L'oncle Raymond pourrait peut-être prêter.

Ou

J'ai dit à Gilles de présenter le manuscrit à L'Arbre[16] qui peut peut-être l'accepter, sinon il ne reste que les curés et Serge[17].

Alors je veux te demander :

A – Préfères-tu Arbre ou Raymond ?

B – Si Arbre ne marche pas, préfères-tu Serge ou Raymond ?

Avec l'éditeur tu as la moitié des profits et tout est dit. Je laisse faire Gilles pour les courses vu qu'il passe vitement où moi je ferais antichambre deux mois. Il est bien gentil ce Gilles Hénault.

Claude Gauvreau[18], qui est un ami, présentait une pièce à huis-clos[19]. Se trouvaient invités tous les bonnets forts du monde artistique et les amis très humbles. Tu aurais ri, Johnny. La salle a sifflé, a ri, enfin c'était des plus en tempête. Naturellement j'ai défendu Claude et sa pièce, qui a bien du bon à mon avis, mais qui devait faire dresser les cheveux de certains. Ce qui fait, vieux frère, que loin de suivre tes conseils, je me compromets à plaisir avec les gens qui me plaisent. C'est peut-être enfantin, mais fameusement rigolo et excitant. Pour ce qui est des communistes, je n'en suis pas, je ne m'occupe pas de politique, mais j'expose tout simplement. Ceux qui verront dans ça mon adhésion au Parti, eh bien, tant pis, je m'en fiche. Les gens sont bêtes et comme tu dis, on prend les fins là où ils se trouvent.

À propos, où vas-tu imaginer que Borduas se mêle au peuple ? Il peint – c'est tout, mais pour le communisme, il fait comme toi, se laisse aller là

16. Les Éditions de l'Arbre, maison fondée par Claude Hurtubise et Robert Charbonneau en 1940.

17. Les Éditions Serge, fondées en 1944, ont été rebaptisées l'année suivante les Éditions Serge Brousseau, du nom de leur fondateur.

18. Claude Gauvreau (1925-1971), poète et dramaturge, signataire de *Refus global*.

19. Allusion à la représentation de *Bien-être,* qui a eu lieu le 20 mai 1947, avec Muriel Guilbault dans le rôle principal, Pierre Gauvreau aux décors et Madeleine Arbour aux costumes.

où l'on se sent glisser – où le monde glisse – à quoi bon mettre les freins contre une chose qui aboutira dans cinquante ans – ou demain.

Il y a eu réception après la pièce – réception délicieuse, tapageuse, où le vin coulait et les esprits aussi. Le groupe est beaucoup plus certain de mon succès futur que moi je ne le suis du mien. Borduas, lui, reste toujours aussi sévère, ce qui me plaît énormément. Quel étrange bonhomme il est. Terriblement moqueur – je le blague sans cesse et lui tiens tête le plus possible. Je n'aime pas les influences poussées outre mesure.

Je suis heureuse de te voir une vie aussi bien organisée. Tu es rudement chanceux pour un jeune médecin. En attendant que tu sois pêcheur, ne te fatigue pas trop, à quoi bon tout dépenser à extraire des dents.

Ma fille va bien. René vient de passer son droit civil et a fait la barbe à ses copains. Époux croit que je m'amène fatalement à une vie où il n'y aura plus que tubes de peinture, peintres et pinceaux ! Je ne suis pas aussi pessimiste et me laisse aller dans mon petit train-train, croyant encore que dans la vie on peut concilier bien des gens et les choisir.

Je m'endors. Je suis toujours heureuse de savoir que tu m'aimes.

Je te becs,

Marce

P.-S. Tu avais raison. L'exposition de Prague[20] a eu lieu à Montréal trois jours, dans une cave et pas un chat n'en a parlé si ce n'est les exposants. Ça n'a pas d'importance. Merci pour vitamines. T'achèterai des pantalons aujourd'hui. Vous venez à Louiseville – venez me voir ou donnez-moi un coup de téléphone.

20. Quelques artistes montréalais – Marcel Barbeau, Jean-Paul Mousseau, Pierre Gauvreau et Marcelle Ferron – ont été invités à présenter certaines de leurs œuvres à Prague, en juillet et en août 1947, dans le cadre du Festival de la jeunesse démocratique. Les tableaux sont d'abord exposés au sous-sol de l'Art Association vers la fin mai 1947.

De Jacques à Marcelle

[Rivière-Madeleine, début juin 1947]

Ma chère petite,
J'ai lu ton nom dans le journal, l'orgueil a gonflé mon cœur et la nuit suivante j'ai rêvé que j'étais un esclave nègre, que tu étais l'idole de la tribu ; et tout était pour le mieux dans le meilleur des mondes, si, insidieuse et perfide, une mouche ne fut survenue que je pourchassais à coups de palmier pour qu'elle n'éveille pas l'idole endormie.

Cependant je persiste à dire que « Hamelin-Ferron » ne vaut rien ; avec un nom pareil, il est impossible de réussir ; il fait trop bourgeois de la Troisième République.

Ameline Ferron serait mieux : je te le conseille.

Affectueusement,

Jacques

P.-S. Et mon roman… j'espère qu'on ne l'a pas envoyé au festival de Prague.

De Jacques à Marcelle

[Rivière-Madeleine, début juin 1947]

Ma chère petite,
Je manœuvre des roches. Que légère me semble ma plume ! Des roches pour faire une terrasse le long de la mer. L'une de ces roches est longue et plate ; il fera bon de s'y coucher au soleil, d'entendre le cri du goéland et le bruissement de l'espace sur la mer.

Cette manœuvre me passionne ; il faut pour que je t'écrive qu'il pleuve ; et davantage, car je crois que je travaillerais même à la pluie.

Il y a dans tes billets, dans tes lettres, une sorte de fièvre ; et de temps à autre j'apprends que tu es malade.

Il faut que tu te ménages ; sinon tu brûleras ta petite chandelle. À quoi bon s'emporter ? La vie est si longue.

Je te conseille la paresse ; elle est l'apanage des esprits supérieurs qui, sûrs d'eux-mêmes, se payent des vacances. À quoi bon se tourmenter ? Ce que l'on peut faire aujourd'hui on pourra le faire encore demain.

Je comprends que depuis un an tu travailles beaucoup, car il te fallait savoir, si oui, si non tu avais du talent. Tu en as. Il s'agit maintenant de te reposer et d'imaginer en rêvant le visage émerveillé des camarades tchécoslovaques devant tes toiles.

C'est une excellente idée que tu as d'aller passer tes vacances au lac.

Je dois me rendre à Louiseville la fin de semaine prochaine (celle du 7 juin).

Je devais le faire plus tôt, mais j'ai eu mes ennuis d'argent ; il a fallu que je rétablisse un peu l'édifice de mes finances ; il branle encore ; c'est pourquoi je ne resterai pas très longtemps à l'étranger.

Au sujet du roman :

1er Il ne me tente guère de l'éditer moi-même. Trop de tracas ;

2e L'Arbre ne me dit rien ; j'ai de l'aversion pour Charbonneau ;

3e Le petit tirage d'amis de la File indienne m'enchanterait.

La question d'argent ne m'intéresse pas.

Tu sembles à court : voici ce que je te propose. Tâche de monnayer ce pauvre roman, garde l'argent et tu me le rendras quand tu pourras. Car je n'ai absolument pas besoin de ce revenu (si revenu il y a) pour me tirer d'affaire.

J'ai hâte de te voir, de voir la vieille Merluche, de ramener Paulo avec moi. Mon amitié à René.

Je t'embrasse,

Jacques

De Marcelle à Madeleine

[Montréal-Sud, le 4 juin 1947]

Mon cher Merlin,
Nous serons au lac le 16. Alors c'est entendu que tu passes une semaine avec nous ; ce qui nous fera croire à toutes deux que nous vivons il y a cinq ans.

A – Si Robertino[21], dit le belliqueux, vient te chercher, tu t'en viendras en train, j'imagine ;

21. Robert Cliche.

B – Ce qui fait que lundi le 16, nous pourrions peut-être t'attendre à Louiseville, pour t'éviter de monter seule ;

C – Pourquoi Robertino n'amène-t-il pas Rachel en venant au lac ?

D – Si B – te va, écris un oui en vitesse et vous aurez votre escorte, belle dame ;

E – Tu amènes miss Jo[22] ;

F – Aimes-tu mieux monter samedi le 14 – décide.

Le 8 ce sera la fête[23] de petit Père. Demain il y aura trois mois – et pourtant, j'ai l'impression que papa est mort il y a des années, tant me semble loin la fois où je l'ai vu pour la dernière fois. J'en suis rendue à penser le moins possible à tout ça – et d'en parler le moins possible. [...] Je n'aime plus non plus que les parents et étrangers parlent de Papa si ce n'est d'une certaine manière. La fin de semaine au lac m'a déplu à ce sujet. Les défauts et les passions de quelqu'un ne sont rien absolument rien, ce qui compte ce sont les sentiments nobles qu'il y a eus. Désormais, je juge les gens d'après ce qu'ils sont vis-à-vis de moi. [Par] ex[emple] : toi et moi sommes très amies, très sincèrement. Si tu étais malpropre avec quelqu'un d'autre ça ne changerait rien à mes sentiments, tandis qu'autrefois j'aurais tout brisé. [...]

René est terriblement chic pour moi, me gâte comme un bébé, et nous recommençons une nouvelle lune de miel.

Il y a deux vies qui s'offrent : la fidèle, la tranquille ou la changeante, l'imprévue... Je crois qu'il serait plus dans mon tempérament de suivre la deuxième si je n'avais pas René et Dani que j'adore.

D'avance je sais que René et moi serons heureux ensemble, il le faut absolument. Je ruinerais mon avenir, l'avenir de René et de Dani. Tu ne sais pas à quel point j'aime René, Merle, il est la dernière personne que je voudrais faire souffrir, parce que je l'aime et parce que je sais combien il a été malheureux déjà. S'il faut laisser ma peinture, je la laisserai, en ce sens que je peindrai et entasserai les toiles dans ma cave. Ce qui sera le plus grand sacrifice jamais fait dans ma vie. On m'a demandé d'exposer quelques toiles à Paris en janvier [19]48 avec quelques peintres de Montréal. Le

22. Marie-Josée Cliche.

23. Le 8 juin 1890, Joseph-Alphonse Ferron naît à Saint-Léon-le-Grand (comté de Maskinongé).

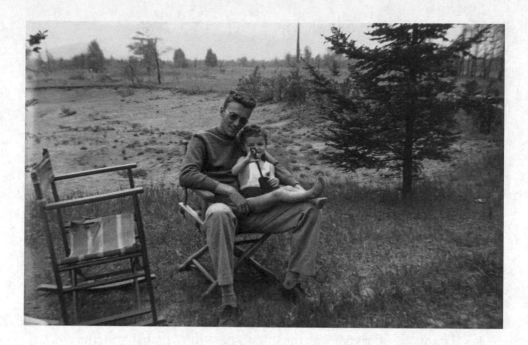

René et Danielle à Saint-Alexis-des-Monts

groupe aura une salle spéciale. Je serais folle d'y participer. J'ai les bleus. J'attends trop de la vie. Je voudrais tout avoir, goûter à tout. Enfin je me déteste. Je te dis tout ça en fouillis. Petite vie.

Je te bec,

Marce

Je ne crois pas que Jacques et Thérèse viennent à Montréal.

De Jacques à Marcelle

[Rivière-Madeleine, le 19 septembre 1947]

[*Sur l'enveloppe*]
Lettre sur le surréalisme
Facteur, soyez prudent.
Ferron-Hamelin, peintre automatique
(Robot n° 9469, brevet fédéral)
778, rue Lasalle
Montréal-Sud

Ma chère Marcelle,

Le surréalisme, c'est un chatouillement dans l'oreille, une puce entre les épaules, un mot sur le bout de la langue. C'est le serpent qui frôle le sexe de la Vierge durant la nuit de mai, c'est quelque chose, ce n'est rien ; c'est quelque chose parce que cela vous chatouille, ce n'est rien parce [que] ça ne se saisit pas. C'est un serpent enduit d'un limon divin, c'est une puce dans l'oreille.

L'autre nuit, un ivrogne m'a réveillé. Soi-disant qu'il avait un papillon dans l'oreille.

J'ai mis ce surréaliste à la porte, avec mon pied dans le derrière. Et je conclus, tout en t'aimant, très chère sœur et artiste, qu'on n'a pas besoin de faire de la littérature ou de la peinture pour mettre aux gens une puce dans l'oreille.

Baiser, bécot
La fraise sur les lèvres
L'amande dans la bouche
Baiser, bécot
La peur que tu n'y touches
Le cœur rempli de fièvre.
Baiser, bécot…

Cela suffit, car il ne vaut vraiment pas la peine que je gaspille une autre page pour un poème improvisé et partant, surréaliste.

Jacques

De Jacques à Marcelle

[Rivière-Madeleine, octobre 1947]

[*Sur l'enveloppe*]
Madame Marcelle Hamelin (c'est beaucoup mieux)
778, rue Lasalle
Montréal-Sud

Ma chère petite,

Un père dont le fils est voleur s'intéresse toujours aux histoires de cambriolage et, par amour paternel, a un faible pour les Apaches. Me voilà avec mille intérêts pour les couleurs et ce fut ainsi, par amour fraternel,

qu'aujourd'hui j'examinai la montagne d'automne qui, dans le ciel le plus pur, sans fumée, sans odeur, en jaune puis en rouge, flambait. Elle était vraiment automatique, étant montagne par le mouvement de ses couleurs plus que par celui de ses lignes. Cette montagne me plût à cet instant de l'année, car elle était de la bonne école ; demain elle cessera de me plaire : ses couleurs comme celles d'une gouache qui craque – mauvaise technique – tomberont avec les feuilles ; l'arbre se précisera sur la neige, n'ayant d'autre mouvement que celui de son dessin. Et ce sera l'hiver, la tristesse et la montagne académique : la réaction hideuse, bourgeoise, etc.

Une autre fois, je te dirai, camarade sœur, ce que je pense des casquettes.

De Jacques à Marcelle

[Rivière-Madeleine, automne 1947]

Ma chère petite,
Il me plaît de constater que chacun à sa manière – mais c'est la tienne que je préfère – nous avons en même temps eu le désir de savoir si l'autre vivait encore. Cette similitude qui me plaît, me trouble cependant, car je saurai par mes désirs que les tiens ne sont pas toujours purs. J'aurai, comme tu l'auras, l'impression d'être indiscret. Je crains qu'à ce régime l'un n'en vienne à désirer la fin de l'autre, et comme l'autre fera de même, que nous n'expirions à la même seconde, près d'une fleur similaire qui penchera sa tête sur la nôtre.

Quoi qu'il en soit, je vis encore et davantage, car j'aide en faisant pas mal d'accouchements. Un métier, une rémunération, oui sans doute ; mais surtout un plaisir, car mes gens sont exquis. Ils ont pour moi mille prévenances ; ils savent ainsi que j'aime le café, et quoiqu'ils n'en boivent pas, étant amateurs de thé, ils en ont toujours pour moi une boîte qu'ils ouvrent avec un air de connivence. S'ils me croyaient galant, peut-être s'excuseraient-ils l'un après l'autre pour me laisser seul avec la fille de la côte. La fille de la côte, je parlerai d'elle un jour, quand je serai vieux et que plein de regrets, je me souviendrai des belles années de mon séjour ici.

Je suis heureux et reconnaissant de tes soins. *Paroles*[24] me convient s'il

24. S'agit-il de la revue mensuelle montréalaise *La Bonne Parole,* organe officiel de la

te convient, car je veux bien que tu me patronnes. Pour ce qui est de mon roman, je te l'ai déjà dit : « Fais ce que bon te semble. » Ce qui m'importe, c'est qu'il soit publié. Sans quoi, il m'embarrassera toujours ; je serai porté à le refaire et, d'année en année, je ne ferai rien de neuf.

Après l'insouciance de l'été, je prends de nouveau la littérature à cœur ; je songe à revoir ma grammaire et j'ai sorti mon dictionnaire. C'est un rite, car la tristesse qui commande d'écrire ne laisse pas à son employé le loisir de parfaire ses moyens. Ceux à qui elle l'a laissé souvent ne l'ont jamais revue. Je pense à Pierre Baillargeon[25] ; quoique je l'aime, j'admets avec toi qu'il manque d'invention. « Il naquit, dites-vous, d'une grammaire. »

Fort bien, mais avant de trop médire de lui, admets à ton tour que plusieurs de tes jeunes enthousiastes seraient encore plus stériles en étant plus rigoureux. Leur génie n'est que de l'incorrection. Qu'ils se précisent, ils deviendront lucides et verront qu'ils n'ont rien à dire et qu'ils le disent mal. Pierre dit peu, mais écrit bien.

Les peintres jugent mal la littérature, parce que leur art diffère essentiellement (le vilain mot ! Imprécis s'il en est un) de celui de l'écrivain. Ils a dévote en prière trouve bien beau.

Il n'en est pas de même pour la peinture qui, n'étant pas reproduite et ne pouvant l'être, peut être exclusive (pour parler comme un tailleur).

Le mouvement littéraire dont *Paroles* serait l'âme me semble charmant comme la jeunesse. Mais tout vieillit si vite de nos jours !

Le charme de la jeunesse a souvent peu d'avenir. Je ne dis rien de mal du mouvement si fugitif qu'il me semble devoir être, car la littérature ne vit que par des essais de ce genre.

J'y collaborerai avec plaisir, mais la plus belle fille du monde ne donne que ce qu'elle a ; c'est-à-dire que je n'ai pour écrire qu'un talent dont je doute et des moyens dont l'insuffisance m'est évidente.

Adieu, ma belle, que les dieux soient avec toi, les sourires et les grâces.

Jacques

Attendrissement pour ceux qui ont la grâce.

Fédération nationale Saint-Jean-Baptiste (FNSJB), ou du périodique de Drummondville, *La Parole* ? Impossible de le savoir.

25. Pierre Baillargeon (1916-1967) est un journaliste, romancier et poète québécois. Il fonde la revue *Amérique française* en 1941.

Autre point : les seules corrections que j'accepterai sont d'orthographe. Non de syntaxe.

Enfin, comme je ne demande rien pour ma collaboration, il est juste que je n'aie pas l'ennui de faire copier mes textes.

Pour ce qui est de *Ragoût,* comme je n'en ai pas de copie, il faudrait en prendre soin.

Jacques

De Jacques à Marcelle

[Rivière-Madeleine, le] 16 octobre 1947

Ma chère petite Marcelle,

Je travaille beaucoup, je ne pense qu'à *Odile,* qu'à *Berluchon.* J'achève *Les Deux Évêques. La Gorge de Minerve* avait peut-être deux seins, mais je vieillis, j'évolue et je préfère mes *Évêques.* Tu diras que je ne sais pas ce que je veux, tu me reprocheras de t'avoir fait marcher pour rien, je m'en excuse, mais je ne veux plus du tout que mon roman soit publié.

J'ai décidé d'en tirer un ou deux récits, brefs et parfaits qui, joints à ce que je fais, me donneront un livre d'une belle tenue qui se placera comme un petit pain.

Tu comprendras que j'évolue et que mes goûts d'hier ne sont pas ceux d'aujourd'hui. Mon roman équivaut à ta *Buveuse*[26]. Tu comprendras que je ne veuille plus le lancer.

Il faudra me le renvoyer, ainsi que le *Ragoût.* J'ai besoin de tous mes textes pour le livre que je médite. […]

Ton groupe ne me dit rien de bon (en littérature) ; je ne veux pas me laisser compromettre. Je vis trop isolé pour être d'un groupe. Dis cependant à Hénault que je l'admire et que je retire mon roman précisément parce que la lecture de son livre m'a ouvert les yeux sur les maladresses du mien. Dis-lui que je le trouve génial, il le croira facilement et on ne sait jamais, il peut m'aider un jour.

Ma petite sœur, je me demande si tu ne pourrais pas me composer pour ce livre, *en blanc et en noir,* quelques planches décoratives – jolies folles dans une chapelle, sans rapport avec la religion, sans rapport avec mon livre, mais qui faciliterait la dévotion.

26. Tableau de Marcelle peint en 1945.

Je semble humble, je suis de commerce facile, mais je suis l'homme le plus orgueilleux du monde et je commence à prendre à cœur ma gloire. Renvoie, je l'aimerais bien, mes écrits que par insouciance je voulais publier. Je serais humilié qu'ils le soient, un peu comme si ta *Buveuse* devenait connue et qu'on dise : « Voilà le talent de Ferron-Hamelin. »

Et ne me parle plus de tes surréalistes ; je suis en pleine crise d'orgueil et je ne veux entendre parler que de moi.

Je ne pourrai pas aller à Montréal : je travaille. Je n'ai pas une minute à perdre, même pour l'amour le plus cher et c'est celui que j'ai pour toi : j'ai peur de mourir avant d'avoir fini mon nouveau livre.

Mon affection à René.

Raconte à Danielle que j'élève dans mon nez une souris, et si tu as vraiment l'art du conte, tu le croiras toi-même.

Jacques

De Madeleine à Marcelle

Saint-Jo[seph-de-Beauce, novembre 1947]

Ma chère petite Marcelli,
Ce que la vie passe vite, c'est décourageant tout ce temps où je m'use à la popote et torchage.

Je relis ta lettre[27], assez imposante, et je te dirai où tu te trompes : Robert comprend les artistes autant que peut comprendre quelqu'un qui ne veut pas les approcher. Il sait très bien que c'est grâce à eux que l'Art progresse, il les sait plein d'ardeur, de mérites, de sincérité pour la plupart, mais il ne les aime pas. Il prétend qu'approcher un artiste, ça le rend malheureux, il prétend que ces martyrs de leur grande cause ont ordinairement une âme bouleversée, sombre, malheureuse et, lui, il ne peut sentir ça. J'aime Robert dans sa franchise : il fuira toujours les artistes, même si le hasard venait qu'à lui en jeter devant le nez. D'ailleurs, il n'était pas question d'artistes je pense dans ma dernière lettre.

Robert ne t'aime pas en société parce qu'il dit que tu aimes à faire briller ta personne et que tu prends tous les moyens pour ça. (Ce jugement n'est pas le mien, je n'ai pas encore pensé à m'en faire un là-dessus, c'est celui de Robert.)

27. Lettre non trouvée.

Pour ce qui est de lui, je trouve moi aussi que Chaton aime un peu trop la vedette, je lui en ai fait le reproche moi aussi. Ce pauvre petit chat, il est devenu rouge comme un petit coq. Je ne veux pas l'excuser, mais je pense qu'il s'est un peu habitué à avoir le milieu du tapis, ici, alors que la plupart des gens ne savent pas faire autre chose que jouer aux cartes. Alors quand il arrive ici une occasion de manifester, c'est ordinairement Chaton qui tient le clou. Il s'est peut-être instinctivement fait un devoir de ça. C'est drôle tout ce que je rapporte à l'instinct, j'y rapporte même un peu ce que vous attribuez au subconscient. Pour moi, l'instinct ce serait les fantaisies que se permet l'intelligence quand on lui permet de ne pas passer par le moule rugueux de la raison.

Tu fais bien pour le roman de Jacques, j'ai hâte de voir si ça va marcher.

Dis à Thérèse de ne pas oublier de me retourner ma valise et ma bourse pour Noël et dis-lui qu'Albert Camus est un existentialiste. Dis-lui aussi qu'elle devrait m'écrire un mot. Dis-lui que le livre qu'elle lit au lieu de m'écrire, dans vingt ans elle l'aura oublié tandis que moi, si elle m'oublie, je l'oublierai moi aussi et ce sera bien plus grave.

Peux-tu m'envoyer ta recette de gâteau aux fruits, S.V.P. Merci, mignonne.

Becs à Dani-pet. Robert t'embrasse. J'espère que vous avez fini de vous critiquer mutuellement Robert et toi. Endurez-vous, je pense que c'est le mieux à faire.

Becs,

Madeleine

De Madeleine à Marcelle

[Saint-Joseph-de-Beauce, le 6 décembre 1947]

Ma chère Poussière,

J'ai fait hier une découverte qui m'a comblée, j'ai, après l'avoir flairé tant de fois, découvert Valéry, ma journée y est passée, ma soirée aussi, je me suis couchée avec un mal de tête, causé m'a-t-il paru, par un effort de mon cerveau à s'agrandir (merde ! pour les maux de tête, je coupe court parce que je sens que je vais vaser). Ce bon Valéry m'a fait étirer la matière grise. Ça m'épate ce type-là.

De Jacques, je ne sais trop que penser. Il a écrit à Robert une lettre bien cinglante, ce qui est assez grave entre beaux-frères. Il ne faudrait pas que

Jacques continue à pratiquer en Gaspésie, il s'abrutit comme tous ceux qui l'ont précédé. C'est beau la mer, mais c'est mortel quand on est trop longtemps seul à la regarder.

J'espère que le Pingouin[28] de Thérèse est sorti du bois, en oubliant qu'il y a autre chose que des chevreuils en ce bas monde. La chasse est une hantise chez Bertrand, plus forte qu'on ne saurait l'imaginer. J'espère que la pauvre Bécasse démêlera son casse-tête amoureux. N'empêche qu'une jeune fille y a beaucoup plus de facilité quand elle a au moins l'indépendance de son corps. Ce qu'elle y a perdu est proportionnel à ce que Bertrand y a gagné. Ça ne s'explique pas, c'est une loi de la nature humaine.

J'ai assez hâte que Jacques réponde, s'il ne le fait pas, je vais écrire, moi, en faisant comme si rien n'était arrivé.

Becs au Populo, à tartine-Anni[29]. Je t'envoie un article d'Éloi de Grandmont paru dans *Le Soleil,* on peut dire qu'il n'est pas un type qui a des indulgences pour ses compatriotes.

J'ai l'impression qu'il fait son petit Jupiter là-bas.

Becs. Je n'ai pas encore pensé à ma toilette des fêtes, ce que je vais me courir sur les derniers milles.

Love and kisses,

M.

De Marcelle à Madeleine

[Montréal-Sud, décembre 1947]

Mon cher Merle,
Le petit Merle lit du Valéry et a mal à la tête – et elle a bien raison d'avoir mal à la tête parce que Valéry comme Mallarmé sont des poètes assez fermés pour nous – parce que leur art est parfois trop cérébral, même décadent.

À propos de lecture, je lis du Pierre Mabille[30]. Tu serais épatée, vieux

28. Bertrand Thiboutot, futur mari de Thérèse Ferron.

29. René et Danielle Hamelin.

30. Pierre Mabille (1904-1952), médecin, anthropologue et écrivain français. Membre du groupe surréaliste à partir de 1934.

Merle, de ce cerveau. C'est un génie ce bonhomme-là. J'aimerais beaucoup vous envoyer le livre, mais il ne m'appartient pas. Je te malle *Notre temps* où il est question (en deux mots) de moi[31]. Me voilà étiquetée. Je trouve l'article de Claude Gauvreau très juste, alors je te l'envoie et tu m'en feras ta critique.

Tu liras aussi l'article de Madeleine Gariépy[32] (elle semble très intelligente cette femme – j'aimerais la connaître davantage) sur Mousseau et Riopelle.

J'ai la cervelle en ébullition ces temps ici, mais par contre j'ai la carcasse au lit depuis quatre jours – ma bedaine a le va-vite et fait ça trop généreusement. Merde. C'est le cas de le dire.

J'ai hâte de vous voir.

Bertrand est en ville. Bécasse règle ses affaires sentimentales.

J'ai de moins en moins de sympathie pour Bertrand […]. Je rêve que Thérèse ne le marie pas.

Nos hommes sont des perles. La paix règne toujours ici.

Est-ce que Robert continue à ne pas m'aimer ? Je vais le dodicher quand il va venir.

Je te quitte. Je t'aime fort.

Marce

De Jacques à Marcelle

[Rivière-Madeleine, le] 6 déc[embre 19]47

Ma chère Marcelle,
Me voilà affiché, docteur par en avant, M.D. par en arrière. C'est pour te faire part de cette devanture et de cette croupe que je t'écris, car pour l'entre-deux, je suis toujours le même, amoureux de ma sœur, soucieux de sa gloire et admirateur de son esprit léger, de son cœur grave ; inquiet cependant de son ventre dont le silence ne signifie pas nécessairement l'abondance et l'accroissement ; il peut signifier la fatigue. C'est comme

31. Claude Gauvreau, « L'automatisme ne vient pas de chez Hadès », *Notre temps*, 6 décembre 1947.

32. Madeleine Gariépy signe l'article « Retours d'Europe. Mousseau et Riopelle » publié dans *Notre temps* le 6 décembre 1947.

une horloge qui sonne à l'heure ; si elle ne sonne pas, ce n'est pas qu'elle est grosse d'une pendule, mais qu'elle est démontée.

Que le sourire du ciel soit sur tes lèvres et la grâce des dieux ailleurs que dans ce ventre.

Je n'ose pas te becqueter de peur de t'enlever quelques grains de beauté.

Jacques

De Jacques à Marcelle

[Rivière-Madeleine, décembre 1947]

Ma chère grande,
Si tu n'existais pas, il faudrait, je crois, que je t'invente pour les besoins de ma correspondance. Même lorsque je décide de ne point répondre à l'une de tes lettres, peu de jours passent que je ne t'écrive contre mes intentions.

Il faudrait que je t'invente, car le débat qui nous incite à correspondre est situé dans une zone où l'air est pur de toute mesquinerie. C'est l'essentiel. Peu importe après cela que Césaire soit noir et que tu aimes Mabille : ils n'ont aucune importance.

Mais enfin, puisque je t'écris, il convient que je réponde à ta dernière lettre. J'y remarque une absence de nuances qui m'alarme ; peu s'en faut que tu me serves les catégories de monsieur Kant ou les stalles de l'écurie du califat d'Omar. Oui, ma chère grande, les stalles de l'écurie du califat d'Omar, car dans chacune d'elles tu pourrais nous attacher avec un licou de soie et nous classer définitivement en collant une étiquette sur la fesse gauche de notre cheval.

Tu tranches le problème en deux : d'un côté le bourgeois, de l'autre l'artiste qui mange des couleurs et qui se meurt devant sa toile, nouveau Prométhée, nouveau Jésus-Christ ; les bourgeois rient de leur gueule sans yeux et les vierges pleurent de leurs yeux sans gueules.

Ma chère grande, ayez plus de nuances et ne commettez pas l'erreur de classer votre frère ; il a de bons amis à droite, de bons amis à gauche, il est de gauche à droite, de droite à gauche ; il trahit tout le monde sans se trahir lui-même. De quelque côté que ce soit, il trouve du charme partout. C'est pourquoi, ma chère grande, il est contre les stalles de l'écurie du califat d'Omar.

Jacques

De Madeleine à Marcelle

[Saint-Joseph-de-Beauce, décembre 1947]

Ma chère Poussière,

Je reçois, en même temps que ta lettre, une lettre de Bécasse m'annonçant qu'il me faut paraître à un conseil de famille le 15 afin de décider que son mariage[33] ait lieu ou non le 29 déc[embre]. Je me suis mise les deux fesses sur mon poêle brûlant afin d'être certaine que je ne rêvais pas et j'ai relu à haute voix. C'est renversant ! : c'est drôle, mais j'ai l'impression que Thérèse est enceinte. Est-ce vrai ? A-t-elle bien réfléchi comme c'est grave le mariage ? Que je voudrais connaître l'avenir, imagine-toi si ça va mal j'aurai des remords, je m'arracherai les cheveux d'avoir signé le fameux papier de la permission. D'un autre côté, ne pas permettre ne changerait rien au fond et leur demander d'attendre encore un peu serait les enrager pour rien. Mon idée, moi, serait qu'ils attendent jusqu'au printemps, ils auraient le temps de voir dans leurs problèmes. Je ne déteste pas Bertrand, loin de là, et j'ai l'impression qu'il sera bon mari. C'est un type qui fait un peu le dur, qui parle de brasser des affaires avec du scotch et des putains, mais je suis pas mal certaine qu'il n'en fera rien. Il me fait un peu penser à Robert quand il était étudiant, tu te souviens ? Tu exagères un peu tes idées sur lui, je pense.

Je ne sais comment nous allons nous organiser, si on peut placer Dame Chéchette[34], nous allons aller à Montréal quand même et de là, nous partirons avec vous autres à Saint-Alexis[-des-Monts]. L'embêtement, ça va être de monter là avec nos chapeaux et nos robes et les hommes en chapeaux. On peut toujours pas aller à une messe de mariage en culotte et en casques de poils.

Cette pauvre Bécasse, j'espère qu'elle sera heureuse ; elle est assez vieille pour savoir ce qu'elle fait ; j'espère qu'elle fait bien en tout cas. J'ai la tête en marmelade, je ne sais quoi penser et ne pense pas non plus.

Tâche de garder ton Pierre Mabille jusqu'aux fêtes, je pourrai y jeter un coup d'œil chez toi. Comment peut-on être décadent parce que trop cérébral ?

33. Thérèse n'a pas vingt et un ans. Comme elle n'est pas majeure, et en l'absence du père, il faut donc un conseil de famille pour autoriser le mariage.

34. Marie-Josée.

Je n'ai pas reçu *Notre temps*. Envoie-le. Excuse-moi pour *Ondine*. Depuis quinze jours qu'elle était sur la bibliothèque afin de me faire penser de te l'envoyer. C'est un livre délicieux, bien que certaines parties auraient pu être plus riches.

Faudra être gai au mariage de Thérèse, on prendra un petit coup de trop.

Je pense bien que personne de nous s'opposera au mariage ! Veux-tu appeler Thérèse et lui dire ça pour ne pas qu'elle s'inquiète.

Je t'embrasse, belle aurore, j'ai hâte qu'on se voie, pour cinq jours, c'est du gros fun. Robert a hâte que tu le dodiches.

Excuse ma lettre, je saute d'idées, comme un moineau de crottes de fumier.

Becs, ma chère poussière. Robert a hâte de voir son papulaire[35]…

Madeleine

De Jacques à Marcelle

[Rivière-Madeleine, décembre 1947]

Que les dieux soient avec toi,
les sourires et les grâces.

Les grâces y sont, mais les sourires y seront-ils encore quand tu sauras que je chambarde mon roman et que par un singulier malheur, une bonne partie du texte que tu as soumis à Parizeau sera mise au rancart. Je suis à donner au récit une unité qu'actuellement il n'a pas.

Voici mes projets dans leur forme définitive :

1) Illustration : elle ne m'intéresse plus guère. Il ne faudrait pas qu'elle augmente le coût de l'impression, ce qui n'est guère possible. Je crois donc que je m'en passerai. Cependant, il serait bon d'avoir un carton-réclame (celui que le libraire met dans sa vitrine) signé Lapalme ou Marcelle Hamelin ;

2) L'éditeur, qu'il soit Parizeau ou un autre, acceptera mes conditions. Les premiers volumes vendus paieront l'imprimeur et les frais de publici-

35. René Hamelin.

tés. Quand nous entrerons dans le profit net, l'éditeur recevra de 5 à 8 % pour le premier mille et de 8 à 10 % pour les suivants ;

3) Mon livre sera de petit format, celui du *Jeune homme* de Mauriac. Il coûtera peu à imprimer et se vendra environ 1.00 $;

4) Dans sa forme définitive, il aura beaucoup d'allure et cet élément de scandale qui aide si bien la vente. D'autre part, il sera assez original, assez écrit pour me faire un assez bon nom. Simplement dans la région de Québec, je suis certain de vendre au moins 2 000 exemplaires ;

5) Je ne tiens pas particulièrement à Parizeau. Ce n'est pas son nom qui aide la vente : Béland[36] s'en est passé. Il ne s'agit que d'avoir une bonne publicité et quelques critiques favorables ;

6) Critiques que j'aurai ;

7) Je serai à Montréal lundi prochain. J'ai hâte de te voir, de causer avec toi de toutes ces choses assez amusantes.

Bonjour à René.

Bécots,

Jacques

36. André Béland, qui publie, entre autres, *Orage sur mon corps* aux Éditions Serge en 1944.

1948

De Jacques à Marcelle

Mont-Louis, le 14 janvier 1948

Ma chère petite,
Il n'y a qu'une chose au monde qui me trouble : c'est le bruit d'un ruisseau et je n'aurai de cesse que je n'aie ma maison sise près de l'un d'eux.

Je ne comprends plus qu'on puisse vivre en ville, et vraiment je n'y pourrai jamais revenir. Certes le pays par ses beautés me retient, mais je me suis attaché aux gens, pour qui je suis un être nécessaire et qui me sont attachés comme je le suis.

Je suis très reconnaissant à ma femme d'avoir, sur ce genre d'existence, le même idéal que moi. Elle passe l'hiver seule à Madeleine. Il est possible que je me fasse construire une autre maison ici, tout en conservant la première. Rivière-Madeleine n'a que 96 habitants, Mont-Louis 1 400. Le besoin d'argent m'a fait choisir Mont-Louis.

Je te renvoie le Max Jacob. Délicieux. Je lis beaucoup, j'écris de même. La littérature demeure la passion de ma vie et j'ai tellement la certitude d'y réussir que je n'ai aucune ambition de gloire, et je me laisse mûrir sans effort.

Tu es muette sur mon roman ; qu'est-il devenu ? J'aimerais fort qu'il revienne au bercail.

Affectueusement,

Jacques

De Jacques à Marcelle

[Mont-Louis, le 19 janvier 1948]

Ma chère Marcelle,
Robert m'apprend que l'éternité a cessé d'être pour toi un sujet d'inquiétude, que tu te prétends athée et par surcroît communiste. Bravo ! Tu es l'âme qu'il me faut.

Sais-tu la bonne nouvelle ? Devine-la en mille et tu ne la trouveras pas : j'invente une religion qui est une merveille d'humanité.

Dieu et le diable existent encore, car ils sont des mythes pleins de charme ; je les conserve parce que j'ai réussi à les rendre inoffensifs. Écoute plutôt l'histoire.

Dieu ayant créé la terre, les fleurs, les bêtes, l'homme et la femme, fatigué, se reposait. Le diable prit son visage et dit à nos premiers parents : « Vous ne toucherez pas à l'arbre qui se dresse au milieu du paradis. » Le lendemain, curieuse, Ève était près de l'arbre et le diable qui, n'ayant pas de visage propre, porte toujours un masque, avait échangé celui de Dieu pour celui du serpent ; et la tentation finit comme l'on sait, par la pomme mangée.

Cependant, Dieu dormait toujours et le diable n'eût pas de peine à s'affubler à nouveau de son image ; il simula une grande colère et chassa Adam et Ève du Paradis.

La terre alors était comme aujourd'hui, un jardin qui peut suffire au bonheur de l'homme ; mais Dieu, alias Satan, ayant dit le contraire, nos premiers parents, crédules, n'en doutèrent pas et devinrent malheureux. La terre qui leur avait semblé merveilleuse aussi longtemps qu'ils l'avaient regardée avec bonté leur sembla détestable dès qu'ils la crurent telle.

Le diable se dit alors : « L'homme a trop de pente au bonheur pour demeurer dans le sentiment où je l'ai mis ; il ne tardera pas à découvrir ma tromperie et à s'apercevoir qu'il est toujours dans le paradis terrestre. »

Ce fut alors que Satan produisit la plus cynique invention de son esprit, la source de tous les malheurs, de tous les crimes, de toutes les infamies : l'au-delà. « Mes frères, dit-il sous le masque d'un curé, la vie n'est que souffrance, le monde n'est que malheur, car nous sommes ici-bas pour mériter, par nos pénitences, le bonheur du ciel que je vous souhaite ; ainsi soit-il. »

Depuis lors les hommes ne vivent que pour cette survie mensongère ; le malheur leur devient doux, ils le recherchent, ils s'en honorent. Les

pauvres ont commencé à se laisser oppresser ; quelques cyniques ont profité de cette résignation, du goût factice de la souffrance, pour établir leur domination et développer la fine fleur de leur aristocratie. Ils payaient les capucins et les capucines criaient plus fort : « Souffrez, mes frères, souffrez encore, car nous ne sommes pas sur terre pour nous réjouir ; nous y sommes pour faire pénitence, sans quoi nous brûlerons dans l'enfer éternel. »

Les exploiteurs bâtirent des villes immenses, sales, infectes ; ils y entassèrent les trois quarts de l'humanité. La promiscuité, la misère, la faim, la colère et la haine et tous les vices y fleurirent. Et les oiseaux noirs, messagers du diable, hurlaient : « Voyez ces crimes. Voyez ces vices : l'humanité n'est-elle pas pourrie jusque dans ses racines ? Ne comprenez-vous pas la nécessité de la souffrance acceptée et purificatrice. Humiliez-vous, rampez, c'est à quatre pattes qu'on entre au ciel. »

Le diable se frottait les mains sous la forme agréable d'un évêque bien nourri ; il était arrivé à ses fins : établir l'enfer ici-bas, sur le site même du paradis terrestre.

Il règne de cette façon sur la majorité des hommes ; il se délecte de leur supplice. Il se croit très fin. Il est surtout très méchant ; il était facile de tromper Adam et Ève qui, en toute confiance, croyaient entendre Dieu. Il se frotte les mains et c'est avec délectation qu'il nous méprise : avec quelque raison, car il faut convenir que nous avons été stupides dans cette histoire de pomme et dans ce goût de malheur sous prétexte d'un ciel nuageux et illusoire.

Comment ces idées me sont-elles venues ? Bir[1] me les a données. Cette enfant m'est chère et devant le charme de ses yeux, je me suis juré qu'elle vivrait dans le paradis terrestre, et je me suis aperçu que ce paradis existe toujours, que l'homme n'en est jamais sorti.

Tu as tort d'être athée, car Dieu existe sûrement et je ne peux m'empêcher de trouver divins les charmes de la terre ; comme je ne peux m'empêcher de croire au diable qui a si bien trompé les hommes.

Le paradis existe et l'enfer aussi, mais il ne faut pas les placer dans les nuages ; ils sont de ce monde et la mort est une borne que l'on ne franchit pas.

Si cela t'amuse, je peux te parler infiniment de ma nouvelle religion.

1. Sa fille Chaouac.

Cependant, comme chez moi la littérature garde toujours le premier plan, je ne voudrais pas que tu répandes ma prose, car je compte faire sur la question, un livre ; et je ne voudrais pas me faire gober mon idée, qui en soi est très facile.

Au sujet de mon roman dont tu ne me parles plus et dont je commence à être inquiet, je te répète que je tiens à le refaire ; que je serais mécontent s'il était publié sous sa forme actuelle, encore plus s'il était volé ; le vol existe en littérature, car il y a toujours eu des ratés qui ne détestent pas l'inspiration. Et je ne tiens pas à être la muse du groupe.

Je t'aime bien, petite sœur. Un temps, je croyais préférer Thérèse, mais je m'aperçois aujourd'hui que ce n'était que de la curiosité. Tu as dans les veines du vif-argent et je t'adore d'être sans mesquinerie.

Cette pureté me rappelle que je fus peut-être un peu mesquin à l'occasion du mariage de Thérèse ; j'ai souvent besoin d'exagérer pour revenir à de justes sentiments.

Mon affection à René, le bonjour de Papou, le sourire de Bir et ma tendresse qui t'est acquise.

Jacques
Mont-Louis, le 19 janvier [19]4[8][2]

De Marcelle à Madeleine

[Montréal-Sud, janvier 1948]

Mon cher petit Merle,
Hier a été une journée « follette » comme dirait Pingouin. Tout ce qui va suivre m'est arrivé dans l'espace de huit heures – huit heures sur lesquelles je n'avais rien imaginé ni rêvé.

Brousseau m'appelle et me dit qu'il est emballé du roman de Jacques. Je suis donc enchantée ! – Et puis, dit-il, j'en suis tellement content qu'il est à l'heure actuelle à New York, devant être présenté à François Mauriac et Julien Green. Je suis estomaquée ! Voilà mes nerfs en branle. Je vais dire

2. Jacques écrit « Mont-Louis, le 19 janvier 47 », mais ce serait plutôt le 19 janvier 1948, car celle qu'il surnomme « Bir », sa fille Chaouac, est née le 15 avril 1947. De plus, le mariage de Thérèse a eu lieu à la fin de décembre 1947.

n'importe quoi, une sottise ou une folie fine. C'est la folie fine qui sort. Elle plaît à Brousseau. Ce qui fait que je trouve Brousseau plaisant. Si tout ça aboutit Jacques sera édité à New York – sera *The book of the month* en français. C'est un début qui le fera lire ici. On trouve son livre très scabreux pour être édité à Montréal.

B – Hier, j'ai été reçue membre de la CAS – sur huit aspirants, il y en a eu quatre d'élus dont ma digne personne. Je ne croyais pas attacher trop d'importance à cette nomination, mais en apprenant le résultat j'étais folle de joie. Je prendrai donc part à trois expos.

C – J'ai reçu quatre lettres :
Une de toi,
De Jacques,
De Paul,
De Bécasse.
Vous semblez de belle humeur – chacun en mouvement dans son petit univers.

Et puis vous semblez être aussi attachés les uns aux autres, aussi amis, même s'il n'y a aucun lien matériel entre nous (ce qui détruit les plus belles amitiés), qu'autrefois.

Tu me parles de Chéchette qui s'en va à reculons dans le progrès. C'est étrange, mais tous les enfants sont ainsi, paraît-il. On dirait qu'ils prennent du recul pour avoir plus de vitesse par la suite. Tu vas voir qu'à propos de rien, un jour Chéchette va te sortir des choses inattendues et qu'il va te prendre tout ton temps pour répondre à toutes ses questions.

Ani-Pet[3], ces temps, traverse sa phase en progrès. Elle sait compter jusqu'à cinq, essuie ma vaisselle (ce qui la passionne – tu rirais de la voir danser à l'heure de la vaisselle, son torchon à la main), ce qui me prouve qu'elle a pas mal d'habileté – plus que sa mère qui n'essuie pas une fois sa vaisselle sans en casser.

Ça ce sont les gros progrès. Il y a ceux de son « esprit ». Hum !

Elle a maintenant le sens de ce qui est ridicule. Chose qu'elle ne discernait pas autrefois. Je lui dis que Papa a l'air d'un cheval – que son nez est aussi gros que sa bedaine. Elle proteste et rit, rit. Il en a les larmes aux yeux le vieux Pet.

3. Danielle.

Ce que je comprends le petit père quand il parlait de nous à tout le monde.

Moi aussi j'ai beaucoup aimé nos vacances. Engraisse-toi avant de commencer « monsieur jr Cliche ».

Jacques semble perdre son ton grincheux et blasé. Il m'écrit que la littérature sera tout pour lui. J'aime cette attitude. Ce qu'il est poète ce cher Johnny. Je l'aime bien même si quelquefois il peut tous nous envoyer paître.

J'espère que l'aventure new-yorkaise de son roman l'intéressera.

Roberte[4] fait du théâtre ! J'aimerais beaucoup le voir dans ce rôle d'amant éconduit – satisfait et conciliant. Tout son corps doit protester contre ce personnage. Je l'imagine d'ici et je ris toute seule.

À remarquer : le bijou… source de tous les malheurs.

Paulo, lui, m'écrit trois pages – exorbitant pour Légarus. Il est entendu que je suis moniste et lui dualiste – source de toutes nos discussions.

Il est très fin le Légarus. C'est aussi un thomiste à tout crin – très solide. J'essaierai de lui prouver que la religion catholique est un vieux mythe, qui est dégonflé, vide de sa forme – qui a perdu tout dynamisme et qui ne répond plus à aucun besoin de l'homme –, qu'il n'est bon qu'à apporter et à prêcher une résignation bête ([par] ex[emple] toutes les femmes, masochistes au possible, qui endurent toute leur vie, qui acceptent tout, en vue d'un plus beau paradis).

Les pauvres, les ouvriers, dominés par un clergé riche et pourri qui protège des capitalistes, etc.

Je te dis ça un peu bêtement.

Bécasse et moi sommes revenues du froid glacial de notre dernière entrevue.

Je ne suis vraiment pas habile avec Bécasse.

4. Robert adore les activités théâtrales à Saint-Joseph-de-Beauce. Il y participe comme acteur avec un immense plaisir.

Elle m'écrit qu'elle a ressenti un complexe d'infériorité, autrefois, avec moi – que je suis orgueilleuse et veux dominer.

Alors si j'étais intelligente, je me tairais, je la laisserais jaser – je la laisserais suivre son évolution lentement, mais sûrement. Je gâche tout, je me rends hostile, ce qui lui fera perdre toute confiance en moi.

Ce que j'aime le plus dans Bécasse, c'est sa grande liberté quand elle agit – elle pose un acte – Thérèse Ferron, très personnel – j'aime ça. Pingouin est un curieux de bonhomme aussi. S'il n'a pas une grosse culture, il nous a tout un tempérament. J'ai hâte de voir le bébé qui viendra d'eux. Là sera peut-être notre génie.

Que je suis placoteuse.

Les patates vont prendre au feu.

Voulez-vous des livres ? Je t'en envoie un. Fais vite je ne l'ai pas fini.

Je lis *Nadja* d'André Breton – très étrange.

Ubu Roi – Alfred Jarry – c'est criant.

De Madeleine à Marcelle

[Saint-Joseph-de-Beauce, janvier 1948]

Ma chère Poussière,

Je viens de finir un livre abominable de réalisme, de tristesse, de pitié. *Corps et âmes* de Maxence Van der Meersch, Paul nous a envoyé ça la semaine dernière avec prière de le retourner aussitôt, si le délai eût été plus long, j'aurais aimé vous le faire lire, ça nous met la chair de poule jusque sous les pieds, c'est morbide à nous faire douter de notre valeur humaine. Le dénommé Maxence nous montre tout simplement l'envers d'une façade de clinique, de salle publique d'asile. Et j'imagine que les émotions qu'il nous permet doivent être familières à tout étudiant en médecine. Bon ! Je vais me vider le crâne de ce livre-là, autrement je vais tomber dans de grandes considérations sentimentales et tristes sur la vie. Et tu te demanderas pourquoi je prends la peine de t'écrire pour te dire que je trouve les hommes cruels ; au lieu de bouleverser les gouvernements, au lieu de se forger de nouvelles philosophies, s'il n'y avait rien que la charité de plus dans le monde, ça irait comme dans un éden merveilleux.

Depuis un bout de temps c'est mouvementé dans le *home* Cliche. Pingouin est parti dimanche par affaires. Bécasse tricote pour son junior et commence à se laisser grossir le ventre. Robert prétend qu'il a tout pour

devenir ascète et parle d'un grand jeûne qu'il fera prochainement, un jeûne à la Gandhi, pour étudier les réactions de son système, la lucidité qu'il y gagnera : la faim nuit à l'esprit d'après lui. Il chauffe toutes sortes d'idées saugrenues depuis une semaine. Dame Chéchette est toujours aussi *tomboy*, elle me fait ces jours-ci huit dents du coup, sans rien changer à son sourire et à ses occupations journalières, elle passe ses journées dans sa cuisine à se costumer et à étendre les linges de vaisselle sur le dos de Sultan[5], son ami qu'elle appelle jusque dans ses rêves.

C'est épatant pour Johny. Il paraît être revenu de ses divagations du temps des fêtes. Robert lui écrit des lettres très sévères qu'il admet d'une manière surprenante.

Sa pièce de théâtre est amusante, le premier acte était assez nul, mais le deuxième le fait oublier.

C'est merveilleux pour ton CAS. Qu'exposes-tu ? As-tu beaucoup de toiles neuves ? C'est dommage, ça va dégarnir les murs de ta chambre, René ne se sentira plus chez lui. Que fait-il, le Pape ? Robert attend une lettre de lui.

Au point de vue de l'intellect, on fait pas beaucoup de découvertes, on s'en vient pas mal arriérés de fond de campagne. Est-ce que Papu va continuer à nous envoyer *Pages françaises*, s'il lui plaît ? Ci-inclus 0.35 $ pour le prochain.

Bye-bye, dearlingent,

<div align="right">Mad.</div>

Tâche de m'envoyer des idées sur la mode du printemps et si possible des magazines, je n'ai aucune idée pour rafistoler mes robes et si tu ne veux pas voir arriver une habitante à Montréal, dis-moi le nouveau qui se porte.

Becs,

<div align="right">Mad.</div>

— Si au lieu de voir des ballons dégonflés et des vieux mythes partout, si au lieu de tant travailler à tout jeter à terre et de voir partout des bourreaux d'ouvriers et des exploiteurs de masses, chacun suivait la seule loi au monde, la seule règle possible, le seul précepte : la charité, ça ferait bien moins de cerveaux enflammés, bien moins de systèmes plus ou moins

5. Leur chien.

ridicules et ça ferait bien plus de bonheur partout. Moi, j'ai des idées de « vieille nonne » sur la marche des mondes, c'est si peu difficile de les avoir que ça paraît risible, mais moi je les trouve très sérieuses et ce sont les seules auxquelles je crois.

De Marcelle à Madeleine

[Montréal-Sud, janvier 1948]

Mon cher merle,
Merci pour ta longue lettre.

Tu me lances un discours véhément sur la charité. Tu dis : « Si au lieu de tout vouloir jeter par terre, etc., etc. »

Quand tu déménages, pour que tu puisses vivre chez toi et t'acclimater dans ton nouveau *home* – la première chose que tu fais : *tu nettoies*. Tu fais table rase de tout, pour après y mettre tes propres meubles – pour redonner à cette maison ce qu'elle avait perdu – pour qu'elle soit saine, pour qu'elle devienne un *home* vivant où il y a de l'atmosphère. Dans le domaine des idées, *c'est la même chose*. Dans le domaine de la sensibilité aussi.

Le monde va mal – les hommes sont cruels – comme tu dis toi-même. Il y a quelque chose qui ne va pas. Quel est ce « quelque chose » ? Ce ne sont pas uniquement des détails, tu peux être certaine. C'est toute la charpente, la structure sociale qui est pourrie – et par le fait même les relations entre les hommes, entre les choses. Je t'en reparlerai de vive voix. J'ai bien hâte de vous envoyer le bouquin du groupe. Un des textes s'appelle « Refus Global[6] ». Comme tu vois c'est table rase. Et, sur cette table rase, on propose d'autres valeurs, d'autres moyens pour arriver à une plus grande connaissance de l'homme.

À propos, un groupe de catholiques, dont le père Régis[7] – directeur des philosophes catholiques, ici à Montréal –, sont prêts à défendre notre manifeste.

Ils le défendront pour ses valeurs humaines. Le seul désaccord qui existe entre ce groupe et nous est celui-ci :

6. *Refus global* paraîtra le 9 août 1948.

7. Le père Louis-Marie Régis, philosophe et médiéviste, de l'ordre des Prêcheurs (les Dominicains, que Marcelle aimait pour leur pensée libre).

Eux : croient qu'on peut tout rénover par une régénérescence de la foi chrétienne. Ils constatent les mêmes bobos, les mêmes désaccords profonds entre l'homme et la société actuelle.

Nous : notre foi se porte non pas sur une régénérescence par la foi, ce qui me paraît parfaitement impossible, mais « dans le renouvellement émotif ».

« Nous entrevoyons l'homme libéré de ses chaînes inutiles, et ce terme imaginable se réalisera dans l'ordre imprévu, nécessaire à la spontanéité : dans l'anarchie resplendissante, la plénitude de ses dons individuels », etc., etc.
— E. Borduas.

Je t'en reparlerai de ça aussi.

De Jacques à Marcelle

[Rivière-Madeleine, 24 janvier 1948]

Ma chère petite,
Au moment où je les attends le moins, les clients m'arrivent en procession : « Assoyez-vous mon cher monsieur, assoyez-vous ma chère madame, entrez donc dans mon bureau, prenez ceci, prenez cela, c'est votre cœur qui ne va pas. » L'un après l'autre, ils passent devant moi et ils me disent : « Voilà mon cher monsieur Ferron, l'argent dont vous avez besoin. »
— Merci, merci ; ce n'était vraiment pas la peine d'être malade.
— Patati.
— Patata.
Quand ils sont partis je suis content ; je reprends le fil de mon livre, de mes idées, de mes rêves, de mes souvenirs, le fil de ma vie.
Elle ne m'a jamais semblé plus belle, car j'ai trouvé moi aussi le grand secret.
Quand j'écris, j'ai deux antennes qui courent devant ma plume ; elles préparent le terrain, le nivellent et ma plume glisse.
Je ne travaille pas sans elles ; quand je m'assois à ma table, devant la feuille blanche, il m'arrive parfois de ne pas les sentir. Alors je fais autre chose, je lis, je pense. Et puis, au moment le plus inattendu, les antennes me reviennent et voilà l'insecte qui fait ses petites pattes sur le papier blanc.

Il en va sans doute ainsi pour la peinture : on avance par bond après de longs sommeils.

Quand on commence la carrière, il y a une difficulté : c'est de savoir si l'on a ou si l'on n'a pas de génie. Les longs sommeils alors nous désespèrent. L'on dit : « Voyez, mon cher ami, la brute que vous êtes ; comment eûtes-vous l'audace de peindre ou d'écrire ? »

À quoi l'on ne peut d'abord répondre et l'on désespère. Puis quand on a la certitude, ce tourment n'existe plus et l'on peut dire avec Valéry :

« Les heures qui te semblent vides
et perdues pour l'univers
ont des racines avides[8] […] »

Soyons dogmatique :

1er La certitude du génie (petit ou grand, peu importe). Et cette certitude équivaut au plaisir absolu que l'on éprouve à l'œuvre ;

2e Les bonds prodigieux ;

3e Les longs sommeils.

Il faut savoir dormir sur son œuvre, l'oublier complètement, car elle n'est jamais parfaite du premier coup. La perfection n'apparaît qu'au travers d'une multitude d'esquisses, de brouillons.

Et cela m'amène à croire que la peinture moderne a une grande faiblesse et qu'elle n'est en somme qu'une esquisse.

Mes antennes sont fatiguées ; cependant, je voudrais te dire, avant de me taire, toute la confiance que j'ai en ton génie, la certitude que j'éprouve à ce sujet.

Et tu dois l'éprouver aussi, car elle est peut-être le secret, ce qui nous libère de tout et fait notre bonheur.

Je t'aime.

Jacques

Le 24 janvier [19]48

Papou, qui est mon manager, me téléphone le truc Brousseau-Mauriac. T'écrirai à ce sujet et pour ta fête. Les lettres adressées à Mont-Louis ne sont lues que par moi.

8. Extrait du poème *Palme*, de Paul Valéry.

De Jacques à Marcelle

[Rivière-Madeleine, le 28 janvier 1948]

[*Sur l'enveloppe*]
Madame Marcelle Hamelin

Madame,

Je connais l'estime que votre frère a de vous et je sais qu'il me saura gré de vous faire certaines confidences à son sujet, de préciser certains traits de son caractère qui vous aideront à le comprendre, non qu'il ait besoin d'être compris ; il estime au contraire comme une supériorité de ne pas l'être tout en étant compréhensif et de vivre incognito en connaissant le plus possible. Il a peut-être raison, quand ce ne serait que par coquetterie, car le cœur d'un homme est une assez sale boutique.

Mais votre frère a pour vous beaucoup d'admiration ; vous êtes pour lui plus qu'une sœur. Je serais en peine de vous dire ce qu'il admire en vous : est-ce la sincérité, la pureté de vos intentions, et cet oubli de vous-même, qui fait votre commerce charmant et anime vos œuvres d'une âme authentique ? Je ne pourrais vous l'assurer. Il y a en vous un élan qui déborde votre frêle personne et qui entraîne l'admiration de votre frère, sans qu'il ne sache trop de quoi il s'agit. D'ailleurs, il ne vous a pas toujours admirée, car il fut une époque où vous n'étiez qu'un petit bout de femme, un éclat de rire et un tourbillon de rubans. Cela n'était pas grand-chose. D'où vient le redressement qui suivit ? Vous sembliez une petite fille bavarde qui pleure d'un œil et rit de l'autre, et vous sembliez devoir le demeurer le reste de votre vie.

D'où vient que vous avez subitement mûri et que votre frère vous considère comme une femme supérieure ?

Il y a comme explication votre mariage à René. C'était un bien bel officier et vous en fûtes amoureuse : quoi de plus naturel ! J'ai un peu l'impression que vous étiez deux enfants : on se marie et va la galère ! On voyage, on fait un peu la fête, on se casse la patte, on a une fille. Cela ne pouvait pas durer indéfiniment, et je crus un instant que votre ménage serait malheureux. René était inquiet, il n'avait pas confiance en lui ; c'est un signe d'intelligence et de délicatesse que de n'avoir pas confiance en soi, mais dans les circonstances, c'était un handicap. Votre situation était si précaire et vous sembliez si légère !

Je me souviens qu'il vous dit alors que vous n'aviez pas de sens moral :

c'était juste et ce l'est encore, mais de le dire alors indiquait un certain mécontentement. Peu après vous avez repris votre peinture, avec une ardeur que vous n'aviez pas éprouvée encore. On ne pouvait pas prévoir votre succès, mais vous, vous implantiez dans votre ménage un élément sérieux ; il me semble que ce fut vers cette époque que René reprit confiance en l'avenir et en lui-même ; ce fut de cette époque que votre frère eut de l'affection pour lui ; il lui fut particulièrement reconnaissant de la boîte de peinture dont il vous avait fait présent au jour de Noël 1946.

Vous étiez deux enfants, René et vous, lorsque vous vous êtes unis, mais vous vous êtes si bien influencés l'un et l'autre que vous voilà tous deux des gens de premier plan et d'une humanité supérieure.

Votre frère Jacques vous a-t-il conté que durant l'hiver [19]46, votre mari lui avait communiqué une certaine méfiance de soi ; en effet, l'écoutant parler et raisonner, il avait trouvé qu'il le faisait mieux qu'il ne pouvait le faire : « Et, se disait votre frèrc, voilà un homme qui n'a pas confiance en lui : comment puis-je garder celle que j'ai de moi. »

Et ce fut dans un état d'incertitude qu'il écrivit peu après, et durant les mois qui suivirent, son premier livre.

René est bel homme, qu'il soit une muse : non. Mais il a pour lui-même une exigence intellectuelle dont on profite sans trop s'en apercevoir… Il lui en reste une absence de prétention.

Me voilà loin de mon sujet, et j'ai dévié trop longtemps.

Au commencement de ma lettre, votre frère, y disais-je, me saura gré que je vous souligne certains traits de son caractère qui vous aideront à le comprendre, car vous êtes l'un des seuls êtres à qui il lui plaise d'expliquer son jeu – etc., etc.

Voici une lettre que j'avais commencée à l'occasion de ta fête. Plutôt que de la déchirer, je te l'envoie.

Jacques

De Jacques à Marcelle

[Rivière-Madeleine,] le 30 janvier [19]48

Ma chère petite,
Proust est un auteur qui ne plaît qu'à deuxième lecture, et comme il est préférable de laisser un intervalle de trois ans entre les deux lectures, tu as tout le loisir d'en mal parler.

Vous, peintres, êtes comme des femmes légitimes ; vous voulez que votre tableau nous retienne longtemps, et prétendez qu'une éternelle fidélité est le moyen de le comprendre.

Il ne faut pas cependant croire que les femmes légères, plaisir d'un soir, se sont réfugiées dans la littérature. Je crois donc que tu as tort de prendre Proust comme putain.

Balzac est facile parce qu'il est lu depuis cent ans.

Ainsi parla Jacques Ferron.

Et la mer étant devant lui, elle était sans morue comme lui, sans idée ; c'est pourquoi elle semblait impétueuse et lui quelque peu pontifical.

Mon amitié à René,

Jacques

À propos, dans *L'Impromptu de Québec* où les personnages ne sont pas fictifs, il y a une certaine Marcelle Hamelin dont le rôle est très important.

De Marcelle à Jacques

[Montréal-Sud, le] 5 fév[rier 19]48

Mon cher Jac,
Je ne vois pas pourquoi Proust ne doit me plaire qu'à la deuxième lecture. Je crois que j'ai une gymnastique intellectuelle assez grande pour ne pas attraper un mal de tête à le lire (chose que j'étais incapable de faire il y a quatre ans). Et puis je n'aime pas Proust pour des raisons plus sérieuses que ce que tu sembles croire. Je ne traite pas Proust de putain – je dis qu'il est le *miroir* d'une petite bourgeoisie désolante, qu'il est un artiste honnête, mais sans envergure.

Et puis tu dis :

« Les peintres – vous prétendez qu'une éternelle fidélité à vos tableaux est le moyen de les comprendre. »

D'abord il ne s'agit pas uniquement de comprendre un tableau, il faut savoir le lire, le comprendre, c'est entendu, mais il faut surtout en être ému. Le comprendre et l'aimer peut certainement amener une éternelle fidélité.

Et puis, je ne crois pas que Balzac soit facile parce qu'il est lu depuis cent ans. Il est entendu que nous avons un recul qui nous permet de juger réellement ce qu'est Balzac – mais comme en peinture, un tableau qui date de deux cents ans est plus facile de lecture, mais pour voir la sensibilité des

formes, pour comprendre le sujet réel de ces formes (et non le sujet anec-
dotique, extérieur à l'œuvre) il faut une aussi grande connaissance, une
sensibilité aussi bien éduquée que pour aimer un chef-d'œuvre des temps
modernes. Il en est de même en littérature. Ici se termine ma réponse à ta
lettre du 30 janvier.

J'ai reçu tes trois livres. Je te remercie. J'ai lu hier *L'Homme de minuit*
– F. Carco. C'est un livre très agréable comme tu dis. Il y a beaucoup
d'atmosphère dans ça.

Tout de même, quand Carco dit que la misère quoi qu'on en pense
n'amène pas au crime – je trouve cette déclaration assez gratuite, pontifi-
cale – c'est une idée toute faite. La pègre ne donne tout de même pas des
individus honnêtes (pris dans un sens large) même s'ils sont très sympa-
thiques.

Tout de suite après j'ai lu *Les Cent Vingt Journées de Sodome* de Sade.
Ouf! C'est à faire déshabiller une sœur. Ça donne une idée des capacités
de l'homme – ça rétrécit aussi notre « petit monde de petites jouissances ».
Les héros de Sade sont des sursexués qui m'emballent. J'attends trois livres
de France que je t'enverrai – après j'essaierai d'avoir du Sade pour le faire
lire à la famille. La petite Merle va certainement aimer.

J'ai commencé aujourd'hui *L'Amour fou* d'André Breton – t'en don-
nerai des nouvelles.

J'ai reçu aussi ta lettre du 24 janvier que j'ai bien aimée – surtout le
passage : « Quand ils sont partis je suis content ; je reprends le fil de mon
livre, de mes idées, de mes rêves, de mes souvenirs, le fil de ma vie. » Et puis
ce qui m'a amusée, c'est que tu travailles avec la même discipline que moi
– on avance par bonds après de longs sommeils. Il est curieux de voir des
peintres qui travaillent journellement, continuellement, sans excès, comme
des artisans – ça dénote certainement une force, peut-être moins de fan-
taisie.

À propos du « ton toujours dogmatique » :

1er « Et cette certitude équivaut au plaisir absolu que l'on éprouve à
l'œuvre. » Et moi je dis que ce plaisir absolu est un acte d'amour – un acte
aussi captivant ;

2e « Les bonds prodigieux » ;

3e « Les longs sommeils » qui font que si l'on travaille on a l'impres-
sion de tourner en rond, de se répéter, de ne plus aller du connu à l'in-
connu.

Pour ce qui est de la peinture, une toile est, pour moi, quand elle est réussie, parfaite d'un coup – il n'y a pas à y revenir. Si elle est manquée, je la détruis. Ainsi trois ou dix toiles sacrifiées me donneront une toile que je ferai sans efforts et qui sera très belle et parfaite. Je puis passer un mois à peindre sans résultat valable et par contre, en une semaine, produire six toiles parfaites.

En résumé, à date, je possède 11 toiles que je considère comme belles – comme tu vois, je crois que nous avons une manière différente de faire des brouillons, c'est tout.

Il faut que j'aille repasser. Je vais demain au vernissage de la [CAS[9]]. J'aurai une robe créée par moi. J'ai peint le tissu aussi.

J'ai l'air d'un christ.

Je t'envoie deux journaux. Ils ne sont pas très intéressants, les journaux. À propos de ton livre – pas de nouvelles de Brousseau. Je l'appellerai demain – je n'en ai pas le goût aujourd'hui –, c'est vrai qu'il n'y a que quinze jours de ça.

Nous préparons notre exposition de groupe ainsi que le manifeste qui sera publié. Au bout de tout ça, j'entrevois la prison. Je t'en enverrai un exemplaire.

Je te laisse, vieux Johnny.

Mes becs,

Marce

P.-S. *L'Impromptu de Québec* – est-ce ton prochain roman ?

De Jacques à Marcelle

[Rivière-Madeleine, le] 7 février [1948]

Ma chère petite,
Te voilà avec des idées. Ne néglige cependant pas tes chapeaux. Il serait déplorable que tu penses mal coiffée. Chez une femme la pensée n'est qu'un fard, qu'un attrait ajouté à ses attraits. On fait des prières pour parler avec les dieux, les femmes ont des idées pour converser avec les hommes.

9. Du 7 au 29 février 1948. Ce sera la dernière exposition de la CAS à l'Art Association of Montreal.

D'elles-mêmes, elles ne penseraient pas à autre chose qu'à des confitures, des enfants et de la broderie ; qu'à un peu de piano, un peu d'aquarelle. Elles font partie du confort de la maison. Dans les pays froids, où la maison est le centre des activités humaines, elles ont un grand rôle ; dans les pays plus chauds, elles n'en ont guère.

Quand deux femmes se rencontrent, de celles qui ont beaucoup d'idées, qui soutiennent la conversation des hommes, elles ne parlent pas de philosophie, mais d'amour et de ménage. Elles jacassent comme deux paysannes. Un ami survient : vivement elles se ressaisissent et parlent de Monsieur Borduas, de l'art non figuratif.

J'avoue que ce commencement de lettre est maladroit ; il est trop général. Même s'il est fait à ton propos, il pourrait s'adresser à une autre femme. Tu le liras dans le même esprit que tu porterais un chapeau de chez Dupuis. Excuse-moi de cette maladresse.

Je ne voudrais pas te déplaire parce que mon meilleur plaisir est de plaire. Quand je sortirai de Gaspésie, je serai très gentil. C'est à cause du curé. Le curé est un homme d'affaires ; il donne l'absolution comme un coq fait l'amour ; les dévotes, toutes laides ou vieilles, en sont déçues, surprises, irritées. Elles voudraient se rendre jusqu'aux larmes. C'est à ce point de vue que je remplace le curé, car en plus de faire des péchés véniels, ces pauvres femmes ont des petits malaises. Elles viennent me voir ; elles se racontent, c'est à n'en plus finir ; je leur souris avec douceur, je les laisse venir ; les voilà qui parlent plus vite, les voilà les larmes aux yeux. La consultation est finie. Elles me disent en se levant : « Docteur, vous me comprenez, vous me faites du bien. » Évidemment je les comprends. « C'est combien ? » « C'est deux piastres. » Je prends l'argent non sans malaise ; un peu comme la fille qui y est allée de bon cœur et dont le métier l'oblige à toucher une rémunération.

Me voilà au bordel. Tu vois qu'on y vient naturellement. Au sujet de cette institution, je ne partage pas ton point de vue. Elle me plaît, non pour moi, car je n'en ai aucun besoin. Mais il est des hommes pressés, qui veulent se débarrasser rapidement de l'hommage qu'ils doivent aux femmes ; ils y vont comme au restaurant chinois. Tous les gens ne sont pas gourmets ou sentimentaux ; il faut les comprendre.

Et puis le bordel crée des figures littéraires et artistiques ; Lautrec et Maupassant en ont tiré des œuvres durables. C'est à mon avis une consécration.

Vois-tu ma petite, il faut être indulgent. Parce qu'on ne va pas à l'église,

ce n'est pas une raison pour être anticlérical. Il en est de même pour le bordel, pour la sodomie. Il faut même aimer ces institutions ; ce n'est pas notre petite *bonteté,* nos petites fredaines, nos petits adultères qui sont typiques. Ils sont d'une banalité navrante. Rien ne me semble plus émouvant, plus poétique que M^gr^ Paul allant ramasser un vagabond à la gare, le payant et le ramenant chez lui. Notre point de vue bourgeois est méprisable ; il est peut-être excellent pour notre conduite personnelle, mais non pas pour juger le monde.

Écoute La Fontaine :
 « J'en ai pour preuve cet amant
 qui brûle sa maison pour embrasser sa dame,
 l'emportant à travers la flamme.
 J'aime assez cet emportement ;
 le conte m'en a plu toujours infiniment :
 Il est bien d'une âme espagnole,
 Et plus grande encore que folle[10]. »

Les gens comme nous cherchent le bonheur, qui dans le raffinement de l'art, qui dans un métier : nous y avons des demi-satisfactions. Mon gars de chantier poussé par un même besoin le confond avec celui de son sexe ; la putain lui tient lieu de femme et de concert symphonique. C'est ainsi que le bordel se transfigure.

Assez sur le sujet, j'en viens à Borduas dont j'ai vu dans *Combat*[11] la photo sympathique, et lu les déclarations un peu hermétiques, logiques d'ailleurs chez celui qui fait de la peinture non figurative.

Je tiens à te dire que j'ai horreur des divagations sur la peinture ; c'est un art qui doit être capable de se tenir sans rhétorique, surtout si cette rhétorique est incompréhensible. J'ai beaucoup de méfiance pour les peintres de nos jours ; d'abord parce que la plupart seraient incapables de faire mon portrait ; ensuite parce qu'ils parlent trop.

10. « Le Mari, la Femme et le Voleur » (livre IX, fable 15).

11. *Combat,* organe officiel du Parti ouvrier progressiste. Gilles Hénault y collabore et signe l'article « Un Canadien français. Un grand peintre. Paul-Émile Borduas », vol. I, n^o^ 10, 1^er^ février 1947, p. 1, et également « Discussion sur l'art », *Combat,* 13 décembre 1947, p. 2.

Je comprends cependant qu'une peinture soit non figurative.

J'ai une théorie assez simple sur la question :

1. Un tableau est décoratif ; il fait partie de l'ameublement ;

2. Le musée est une sottise, un non-sens artistique ;

3. Un tableau dans un cadre est une fausse fenêtre ;

4. Une fenêtre peut donner un paysage, mais aussi une simple impression de lumière, un chatoiement, une impression qui plaît à l'œil sans rien lui dire. C'est dans ce sens que j'accepte la peinture non figurative ;

5. La peinture d'abstraction me semble une stupidité. Je comprends cependant qu'on peigne des figures monstrueuses ; je me souviens qu'enfant je pouvais regarder infiniment le monstre vert qu'il y avait sur les paquets de « Murad[12] » : un corps humain, une tête de veau, des oreilles de cochon.

Je n'aime pas beaucoup que Borduas me trouve Moyen Âge. D'abord parce qu'il n'était pas question de libertinage en ce temps. Le libertinage est du grand siècle.

Évidemment mon livre n'est pas écrit pour un lecteur français, mais canadien. Or ici, nous en sommes encore au XVIIe siècle ; le libertin n'est pas désuet. Tu cites Baudelaire : un mot de lui pour finir : « La femme est abominable parce qu'elle est naturelle. » Tu pourras me répondre que Baudelaire parlait ainsi parce qu'il allait au lupanar trop souvent. Et tu auras raison.

Affectueusement,

Jacques

Lupanar : n'est-ce pas un mot qui donne à penser à une fleur monstrueuse, exotique, goulue, suante, poilue, fleur de marais, etc.

De Marcelle à Jacques

[Montréal-Sud, février 1948]

Mon cher Johnny,

Tu es un nigaud, orgueilleux, irresponsable, qui aime tout ce qui est facile.

12. Marque de cigarettes.

Que Toulouse-Lautrec aimât les putains, qu'est-ce que tu veux que ça me fasse. Cela ne devait certainement pas l'empêcher d'avoir des idées.

Les peintres comme les poètes qui avaient de quoi à dire ont toujours été nécessairement des révolutionnaires. Exemple : Courbet en était un. Ça semble assez étrange. Eh bien, ses convictions, ses idées ne lui sont pas venues en lisant *Les Mille et Une Nuits* – des manifestes en sa faveur. À Montréal, des philosophes de la trempe d'un Bergson par exemple – ça *n'existe* pas – alors cher enfant, il faut bien faire le travail nous-mêmes – ce qui n'est pas agréable – ce qui prend du temps, ce qui va faire ficher Borduas en dehors de l'École du meuble – qui est son gagne-pain.

Naturellement tu ne peux pas réaliser ça.

Bonsoir, je t'aime bien, même si tu es désespérant, même si tu fais la chaloupe.

Becs,

Marce

De Jacques à Marcelle

[Rivière-Madeleine, le] 9 février [1948]

En la fête de Sainte-Apolline,
 À ma sœur la plus charmante,
 Je souhaite la bonne nuit,
 Car je suis contre le jour,
ÉTANT PARTISAN DU VER DE TERRE,
 Pauvre, lamentable auprès du sien, est le sort humain, qui consiste à ne toucher terre que par la plante des pieds, et à balancer le reste du corps dans l'espace et dans l'inquiétude.

N'ouvre pas la bouche, les mouches y entreraient.

Le ver est dans l'obscurité chaude ; il bouge pour se sentir caressé de toutes parts, cependant que dans l'espace, tu te balances et les yeux grands d'horreur, tu fermes la bouche et regardes les mouches.

Vive le ver de terre ! Il comprend que le bonheur est aveugle, il supprime la lumière ; ses galeries ténébreuses sont plus artistiques que les vôtres… N'ouvre pas la bouche !

Jacques

De Jacques à Marcelle

[Rivière-Madeleine, le] 11 février [19]48

Ma chère petite,
J'ai reçu ta lettre[13] ; elle était longue ou je mange vite, car l'ayant commencée avec la soupe, je l'ai terminée au café.

Tu as, ma petite, la judicieuse développée, mais tu condamnes trop. Quand tu vieilliras, tu t'apercevras qu'il est vain de condamner ; cela ne donne rien. Il m'arrive de lire des niaiseries et de les aimer ; pourquoi ? Parce que je ne recherche que le meilleur. Il y a dix ans, je disais que Mauriac et Duhamel étaient de pauvres esprits ; aujourd'hui, je les lis et je prends plaisir à leur pauvre esprit.

1 – Il ne faut rien demander à la vie si l'on veut qu'elle soit généreuse. Ainsi la littérature. Décadence, bourgeoisie, communisme, patalousie et lousiepata ;
2 – Ce sont des choses qui ne veulent rien dire ; il n'y a que l'homme qui compte.

Proust plaît à mon humanité, comme Claudel et Max Jacob peuvent lui plaire. « Un bourgeois décadent », laisse-moi rire.
À propos d'humanité, je lisais dans *Le Pour et le Contre* de Lacretelle[14] (un autre bourgeois) que la peinture moderne n'est pas humaine ; peut-être y a-t-il quelque chose de vrai.

L'Impromptu de Québec est devenu le *Retour de Bornéo*. En voici un passage[15] qui, j'espère, te plaira :
— Zazou, nous sommes perdus dans l'existence comme Poucet dans la forêt ; nous vivons sans laisser de trace, et rien, d'un côté ou de l'autre,

13. Celle du 5 février 1948.

14. Jacques de Lacretelle, *Le Pour et le Contre,* Montréal, Éditions de l'Arbre, 1946, 4 volumes.

15. Ce passage se retrouve dans *La Barbe de François Hertel,* écrit en 1948 et publié en 1951 et en 1952 (par l'éditeur André Goulet) avec de toutes petites variations.

ne nous commence ni nous achève. Tu as perdu ton maître ; nous n'en avons jamais eu, et nous sommes heureux quand même. Peu importe d'où je viens où que j'aille, à quelle source je participe, à quelle mer je retourne, je suis la minute présente et je me chauffe à l'étincelle d'un instant.

La fillette s'était approchée : « Parle encore », fit-elle.

— Je suis heureux, c'est le miracle, heureux de n'être rien, car le malheur, vois-tu, est de vouloir davantage, de chercher la piste que les oiseaux ont brouillée à jamais, de s'ouvrir à l'infini, qui est l'ogre de la forêt.

Sept chapitres sont terminés ; à la fin d'avril, je t'enverrai le manuscrit. Il ne sera pas question de le publier : j'attaque ouvertement tout ce qui est sacré ici.

Mon amitié la plus austère.

Et mes baisers,

Jacques

De Marcelle à Jacques

[Montréal-Sud, février 1948]

Mon cher Jac,

Tu te plains de la longueur de mes lettres – je les préfère ainsi. Je crois que j'ai les viscères sens dessus dessous – car autrefois je faisais tout à la course – je terminais une chose après m'être interrompue cent fois. Aujourd'hui, je peins 5 heures, sans une minute de distraction, j'écris jusqu'à engourdissement – je couds jusqu'à abrutissement.

Alors je commence. Merci pour tes trois lettres. Tu dis que je condamne trop – et j'ai raison, car les niaiseries, les sots, les exploiteurs, les impuissants sont, en art, des parasites qui finissent par manger leur homme.

Et je crois encore, contrairement à toi, qu'il faut exiger beaucoup de la vie, nos trouvailles sont à la mesure de nos exigences. Parce qu'en fin de compte, exiger de la vie c'est exiger de soi ; on fait la vie.

Il est vrai qu'il n'y a que l'homme qui compte – alors par le fait même, les hommes qui m'intéressent sont ceux qui font quelque chose pour l'homme (pris dans le sens suivant : un homme qui se refuse à toute connaissance, à toute conscience, à toute générosité est incapable pour l'homme).

Un bourgeois en littérature est pour moi un homme qui vit bien au

chaud, dans des objets exploités, dans une veine qui n'apporte plus rien de mystérieux, de poétique – qui refait, répète, avec souvent une grande habileté (Proust), qui ne crée rien, qui n'explore pas.

« La peinture moderne n'est pas humaine. » Quelle farce ! Ce Jacques de Lacretelle – il est probablement si peu lu – à moins qu'il ne voie rien.

Il faut tout de même une certaine sensibilité pour percevoir – et puis il faudrait bien savoir de quelle peinture il parlait – il devait certainement parler de la bonne.

« Je ne crois pas que nous vivions sans laisser de trace. » La pensée d'un homme, l'œuvre, le dynamisme d'un homme lui survit. Je crois que tu as induit Zazou en erreur.

J'aime beaucoup le passage qui fait suite : « Tu as perdu ton maître, etc. […] Peu importe d'où je viens, où que j'aille, à quelle mer je retourne, je suis la minute présente. »

Si j'aime ce passage, je crois que tu as dû faire pleurer Zazou lorsque tu lui as dit : « car le malheur […] est de chercher la piste que les oiseaux ont brouillée à jamais, de s'ouvrir à l'infini, qui est l'ogre de la forêt ». Car peu importe à Zazou de se faire manger par l'ogre, mais elle ne peut croire que la piste est brouillée à jamais – Zazou vit de rêve – elle n'aime pas une forêt entourée d'un mur infranchissable.

J'ai vraiment hâte de lire la suite de *Bornéo*. Il faudrait vraiment le faire éditer. J'ai une idée : nous faisons publier notre manifeste – 200 volumes, de luxe + 200 $ avec vignette – si nous n'allons pas en prison, nous pourrions peut-être consulter le même imprimeur.

J'ai rencontré Brousseau. L'affaire Julien Green a raté. Brousseau me déplaît souverainement – c'est un *gambler*.

A – Si ton livre était imprimé en français, il faudrait des coupures ;

B – Il m'a dit : « Et puis, qu'il surveille son style, le petit jeune homme » ;

C – Il me dit avoir envoyé le manuscrit pour qu'il soit publié en anglais – et plus tard en espagnol.

Tout ça est assez imbécile à mon avis – ton livre est écrit ici, en français.

Il veut faire un gros boum ! Il se fie sans doute au côté un peu cochon de ton livre. Tout ça est assez lourd et désagréable. Tout à l'heure je l'appellerai lui disant de tout canceller. Les éditeurs sont vraiment écœurants – je t'en reparlerai.

Horreur au ver de terre ! Je ne puis lui imaginer de galerie artistique si la lumière n'y est pas. La lumière est source.

Le ver de terre est renfrogné, comme une vieille fille remplie de préjugés, il *se* parle, il est guindé, je ne l'aime pas. Mieux vaut avaler des mouches, quitte à les restituer, que de ne jamais se balancer entre ciel et terre.

Brousseau est parti à Québec. Ne trouves-tu pas que vu la lenteur des choses, il ne vaudrait pas mieux publier le *Retour de Bornéo* à l'automne ? Deux cents exemplaires seraient peut-être suffisants pour le début. Peut-être pourrais-tu essayer de le faire passer dans la *Nouvelle Revue française* – Paulhan étant assez ouvert.

Viendras-tu à Montréal au printemps ? J'ai hâte de te voir !

À propos de « Ferron Hamelin » – j'aime ce nom de plus en plus. On croirait voir surgir un géant, un colosse, mais au bout de ce nom apparaît un minuscule personnage – un atome peut-être.

Ferron est combattif, énergique – sa rudesse est adoucie par Hamelin qui me fait penser à une perspective d'horizon sans fin.

J'ai oublié de remercier le Papou pour son poisson.

J'écris en vitesse.

Bonjour, mon cher Johnny.

Je t'aime.

Marce

Je promets d'écrire une lettre moins longue la prochaine fois.

De Marcelle à Jacques

[Montréal-Sud, février 1948]

L'affaire Brousseau

J'ai revu Brousseau.

Il a joué au fin renard. J'ai été très brève et lui ai dit ceci :

« Si le manuscrit est chez Hachette à Paris et si Hachette le publie à Paris (ce qu'il prétend) et vous ici, eh bien, c'est une belle affaire et ça va.

a) Alors quand l'affaire *sera faite,* je vous dirai merci – d'ici là, vous continuerez à me trouver altière, effrontée (il avait la prétention que je lui lèche les bottines parce qu'il s'occupait du manuscrit – parce qu'il fait du Dieu sait quoi) ;

b) Si l'affaire ne marche pas – eh bien, vous me remettez le manuscrit » ;

c) Brousseau : « Je vous le remettrai peut-être en bouquins. »

Moi : « Ça va. »

Moi : « Sinon le manuscrit. »

Brousseau : « On verra. »

Moi : « Vous avez des comptes à me rendre. Je ne blague pas. Bonjour M. Brousseau. »

De Jacques à Marcelle

[Rivière-Madeleine, février 1948]

Ma chère petite,
Ce que tu me dis de Brousseau ne m'étonne pas : Pierre Baillargeon, dont je ferai avant longtemps un partisan, m'avait déclaré tout de go : c'est un cochon. Enfin, puisque rien ne va, retourne-moi mon manuscrit, qui est unique, sous sa dernière forme. Je le reprendrai. L'hostilité qu'il rencontre est heureuse : elle m'obligera à faire de ce petit livre une œuvre parfaite dans son genre.

J'ai lu le commencement de *Marie Calumet*[16], et je doute que ce livre ait été écrit il y a quarante ans : cela veut dire qu'il est très bon. Un livre qui ne vieillit pas est tel. Le critère est infaillible.

Il n'en reste pas moins que je n'avais jamais entendu parler de son auteur : cette conspiration du silence, cet étouffement est odieux. Il caractérise l'esprit de notre régime, qui est celui de la liberté pour ceux qui disent oui et surtout pour ceux qui ne disent rien, qui est celui de l'intolérance pour ceux qui disent non, et ceux qui ont quelque chose à dire commencent toujours par dire non.

La meilleure littérature n'a jamais été officielle et ne le sera jamais ; mais je n'aurais pas cru qu'elle pût être à ce point inconnue et méprisée.

J'ai pour la sainte Église une haine franche ; elle se manifestera un jour ou l'autre. Je ne suis pas un passionné, je ne suis même pas convaincu en rien, sauf en cette haine et en l'idée que l'au-delà est la plus stupide utopie qui existe, la plus néfaste au bien de l'homme.

Je t'aime beaucoup, et j'ai grand hâte de t'aller voir. Si tu as le malheur

16. Rodolphe Girard, *Marie Calumet*, Montréal, Éditions Serge Brousseau, 1946.

de n'être pas en bonne santé, je te ramène par le chignon du cou en Gaspésie.

Mon amitié à René.

De tout cœur,

Jacques

De Jacques à Marcelle

[Mont-Louis, le 3 mars 1948]

[*Sur l'enveloppe*]
Allah Hamaloux
778, rue Lasalle
Montréal-Sud

Ma chère petite,

Je procède avec facilité, autant dire avec naturel. Et puisque tu me mets en cause, je veux bien faire mon procès.

J'ai vingt-sept ans. Or dès mon temps de collège, je disais : « Je ne serai moi-même que vers la quarantaine. »

J'avais alors un certain talent littéraire, mais je n'étais qu'un enfant et j'ignorais la vie. J'écrivais des choses gentilles, intelligentes.

Mon mérite fut d'abandonner une littérature qui de la sorte ne pouvait aller loin, de me plonger dans la vie, de m'y perdre, de risquer mille fois de devenir une épave.

L'humanité qui se civilise se masque en quelque sorte ; aussi n'avais-je le goût que pour sa plus basse expression, sa plus primitive. Des faubourgs de Québec, en passant par tous les bas-fonds des villes où l'armée m'entraîna, je suis venu en Gaspésie, où le prétexte médical a remplacé le prétexte amoureux. Durant dix ans, j'ai vécu dans l'obscurité et je n'avais à la surface qu'un sourire poli, distrait.

Aujourd'hui je remonte. Je me remets à la littérature. Je recommence par des jeux, mais l'on verra bientôt dans mes œuvres une fraîcheur nouvelle, un sourire plus triste, plus doux, plus humain.

À quarante ans, je serai Jacques Ferron.

De Jacques à Marcelle

[Rivière-Madeleine, mars 1948]

J'ai aimé de ce livre quelques phrases :
« Il court…, mais il y a cette rue qui se termine en plein ciel. »
« On a cru qu'il courait parce qu'il est vieux et qu'il tremble[17]. »

Et pour caractériser le genre, un extrait de Lacretelle, qui, même académicien, m'intéresse toujours :
« Cette littérature pour le peuple et par le peuple bousculera
vos prétendues audaces et vos hérésies. On ne verra plus
de petits bourgeois anarchistes supprimer la ponctuation et
les majuscules », etc.

Votre communisme m'amuse.
La révolte de votre jeunesse, mais qui n'en est pas moins la chose la plus conventionnelle que je connaisse. Quoi de plus conventionnel que ce théâtre en plein air, que vos peintures sans humanité.
C'est l'humanité seule qui donne au communisme sa raison d'être ; j'en suis depuis quelques temps, parce que je fréquente les humbles gens, que je sympathise à leur souffrance. Et ma littérature s'en ressentira.
Elle a été jusqu'ici un jeu, dans le genre de celui de Hénault. Je ne dirai pas qu'elle était gratuite, car elle témoigne déjà de ma révolte et c'est pourquoi elle ne peut être publiée, alors que Hénault peut l'être par les éditions Fides.
Il n'en reste pas moins que je ne suis pas encore assez humain, pas assez direct. Ce qui fait que je suis encore local. Je veux me fondre avec l'âme populaire, la reprendre avec toutes ses nuances et toutes ses souffrances ; c'est alors que je deviendrai universel. Il me faut pour cela cinq ou six ans encore de séjour gaspésien, de solitude complète.
Vous croyez être révolutionnaire, mais vous nagez en pleine bourgeoisie, sans contact avec l'humanité. Une révolution ne se fait pas par le milieu, mais par le bas ; et je suis actuellement à la base du monde.

17. Dans « Le voyageur » de Gilles Hénault, *Théâtre en plein air*, Les Cahiers de la file indienne, 1946.

De toutes tes peintures que j'ai vues, celle que j'ai préférée, tu te souviens, était ce tourbillon de couleurs d'où ressortait le visage d'un nègre. Le principe de votre école est bon, puisque vous revenez à l'élément fondamental : la couleur. Mais votre peinture ne sera bonne que si vous y retrouvez l'humanité.

En quoi je suis d'accord avec Moscou pour condamner les artistes qui se croient communistes parce qu'ils sont de petits bourgeois anarchistes. La révolution ne se fait pas contre l'humanité, mais contre l'inhumain, la vieillesse et la convention ; c'est un rajeunissement où les auteurs anciens, nés sous d'autres régimes, ne perdent pas leur influence, car ils sont la jeunesse même.

Fra Angelico sera glorifié quand Picasso sera brûlé sur un bûcher authentique.

Jacques

De Madeleine à Marcelle

[Saint-Joseph-de-Beauce, mars 1948]

Ma chère Marcelle,
Je relis ta lettre et demeure ébahie devant la candeur des nouvelles idées « automatiques », je dis nouvelles bien qu'elles soient aussi vieilles que la civilisation. Mettez votre théorie en pratique et ce sera merveilleux : tous les hommes bons comme le jour, sincères comme du verre, d'une spontanéité ravissante, mais ce sera le paradis, faites vos preuves et je serai votre plus fervent disciple, bien que la théorie du père Régis soit d'une solidité supérieure. Si tu savais ce qu'est la foi et la doctrine chrétienne, tu verrais que la perfection de l'individu est là.

Pourquoi vos hommes tendront-ils à la plénitude de leurs dons individuels ? Quel but auraient-ils ? Je ne parle pas, bien entendu, du petit groupe d'illuminés, je parle de tous les autres qui voudraient vous suivre.

Jacques nous écrit qu'il est devenu communiste, sous le docte enseignement du Papou sans doute. Nous sommes une famille qui a tendance à se péter dans les portes ouvertes.

Bécasse aussi a prêté une oreille bien ouverte au communisme à la Gilles Hénault. Je trouve ça drôle moi : on parle de sauver la classe ouvrière, d'égaliser les chances et faire vivre enfin les pauvres, on dit tout ça, mais on attend que le communisme soit devenu le gouvernement pour commen-

cer. En attendant on crache sur sa bonne comme le Papou, on fait la charité quand ça nous donne une émotion sentimentale comme fait Thérèse sans s'en rendre compte. Je dis Thérèse, ça peut aussi bien être la bourgeoisie en général.

On vient de faire nos réservations à New York, rapport au voyage de Pâques, qui est toujours pour nous la plus prochaine possibilité. Ce n'est pas définitivement définitif, mais tout comme.

Faut bien en profiter tandis que je suis arbre sec sans fruit, c'est plus facile à transporter, l'an prochain Robert aura arrosé ma vallée de sa semence et à même date je serai en pleine fécondation.

Merci pour le *Quartier latin* ça m'a intéressée. C'est dommage pour ton Salon du printemps[18]. Je te voyais déjà saluée chapeau bas dans la deuxième page du *Canada,* par un critique encore confus d'avoir eu le bonheur de t'approcher. Je me voyais apparaissant dans le rayon lumineux du soleil de ta gloire. Est-ce que c'est final ou si tu peux te présenter une autre année ? Et Jacques, est-ce que ça retourne en queue de poisson ?

Engraisse-toi un peu, atome, au moins ne te désagrège pas.

Becs, ma chouette.

I love you.

Mad.

De Marcelle à Jacques[19]

[Montréal-Sud, 1948]

Il me fait peine de te dire que tu as peut-être, justement, moins lu de choses, d'écrits merveilleux que ne l'ont fait tous les peintres du groupe. Et puis tu ne les connais pas. Pourquoi porter un jugement. C'est de la sottise.

Pourquoi ne m'as-tu pas fait une critique du bouquin de Mabille. Quand je n'aime pas un livre, une pièce, je sais pourquoi.

Et puis j'aime mieux être le disciple de Borduas que celui de Baillar-

18. Le 17 février 1948, un groupe de peintres (Gauvreau, Borduas, Barbeau, Riopelle, Mousseau, Ferron-Hamelin et d'autres) contestent le jury du 65ᵉ Salon du printemps qui se tiendra du 4 au 31 mars 1948.

19. Il s'agit de deux pages isolées non datées. Un brouillon ? Une lettre ?

geon – ou celui d'Hertel[20] (que j'ai connu) qui a une cervelle d'oiseau – qui est aussi sec qu'une vieille pelure d'orange.

Le peintre se manifeste par ses toiles, c'est entendu et c'est ce que nous faisons il me semble, mais tu ne sembles pas réaliser qu'un mouvement comme l'automatisme est complètement perdu dans Montréal, tandis qu'il ne le serait pas à Paris.

De Jacques à Marcelle

[Rivière-Madeleine, mars 1948]

Ma petite,
De ce cher Borduas je n'ai vu qu'une toile : cette toile, je l'ai aimée. Des tiennes, j'en ai regardé quelques-unes et j'étais étonné que d'une personne aussi petite, d'un esprit aussi clair et féminin, sortissent ces ébauches puissantes, où, dans un tourbillonnement rougeâtre (le rouge est la couleur primitive) hallucinant, apparaissait une réalité profonde.

J'en rapportai la conviction de ton génie ; cette conviction je te la dis. En moi-même je pensais que des deux, Borduas était la femme.

Voilà l'essentiel, le reste importe peu. Et les remarques que j'ai pu te faire sur l'art de peindre procèdent de ce peu.

Je serais en peine d'entreprendre la défense de ces remarques, pour la raison que je ne m'en souviens guère.

Et cela me rappelle un incident cocasse. En général je suis aimé de mes patientes. L'une d'elle étant fort mal en train, je la soignai et le résultat fut excellent. « Ah Docteur, dit-elle, vous me sauvez la vie pour la deuxième fois. » Je restai perplexe, car j'avais beau songer : je ne me souvenais pas de la première fois. Tu insistes sur ma facilité et tu as raison ; mais tu ne me l'apprends pas. Je l'adore ; elle est en quelque sorte mon salut, car elle m'empêche d'attacher de l'importance à ce qui n'en a pas. Ma facilité est mon sourire : il arrange tout.

J'ai beaucoup vieilli depuis un an ou deux, et pourtant mon sourire est plus jeune que jamais, ma facilité plus grande. On pourrait croire

20. François Hertel (1905-1985), philosophe, essayiste, poète.

en quelque sorte que je me perds, que je remonte à ma surface, que je deviens superficiel.

Si tu me juges par ce masque, je te semblerai toujours bizarre, car ce masque est changeant. Jusqu'à un certain point, tu ne me comprendras pas. Mon sourire manifeste ma tristesse, ma facilité fait le chemin de mon exigence. Je me plais à être enfantin, parce que je n'ai jamais été jeune.

La peinture n'est pas mon affaire et j'en parle comme il m'arrive de parler des kangourous que je n'ai jamais vus. Que cela soit entendu, et sous-entends toujours en me lisant :

1ᵉʳ Que je te parle peinture parce que tu y attaches beaucoup d'impor-tance ;

2ᵉ Que je procède par intuition et sans aucune prétention.

Cependant une chose est certaine : c'est que je me trompe rarement. Si suis réticent, c'est qu'il y a lieu à réticence.

Que vous le vouliez ou non, votre groupe est une école ; l'école est excellente en autant qu'elle ne fasse pas de vous des écoliers.

Votre groupe a un but qui devrait être de former des peintres. Il me semble dépasser son objet. Tu m'arrives souvent de fort loin, de fort haut, mais je remarque, d'où que tu viennes, que ton attitude est discutable.

Ainsi au sujet de Proust. Ce n'est pas tant de le dédaigner que je te reproche, c'est de l'avoir lu dans un tel sentiment. Pour ma part je ne touche qu'à ce que j'aime, et quand un livre me déplaît, je le ferme. Ce fut le sort de ton Mabille. J'en ai lu cependant quelques pages : assez pour me demander ce que tu pouvais y comprendre, car enfin il suppose une for-mation scientifique que tu n'as pas.

Par hasard ce Mabille ne serait-il pas cette tête d'âne qu'une princesse de comédie aima ?

Mes maîtres, Baillargeon et Hertel, ne m'abusent pas ; ils m'amusent plutôt et je n'ai jamais douté leur être de beaucoup supérieur. Ma facilité est feinte, ma modestie aussi.

Hertel n'a jamais été mon maître ; à l'âge de dix-sept ans, j'étais déjà le sien. Et si tu te bases sur Zazou pour croire le contraire, il faut que tu ne possèdes de l'humour qu'un sens bien restreint.

Quant à Baillargeon, je l'estime parce qu'il écrit bien. Cela lui donne une immense supériorité et il est mon maître en ce sens que j'admets qu'il puisse corriger ma ponctuation et mon orthographe.

J'ai vu deux toiles de Borduas ; l'une de la première façon, gentille suave, et qui révélait un excellent élève de Maurice Denis et nul génie. La deuxième était dans ton salon, gentille aussi, je te l'ai dit.

C'est fort beau que cet homme perde une sinécure à cause d'un manifeste[21]. Mais il serait beaucoup plus beau qu'il la perde à cause d'une peinture, et beaucoup plus logique, si vraiment il est un peintre.

Jusqu'à preuve du contraire, je m'explique votre groupe par une réaction : la réaction de Borduas à sa peinture.

À défaut des *Mille et Une Nuits*, lis *Le Songe d'une nuit d'été*.

Mon affection,

Jacques

Papou et moi avons hâte de te voir.

De Jacques à Marcelle

[Rivière-Madeleine, printemps 1948]

Ma chère petite,
Mille rumeurs circulent à votre sujet ; les unes veulent que vous soyez chez les Carmélites, d'autres que vous ayez assassiné le chef de police. J'espère qu'il n'en est rien et je vous prie de toute façon, dans l'infamie ou dans la paix du cloître, d'accepter l'hommage de mes amours les plus tendres.

J'exige peu en récompense : adressez à mon excellent ami Pierre Baillargeon, 546, av. Bloomfield, Outremont, le récit qui s'intitule *Alléluia ou la délivrance de l'âme*. Délivrez aussi, s'il vous plaît, *La Gorge de Minerve* des mains du sinistre Brousseau.

T'ai-je dit que je suis communiste. Allez, je t'aime bien et que les dieux soient avec toi.

Jacques

21. Le manifeste *Refus global* sortira au mois d'août 1948, mais, dès décembre 1947, Borduas fait part de ses pires pressentiments à Guy et Suzanne Viau. Il sera suspendu le 4 septembre 1948 et renvoyé officiellement de l'École du meuble le 21 octobre 1948. (François-Marc Gagnon, *Paul-Émile Borduas*, p. 509-510.)

De Madeleine à Marcelle

Saint-Jo[seph-de-Beauce, printemps] 1948

Vendredi
Ma chère Poussière,
Aimes-tu ce Corelli qu'on nous joue aux *Plus beaux disques*? Moi, beau-
coup. Je pense que mes « cordes émotionnelles » furent accordées pour
vibrer dans un siècle autre que le mien. Les vieux maîtres m'émeuvent, les
modernes me glacent. Il y a dans les œuvres des siècles passés (XVIIIe) une
chaleur, un aplomb que tu ne retrouves plus : je dois avoir une cervelle qui
porte perruque et qui joue de l'éventail.

Ne parlons plus d'automatisme, de religion, ça ne te convertira pas et
ça ne fera qu'ancrer mes idées sur l'inconscience de tous ces gens qui décrè-
tent que la religion chrétienne ne peut plus répondre aux besoins de
l'homme, sans connaître toutes les possibilités qu'elle apporte et qui peu-
vent si aisément s'adapter. Et puis dis-toi bien que vous ne découvrirez pas
de qualités nouvelles chez l'homme, ni dons nouveaux, l'homme, c'est
comme un puzzle dont tous les morceaux sont connus, vous pouvez « jon-
gler » avec ça, vous pouvez changer peut-être l'agencement des vieux mor-
ceaux, vous resterez avec le vieux puzzle.

Ce que j'ai hâte d'être sur le Broadway, dommage que vous ne puissiez
pas faire caravane avec *us* (je commence à pratiquer mon anglais). D'un
autre côté, ça nous est un peu dû, à nous les gens de campagne qui passons
l'hiver sans concert, exposition, sans aucun programme de tête. J'ai hâte
de voir des vrais Picasso, Rouault, tous ces chinois-là. À propos de ce
voyage-là, il faut que tu me rendes un service, S.V.P. : appeler pour savoir
quand commencent les excursions, combien ça coûtera par autobus et par
train, afin que nous puissions choisir, nous partirons d'ici le mardi matin,
arriverons à Montréal à 6 h p. m. je pense. Alors informe-toi de l'heure du
train ou de l'autobus afin que vous sachiez si nous pouvons partir dès
mardi soir là-bas. T'es une perle.

Becs mon adorée, ma philosophe petite sœur,

M.

Si tu avais vu Roberte en amoureux la semaine dernière : c'était la
dernière de leur pièce. Je t'assure qu'il a l'air plus heureux sur une scène
que dans sa cave à bûcher son bois.

Becs à Dani pet, l'ardente nièce.

De Madeleine à Marcelle

Saint-Jo[seph-de-Beauce, printemps] 1948

Ma chère Poussière,

Depuis que suis revenue de Montréal, j'ai pensé beaucoup à toi et ma foi, je m'aperçois que ma pensée tout à coup se perd dans un brouillard, j'ai beau essayer de me dire que je te comprends, je t'avoue ma foi, que certaines choses me demeurent d'une logique que je ne peux comprendre parce qu'elle est devenue trop différente de la mienne. Ainsi, je trouve beau la personne qui consacre la partie loisir de sa vie à l'art, ou une plus grande partie selon les circonstances, mais ce que je ne comprends pas c'est que sous prétexte de servir l'art cette même personne sacrifie la vie des gens qui vivent pour elle. Je trouve que c'est avoir une piteuse morale et un égoïsme monstrueux.

Tous les membres de ton fichu groupe font des vies de chien intime et surtout en font faire à leurs proches.

La peinture, c'est quelquefois un art, pourquoi ne pas la servir avec poésie, pourquoi ne pas s'en servir pour mettre de la beauté dans sa vie et dans celle des autres. Pourquoi faut-il que pour un peu de Beauté, on doive semer de la laideur autour de soi.

Pour revenir à toi. Il y a de l'exaltation dans tes idées, ce qui prouve que tu n'as pas la formation requise pour gober tout ce que tu gobes : au lieu de devenir partie de toi-même, partie de ta richesse intellectuelle, les idées que tu reçois, au lieu d'être sagement jugées, élues ou rejetées, produisent en toi un cataclysme, on sent que ta tête te bouillonne, te travaille d'une manière peu commode. La preuve de tout ça, c'est que tu changes de théories, de philosophies selon le dernier auteur lu.

En tout cas tu n'as pas été chic avec René, tu as abusé de lui. Les sautes d'humeur sont explicables quand on vit dans le doute. Un homme ne peut pas sortir quand il n'a pas le sou, ce qui lui fait paraître plus fréquentes les sorties de sa congénère.

J'espère que tu vas prendre ta tête et la mettre un peu de côté et que tu vas te servir un peu de ton cœur pour réfléchir.

Ne joue pas avec ta vie comme d'un voyage qu'on peut recommencer. Déchire ça au plus vite.

Paul prétend que tu vas regretter toute ta vie de monter au lac le 15 avril, sans bois, sans eau sans provisions, avec des souris, de l'humidité entretenue par des flaques de neige résistante et une nature triste de fin d'au-

tomne, au début de mai la merveille du printemps commencera et ce sera bien mieux, à moins que tu préfères être là pour le voir venir.

Aurais-tu quelques bons livres à me passer, je n'ai plus que le *Larousse* et à l'après-midi longue ça devient fatigant.

Becs. Je t'aime bien, si tu veux absolument partir le 15 pour laisser étudier René, viens ici avec ta fille et tu monteras au lac en même temps que les Thiboutot.

De Marcelle à Madeleine

[Montréal-Sud, printemps 1948]

Mon cher Merlin,
Qui voudrait bien être enchanteur afin que tous les gens soient aussi heureux qu'il l'est.

Malheureusement tu n'es pas enchanteur, le seul fait que tu veuilles l'être prouve que tu m'aimes beaucoup.

Je ne suis pas d'accord sur plusieurs des idées émises dans tes lettres.

1er Tu sembles voir la peinture comme un hobby;

2e Qu'il est possible de régler l'influence que cette peinture peut avoir dans notre vie, à notre gré;

3e On ne peut pas se servir de la peinture pour mettre de la poésie dans sa vie. C'est idéaliste et enfantin ça;

4e Il y a beaucoup d'enthousiasme, mais pas d'exaltation dans mes idées;

5e À ma connaissance, je ne crois pas avoir changé de philosophie comme tu dis – mes idées changent et évoluent, ça c'est entendu. Je ne puis vraiment pas entrevoir d'être figée dans une attitude jusqu'à la fin de mes jours.

La peinture peut être comparée à une passion, une passion dont on ne peut se passer, qui, plus on s'y donne plus elle influence notre vie, notre pensée, nos amours.

Je ne parle pas des gens qui prennent la peinture comme hobby – même là, tu vois des gens devenir des esclaves de leur fichu hobby – de la pêche, de la chasse. Et qu'est-ce que c'est à côté de la peinture! de la musique ou de la danse!

Chacun n'attache pas la même importance aux mêmes objets. C'est une question de tempérament, etc.

On peint parce qu'on a besoin de peindre, comme on a besoin de manger, d'aimer.

Tu vas dire que je suis exaltée. Je ne le suis pas.

Prends en amour. Il y a des gens qui aiment avec passion, ils mettent toute leur vie dans leur amour – c'est tout ou rien. Et plus on vieillit et plus on est souple, prêt à s'adapter, parce qu'il y a moins d'énergie, moins de rigueur.

J'ai remis mon départ au 1er mai.

Poucet a été malade, pas mal malade – sinusite.

Dani est bien. Son dernier sacre est « câline de bean ».

Comment va la dame Chéchette ? J'ai son visage gravé dans ma mémoire, son sourire moitié moqueur, moitié très doux. Je l'aime beaucoup dame Chéchette.

Merci encore pour le collier que je porte avec un chandail noir à col très haut.

Je suis morte de fatigue. T'écrirai plus tard.

Bec,

Marce

Je voulais t'écrire une lettre solide et serrée. Je suis trop fatiguée, mes idées sont des vapeurs.

De Marcelle à Madeleine

[Montréal-Sud, printemps 1948]

Mon cher merle,

Je t'envoie *Marie Calumet,* que Robert et toi aimerez certainement.

Ta dernière lettre était fine, je n'avais vraiment rien à répondre à l'autre où tu comparais la nécessité de peindre à la nécessité de prendre de l'opium pour un fumeur. La différence très grande qui peut exister entre ces deux passions c'est que l'une est négative et l'autre est constructive – c'est-à-dire que peindre peut permettre à un être son plein épanouissement, sa normale évolution – cette route qu'il n'a pas choisi, mais qui s'est imposée à lui, est l'unique voie. Comme un musicien fera son évolution par la musique. Prendre de l'opium, de la morphine, de l'alcool, est une « fuite »,

une évasion devant les obstacles de la réalité. Peindre, aimer vivre, est au contraire un combat, et ce combat n'est pas nuageux, mais s'attaque à une vision la plus nette possible de la réalité.

Et toute personne qui fuit ne profite en rien à la société – peindre est une passion nécessaire à la société.

Je trouve moi aussi la candeur de Robert assez extraordinaire, il est poète en un sens, parce que, lorsqu'il ne se laisse pas guider par ses préjugés, il voit les choses avec des yeux d'enfants, il s'émerveille. S'il avait été peintre, il aurait peint des toiles primitives à la Douanier Rousseau.

J'ai vraiment hâte de vous voir aller en Afrique par exemple. Robert reviendra avec des yeux très bleus, grands ouverts où se lira de l'anxiété, de l'émerveillement, de la surprise.

Nous sommes allés à la pêche en fin de semaine, le lac était couvert de glace, le poisson et les pousses du printemps n'y étaient pas, mais malgré tout ça c'était beau parce qu'on devinait que les arbres, les poissons devaient eux aussi être comme nous, dans l'attente de la verdure, du vent chaud.

Il y avait les Pingouins, les Bonins (très gentils), nous et Mousseau.

Mousseau m'a déplu énormément pendant ce week-end. Avec moi il est très sincère – ce qui faisait son charme – mais là, il a été très peu sociable, arrogant.

Je considère Mousseau comme un artiste qui promet énormément, qui a une très grande ingéniosité (il fait tout avec rien), une grande capacité de création, mais je trouve vraiment triste qu'il cache son manque de connaissance sous un air impertinent, catégorique, etc. Espérons qu'il saura s'accepter tel qu'il est avec l'âge.

Je ne pars plus le 1er vu qu'on gèle au lac. J'espère être encore ici lorsque vous viendrez.

Embrasse la Chéchette et ton époux. Tout va bien ici.

Becs,

Marce

De Jacques à Marcelle[22]

[Mont-Louis, le 10 avril 1948]

Ma chère petite,
Nous avons tort de jouer avec deux balles :

c'est pour cela que nos lettres se croisent. Le jeu ne finira jamais, car ta lettre heureuse croise ma lettre malheureuse ; tu me renvoies la balle, je te renvoie la tienne ; le bonheur change de place, la raison oscille de Montréal à Mont-Louis et de ce mont-ci à ce mont-là, prodigieux pendule et dispute éternelle.

I

Ta dernière lettre est fort raisonnable et bien écrite, mieux du moins que sa précédente, car tu n'y emploies pas de mots extraordinaires. Tu as avantage à te passer du conscient diviseur.

II

J'adore notre échange de lettres, car il nous aide à nous définir. Qu'il soit entendu au préalable que nous avons tous deux du génie. Sans quoi le jeu ne vaut pas la chandelle. J'ai déjà reconnu le tien et depuis cet hiver je déclare le mien à qui veut l'entendre.

III

La vie est un jeu ; le troupeau la joue avec cinquante-deux cartes, cinquante-deux futilités. Quand je déclare nos génies que fais-je ? J'écarte cinquante et une cartes. Je te donne la peinture, je me réserve l'écriture, et je dis : « Jouons notre vie sur une carte. » Ainsi le génie devient une nécessité vitale : *to be or not to be* ; et l'art une prodigieuse aventure.

IV

Quand je dis que la vie est un jeu, je ne dis pas ma pensée. La vie est une lutte contre la mort. Le troupeau triomphe par la reproduction. Dès que tu sors du troupeau tu vaincs par ton œuvre.

La première lutte est indécente ; celle que je propose est plus noble. Une anecdote l'exprime bien : Proust étant à l'agonie en profita pour corriger celle de Bergotte.

22. À partir de V, Marcelle écrit ses commentaires à même la lettre.

V

Tout homme apporte en naissant une égale puissance, mais alors que l'un se contente de lire l'*Action catholique* l'autre s'élève jusqu'à Bergson. Le premier se cristallise dans l'ignorance et la faillite ; il meurt avant sa mort, alors que le deuxième, souple et subtil, garde sa vie et sa liberté.

Ces deux êtres étaient identiques ; or l'un est mort et l'autre vit. Qu'est-ce à dire ?

C'est-à-dire qu'on ne peut pas se fier à son goût avant d'avoir trente ans. Le mort s'y fia à son avantage.

Quand j'ai assisté pour la première fois dans les derniers gradins du Plateau à l'exécution de la *6e Symphonie*, je ne pris aucun plaisir à Beetho-ven. Je fus assez intelligent pour me donner tort. Deux mois plus tard, j'y prenais une joie sincère.

Proust, comme Beethoven, est indiscutable.

[*Marce : Il ne faut pas confondre génie avec habileté. Une très grande habileté peut parfois nous faire crier au génie. C'est peut-être le cas de Proust… de Hugo ; facilité dans tous les genres – génie de production.*]

J'insiste à son sujet, car si j'admets que tu ne l'aimes pas, je n'admets pas que tu en médises à ton âge. Et je trouve ridicule que tu aies passé au travers de son œuvre immense pour le seul plaisir de ne pas t'y plaire. Il y a là un travers, une attitude fausse que je te dénonce : tu optes pour le dégoût alors qu'il importe simplement de goûter.

VI

Ainsi donc tu réfères à ton dégoût comme à un critère sûr avant de t'être formé un goût. Si tu persévères dans ton attitude, tu vas te cristalliser, comme la femme de Loth en statue de sel, dans une gueule de déplaisir.

[*C'est parce que j'ai un goût formé (du moins relativement) que je puis avoir du dégoût. Autrement tout passerait et je ne pourrais faire autre chose que de regarder passer !*]

VII

Ton erreur est encore plus apparente quand je te vois préférer à des génies authentiques et dûment confirmés par la tradition des écrivains de second rang comme Césaire. Tu le gobes sans retour et tu n'as pas assez de flair pour t'apercevoir qu'il n'est qu'un pauvre reflet. Sa révolte est banale, si on

la compare à celle de Henry V. Miller[23], par exemple. Quoiqu'il en soit, il serait bon, si tu veux lire, de retrouver l'extraordinaire nouveauté des écrivains passés ; ainsi te formeras-tu le goût très pur qu'il importe d'avoir à trente ans.

[… *le génie d'hier n'est pas le critère du génie d'aujourd'hui. Je ne vois aucune différence, une fois que la part des choses a été faite. L'un est noir, l'autre est blanc. Leur révolte, centrée vers un même but, ne peut pas d'ailleurs s'exprimer de la même façon. Miller me semble être un enfant bâtard des surréalistes.*]

VIII

Quant à la peinture, certes, il faut que tu demeures fidèle à tes exigences, mais d'autre part que tu n'oublies pas celles du profane ; que tu composes entre les deux. [*Jamais. Jamais – Jamais !*]

Je méprise Borduas parce que, d'abord, il s'est révélé comme un pâle reflet de Maurice Denis. Et ce, dans la clarté, aux yeux de tous. Ensuite il se réfugie dans les couleurs confuses, il se dérobe, il fuit. A-t-il trouvé dans cette nuit le génie qu'il ne possédait pas durant le jour ? J'en doute. Ta route sera inverse, ton crépuscule n'est pas le sien, car c'est celui du matin et la seule impression que je garde de ta peinture, c'est l'impression d'une fleur qui se prépare dans l'ombre, une nuit chaude et végétale, un humus, un sexe, des plaintes confuses, des ivresses sourdes, un tourbillon créateur. Et j'ai deviné dans cette nuit prometteuse le visage émouvant et pathétique d'une humanité qui se cherche et que le jour tantôt, avec cruauté, révèlera dans les larmes et le sang.

La Danseuse[24] de Borduas est le reflet du jour sur une tombe symbolique. Elle persiste par miracle. Elle est la lueur d'un instant fugitif, le prélude de la nuit irrémédiable.

Combien tu es différente !

IX

Si tu ne recherches pas l'humanité, tes toiles perdent leur magie. Actuellement ton art est essentiellement impur ; en quoi il me semble participer à

23. Dans *Tropique du Capricorne* (1939), l'écrivain américain Henry Miller nomme le narrateur Henry V. Miller.

24. Paul-Émile Borduas, *La Danseuse jaune et la bête*, 1943.

une nuit créatrice. Et j'attends de toi, au cours d'une longue et patiente carrière, que tu t'achemines vers le jour et que tu dégages dans la clarté les promesses de l'amour et de la nuit.

X
Le mérite de Picasso est d'avoir plongé la peinture dans un cauchemar, sorte de Moyen Âge, d'où elle sortira renouvelée, fière et sereine.

Picasso est un pilote qui se jette à la mer pour sauver son bateau ; tous les mariniers suivent son exemple. Parce que Picasso a du génie, ces pauvres idiots pensent qu'ils en auront en se noyant.

XI
T'ai-je dit que j'ai présenté à Variété une comédie en cinq actes, intitulée *Les Rats* ? Que j'aurai trois autres livres à lancer cet automne ?

Quant à *Minerve*[25], il serait bon *que tu obtiennes de Brousseau un reçu*. Le bonhomme n'a pas la meilleure réputation.

XII
As-tu fait parvenir à Pierre Baillargeon, 546, av. Bloomfield, Outremont, *La Délivrance de l'âme* ?

XIII
Je me rendrai à Montréal au cours du mois de mai. J'ai une voiture neuve.
Mon affection,

Jacques
Mont-Louis, le 10 avril 1948

De Marcelle à Madeleine

[Saint-Alexis-des-Monts, mai 1948]

Mon cher Merle,
Trois jours que je suis seule. Deux jours de pluies, ternes, gris à paralyser toute énergie. Il n'y avait rien à attendre (pas même le laitier) ni à entendre. J'étais un peu comme ces vieillards qui passent toutes leurs journées à se

25. *La Gorge de Minerve*. Ce roman restera inédit.

bercer et à rêver parce qu'il ne peut plus rien leur arriver de mystérieux, d'inattendu.

Je placote avec Dani qui saute d'une idée à une autre, sans transition pour moi, et sans lieu. Elle est une dame de compagnie épatante. Aujourd'hui il fait un vent à déraciner les arbres.

Ça fouette !

J'ai fait du bois, abattu un petit arbre, tendu une longue ligne morte, je suis allée placoter du temps avec M^me Plante.

Ce soir, j'ai le goût d'écrire parce que j'ai vu du rose et du jaune derrière les montagnes. L'espoir qu'il fera beau demain nous a amenées Pet et moi à des cris, des danses et des sauts de sauterelles.

Je ne m'ennuie pas. Je me sens engraisser.

J'ai réappris la signification des petits bruits insignifiants que l'on néglige d'habitude, [par] ex[emple] un volet qui heurte la pierre n'est pas une armée qui s'en vient. Très important pour ne pas avoir la frousse.

Avant de m'écrire ta dernière lettre, tu aurais dû regarder dans le *Larousse* ce que veut dire préjugé.

Moi j'ai des préjugés sur les Américains. J'ai sur eux un « jugement tout fait ». Je ne les connais pas. Un préjugé n'est pas une erreur de jugement.

Tous sont passibles de faire des erreurs de jugement, mais on devrait se débarrasser de ses préjugés. Un homme libre est un homme qui n'a pas de préjugé – qui choisit sans se laisser arrêter par les superstitions ou des rengaines, etc., etc.

Peut-être êtes-vous à Montréal ? J'aurais aimé vous voir – mais tout semblait tellement incertain que je risquais de passer l'été à Montréal-Sud.

J'espère que tu pourras venir pendant les allées et venues « politiques » de Roberte.

Ça va faire étrange de nous retrouver toutes les trois – avec chacune notre marmot. Ce que ça file le temps.

Je vais prendre un bon verre de rhum et aller m'enfouir en dessous d'une montagne de couvertes.

Embrasse Chéchette, Robertino.

Et toi-même, sœur bien aimée. Engraisse-toi.

De Madeleine à Marcelle

Saint-Jo[seph-de-Beauce, début juin 1948]

Ma chère Poussière,

J'arrive des petit'vues : Danielle Darrieux nous a joué ses yeux ingénus, ce qui a fait oublier à Robert qu'il a une idée fixe ces jours-ci : le vlà lancé dans des travaux d'embellissement, et arrive du bureau à la course et saute sur la tondeuse : tu devrais lui voir gonfler les biceps et voir sauter les pissenlits au grand désespoir de Chéchette qui n'aura plus de bouquets à nous offrir. Il est d'une ardeur étonnante le p'tit chat et renie ses goûts de l'an dernier, alors qu'il vantait la poésie du foin envahissant. Aujourd'hui, Fête-Dieu, journée religieuse par excellence, que tout le village célèbre avec dévotion, n'a pas réussi à le calmer et cet après-midi, au regard courroucé de Dieu le Père, il a sorti son moulin à gazon et a travaillé religieusement.

Je me sentis triste comme la mort quand je suis allée te becqueter dans la salle à dîner. Je ne sais pas ce qui m'a pris tout d'un coup, j'ai failli me mettre à brailler, je ne sais pas si c'était le fait de repartir si vite ou de te voir la patte sur la chaise, ou de laisser ce coin où je me sens si bien, où l'on a tellement de plaisir à se retrouver, ou je ne sais pas trop quoi. J'aimerais ça qu'on aille passer quatre ou cinq jours tranquilles, en paix. Thérèse prétend que nos genres de vie si différents nous sépareront nécessairement, que les mots pour nous n'ayant plus la même signification, nous ne pourrons plus nous comprendre. Moi, je ne trouve pas. Cette pauvre Bécasse, j'ai l'impression qu'elle traverse une petite crise, rapport à sa bedaine. Elle ne le dit pas, ne le pense peut-être pas, mais j'ai l'impression que le fait d'avoir son bébé avant la date normale la touche plus qu'elle ne veut le laisser voir. J'ai hâte de la voir, cette Bécasse.

Les termites suivront bientôt Kafka. J'ai aimé des choses dans ce dernier bien qu'il y ait nombre de pages qui ne veulent pas dire grand-chose. C'est étrange l'impression qui nous reste après la lecture d'un journal. On ferme le livre, on ne se souvient plus de rien, c'est comme si on venait de traverser le rêve d'un homme.

Dimanche, nous allons entendre *Tit-Coq* à Québec[26], paraît que c'est merveilleux. Je t'en reparlerai…

26. *Tit-Coq* est une pièce de théâtre écrite par Gratien Gélinas en 1948. Elle est considérée comme le premier grand succès du théâtre québécois.

J'attends Paulo demain.

J'ai oublié de te dire qu'à mon passage à Louiseville, je suis allée voir la place de maman et papa au cimetière. Je dis oublié, c'est plutôt que je ne voulais pas y penser pendant le week-end. J'ai pris la liberté, sans vous en parler, de demander à Langlois[27] de le faire tenir propre, bien entretenu. Jacques est allé coucher au lac, paraît-il ? Il m'a écrit que le gouvernement arrêtait de lui envoyer de l'argent. Il va commencer à trouver méritoire son petit jeu révolutionnaire[28].

Embrasse Dani-Pet qui m'est de plus en plus chère.

Becs, repose-toi bien, renforcis-toi au physique comme au moral.

Je te donne l'accolade et t'aime beaucoup.

Madeleine

De Thérèse à Marcelle

[Belœil-Station, 1948]

Petit Père nous a comblés, mais il savait que cela nous serait fatal. C'est pour ça qu'il nous répétait : « Ayez une directive, un but… Vous êtes bien chanceux d'avoir un père comme moi… »

Vois-tu, je voudrais tant que tu sois heureuse. Au lac l'été dernier et à l'automne, les fins de semaine René et toi vous avez été très délicats pour moi.

Je suis très heureuse maintenant parce que je suis plus humaine. J'ai enlevé à l'Art pour donner à la vie, soit, mais si réellement je « devais » écrire, « j'écrirai ». Toutefois, je suis mariée. J'ai donné ma vie à Bertrand, aux enfants que j'aurai. Jamais je ne leur sacrifierai un morceau de cette vie pour la consacrer à mes écrits. Je n'entends pas par là brosser les planches du matin jusqu'à la nuit, mais faire ce que je fais actuellement : rendre Bertrand heureux en tout (comme Madeleine rend Robert heureux) et *ensuite,* m'occuper de moi. Je continue à faire de la littérature, je lis, j'étudie. Si jamais je ne suis pas capable *d'arriver* ce sera parce que je serai trop lâche pour égaler mon destin. Je me sacrifierai et ne vivrai que

27. Joseph Langlois, notaire, est pendant quelques années l'associé d'Alphonse Ferron.

28. Jacques vote ouvertement libéral dans le comté de Gaspé-Nord pour contrer la vague duplessiste. Il perd alors son allocation de médecin de cent dollars par mois.

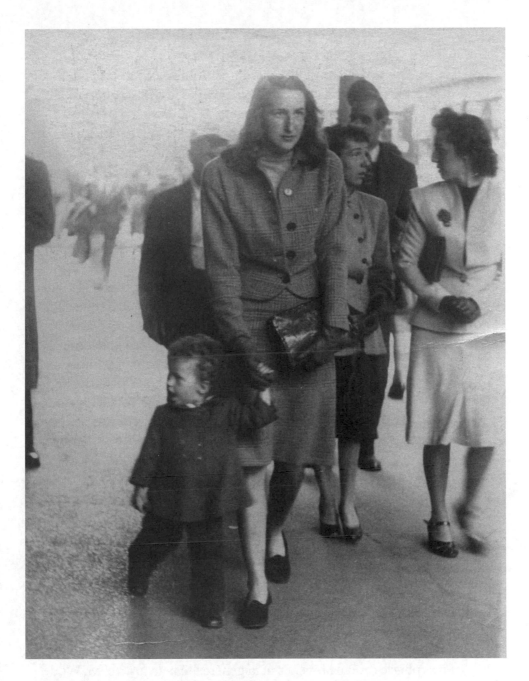

Thérèse avec ses sœurs et Danielle

pour Bertrand parce que c'est lui qui doit passer avant tout. Je l'ai marié, tout comme toi tu as choisi *librement* René. C'est une femme qu'il voulait, non pas un peintre.

Sois une femme artiste, mais non pas une artiste tout simplement. Si tu veux être peintre comme tu l'es actuellement, *sors-toi de sa vie. Fous-lui la paix. Laisse-lui ses nerfs et ses sous.* Tu veux faire uniquement ce qui te plaît, soit, mais *tu n'as pas le droit* de mettre René à ton service. Qu'est René dans tout cela ? Celui qui paie tes bas et met un toit sur tes pinceaux. Tu parles de justice, de générosité en art ; tu manques de tout ça dans la vie envers René, et pour toi, la vie doit passer avant l'art. Si tu préfères sacrifier ta vie pour l'art, sacrifie-la.

Marcelle, tu joues avec les deux vies qui t'appartiennent, cela, tellement inconsciemment ! Hier soir, j'ai même souhaité que René te flanque à la porte sans un traître sou. Tu *te dois* à René et à Danielle.

René n'est pas un artiste, mais il est mille fois plus *complet* que les autres. Lundi, tu as dû me trouver très sévère envers les artistes. J'imagine même que tu m'as classée « capitaliste ». Je crois en ce que j'ai dit même si je ne voudrais pas que les pauvres n'existent pas, mais je voulais surtout que tu comprennes qu'il faut lutter pour s'affranchir. Nombre d'artistes sont *paresseux*, ces artistes se lamentent.

Jeudi matin

Je viens de relire ma lettre avec une rétine neuve. 1) Ne va pas croire que je suis complètement contre toi. Je sais que René a eu ses torts, mais entre vous deux, il est encore le plus fort. Écoute-le.

Tu as opté pour la vie en mariant René, si tu lui préfères l'art maintenant, tu n'as plus le droit de vivre avec.

Je comprends que la vie ait pu te changer tout comme elle m'a changée moi-même. C'est pour ça l'autre jour que je te disais : « Nous sommes les marionnettes de la destinée. » Mais je te le répète : agis. Tu vis dans une demi-mesure.

Tu n'as plus le droit de prêcher ni la générosité ni la justice. M. Wilde est venu à mon aide une autre fois ce matin : « Tout irréalisme artistique exige un réalisme convaincu dans la vie. »

Tu n'as pas ce réalisme convaincu, tu n'auras jamais l'irréalisme artistique.

De Marcelle à Madeleine

[Saint-Alexis-des-Monts, été 1948]

Mon cher Merle,
Je viens de recevoir ta lettre ainsi que les deux livres.

Comme toi j'ai bien aimé notre fin de semaine passée ensemble. Ta lettre est très fine et je l'ai dégustée – d'autant plus que je suis seule depuis quatre jours – pas de radio, mais du soleil. Je deviens d'une paresse extraordinaire. Je n'ai plus de nerfs, je deviens contemplative…

Tant qu'il y a du soleil, tout va bien, mais si vite qu'il est couché, je ne peux plus lire, je tourne en rond, je suis comme une bête encagée. Un homme, à cette heure, devrait faire son apparition, comme si le soleil et les hommes étaient deux frères. J'imagine que c'est ça l'ennui. Pour y mettre fin je me couche.

Les deux après-midi passées en tête-à-tête avec Margot[29] ont été désastreuses. Elle a lu mes lettres dans mes valises.

— « Tu es folle de sortir avec des artistes jeunes et sans le sou. À ta place, je me choisirais un homme dans la "soixantaine", très riche, qui te donnerait tout le luxe dont tu as besoin. »

Les conseils d'une tante à sa nièce = prostitution.

J'étais écœurée.

Bertrand – Bécasse – les Bonin sont venus en fin de semaine. Tout alla bien – ce fut amusant. Mon Poucet est retourné avec eux. Dimanche, ils ont pris 18 truites très belles.

Mon genou est mieux.

Paul doit-il venir ?

J'ai lu tout à l'heure dans Jean Rostand, *La vie et ses problèmes* :

« En soumettant des chiens à des excitations qui commandent des réponses contradictoires, on détermine chez eux de véritables conflits : l'animal sollicité par deux actions contraires, et également *nécessaires,* tombe dans une sorte de crise nerveuse qui peut être le point de départ d'une névrose. »

29. Femme du jeune frère d'Alphonse, Raymond Ferron.

Marcelle et Danielle à Saint-Alexis-des-Monts

« Les conflits cornéliens entre la passion et le désir sont-ils correctement symbolisés par le trouble de ce chien que l'expérimentation soumet à des signaux antagonistes ? »

Chose certaine c'est que devant deux chemins, tout aussi tentants, on hésite, on fait un bout dans l'un, on revient dans l'autre ; on est comme ce chien, incapable de choisir, attendant de l'extérieur un secours, une petite poussée qui nous jettera dans l'un ou l'autre chemin ! Pour ma part, je crois que j'ai eu ma petite poussée. Je ferai mon chemin avec René [...]. Et ce qui m'a décidée, ce ne sont pas vos conseils, ni les critiques de ceux-ci, ceux-là. C'est quelque chose de beaucoup plus simple, de beaucoup plus profond.

En tous les cas, la vie est une curieuse histoire.

J'ai lu aussi un bouquin de Havelock Ellis sur l'éducation sexuelle des enfants, et autres sujets – sur la discipline par ex[emple].

Je te l'enverrai – c'est très bien fait, très humain sans excentricité. On voit que ce bonhomme est un savant. Tout est bâti sur du concret, des expériences, c'est peut-être moins poétique que l'*Émile* de Jean-Jacques R., mais c'est plus adaptable.

J'ai purgé le chalet de quelques crucifix – six de ces spécimens, dans

une aussi petite maison, c'était un peu fort. Il n'y a pas un curé qui en a autant dans son presbytère.

Ne vous fâchez pas comtesse, je vous ai gardé le plus beau.

Es-tu enceinte ? Si oui, amène-moi Chéchette et je te la garderai – ça te donnera l'occasion de flâner et de te reposer. Mange bien. Quand viendrez-vous passer votre semaine ?

Jacques est venu – deux heures en pleine nuit. Quelle vie il mène. Le Papou aurait fait un bon maquignon.

Je pars pour la chasse à la grenouille – notre souper, elles ont l'air bête les vieilles, à se laisser flotter la bedaine à l'eau et à rêvasser au soleil – un peu comme moi ces derniers jours. Je me suis baignée hier – superbe, magnifique, colossale – cette eau de lac.

Becs, mon agnèle. À Paulo, Robert, Chéchette,

Marce

De Madeleine à Marcelle

Saint-Jo[seph-de-Beauce, juin 1948]

Ma chère Marcelle,
Je suis assise sur mon perron et en même temps dans le faîte de mes lilas (figure-toi un Salvador Dalí) qui sont enivrants pour tout ce qu'on a de sens à la fois. Pour être romantique, je m'imagine dans une loge et j'accepte toutes ces gerbes de fleurs, envoyées par quelque dieu qui me les tend d'en bas. Si tu te souviens de la géographie de mon perron et de mon parterre, tu te demanderas comment je fais pour n'y point croire.

Tu devrais avoir un arbre de lilas comme fond de scène à tes pensées quand tu es seule quatre jours, ça t'éviterait des scènes d'impatience, causées par le désœuvrement : à la manière dont tu le racontes, j'ai facilement imaginé la tête que tu faisais en « décollant » les crucifix, qui avaient été cloués avec tellement de ferveur quand on avait peur du tonnerre. Tu me racontes ça comme si tu venais d'accomplir une victoire ou une vengeance. C'est triste quelqu'un qui ne croit plus en rien, qui n'est plus ni chrétien, ni mahomet, ni bouddhiste, c'est triste. Tout un coin de son âme est fermé, celui qui s'ouvrait sur l'infini, l'éternité, la perfection.

Il me semble qu'il y a longtemps que Bécasse ne m'a pas écrit.

Je ne suis pas enceinte et j'en suis un peu déçue ; je m'étais imaginé

mon petit garçon, je l'avais presque élevé, j'étais certaine de ce qu'il serait et voilà, on me l'enlève pour me laisser tout le gros problème de savoir ce que sera celui qui viendra. À partir du mois prochain nous ne mettrons plus de digues à nos élans d'amour, ça va être merveilleux. J'imagine qu'il doit être tellement plus agréable de vouloir son enfant dans l'acte même de la conception au lieu de l'accepter une fois conçu par mauvais calcul.

Ces jours-ci se décidera la candidature de Robert, ça devient un peu plus compliqué parce que tous ceux qui ont quelque intérêt à faire la campagne aimeraient mieux un homme plus malléable que Robert, un homme qui se laisserait mieux dicter sa conduite.

Nous avons été à *Tit-Coq*, Paul a dû t'en parler. J'ai trouvé ça très bien, très personnel, très humain. On a aimé ça beaucoup, beaucoup.

Je t'envoie les contes de Boccace pour égayer tes soirées et ta vertu emprisonnée. Est-ce que René va souvent redorer la cage avant de l'y remettre ?

Becs, bien-aimée,

Madeleine

De Marcelle à Thérèse

[Saint-Alexis-des-Monts, fin été 1948]

Chère Vieille Bécasse,
Je suis vraiment intimidée de lancer ma lettre entre toi, ton fils[30] et ton époux. Je me sens écornifleuse, car tu sembles habiter un État fermé à tout monde extérieur. Alors brumeuse personne, je risque le tout pour le tout espérant que cette lettre saura vous atteindre.

Comment va mon filleul ? Je suis heureuse d'être sa marraine, je lui soufflerai toutes les mauvaises pensées, toutes les tentations, toutes les aventures, tous les projets scabreux et diaboliques, ce qui par une juste balance, vous rendra toi et Bertrand, les meilleurs parents bonasses, de saintes gens, qui en mourant auront droit au ciel, tandis que moi et votre fils, madame, nous rigolerons sur terre.

Voici une série de questions auxquelles je veux que tu répondes par un « bien » ou « pas bien ».

30. Simon Thiboutot est né le 2 juillet 1948.

Comment va ta santé ?
A) Comment va la santé de Simon ?
B) Simon a-t-il embelli ?
C) Bertrand est-il parti ?
D) Viens-tu au lac ?

Mon Poucet est venu en fin de semaine avec le Doc[31]. Il a été un amour, que j'ai croqué à belles dents. L'amour monte vers les cimes après maintes tempêtes – il s'agira de ne plus perdre la boussole pour que tout continue à bien aller. (Je n'ai pas la boussole très forte, trop sensible au vent.)

Le dîner m'attend, becs, mon ange – embrasse ta maisonnée pour moi. Je t'envoie mon amour comme un amoureux timide et craintif.

Marcelle

31. Le Dr Marcil, un ami de René.

1949

De Madeleine à Marcelle

Saint-Jo[seph-de-Beauce, janvier 1949]

Ma chère Marcelle,

Je commence par mes vœux de bonne et heureuse fête. Puisse ce quart de siècle que tu enjambes n'être pas le dernier, j'aimerais te voir à la demie, tu seras une petite vieille toute plissée, en cuir repoussé, si tu vis trop vite comme tu as tendance à le faire. Ces temps-ci, tu dois te faire aller comme une pompe à vapeur[1]. Je te souhaite pour tes vingt-cinq ans d'avoir deux « chevaux » de moins.

Je t'envoie pour ton cadeau le fichu béret qui fut l'objet de tant d'hésitations.

Je n'ai rien de spécial, nous projetons un petit voyage à Québec, histoire de s'aérer les esprits que nous tenons en les quatre murs de notre boudoir depuis 1 mois. Robert s'est pâmé hier soir dans la lecture de *Chantecler* d'Edmond Rostand. Ce fut un emballement qui m'a fait bien rire : la maison n'est plus qu'un bourdonnement de vers sonores et la conclusion fut : « Décidément je ne suis pas un moderne ! »

Monsieur Robitaille[2] a, je pense, bien résumé ce que pense le commun

1. Référence à l'exposition Ferron-Hamelin qui a lieu à la librairie Tranquille du 15 au 30 janvier 1949.

2. Adrien Robitaille, « Prise de position. Pourquoi il ne faut rien attendre de l'école moderniste en peinture », *Le Devoir*, 20 janvier 1949. (François-Marc Gagnon, *Paul-Émile Borduas*, p. 592.)

des mortels. Je pense comme lui moi aussi quand il parle d'absence d'émotion et d'absence de technique. J'espère que la prochaine critique que je trouverai sera plus louangeuse ou tout au moins plus en rapport à toi, lui, il t'a mis dans la poche de ton école et vous renie en bloc.

Du fond de ma campagne, je trouve ça bien amusant. Jusqu'à Jacques qui ne perd encore pas une chance de se mettre le nez dans une autre polémique. Il joue toujours cette chère tante Léonie qui était première arrivée pour embarquer dans une belle chicane déjà bien amorcée. J'ai hâte qu'il ait l'idée d'en partir une à lui au lieu de profiter de celles des autres. Transmets-lui donc mon souhait.

Bonjour, ma chère enfant, j'ai hâte que tu m'écrives.
Becs,

Madeleine

Becs à Tartine.

De Madeleine à Marcelle

Saint-Jo[seph-de-Beauce, février 1949]

Mercredi p. m.
Pauvre petite Poussière,
A-t-on idée d'être si peu haute, si peu grosse, d'être en somme si proche du sol et de se faire si mal quand tu décides de le rencontrer dans un brusque volteface. Encore une loi que tu ne suis pas. Farce à part, je t'achèterai l'an prochain des *crapins,* à moins qu'il y en ait encore dans les magasins. Si oui, je te les mallerai tout de suite demain. Demeurer loin a ce bon côté que nous apprenons les drames une fois qu'ils sont vécus, et ce mauvais côté de nous rendre toujours un peu inquiète ; on se dit : « Peut-être sont-ils tous à mourir et je le saurai une fois tout fini. » On prend des abonnements aux concerts, au théâtre, tu pourrais peut-être avoir ton billet de saison à l'hôpital ? Tu dois faire des imprudences et t'en aller la tête dans les nuages et oublier que tu as toute une terre sous toi. Fais attention, nom d'un chien, on ne la quitte rien qu'une fois et surtout toi qui iras te faire griller les deux fesses en enfer, tu ne dois pas être si pressée. Bon ! Te voilà qui ressors renforcée d'un petit bain de mort.

Parlant de mort, puisqu'on s'en sert beaucoup dans ce livre, j'ai aimé *Les Mains sales* de J.-P. S. J'ai découvert ce bonhomme-là. C'est drôle l'idée

que Sartre a de la mort = une espèce de consécration ; c'est fort pour lui, la mort, c'est le recommencement de tous les actes vivants à distance. C'est bien ce livre-là. C'est très dramatique. C'est étrange cette impression qu'il nous crée : les hommes au début choisissent leurs idées, leur parti et puis tout à coup arrive ce fatalisme qui fait qu'ils y sont enchaînés, qu'ils sont obligés de continuer à s'y plier même s'ils ne s'y reconnaissent plus. À mon goût, j'ai trouvé ce livre puissant. Si jamais tu as autre chose de lui sous les yeux achète-le-moi (du théâtre seulement, sa philosophie ne m'intéresserait pas) si tu veux être fine.

J'ai vu ton interview : 1er Pourquoi as-tu eu ce geste en parlant de notre littérature ?

2e Que trouves-tu de bien dans Sade ? Tu n'as pas plutôt essayé, en le nommant comme ton auteur préféré, à poser à la femme qui se plaît aux fortes émotions éprouvées à la vue d'une abominable perversion ? Moi, tu ne me feras pas coller qu'il y a des gens qui lisent Sade pour autre chose que pour retrouver l'impression de ceux qui paient 25 $ à New York pour voir une femme et un chien faire l'amour.

J'ai la carcasse fatiguée ce soir parce que j'ai reçu hier soir le gros juge Boulanger, les seigneurs Taschereau et autres célébrités ! de la place.

Au lunch, le sujet tomba sur la polémique : entre automatistes – Robert – Jacques. À notre grande surprise, tout le monde suit le coin du lecteur avec assiduité, on dut donner quelques renseignements sur l'activité des chefs. Robert fut jugé comme un martyr de la bonne cause, Jacques étant le bourreau. C'était d'ailleurs assez embêtant de donner raison à Johnny à propos de la description qu'il donne dans son article sur la vie intellectuelle de campagne. Tout le monde s'est senti un peu attaqué et gardera je pense une dent croche pour Jacques. Robert, lui, a du plaisir et espère bien que tout ne restera pas là ; il prétend qu'il a encore des choses à dire.

Petite mie est bien et n'accepte aucune contrariété sans débiter une suite de « maudit ». Si pour une raison ou une autre Madame Hamelin ne peut pas prendre Dani à ton accouchement, gêne-toi pas, ça nous ferait plaisir de l'avoir un mois avec nous notre tartine.

Je t'aime et t'embrasse.

De Marcelle à Madeleine

[Montréal-Sud, février 1949]

Mon cher Merle,
« Que m'importe le lien du sang. Il n'y a qu'un lien, celui qu'on a avec les
êtres qu'on estime ou qu'on aime. »
 — Montherlant

C'est assez rigolo de voir que lentement, mais infailliblement, les juges,
les seigneurs et leur mentalité vous colleront peu à peu à la peau, comme
peu à peu, Papou devient de plus en plus communiste. En disant ça, je
pense surtout à Robert, qui n'ayant pas plus d'esprit critique que Papou,
aveuglément se laisse « façonner ».

Vous avez dû voir la réponse de Claude Gauvreau à Robert[3]. Je l'ai
trouvée épatante et Robert la méritait bien – on ne lance pas une pierre, si
mal faite soit-elle, sans qu'elle ne tombe en quelque part. Je trouve Robert
naïf – pour lui rien n'a d'importance, semble-t-il, tout a la même significa-
tion. Son article m'a étrangement fait penser à nos discussions, sans issue
possible jamais. Mais la différence, entre un écrit et une discussion, c'est
qu'en discutant, par réaction, on peut exagérer son attitude, on peut défor-
mer les paroles de la personne avec qui l'on parle – et puis, ça s'adresse à
personne.

Mais bon Dieu, quand on écrit, on lâche pas le mot fasciste, comme ça,
sans justification de ce mot, dont on semble ignorer la signification
– quand on écrit, on a le temps de penser, etc., etc.

L'attitude de Robert me fait penser à cette lettre que tu m'as envoyée
après mon expo, où tu m'engueulais, me prêtais des idées que je n'avais
jamais eues. Mais voilà, dans tout ça tu te disais, Marcelle sera ci, ça, etc.,
et tu m'engueules, sans savoir.

Robert blâme, ridiculise sans savoir – sans même vouloir voir.

Parce que des êtres sont différents, parce qu'ils placent leur action là
où il n'y a ni argent à faire ni grand honneur à recevoir. (Si ce n'est le plai-
sir de faire sauter toutes les vieilles charrettes qui veulent se tenir en place,
boucher la route à ceux qui veulent passer en avant.) Comment un être

3. Claude Gauvreau, « Ce que nous dit le lecteur. Lettre ouverte à M. Robert Cliche »,
Le Canada, 22 février 1949, p. 4, col. 3-5.

jeune, intelligent peut-il se liguer avec tout ce qu'il y a de mort, de vieux – c'est devenir caduc avant le temps.

Conclusion – Je vois d'avance la réponse de Robert, se voyant pris au sérieux (comme il est normal de prendre un homme de vingt-sept ans au sérieux), il poussera *Refus global* à l'absurde et se ridiculisera. Je le défie de faire une critique sérieuse et constructive.

Prière de faire lecture à Robert.

Assez de tout ça – [...].

Comme tu vois, je vais mieux. J'ai retrouvé mon énergie, ma bedaine pousse.

Comment vas-tu, toi – tu es énorme ? Mince ? Squelettique ? Qu'est-ce que tu fais ? Que penses-tu de la polémique ? *Toi.*

À propos du mot sur notre littérature – ce ne sont pas mes paroles textuelles. J'ai dit – « Je connais peu la littérature canadienne, mais dans ce que je connais, je n'ai jamais rien lu d'assez poétique pour me jeter dans l'admiration. »

Tu peux comparer n'importe quel livre au *Grand Meaulnes* et ça ne tient pas le coup.

J'ai décidé de me présenter au Salon du printemps[4] – impossible de faire autrement – je suis comme un cheval de course quand les barrières s'ouvrent. Je dors douze heures par nuit, ce qui me permettra de travailler.

Je ne vois jamais Bécasse – curieuse de femme.

Jacques est toujours aussi instable. « C'est un poète idéaliste », comme disait Borduas. Il est toujours tout surpris des réactions des gens. « Hertel m'a trahi », dit-il. Il croyait qu'Hertel avait gardé sa sincérité. Je file dîner. Écris-moi.

Mes becs,

Marce

As-tu entendu Jacques Lavigne à CBF[5] ?

4. Le 66ᵉ Salon du printemps aura lieu du 20 avril au 15 mai 1949.

5. Située à Montréal, CBF est alors l'antenne française de la Canadian Broadcasting Corporation (CBC). Elle est aujourd'hui la station-mère du réseau ICI Radio-Canada.

De Robert Cliche à Marcelle

Saint-Joseph-de-Beauce[, mars 1949]

Ma chère Marcelle,

Le carême étant en marche, j'ai décidé cette année de jeûner à la façon de Gandhi, du Christ, des chefs irlandais de 1920, en un mot des hommes supérieurs… Ce jeûne ne m'a pas encore apporté cette lucidité d'esprit que j'espère et qui me permettrait de comprendre un peu les écrits des très cultivés automatistes.

Venons-en au point : je m'aperçois que nous en viendrons bientôt à une entente. Mes deux lettres au *Canada*[6] tentaient de prouver deux choses. D'abord votre intransigeance. Ta lettre reconnaît en presque totalité mon premier avancé. En deuxième lieu, j'ai déjà admis ne rien connaître en peinture. Mais lorsque vous émettez des idées politiques, il me semble que je peux en discuter autant que l'oracle de Saint-Hilaire ou la déesse de Montréal-Sud[7].

Telles étaient les deux idées de mes lettres. Elles étaient nues. Je les ai habillées de malices et de mots pompeux susceptibles de frapper l'attention des lecteurs automatistes ou autres. Une idée nue n'a pas cette grâce d'un Gauvreau à poil, lisant sous une lampe le magistral *Refus global*. Une idée n'a pas de sexe ; celui de Gauvreau devant être ce qu'il est, un Gauvreau nu et sans idées emporterait encore l'admiration des féministes de votre groupe.

Un médecin de Québec disait de façon fort cynique qu'« une femme ne vaut qu'en autant que ses ovaires fonctionnent bien ». Apparemment les tiens sont en bien bonne santé.

Toute cette affaire de discussion automatiste est à la veille de m'emmerder. Je m'aperçois que je n'aurais pas dû écrire. Le foyer intellectuel de la famille étant à Montréal et non en Beauce, je réalise qu'il m'est ici défendu de penser. Quand les Gauvreau[8] m'auront répondu, j'enver-

6. Robert Cliche, « Ce que nous dit le lecteur. Ceux qui cadenasseraient volontiers l'atelier de Pellan », *Le Canada,* 14 février 1949, p. 4, col. 5-6 ; et « Ce que nous dit le lecteur. M. Cliche répond à MM. Ferron et Gauvreau », *Le Canada,* 28 février 1949, p. 4, col. 6-7.

7. Paul-Émile Borduas habitait à Saint-Hilaire et Marcelle Ferron à Montréal-Sud.

8. Pierre Gauvreau, « Ce que nous dit le lecteur. Mise au point adressée à Robert Cliche », *Le Canada,* 7 mars 1949, p. 4, col. 3.

rai au *Canada* une courte lettre reconnaissant mes erreurs et vous donnant raison. Cette confession « à la Mindszenty » aura été provoquée par des motifs de paix et de tranquillité au sein d'une famille que j'aime bien. Votre mouvement en retirera un nouveau lustre et il pourra s'élancer vers de nouvelles conquêtes. Il y a plus de deux milliards d'imbéciles dans le monde. Les quelques 12 apôtres automatistes en auront plein les mains.

Voilà ma chère Marcelle une fin de querelle qui tourne bien.

Revenons à ta lettre : elle m'a fâché, car je suis très orgueilleux et disant la vérité, elle m'a véritablement ouvert les yeux. Tu comprendras alors que je me défends comme je peux.

Je retourne à ma petite vie, à mes amitiés et à mes vieilles idées. Dans vingt-cinq ans nous pourrons alors juger avec plus de sérénité qui a eu raison. Si je réussissais, avec le faible bagage intellectuel que j'ai, à faire de ma vie une vie d'honnête homme, je serais satisfait. Il y aura des ratés. De quel côté seront-ils ? Je souhaite qu'ils ne soient pas dans votre clan, car nous ne pourrions jamais te le faire admettre.

Bonsoir, salut à Mumu (René). Becs à Tartine Anni,

Robert

Dans une lettre prochaine, je te ferai part de toutes les belles qualités que je trouve chez toi. Et elles sont nombreuses. Ma lettre d'aujourd'hui se veut désagréable pour répondre à la partie désagréable de ta lettre d'hier.

Tu es intelligente, d'esprit éveillé, enthousiaste, d'un commerce agréable, etc., etc. Je n'en finirais pas si je continuais.

Becs surréalistes avec une langue hyper tranchée,

R.

De Madeleine à Marcelle

Saint-Jo[seph-de-Beauce, 12 mars 1949]

Ma chère Poussière,
Depuis dimanche que je vis comme une marmotte : trop lâche pour écrire. Tant que Jacques a été ici, j'ai veillé jusqu'aux heures charmantes qui passent minuit, depuis dimanche je clos mes veillées à dix heures, je dors sur

mon perron l'après-midi, emmitouflée dans des couvertures de laine, le nez au vent, devant la rivière transformée en petite mer, qui scintille comme la Méditerranée et excite les oiseaux, surtout les corneilles qui guettent les victuailles que l'eau pourrait transporter…

Merci beaucoup pour les livres. Les histoires de Mérimée m'ont tenu la glace dans le dos tout le temps de leur lecture. C'est amusant ces choses-là. Merci pour Poe qui m'a bien intéressée avec sa nécrophilie.

Jacques nous fut bien agréable en nous visitant, nous l'aurions gardé encore une semaine. Ça nous manque un peu les gens intéressants par ici, la preuve : nous sommes tout excités quand on nous visite.

Johny est maigre et paraît traîner sa charge difficilement, j'ai hâte de le savoir là-bas. Ses idées sont toujours incertaines, mais la conversation devient chez lui un art. Il s'émeut sur les beautés du communisme, se laisse toucher par la jeunesse et la farouche ardeur de l'automatisme, s'imagine agir toujours délibérément, être maître de tous ses actes, toutes ses idées, alors que beaucoup lui sont dictés par les faiblesses de sa nature. Fait beaucoup plus le cynique qu'il ne l'est réellement. Bien sympathique le Johny, bien étrange et bien attachant et si loin d'être ennuyant. Il aime beaucoup René, nous a prédit que dans quelques années, le Papu serait un homme supérieur, transcendant, etc.

C'était tordant, sitôt qu'il avait une chance, il faisait sa petite propagande communiste, etc., etc.

Robert s'ennuie de n'avoir plus de polémique et a bien hâte que vous lanciez encore une grande manifestation pour la juger et vous le dire si elle n'est pas de son goût.

Chéchette a couru la mi-carême la semaine dernière. C'est curieux comme petite mie a le sens de la bouffonnerie développé pour son âge. C'est du Robert tout pur. Ayant vu quelques enfants costumés, elle me suppliait de lui faire faire un mardi-gras. Elle partit habillée avec le plus de guenilles possibles, un masque affreux, son grand bâton à la main et la poche à cents sur le dos. Elle fit le tour des parents, des magasins aussi. Quand il n'y avait que quelques personnes, elle était plutôt calme, mais son excitation augmentait avec le nombre de spectateurs. Elle faisait peur aux gens (si tu lui avais vu les yeux derrière le masque, c'était tordant), dansait, disait : « Je suis un mardi-gras et je veux des cents. »

Robert était plus heureux de son exploit qu'il le serait je pense si elle composait des sonates pour piano.

Et que j'ai hâte de filer à Montréal vous voir. Si ta bedaine n'est pas

éclose, on ira tous ensemble voir Johny à Sainte-Agathe[-des-Monts][9]. On aura l'air de deux bons vieux curés avec nos bedaines. Bécasse aura l'air d'une liane à côté de nous.

Paulo viendra à Pâques, on ira aux sucres.

Bonjour, mon adoré bel ange. Tords-toi pas la barouche. As-tu tout ce qu'il te faut pour le bambino, je pourrais te pédaler quelques morceaux.

Que devient Tartine ? Ça fait une éternité que tu n'en parles pas.

J'ai fait marcher la chaîne de lettres. Bonjour à René. Dji !! Que c'est crotteux pour le loyer de sept app[artements] !

Becs,

Madeleine

De Thérèse à Marcelle

[Belœil-Station, le 1er avril 1949]

Vendredi
Chère Pousse,
Je suis en maudit : ton rêve est vrai. Le petit de malheur semble aussi bien accroché que les autres visiteurs des ventres Ferron.

C'est sacrant être de mauvaise humeur par un si beau soleil… Je veux plusieurs enfants, mais le temps de respirer entre chacun.

Passons – il fait trop beau. J'en aurai deux aux couches l'hiver prochain. Un autre été de flambé.

Je t'aime bien, mais de grâce, ne rêve plus !

Thérèse

P.-S. As-tu vu que Pellan n'a pas gagné le prix de la province ?

De Madeleine à Marcelle

[Saint-Joseph-de-Beauce, le 8 avril 1949]

Chère Poussière,
Je demeure bien surprise que tu ne te sois pas lancée dans un mémorable

9. Au sanatorium de Sainte-Agathe-des-Monts : le Royal Edward Laurentian Hospital.

panégyrique sur la conduite de Jacques dans la bagarre communiste[10]. Je ne deviens pas « trop soumise devant les puissances de notre société », comme tu me le fais remarquer, mais j'ai trouvé que Jacques avait agi comme un grand sot et je lui ai dit. Je me suis fâchée noir et j'ai gueulé. Mes idées personnelles sur la société, sur la politique n'y étaient pour rien là-dedans. Que Jacques soit un vrai communiste, qu'il se laisse aplatir la face par un policier dans l'idée que ça aidera au triomphe de ses idées je n'aurais rien dit j'aurais même eu un certain respect pour ce genre de martyr, mais que Jacques qui se débat pour dire qu'il n'est pas communiste, qui par influence de capitalistes, se trouve une place dans un sanatorium aux frais de l'État, qui n'a pas un traître sou, qui n'a eu des communistes que des promesses qui n'ont pas abouti à grand-chose, qui aurait pu à sa sortie du sana[torium] se décrocher une belle fiole du gouvernement qui lui aurait laissé sa liberté et lui aurait apporté quelque aisance. Qu'il se compromette pour des idées auxquelles il ne croit pas, j'ai trouvé ça fou, pas sérieux. Tu verras que ce geste qui en lui-même nous a fait rire aux larmes peut avoir des conséquences. Il aurait eu l'air intelligent si on lui eût bloqué son entrée au sanatorium. C'est bien beau de dire : je m'en vais sur une ferme dans l'Ouest ou bien je pars en Haïti. Mais voilà, la lampe d'Aladin et le tapis magique, ça n'existe pas pour moi, tu sais, c'est dans les contes seulement.

C'est Robert qui écrit et qui dit : « Je trouve que Jacques n'agissait pas conformément aux idées qu'il m'avait émises la fin de semaine précédente. Il s'est vanté de ne jamais se compromettre et le voilà dans la m… jusqu'au cou. Si jamais les communistes prennent le pouvoir, Jacques sera mort. En attendant le jour H, il faut vivre avec la société actuelle. Jacques a oublié ça. Enfin ! Pourquoi critiquer ? Je songe tout à coup que cela ne me regarde pas. Salut, bons becs. »

Tu peux pas t'imaginer comme je respire de savoir enfin Johny au sanatorium. De le savoir courant ici et là, s'excitant comme un étudiant après l'avoir vu partir d'ici les deux yeux dans le fond du crâne, la peau verte, c'est pas rassurant, surtout quand on est loin. Vous pouvez pas savoir ça vous autres : un geste se pose, un fait arrive, vous êtes là, le nez dessus pour en étudier l'ampleur, la nature. Nous autres, à des milles et des milles de distance, on est si loin qu'il faut tout regarder avec des lunettes d'ap-

10. Le 29 mars 1949, Jacques Ferron se fait arrêter lors d'une manifestation qui s'oppose à la signature du traité de l'Atlantique Nord.

proche. Et en plus de ça il faut s'aider avec un peu d'imagination, ce qui n'a jamais eu un effet bien amoindrissant.

Chose certaine, nous aurons la bagnole vers le 25. Première fin de semaine de mai, on se repose au foyer, on se ramasse des forces et on vous arrive sur deux roues la deuxième. « Je me meurs de langueur de ne pas vous voir » (à la madame de Sévigné).

Je suis à lire la vie de Ninon de Lenclos, ce qu'elle était cochonne, la petite môme !

À propos d'amour, ce que ça peut t'enlever de l'inspiration ce bébé qui te gigote dans le ventre. Je rêve des jours où je ne l'aurai plus et j'en frémis.

Ce pauvre Johny, je me demande ce qu'il pense aujourd'hui dans son sanatorium[11]. Robert trouve que son grand défaut à Jacques, c'est d'être trop intelligent.

Becs à Poucet,

Madeleine

De Jacques à Marcelle

[Sainte-Agathe-des-Monts, avril 1949]

Ma chère Marcelle,
À une heure de l'après-midi, on ouvre ta fenêtre, on ferme la porte et tu restes en cage jusqu'à quatre heures. Mais vers deux heures, il y a un moment délicieux ; tu entends les pas de l'infirmier nommé George ; il ouvre une porte, une autre porte et de porte en porte il se rapproche de la tienne. Et tu es inquiet, tendu entre le plaisir et la déception possible. Si George ouvre ta porte, tu as du courrier. Durant près de deux semaines, il est passé tout droit, abominable et sans pitié. C'est une sorte de grand gigolo anglais qui ne parle français que pour être vulgaire. Et je me suis pris à le détester. Je lui ai même fait savoir de me parler anglais, que j'admettais pas d'être tutoyé ; et ce, dans le style cheval de parade cher à Thérèse. Il en fut déconcerté, voire malheureux. Tes lettres sont les seules qu'il me plaît de recevoir… Les autres me créent des obligations. Et je réponds dans un style cérémonieux, assez amusant à lire, mais fort triste à écrire.

11. Le 5 mars 1949, Jacques Ferron avait voulu se réengager dans l'armée, mais on l'avait refusé : il était atteint de tuberculose.

Quant à ma tuberculose, je la surveille, je l'étudie ; elle m'est une compagne ; je l'aime et serais déçu de la perdre. Elle est si discrète, si bénigne, à peine une petite fièvre de temps à autre et par laquelle elle me rassure, elle me dit : « Je suis encore là. » Ce qui me comble de joie. La vie est si absurde, si difficile, si mesquine : je veux la jouer à demi, en prendre ce qui me plaît, laisser le reste. Cette tuberculose est une raison d'être fantaisiste. Elle est de type fibreux, très lent ; on en meurt à volonté, à quarante ans, à soixante ans, même à quatre-vingts ans comme ces vieux Gaspésiens qui sont tous tuberculeux. Elle est le présent des dieux grâce auquel on cesse d'être un esclave et personne ne peut nous contraindre à tourner la roue. N'aie donc pas d'inquiétude. Je suis ici par simple diversion. J'attends le moyen de rentrer dans le jeu avec un petit emploi modeste, facile, qui me permettra de promener ma fille et d'en faire une extraordinaire petite personne, dont je tuerai le mari à la moindre incartade.

Jacques

P.-S. Mon état social me rend l'égal des grands malades. Mon voisin va mourir ; il est réduit au squelette, c'est étonnant qu'il lui en reste à cracher. Il a dix-huit ans ; il a toujours été pauvre, il travaille depuis son enfance. Il aurait aimé faire du ski, mais il n'a pas pu. Aussi sa mère, connaissant ses désirs, lui a acheté un beau chandail avec des orignaux.

De Marcelle à Thérèse

[Longueuil-Annexe, avril 1949]

Chère Bécasse,
Que deviens-tu ? Je suis à lire *Freud* par Waelder. As-tu lu attentivement p[age] 78 ? :

« On peut agir sur le monde extérieur pour le modifier, etc. Cette sorte d'activité devient alors le suprême accomplissement du "moi". L'esprit de décision qui permet de *choisir* quand il convient : de dominer les passions et s'incliner devant la réalité ou de se dresser contre le monde extérieur. Cet esprit de décision est tout l'art de vivre. »

Et c'est justement à mon sens les gens dont le « moi s'accomplit » qui peuvent demeurer intéressants et de quelque intérêt en vieillissant.

Mourir après avoir vécu toute sa vie en possession de facultés mentales intactes, sans s'être laissés abrutir (boisson, etc.) ni rapetisser (préjugés).

Je lis comme une éponge boit l'eau – avec voracité.

J'ai reçu un mot de Jacques – assez vague, mais qui me laisse croire que ce cher Johnny s'acclimatera difficilement à la vie d'hôpital. Il a maintenant une chambre privée – ce qui lui permettra d'écrire sans doute et le rendra ainsi pas mal plus heureux. Crois-tu qu'il en ressortira de ce fichu sana[torium] ? Il continue de maigrir et fait toujours de la fièvre.

Je ne veux pas avoir l'air entremetteuse, mais si parfois tu as le goût de lui écrire son adresse est :
Royal Edward Laurentian Hospital
Sainte-Agathe-des-Monts, Qué[bec]

Es-tu toujours enceinte ? Écris ou viens.

Becs,

Marce

Viens-tu au spectacle de danse et de théâtre de F. Sullivan et Alexander[12], 7 ou 8 mai, 1.50 $?

De Jacques à Marcelle

[Sainte-Agathe-des-Monts, avril 1949]

Un sana[torium], c'est intéressant pour qui ne connaît pas les écuries. On dort, on mange, on urine et l'on dort. J'ai pitié de mes compagnons : c'est du bétail. Je leur explique mes idées sur la TB[13]. Je les explique aussi aux médecins et *n. sisters.*

Avec le repos et la suralimentation, il arrive qu'après avoir engraissé un certain temps, on fasse de la fièvre ensuite pour brûler les calories de surcroît. « Votre traitement n'est pas scientifique », leur dis-je. On se retranche derrière l'argument d'autorité. Mais les faits me donnent raison. Arrivé normal, je faisais de la fièvre ce soir. Demain, je jeûne et je leur ai prédit que ma fièvre tomberait à ce régime. Et je passe pour un peu fou.

Nathalie me console. Elle est une très belle Balte. Je suis son favori. Elle l'a déclaré. Nos amours consistent à se sourire. J'ai hâte qu'elle sache que

12. Françoise Sullivan et le comédien Alexander Kerby.

13. Abréviation médicale de tuberculose.

je passe pour communiste. Continuera-t-elle de me donner sa préférence ? Il le faudrait. Ce serait comme au théâtre.

Je n'ai pas encore reçu mon argent.

Il y a ici, sur le même étage, un petit nègre d'Haïti. Je guette l'occasion de devenir son ami.

Mes amitiés à René, non pas les amitiés du nègre, les vraies, celles que j'ai pour toi.

Je ne crois pas devenir bétail. Du moins tant que je serai contre tout.

<div align="right">Jacques</div>

De Marcelle à Jacques

[Longueuil-Annexe, avril 1949]

Royal Edward Laurentian Hospital
Sainte-Agathe-des-Monts

Cher Johnny,
Il est vrai qu'à l'hôpital on attache beaucoup d'importance à la vie d'écurie, comme tu dis – cette impression disparaîtra ; tu es un nouveau venu, un pas initié – ta graisse ou pas graisse cessera de t'importer – il n'y a que la tête qui reste le seul avantage d'un malade sur un autre. La seule révolte possible. Si tu ne veux plus manger, c'est aussi absurde que de ne pas vouloir dormir. Il vaut beaucoup mieux être en révolte contre le goût plus ou moins avoué qu'on a quelquefois d'en finir ou de se laisser aller – avec une tête qui fonctionne, c'est suffisant pour ne pas mener cette vie végétative qui te répugne.

Ici se terminent mes conseils, sachant très bien ce qu'ils valent. Je me souviens qu'au Sacré-Cœur[14], j'étais souvent comme un bateau sans gouvernail ni capitaine ni boussole – arrachant mes bandages, me faisant venir du *sloe gin* par l'infirmier.

J'ai lu du D. H. Lawrence. *Histoire de la littérature américaine.* Il y a des choses magnifiques dans ça – je te l'envoie. Quel étrange homme. J'ai vraiment eu l'impression d'un esprit qui recherche l'équilibre parfait entre le

14. Adolescente, Marcelle a été hospitalisée six mois à l'Hôpital du Sacré-Cœur, où on l'a opérée une seconde fois pour la tuberculose des os.

matérialisme et le spirituel – qui se veut de plus seul, qui se sait irrémédiablement seul, n'attendant des autres que des « sympathies » comme il dit. Si jamais l'homme arrive à produire des individus de cette force, l'Éden sera retrouvé.

Les potins sont peu nombreux. René a longuement placoté avec ton Papou, qui lui a raconté des choses « fabuleuses ». Devant un de ces récits, je t'ai vu couvert de sang pendant qu'on te frappait à coups de matraque[15].

Ils ont vraiment du plaisir à se créer des « petites intrigues » où il n'y a qu'eux de propres – victimes de cette révolution que l'on fera avec des compromis. De braves révolutionnaires qui s'entretueront avant la révolution.

Aimerais-tu que je t'envoie quelques livres – as-tu des journaux ? Renvoie Lawrence avant le 25 si possible, ça vient de la bibliothèque [municipale].

Il fait un temps de chien – devrai maller mon paquet demain – le Christ meurt en beauté – vendredi 3 heures – tonnerre, éclairs.

Je m'ennuie de toi, il me semble vraiment que ton départ remonte à des semaines et semaines. Écris-moi. Où est situé l'hôpital ? Peut-être en pleine forêt, sur le bord d'un lac ? Et Nathalie, pourquoi veux-tu qu'elle perde tout de suite son sourire ?

On m'a parlé d'Haïti – t'en reparlerai.

Bonjour et becs,

Marce

P.-S. J'ai envoyé ton manuscrit à Robert. Écris-tu ?

De Jacques à Marcelle

[Sainte-Agathe-des-Monts, avril 1949]

Ta lettre est la plus aimable des lettres et tu es la plus charmante des sœurs. Au début de notre correspondance, mon sentiment n'était pas si vif : je te préférais vivante, avec une bouche et tout le reste, telle que je venais de te quitter. Puis l'absence t'a fait fantôme comme moi. Et il n'y a rien de

15. Lors de son arrestation pendant la manifestation du 29 mars 1949, Jacques Ferron a été frappé par un policier.

meilleur que la correspondance pour la santé des fantômes. La mienne est meilleure, le soleil brille, Nathalie va m'apporter la soupe. Adieu donc ma petite ; il ne faut pas qu'elle vous trouve près de moi. Il est entendu que mon visage sourit que si elle est près de moi ; elle croit m'apporter le bonheur. C'est charmant une jeune femme qui en plus de ses charmes vous apporte le bonheur et le souper. *I have to be stronger; so I have to eat very much.* Et quand je serai fort, qu'arrivera-t-il ? *You will be afraid if I become strong.*

— *Oh! I like it. So,* je mange une soupe assaisonnée de bonheur avec l'espérance de ses effrois. Il y a tromperie de ma part. Oui, mais elle a si bonne santé !

<div align="right">Jacques</div>

De Jacques à Marcelle

[Sainte-Agathe-des-Monts, avril 1949]

« Cela ne peut plus durer, m'a dit le petit nègre, Haïti possèdera l'île entière ou Haïti périra et l'île sera dominicaine. » Il est un descendant de Toussaint-Louverture[16], qui, comme tu le sais, fut empereur. Et il est charmant.

Les nègres me sont de plus en plus sympathiques. Ne pouvant participer à la société, ils ne sont qu'humains. Ce qui convient fort bien à des hommes. Dans un siècle ou deux, ils seront les aristocrates de l'Amérique.

Tu connais mes idées sur la tuberculose : elle frappe les êtres qui ne sont pas heureux. Le mépris dont on entoure les nègres n'est pas sans les blesser, surtout s'ils sont malades ; aussi n'ont-ils pas l'habitude de guérir de tuberculose. Et les médecins, qui sont mille fois plus dangereux qu'au temps de Molière, trouvent à cette fragilité des raisons scientifiques ; la raison est purement morale.

Or je suis en grande amitié avec mon petit Toussaint. Il est instruit, délicat. Et je croirais que pour son traitement la lecture de *L'Immoraliste* serait excellente ; Gide y exprime très bien que le tuberculeux pour guérir a besoin de se libérer de la mentalité académique.

Comme tous les nègres instruits, il cherche trop à imiter les Blancs. Son ancêtre voulait être empereur parce que Bonaparte l'était. En pareille

16. Toussaint-Louverture (1743 ?-1803), chef de la Révolution haïtienne (1791-1802), figure des mouvements anticolonialiste, abolitionniste et d'émancipation des Noirs.

occurrence on brime sa nature et la nature se venge. Donc si tu pouvais m'envoyer *L'Immoraliste*, j'en serais heureux.

Un autre compagnon, médecin et malade comme moi, mais ayant encore foi en la Faculté, achevait sa cure, il était guéri ; ses poumons avaient repris leur clarté et tout était pour le mieux ; il voulait toutefois se reposer davantage, manger beaucoup, rester au lit. Je lui dis : « *My friend,* vous êtes jeune, le printemps commence, vous devriez être ailleurs qu'ici, au grand air, à marcher dans la campagne. » Et ce, d'autant plus qu'il est riche. Il ne voulait pas me croire. Je lui demandais chaque jour : « *How about your temperature?* »

— *Well.*

— *But in a few days you will have fever.*

Et la fièvre m'a donné raison. Le voilà avec un poumon embrouillé comme à son arrivée au sana[torium].

Le plus amusant de l'histoire, c'est que les médecins prétendent que cette récidive est causée par une trop grande activité.

Ils sont complètement aveugles ; la science les rend ainsi.

Mes amitiés à René, à Claude, à Mousseau. Écris-moi.

Jacques

De Jacques à Marcelle

Sainte-Agathe-des-Monts, [le] 19 avril 1949

Ma chère petite Marcelle,

Le communisme a, certes, des côtés déplaisants pour les idéalistes que nous sommes. Nous oublions qu'il est un parti politique. Plutôt que de le comparer à la pureté de nos intentions, il serait bon de le comparer aux autres partis politiques. Et puis souviens-toi, lorsque tu en discuteras avec Gilles[17]. Pour ma part, s'il n'était pas communiste, je le mépriserais.

Papou est venue me voir. Je n'ai jamais pu converser avec elle. J'étais fatigué à la fin de l'après-midi. Mais je n'aime pas, non plus, que tu sois trop sévère pour elle. Pourquoi la condamner ? Est-elle responsable de sa nature ? Tu devrais accepter qu'elle soit ce que les hasards ont voulu qu'elle devienne…

17. Gilles Hénault.

En somme, ma chère petite, l'inimitié ne donne rien et il est préférable de considérer les êtres qu'on n'aime pas un peu comme tu le fais : ils sont amusants.

D'ailleurs, je suis mal placé pour te donner des conseils de conciliation : je suis à couteaux tirés avec la Beauce.

Mais tout cela est bien fatigant et je suis particulièrement désolé de ne plus pouvoir offrir à Mousseau la vacance[18] que j'ai fait miroiter à ses yeux ; tu m'excuseras auprès de lui.

Tu recevras avec le tien un autre livre de Lawrence ; je l'ai beaucoup aimé. Il aide à comprendre la mentalité tuberculeuse, car la tuberculose, en plus de [causer] des lésions, donne une mentalité. Avec Molière et Lawrence, tous deux tuberculeux, on peut en avoir l'idée.

J'ai dans la tête beaucoup de récits. L'un deux serait celui d'une orgie un peu trop poussée, au cours de laquelle on crucifie un jeune homme qui ressemble à René.

Adieu, ma mie, je vais bien et je t'aime.

<div align="right">Jacques</div>

De Marcelle à Jacques

[Longueuil-Annexe, avril 1949]

Cher Johnny,

Je reçois ta lettre, ce qui me fait émerger de la poussière, sauter par-dessus balai et vadrouille et venir me réfugier dans un petit coin pour te répondre.

Tes idées sur la tuberculose me font peur – parce que tu les sais incomplètes, tu sembles vouloir les justifier davantage. Je suis bien d'accord avec toi à propos du moral, mais la tuberculose n'est pas une maladie mentale – si tes poumons sont attaqués, ce n'est pas *uniquement* avec une libération spirituelle que tu vas les rapiécer. Là où je suis d'accord, c'est qu'il ne faut pas donner son goût de la vie, etc., au médecin ou à sa maladie.

J'ai relu quelques « pages immortelles » de Freud. Il y a vraiment de quoi avoir le vertige devant les « portes ouvertes » que laisse entrevoir la psychanalyse. Tout ce que l'homme avait appris à édifier d'illusions semble être en notre époque par terre.

18. Jacques devait offrir sa maison en Gaspésie au peintre Jean-Paul Mousseau. Il le fera seulement au mois d'août 1949.

L'homme, comme dit Freud, a perdu son royaume qui était la terre qu'il croyait le corps le plus important (Copernic). Il a perdu Dieu et son âme immortelle avec Darwin et avec Freud, il doit réaliser froidement la fragilité de son intelligence et la dépendance de son moi supérieur à ses instincts.

J'aimerais vivre assez longtemps pour voir ce que l'homme essaiera d'édifier pour se donner une raison de vivre autre que celle de vivre tout simplement – de vivre d'une façon merveilleuse, de retrouver l'Éden comme tu disais.

En vieillissant, il me semble que la société des autres hommes devient de moins en moins indispensable – ici en tous les cas, et en ce moment – les gens qui me plaisent sont ceux qui ont une vie qui leur est propre, qu'ils vivent réellement – une vie spirituelle, et ces gens-là sont rares. Et ce n'est qu'avec cette race d'hommes qu'on arrive à ne pas s'ennuyer, à vivre avec des livres, de la peinture, etc.

Ce qu'il y a de bête, c'est que je suis la première à courir vers les inconnus pour y découvrir un homme exceptionnel peut-être – et naturellement on revient toujours bredouille – parce qu'un homme, comme un beau tableau, n'est pas un panneau réclame.

Ton Haïtien semble bien sympathique.

Mercredi
Ma lettre fut interrompue hier par l'arrivée de Paul qui a fait huit heures d'auto pour venir prendre le thé avec nous. C'est certainement un homme heureux ce cher Légar – que je n'arrive souvent pas à comprendre.

Je viens de recevoir ta dernière lettre où il est traité du Papou. Une fois pour toutes, elle m'ennuie. Si je suis obligée de prendre position, c'est qu'elle aime mettre le nez dans ma vie – qu'elle m'ignore et je ferai de même.

Tu veux défendre Papou et tu me la rends ignoble – petite-bourgeoise, qui sans preuve aucune, essaie de rabaisser les gens qui lui sont supérieurs, en l'occurrence Gilles (Hénault) et McManus[19]. Si tu veux plus, je la méprise – ça va – n'en parlons plus, grands dieux – et puis je verrai Gilles tel que je

19. Gérald McManus, ancien membre du Parti communiste du Canada, signera avec les automatistes et les intellectuels un manifeste en faveur des grévistes de l'amiante (Asbestos).

le désire – je veux voir ce qu'il est devenu justement parce qu'il était mon ami, parce que je l'estime.

Il est dommage que tu sois à couteaux tirés avec les Cliche pour une question d'argent. Est-ce que tu crois qu'ils ont complètement tort ? Si tu ne peux entretenir ta maison, ne vaut-il pas mieux la vendre, quitte à en avoir une autre que tu construirais selon tes goûts, etc.

En résumé je ne comprends plus où tu veux en venir dans cette histoire pas tellement compliquée en somme.

La question à savoir, que tu as offert ta maison à Mousseau, tu sais fort bien, comme moi, que là n'est pas la raison. J'ai l'impression que le passage du Papou a servi d'inspiration à ta lettre – mais – ne sois pas bonasse.

Je t'aime bien aussi, mais ces questions n'ayant rien de bien agréable – je termine.

Becs,

Marce

Je relis ta lettre. En résumé, tu ne peux admettre que je n'aime pas, que je ne tienne pas à me frotter à des gens que toi tu aimes. Ce que je dis est vrai pour moi – je suis ainsi faite. Toi tu me plais – est-ce que tu me discutes ce goût ? Il y a réellement du plaisir à être capable d'aimer ou de ne pas aimer certains êtres. Je ne serai jamais neutre. Rien à faire, n'essaie pas d'entreprendre ma conversion.

Becs,

Marce

Et puis autant que je te connaisse, tu as aussi tes inimitiés que loin d'accepter, tu camoufles. Tu veux être poli et éviter toute injustice avec les hommes. Tu as le tort de les croire mieux que ce qu'ils sont. Il y en a qui sont comme des terrains marécageux – ils peuvent t'ensevelir dans la boue. Au diable la politesse et la compréhension – mieux vaut faire le tour en réalisant que les trous de boue, ça existe.

Rebecs,

Marce

De Jacques à Marcelle

[Sainte-Agathe-des-Monts, le 22 avril 1949]

Ma chère Petite,
Tu vis en rêve ; ta condition te le permet ; tu es chanceuse. J'ai voulu faire comme toi ; mon état n'était pas le même ; en conclusion, me voici enfermé et c'est le Papou qui se débrouille avec les affaires, la servante, qui sauvera quelque chose de la débandade.

Quoi qu'il en soit, nous nous blessons inutilement. La correspondance n'est pas faite pour l'expression des passions ni des affaires, les unes et les autres souvent ensemble comme coquins de foire. J'ai beaucoup d'estime, beaucoup d'affection pour toi. Mais ta fougue ne convient pas à ma petite vie ; je n'en tire pas avantage, mais je suis peut-être malade. Du moins on voudrait me le faire croire. Nous parlerons d'Art, veux-tu ?

Jacques

De Marcelle à Jacques

[Longueuil-Annexe, avril 1949]

Mon cher Jac,
J'ai relu cette p. m. *L'Immoraliste* de Gide. C'est à croire que je n'avais jamais lu ce bouquin, tant l'intérêt que j'ai mis à le relire fut grand.

Est-ce que le petit nègre comprendra ? La dernière scène est assez pénible – toute la maladie de Marceline. Pour toi, je sais que tu ne peux être de la famille des êtres à petits chapelets – mais je crois que tu as agi comme un idiot avec ta santé – lis page 88. Il n'y a rien de plus facile que de se malmener – de se détruire – dans la plupart des cas c'est une attitude qui est loin d'être saine et forte, [qui] indique une grande fatigue.

Il est des jours comme hier, où je peins ; je sors du néant des formes, des couleurs – c'est facile et pénible en même temps – une toile est terminée, je le sais, je continue, je l'enlaidis, puis dans un mouvement qui va s'accélérant je la détruis. Je lui jette mes couleurs par la tête, comme un enfant impuissant – et c'est réellement de l'impuissance.

S'il n'y avait pas du sana[torium], tu voulais faire de toi une toile sans fraîcheur, sans formes, sans vitalité. Il est beaucoup plus difficile de vivre pour ceux qui se sont demandé ce qu'est la vie – mais si c'est plus difficile la vie a plus de prix.

J'ai vu Bécasse dernièrement – elle change, lentement – elle prend confiance en elle, ce qui lui donne confiance dans les autres, ce qui fera disparaître chez elle les mesquineries qui surgissaient comme une poussée de fièvre – inattendue, désarmante. Il y a bien des choses qui m'échappent chez elle – mais elle me plaît beaucoup parce qu'elle a une très grande sensibilité.

J'ai vu un film – *Le Puritain* – la dernière image est celle-ci : (un homme amené à douter tue la femme – Thérésa – qu'il aime). On voit Jean-Louis Barrault, obsédé, affolé, traqué, se tenant la tête à deux mains et interrogeant l'obscurité, demander tout bas :

« Thérésa, où es-tu ? »

La mémoire est la seule immortalité pour les êtres qu'on aime. C'est étrange, mais quand je pense à Papa, je rêve sans souvenir précis, il se fait un vide complet – ce vide c'est peut-être l'oubli, mais je ne crois pas – c'est plutôt le contraire – le vrai souvenir débarrassé de l'heure, du temps, etc.

J'essaierai d'avoir une occasion pour aller placoter – potins.

Borduas a gagné le prix de peinture au Salon du printemps[20]. Suis heureuse pour lui. Ça doit faire du bien à quarante ans. D'autant plus que le jury était sympathique – Lyman, Marian Scott, Viau[21].

Vaut mieux devoir un plaisir à des gens qu'on estime.

Suis fatiguée, bonne nuit,

Marce

P.-S. Recevez-vous les journaux là-bas ? Réponds oui ou non. Pas compliqué. N'oublie pas le Lawrence promis.

Je pense à ça tout d'un coup. As-tu des sous pour ton train-train ? Si jamais tu es cassé, vu que tu ne travailleras que plus tard – envoie un S.O.S. Je suis égoïste – ne voudrais pas que tu te donnes cette raison pour ne pas écrire.

20. Pour son tableau *Réunion de trophées,* lors du 66e Salon du printemps. Voir Renée Normand, « Les arts », section « Le prix Dow », *Le Canada,* 25 avril 1949, p. 14, 1re col.

21. John Lyman (1886-1967), peintre né à Montréal ; Marian Dale Scott (1906-1993), peintre ; et Guy Viau (1920-1971), peintre et critique d'art.

De Jacques à Marcelle

[Sainte-Agathe-des-Monts, le 28 avril 1949]

Ma chère petite,

Avec le petit nègre, je joue le grand seigneur blanc ; c'est le rôle que lui-même il m'a assigné. Je fais quelques rares apparitions chez lui ; parfois il m'arrive tout timide. J'ai mille égards pour lui et comme je ne crois pas que ma façon de penser lui convienne, j'adopte la sienne. Ainsi, à propos de son pays, sachant qu'il est surpeuplé alors que la République dominicaine est plus aérée, plus riche aussi, je me garde de lui dire qu'il est naturel que germent chez lui les idées belliqueuses, le culte de la bravoure et de la mort glorieuse. Je me tais, je laisse s'exalter l'héroïsme. Ses grands yeux deviennent farouches, la voix lui tremble. S'il guérit de sa tuberculose, il se fera tuer comme un petit animal à la guerre fameuse qui éclatera avant longtemps entre Haïti et Saint-Domingue.

Nous parlons de tout ce qui peut exalter sa jeunesse et son patriotisme. Il m'apprend des phrases de la langue créole. C'est une langue à peine articulée, qui coule comme l'eau sur les cailloux et qui doit se prêter admirablement bien à la musique.

Je ne lui ai pas prêté *L'Immoraliste*. Je me contente de le relire, sans grand plaisir d'ailleurs, Gide est un styliste ; il est toujours factice. *L'Immoraliste,* livre de grande influence, représente un stade intermédiaire de la morale contemporaine ; j'en trouve l'aboutissement, la perfection dans *La Peste* de Camus. Ce livre me plaît d'autant qu'il représente la cristallisation de l'état d'esprit qui baigne notre époque. Ainsi se fait-il qu'on y trouve exprimé mille idées qu'on a déjà eues.

Je suis sur la galerie. La vue est grande. Le sanatorium est à flanc de colline, face à une sorte d'arène au fond de laquelle est un lac qu'on ne voit pas ; c'est un paysage de Laurentides, dans le genre Saint-Alexis[-des-Monts], avec la proximité d'une petite ville dans le genre Louiseville. La galerie domine l'entrée du sana[torium]. Tantôt, après un camion de vidangeur, un corbillard est arrivé. Le croque-mort était de bonne humeur. Il est reparti avec sa cargaison. Mon voisin a dit : « *Another one.* » C'est un nommé Casteman, grand garçon blême qui crache beaucoup et qui enfonce à vue d'œil. Il était marin ; il a été en Afrique. Puis il a dû se contenter d'un petit emploi à Montréal. C'est alors qu'il est tombé malade. On lui demande : « Est-ce que tu travaillais dur sur le bateau ? » Il répond : « Oui. » Alors le docteur Compton de prétendre que sa tuberculose vient de là. Je

lui demande : « Aimais-tu les voyages ? » Il me répond : « Oui. » Et j'apprends en outre qu'à Montréal, dans son petit emploi, il était comme un somnambule dans la nuit après le grand jour d'Afrique. Et moi de prétendre que Compton ne comprend rien.

J'ai dû te parler de mon voisin, le docteur Bayne, qui, ses lésions guéries, voulait se reposer encore sur le conseil des médecins. Familier avec lui, je lui disais : « Imbécile, vous allez avoir des lésions pires que les premières. » Une semaine après je triomphais. Le pauvre traîne depuis.

Autre démonstration : je suis fiévreux depuis deux jours, je n'ai pas engraissé de la semaine. Deux nuits de suite, je sors pour revenir au matin : je n'ai plus de fièvre et j'engraisse.

Je remercie Dieu d'avoir étudié la médecine. Au moins je sais que les médecins sont de fiers imbéciles.

<div align="right">Jacques</div>

De Marcelle à Jacques

[Longueuil-Annexe, avril 1949]

Mon cher Jac,

Cette masse ronde qu'est mon ventre a pris une emprise inouïe sur moi cette semaine. J'étais une boule agitée, retenue et entourée d'une maigre carcasse impuissante qui se laissait dominer. Je n'ai pas écrit une ligne – pas vu âme qui vive, dédaigné l'art, la vie. J'ai lu, comme ultime revanche. Voilà pourquoi je ne t'ai pas écrit.

Ce matin, sans raison valable, ma bedaine est oubliée, je suis exaltée et me voilà repartie.

J'envoie ce mot à la course. T'écrirai ce soir. Je file en ville, car j'ai un besoin fou de voir des têtes amies.

T'achèterai cette semaine ton *Mithridate*[22].

Soigne-toi. As-tu écris aux Cliche ? Espère bien aller te voir. Compte bien m'informer de ton état de santé là-bas. Ne sais vraiment pas à quoi m'en tenir.

Becs,

<div align="right">Marce</div>

[*Verso*] *L'Impromptu* est délicieux. Te reparlerai de tout ça ce soir.

22. *Mithridate* est une tragédie en cinq actes, écrite en vers, de Jean Racine.

De Marcelle à Jacques

[Longueuil-Annexe, mai 1949]

Mon cher Jac,
Je relis le chapitre de *Gros-Morne*[23]. Je suis désappointée. J'ai l'impression que tu as écrit ça un peu comme un devoir – on te sent attaché. Ton *Impromptu,* écrit probablement beaucoup plus vite, me plaît beaucoup, sujet à part. C'est nettement de toi et sous cette légèreté, ce style qui court et que tu sembles renier. Qui t'a mis dans la tête qu'il fallait lourd – ou ci, ou ça ?

À propos – *Tobacco Road*[24] n'est pas pour moi un livre extraordinaire – loin de là. C'est bien, mais je ne le relirais pas – cette critique est pas mal subjective. Ce bouquin me fait penser à ces toiles qui représentent des humains dégénérés, dans tout l'attirail de leur misère.

Il me fait plaisir de te voir écrire – peut-être est-ce un peu la cause de tous ces jours où je n'ai pu t'écrire – une des causes en tout cas.

Je t'ai cherché le *Mithridate* de Racine vendredi. Tranquille[25] ne l'avait pas. Irai demain chez Ménard ou Bergeron.

J'aime beaucoup cette comparaison – écrire comme une araignée fait son fil. C'est la seule manière de pouvoir, comme l'araignée, faire du fil toute sa vie, sans être par lui ligoté et momifié.

J'ai assisté lundi au spectacle de danse de Françoise et de théâtre de Kerby[26]. En somme c'est mieux que ce qu'il est possible ordinairement d'avoir à Montréal – beaucoup mieux. La salle était en partie pas très sympathique. Ce qui a donné à Claude G. une grande tristesse. Il me disait : « Enfin, ce spectacle ne présentait tout de même pas un objet complètement neuf – et tu vois la tête des gens – ils ne voient pas, n'entendent pas

23. Selon Marcel Olscamp, ce serait un chapitre inspiré de ce coin de la Gaspésie et ajouté au roman *La Gorge de Minerve.*

24. Roman d'Erskine Caldwell publié en 1932 et traduit en français sous le titre *La Route au tabac.*

25. Henri Tranquille de la librairie Tranquille.

26. *Les Deux Arts,* de Françoise Sullivan et Alexander Kerby, est un spectacle alliant danse et théâtre présenté le 8 et le 9 mai 1949 par le Théâtre 6 au théâtre des Compagnons.

– ça me fiche le cafard. » Dans ces moments, je le trouve adorable, Claude. Je suis peut-être cruelle, comme dit Borduas, mais j'aime ces moments de désespoir chez un homme fort. L'ombre et la lumière.

À propos – Claude, à qui j'avais laissé *L'Impromptu,* m'appelle – je n'ai rien compris à son téléphone – me faisant lecture de ton impromptu, comme si je ne l'avais pas lu, il était agité, des pieds à la voix, d'un rire et le tout coupé de phrases : « Pourquoi ne me coupe-t-il pas la gorge avec un rasoir ? » Enfin tu es méchant, perspicace, etc. Claude doit te répondre. Il veut croire que la barbe que tu lui fais porter est née du petit mot « un peu dilettante » qu'il t'avait écrit dans *Le Canada.*

Les Cliche doivent venir le 21 – espère aller te voir – peut-être mon fils[27] sera-t-il arrivé ?

Je suis allée au lac samedi et dimanche. J'ai pêché la rivière aux Écorces, la recharge, décharge, etc., avec le petit résultat – cinq truites – toutes petites, si bien qu'Adrien Plante, n'écoutant que la grande pitié qu'il avait pour nous devant nos captures – saute dans sa Durand et nous rapporte, l'air mystérieux, joyeux, une belle grosse truite, prise Dieu sait où ?

En résumé ce fut merveilleux – le vent, le soleil et l'atmosphère des souvenirs.

Mes becs,

Marce

P.-S. T'enverrai des livres de la bibliothèque – ne suis point encore allée. J'envoie des journaux qu'il t'amusera peut-être de feuilleter. J'ai écrit à Langlois pour qu'il me donne une garantie d'emprunt – si je reçois quelques sous, t'enverrai de bons livres – la finance est difficile. Poucet passe sa licence dans trois jours. Il est très ennuyant de ne plus te voir apparaître ici, un peu comme le soleil, qui vient, part, au gré de sa fantaisie et de son goût, parce qu'il se sait désiré. Sérieusement – même si tu sors – y a-t-il amélioration dans ta santé ? Quand dois-tu sortir ?

27. Marcelle est enceinte, croit-elle, d'un garçon.

De Marcelle à Jacques

[Longueuil-Annexe, mai 1949]

Mon cher Jac,
Je lis dans Alain : 1er « Un portrait se forme à partir d'une cellule de couleur. » 2e « L'art est une manière de faire, non une manière de penser. » Je suis d'accord avec la première phrase et trouve que la seconde peut prêter à des malentendus, ce qui est assez fréquent chez Alain. C'est une idée laissée en chemin. Parce que je crois que faire et penser, chez un artiste, sont un tout. Mais il est juste que l'accent sera toujours sur le mot « faire ».

Je jasais l'autre soir avec Borduas, qui ayant acquis un métier irréprochable, semble se détacher du pur automatisme.

Dans la peinture de l'enfant il y a l'essentiel – ce qui est pour moi l'essentiel – qualité sensible – fait de rien, d'imperceptibles qui se sentent – trop d'artistes perdent cette qualité, l'accent étant uniquement porté sur ce qui fait qu'ils sont « tel homme » = leur intelligence – donc je disais que Borduas tente la grande aventure, la parfaite maîtrise – peinture d'enfant et d'homme – l'âge de pierre et le XXe siècle.

Je ne sais si tu saisiras ce que je veux dire – dans la conversation je me débrouille, mais l'écriture m'est aussi étrangère que la hache des bûcherons.

J'ai fait une folie – j'ai acheté une petite toile de Borduas – assez petite pour que je te l'apporte à Sainte-Agathe[-des-Monts] – il ne faut vraiment pas perdre l'habitude de faire des folies et c'est ce que j'étais en train de faire.

Guy Jasmin a une curieuse de tête – il est jaune avec de petits yeux perçants – m'a demandé : « Comment se porte votre frère Jacques ? »

Je ne sais pourquoi, peut-être à cause du ton cérémonieux, mais je n'avais pas le goût de lui parler de toi – « Pas mal. » – « On dit : il a une lésion n'est-ce pas ? » Tous les regards se tournent vers moi – et réponse : « Je ne sais vraiment pas ce qu'il a » – ça dit avec une apparente indifférence qui fit changer la conversation.

Comment fais-tu pour te faire aimer ainsi des gens ? Peut-être parce qu'on prévoit ton talent – parce que tu te dévoues pour tous les gens qui t'approchent.

À propos de *Tobacco Road* – Je sais que c'est un bon livre à cause justement des qualités que tu énumérais – mais pour moi, il n'est pas un livre

extraordinaire – un livre extraordinaire est un livre qu'ayant terminé, je sens le besoin de relire, qui me suit du matin au soir durant des jours. Tout ça est très personnel – et n'a de valeur que pour moi, sujet à changement. J'aime un objet mystérieux, insaisissable. *Tobacco Road* ne m'est pas tombé des mains, comme tu dis – comme le font les livres qui nous emmerdent, je l'ai aimé – mais n'en suis pas restée bouleversée.

Claude G. – théâtre ;
Françoise S. – danse ;
P. Mercure – musique ;
Mousseau – costumes ;
Moi – construction probablement – tout ça réuni en un spectacle continu de trois heures – en plein air. Si oui, ce sera merveilleux – sinon fiasco complet. Découverte d'un nommé René Le Marquand – acteur rempli de promesses – d'une très grande souplesse – etc.

Cette expérience ouvrira des voies pour l'activité de l'automne.

Est-ce que Pierre Elliott Trudeau était dans ta classe ? Il a l'air d'un mandarin chinois – revenait d'un voyage autour du monde – semble être malheureux, blasé – inconvénient d'avoir trop d'argent et la terre entière.

Je remarquais, les amis qui sont sans le sou n'ont pour la plupart pas été plus loin que New York ou quelques jours à Paris – et tous respirent le projet, semblent infatigables, tandis que ce Trudeau a l'air d'un être harassé, qui ne possède plus la joie de vivre. On croirait vraiment qu'il a fait le tour du monde à pied – et que Mousseau, par exemple, l'aurait fait uniquement avec un œil. Ce doit être merveilleux de voyager – seule – avec tous les sous possibles.

Poucet passe sa licence demain – semble être plus ou moins préparé – j'espère qu'il passera – je n'aime pas les échecs pour lui.

Bonjour,

Marcelle

P.-S. J'ai l'impression que les gens qui vont te voir ne te font aucun bien au moral. Comme résultat tu te creuses la tête pour trouver un petit emploi. Tu regardes ta future liberté avec effroi et pour avoir moins peur tu te fais bon mari. Si ça peut te plaire d'être l'éternel mari – c'est toi que ça regarde – mais pour ce qui est de l'emploi, pourquoi te tracasser avec ça là-bas ? Ce sont des choses que tu régleras dans le temps. Pourquoi dans ta dernière lettre me dépeints-tu Papou comme une sœur de [la] Charité ? Je n'aime

pas les caractères estropiés. Pour aimer un être, il faut croire en lui. J'ai horreur des gens qui jouent sur les sentiments n'en ayant pas – S.V.P., ne m'en parles plus – question de race comme tu dis – l'éléphant n'aime pas la souris – la souris le chat.

De Marcelle à Jacques

[Longueuil-Annexe, 1949]

Mon cher Jac,
Un mot rapide vu que je sors dans quelques minutes et que je t'écrirai ce soir. J'ai passé la journée – p. m. – d'hier dans un gros bouquin médical traitant de la tuberculose – et il est clair que tu ne dois pas sortir du sana[torium] à la fin du mois avec une fièvre comme tu en as une. Te reparlerai de tout ça ce soir – d'ici là ne fais pas de folie.

Les Cliche sont revenus abasourdis – ils venaient de réaliser que tu étais au sana[torium]. Ils ne t'avaient pas écrit, ayant peur de te déranger dans ton éden qu'ils peuplaient de Nathalie, de vagabondages en montagne, etc. J'aime beaucoup les Cliche – ils s'agrippent à des idées qu'ils ne vivent pas.

J'aurais aimé te voir plus longuement et surtout plus calmement.

Il fait beau aujourd'hui, je guette maintenant doublement la température, pour toi, parce que le soleil est merveilleux pour le moral et pour moi.

René attend après moi – le salue.

Mes becs,

Marce

[*Verso*] Trois invitations du Papou pour manger chez elle. J'ai accepté pour ce soir – aimerais avoir une mise au point.

De Jacques à Marcelle

[Sainte-Agathe-des-Monts, mai 1949]

Ma chère Marcelle,
Je mêle Dieu et le diable. Le meilleur des deux voulait que je t'écrive dès dimanche. Ce n'est pas le plus intelligent. Je n'avais à te dire que des choses qui ne veulent rien dire, du moins qui s'écrivent mal, des choses au sujet de ton inquiétude, de mon mal, choses en rapport l'une de l'autre, aggra-

vées par ton bon cœur et par la coquetterie que j'y mets. Je t'aurais écrit que je suis un farceur, que ma tuberculose, même vraie, est une plaisanterie d'assez mauvais goût... Je t'aurais écrit sur un sujet qui ne m'intéresse guère. C'est pourquoi je n'ai pas écouté le meilleur des deux. Est-ce Dieu ou le diable ?

Une chose est certaine, c'est qu'il y a de la méchanceté dans mon jeu. Avec beaucoup de subtilité, sans avoir l'air d'y tenir, j'intéresse mes amis à mes petites affaires. Et quand je les tiens, je m'arrange pour que mes petites affaires soient toujours un peu inquiétantes ; et de cette façon, je les tiens de mieux en mieux. Autrement dit, je suis une sorte de maître-chanteur et ma tuberculose est quelque chose comme la grève de la faim chez Gandhi. Comme ce saint homme, je suis trop habile pour jamais en mourir. Sois certaine que j'assisterai aux funérailles de toute la famille. J'aime ces cérémonies. Mon sang-froid me permet de me tirer d'embarras là où les bons cœurs, les sangs chauds sont transformés en boudin.

Je m'occupe donc de ma publicité. À cette fin, j'ai écrit une préface à *L'Ogre*[28].

Je te l'envoie pour que tu la passes à Robert qui la fera copier. Puisqu'il me revient un peu d'argent, je payerai l'imprimerie. J'aurai pour peu de sous un livre format revue, non broché, genre *Amérique française*. Je tire 2 000 exemplaires à 2.00 $. J'annonce un tirage de 500.

Tu ne m'as pas donné tes impressions de *La Mort de Sigmund,* j'écris une autre pièce de théâtre plus sérieuse que les autres.

Amitié à René,

Jacques

De Marcelle à Jacques

[Longueuil-Annexe, mai 1949]

Mon cher Jac,
Je reçois ton mot qui est, il me semble, une comédie, du camouflage mal fait ; mal fait parce que tu sais très bien que je n'arrive pas à y prendre part – n'en parlons plus – je ne puis vraiment pas vouloir guérir pour toi. Je ne puis pas non plus te faire réaliser que quelques mois de sana[torium] sont

28. *L'Ogre,* première pièce de théâtre de Jacques Ferron, parue à compte d'auteur aux Cahiers de la file indienne en 1949.

vite passés même si les jours te semblent longs. Il faut avant tout avoir une fois pour toutes l'idée d'en sortir. La maladie c'est comme une mauvaise situation, il ne faut pas la comprendre et espérer, mais bien prendre tous les moyens pour s'en débarrasser. Mon sermon se termine ici – mais grands dieux, ne fais pas l'enfant.

Pourquoi veux-tu me faire dire à tout prix ce que je pense de *La Mort de Sigmund* ? Tu devines que ce bouquin m'a émue – que tôt ou tard on se sent perdre pied entre la réalité et la vie qui rêve éternellement de mener l'homme. J'y trouve une peinture exacte de la solitude où est l'homme qui n'est pas d'accord avec la majorité des autres. Dans notre société actuelle – pour ne pas finir « à la Sigmund », il ne faut peut-être pas chercher à sortir du cercle vicieux, et surtout ne pas chercher à s'identifier dans un autre être – ne pas trop attendre de personne, *beaucoup de soi*.

Mon fils n'arrive pas[29]. Je suis moralement comme cette petite chatte qui est venue l'autre jour ; elle était inquiète, semblait ne pas savoir si elle était dehors ou dans la maison, elle avait peur du moulin à laver, des chaises. La vie contemplative est terrible, il n'y a qu'une manière de demeurer équilibré, en travaillant à ce qu'on aime. Celui qui écrit a ceci d'un privilégié, c'est qu'une plume est plus facile à manier qu'une chaudière de glaise, etc.

J'enverrai ta préface à Robert – elle est fine – et se résume en ce suprême orgueil : « Allez tous au diable – je suis moi-même – Jacques Ferron. »

J'envoie un livre que je n'ai pas lu – t'envoie l'article de Claude[30]. Il est vrai que le tout est un peu théâtral et la vengeance plus que chimérique. Tout ça sont des excès du caractère – tempérament de Claude – tempérament qui possède des qualités par contre rares de nos jours.

Ne crois-tu pas que ton livre à 2.00 $ sera cher – peut-être pas – j'espère que Robert m'enverra une copie de *L'Ogre*.

Je vais à l'atelier cette p. m. question de me retremper le moral. Je dois y voir Mousse[31] – je verrai où en est son projet d'éditer *Salvarsan*[32].

29. Marcelle accouchera finalement d'une deuxième fille, Diane, le 3 juin 1949.

30. Claude Gauvreau.

31. Jean-Paul Mousseau.

32. Salvarsan est le personnage principal de *La Gorge de Minerve,* roman inédit que Ferron réintitulera *Jérôme Salvarsan*.

Finalement je ne suis pas allée souper avec Papou. Manque de courage devant les monstres qui m'agitent intérieurement et qui auraient pu me posséder.

La verrai quand j'aurai perdu ma bedaine. Je n'aime pas beaucoup perdre contrôle.

Si tes livres se vendent bien – peut-être pourrais-tu en vivre, tout en faisant « un peu de médecine ».

Je ne t'ai pas apporté la toile promise[33] pour la bonne raison qu'elle n'est pas encore payée et que l'expo n'est pas finie[34]. Je file. Bonjour. J'ai entrevu le petit nègre. J'aurais de l'amitié pour lui à cause de ses yeux.

Becs,

Marce

P.-S. J'espère qu'un jour tu parviendras à être simple : pourquoi ne m'avais-tu pas écrit que tu manquais de cigarettes[35] ?

De Marcelle à Thérèse

[Longueuil-Annexe, mai 1949]

Chère Bécasse,

J'ai le thermomètre au bec, la fièvre dans la tête ; et cette fièvre a ceci de bon, qu'elle donne à la vie un piquant qu'elle n'avait plus ces jours-ici. Je frappe une maudite baisse morale, baisse qui se maintiendra jusqu'à l'arrivée du bébé j'imagine. Tout n'a plus de sens, ne représente plus quoi que ce soit. Je me sens vidée comme un vieux sac. J'aurais besoin d'un coup de fouet comme aurait dit papa. Ce fichu bébé prend toute mon énergie, ne suis bonne qu'à le nourrir.

J'ai reçu ton mot. Je vois que si nous avons aimé toutes les deux *Les Mains sales* nous y prenons des choses très différentes.

33. Toile de Borduas que Marcelle venait d'acheter.

34. Le 66ᵉ Salon du printemps du Musée des beaux-arts de Montréal se tient du 20 avril au 15 mai 1949.

35. Jacques est au sanatorium.

Tu te souviens des personnages – les deux seuls que j'admire dans ça sont – Hugo, Hoederer et Jessica – Hugo est tourmenté, inquiet, très sensible, se croit pur – complètement affolé devant l'action – c'est un rêveur. Jessica est la femme enfant, instinctive, décorative.

Olga me fait penser au Papou en plus intelligent. Elle est formée, a une discipline et n'en bronche pas. Je n'aime pas beaucoup ces êtres qui ont pourtant une force de caractère.

Le type qui me plaît est Hoederer – le chef – Hoederer est un être aussi sensible que Hugo, mais combien plus fort. Si tu te souviens des faits, il y a une certaine dualité à savoir qui a raison entre Hugo et Hoederer ? Hugo va tuer Hoederer par pureté. Que ce soit Hugo ou Hoederer qui ait raison peu importe. Ce qui ressort du bouquin c'est la force constante d'un des personnages (Hoederer) et le trouble, l'indécision de l'autre (Hugo). Ils sont incompatibles, ce sont des hommes de qualité qui s'aiment, mais qui bêtement s'entretueront. Sartre fait jouer deux formes qui ne peuvent s'harmoniser. C'est peut-être là le grand ressort dramatique.

Mes idées sont pêle-mêle et pas moyen de les ramasser.

À propos de religion il y aurait long à discuter. Elle te plaît tant mieux, quand elle te paraîtra insuffisante, superstitieuse, etc., nous en reparlerons.

Je crois que depuis deux ans je marche avec une tête cassée, sans avoir pris le temps de la recoller.

En réalité, ma vieille tête fracassée, je ne l'ai jamais ramassée morceaux par morceaux. Je crois qu'il m'en pousse une autre à la place. Dans la vieille, il n'y avait pas grand-chose de solide… Le terrain était bon, mais la tête fragile – elle ignorait la mort, la véritable amitié, etc., le véritable plaisir et tracas de peindre.

Il y a des gens qui sont très personnels à dix ans, ils sont très dessinés, d'autres qui gardent une vieille tête recollée, d'autres qui lentement, d'après la vie s'en laissent pousser lentement une. Ce sera leur véritable tête qui a été lente à venir. C'est tout.

Je file lire la pièce de Jacques qu'il a terminée hier. Veux-tu des livres ? Envoie-moi le Sartre sur les juifs.

Essaie de te procurer du Henry Miller – très curieux bonhomme. Je dois le remettre à Mousseau. T'enverrai *La Vie des formes* de Focillon.

Merci pour ta photo – m'en étais procuré – Bertrand est à croquer sur ça. Toi tu as un air paysan à cause de la rondeur du menton, des yeux chas-

tement baissés. Becs à Simon. De sa mère, ce goût de la fumée et de l'ombre ; de son père ce besoin de palper de belles femmes.

Bonjour, cher ange. Je t'aime malgré tout.

Marce

De Madeleine à Marcelle

Saint-Jo[seph-de-Beauce, mai 1949]

Ma chère Marcelle,
Bulletin de santé : Tout est parfait. Tartine dort bien, mange beaucoup et est charmante au possible. Le voyage s'est bien effectué, dans un brouhaha peu ordinaire à cause de l'acquisition de deux chats que nous avons fait à Princeville. Ajoute à ça le chien, le lapin, ça fait bien des repas à donner. C'est bien amusant de voir nos deux filles. J'aime encore mieux Dani quand tu n'es pas là, elle vient directement à moi, me conte tous ses secrets, ses misères, ce qui est bien charmant. Elle fait un *hit* extraordinaire ici : « On a jamais vu un si bel enfant », etc., etc. Je me pavane comme si j'étais la responsable.

Je suis bien contente de ma fin de semaine. Tu as l'air très bien. Puisses-tu conserver cette note pour accoucher. Tâche de m'avertir le plus vite possible : ça m'excite beaucoup ces événements-là.

Je vous aime beaucoup mes frères et sœurs. Je pense à Jacques, c'est une vraie obsession. J'ai beau me dire qu'il ne faut pas trop s'en faire avec la situation des autres, je trouve ça abominablement triste. Robert a été terriblement impressionné aussi, nous n'avions pas compris la situation de Johny avant d'aller à Sainte-Agathe[-des-Monts]. Il doit lui écrire aujourd'hui, rapport à sa situation financière.

Ti-Pet est bien fière de ses lunettes fumées : René a été bien gentil.

Robert prétend que René réussira : il voit tellement les situations en face.

Dommage qu'on ne vive pas dans le même bout.

Après examen de conscience hier soir, nous nous sommes aperçus que nous prenions des manières de nouveaux riches ; résolution : nous retombons, à partir de ce matin. Dans le régime de l'économie : Robert est parti à pied au bureau et enfilera sa salopette pour laver sa bagnole ce soir. Je mallerai ces jours-ci le livre que je dois lire en vitesse.

Merci pour la fin de semaine. Je ne demande pas à Dani si elle a des commissions pour toi parce que j'ai peur de l'attrister.

Inquiète-toi pas de ta fille, j'y fais plus attention qu'à la mienne.

J'espère que la pesanteur que tu perdras en accouchant, René l'acquerra.

Bonjour, *darling*. Ça me fait toute triste aujourd'hui d'être toute seule sur mon perron. Tâche de m'envoyer ton plan astral.

Becs,

Madeleine

As-tu des nouvelles du loyer ?

De Marcelle à Jacques

[Longueuil-Annexe, mai 1949]

Mon cher Jac,
J'ai eu lecture de quelques passages de ta lettre à René. Que deviens-tu, grands dieux ! Tu voudrais que je rentre dans ton jeu – tu joues au malade et tu le seras certainement sur ce train si tu continues – décidément tu n'as pas un moral très rigolo ni très résistant. Tu veux couper tous liens un peu entraînants avec l'extérieur. Tu me choques.

Mousseau veut devenir éditeur – doit le devenir. À l'automne tu seras édité si ça te plaît. J'ai relu la première partie de ton roman *Jérôme Salvarsan*[36]. C'est vraiment bon tu sais.

Et puis à l'automne, qu'est-ce que tu dirais de jouer *L'Ogre* ? Peut-être après la sortie de *Salvarsan*. Qu'est-ce que tu en penses ? *Salvarsan* fera scandale tu sais. Grands dieux. Comment avoir cru que Brousseau, par

36. Lieutenant de l'armée canadienne dans *La Gorge de Minerve*, jeune étudiant en médecine à l'Université Laval dans *L'Appariteur* (inédit), médecin à Rivière-Madeleine dans plusieurs autres textes inédits, Jérôme Salvarsan aura donc été un des avatars privilégiés de Ferron. (Jacques Ferron, *Papiers intimes. Fragments d'un roman familial : lettres, historiettes et autres textes,* édition préparée et commentée par Ginette Michaud et Patrick Poirier, Outremont, Lanctôt, coll. « Cahiers Jacques-Ferron », 1997, p. 226, et « Éditer Jacques Ferron : enjeux et perspectives », colloque du 14 mai 1999, Congrès de l'Acfas, Université d'Ottawa.)

exemple, éditerait ça. Il y a des choses délicieuses dans ça. Où est la dernière partie ? L'aurais-tu détruite ?

Tout de même, je considère *L'Ogre* bien supérieur. Te dirai pourquoi une autre fois.

Je suis fatiguée. Ne fais pas l'idiot, ne te détruis pas avant ton heure – tu passes un mauvais temps – c'est tout – ne joue pas la résignation. Je me fous de ton moral *qui veut* être malade et *t'écris* sans invitation, comme tu vois.

Mes becs,

Marce

P.-S. Te mallerai, si vite terminé, les idées d'Artaud sur le théâtre.

De Jacques à Marcelle

[Sainte-Agathe-des-Monts, mai 1949]

Ma chère Marcelle,

Tu es un petit poisson fougueux, sorte d'achigan humain, fort agréable à tenir au bout du fil. Tu mords à tous mes appâts et que je feigne d'être malade, que je feigne de ne pas être malade, je te prends de toute façon, petit poisson batailleur. Ce n'est pas l'appât qui te tente, mais le fil à secouer, à brusquer, c'est l'inconnu au bout du fil. Ton écriture, d'ailleurs, illustre bien cette tension que tu apportes à toute chose ; elle est tirée des deux côtés ; peu s'en faut que tu ne parviennes pas à former certains fions qu'on appelle les lettres. Et je te comprends, je comprends que tu écrives ainsi. Une écriture trop bien roulée, sans tension, est comme une ligne qui traîne au fond, sans poisson. Vraiment les gens qui écrivent ainsi sont gens bonasses et pacifiques ; ils font de la décoration en écrivant ; leur plume n'est pas une arme, c'est un instrument, un outil avec lequel ils épinglent leur linge sur le fil ; leur linge, c'est-à-dire ce qu'ils ont d'accessoire, en l'occurrence leur idée. Mais pour toi, la plume est une arme ; son premier trait : « Mon cher » est l'appât : « Jacques » est l'hameçon que tu me piques dans les lèvres ; alors tu tires : c'est ta façon d'écrire. Et quand tout ton fil est dévidé, tu te piques à l'autre bout : « Marcelle » et nous restons ainsi attachés pour le reste de la vie, sans trop savoir lequel des deux est le poisson. Pour trancher la question, disons que les poissons pêchent les poissons ; ainsi aurons-nous la même eau pour nous comprendre. Et sur

la ligne tendue, les mots sont de petites bulles d'air qui se détachent l'une après l'autre, à mesure que nous en saisissons l'idée, et qui remontent vivement à la surface, vers le grand vide, où les poissons les suivent un jour où l'autre pour aller sautiller dans les paniers du bon Dieu. Me voilà dans la métaphysique qui ne convient pas à notre race.

Adieu donc, cher poisson,

Jacques

P.-S. J'ai offert ma maison à Mousseau. Il est normal qu'il s'offre d'éditer mon livre. Nous sommes tous deux fort polis.

Borduas par sa finesse, son impatience, par le bec irrité qu'il fait à la contradiction, a un genre oiseau. S'il se pose, c'est pour s'envoler aussitôt. Cet envol, cette fuite peuvent devenir chez lui une obsession ; c'est alors qu'il parle de suicide, le suicide étant pour les oiseaux en cage la seule façon de s'envoler. Comme il appréhende fort cette issue, comme l'animal de La Fontaine voyant des cornes partout, tout sur terre lui semble cage. Aussi, avant qu'il ne soit trop tard, avant d'être pris, il s'envole. Ainsi fit-il avec l'automatisme, et c'est l'automatisme qui restera pris.

Pour surveiller sa gésine, il fallait un père putatif, et comme Saint-Joseph prenant la place du Saint-Esprit, Claude Gauvreau remplaça Borduas. De quoi on se rendit compte chez Tranquille. « Vous avez abandonné votre poste, semblait dire Gauvreau, je vous ai remplacé. Vous avez été le Saint-Esprit, je ne le nie pas, mais je suis désormais le mari, le père nourricier. On n'a plus besoin de vous, retournez au ciel, où nous irons vous voir de temps à autre. »

Gauvreau n'est pas le prêtre de la chapelle, le chef du groupe ; il est le père de famille, le pélican de la nichée. Lorsqu'il nous présente McManus il a l'attitude d'un père envers son fils de génie. Lorsqu'il quitte Murielle[37] et son jeune ami, on a l'impression d'un bon papa qui vient de marier sa fille et qui s'en retourne tristement à la maison. Sa paternité est si généreuse qu'on lui arrive du bout du monde, de Lac-Saint-Jean, et il reconnaît aussitôt un de ses innombrables fils. En quoi Saint-Joseph est devenu Jupiter.

Gauvreau offre dans sa forme la plus noble le complexe du roi Œdipe. Un complexe n'est rien : tout le monde en a. Seul importe l'usage qu'on en

37. Murielle Guilbeault, dont Gauvreau était fort amoureux.

fait et je trouve admirable qu'un enfant, n'ayant pas de père, le remplace si magnifiquement qu'il devienne Jupiter.

Et si Claude dit de sa mère : « la reine mère »(1), c'est qu'il règne sur le royaume. Et son autorité est toute naturelle.

(1) C'est que le complexe n'a plus sa forme petite et familiale.

De Thérèse à Marcelle

[Belœil-Station, mai 1949]

Bonjour la folle,
J'aurais bien ri si tu avais accouché en arrivant au village de Saint-Alex[is-des-Monts], juste à temps pour tomber dans les forceps rouillés du doc Trempe ! ! !

Moi j'ai fich[tr]ement bien fait de ne pas monter. Quand tu as téléphoné la tête me fendait, en plus du mal de cœur. Je couvais une indigestion qui aboutit vers cinq h[eures]. Malade comme un chien. J'ai failli envoyer Simon chez le voisin tellement j'étais faible.

Mais là je suis mieux après vingt-quatre heures de dodo. Je commence à être passablement abrutie. Je me dorlote. J'ai l'air bête, et avec ça, les quatre fers en l'air à tout bout de champs. Mais je reviens tellement vite que Bertrand ne croit rien de mes profonds anéantissements physiques.

Voilà bien des « je » en peu de lignes.

Tout de même, ça fait du bien que de se lamenter un peu. Je te trouve bougrement chanceuse de dédoubler et surtout d'avoir quelqu'un pour garder ton petit. Je vais recommencer à prendre des bains de soleil pour essayer de me dorer l'air bête afin d'être convenable pour quand la cloche du péché originel sonnera.

Je m'excuse 100 000 000 fois d'avoir tant retardé à remettre le livre. C'est pas très gentil de ma part, mais promets-moi de me dire le coût de l'amende.

Bonne chance. C'est effrayant comme j'ai hâte qu'il arrive ce nourrisson-là.

Thérèse

De Marcelle à Thérèse

[Saint-Alexis-des-Monts, juin 1949]

Chère vieille Béca,

Ton manque de calcium est sérieux à ce que dit le Dr Marcil – de là te vient sans doute ton abattement, tes vomissements, etc.

Je doute quelquefois de ton intelligence. Tu m'écris : « Je me dorlote » – c'est très beau, mais ne donnera pas de calcium à ton bébé ni à toi. L'état de ta santé est chose importante – tâche d'être assez raisonnable pour y voir. Je n'aime pas te voir dans cet état de demi-somnolence, indifférence – ce n'est pas bon signe – surtout à vingt et un ans, bon Dieu. Mado doit t'écrire pour que tu l'accompagnes au lac. J'irai vous rejoindre. Tâche de venir me voir à l'hôpital – surtout n'oublie pas ta « marrainité ». Je pars pour l'hôpital ce soir. Je prends des pilules qui doivent avancer l'accouchement. Gagnon ayant peur que le bébé soit trop gros pour la petitesse de mon bassin. Il m'a prédit un accouchement assez long, etc.

En résumé j'ai peur. Je prends le collier pour encaisser ces vingt-quatre heures d'abrutissement qu'est cette histoire. Je ne vois que des objets servant à laver, couper – en résumé des objets ennemis. Ça me trotte sans cesse dans la tête. Pas moyen de faire surgir de ma mémoire ce doux bien-être qui suit l'arrivée, ce goût fou de vivre qui nous prend alors.

Je n'ose me faire d'idée sur mon fils. J'attends, attendre devient un état impossible à la longue.

Il me semble qu'il y a une éternité que je ne t'ai vue – réellement vue. J'étais très très désappointée que tu ne viennes au lac. Tu aurais dû venir – les ours au printemps sortent de leur tanière – réagis à ce moral merdeux.

Mes becs. Prends soin de toi.

Marce

Jacques n'écrit pas.

Paulo part pour le Nord de l'Abitibi = exploration.

J'ai vu l'expo Manet-Matisse[38]. Il y a de très belles choses – va voir une de mes toiles préférée – *Le joueur de football* du Douanier Rousseau – un régal. Cette toile me rend heureuse. Tout mon corps rit – sourit.

38. L'exposition *Manet to Matisse* a lieu du 27 mai au 26 juin 1949 au Musée des beaux-arts de Montréal.

Je rêve de mon atelier de Beløil. Je m'y ferai un coin merveilleux. Il y aura une chaudière de glaise – pour le visiteur inconnu… qui aimera s'y salir les mains, des mains fines – qui s'enrouleront autour de la glaise comme des algues. Les miennes sont petites et trapues – bonnes pour la hache et le bois. Je compte y travailler beaucoup – un an que j'en rêve. Je finirai par faire quelques toiles très belles – belles pas belles – j'y travaillerai.

Rebecs,

Marce

De Marcelle à Thérèse

[Saint-Alexis-des-Monts, fin août / début septembre 1949]

Chère Vieille Béca,
Tes lettres comme tu le dis toi-même peuvent se résumer à « questions financières » ou autre chose du genre.

Pourquoi n'écris-tu plus de ces lettres qui faisaient autrefois mon délice. Peut-on attribuer ça aux deux raisons qui se présentent à l'esprit – ou repliement sur soi-même – ou encore méfiance vis-à-vis des êtres qui peut-être t'aiment le plus ?

Dans ton avant-dernière lettre tu me dis que je suis folle – que je fréquente des ratés.

Sur quoi t'appuies-tu pour porter de semblables jugements ?

Qu'est-ce qui te dit que toi la très raisonnable, tu n'es pas la plus folle.

Si j'ai besoin de ce que tu appelles ma folie (je ne sais pas quoi) pourquoi m'en priverais-je ?

Tu es de ce genre de femme qui dit – Je dompterai ma nature = force morale – d'après toi. Erreur d'après moi.

On ne se casse pas ; on peut uniquement diriger ses passions. On ne se refait pas – si on ne veut pas se « déformer ». Toute la science moderne est là pour le prouver. Tu as des goûts profonds – si tu les sors de ta pensée, ne va pas croire qu'ils seront détruits. Est-ce de la folie que de se connaître, de s'accepter tel qu'on est en faisant le mieux possible. Si on est fait de glaise, on travaille sur de la glaise, si on est fait de bois on y va sur le bois.

En fin de semaine, nous étions 13. J'ai remarqué que pour bien des gens le sport est une occasion de se développer, de mettre à profit des qualités telles que l'intrépidité – le goût de l'aventure, etc.

Une femme sportive, même d'intelligence moyenne, peut être très agréable. Elle est plus libre – moins *papoteuse.*

Il y avait aussi M. Lefèvre – très bel homme de cinquante ans – nageur presque parfait – *casteur* numéro un – il lance son *méné* à des distances incroyables. J'ai réalisé que nous, nous ne savions pas pêcher.

Nous avons fait le portage Sacacomie ici ensemble. Il portageait le canot. Rendu au dernier bout du portage, il ne voulait plus me suivre parce qu'il n'y avait plus de chemin battu – c'est rempli d'abattis – il s'agissait d'en faire le tour. Il m'a donc fait marcher deux heures de plus pour aboutir chez Armstrong par la ligne. J'étais humiliée de voir qu'il ne se fiait pas à moi. Je le fus moins quand par la suite il m'a avoué qu'il était fatigué et avait eu des crampes aux jambes – ce qui lui avait fait préférer un portage fait. C'est un homme qui ne veut pas céder devant l'âge. J'ai de l'admiration pour ça.

Merde, merde, je viens de manquer un très, très gros oiseau qui avait un bec crochu, de grandes serres et qui plongeait de très haut dans le lac. Est-ce que ça pourrait être un petit aigle ? – si je n'avais pas perdu la tête je l'aurais peut-être eu. Nous étions assis, Noubi[39] et moi, sur le vieux banc rouge. Le petit chat était sur le bord de l'eau – et l'aigle semblait s'en venir dessus. J'ai tiré au vol et manqué – vois-tu Diane enlevée par un aigle ? En résumé j'ai eu un peu peur de ce monstre.

Viens dans le pays de ta jeunesse.

De Madeleine à Marcelle

[Saint-Joseph-de-Beauce, octobre 1949]

Ma chère Marcelle,
Je me demande si je ne retrouverai jamais mes longues après-midi où je lisais, où je t'écrivais de longues lettres et où j'avais même le temps de rêvasser à l'amélioration de la planète.

Robert a eu de vos nouvelles, juste assez pour nous donner l'idée de vous voir. Que faites-vous à la Toussaint ? C'est une fin de semaine de quatre jours. Allez-vous au lac ? Venez-vous dans la Beauce avec les Faucher ? Réponds vite.

39. Danielle.

Je suis à lire *Uranus* de Marcel Aymé. Y ai trouvé un intellectuel communiste qui m'a fait bien rire, ressemblant à Jacques et à toi. Je l'enverrai en te demandant d'analyser surtout le professeur Jourdan.

Paul est venu en fin de semaine, toujours pareil le Légarus. Nicolas[40] file maintenant un bon coton. Engraisse à vue d'œil, ne ressemble plus à personne avec sa grosse face.

Bonjour, très chère, voilà les nouvelles du canton. Réponds tout de suite, re : Toussaint.

Becs à distribuer à toute la maisonnée,

Mad.

De Paul à Marcelle

[Ville Jacques-Cartier, le 22 octobre 1949]

M^me René Hamelin
1287, chemin Chambly
Ville Jacques-Cartier

Chère Marcelle,
J'ai souvent pensé à t'écrire au sujet d'un livre lu récemment, mais je remettais toujours. Ce soir, le sort en est jeté. Le livre en question *J'ai choisi la liberté* de Kravtchenko. C'est un livre que tu devrais lire et faire lire à Jacques, par exemple. C'est un réquisitoire très puissant contre la Russie soviétique et même si 90 % de ce qu'on y conte était faux, le 10 % restant suffit pour t'enlever tout goût pour le communisme. De plus ça a un air d'authenticité difficilement réfutable quand tu penses aux purges de Tchécoslovaquie.

Si tu as de bons livres, expédie-les-moi, je n'ai rien à lire quoique beaucoup à étudier.

Quel est le programme de la Toussaint ? Madeleine doit me faire part du sien, la semaine prochaine, quand à moi je suis toujours juif errant.

Jacques pratique-t-il ? Sinon pousse-lui dans le dos, car après Noël je vais être obligé de lui tordre le cou et la poche.

40. Nicolas Cliche est né le 6 août 1949.

Comment va le travail dans l'Atelier ? J'espère que tu reviens à la peinture, car j'ai l'impression que tu gaspilles ton temps et ton talent en sculptant (c'est une opinion que tu n'es pas obligée de partager).

Salutation au beau-frère et aux filles.

Becs,

Paul

De Marcelle à Thérèse

[Ville Jacques-Cartier, le 22 octobre 1949]

Ma chère Béca,
Avalanche de courrier ce matin – deux épîtres de toi et Mado. Lettres qui m'ont poussée à planter là mon ouvrage pour vous répondre chère âme.

Jacques s'est édité lui-même à la File indienne. La pièce se nomme *L'Ogre* – elle est bien – quoiqu'à travers une belle personnalité on y sente des influences – ce qui en somme est assez normal – on n'est pas né d'un chou – ni physiquement ni intellectuellement.

Jacques pratique en bas – pratique qui s'annonce très bonne – à date, trois accouchements – trois clients par jour en moyenne.

Nous habitons en haut, nous les Hamelin + Chaouac et Estelle[41]. Le 1er décembre elles doivent aller habiter avec madame maman (Papou), Jacques s'est loué un très bel appartement et y réunira sa clique – nous en sommes venus là pour les raisons suivantes.

Le logis est trop petit pour tout ce monde – résultat je fais un semblant de dépression – la maigreur, le genou, tout s'en ressent. Et puis nourrir tout ce monde me coûte trop cher. Et puis Estelle aime beaucoup faire les ouvrages « durs », mais à part ça = nulle. Elle est lente au possible. Dans une journée elle lave la vaisselle, lave le plancher. Et ça, se sont les grosses journées. On sent que cette fille des bois a horreur du travail de maison (avec raison). À part ce côté, ce qui est tout de même important pour moi, elle est très fine – et me plaît beaucoup. En résumé j'ai hâte qu'elles partent pour avoir la paix. Il m'est impossible de vivre dans un va-et-vient continuel, entourée de tout ce monde.

41. Jacques étant séparé, il engage Estelle Caron pour s'occuper de sa fille, Chaouac.

J'ai vu la pièce d'Éloi[42]. Cette pièce m'a ennuyée. Je n'ai pas été prise un seul moment. C'était un drame – drame qui ressemblait pas mal à ceux de Claudel. C'était sobre – bien écrit, bien fait, mais il y manquait le génie. C'est un drame, l'éternel drame, les cas de conscience discutés sur la scène. Rien, rien de neuf – de personnel. Tout de même c'était assez honnête, pas de délinquants, etc. C'est à mon avis le seul mérite qu'on puisse y trouver.

Pour ce qui est de celle de Jean Desprez[43] – je n'ai pas osé dépenser tant d'argent. Je ne sais si tu reçois les journaux, mais la meute des critiques ont crié en chœur que c'était un navet. J'ai lu le scénario qui est du style des programmes de savon à la radio. Elle vous a un fichu culot – seulement à voir la réclame qui a précédé sa pièce, on en perdait le goût. « Pièce pour public averti seulement » – « une fille se fait enlever son pucelage pendant que sa grand-mère se meurt », etc., etc. Et tout ça dit de la manière la plus plate.

À propos du peintre Duprey[44] – Il n'a jamais été un élève de Borduas. C'est un bonhomme qui étant trop influençable peint et du Gauvreau et du Borduas. À son expo il avait tout de même des toiles plus personnelles, cubistes. La coloration de ses toiles n'a rien d'austère, très facile à l'œil – des roses, des bleus pâles, des teintes pastelles qui plaisent facilement. On le bombarde trop. C'est lui qui peignait 40 gouaches – aquarelles en deux heures. Il est petit, nerveux – timide – renfermé, pas aimé des femmes – effacé – pas de conversation – humble spécimen humain. On peut aussi bien le prendre pour une femme vu son manque de caractère mâle. Conclusion. Dans un sens les bonnes critiques lui seront peut-être utiles – lui donneront confiance et peut-être saura-t-il s'affirmer davantage. Il a tellement l'air d'un bon diable – pas très heureux j'imagine. Tout de même on ne sait jamais avec ces types-là. En résumé il m'est sympathique.

Nous sortons un journal d'ici peu. T'en enverrai.

42. La première pièce d'Éloi de Grandmont à être jouée, *Un fils à tuer,* a été présentée le 4 octobre 1949 au Gesù par le Théâtre d'essai, troupe qu'avait fondée de Grandmont avec Jean-Louis Roux.

43. Jean Desprez, comédienne, journaliste, écrivaine, rédactrice de téléromans et de feuilletons radiophoniques. En 1949, elle présente une pièce de théâtre intitulée *La Cathédrale.*

44. Yves Duprey.

J'ai hâte de le revoir ton fils – ne le laisse pas devenir trop démolisseur – il rompra les os de mes filles qui seront comme des fleurs de serres – membres minces et fragiles.

Gilles Hénault aura un rejeton sous peu.

Avec Papou – rupture complète – nous ne nous voyons plus. Elle vient voir Jacques en bas et n'ose pas monter – et elle fait très bien je t'assure.

Si René n'écrit pas au Pingouin – c'est que le pauvre Poucet étudie et travaille comme un nègre habité par ses préoccupations financières. Il est un peu comme un somnambule ahuri.

N'achète pas d'enveloppe pour tes filles. Je renvoie celle de Simon ainsi qu'une autre que j'ai fabriquée + des petits bas et chandails qui ne font plus à Poupine[45] et qui seront peut-être assez grands pour Marie et Claudine[46].

Dans le bureau reçu de chez Bonin, il n'y avait que le manteau jaune. Si tu retrouves la blouse noire elle me serait utile.

Je te tire la révérence.

Écris encore.

Bonjour à Pingouin. Si tu avais besoin d'un tonique – aimerais-tu que je t'envoie un échantillon ?

Becs,

Marce

Noubi me demande pour aller te voir – elle ne peut t'imaginer rendue si loin. Tu aurais dû la voir avec Chéchette. Deux fifines.

De Thérèse à Marcelle

[Shediac, le] 17 nov[embre] 1949

Mardi
Ma chère Poussière,
Que d'amabilité, que de sympathie pour notre pauvreté ! C'est bien gentil de la part de Jacques de vouloir dégeler le 250 $. Farce à part, nous ne

45. Diane.

46. Thérèse donne prématurément naissance à ses jumelles le 21 octobre 1949. Elles pèsent respectivement 3,5 et 3,25 livres.

regardons pas trop la situation en face, car elle est sombre : des mouches prises dans la mélasse ! Mais avec un bon coup d'aile nous revolerons ! !

Que cela soit entre toi et moi, mais l'auto – notre cher Ponti membre roulant et estimé de la famille – est déjà saisie. Tout de même, on nous donne vingt et un jours pour remettre la patte dessus. D'ici là nous nous démerderons peut-être. Moi, personnellement ça ne me fait rien, mais Mico[47] n'aime pas que je fasse de la réclame autour de notre pauvreté. Pauvre Mico – il s'imagine toutes sortes de choses qui n'existent pas.

Il ne peut s'imaginer – je crois – que ça me fait absolument rien de n'avoir plus la vie luxueuse que Papa nous offrait.

Mico est très orgueilleux aussi. C'est très fragile un homme orgueilleux. Mais le principal dans tout ça c'est que je pourrais le disséquer les yeux fermés – mon homme (ici à Shediac le mot « mari » n'existe pas).

À propos des Acadiens, si tu savais le tas d'expressions étranges qu'ils emploient – pour la plupart très justes. Tu rirais de m'entendre parler avec Geneva (elle a un nom qui fait rêver mon Mico surtout en ces jours de misère où le gin se fait rarissime !). Faut que je parle comme elle, car elle ne comprend pas. Ainsi nous ne mangeons plus des fèves au lard, mais des fayots. La bouilloire est devenue le coquemar. Et le soir, le mal de dos est remplacé par le mal d'échine. Dans ce temps-là, Geneva, qui est pleine d'attention pour moi, me baille une chaise…, etc. J'en aurais assez pour faire un dictionnaire. À l'hôpital je me suis bien amusée. Il y avait là des gardes de toutes les provinces maritimes et comme j'étais pour elles un objet de curiosité vu mon langage et mes propos libres (je le faisais exprès pour les scandaliser !) il y en avait toujours une dans ma chambre. L'accent et les mots sont très différents d'une province à l'autre. À l'Île-du-P.-É. tout est en *agne*. Du pagne pour du pain, etc. En N.-É. ils sont absolument incompréhensibles, mais c'est très comique de leur entendre monter la dernière partie des mots. Tous les mots finissent et se traînent sur une note très aiguë. Je crois que c'est ici au N.-B. que l'accent est le plus beau. Passons. Tu verras tout ça par toi-même. Je rêve de vous avoir ici pendant les mois d'été. Il y a l'espace, la mer. Ça serait merveilleux – d'autant plus que dans ce temps-là notre finance sera rétablie et vu le poisson ça ne coûte rien pour vivre en été. Le homard se donne au cochon et il y a multitude

47. Son mari, Bertrand Thiboutot.

d'autres variétés. Actuellement nous n'avons que de l'éperlan (il faut dire de l'éplan) et de la morue et des huîtres. Le saumon arrivera sous peu. Te vois-tu avec ta nichée à te balancer dans l'air du temps ?

Simon me fait des grimaces de la galerie. Pendant mon séjour à l'hôpital, Mico l'a transformé en singe savant. Il ne comprend rien de ce qu'il fait, mais il a une mémoire de chien. Tu sais que lorsque nous lui demandons combien il a de sœurs, il répond en nous montrant deux de ses doigts et alors j'ai l'habitude d'ajouter : Marie et Claudine.

Ici les gens sont style beauceron vis-à-vis des étrangers. Il n'y a pas un chrétien pour nous faire crédit. Ils se méfient terriblement. Alors comme les commissions sont toujours en retard, c'est la guerre avec l'épicier, le laitier, etc.

À propos du tonique je te remercie, mais Jacques m'a tellement donné d'huile de foie de morue lors de ma rafle en Gaspésie que j'ai peur que ça se gaspille. Veux-tu que je t'en envoie ? C'est en capsule.

Tu dois avoir encore besoin du sac de Simon pour Diane. Garde-le d'ailleurs mes filles ne sortiront pas ensemble de l'hôpital et j'en ai déjà un sac.

J'ai la bedaine encore un peu plissée, mais j'ai repris mon 24 de taille.

Moi je suis rendue à la cinquième bonne… Florine qui resta une semaine qu'elle passa à brailler du matin au soir – puis Geneva qui repartira demain après avoir « essayé » quinze jours. Toutes deux sont de Bélec à 40 milles d'ici. Tu devrais voir le village : c'est lugubre – quatre maisons au fond d'une baie exposée à tout vent. Toutes deux n'avaient jamais vu une lumière électrique – alors inutile de te dire leur ébahissement devant les cabinets et la planche à repasser qui sort du mur. Elles me font penser à Estelle. Je n'ai jamais vu pareilles mercenaires. Au lieu de passer la vadrouille elles lavaient tous les planchers, elles cuisaient le pain et frottaient quatre fois plus que je leur demandais. Un besoin terrible de travailler dur.

Sais-tu ce qu'elles m'ont répondu – une après l'autre – quand je leur ai demandé pourquoi elles s'ennuyaient ? : « Je trouvions les journées trop longues ici – y a pas assez d'ouvrage… » En me disant ça, Florine a failli me faire tomber sur le dos, mais ce soir quand Geneva a répondu la même chose à ma question, j'ai compris qu'il me faudrait un cochon à entretenir, 100 lb de morue par jour à étriper, des filets à raccommoder et 10 ou 12 enfants de plus à torcher pour pouvoir garder une bonne.

Je me demande ce qui leur donne tant de force. Et tu devrais voir ce

qu'elles mangent : des patates, du pain, de la graisse, des poutines râpées (du lard tranché dans des boulettes de patates) – c'est pas mangeable tellement c'est gras – j'ai failli mourir d'indigestion ! C'est vrai que chez elles, elles ont du bon poisson.

Becs. Bonne nuit, très chère,

Thérèse

1950

De Thérèse à Marcelle

[Shediac, janvier 1950]

Dimanche

Que fais-tu que tu n'écris pas ? J'ai pourtant bien guetté tes lettres ces jours-ci. Je t'ai même vue dans une revue. Tu l'as reçue ? Tu n'es pas à l'hôpital toujours ?

Cette phrase du poète Khayyam m'a décidée à t'écrire même si tu ne réponds pas. Je la trouve belle et voulais te la répéter :

« Cette voûte céleste qui nous laisse interdite, est-elle qu'une lanterne magique ? Le soleil est la lampe. La terre est la lanterne. Et nous, les ombres qui passons… »

Cette phrase, elle est dans un livre écrit sur le colonel T. E. Lawrence. Grand raté aux yeux du monde parce que intérieurement magnanime. Tu as dû lire ses lettres dans la revue de J.-P. Sartre.

Ici, il pleut. La musique est merveilleuse au radio, et la paix est revenue au foyer. Comme chaque fois que je me ressaisis après quelque vacherie, je traverse une période d'engourdissement où je prends plaisir à me tourner la tête pour me regarder jouer ce qui me semble maintenant un triste jeu… Tellement il recommence souvent, différemment masqué.

Je t'aime bien.

Thérèse

Je trouve un peu pompier la critique de Julia Richer sur *L'Ogre*[1] de

1. Julia Richer, « *L'Ogre* de Jacques Ferron », *Notre temps*, vol. V, n° 13, 14 janvier 1950.

Jacques. Elle tâtonne et ne dit même pas ce qu'elle pense, mais bien ce que les autres pourraient penser.

Envoie-moi les autres critiques parues. Te les remettrai si tu y tiens.

De Marcelle à Thérèse

[Ville Jacques-Cartier,] janvier 1950

Ma chère Bécasse,

Excuse mes cadeaux. Je n'ai rien envoyé aux Beaucerons – nous étions dans une baisse financière. J'aurais aimé vous envoyer des livres que je me procure avec palpitations de cœur, mais ayant été malade je ne suis pas sortie. Je suis enceinte et ingurgite mille drogues. Je suis devenue une éprouvette. Jacques – Marcil et Poucet sont les chimistes.

Jacques me demande si tu as reçu son livre. Sinon il t'en enverra un autre.

À date, Roger Rolland[2] a pondu une critique des plus flatteuse – emballée. Et comme à Montréal les journalistes sont des nouilles pour la plupart, ils vont suivre comme des moutons.

Tant mieux pour Jacques, mais reste le fait, peu de véritables critiques, il en existe un sur 100.

Nous sommes allées à la réception du lancement.

Les gens se sentaient en pays « rouge » et comme ils ont tous une peur bleue de se compromettre, ils étaient réticents. Heureusement que des types comme Gilles[3] et Pouliot[4] étaient là.

Les « fêtes » (curieux de nom) furent tranquilles.

Ici il pleut tous les jours – tu te croirais en novembre – tu patauges dans la boue nez à nez avec un arbre de Noël. Alors c'est l'arbre de Noël qui a l'air bête.

J'expose en février, t'en reparlerai.

Que deviens-tu ? Tes filles vont-elles bien ? Et le Pingouin – rame-t-il beaucoup pour faire vivre sa garnison ?

2. Roger Rolland, « *L'Ogre* », *Le Petit Journal,* vol. XXIV, n⁰ 10, 1ᵉʳ janvier 1950, p. 48.

3. Gilles Hénault.

4. André Pouliot est un ami peintre et sculpteur.

J'ai pataugé trois heures après un bloc de plâtre et pour aboutir à une chose informe – travail qui m'a camouflée en bonhomme de neige – la chambre atelier avait une allure virginale sous cette avalanche de morceaux de plâtre. Et tout ça pour de la merde. Comme dirait Estelle Caron. Je n'ai pas enfourché Pégase et les muses n'étaient pas à mon chevet.

Becs, jeune femme. Prends soin de toi.

Bonsoir au Pingouin. Becs à tes marmots,

<div align="right">Marce</div>

Écris-moi. Ce fut moche d'être chacun au diable vert. J'ai pensé souvent à nos réveillons à Louiseville. Je garde d'eux cette impression – réveillons souvent tristes, mais combien insouciants et gâtés de cadeaux.

De Thérèse à Marcelle

Shediac, N.-B.[, janvier 1950]

Mardi

Chère Poussière,

« Ce n'est pas le bonheur émerveillé de jadis. C'est une sorte d'ivresse froide et dure de prendre ma revanche sur la vie. Je flirte, je joue à aimer. Je n'aime pas… Je gagne en intelligence, en sang-froid, en habituelle lucidité. Je perds mon cœur. Il s'est fait comme une brisure. »

Ta dernière lettre m'a rappelé que ces lignes étaient pour toi – surtout quand tu dis : « Je n'aime personne et je m'en trouve bien. » Pourquoi faire l'amour, alors ? Ce n'est pas un jeu.

La vie est un jeu bien délicat – qui joue plus avec nous que nous ne jouons avec elle – faut pas lui donner de chances.

J'ai le cœur un peu gros d'apprendre la décision de René[5]. C'est bien triste toute cette histoire qui en vient là – mais c'est tout de même la solution la plus intelligente qu'il pouvait prendre. Avec *vos* tempéraments, difficilement maîtrisables, il ne pouvait y avoir d'autre séparation possible. C'en est une complète et noble. S'il ne va pas en Corée, sa vie sera intéressante en Europe.

Merci beaucoup pour *L'Ogre* et le linge. Les petites robes sont bien jolies.

5. René Hamelin décide de retourner dans l'armée.

Il pleut. Les enfants sont réveillés. Comment veux-tu écrire avec deux diables qui se chamaillent continuellement. Claudine est détestable – j'ai hâte qu'elle ait *plus de force* et d'intelligence afin de pouvoir se défendre autrement qu'en *chialant*. Mon Prince devient plus difficile à élever maintenant que sa sœur vit avec nous. Il l'aime bien, mais se conduit étrangement à son égard.

Je « retarde ». Divine frousse d'être enceinte. Comment l'as-tu trouvé toujours mon fils ? Tu ne m'en as jamais parlé.

Becs,

Th.

De Thérèse à Marcelle

[Shediac,] janvier 1950

Très chère,

Je me demande ce que 1950 nous réserve (toi et moi, Mico et moi). Nous avons reçu tellement de tuiles sur la tête ces derniers temps que j'en suis devenue un peu fataliste. Actuellement tout va si bien que ça me fait peur. Marie (je l'ai depuis le 24[6]) engraisse à vue d'œil.

Il y a une ombre *tragique* au tableau : je crois que je suis encore enceinte. Cette fois le bébé me mangera les tripes…, car je n'ai plus grand-chose à donner – je devrai sacrifier trois autres dents mardi à deux heures – en plus de n'avoir que la résistance d'un poulet. Passons sur mon cas… Le tien doit être plus raisonnable. As-tu le temps de travailler au moins ? Que fais-tu ? Peinture, sculpture ou modelage ? Paul fut déçu par l'exposition de Borduas. Que deviennent les automatistes ? Je n'en entends plus parler dans le journal. Raconte-moi tes sorties, les potins de ton groupe…

J'ai la moitié du livre de Jacques de lu. Je le mets aux rangs des auteurs que j'aime. Je le déguste à petites bouchées. Je trouve *L'Ogre* – le peu que j'ai lu toujours – mille fois supérieur à *Jérome*[7]. Il est plus dépouillé – bien

6. Elle était restée à l'hôpital depuis sa naissance, le 21 octobre 1949.

7. Jérôme Salvarsan, personnage principal de *La Gorge de Minerve*.

servi – et pour ma part je n'y sens pas d'influences frappantes. Enfin – on peut lire Jacques sans trop penser à Anatole[8].

<div align="right">Thérèse</div>

De Marcelle à Thérèse

[Ville Jacques-Cartier, le 30 janvier 1950]

Ma chère vieille Bécasse,
Depuis un mois, j'ai tellement de tracas qu'il m'a été totalement impossible d'écrire.

J'ai vraiment l'impression de sortir d'un cauchemar. J'ai souvent pensé à toi depuis la nouvelle concernant Marie[9] – si je sors de ma coquille c'est pour te faire une sainte colère.

Tu es enceinte et tu devrais te faire avorter. Je suis justement à subir ce traitement qui est d'une *simplicité inouïe* sans douleur et fait d'une manière scientifique. Si tu venais à Montréal ce serait une chose tellement simple. Le traitement est le suivant – première visite chez le dit médecin, chirurgien (il a étudié son métier en Europe – quarante ans de pratique sans accident). Il t'introduit une petite tige et tu repars – douze heures après et le travail commence – une journée passe et tu retournes – d'où deuxième tige. Et le travail se termine comme si tout était le travail de la nature.

Comme tu vois, fait avec science, c'est complètement inoffensif – tellement inoffensif que les Cliche étant ici, je suis en plein traitement – il prend fin ce soir – sans que ça ne change rien à ma vie courante.

As-tu réalisé ta situation – santé parlant.

Tu as vingt-deux ans – deux enfants – ta santé est mauvaise. C'est tout à fait anormal de perdre ses dents et d'avoir les complications que tu as eues à ton dernier accouchement – tout ça dénote que ton système réagit mal à la maternité, etc., etc. Que si tu continues sur ce train, tu seras épuisée – ruinée. Réagis bon Dieu – un avortement coûte 100 $, 200 $. Bertrand peut te payer ça. Ta santé est importante.

C'est très beau de vouloir se couper le sexe, mais ça ne répare rien.

8. Anatole France.

9. Marcelle fait référence au décès de la fille de Thérèse. Marie était la jumelle de Claudine.

Tous ces mots vont te choquer – je t'aime bien tu sais et la santé est un facteur important de bonheur – tout médecin te dirait que physiquement tu ne peux avoir un enfant – c'est sérieux. Tu vas aboutir là où c'est anormal d'aboutir à vingt-quatre ans ou à trente ans comme maman – comme tante Yvonne.

Tout ça ne me regarde pas – mais c'est impossible de t'écrire sans t'en parler. Je ne puis concevoir que Bertrand ne réalise pas la situation.

F

Je retourne à cet espèce d'engourdissement qui m'est familier depuis un mois – ma vie bifurque – te reparlerai de tout ça un de ces jours. Je prépare une expo du 11 au 25 février – t'en reparlerai aussi. Les Cliche sont de belle humeur – heureux comme ils savent l'être.

Réponds et excuse cette lettre. J'ai le moral à la baisse, très à la baisse. Becs,

Marce

T'écrirai lundi et t'enverrai des livres.

De Marcelle à Thérèse

[Ville Jacques-Cartier, début février 1950]

Ma chère Bécasse,
Mousseau me disait l'autre jour que Bertrand lui avait dit cette phrase, parlant de toi et moi :
« Elles font de très bonnes maîtresses, mais de mauvaises femmes. » Et pour ma part, je crois que si les femmes ont une vie si difficile dans notre époque, au point de vue amoureux, c'est justement que l'homme tente de tuer la maîtresse – amie qu'il y a dans sa femme parce qu'à la maison, il veut avant tout un être parfait – une « épouse » dans le mauvais sens du mot. Parce qu'il est parfaitement impossible d'atteindre à la perfection : ménagère accomplie – maîtresse toujours chic et attrayante.

Amie intelligente et intéressante – + les enfants.

Il faudrait être une fée.

Je sors d'une grande révolte qui me donne l'impression d'avoir vieilli de dix ans.

Jamais je n'admettrai de vivre une vie mâchée – où je serai de second

plan – où l'injustice règnera – où je ne serai pas libre – où le choix de ma vie sera un collier et non pas une joie.

J'ai eu un profond malentendu avec René – malentendu qui n'aurait pas eu lieu si j'avais courbé l'échine.

Je n'admettrai pas que l'un des deux économise quand l'autre dépense. Que l'un fasse de sa maison un pied à terre où toute la mauvaise humeur s'amoncelle – quand l'autre est de bonne foi, etc.

René m'a profondément déçue. Tout de même, il me demande de lui donner une chance pour qu'il recommence sa vie à neuf.

Je reste neutre. Il m'est impossible de « croire » avec passion. J'ai l'impression d'être en convalescence.

J'ai réalisé qu'on ne peut jamais être à la remorque d'un autre être – que c'est tuer l'amour que de se sacrifier – soit la plus petite parcelle. Demande à Mado. Mais j'étais depuis un an une femme remplie de bonne volonté. J'essayais de me surpasser. Et ccla n'a pas pesé lourd dans la faiblesse de René. Donc je faisais fausse route.

Conclusion. Je réorganise ma vie. Je veux être moi-même. Je veux me sentir assez forte pour me sortir du trou si la faillite advenait.

Donc j'ai écrit à Aline Plante. Je me cherche une position – fini ce maudit papotage de maison où je m'esquintais et qui n'arrive qu'à abrutir quand on n'aime pas cet ouvrage.

La femme se réveille si tard dans la vie. Elle acquiert une personnalité une fois mariée et là commence le drame – assez sur ce sujet.

Jacques n'a eu qu'une autre critique – celle de Roger Rolland[10]. On lui fait la tactique du silence – espérons que ça cessera.

T. E. Lawrence et mon ami spirituel D. H. Lawrence sont deux êtres différents. Le savais-tu ? Je les ai longtemps confondus.

Claude Gauvreau m'écrit. Borduas aussi. Je vois Mousse[11]. Ce sont des amis merveilleux. Il y a des êtres qui sont branchés sur les même longueurs d'ondes que nous – ça crée un lien d'amitié indestructible.

Les amitiés sentimentales sont tellement éphémères.

10. Outre sa critique du 1er janvier 1950, citée plus haut, Roger Rolland a également écrit : « Encore *l'Ogre* », *Le Petit Journal,* vol. XXIV, no 12, 15 janvier 1950.

11. Jean-Paul Mousseau.

Tu fais partie de ces êtres, Jacques aussi. Et pourtant jusqu'à quel point n'avons-nous pas été injustes vis-à-vis l'une de l'autre.

Quand viens-tu à Montréal ?

Regarde dans ta bibliothèque si tu n'as pas *Amour et Vertu* – écrit par un prédécesseur de Freud[12].

J'ai oublié le nom – un grand livre gris. Je fais la retrouvaille de mes livres.

Je suis une vieille picouille que ma vie tire par la corde.

La vie est bien compliquée. Il faut vraiment se ficher dans la tête que l'amour n'a qu'un temps relativement court – et qu'il faut avoir assez de courage pour refaire sa vie quand on n'est plus « l'unique ». J'aime les hommes forts. Je n'aime pas les faibles – ils sont incapables d'une passion unique – quelle que soit la durée de cet amour.

Je regarde autour de moi et m'aperçois que ce que tu appelles le triste jeu est fréquent – l'homme tôt ou tard fait de sa femme la mère de ses enfants – et peut ainsi, après avoir canonisé sa sainte femme, se réjouir à enseigne plus gaie.

Joanne Roy est mariée – son bonhomme est rudement – très raffiné. Ils sont tous deux catholiques dits « de gauche ».

S'intéressent aux mêmes choses.

Deux êtres différents, mais qui possèdent même culture, même raffinement, même idée de la vie.

Conclusion – un artiste devrait marier une artiste ou un sympathisant. Une femme chimiste, un chimiste ou quelqu'un dans cet esprit.

Mon expo commence la semaine prochaine[13] – nos cartes d'invitation sont très belles. T'en enverrai une – mes sculptures sont suspendues au plafond dans des cages en bois et fil de laiton – tout à fait dans l'atmosphère des dites sculptures – t'enverrai les critiques si critique il y a.

Bel ange – pourquoi ne viens-tu pas à Montréal ?

Arrive pour mon prévernissage, soit le 10.

Becs,

Marce

12. Havelock Ellis, *Amour et Vertu,* Paris, Mercure de France, 1935.

13. Exposition Ferron-Mousseau, Comptoir du Livre français (Montréal), du 11 au 25 février 1950.

Ani-Pet me fait maintenant lire toutes les lettres qui arrivent – si c'est un sujet qu'elle ne comprend pas, elle écoute avec un air vague – lunatique – je lui dis – Tu comprends, Ani ? – Vois-tu je comprends – oui un peu. Elle gesticule, se tortille pour enfin me demander ce que veut dire tel mot. Je l'aime bien. Ma grosse Poupinette[14] aussi. C'est un paquet de santé et de rire ce marmot.

À propos des produits Heinz, la pharmacie d'ici n'en vend pas. Aimerais-tu avoir tonique – vigogne, etc. ?

Chaouac vit avec le Papou – et Estelle. Jacques va la voir tous les jours – amoureux.

Lis le Kafka très vite – pas lu – pas à moi.

As-tu lu le livre de Simone de Beauvoir ?

De Thérèse à Marcelle

[Shediac, le 8 février 1950]

Madame Hamelin
1287, chemin Chambly
Longueuil-Annexe

Chère Poussière,
C'est un peu vrai ce que tu dis à propos de l'excellente maîtresse qui ne peut se faire « épouse du ménage » et collaboratrice intelligente en même temps. Cela n'est certes pas impossible, mais ça prend une constitution de fer pour popoter toute la journée et conserver son calme, indispensable à l'esprit, rendu au soir puis, à la nuit, à l'amour.

Je parle par expérience, car je me suis essayée à tout faire. Résultat : ce fut catastrophique ou presque. Je ne m'occupais plus de Bertrand, je rabrouais Simon et ma fille fut faite sans ardeur. Ma maison était bien tenue, mais je m'abrutissais – ne parvenant pas à me tenir le cerveau disposé.

Une chance que nous nous sommes réveillés à temps.

Vois-tu toute la merde de ménage, ça change une femme et le mari, ne reconnaissant pas celle qu'il a aimée, ne peut faire autrement que « foutre »

14. Diane.

le camp ailleurs – sachant bien que si l'amoureuse s'est évanouie – la mère sera toujours la mère.

Je me suis aperçue que notre vie à Louiseville ayant toujours été exempte de la popote, nous ne pouvions tomber du jour au lendemain dans les chaudrons. Toutefois j'avoue que l'amour fait avaler bien des choses. Si j'ai parlé du « triste jeu » je ne faisais pas allusion à mon amour pour Bertrand, mais à mes maladies des derniers temps, à notre presque tragique pauvreté de l'automne et surtout à la mort de Marie qui m'a fait énormément de peine. Non pas parce que j'y étais énormément attachée – somme toute elle ne souriait même pas – mais après tout c'est ma vie qui était en elle et je faisais tellement pour lui conserver. Enfin c'est passé et si je puis dire que c'est passé c'est grâce à Bertrand qui m'a énormément aidée.

Tu es peut-être déçue dans ton amour, mais il ne faudrait pas que tu deviennes cynique comme Jacques – reniant l'amour – ou presque, puisque tu le traites d'éphémère. L'amour est chose difficile, mais admirable et très possible. Tu me traiteras peut-être de naïve, mais je crois à l'amour éternel.

De quel livre de Simone de Beauvoir parles-tu ? Ce n'est pas nécessaire que tu me le dises puisque je n'en ai jamais lu un en entier. S'il t'appartient, j'aimerais beaucoup que tu me le prêtes.

T. E. Lawrence et D. H. Lawrence c'est blanc et noir. Je me demande comment tu as fait pour les confondre.

Mousse est-il marié ? Enfant ? Pour moi, il n'aboutira jamais en tant qu'artiste. Que devient Borduas ?

Je me rappelle d'avoir lu *Amour et Vertu* – en l'été de 1948 à Saint-Alexis-des-Monts. Pour plus amples renseignements, ce livre a été écrit par Havelock Ellis. Toutefois, je n'ai jamais vu le dit bouquin ailleurs qu'au lac. Il me semble que tu l'avais prêté à Gilles.

Becs, très Chère. Et de grâce essaie-toi à être heureuse.

Thérèse

De Marcelle à Thérèse

[Montréal, février 1950]

H[ôpital de la] Miséricorde

Ma chère Bécasse,
Tous mes problèmes se solutionnent à l'hôpital. C'est dans ma nature faut croire. Je suis ici depuis cinq jours – après avoir failli claquer des fièvres puerpérales.

Tout est fini – un bon curetage – sérums, etc., etc. On me refait à neuf. Je réalise maintenant à quel point j'étais surexcitée et fatiguée.

J'ai bien aimé ta dernière lettre qui donne l'impression du bonheur. Si tu crois l'amour éternel, ne te préoccupe pas d'être moine ou pas puisque ça te rend heureuse.

Je suis contente que Bertrand et toi soyez redevenus des amants et non pas des bêtes de somme attelées au même collier.

Pour moi – ma situation sentimentale va mieux. René m'a avoué qu'il était complètement découragé, ce qui pendant les deux mois où je fus enceinte le portèrent à boire et courir, etc. Là, il me dorlote comme un bébé et dit m'aimer beaucoup.

Conclusion – Je suis en convalescence et physiquement et moralement. C'est bête, mais j'aime encore René avec cette différence qu'il était autrefois pour moi quasi un dieu – j'avais entière confiance – aujourd'hui j'aurai toujours une porte de sortie pour ne plus me laisser aller au point où j'ai échoué. L'amour n'est pas éternel, est cahoteux, capricieux, et impossible d'en prédire la durée. C'est fou, mais j'ai l'impression d'avoir vieilli de dix ans – d'être devenue trop raisonnable.

Je pars d'ici ce soir – après j'engage une servante sérieuse et je travaille. Probablement chez docteur Gagnon.

Je donnerai un coup de main à Poucet tout en me distrayant.

J'en veux pas mal à Jacques – il n'aura plus de moi l'ombre d'une confiance. Tu sais comment il peut trahir. C'est une chose que je ne lui pardonnerai pas. Tu connais les folies de Margot – elle peut être bonne – mais combien injuste et primaire dans ses jugements. Vu que je suis à l'hôpital, que tout va mal, elle choisit ce temps avec tout le tact que tu lui connais, pour faire une campagne contre moi.

Peu m'importent ses jugements, mais que les gens que j'aime se fassent les perroquets de ce qu'elle dit me paraît inadmissible.

Mon prévernissage[15] avait lieu vendredi.

Il y avait un monde fou, paraît-il – tous les journalistes étaient là, etc. J'ai hâte de voir la critique. Je vais probablement me faire masser au *Canada*. Jacques a engueulé Hamel[16] d'une manière archiviolente, paraît-il.

J'aimerais que tu voies mes sculptures – je les aime – elles sont massives et mystérieuses.

À propos de Mousseau, tu fais une grave erreur. C'est, à date, le plus solide de nos artistes. Il est de plus pratiquement reconnu officiellement. Je l'aime bien Mousse. Il est sincère – se fiche des petites cabales et intrigues et glorioles. C'est pour moi un grand ami solide comme le roc.

Ils doivent avoir un bébé d'ici un mois. Gilles[17] aussi.

Ce dernier est toujours mon ami.

Il me disait l'autre jour – « Tu fais partie avec Thérèse du séjour au lac. Je ne peux vous voir autres que ce que vous avez été là-bas. »

Quand je dîne avec Gilles – toute sa vie réelle et la mienne semblent s'envoler – nous jasons, jasons. Après ça chacun file à ses histoires – nous restons des jours sans nous voir et oups ! on dîne ensemble – ainsi de suite – très agréable – rien d'amoureux.

Il est impossible que nous ayons jamais une aventure amoureuse ensemble. Je me demande pourquoi ?

Si tu veux pas avoir d'enfants, fais-toi poser un « diaphragme ». C'est une rondelle en caoutchouc que le médecin colle à la matrice – ne représente aucun danger au point de vue hygiénique – très sûr pour les enfants – merveilleux puisque tu fais l'amour sans entraves.

Il faut avoir la force de se garder en vie.

Je n'aurai plus d'enfants.

T'enverrai Simone de Beauvoir. *Le Deuxième Sexe.* Irai te voir cet été pendant mes vacances. J'ai hâte.

Robert Cliche est venu hier – il va à merveille – évolue beaucoup en politique, devient un jeune premier dans le Parti libéral – mais libéral de

15. Soit le vendredi 10 février 1950 (exposition Ferron-Mousseau).

16. Il pourrait s'agir d'Émile-Charles Hamel, journaliste.

17. Gilles Hénault.

gauche – s'en vient même révolutionnaire (pas trop…). L'action le méta-morphose.

Je suis fatiguée.

Bonjour, chère âme. Je t'aime bien.

<div align="right">Marce</div>

Pince le Pingouin pour moi.

De Marcelle à Thérèse

[Longueuil-Annexe, février 1950]

Ma chère Béca,

Je réponds immédiatement à ces mots – « René n'aurait pas dû être obligé de te dire qu'il était découragé. Tu aurais dû lui, etc. »

Évidemment que je le savais découragé – que je réalisais qu'il lâchait tout – ne va pas t'imaginer que j'assistais passive à tout ça, René quand il va vers la dégringolade se croit obligé de tout détruire.

A – Raison majeure de mon avortement ;

B – T'imagines-tu que c'est pour aider le voisin que je vais travailler ?

René s'est découragé quand il n'avait pas les raisons pour le faire. Le droit ne marche pas, eh bien, il y a moyen de faire autre chose dans la vie.

D'accord – c'est désappointant – mais un bureau d'avocat ne fait vivre son homme qu'après un an et plus et nous sommes à bout de crédit. Ça devient gênant d'emprunter dans pareilles conditions. Le Poucet s'est trouvé une position qu'il doit accepter pour le début de mars.

Je travaillerai pendant quelques mois – ce qui nous permettra de liquider nos dettes avant peu.

J'espère aussi pouvoir m'acheter quelques nippes – ma garde-robe pour le printemps [19]50 n'a rien de très attrayant – c'est une vraie farce.

J'écris en face de Toubon[18]. Elle devient jolie – c'est une grosse jeune fille avec un sourire éternel – des « gagas » enfin, elle devient un amour de Toubon. Mon Noubi est chez sa grand-mère. […]

Elle […] est exécrable – ce qui double ma hâte de la voir revenir. Mais comme tous les enfants, aussi vite ici, elle retombe dans son véritable per-

18. Diane.

sonnage et tout va bien. Ta fille spirituelle exige maintenant des contes lus – ce qui me fait un plaisir immense. Je lui ai acheté hier les contes de Perrault. J'ai hâte de voir les réactions.

Suis après lire le deuxième bouquin de Simone de Beauvoir. Très instructif pour l'éducation de nos filles – te l'enverrai. D'où il ressort que nous avons une très bonne éducation. Tu liras – certains passages m'ont rappelé notre jeunesse au lac – les chevaux – etc. Tout mon système d'éducation est tracé pour mes filles. J'aimerais qu'elles vieillissent et moi demeurer jeune.

T'enverrai les critiques de mon expo sous peu. La critique ne m'influence plus (= ne me décourage plus) – me laisse froide même si elle est flatteuse – parce qu'elle n'existe pas – en peinture les critiques sont tristes à voir.

Je t'envoie un bouquin de Lawrence.

Je vais mieux, quoique la côte soit longue à remonter – maudit médecin. J'ai réalisé après coup que ses instruments traînaient à la poussière – d'où infection.

Le procédé n'est pas dommageable, mais comme tous les vieux avorteurs ses précautions sont sommaires. Quel cauchemar que tout ça. Écris-moi avec du temps en avant de ta lettre – écrire ou recevoir des lettres « de course » donnent des impressions superficielles genre télégramme.

Becs,

Marce

De Marcelle à Jacques

[Longueuil-Annexe, mars 1950]

Jacques,
Je tiens à te faire remarquer ceci :

Quand tu étais au sanatorium, que tu étais à zéro, toute la parenté, etc., essayait de te réduire un peu moins qu'à zéro – avec les mêmes arguments qu'ils emploient à mon sujet.

J'ai toujours pris ta défense. Je me suis même engueulée avec le résultat que l'oncle R. est demeuré trois mois sans venir.

Je ne me suis jamais mise à leur portée – leur psychologie des êtres est bête et rudimentaire.

Toi, tu es trop bête pour rien y voir.

Tu fais corps avec eux, tu les écoutes, tu es trop lâche pour prendre ma défense devant pareilles absurdités : « Marcelle n'aide pas son mari. »

Ta délicatesse va bien avec la leur.

Comme Thérèse. Je n'ai plus aucune confiance en toi lorsque tu renies tout le monde.

Marcelle

Tu m'as dégoûtée cette p. m.

De Marcelle à Thérèse

[Longueuil-Annexe,] le 5 mars[19] 1950

Je suis griche-poil aujourd'hui.

Le temps est doux comme un printemps.

La vie a repris son cours normal, tout est calme et j'ai le cafard comme le sorcier.

J'aurais le goût d'être toute seule, de vagabonder.

Je ne pourrai travailler – défense de Gagnon – merde – peut-être est-ce mieux dans un sens.

Mon expo est terminée – vendu trois sculptures (pas encore payées) sur les six que j'avais exposées. La critique nous passe sous silence – ironisa à l'exception d'une seule, flatteuse, mais même celle-là était moche.

La province s'en vient irrespirable. C'est le « crois ou meurs » des croisades. La vie s'en vient dure – le chômage, etc. D'un autre côté, la bataille sera plus active.

Nous déménageons (encore) dans un mois et demi – vieille maison, sept app[artements] – vue sur le fleuve – petit jardin intime entouré de fleurs et de vignes – première maison depuis mon mariage où je n'aurai pas l'impression d'être en cage.

J'ai remarqué dans quelques-unes de tes lettres comment tu peux être dure pour les femmes – de cette dureté qui fait dire « la misère te fera du bien », le travail fait du bien dans le genre de celui que tu as fait à Montréal.

Je m'exprime mal.

19. Le 5 est entouré pour souligner l'anniversaire de décès de ses parents.

Je veux dire ceci contrairement à toi et Bertrand qui dites : « Le travail fait du bien. » Ou « s'il peut manger un peu de misère, il sera maté », etc., moi je trouve que ces genres de choses sont nuisibles. On mate un individu – on le fait plier avec le résultat qu'on lui enlève toute originalité – toute vie personnelle. Si un être veut se réaliser, il doit rejeter tout ce qui lui nuit. J'ai de plus en plus horreur de ce genre de soumission à « la vie de tout le monde, au conformisme ».

Je remarque, vieille Bécasse, dans deux de tes lettres des phrases qui se résument ainsi par leur tendance commune : « Si René flanche, *excuse*, et cela est pas mal de ta faute » – attitude de femmes soumises.

Ne te fâche pas – mais la vie conjugale est vivable à condition d'une entente parfaite – d'une parfaite égalité.

L'homme trotte, la femme l'attend et lui pardonne tout. L'un a démissionné, organisé sa vie autrement et l'autre (l'exploitée) continue à vivre comme si rien n'était, sur un rêve, sur du passé.

Je trouve ça triste et stupide. Je préfère tout casser que de vivre à la manière de toutes les bonnes mères et bonnes épouses.

J'aurai tort à tes yeux.

Je t'aime bien quand même,

Marce

Envoie-moi des photos de Simon – et fille.

De Madeleine à Marcelle

Saint-Jo[seph-de-Beauce, mars]1950

Ma chère Marcelle,
Je t'imaginais étendue, languissante dans une pâleur romantique et voilà que tu as repris ton activité. Tant pis pour moi. Fais tout de même bien attention à toi, ce serait bien préférable pour toi que ce soit la frénésie de la paresse qui s'empare de toi au lieu de celle de la peinture.

C'est curieux, j'ai eu les mêmes réflexes, les mêmes joies en écoutant l'extrait du *Petit Prince*[20]. C'est tout un programme de vie, une morale

20. Le livre sort en 1943. L'adaptation avec Gérard Philipe en 1953. Il doit s'agir ici d'une lecture radiophonique.

merveilleuse qui sort de ce livre-là et quelle fraîcheur, quelle poésie. Tu seras un peu comme le petit prince dans sa planète quand tu entreras en possession de ta vigne. La description que tu me donnes de cette demeure seigneuriale tient du rêve et je te vois très bien présidant sous ton lorgnon un souper grandiose alors que s'agite dans le bahut ancestral l'âme des seigneurs défunts, confus, humiliés devant l'aristocratie de ton regard, la grâce royale de ton port.

Ce sera merveilleux, à part l'entretien qui sera plus compliqué : tu te prendras une femme, une fois la semaine, qui te fera un nettoyage général. À moins d'une place de gardienne de bureau, je suis pas mal convaincue que tu ne résisterais pas à la *job*. Je te vois mal, opératrice, tu fendras d'énervement et un bon jour, au bout du fil, un interlocuteur aura la surprise de te voir arriver au complet derrière ta voix.

Ta glaise vient de partir : garde la chaudière pour me la retourner quand elle sera vide : elle me coûte 0.50 $ chaque fois.

As-tu entendu Robert cette semaine, c'était bien (je ne l'avais pas aimé la 1re fois, texte et tout).

Ce n'était pas le disque qui était défectueux : paraîtrait que le gérant du poste est sous la griffe de Duplessis, alors… Si ça se répète, un ami (Marles) a dit à Robert de poursuivre. On a même dit à Robert de se mettre à l'abri des coups : sa dernière causerie était bien violente ; à propos de la dictature de Maurice. La même peur existe aussi en campagne : encore hier un bon cultivateur qui plie pour pas se faire enlever son prêt agricole.

À propos de politiques, tu me disais dans une dernière lettre que tu trouvais étrange que Robert, avec sa candeur, embarque dans cette galère où il y a tant de saletés. Je te dirai, pas pour défendre Robert, mais parce que c'est vrai : il y a dans ça comme en peinture, comme chez les curés, des sincères, des convaincus, d'une part, et des cabotins, des écœurants, d'autre part. Prends ce pauvre Godbout[21] qui était un mou si tu veux, qui n'avait pas l'étoffe d'un chef, mais qui s'est « démené » tant qu'il a pu pour améliorer, surtout la classe agricole ; qui voulait le bien de tout le monde avant le sien. Prends le juge Casgrain qui siège ici, qui lui aussi est pauvre comme

21. Joseph-Adélard Godbout (1892-1956), homme politique, chef du Parti libéral du Québec. Il fut premier ministre du Québec brièvement en 1936 puis de nouveau de 1939 à 1944. Il donna le droit de vote aux femmes en 1940.

du sel, qui a fait un grand bien quand il était procureur général, qui n'a jamais accepté un cent des barbottes[22], des maisons de prostitution malgré tout ce qu'on a essayé.

Robert est sincère, veut tuer à chaque nouvelle loi-bâillon que Duplessis sort ; travaille de son mieux dans le comité (sur la question du cultivateur !) pour la réorganisation du Parti libéral, auquel j'aurais confiance : ils ont un tas de réformes assez avancées…

Les livres de Jacques ne se vendent pas et pour cause : il faut, c'est nécessaire, une certaine réclame pour attirer l'attention du connaisseur, des curieux, etc., etc. J'espère que son prochain livre sera publié par un éditeur qui s'occupera de la distribution et tout.

Je me demande ce que Jean-Pierre Houle fait qu'il en fait pas de critique au *Devoir*. Nous en avons acheté cinq que nous donnons en cadeau, histoire de répandre la « Bonne Nouvelle ». Bonjour. Je t'aime.

C'est dommage que René n'ait pas eu les moyens d'attendre un bureau qui s'annonçait si bien.

Becs,

Madeleine

Robert va à Montréal la fin de semaine prochaine, le 17.

De Marcelle à Thérèse

[Longueuil-Annexe, avril 1950]

Ma chère Béca,
Les préoccupations matérielles sont choses maudites. Si je ne suis pas dans mes douces folies et pensées, il me devient impossible d'écrire, de peindre et comme opium à tous ces embêtements, je lis, lis à me gaver.

Et puis les Cliche sont venus en ville d'où trois jours de trottes. Les Cliche sont prospères, toujours les mêmes. Robert va bien en politique.

22. « Durant les premières décennies du XXe siècle, "Montréal, ville ouverte" constituait l'une des métropoles les plus corrompues de l'Amérique du Nord avec son Red Light, ces centaines de maisons de jeu et de paris illégaux, ces célèbres "barbottes", ces loteries clandestines et son système de copinage entre les gangsters et les autorités. » (Sébastien Vincent, « Montréal au temps du vice et des affaires louches », *Le Devoir*, 25 juin 2011.)

J'ai rencontré leur groupe de jeunes, libéraux de gauche. Le monde des politiques et des artistes est très différent. J'ai remarqué que les artistes, qui sont traités de fous, de quantité négligeable, possèdent une culture et des connaissances bien supérieures aux politiques.

Je vois les politiques comme des bébites lentes, qui font assimiler les idées et réformes déjà prêtes à être assimilées par la masse. Je vois les autres, dont philosophes, poètes, etc. – comme d'autres bébites plus petites, moins nombreuses, mais plus actives, qui grattent en avant pour déblayer le chemin.

René laisse son bureau – il va falloir sérieusement s'atteler pour payer nos dettes.

J'ai hâte d'être déménagée.

À propos, si René a une auto pour son travail, j'espère d'aller te voir. Le seul empêchement, même si les Cliche y vont, sera notre budget.

Il faut que je file au travail.

Becs,

Marce

Comment va ta santé ?

As-tu reçu *Le Deuxième Sexe* ? Écris.

Marce

À propos des embêtements financiers, ce qu'il y a de tragique pour une femme, c'est qu'elle assiste à la faillite ou non faillite en spectateur. Tout ce qu'elle peut faire est d'économiser sur le budget familial. Je considère que si un homme, par la boisson, par l'instabilité, etc., amène sa femme à la faillite quand celle-ci fait tout pour remonter la côte, une fois la débâcle arrivée, il n'y a plus aucune pitié à y avoir.

La seule issue est de placer les enfants et travailler – refaire sa vie sur d'autres bases.

Ça doit prendre énormément de courage pour une femme, dans notre société actuelle.

Les femmes qui continuent à s'accrocher à un homme qui ne peut porter la responsabilité d'une famille, ça aboutit à – une vie de chien.

28, rue Charlotte

Longueuil, Qué[bec]

À partir du 1er mai

De Thérèse à Marcelle

Shediac[, avril 1950]

Jeudi
Poussière,
Primo – Je suis en maudit contre toi parce que je n'ai pas encore reçu mon Seabrook (*L'Île magique*) et que Peachy ne me l'avait prêté que pour deux semaines.

Moi aussi je lis – ça m'enivre. Même sans bonne, sais-tu que j'arrive bien. Je vais tellement vite pour la routine qu'il me reste du temps pour la vraie vie. Si je ne peux retomber enceinte je me replacerai comme je le veux. Tu sais que j'ai eu une lésion assez importante aux poumons. Le tout s'est cicatrisé… de peur devant nos dettes et tous mes enfants. C'eût été tragique. Dans le temps je savais que ça n'allait pas.

Il est certain qu'artistes et politiciens ne peuvent se comparer.

Quel est le nouveau travail de René ?

J'ai Simone en ma possession. Je l'aime bien par bout, mais pas trop quand elle catalogue.

C'est vrai que c'est pas mal ennuyeux pour une femme d'assister à la débâcle tout en lavant des couches… comme si rien n'était. Les hommes doivent alors dire : « Mon Dieu qu'elles sont chanceuses les femmes. » Si nous avions chacune un cheval – ça nous enlèverait ce goût continuel de bataille. À propos : les riches de la plage commencent à arriver et passent à cheval dans ma rue. Je pourrais cracher dessus d'envie.

Becs, très chère. Malgré efforts désespérés, je n'ai pas le goût d'écrire. Ils nous était impossible d'aller dans la province [de] Québec. Trop pauvres et Ponti saisi – donc à pied = essaie de venir avec les Cliche.

Becs,

Thérèse

De Madeleine à Thérèse

Saint-Jo[seph-de-Beauce, mai] 1950

Ma chère Bécassine,
Chaque fois que je reviens de Montréal, j'en ai pour une semaine à m'extraire du crâne ce poids de tristesse que Marcelle y laisse à chaque fois

tomber. Pauvre petite Poussière qui est rendue à posséder une sagesse de vieille femme.

René est un irrésolu. Qu'il ait de la misère à « rentrer du foin », ça se conçoit, ça se comprend, mais que pour oublier que le collier a le bois trop proche du cuir tu ailles confier tes malheurs à la taverne du coin, voilà où est le mauvais pas ; et puis la rentrée clandestine au foyer aux petites heures du matin. Et Marcelle pardonne, avec la différence qu'à la vingtième lune de miel on riait, c'était du tragicomique, maintenant, c'est du drame et c'est triste à fendre l'âme. Ce qui est pire c'est qu'il n'y a pas grand-solution au problème, ils sont sans le sou : une séparation est impossible et risque d'ébranler la quiétude de Tartine et de Diane.

J'ai ramené Tartine Annie pour trois semaines, ça va donner une chance à Marcelle pour déménager ses pénates à Longueuil.

J'ai enfin connu du Bernard Shaw, qui me faisait l'impression d'être une vieille barbe ennuyeuse, mais qui est, au contraire, d'une verve ! d'une finesse subtile et satirique bien amusante. À part ça, nous étions d'un groupe assez « sélect » et moi, pauvre beauceronne, habituée à mon seul boudoir et à mon seul mari à qui je donne la réplique durant la conversation, me voilà jetée la tête la première dans des conversations trop bruyantes, qui m'étourdissent, me laissent bouche bée et fatiguée jusque dans la moelle des os. Je dois un peu avoir l'air d'une oie qu'on lâcherait en pleine rue Sainte-Catherine. J'admire Marcelle dans ces circonstances-là, elle semble ragaillardie par le bruit, le feu roulant d'une conversation qui va bon train, elle saisit tout alors que moi je me laisse envahir surtout par le bourdonnement des voix. Autant j'aime à avoir deux ou trois personnes intéressantes dans mon boudoir autant je me sens dépaysée quand le *show* est trop gros.

Dani est bien attachante, je l'aime beaucoup cette enfant. Elle parle toujours de « sa pauvre petite mère qu'elle a laissée seule pour faire tous les bagages ». À l'entendre, il est des fois où on s'imaginerait entendre la grande sœur de Marcelle.

De Marcelle à Thérèse

[Longueuil, mai 1950]

Ma chère Bécasse,
J'arrive du bord du fleuve. Je réalise à quel point l'eau me manquait. Il y a

dans l'eau des couleurs très fines, qui jouent sur des nuances. Autrefois je n'en voyais qu'une ou deux. Les couleurs de l'eau sont parmi celles que je préfère ; il y a ce fluide, ce magnétisme que possèdent les yeux de chats. Ce serait vraiment merveilleux si un jour mes toiles possédaient ces qualités dans la couleur.

Dr Gagnon me dit que je suis menacée de faire la tuberculose des os. Ce pronostic flotte dans ma tête comme toile de fond et me préoccupe. Tout de même, je sais que si vite les soucis financiers disparaîtront par le fait même les instabilités – les os et le système vont rentrer dans l'ordre. J'aime beaucoup ma nouvelle maison. Elle me fait penser à Louiseville – en plus vieux. C'est étrange mais le simple fait de voir le fleuve, des arbres, les fleurs qui commencent à pousser, semble me faire accepter la nécessité de vivre entre quatre murs – et puis le vagabondage sur le bord du fleuve donne un aliment à ce qu'il peut y avoir de nomade en tout être.

J'ai vu Jacques hier. Il ne me semble pas être très bien. Il devait avoir une bourse pour étudier à Cartierville[23], c'était même une affaire certaine – voilà que ses prouesses politiques ressortent – alors.

Que fais-tu à part lire – écris-tu ? Tu devrais. Si vite que j'aurai des sous, je t'enverrai un livre de S. Weil qui est chez Pony. C'est une chrétienne cette femme-là je crois. J'aimerais en relire parce qu'il y a trop longtemps que nous avions lu ça et tout ce dont je me souviens c'est qu'il (le livre) me plaisait, tout en me laissant une impression trouble.

J'attends d'avoir des sous pour m'acheter une petite vrille électrique. Je travaillerai des roches de la Gaspésie. Pas d'argent, il est impossible même de peindre.

0.35 $ = vernis ;

0.35 $ = sept cinq sous. Une fortune. À ma prochaine bouteille de vernis, j'aurai l'impression de faire une folie.

Comment vont les enfants ? Envoie une photo de ta fille.

Prends soin de ta santé.

Becs,

Marce

23. À l'Hôpital du Sacré-Cœur de Montréal.

De Madeleine à Marcelle

Saint-Jo[seph-de-Beauce, mai] 1950

Ma chère Marcelle,
La tante Juliette, en revenant de Montréal, m'avait tracé un tableau enchanteur de ce qu'elle avait vu à Longueuil, j'en avais eu pendant longtemps des pensées toutes tortillantes de sourires. Elle m'avait dit : « Belle maison, beau parterre avec arbres, Marcelle avec pantalon rouge, blouse blanche, et fichu rouge autour du cou : l'air fin. Elle partait avec sa fille faire un tour de canot sur le fleuve… » Et je rêvais au bonheur revenu et patati et patata. Ta lettre me dit ce que la vision avait d'un peu trop angélique. Maudite situation ! Ce serait si facile de solution si vous aviez de l'argent. De te savoir triste, pauvre *Angel,* ça me laboure le cœur. Ça ne sert à rien de te creuser la tête pour savoir quoi faire, « fais la planche » pendant tout l'été, c'est tellement plus facile de se laisser vivre alors qu'il y a du soleil, des fleurs, de l'eau tiède, des brises qui sentent bon, ce sera merveilleux pour ta santé.

Et puis un bon jour, à l'automne peut-être, arrivera une circonstance qui changera la face de votre vie ; la malchance ne dure pas indéfiniment, il y aura certainement des éclaircies où la chance percera, ce qu'il suffit, c'est d'avoir le flair de savoir que c'est elle qui passe et qu'il est temps de sauter dessus.

Est-ce que je t'ai dit que j'étais allée au congrès provincial, que j'y avais eu du plaisir à revoir les gens du Windsor.

… J'ai donné une note plus vague aux invitations. Tu me vois envahie par tout ce monde habitué à « bouffer » de [la] chair fine ! Tu me vois leur brassant un petit macaroni au fromage qui serait collant au palais et très réfractaire à la mastication !

Demande à René s'il veut que Robert essaie de lui avoir une position au service civil. Il y en a peut-être d'ouvertes.

Becs,

Madeleine

De Marcelle à Thérèse

[Longueuil, le 2 juin 1950]

Ma chère Béca,
Si j'avais une auto, je filerais à Princeville. Ce cher toto est arrivé à l'âge où

les enfants sont intéressants[24]. J'aimerais pouvoir suivre l'évolution de mon filleul.

René attend sous peu une très très belle position et je crois que notre drame financier va finir. Je n'en serai pas fâchée. Je ne sais si c'est à cause de ma santé, mais j'ai vraiment hâte de ne plus être obligée de gratter, d'avoir toujours cette sagesse de quêteux, même pour acheter un fromage = « Dois-je acheter un fromage suisse ou pas ? » Grand dilemme. Et puis le gros embêtement vient d'un côté plus grave. Je n'ai plus de pinceaux, de peinture, etc. – donc impossible de travailler. J'attends 5.00 $ pour m'acheter une vrille électrique, que je désire bêtement. C'est parce que je serai heureuse quand je pourrai, vrille en main, travailler mes roches de la Gaspésie. Je te promets un pendentif.

Petit Noubi est revenue de la Beauce. J'avais un peu oublié ses yeux, ses cheveux bouclés, son air. Je la redécouvre. Elle a beaucoup grandi.

Il y a deux raisons pour lesquelles j'essaierai de ne pas claquer jeune :

1er Vivre pour donner un coup de pouce à mes filles. Je veux les équiper pour qu'elles soient libres, et heureuses ;

2e Pour en arriver moi-même là. Dominer les événements et non pas se laisser ahurir par eux – et pouvoir travailler 10 mois sur 12 à la seule activité qui m'intéresse – la maudite sculpture.

Je me fais de beaux programmes.

Blague à part, j'ai bien l'impression de ne pas tourner en rond – d'acquérir une certaine stabilité (bien chambranlante), de m'affiner – de moins tâtonner – d'en être arrivée à m'admettre avec mon incapacité de jouer avec des idées abstraites – de reconnaître que le côté sensuel, sensoriel, l'emporte sur l'intellectuel. Ce qui est toujours dur à admettre.

Je vois Jacques de temps en temps – il se promène à travers Montréal – dans tous les milieux. Il a besoin de la faune humaine comme de manger.

Il écrit – au point de vue artistique, il semble être à un tournant. Son vieil esprit classique se frotte à des esprits tout à fait contraires au sien – ce qui aura pour effet de le libérer de vieux poncifs qui l'empêchent d'être complètement personnel.

Résumé – il va bien.

24. Simon a alors deux ans.

Gilles Hénault a eu un fils, il y a un mois et demi. Ce pauvre Gilles travaille du matin au soir comme un cheval – pas le temps de lire ni d'écrire – 100.00 $ de loyer par mois, etc. Il doit fonder un journal pour en venir à une certaine liberté tout en pouvant faire vivre ses deux fils. Retata.

Becs,

Marce

Si Shediac ne marche pas au point de vue affaires – pourquoi ne revenez-vous pas – Bertrand pourrait certainement avoir une bonne position à Montréal ?

De Marcelle à Thérèse

[Longueuil, été 1950]

Ma chère Bécasse,
Lise et Gilles Hénault[25] demeurent avec moi depuis une semaine. Tout va bien, Lise est une très bonne femme de maison. Elle élève très bien son fils – enfin, après nous être fait une charte de bonne entente, tout va bien. Je t'assure que mes plans budgétaires en sont pas mal améliorés. D'autant plus que j'ai des dettes à payer pour au moins deux ans.

Est-ce que je t'ai dit que René partait pour Okinawa le 7 novembre. Il est présentement à Valcartier – très heureux d'être retourné dans l'armée. C'était la seule issue à notre situation.

J'ai réinstallé les meubles que j'avais à Louiseville dans ma chambre. Je me sens dans une grande joie et, vieille Bécasse, je ne joue pas la comédie de l'amour. Je ne suis pas blasée, je ne deviendrai pas une putain (ça m'est impossible même si j'essayais) enfin je suis au neutre – et par le fait même je suis seule.

Au départ de René, j'ai perdu toute la rancune que j'avais contre lui. Je l'aime bien, j'ai même été très, très dépaysée après son départ – mais j'ai perdu à jamais l'amour que j'ai déjà eu pour lui. Je crois que René est destructeur de nature – même financièrement et surtout pour les enfants, je me sens plus en sécurité depuis que je mène la barque moi-même. J'ai recommencé à travailler.

25. Ils partagent ainsi le loyer.

« La glace est proche, la solitude formidable, mais que tout est calme dans la lumière. »
— Nietzsche

Je suis fatiguée. Je t'écrirai plus longuement et plus souvent maintenant que ma vie est plus calme et que je suis célibataire. Donne des nouvelles de Claudine. Becs. Je t'aime,

Marcelle

De Thérèse à Marcelle

Shediac, [été] 1950

Ma chère Poussière,
Ta lettre me fait un bien immense. Tu es redevenue toi-même. Quand tu dis « Vieille Bécasse » et me parle d'un ton assuré, comme du haut d'une tour de fer – je te vois replacée sur la bonne voie. La tristesse, le déséquilibre, l'inquiétude – ça tue – surtout une femme comme toi.

J'espère que les petites corvées domestiques ne mettront pas la brouille dans votre communauté, car il fait bon vivre avec Gilles.

Claudine est assise dans sa petite boîte de carton – s'amusant de peu et souriante comme jadis – quoique pâle et amaigrie. Elle a été très malade ma pauvre Pucelle. Comme toujours Bertrand était au diable vert et ne savait même pas que sa fille était mal.

Deacon l'a sauvée à force d'injections de pénicilline. Il a été bien chic ce cher Deacon – est venu veiller avec moi toutes les nuits où la fièvre était haute. Il m'arrivait vers une heure du matin et repartait au petit jour. Il me plaît à cause de sa franchise qui cadre différemment dans la mentalité hypocrite et entortillée des gens de par ici. Malheureusement… c'est un très bel homme et son défaut c'est de ne pas comprendre un maudit mot de français.

Et puis je suis si peu habituée à me faire faire la cour !

À part mon amitié amoureuse, je me suis fait un grand ami. Il a un restaurant juste en face [d']où j'habite. C'est un Chinois de Canton. Un type qui m'épate par son exotisme. Ce que ça peut être différent de nous un Chinois. Il s'appelle Monsieur Tchuw et je suis sa seule amie. C'est lui qui me l'a dit pour m'expliquer que les gens de sa race n'ont pas ce besoin d'épanchement qui nous est propre. Il lit beaucoup de ces petites cabanes

qui sont plus dessins qu'écriture pour moi. Il parle peu si ce n'est dans son arrière-boutique, quand nous y sommes en tête-à-tête. Il est d'une délicatesse exquise en conversation. En sa compagnie, j'ai toujours l'impression d'être le gros Baribeau (tu te rappelles les « bouffons » à Louiseville). Ses parents et amis vivent tous sous le régime de Mao Tsé-toung et semblent beaucoup plus heureux et prospères que sous Tchang Kaï-chek, quoiqu'ils soient tous très discrets quand il s'agit de politique – Tchuw est lui-même un grand communiste. Il n'y a rien de plus gentil que de l'entendre rêver du futur régime. Régime de paix et de bonheur qui s'établira sans guerre et sans fracas parce que les gens du globe entier – après avoir vieilli et réfléchi – en seront venus à cette idée unique et magnifique (d'après lui).

Je le vois tous les jours. Il me fait manger des lys d'eau chinois – quand j'ai un bouton sur le menton – et me fait goûter à toutes sortes de chinoiseries qui ressemblent à des couleuvres ou à des vers séchés. Leurs huîtres sont très grosses et leurs homards plus petits que les nôtres.

Ils sont très forts sur les racines. Il m'en a même donné une sorte qui est anti-enfants ! Tous ses mets ne me plaisent pas. Il y en a même qui me répugnent – mais il est si fier de me voir manger ses chinoiseries mon ami chinois, que j'avale tout avec un sourire forcé comme jadis l'huile de foie de morue.

Hier, il m'a fait une soupe entièrement composée de mets venant de Chine. C'était sucré, pas bon – mais j'ai quand même dû en apporter un plein chaudron à la maison. Les gens ne l'aiment pas par ici – il est toujours seul dans son restaurant pauvre monsieur Tchuw – pourtant son thé est le meilleur au monde.

Merci pour les vêtements mon ange.

<div style="text-align: right">Thérèse</div>

De Madeleine à Marcelle

[Saint-Joseph-de-Beauce, décembre 1950]

Paul est venu en fin de semaine, ce qui nous est bien agréable. Je suis certaine que Légarus, contrairement à tout le monde, n'aurait pas d'illusion d'optique dans le désert… Il est calme, si loin d'un semblant de crise nerveuse que, par réaction, chaque fois qu'il vient, nous finissons toujours Robert et moi, une discussion en colère. J'espère bien que Paul se trouvera un coin dans la Beauce. *Jacques*: Dommage que le frère Jacques n'ait pas

les trucs nécessaires afin de convaincre une troupe de théâtre de jouer ses pièces de théâtre. Une pièce ne prend corps réellement que transmise par de bons acteurs. *Le Dodu*[26] serait bien drôle. Jacques doit, comme toujours, attendre qu'on l'implore… As-tu lu son *Impromptu* : « La mort de Monsieur Borduas[27] » ? Robert en a ri, ri aux larmes, tellement que Jacques est fâché de ce succès pour un travail qu'il considère sans trop d'importance et qui ne lui a pas demandé beaucoup de travail. Robert se partage entre son bureau qui grossit à vue d'œil, une opérette qu'il a jouée et jouera encore et un extrait du *Bourgeois gentilhomme,* « La leçon de diction ». Il y était pas mal bon le chaton et aime tellement ça que le voilà rêvant de projets qui me laissent un peu crédule.

Moi : Je vis dans une période d'indécision à savoir si oui ou non ma deuxième fille est commencée. C'est un an plus tôt que prévu, mais n'en serais pas tellement fâchée : je veux des enfants, il faut que je les fasse. À part de ça, ça file sur la perfection. Est-ce que René commence à avoir une idée de sa destinée prochaine ?

Viens-tu toujours aux fêtes ? C'est dans trois semaines tu sais. Avec cette pluie, cette boue, si ça continue ça va faire un *White Christmas* merdeux !

On fera une patinoire aux enfants en arrière, Chéchette en rêve et Tartine-Annie aimera ça.

Becs,

Madeleine

De Marcelle à Thérèse

[Saint-Joseph-de-Beauce, le] 26 déc[embre 1950]

Ma chère Bécasse,
Nous t'avons appelée hier au soir, pas de Bécasse, pas de voix lointaine à qui nous aurions crié quelques mots d'amitié – nous avons été passablement désappointés parce que je crois que moi, comme les autres, nous nous ennuyons de toi.

26. Jacques Ferron, *Le Dodu. Comédie en trois actes,* manuscrit de 1950, 64 p. Cette pièce sera publiée aux Éditions d'Orphée, à Montréal, en 1956.

27. *La Mort de monsieur Borduas* (1949), texte publié à compte d'auteur.

Les vacances sont paisibles. Les Cliche sont heureux, le frère Paul aussi. Je me sens spectateur et pas mal seule, je t'assure – pourtant je ne suis pas malheureuse – ma destinée est autre, c'est tout. Il y a un genre de bonheur que je n'aurai jamais, et c'est probablement une question de nature. La vie est curieuse. C'est un peu comme hier soir. Les Cliche partaient pour la messe de minuit avec enthousiasme – ils étaient heureux comme des enfants. J'ai gardé la marmaille et j'avais l'impression que les Cliche avaient une vision que je ne pouvais voir, donc que je ne pouvais être malheureuse de ne pas avoir.

J'ai d'autres visions. Pour le bonheur c'est la même chose, avec cette différence que je sais maintenant ce qui me plaît réellement dans la vie, c'est un peu comme si on venait de me donner une forme plus précise, que le modelage a perdu de beaucoup son imprécision et que, devenant plus précis, la quantité diminue pour faire place à la qualité.

J'étais souvent ballottée entre des désirs de vie passive et oisive contre une vie de travail – d'où désir de luxe ou de pas luxe. D'où le désir de voir des gens réussir socialement contre le désir de voir des êtres humains qui sont réussis en soi… J'ai été brouillée avec Jacques pendant un long mois. Il faisait du petit placotage de commère qui me déplaisait beaucoup. Je n'ai plus aucune prise pour les chicanes de ce genre – ça ne m'atteint plus – il a eu l'air bête devant ma parfaite indifférence et a cru bon de faire amende honorable.

Mes enfants vont bien. Je les aime. Je veux être pour eux un stérilisateur de l'air, qu'ils baignent dans une atmosphère le moins viciée possible. C'est à peu près une parmi les rares choses que les parents peuvent pour leurs enfants.

À propos d'enfants, j'en attends un troisième au mois de juillet – dur coup comme dirait Robertine. Paul s'en va à la malle.

Becs. Écris-moi. Becs à Simon et Claudine,

Marce

1951

De Madeleine à Marcelle

Saint-Jo[seph-de-Beauce,] 1950
[Janvier 19]51

Puisqu'il le faut

Ma chère Poussière,
Tu as été bien gentille de venir nous voir, sitôt que tu ne fus plus ici, les fêtes s'arrêtèrent, l'« esprit des fêtes » avait foutu le camp. Notre paisible et douce existence me donne toujours l'impression que je suis dans la ouate. Tu as bien raison à propos de notre amour. L'homme qui aime est toujours plus merveilleux que la femme, je pense ; nous sommes si étroitement liées à toutes nos fonctions organiques, psychiquement nous en subissons les conséquences. C'est une faiblesse, inhérente au sexe féminin tout entier. Comme disait [*raturé : Simone de B.*]

Un fait certain c'est que Robert est bien mieux que moi, je fais quelquefois des gestes irraisonnés, égoïstes qui me donneraient envie de me mettre le pied à cet endroit où le dos perd son nom.

Je suis bien contente de t'avoir vue et Robert aussi, il y avait en nous certaines petites erreurs que ta présence a détruites, tu es bien ce que nous te pensions et peut-être mieux.

Et puis en discussion, tu perds ton esprit sectaire. Robert prétend que tu es plus lucide, plus humaine, etc., etc. Moi, je me demande si ce changement ne s'opère pas simultanément en chacun de nous parce que nous

vieillissons (l'âge apporte toujours de la richesse bien qu'il enlève quelquefois des excès charmants).

As-tu déjà vu une commère aussi déplaisante que le frère Jacques.

S'il s'occupait autant de ses affaires que de celles des autres, ce pauvre Johny serait une réussite.

Je ne lui écris pas parce que je le trouve trop brouille-cartes, trop mémère ces temps-ci. Maintenant qu'il a la douceur et la paix dans ses amours, va falloir qu'il trouve un autre débouché à ses complications théâtrales. J'imagine qu'il va essayer de mettre la patte sur Bécasse et sous prétexte de voir à son avancement intellectuel, il va te la lancer dans des situations compliquées et embêtantes.

Roberte t'embrasse ainsi que Chéchette qui s'est ennuyée et qui pratique souvent des pas de danse sur un « *reel* de l'habitant », histoire de pouvoir danser avec Noubi quand celle-ci reviendra, nous dit-elle.

Je t'embrasse, ma douce et m'inquiète de ta santé.

Becs,

<div align="right">Mad.</div>

De Marcelle à Thérèse

[Longueuil, le] 9 avril 1951

Chère Bécasse,
La réclusion te fait du bien puisqu'elle te permet d'écrire. J'espère que tes amours vont mieux – prends bien soin surtout de ta fille-fleur.

Je t'assure que Toubon n'a rien d'une fleur, elle, elle est en train de repasser et possède toutes les délicatesses d'un Indien avec son tomahawk.

René est ici pour huit jours. Il est gros au possible, pèse 200 lb, ce qui me donne l'allure d'une pygmée à ses côtés. Il est assez bien quoique triste en prévision de son futur séjour en Corée. Il a tout de même une amélioration à la situation. Il a été nommé as[sistant]-adjudant du camp – ce qui lui permettra d'être à cinq milles de la ligne de feu.

Pendant son séjour, il essaiera d'être envoyé au Japon au bureau légal où je pourrais aller le rejoindre.

Je ne me fais pas trop d'illusion. Cette situation m'inquiète beaucoup – elle me suit continuellement en sourdine. Ce qui fait que je ne me sens jamais gaie même quand je ris.

En mai, je place mes meubles en entrepôt.

Comme tu vois, je traverse un bout de vie assez dur.

J'aimerais pouvoir aller à ton *horse show.* Qu'elle sorte de bête montes-tu ? As-tu besoin de livres ? Te chercherai la semaine prochaine le livre demandé = te l'enverrai COD. Les Hénault étant partis, la finance est difficile ce mois-ci, vu que j'ai les mêmes dépenses.

Bonjour. Écris.

Becs aux enfants,

Marce

T'enverrai des photos sous peu.

De Madeleine à Marcelle

Saint-Jo[seph-de-Beauce, avril 1951]

Mercredi

Ma chère Poussière,

Tu ferais un bel opéra de Wagner : il y a en toi des leitmotivs remarquables dont le plus fréquent depuis quelque temps est la virilité de l'âme sœur. Je ne crois pas d'ailleurs qu'on puisse voir extérieurement par un parallèle quelconque le nombre de volts qui traverse les glandes d'un homme. Ainsi Robert a des mains, des cuisses de femme ainsi qu'une partie de son tempérament et je trouve qu'il est un amoureux merveilleux. Naturellement, je n'ai jamais connu d'autres hommes… ce qui ne change rien : je n'aurais jamais lu d'autres livres que je trouverais merveilleux ce *Bouc étourdi* de Paul Vialar que je lis présentement.

Il y a des hommes qui ont la vapeur aux naseaux et qui piocheraient continuellement si on leur posait des sabots. J'ai horreur de ce genre-là qui est pour beaucoup l'emblème de la virilité. J'ai aussi de plus en plus horreur de la boisson, sauf les bons vins. Sitôt que Robert en prend quelques gouttes plus qu'il ne faut, je ne le reconnais plus : il se transforme en ouragan pour quelquefois soutenir une idée à laquelle il ne croit pas beaucoup, joue à essayer de faire le brutal (l'autre soir chez toi : « Si tu parles encore de partir je te tire mon verre par la tête »), commet des indiscrétions, etc., toutes choses qui le font méconnaître des gens qu'il rencontre pour la première fois et qui me surprennent tellement. Pauvre chaton, il est si penaud le lendemain que c'en est touchant : et puis moi je sais ce qu'il vaut, mais m'attriste toujours un peu de penser qu'on puisse le juger sur ces quelques heures de fin de veillée !

Tu admets qu'un homme puisse aimer à porter les cheveux longs, tu l'admets 100 %, mais ça ne veut pas dire que tu n'as pas le droit de penser que c'est ainsi beaucoup plus dangereux d'attraper des poux et tu n'es pas plus conformiste pour ça.

Ne te tracasse pas à propos de ta situation re : René. Écoute la grande théorie de Robert : il faut vivre chaque jour *le mieux* que l'on peut, et ne pas se soucier du lendemain. Le temps se charge de nous l'apporter.

Je t'embrasse. Dis à Tartine qu'on l'attend pour cet été.

Mad.

C'est épatant que tu aies été fine avec René ; on ne regrette jamais les excès de ce côté-là et on regrette toujours les excès contraire.

Tu demanderas à Bécasse de te prêter le *Bouc étourdi*. C'est une merveilleuse histoire d'amour qui nous a donné à chaton et moi le goût de prendre le bois avec une tente. Ce que notre société, nos engrenages de toutes sortes nous en font perdre de ces minutes si précieuses qui sont celles de notre vie…

De Marcelle à Thérèse

[Saint-Alexis-des-Monts, le 12 mai 1951]

Ma chère Bécasse,
Huit heures a. m. et j'ai une journée de libre devant moi avec du vent, un soleil éclatant. Il y a au moins quatre à cinq huards sur le lac, un canard tout blanc, deux couples de noirs et l'après-midi, la tête en l'air, nous regardons planer un oiseau immense, de la famille des aigles (un balbuzard d'Amérique probablement). Tout ça pour te dire que je suis heureuse ici.

Âme-sœur et moi travaillons pas mal à nos marottes respectives. Quoique enceinte et pas mal préoccupée au point de vue organisation financière, etc.

(Je suis sans logis.)

Je sens mon moral revenir comme ces plantes séchées à qui la vie se manifeste par quelques bourgeons qui reverdissent.

Je réalise que j'étais devenue pas mal blasée et déformée – on ne vit pas sans accroc dans une vie fausse, à coup de rapiéçages et d'illusions qui n'ont pas de bases.

Je n'ai pas eu le temps d'aller bouquiner avant de partir et n'ai donc pu

acheter ton livre. (Je suis arrivée ici éreintée, maudit déménagement – j'aurais tout brûlé. Que les enfants compliquent l'existence – avec eux il faut une vie stable, des meubles, beaucoup de linge, hiver, été, etc., etc.)

J'envoie mon fils à B-C-G (clinique de Guilbeault[1]) pour six mois, pas un sou à payer.

(L'avantage d'avoir déjà fait de la tuberculose – mon fils sous l'assistance publique… rien empêche qu'ils sont mieux là qu'à la Miséricorde ou n'importe quelle garderie. Visite des médecins, gardes graduées, etc., et puis ces gens n'ont pas intérêt à économiser sur le lait qui est payé par des fonds spéciaux – etc. Chez garde Guérette, on baptise même l'iode avec de l'eau et c'est reconnu comme une bonne pouponnière – alors tu vois.)

Qu'est-ce que tu en penses ? Écris.

Becs,

<div align="right">Marce</div>

De Madeleine à Marcelle

Saint-Jo[seph-de-Beauce, automne 1951]

Ma chère Poussière,
Comme je guette une lettre de toi depuis quelques temps et que c'est en vain, j'ai pensé que ton dernier rejeton devait y être pour beaucoup, je te vois engourdie un peu par le protocole des bouteilles et des couches. Je viens de finir un livre sur le Brésil et je rêve à la facilité que nous aurions d'élever nos progénitures dans un soleil perpétuel avec des repas tout prêts dans les arbres et du beau sable chaud qui remplacerait assez avantageusement la boue collante dans laquelle Ti-Nic[2] va appesantir ses bottes et ses fonds de culotte. Ça doit être tellement le branle-bas trois enfants que je suis inquiète de toi. J'espère bien que la lumière que tes toiles gagnaient demeurera.

Moi, si je peignais ce serait dans les gris ces temps-ci : je me sens un peu seule ces jours-ci. Robert, l'élément vital de mon existence, transportant dans d'autres sphères ce qu'il me donne ordinairement de lui et ce qui me fait normalement trouver l'ouvrage si léger et la Beauce si belle. Il y a premièrement les assises criminelles où il met son âme et tout son temps et puis ce soir il est allé donner une conférence au Club de réforme devant

1. Le Dr Guilbeault est le père de l'actrice Luce Guilbeault.

2. Nicolas.

les hautes têtes du Parti. Ça devrait me réjouir parce que son travail était très bien et que je suis certaine qu'il aura beaucoup de succès, mais c'est bête ça m'attriste – j'ai peur que sa réussite qui m'apparaît de plus en plus n'en vienne à trop empiéter sur notre vie. Je dois te paraître assez puérile, ce dont j'ai un peu peur depuis que tu me classais dans une lettre, revenant de notre voyage à Montréal : « heureuse enfant ».

La grand-mère de Robert est morte. J'ai vu pleurer Léonce et ça m'a bouleversée. C'est effroyable la mort.

Je t'embrasse et t'aime,

Merle

De Marcelle à Thérèse

[Outremont, le 15 décembre 1951]

Ma chère Bécasse,

J'ai pensé à toi le 1ᵉʳ décembre, mais comme je ne savais vraiment pas quoi te souhaiter, je n'ai pas écrit.

Ma troisième fille[3] revient de la pouponnière cette p. m. J'ai hâte de la voir, car elle semble très éveillée et très spéciale. J'ai hâte de la connaître – et puis à cinq mois, le pire de l'élevage est passé – et, suprême avantage de la ville…, je n'aurai pas de couches à laver. J'ai sorti de la cave bouteilles et stérilisateurs. Je t'assure que ma famille est définitivement terminée. Reprendre tout ce train-train m'agace d'autant plus que depuis deux mois je peignais régulièrement, au grand avantage de ma peinture. Je sors des toiles de plus en plus personnelles, mais je suis loin d'avoir trouvé ce que je cherche.

Pour ce qui est de l'extérieur, il est possible que j'envoie quelques toiles à la galerie Creuse de Paris, etc., etc. En résumé j'avance. Et puis, en vieillissant je crois de plus en plus à mes marottes. La vie en elle-même, n'a rien d'extraordinaire, les plus grandes aventures comme les plus grands plaisirs et les plus grandes souffrances sont celles où l'intelligence a une large part. Les plus grands jeux sont ceux aussi de l'intelligence, parce qu'ils sont sans fin.

[Par] ex[emple] : l'amour uniquement sexuel a une fin – après la jouissance il y a une fin.

3. Babalou, née le 10 juillet 1951.

Dans l'autre amour, même après la jouissance, il reste autre chose, d'autres jouissances qui continuent le mystère.

[Par] ex[emple] : à la chasse tu connais d'avance la fin. C'est comme l'amour uniquement sexuel, tu tues ton chevreuil, tu tueras des chevreuils et ça se termine là. Tu le tueras avec plus ou moins d'adresse, mais l'acte est limité en lui-même.

Tandis que tu lis un poème, tu écris, tu peins, tu vois un film artistique, eh bien, tu ne sens jamais atteindre la fin, tu ne peux jamais te saturer, parce que la résonnance en nous de ces choses est inconnue – mais elles nous changent petit à petit sans que nous le réalisions. [Par] ex[emple] : autrefois, nous pensions pareil – aujourd'hui, plus.

J'en suis rendue à aimer les êtres pour eux-mêmes, pour la poésie qui émane d'eux. Peu m'importe leur milieu social, leur comportement social – qui est, pour la plupart du temps, en désaccord avec notre milieu « bien pensant » où il s'agit d'être morne pour être admiré.

Et puis la vie est réellement intéressante uniquement avec des gens d'esprit.

J'aime beaucoup les gens au grand cœur ([par] ex[emple] Yvette Lanthier, Kane), mais si cette qualité n'est pas accompagnée d'un peu plus d'intelligence, leur compagnie est ennuyeuse – c'est triste, mais c'est comme ça. D'où, je conclus que la *compagnie* de gens qui n'ont peut-être pas la bonté sentimentale courante, qui peuvent même passer pour inhumains, est mille fois supérieure pour notre avancement moral – les bonnes si sympathiques sont souvent des plus limitées. Je reconclus…, hum ! Que j'aime les bontés et les intelligences tourmentées – car ce sont les plus grandes.

[Par] ex[emple] : la bonté de Nietzsche pour l'humanité était plus vaste que celle d'une petite sœur de [la] Charité.

Ma fille est arrivée – elle me ressemble comme deux gouttes d'eau sans amélioration aucune, si ce n'est qu'elle a une chevelure (auburn) de romantiques – yeux gris – peau blanche – pas mal du tout.

La dernière fois que j'ai vu Gilles[4], c'est ici. Il était dans les vignes du Seigneur – et moi aussi. Lise était là – toute maternelle qui en prenait soin. À une de nos rencontres dans la cuisine, ton nom a bizarrement surgi dans notre conversation.

4. Hénault.

Tante Margot m'annonce ta visite. Viens camper ici, j'ai une grande maison qui te plaira.

Je t'aime bien tu sais.

Bonjour à Simon et petite fleur[5] et Bertrand,

Marce

De Thérèse à Marcelle

[Princeville, décembre 1951]

Chère Marcelle,
Les gens uniquement intelligents et cultivés, maintenant ils me répugnent et je les traite en robots. Ils ne m'apportent rien, car j'ai tout de suite vis-à-vis d'eux une espèce de supériorité qui fait que je les dédaigne et les regarde comme des êtres incomplets, pas mûrs, pas à point – difformes quoi !

J'aime beaucoup mieux un être qui a tout en possibilités. Un grand cœur et une grande intelligence – même si le tout est en friche. Et puis mon bonheur intellectuel je ne le tire pas des gens. Je deviens de plus en plus solitaire à ce sujet et mes grandes sources d'exaltation, c'est de lire, de méditer et d'écrire. Je ne suis pas capable de me concentrer en présence d'êtres vivants.

Je monte à cheval régulièrement et « ma » jument est parfaite. Il n'y a que moi qui la monte et je l'aurai bientôt à Princeville même. Je t'en ai déjà parlé je crois – nous n'avons jamais rien eu de tel à Louiseville – Kléa en plus grand, très fine et très fringante – de ces chevaux qui embellissent les gens qui les montent.

La chasse comme l'équitation n'ont rien de « fini » quand ils procurent des joies intenses, des exaltations qui créent des états d'âme qui conduisent à autre chose. *C'est d'un autre ordre* que les jeux de l'intelligence, mais c'est aussi très enrichissant puisque ça te fait atteindre des sommets.

Une rationnelle ne peut comprendre mes mots, j'espère que tu as conservé une parcelle de ta sensibilité de fille des champs.

Thérèse

5. Claudine.

De Marcelle à Thérèse

[Outremont, le] 27 déc[embre] 1951

Ma chère Bécasse,

Que de contradictions dans ta dernière lettre. Ça explique notre impossibilité à nous entendre dernièrement, parce que tu n'as pas encore une échelle de valeur dans tes exaltations.

À propos des intellectuels, je comprends tes réactions parce que tu les juges de loin, en sauvageonne. Tu ne sens pas que leur vie intellectuelle est un résultat, une fine pointe, venu d'une multitude d'expériences d'ordre *sensible.*

Tu dis, ils me répugnent, ce sont des robots. Et pourtant je ne connais pas d'êtres plus différents d'un jour à l'autre, dans leurs gestes, ils ont toujours et souvent des réactions imprévisibles parce qu'il y a très peu d'habitude, de routine dans leur vie.

Ta supposée supériorité sur des types de ce genre est uniquement d'ordre physique et non d'ordre spirituel.

Tout le mystère des êtres t'échappe parce que les jugeant, sans les connaître, sur des partis pris.

Sans les gens qui pensent, les hommes deviendraient des bêtes stupides comme elles le sont souvent (en temps de massacre, etc.)… l'esprit existe et sans cela la vie serait tellement limitée. As-tu déjà réalisé le déroulement de la vie : manger, le restituer, faire l'amour et ça recommence. Il y a une quantité de gens qui font ces gestes toute leur vie sans le réaliser – tu les trouves simples – moi, ce sont eux que je trouve robots ou crétins.

Les plus grands cœurs que je connaisse ne sont pas chez les « en friche ». L'autre bon cœur est plus subtil, plus camouflé, mais fait des actes dont l'autre bon cœur serait incapable. [Par] ex[emple] : G. – très généreuse, avec les riches surtout – peu souvent avec les pauvres – une générosité qu'elle enregistre et qui rapporte, sa générosité lui donne accès dans des milieux qu'elle croit inaccessibles. Elle achète tout avec grand cœur et inconscience. Gilles Hénault est un intellectuel. Il a un cœur d'or – il a connu la misère et veut en préserver d'autres – il est complètement sincère et a toute mon admiration (même) si je ne crois pas à cette politique.

Ma sensibilité fille des champs existe toujours, mais n'est pas limitée à ce spectacle. La nature m'exalte, mais l'œuvre des hommes beaucoup plus.

Une symphonie de Beethoven sera toujours préférée à n'importe quelle source d'eau. L'arrangement de ses formes, sa lumière, etc., offrent

rarement féerie, beauté et spiritualité – la nature est pour moi sensuelle – elle n'est qu'un prétexte à envolée, qu'un tremplin.

Le sublime est rare.

Les sommets aussi, ce sont pour moi des états poétiques qui rendent transparent, exalté et heureux.

Ta phrase – Je suis incapable de me concentrer avec un être vivant – c'est juste – mais il y a des êtres qui sont amplificateurs des hasards qui ont une autre vision de ce que l'on cherche, etc. (t'en reparlerai).

Tu as jasé Buick, Chevrolet, etc., trois heures avec Gilberte. Je ne comprends pas que tu n'accordes pas le même temps, la même compréhension, à qui serait ton égal. Tu as un fichu désir de domination – moi je ne l'ai plus, je m'en viens comme un bon vieux sage chinois.

Les enfants vont à merveille – ça m'enlève un courant d'inquiétude.

Merci pour les cadeaux, la blouse me fait à ravir.

As-tu reçu *Nadja*[6] ?

Becs,

<div align="right">Marce</div>

Il y aura un souper à la dinde, ici le 6 janvier – tu pourrais arriver la veille si emplettes tu as à faire. Je te logerai. J'ai un tourne-disque 33 tours, et quelques symphonies. Tante Margot et Raymond ont acheté des jouets à Claudine.

Seront présents :
Jacques – M. Lavallée ;
Raymond – Margot ;
Jules – Moi – Jan ;
Toi – Bertrand.

Réunion disparate des plus intéressante. Réponds oui ou non.
Bonjour,

<div align="right">Marce</div>

6. André Breton, *Nadja,* Paris, Gallimard, 1928.

1952

De Marcelle à Madeleine

[Outremont, janvier 1952]

Mon cher Merle,
Je reçois ton disque – en mille miettes – est-ce un mauvais présage pour ma vingt-neuvième année ? Merci beaucoup. J'aurais bien aimé l'entendre.

Je n'ose presque pas t'écrire de peur de déranger ta digestion…, blague à part, je trouve que cette gourmandise est le seul luxe, le seul vice qu'on peut avoir étant enceinte et il a peut-être ainsi d'autant plus de force.

À propos de vice, le programme sur la peinture de Viau[1] passera lundi prochain 27 janvier, j'avais fait une erreur. Ledit critique est passé voir mes toiles – et oh ! surprise…, on a dit : « Vous avez l'étoffe des grands peintres… », ça m'a un peu intimidée parce que contrairement à l'apparence, je nage beaucoup plus dans le doute que dans l'assurance de moi-même. Et puis, j'aime mes dernières toiles. Je suis sortie du noir et mes toiles ont gardé un côté mystérieux tout en devenant plus écrites et plus visibles. Je ne crois pas que sa critique porte sur mes yeux croches.

1. Guy Viau, critique d'art. Du 26 janvier au 13 février 1952, une exposition intitulée *Paintings by Paul-Emile Borduas and by a Group of Younger Montreal Artists* (connue également sous le nom de *Borduas et les automatistes*) réunit à la Galerie XII du Musée des beaux-arts de Montréal, autour de Borduas, Maciej Babinski, Marcel Barbeau, Robert Blair, Hans Eckers, Marcelle Ferron, Jean-Paul Filion, Pierre Gauvreau, Madeleine Morin, Jean-Paul Mousseau, Serge Phénix et Gérard Tremblay. (François-Marc Gagnon, *Paul-Émile Borduas,* p. 787.)

La politique est pour moi une bête anonyme que je ne comprends pas beaucoup. Je suis allée dimanche à un party de socialistes juifs – quelques Français et Canadiens. Et les gens qui me paraissent de curieuses de bêtes sont ceux qui ne voient et jugent la valeur d'un homme qu'en rapport de leur utilité politique. Conclusion : les artistes valent moins qu'une patate – d'où engueulades. Les Français ont de la gueule je t'assure – peu de fond. Ils répètent sans avoir énormément travaillé ce qu'ils pensent. Le couple de Juifs intellectuels m'a énormément plu – en ferai des amis. La femme est étudiante en médecine – une Lituanienne qui a appris le français parfaitement en deux ans, ainsi que l'anglais – très intelligente – elle peint aussi – influencée par Modigliani. Ils nous ont reçus à la juive. Ils ne sont pas riches et le vin coulait à profusion. Après le champagne, la table est servie et l'on mange tout le long de la soirée. On attrape un morceau de salami sans s'en rendre compte et on le mange entre deux éclats de voix. À part la Lituanienne, les Canadiennes françaises étaient les plus intéressantes. Les Juives sont d'une rondeur assez extraordinaire. J'avais l'air d'un insecte là-dedans. Les Juives ne semblent pas très intéressées par autre chose que les idées de leur mari, leur enfant et la mangeaille. Tout de même, je les préfère aux Françaises qui ont nettement leur air de supériorité, qu'elles ne méritent que pour leur langage – à part ça – aucune idée très personnelle et pas tellement cultivées – loin de là.

À part ça, rien de spécial. Je suis dans une vague prospère à tous les points de vue ; j'en profite parce que ça peut être très court. Je vois venir le printemps avec crainte.

Bonjour. Je file travailler. Écris-moi plus souvent.

Becs,

<div align="right">Marce</div>

De Madeleine à Marcelle

[Saint-Joseph-de-Beauce, janvier 1952]

Ma chère Poussière,
J'ai ces temps-ci, une âme bien matérielle, je dors des douze heures de suite en souriant comme un ange hébété. Je mange avec jouissance, je rêve de plats fins et je passe la majeure partie de mes avant-midi à m'en fabriquer. Heureusement qu'une grossesse ne dure que neuf mois parce que dans mon cas ce serait désespérant. Le jouisseur qui a une passion maîtresse

violente doit être malheureux. Puisque j'avais commencé à t'entretenir de ma pauvre bête je te dirai que physiquement j'en suis rendue à la période flamande : je ressemble aux héroïnes de Rubens, j'ai le corps comme une interminable circonférence. C'est encore mieux que le jour où je frapperai la période Picasso. Parlant de maître… je suis bien heureuse de ton engouement, de tes expositions ; je n'arrive pas à me figurer tes toiles brillantes de couleurs, les dernières que j'ai vues de toi étant désespérantes de noirceur. Je serai suspendue aux lèvres de monsieur Viau lundi soir.

Ma Robertine est bien affairé et peste quelquefois contre le collier, bien que ce soit assez rare parce que son ardeur me paraît à un excellent niveau.

Bâtêche, j'étais après oublier que la raison première de ma lettre était l'offrande solennelle des vœux de bonne fête. Tu sembles heureuse depuis un bout de temps, j'espère que ça se continuera pour ta nouvelle année. J'en serai quitte à répéter mes vœux à ton prochain anniversaire.

On t'embrasse en gang. On t'aime.

Madeleine

De Madeleine à Marcelle

Saint-Jo[seph-de-Beauce, le 6 février 1952]

Ma chère Marcelle,
Je ne sais si tu as aimé la critique de Guy Viau lundi dernier (ça ne doit pas). Moi, ça m'a plu parce qu'elle m'a parue juste, à moins qu'elle ne le soit pas du tout, mais qu'elle m'ait parue telle parce qu'elle me rappelait tout ce que je pense moi-même sur le sujet.

Une chose est assez certaine, en tout cas, c'est que ton humilité doit être bien intacte, l'anonymat ayant été si bien respecté. Trop à mon goût ! : j'avais fait suspendre tout bruit dans le boudoir afin que nos oreilles soient dans le meilleur climat ; la partie de bridge de Robert et Paul suspendue, j'avais annoncé, avec une pointe d'émotion qu'on parlerait de toi… Matte ! Farce à part, comment a-t-elle été l'exposition ? S'il y a eu des critiques dans les journaux, tu me les enverras, ok ? Ça nous intéresse énormément quand nous rebondissent les échos de vos tam-tams.

Je tâcherai de remplacer mon cadeau à mon prochain passage à Québec, ce qui ne devrait pas tarder, Roberte devant aller en cour d'appel et ayant promis de m'amener. Nous descendrons en gros char et coucherons à l'hôtel, ce qui m'enchante parce qu'ordinairement ces petits

voyages en viennent toujours à ressembler à des fugues amoureuses. Puisque nous sommes dans le chapitre « Amour », qu'est-ce que tu feras au retour de René ? Tu n'as rien à craindre si tu te traces une ligne de conduite, celle qui te semble la plus juste, et que tu as le courage de la suivre, sois compréhensive pour René, mais de grâce ! ne sois pas mollusque, tu sembles heureuse ; sous prétexte de sincérité, ne va pas te mettre l'âme nue devant René et, sous prétexte de pitié, ne va pas laisser piétiner cette paix dont tu as calfeutré ta vie. Je te renie si tu te rembarques dans une galère. Et surtout ne laisse pas Johny mettre son grand nez dans ton histoire. Avec ses manies de commère, il « jouira » certainement de te voir à l'action : dans la dernière lettre écrite à Robert, on sent qu'il commence à « s'affiler ». Pauvre Johny !

Nous devenons très casaniers, Châton et moi, les mortelles petites veillées de village nous ont lassés, elles qui n'apportent rien et qui, au contraire peuvent abrutir si bien. Nous y allions très peu et c'était trop ; nous sommes si bien *at home* ; je suis dans une phase d'amour contemplatif ; il n'y a pas une carmélite plus fervente que moi.

Monsieur Paul est toujours le bon parti de la place qu'on s'arrache : très sorteux ces temps-ci, je le soupçonne de s'ennuyer un peu ; il faut être en amour pour que la vie à la campagne soit épatante. Parce que pour l'âme, les pâturages sont maigres ici et l'équilibre moral assez difficile surtout ces temps-ci où l'équilibre est physiquement nul, les côtes étant en glace vive…

(Dieu que mon rapprochement est manqué !)

Je suis allée à la cour pour la première fois, cette semaine. Très impressionnant cette justice et quand on pense que c'est manié par des hommes ! La cour était pleine à craquer. Robert était blanc dans sa grande toge noire parce que je pense qu'il se prend toujours à son jeu.

À la fin de son plaidoyer tout le monde pleurait. La cour c'est le théâtre ici.

Bonjour, ma douce, embrasse ta marmaille. La mienne se porte à merveille.

Chéchette disant son catéchisme hier : au lieu (dans l'acte d'espérance) de dire : « Mon Dieu appuyé sur les mérites… », elle disait avec emphase : « Ô mon Dieu, vous qui êtes accoté sur… »

Je t'embrasse. Excuse ma lettre n'a pas grand-chose d'extraordinaire,

j'espère que la fin du monde commencera par ici : la Beauce lancée en plein ciel, ça me fera une lettre excitante où je te montrerai quelque chose de neuf pour une fois.

Becs,

Mad.

De Marcelle à Thérèse

[Outremont, le 20 février 1952]

Chère Bécasse,
J'ai vendu une toile au musée. J'ai acheté un chien aux enfants et à moi. Un scotty mélangé hire – chien de citadin…, très fin pour les enfants et peu encombrant, tenant du jouet et du chien.

Quand viens-tu ? J'ai hâte de te voir. Envoie-moi un S.O.S. avant ton arrivée afin que tu ne me surprennes pas sur une fatigue, les yeux rouges, les nerfs sans contrôle et une cervelle inflammable – faiblesses que je domine de plus en plus.

Becs,

Marce

Me suis couchée tard hier – suis allée vernissage – après au Colibri, petit restaurant où l'on vend cinq sortes de café et où se tiennent surtout des Européens. Placoté avec Borduas – c'est un être qui me plaît – amitié rare.

De Marcelle à Madeleine

[Outremont, le] 27 mars [19]52

Mon cher Merle,
Il est entendu que Chéchette est impatiemment attendue.

A – J'ai hâte de la voir – elle fera un « beau brin de fille ». J'ai rarement vu un enfant changer de traits autant qu'elle, depuis sa naissance – elle s'affine.

B – René ne viendra peut-être pas ayant demandé un séjour de six mois au Japon. Tokyo. Je dois avoir une réponse définitive sous peu. Hâte de vous voir. Dis à Légarus de suivre une diète afin de ne pas péter dans sa

graisse – ainsi que Robert et toi. Ma maigreur deviendra gênante par contraste.

Je vais voir *Brutus* ce soir avec Dagenais[2] – Gascon[3] rencontre Jacques demain, idée de discuter s'il y aurait moyen de monter *L'Ogre*. Ce vieux Johnny a l'œil clair devant cette possibilité.

Le printemps m'excite – donne un renouveau de vigueur – exposerai probablement à Ottawa avec Barbeau[4]. Pas d'exposition solo ici – trop cher – j'attendrai à l'automne. Peut-être que j'aurai quelques toiles d'acceptées au Salon du printemps – quoique le jury soit composé de deux socialistes qui font de la peinture « d'État ».

Bécasse est venue – très agréable visite.

La marmaille va bien. Je me suis acheté une Électrolux 1952 – ça remplace avantageusement le balai.

Moi aussi j'ai toujours un léger sursaut de plaisir à la vue de tes lettres.

Excuse moi, je file – robe à arranger pour ce soir, etc.

Bon Dieu que le temps file.

Becs très chère,

Marce

Quand venez-vous ? N'oublie pas la tire – « j'en jouis ».

Vu *Brutus* hier au soir. Une saloperie – réactionnaire au possible – un fiasco luxueux – mise en scène agréable. Les décors de LaPalme[5] décevants. Jacques et nous avons crié des « chou » retentissants, parmi les applaudissements, ce qui les a faits cesser. Nous étions les seuls, car le public était formé « d'intellectuels » snobs et « bien pensants ».

Nous organiserons probablement un chahut – car cette pièce est un hymne à la platitude, à la tyrannie, et au fascisme.

[Par] ex[emple] : tous les réformateurs sont de faux prophètes, etc.

Becs,

Marce

2. Pierre Dagenais est acteur dans *Brutus,* pièce en trois actes de Paul Toupin jouée au Gesù en mars 1952.

3. Il pourrait s'agir de Jean Gascon (1921-1988), comédien et metteur en scène.

4. Marcel Barbeau (1925-2016), peintre, signataire de *Refus global.*

5. Robert LaPalme (1908-1979), peintre et caricaturiste.

De Marcelle à Thérèse

[Outremont, le] 27 mars [19]52

Ma chère Bécasse,
Je suis assise au soleil – Toubon fait des trous de sable – c'est merveilleux de se déshiverner.

À propos des Brontë. Tu as beaucoup plus le type Emily[6] que celui de Charlotte[7] – même avec mari et marmots.

Je trouve que tu as changé – plus souple – extérieurement – mais réticente peut-être – on dirait que tu as établi un freinage vis-à-vis tes goûts les plus profonds. Je ne crois pas que le sport te suffise.

Becs,

Marce

De Marcelle à Thérèse

[Outremont, le 19 mai 1952]

Ma chère Bécasse,
J'ai hâte de ficher le camp en campagne. Je remue comme un diable dans l'eau bénite depuis quinze j[ou]rs – et j'ai horreur de vivre ainsi projetée à l'extérieur – pas le temps de peindre, d'écrire et de lire.

Je *cherche* toujours un chalet dans le Nord – probablement à Sainte-Marguerite-du-Lac-Masson.

J'ai organisé un tirage pour Marcel Barbeau[8].

Je me prépare aussi à envoyer des toiles aux É[tats-]U[nis]. T'en reparlerai.

Le chandail est très joli et me fait « au poil » quoique un peu indécent. Je t'enverrai une surprise au début juin. La fin du mois est peu propice. Je

6. Emily Brontë (1818-1848) passe quasiment toute sa vie dans un presbytère. Son unique roman, *Les Hauts de Hurlevent*, est un classique de la littérature anglaise.

7. Charlotte Brontë (1816-1855) publie son premier roman, *Jane Eyre*, sous un pseudonyme masculin (Currer Bell).

8. Marcel Barbeau a alors de graves problèmes financiers, lui aussi, et ce tirage est une façon de lui venir en aide.

suis en période d'économie du 2 au 19. J'oublie même que l'argent existe tandis que l'autre quinze j[ou]rs, je fais les comptes et me livre à quelques dépenses fantaisistes.

J'ai un nouvel ami – musicien – il joue avec « les petites symphonies »[9]. Le printemps rend trop sociable. J'ai hâte de fêter dans le Nord. Bonjour aux enfants. Quand la fête de Simon ? Réponds.
Becs,

Marce

De Thérèse à Marcelle

[Princeville,] juillet 1952

Chère Marcelle,
J'ai bien aimé mon séjour chez toi, même si [j']y avais revêtu ma peau de tortue. Tu as décidément acquis beaucoup de maîtrise sur toi. Je me demande si nous nous éteignons, mais nous devenons des gens bien raisonnables… ça m'épate encore de voir que nous avons vécu trois jours entiers sans querelle ! ! !

Tout à l'heure, en lavant la vaisselle, j'avais un goût d'écrire, mais là je viens de recevoir un téléphone à propos du logis que je dois avoir et j'en ai la tête toute retournée. Ce que c'est compliqué de se trouver un nid convenable. Ça fait deux jours de démarches, et un type acheté, pour avoir un premier étage et une cour convenables pour les enfants – rien de plus – Bertrand est bien chanceux que j'accepte son tempérament vagabond et partant que je me charge de toute la domesticité. Mais si nous avons ce logis, je n'aurai plus à rentrer le bois, car il y a un chauffage à l'huile. Que de petits soucis – n'empêche que ça suffit à ternir une vie. Une chance que persistent les grands moments d'évasion… Écris-moi une longue lettre – tu dois sans doute être plus inspirée que moi ! Madeleine accouche peut-être à cette heure-ci.

Becs. Merci encore pour l'hospitalité de l'autre jour.

Thérèse

9. Hyman Bress (1931-1995), violoniste.

De Marcelle à Thérèse

[Outremont, le] 18 juillet 1952

Ma chère Bécasse,

Je suis contente que tu te sois trouvé un logement[10] – autant toi comme Fada[11] avez besoin d'espace…

Excuse-moi si je ne t'ai pas écrit plus vite.

D'abord je suis tombée dans une période de travail où je n'ai fait que de la merde.

Toi tu sembles ni chair ni poisson dans tes lettres. As-tu une baisse morale ? Amène les petits et viens prendre l'air des montagnes – moi, je suis perplexe – et lâchement, j'attends de l'extérieur un dard pour me piquer vers la décision. Vaut peut-être mieux une liaison quasi parfaite que la solitude peuplée d'aventures sexuelles – ça, ça va si on regarde la vie sentimentale, mais avec les enfants et la peinture ça se complique – enfin – à plus tard – adieu veau, vache, cochon, comme aurait dit Simone.

Madeleine a eu un fils et semble nager dans un amour universel – l'exaltation d'après l'accouchement qui s'use vite avec les nuits blanches et la bouteille. Elle laisse son bébé à l'hôpital – idée splendide, que j'ai bien appréciée, surtout quand on aime pas tellement les bébés naissants. J'espère que tu n'es pas enceinte – pour la centième fois – fais attention.

Monique va chez toi… Pourquoi n'invites-tu pas Paul pendant ce temps ? Ça nous ferait une gentille belle-sœur.

J'ai bien aimé le *Chéri* de Colette – nounours et chéri avaient un attachement un peu équivoque et qui me semble un exemple extrême des heurts entre la femme de caractère et l'homme-enfant. Pour moi, la seule excuse de ce dernier, la seule justification c'est d'avoir des dons de créateurs – sans cela il finira toujours par se flamber la cervelle, s'il est de qualité ou finira ses jours comme un vulgaire gigolo – s'il est un être vil et exploiteur.

Je suis fatiguée ce soir – Jacques est venu – les enfants deviennent de vrais petits démons.

Becs aux enfants.

Viens me voir.

Marce

10. Thérèse et sa famille se sont établies à Princeville.

11. Fada est le chien familial.

Je ne crois pas que nous devenions moches parce que nous ne nous chamaillons plus. Je crois que pour ma part, j'ai changé ma manière de voir les êtres, leur vie quotidienne et extérieure ne m'intéresse plus beaucoup, au sens que je sais qu'on aiguillonne sa vie comme on peut et pas toujours idéalement et que deux êtres vivants dans les mêmes coutumes dans les grandes lignes, peuvent être totalement différents de l'intérieur. Alors j'ai cessé de vouloir des vies extérieures parfaites aux gens que j'aime, parce que l'esprit transforme tout – qu'une vie très humble peut être luxueusement occupée par l'imagination, les sensations. Il s'agit de ne pas abdiquer sa personnalité, sa manière profonde de sentir la vie même si ça ne plaît pas.

Becs,

Marce

Tu sentais que je jugeais ta vie – je ne le fais plus. Je croyais que tu étais née pour courir le monde, etc., et je me suis aperçue que ça n'a pas grande importance – qu'on trouve des éléments partout, que les livres peuvent tenir lieu d'homme, que ce que l'on fait, les êtres-obstacles, nous était nécessaire – on ne se forme qu'en étant lucide ou en vivant à fond toutes nos expériences sans se leurrer.

Écris-tu ? Pourquoi ne m'apportes-tu pas certaines choses – ce sera un secret.

Marce

Je patauge en peinture, il faut de la tranquillité. Merde.

De Madeleine à Marcelle

Saint-Jo[seph-de-Beauce, le 2 décembre]1952

Mardi
Ma chère Marcelle,
J'ai écouté ton premier interview, à plat ventre sur le tapis la tête dans le haut parleur, tentant de démêler ta voix du vacarme qui se faisait à CKAC. [...]

Pour le jeudi suivant, il y eut la décision prise que nous aurions une antenne fort considérable qui irait chercher en plein ciel ce qui se passait à Montréal. Robert mobilisa les gars de la Shawinigan avec un poteau, les pompiers avec leur plus longue échelle et le spécialiste en radio pour mon-

ter dedans. Ce fut un miracle, ça joue comme un charme. J'étais prête pour le jeudi 27. Ce fut comme si j'avais assisté à un match de boxe : d'abord le son de cloche préliminaire se fit en moi quand tout commença ; j'avais le trac comme si on t'avait lancée dans un combat, sans préparation aucune et que chaque question de Barthe[12] t'était un coup à éviter.

Quand ce fut fini, je me retournai vers Monique, ma bonne, et quand je lui annonçai que tu étais ma sœur, je fus presque surprise de ne pas recevoir d'applaudissements. Tu as très, très bien fait ça, ton langage était parfait, ta diction très bonne, tes réponses intelligentes. Ton expo[13] continue-t-elle à t'attirer des appréciations aussi louangeuses qu'au début ? Je n'ai pas lu une critique malgré mes explorations sur les tablettes à journaux de la pharmacie. Envoie celles que tu as et je te les retournerai. J'ai cru comprendre au radio, qu'au point de vue financier, tu n'en perdras pas encore le boire et le manger à surveiller la fortune que tu fais. Et le mot automatisme, on le laisse tomber ?

Auparavant tu parlais du subconscient, d'instinct pour expliquer votre manière de peindre, jeudi tu as appuyé sur impression, sensation. Il y a toute la différence du monde. (Réponds-moi, ça m'intéresse.)

Tu diras à Jacques que *La Berge*[14] m'a plu énormément ; c'est dans ces petites pièces-là que Jacques excelle où il peut jouer de la subtilité. Et ce fini qu'on rencontre rarement, lui il l'a. Des choses de Jacques dites par Madeleine Renaud[15], ce serait bien, parce que je trouve qu'elle a dans son art les qualités que Jacques possède quand il devient poète.

Je ne pense pas que l'on puisse faire mieux que Madeleine Renaud dans *Les Fausses Confidences*[16], c'était d'une finesse et d'un raffinement, ma chère !

12. Probablement Marcelle Barthe, journaliste.

13. Exposition Ferron-Blair, hall du Gesù, Montréal, du 14 novembre au 8 décembre 1952.

14. « La berge », *Amérique française,* vol. X, n° 5, septembre-octobre 1952, p. 14. Voir notamment Pierre Cantin, *Jacques Ferron, polygraphe. Essai de bibliographie suivi d'une chronologie,* Montréal, Bellarmin, 1984, p. 97.

15. Célèbre actrice française (1900-1994).

16. Texte de Marivaux, comédie présentée au théâtre Marigny, à Paris, et diffusée au Québec à la radio.

Robert demande à René de l'appeler quand il arrivera à Montréal.

Je t'envoie des robes que je ne mets plus ; tu les donneras si ça ne *fit* pas.

Embrasse les enfants.

On t'embrasse.

Mad.

De Marcelle à Thérèse

[Outremont, le 17 décembre 1952]

Ma chère Bécasse,

Ne t'en fais pas à propos des cadeaux de Noël – vous traversez une mauvaise passe et il est beaucoup plus important que tu ne sois pas privée du strict nécessaire que d'envoyer des cadeaux à tes nièces et sœurs – ne t'en fais pas, j'en achèterai un à Danie en ton nom.

Ce qui m'inquiète dans votre situation, c'est que c'est toi qui te priveras et que, étant enceinte, *tu ne dois pas le faire.*

A – Pour ne pas te ramasser au sanatorium ;

B – Pour ne pas mettre un rachitique au monde.

Ta santé m'importe beaucoup plus que le bébé et elle est plus importante, parce que le bébé peut toujours se rattraper une fois né, tandis que toi tu seras moins en position de reprendre tes forces en ce moment.

A – Ne travaille pas trop – que le sort emporte la popotte – dors beaucoup et surtout mange bien. C'est plus important que d'acheter des fioles d'alcools.

L'esprit ne vit pas très longtemps si on a aucune croûte de pain à se mettre sous la dent, ni l'amour d'ailleurs.

Promets-moi de m'écrire s'il manque quelque chose aux enfants, telles que bottines, ou à toi. Il n'y a rien de gênant là-dedans. Tu sais que je t'aime beaucoup et que je considère que les gens qui s'aiment existent surtout pour les mauvais jours, vu que ordinairement (d'après mon expérience) les autres foutent le camp.

Comment va la marmaille ? J'espère que le cadeau envoyé à Claudine lui fera. Je m'en souviens tellement comme d'une miniature.

René arrive en janvier. Je lui ai écrit que s'il voulait que nous soyons à couteaux tirés – s'il ne veut aucune entente entre nous, je n'offrirais aucune résistance et disparaîtrais.

Ce n'est pas des blagues, mais ce retour retardé me fatigue au point que j'ai plusieurs cheveux blancs qui ont poussé depuis octobre.

Comme tu vois, je vis dans l'incertitude la plus complète vu que René m'a encore envoyé il y a quelques jours une carte d'un cynisme froid et railleur.

Les fêtes seront tranquilles. Jacques doit venir réveillonner ici. Si ça te tente de venir je t'invite – as-tu eu des nouvelles des Cliche ?

Je suis fatiguée – le temps passe à une vitesse vertigineuse quand je ne peins pas – et je ne peins pas parce que je me sens instable comme un cheval dans une écurie en feu.

Envoie le Lawrence à Paul. Bonne nuit.

Becs,

Marce

J'essaie d'organiser une édition – nous pourrions publier un livre à tous les six mois. L'idée est bonne, mais la réalisation difficile. Les auteurs publiés seraient de célèbres inconnus qui méritent d'être lus. Si tu avais quelque chose à publier il y aurait moyen de passer ça là. Je suis très attachée à mes frères et sœurs…, si bien que cette édition risque de devenir un moyen de faire connaître le style Ferron.

Becs,

Marce

De Thérèse à Marcelle

[Princeville, décembre] 1952

Dimanche

Chère Poussière,

Tes cadeaux furent très appréciés, surtout celui des parents.

Ta lettre m'a fait plaisir, du soleil au cœur. Je ne suis pas désespérée quoique la situation soit grise. Nous avons mangé tellement de merde depuis notre mariage que je la digère maintenant beaucoup mieux ! On devient fataliste avec les ans. On se dit : comme la tante Yvonne : « Ça passera comme le reste. » Bertrand est insouciant, perdu dans ses chimères et moi, je me suis retirée dans ma bedaine. Je la fais sans trop de misère et elle me rend amorphe. Fini les angoisses et les grandes tensions, les vengeances et les bêtises. Et dans cinq mois, je serai heureuse de tenir cet *indésiré* dans

mes bras. Je suis vraiment une bête. Je sortirai de l'hôpital et serai si bien enterrée d'ouvrage que j'ignore quand je redeviendrai moi-même.

Bonne année, vieille Poussière – année remplie d'incertitudes pour toi comme pour nous. Pourvu qu'on y mette toutes ses capacités, elle laisse une certaine satisfaction une fois qu'elle est passée et elle passera… pourvu qu'on n'y laisse sa peau.

Becs,

Thérèse

1953

De Marcelle à Thérèse

[Outremont, janvier 1953]

Chère Bécasse,
Quelle étrange morale tu as.

Tu passes par-dessus toutes les réalités. Est-ce que l'amour existe pour toi ?

Quand on n'aime plus qu'est-ce qu'on fait ? Est-ce que l'on se prend un air soumis et que l'on fait semblant ?

Je t'ai dit que j'avais de l'estime, de l'amitié, ce n'est pas un grand amour ça, et on n'aime pas comment on ferait semblant – c'est ça le mur infranchissable. D'ailleurs toute ta manière de voir est la philosophie de Bertrand.

Tu as peu vécu.

Et je n'ai pas de cœur dans le ventre – ce n'est ni le sexe, ni le ventre qui peut le remuer.

Qu'est-ce que c'est « faire quelque chose » pour ses enfants ?

Mes enfants auront une éducation suffisamment évoluée pour ne pas juger ma vie – mais juger leur vie par rapport à la mienne.

Ça ne prend que des fanatiques et des imbéciles pour ne pas aimer leur mère si elle a eu des amants à l'extérieur. Imagines-tu que je méprise papa d'avoir été l'amant de Mme Godin, Saint-Antoine, etc., etc.

Qu'est-ce que ça change au fait qu'il a été pour moi un père généreux et intelligent ?

Je n'ai pas aidé René ?

René te dira le contraire.

René n'a pas fait « plus » que sa part. Il a fait sa part – comme j'ai fait la mienne.

T'imagines-tu que je vis ma jeunesse pour engranger pour ma vieillesse – non, chère Bécasse, je me fous de la solitude – de la vieillesse. Imagines-tu que j'aurai du plaisir à faire l'amour à soixante ans ? Non, eh bien, j'en ai à vingt-neuf et n'ai pas l'intention de m'en priver.

T'imagines-tu que j'aurai de l'imagination à soixante ans ? Non – eh bien, je peins pendant qu'il est temps.

Je n'aime pas une vie de sacrifices inutiles.

Il est possible que René et moi arrivions à une entente merveilleuse en dehors de ce que tu peux imaginer.

J'aime assez René pour être sincère.

Je ne crois pas que je passe à côté de ce que je devrais faire. Pour ce qui est des enfants, l'avenir en parlera.

Mes réactions vis-à-vis de René ne sont pas des caprices.

Il est grand temps que tu penses un peu avant de faire la morale – je ne suis pas fâchée, mais extrêmement peinée – pourquoi te mêles-tu de juger le plus conventionnellement possible ce que tu n'as jamais vécu.

Le secret du bonheur est bien différent pour chacun, il n'y a pas de modèle fixe – il faut reconnaître ce qui nous rend heureux – et tu serais surprise de savoir que ce qui me rend heureuse est autre chose que l'amour. J'ai déjà aimé beaucoup (peut-être mal, mais je m'en rendais pas compte), j'ai été heureuse et puis ça m'a rendue malheureuse – *je n'aime plus* – j'aime les enfants, certains êtres que j'estime – c'est tout – alors j'ai une morale qui va avec ça. Peux-tu comprendre ça ?

Réponds-moi – j'admets ta manière de vie – tu as des lunettes différentes des miennes, mais tu pourrais peut-être imaginer mes lunettes à moi aussi.

Madeleine n'a jamais jugé les choses de cette manière.

Becs,

Marce

De Marcelle à Madeleine

[Outremont, janvier 1953]

Mon cher Merle,
J'ai la main morte. Je viens de répondre une lettre à Thérèse très agressive.

À travers son jugement, je sens les idées de Bertrand transpercer. Quel jugement conventionnel et en dehors de toute réalité.

René et moi essayons d'arriver à une entente – c'est difficile – il est très chic – très généreux, tellement plus lucide, je l'estime beaucoup – mais ma période d'amour fou est passée. Ce qui me rend heureuse n'est plus l'amour – je n'y puis rien. Je vivrai seule. Alors tu peux imaginer que ça change la morale de ta vie.

Il reste les enfants, la peinture, les amis platoniques, quelques aventures sexuelles (toujours avec le même).

J'ai vingt-neuf ans et j'aime l'amour.

J'ai vingt-neuf ans et j'aime peindre. Pourquoi m'en priverais-je ?

Je me fous de la vieillesse et de la solitude – de toute façon je n'existerai probablement plus.

Elle prétend en plus que je ne fais rien pour les enfants.

Au diable tout ça.

[…] J'ai une grande amitié pour René qui deviendra peut-être une amitié amoureuse – de toute façon nous ne nous leurrons pas et j'ai hâte de voir ce qui adviendra de tout ça. Nous en jasons sans heurts. Que c'est étrange.

J'ai bien hâte de te voir arriver ainsi que Légarus et Roberte.

J'ai peint des tableaux très colorés, très lumineux – très grands.

Je mue.

Becs,

Marce

De Madeleine à Marcelle

Saint-Jo[seph-de-Beauce, janvier] 1953

Jeudi
Ma chère Marcelle,
Je pars pour Québec demain avec Robert pour la fin de semaine, comme je serai probablement « au bout de ma ficelle » en revenant, je n'aurai pas

la tête aux écritures, alors je t'écris tout de suite les souhaits d'usage pour tes vingt-neuf ans. J'espère que tu ne vieilliras plus, c'est le grand souhait que je te fais ; c'est bien ennuyant de se sentir ramollir les fesses, de se trouver des cheveux blancs et de se voir froisser le cou.

Nous partons pour le congrès du Barreau de la province, il y aura cocktails, réception dont une chez le lieutenant-gouverneur et je trouve vraiment triste que Fiset[1] (« Prononcez comme dans *closet* », disait-il,) ne soit plus là avec sa verdeur de langage qui allait si bien avec la dignité de son poste. Je laisserai de côté les réceptions féminines pour aller voir *Les Mains sales*[2] ce qui sera plus amusant, je pense que d'examiner les mains gantées de ces dames. Et puis il y a *Justice est faite*[3] à l'affiche.

As-tu lu *L'Amant de Lady Chatterley*[4]. J'ai été fort surprise de savoir que Thérèse voulait me faire bondir en me l'envoyant.

Je me demande pourquoi elle tenait tant à ce que je sois scandalisée. Les scènes d'amour sont ce que nous les faisons, je me demande si elle s'imagine que nous faisons l'amour en grand caleçon de coton. Je n'ai jamais divorcé, j'ai marié un gars de mon milieu, j'espère bien que ce n'est pas pour ça qu'on me dit que j'ai des préjugés. Je ne me promène jamais avec la « gourdine » de Robert sur mon épaule, mais je peux en faire un très bel et très bon usage. Je suis contre l'exhibitionnisme, il est vrai et j'ai raison parce que j'ai remarqué que ces manifestations étaient ordinairement signe d'insatisfaction. Tout ça pour te dire que notre sœur Thérèse, qui s'est probablement reconnue en Constance[5], est partie dans une embardée où il est question « d'authenticité », « d'être vrai », « d'être sincère avec soi-même » et patati et patata.

1. Eugène Fiset (1874-1951), dix-huitième lieutenant-gouverneur du Québec, du 30 décembre 1939 au 3 octobre 1950.

2. Film français adapté de la pièce de théâtre de Jean-Paul Sartre, réalisé par Fernand Rivers et Simone Berriau, sorti en 1951 en France.

3. Film d'André Cayatte sorti en France en 1950.

4. Roman de l'écrivain anglais D. H. Lawrence qui provoqua un scandale au moment de sa parution en 1928 du fait de ses scènes érotiques.

5. Constance est le prénom du personnage de Lady Chatterley.

Bonjour, ma douce. Bonne fête. Je suis bien, bien contente que tu viennes prochainement. Ça ferait bien plaisir à Chéchette si tu amenais Noubi. La lettre de cette dernière a été accueillie avec des cris d'enthousiasme. On doit répondre bientôt.

Becs,

Mad

De Marcelle à Madeleine

[Outremont,] janv[ier 19]53

Mon cher Merle,

Merci pour tes souhaits de non-vieillissement. Je vois très bien les quelques cheveux blancs qui apparaissent, mais contrairement à autrefois, je les regarde d'une manière détachée ; ils sont là, deviendront nombreux et je ne me suis jamais sentie aussi en vie. Comme je n'ai jamais eu autant l'impression que la vie devient de plus en plus rapide dans son déclin – quoique j'ai aussi l'impression qu'elle augmente en intensité.

J'ai beaucoup travaillé ces temps-ci. J'ai 15 grands tableaux qui m'attendent – ou vie ou mort, il faudra que j'esquisse des pas vers ce que je veux réaliser.

C'est très difficile et très long de voir ses propres choses. Ce qu'il y a d'ennuyeux c'est que l'arrivée de René peut très bien mettre fin à tout ça pour un temps plus ou moins long. [...]

Ne sois pas méchante pour Bécasse, vu que Bertrand est un dieu.

Vieux Merle, tu es trop gâtée. Ce qui compte ce n'est pas de lui jeter ton bonheur à la face, c'est lui donner le goût de ne plus se laisser limiter par les êtres nuls qui l'entourent – heureusement qu'elle a ses enfants que je trouve très bien.

Elle a trop misé sur un être qui ne lui apportera jamais que déceptions, parce que trop inconscient et égoïste.

Il y a très peu de gens heureux. C'est réellement affreux de voir les êtres se chercher comme des taupes aveugles. Je me sens vivre depuis que je sais ce que je veux, Merle – je ne voudrais tellement pas être dans sa situation. Elle ne « voit » pas sa situation et ce n'est pas le temps de la lui faire voir.

D. H. Lawrence la justifie, laisse-la faire, ça lui permettra de passer à travers la solitude, la pauvreté et le fichu bébé qui s'en vient.

C'est entendu que s'ils mettent tellement l'accent sur le côté sexuel c'est

parce qu'ils n'ont aucun autre point de contact. Je trouve monstrueuse la vie actuelle de Bécasse, mais il ne faut absolument pas qu'elle se décourage actuellement.

Je serais prête pour huit mois à lui dire que j'aime :

A – Exprimer le sens mystérieux des aspects de l'existence ;

B – Les enfants ;

C – Quelques êtres que j'aime ;

D – Me travailler – cerveau et sensibilité – et après il sera le temps de mourir.

Excuse cette lettre un peu sérieuse. Il fait un temps sévère.

Becs, écris-moi douce Sévigné.

Becs aux hommes,

Marce

De Marcelle à Thérèse

[Outremont, février 1953]

Ma chère Bécasse,
René est ici depuis six jours. J'ai été abasourdie pendant quatre jours au point de croire que tout pouvait recommencer. S'il y avait eu entente sexuelle, je crois que la chose aurait été possible.

Je l'estime beaucoup – il est extrêmement généreux – et aventurier. J'aurais pu vivre à côté de lui, nous aurions vécu nos vies, tellement différentes, qu'incommunicables – mais tout est impossible avec la meilleure volonté du monde et René le réalise très bien.

J'aimerais que tu voies mes derniers tableaux. J'ai gagné la dernière partie. *Très colorés,* plus lumineux et tout aussi personnels et mystérieux. Les couleurs sont chaudes et sensuelles de froides qu'elles étaient – tout en conservant leur lumière lunaire. J'ai hâte que tu voies. J'ai présenté trois tableaux au Salon du printemps et, secrètement, j'espère gagner le prix de peinture… Quelle naïveté avec pareil jury.

Au sujet des enfants, vieille Bécasse, je crois qu'on peut ne pas les négliger et se permettre une expression personnelle. Que tu écrives le soir, par exemple, ne pourrait d'aucune manière frustrer ta chère marmaille.

Évidemment qu'actuellement tu n'es pas en état d'écrire, mais si tu en as réellement le désir ne t'en prive pas bon Dieu – écris – écris et ne passe pas ton temps à polir – polir.

Tu as un style, un outil fait à ta main, personnel – alors donne du moteur.

C'est étrange, dans la famille la personnalité du style, de l'expression est innée (dû à notre éducation très libre probablement), mais cette expression est tenue sous contrôle trop fortement. Signe d'un manque de confiance, d'une sous-estimation. Sans être fat, il faut risquer le plus possible. Il ne faut travailler que sur soi-même, l'extérieur est très peu utilisable si ce n'est pour nous faire réaliser une compréhension plus ou moins universelle des belles choses.

La seule chose qui ne peut décevoir est ce que l'on crée, parce que même si la matière est rebelle, on a un enjeu à mort de la mater. Le seul grand intérêt de ma vie actuellement.

J'aime les enfants. Je leur donne, mais ne m'imagine rien à leur sujet pour ne pas me désappointer.

Je suis contente de ta dernière lettre. L'autre était tellement triste. Ne t'inquiète pas. Bertrand sortira bien du trou.

Il semble donner un bon coup de collier. J'espère que votre état actuel lui servira de leçon pour la prochaine ère de prospérité.

La marmaille est en santé donc insupportable. Je dis ça parce que l'on me crie dans les oreilles.

Quand on cesse d'aimer l'homme avec qui on a eu des enfants, la vie conjugale devient la plus étrange des institutions.

René t'a apporté un bijou japonais.

M'a apporté de « magnifiques présents » : robe japonaise (vraie), etc.

Becs, très chère,

Marce

De Marcelle à Thérèse

[Outremont, mai 1953]

Chère Bécasse,

Ci-inclus *L'Autorité*[6], tu y liras une de mes pontes.

Si tu avais quelque chose à publier, tu pourrais me l'envoyer et ces articles pourraient te rapporter un petit 10 $.

6. Journal libéral et anticlérical paru de 1913 à 1955 à Montréal. On y critiquait la société canadienne-française et son conformisme.

J'ai démissionné complètement dans la compréhension conjugale. Advienne que pourra.

Place un Peau-Rouge et un Mongol dans la même maison et tu comprendras notre situation. Les histoires de ménage ne sont que des faux prétextes. Quand on ne s'aime plus c'est presque impossible de vivre ensemble – ce que tu comprendras peut-être un jour.

Becs,

Marce

De Thérèse à Marcelle

[Princeville, mai 1953]

Chère Marcelle,

Que faites-vous à Beauce Ville avec *L'Autorité* ? Suzanne Barbeau, est-ce l'épouse de Marcel ? Son article est moche au possible.

À propos – tu sais que Lyse Nantais écrit très bien. J'ai été agréablement surprise l'autre jour, en faisant sa connaissance. Quant à toi, chère Poussière, je te préfère peintre et une chance que ton article est intitulé : « Témoignage d'un peintre »… D'abord, ce n'est pas une « ponte », mais un résumé des idées de ton groupe.

… L'homme équilibré est l'homme conscient de tout.

Voilà une vérité de La Palice, mais cherche-le cet homme.

Quant à « dominer et transformer son temps »… voilà de biens grands mots !

En vrac, je n'aime pas ce truc qui est rationnel au possible – pas du tout personnel et pour comble de malheur, ça sent Gauvreau à plein nez.

Une chance que ça me rappelle mon grand Vertner[7] qui prenait l'épouvante à la vue d'un nuage…

Becs, très chère,

Thérèse

J'aimerais ma critique moins sévère – toutefois, il y a de l'unité dans ton article, mais chaque phrase tombe comme une roche parce que tu n'es pas inspirée.

7. Nom du cheval de Thérèse.

De Thérèse à Marcelle

[Princeville, mai 1953]

Chère Poussière,
Pourquoi n'écris-tu pas ? Es-tu fâchée parce que je t'ai dit que je n'aimais pas ton article ? Faudrait pas. Je n'ai pas voulu te blesser. Madeleine prétend que je suis bête sous prétexte d'être franche. Moi je ne crois pas. Je ne sais pas déguiser mes opinions, les habiller proprement. Ça revient au même et puis c'est moins long à dépouiller.

C'est maudit l'orgueil ! J'ai bien de la misère avec, moi toujours. J'ai envoyé une lettre bête à mon dentiste parce qu'il m'avait envoyé son compte. Bête, en ce sens qu'il y avait des fautes d'orthographe dans les petites phrases qu'il me faisait ! ! ! Je lui ai renvoyé sa lettre bien corrigée avec la piastre que je lui devais et une phrase bien cinglante. Il m'a renvoyé la piastre et des excuses. Je lui ai renvoyé la piastre et depuis, la piastre se promène. Il a perdu une amie. C'est peut-être pour camoufler notre pauvreté, notre gêne que mon orgueil s'est révolté à la vue d'un compte envoyé – surtout par un ami.

Ô pauvre Bertrand, il n'est pas chanceux. Quant à moi j'ai mes livres et mes enfants. C'est pas si mal même si j'en ai perdu l'inspiration. Écrire, ce serait le vrai tonique.

Envoie-moi des livres S.V.P. Je n'ai plus rien à me mettre sous la dent. Ton Breton suivra sous peu. Je garde les dernières pages pour l'hôpital où j'aurai plus de temps pour approfondir. Ne perds pas mon *Âne culotte*[8]. J'aime tellement ce passage où le garçon se rend sur la montagne où les arbres sont en fleurs – et puis il y a le serpent et l'étrange flûte.

Becs. Je t'aime bien,

Thérèse

De Marcelle à Thérèse

[Outremont, juin 1953]

Ma chère Bécasse,
Plus je vieillis et plus ma conscience du temps s'insinue dans tout ce que

8. Roman d'Henri Bosco paru en 1937.

je vis. J'ai vraiment l'impression qu'il se passera quelque chose dans l'organisation de ma vie – d'ici six mois.

Depuis ta visite, j'ai organisé une expo[9] qui m'a demandé un mois de travail. J'ai peint, beaucoup lu, liquidé tout ce qui pourrait rester entre moi et René.

Tu sais, sincèrement, ta situation actuelle me fait souffrir et égoïstement je préférerais ne pas y penser trop souvent. Cet enfant sera sans doute… le dernier j'espère et à partir de lui tu pourras organiser ta vie. Si tes enfants deviennent toute ta vie tu leur demanderas quelque chose en retour plus tard, ou si tu ne leur demandes pas, ils se sentiront obligés d'être trop attachés à toi.

Je pense de plus en plus à partir pour l'Europe avec mes petits. J'ai hâte de changer d'air – ce serait le bon côté de ma vie solitaire, qui n'est pas toujours facile je t'assure.

À ton sujet, il y a une chose que je ne comprends pas chez toi. C'est ta soumission. Ce n'est pas tout que d'endurer stoïquement la pauvreté et aussi de ne voir Bert qu'en fin de semaine – réagis.

Sincèrement, au risque de te fâcher tu mènes une vie absurde – ta jeunesse y passera. Tu peux aimer Bert sans pour cela être ensevelie à la campagne sans un sou, pour ne voir Bert qu'en fin de semaine.

Il devrait comprendre ça me semble – ne sois pas mollusque diable.

À partir du 1er juillet je serai au lac. Veux-tu m'envoyer la puce[10] à Montréal et je l'amènerai au lac avec moi.

Dis oui – je pense à ta santé. Vaut mieux vivre dix, vingt ans avec ta fille, et lui sacrifier un mois que de la couver pour aboutir au sana[torium]. Il y a des sacrifices inutiles qu'une femme ne doit pas faire.

Prends soin de toi. Alors c'est entendu, tu m'envoies la puce.

Je t'aime toujours et espère que tous vos problèmes s'aplaniront.

Bonne chance à ton accouche[ment]. Penserai à toi.

Becs,

Marce

9. Il s'agit de *Place des Artistes,* une exposition que Marcelle organise avec Robert Roussil, à l'initiative de Fernand Leduc, du 1er au 31 mai 1953. (François-Marc Gagnon, *Paul-Émile Borduas,* p. 840.

10. Claudine.

De Marcelle à Thérèse

Montréal, [le] 18 juin [19]53

Ma chère Bécasse,
Contente que ta fille[11] ait enfin fait son apparition. Est-ce que tout a bien été ? Et va bien ?

À propos de mon téléphone à Bertrand (c'est la dernière fois que je reviens sur ce sujet), mais puisqu'il t'en a parlé, je tiens à ce que tu saches que je me suis choquée sur cette phrase : « Thérèse et moi n'avons pas eu encore assez de misère (qu'est-ce qu'il lui faut bon Dieu !) vu que nous savons encore la supporter. »

J'ai horreur de cette mentalité et j'ai vu rouge devant l'injustice, vu que c'est surtout toi qui attrapes la merde – et je lui ai dit – ce n'est pas ma faute, mais je n'ai pas le genre à pouvoir cacher les choses qui me révoltent, je n'en suis pas encore rendue à semblable tiédeur, surtout vis-à-vis des gens que j'aime.

2 – Tu as compris une fois de plus, ma dernière lettre tout à l'envers que je résume ainsi :

Tu n'as pas à encaisser toutes les responsabilités du ménage.

Qui élève tes enfants avec le minimum ? Alors qu'il s'occupe du loyer.

Ce n'est pas à toi à régler ses problèmes si tu as un minimum d'orgueil pour Bertrand – ce n'est pas un impuissant bon Dieu.

Pour ce qui est de ma vie ; nous n'avons ni les mêmes espoirs ni les mêmes horizons – question de circonstances. Je pars à l'automne pour l'Italie – Florence (ville merveilleuse de lumière, d'œuvres d'art et de mentalité – où le soleil et la joie abondent). J'y passerai peut-être une bonne partie de ma vie. Il n'y a rien de visqueux que je sache à ne pas accepter un destin médiocre – mes enfants vont à merveille. René m'envoie 200 $ par mois et se garde lui-même 200 $ et il est nourri, logé. Cet argent est employé *uniquement* pour les enfants.

J'ai vendu le mois dernier pour 85 $ de tableaux et je dois travailler aux élections la semaine prochaine.

Je ramasse sévèrement mes sous pour mon voyage. Je n'aime pas la misère, est-ce ma faute ?

11. Béatrice Thiboutot naît le 9 juin 1953.

Tu sais que je t'aime beaucoup. Je sais que tu aimes Bert et voilà pourquoi je ne me gêne pas pour lui ouvrir les yeux. Qu'est-ce que tu veux que ça me rapporte hein ? Je n'aime pas que tu prennes comme geste d'amitié une abstention quand toute la famille pense comme moi.

Becs,

Marce

De Marcelle à Thérèse

Saint-Alexis-des-Monts, [le] 13 juillet [19]53

Chère Bécasse,
L'horizon est moins noir et ça paraît – je crois que la vie à Montréal réglera bien de vos problèmes – tu y auras une vie plus normale pour ton âge.

As-tu perdu complètement le goût d'écrire ? Ou est-ce passion remise ?

Je pars *avec* les trois enfants et m'en vais à Paris pour un mois. De là, sur la Côte d'Azur (petit village près de la mer où vont beaucoup les artistes et pas de touristes). De là, en Italie ou [en] Espagne – ce choix est déterminé par la beauté des pays, mais aussi par une question économique – ces pays sont pauvres et pour 80 $ par mois on peut avoir une maison et une servante. La nourriture y est très bon marché. René m'a coupé mon revenu à 200 $ par mois – allocation accordée par l'armée aux enfants et à la femme – comme tu vois il s'en tire à bon compte.

Je m'en vais là pour peindre. Et puis je suis fatiguée de vivre avec l'ombre de René qui (me) menace sans cesse de me tuer.

C'est très difficile de refaire sa vie avec trois enfants. J'en prends un peu mon parti et essaie de vivre là où mes goûts me portent. Ne va pas t'imaginer que tout va toujours bien.

Il y a des fois où de me voir engagée dans une vie choisie à vingt ans, que cette vie est quasi inchangeable sans sacrifier des êtres que j'aime, me fait sombrer dans un de ces cafard et affaissement qui semblent des gouffres. Je pars parce que j'ai un besoin urgent de partir. Je compte réorganiser ma vie de fond en comble et ça en ayant la possibilité d'une servante, etc.

Re : affaires.

A – Te passerai ma bibliothèque ;

B – Si tu habites Montréal, je pourrais te passer des meubles que *je ne veux pas vendre.*

Imagine que Guy Duckett vient passer la fin de sem[aine] du 17 – c'est vraiment étrange la vie – semblable fin de semaine quand j'étais plus jeune, m'aurait fait mourir de plaisir tandis que maintenant, je reçois un bon ami avec qui je placoterai tout en buvant du bon vin. Il est devenu très, très sympathique mais profondément blasé.

J'ai aussi un autre très bon copain (archiplatonique) un Belge[12], très galant. Un très chic type qui me rend une foule de menus services, qui a des délicatesses à mon égard que bien des amoureux n'ont pas et avec qui j'aime bavarder, mais que je ne pourrais jamais aimer. (Je ne sais pas pourquoi.) Les seuls êtres que j'ai aimés à date sont des artistes irresponsables, que leurs talents et sensibilité – me faisaient aimer. Michel (le Belge) me disait : « Je t'assure que si tu étais ma maîtresse, je prendrais en main ta situation et que ta vie changerait. » C'est beau à dire quand on a des sous – et on a des sous quand on est équipé pour en gagner.

J'ai pris mercredi une truite de cinq livres au Sacacomie – hier un achigan de trois livres et demie – ce fut une histoire de ne pas le rater – un démon.

Alors viens – à part quelques copains – je ne reçois personne ici – je retourne à Montréal le 1er août pour travailler dans une usine – le seul endroit où l'on peut faire des sous.

Becs, très chère. J'ai hâte de te voir.

<div align="right">Marce</div>

12. Michel Camus.

DEUXIÈME PARTIE

La peinture
est un amour fatal

On ne pense pas pour penser – on pense
parce que l'on cherche – on cherche
parce que l'on se transforme.

MARCELLE FERRON

1953

De Marcelle à Madeleine

[*La lettre est écrite sur du papier à en-tête* : HOME LINES]
[6 octobre 1953]

Mardi soir,

Mon cher Merle,

Il y a du roulis et tangage très bien harmonisé. Un Allemand qui pratique son piano ; les enfants m'entourent et écrivent. L'Allemand vient d'être remplacé au piano par le Canadien de Québec, pianiste à cinq enfants. Il y a très peu de monde intéressant. Les gens communiquent peu parce que peu nombreux. On ne fait que manger (très bien) lire et se balader sur le pont. Les enfants sont très remarqués ; elles ont vraiment des têtes peu banales. Diane a dit à un curé qui mangeait à côté de nous : « Touche-moi pas, je n'aime pas les curés. » Ce fut la rigolade.

Babalou se lance dans les bras de tous les marins et Danielle se fait dire qu'elle est belle avec grande désinvolture.

On a pris une très belle photo à table. Te l'enverrai.

J'ai hâte de frapper des tempêtes ; j'aime beaucoup l'étrange sensation de la mer. Depuis que le mal de mer a commencé les gens sont beaucoup plus simples et gentils ; peut-être parce que l'on marche tout croche et que l'on a vaguement l'impression d'être dopé – à part ça rien de spécial, si ce n'est que j'adore l'eau – et je réalise que j'ai le goût de l'aventure dans le sang.

Merci encore pour toutes vos gentillesses à Robert, Paul et toi. J'ai toujours l'impression que je n'ai jamais su exprimer ce que je voulais dire – tous les mots à cet usage sont tellement usés et souvent mal employés que ça me gêne et me met mal à l'aise de les répéter.

Départ de Marcelle pour la France avec ses trois filles

Je ne vois pas Michel[1] très souvent. Je ne sais pourquoi, mais en public il m'agace. Je ne veux pas avoir le style matrimonial avec lui et ne veux pas qu'il s'y attende à Paris.

Je me sentirai comme un herboriste trouvant un coin de flore neuf à Paris et ailleurs. Je me promets d'herboriser et Michel n'est pas le genre d'homme à qui je pourrais sacrifier ce plaisir de ma liberté. Il n'y a rien à faire, mais je n'aime que les types d'hommes qui peuvent me stimuler. Michel est trop égal dans tout – trop dilettante – plus intelligent que la moyenne des gens à bord. Le pianiste joue bien – j'ai l'impression d'être saoule.

Becs à Paul, Robert et toi.

Vous écrirai de Paris.

Marce

Les enfants ont le mal de mer – moi pas. Je t'assure que ça brasse. J'aime ça.

1. Michel Camus, un ami belge, qui partait en France lui aussi.

Jeudi

On se fait brasser le canadien de plus en plus. C'est superbe – l'océan est une furie que j'adore – je deviens de plus en plus solide. Babalou proteste en ne mangeant pas, les autres en étant extrêmement dissipées.

C'est certainement l'élément (océan – eau) le plus capricieux, captivant – le plus fou, puissant, complexe – je préfère de beaucoup le bateau à l'avion. Si vous faites un voyage :

A – En bateau ;

B – En classe touriste. En haut c'est la mort, car tout le monde vit dans sa cabine tandis qu'en touriste les cabines nous obligent à avoir la bougeotte.

J'ai connu hier un médecin de Singapour, type assez aventurier, pas cultivé, mais qui a vécu. Les gens intelligents sont très rares. Il y a une foule d'étudiants catholiques, bornés et fanatiques de pensée. La nièce d'un archimillionnaire qui se dit tendre vers la sainteté en voyageant et qui méprise les gens nés dans des milieux amoraux et pauvres parce que dit-elle : « Le Christ leur a envoyé beaucoup plus de grâces qu'à moi pour sortir de leur misère, mais ils n'ont pas pris ces grâces et n'ont donc aucun mérite, et n'ont pas ma pitié. » Je l'aurais étranglée. Elle doit prier pour ma conversion – je l'évite le plus possible cette petite vache. Ils sont tous de ce calibre, quoique celle-là soit la plus bornée. Monique Cloutier m'évite – son petit ami me dit que nous passons pour des révolutionnaires, des sans lois – bohémiens, etc. Le milieu catholique québécois est triste à voir et j'en ai honte […]. Un autre m'a dit : « Je me tiendrai en garde, car il n'y a rien de supérieur à notre Québec catholique »… – de quoi avoir le mal de mer.

De Marcelle à Madeleine, Paul et Robert

[Paris, le] 13 oct[obre 19]53

Mon cher Merle – Légarus – Robert,
Je pars pour la Côte d'Azur dans six heures. J'attends dans une gare avec les enfants. Impossible de rien trouver à Paris.

Rien de plus étrange que cette ville – j'en suis ahurie, étourdie. D'abord tous les gens sont petits – on les croirait nés pour me tenir compagnie. Il règne une simplicité, liberté d'allure étonnante.

On ne peut entrer dans un restaurant du peuple sans « bonjour mes-

sieurs et dames » et on sort par « au revoir messieurs et dames » – ce sont les coutumes du peuple. Je ne suis pas allée dans les restaurants chics, mais uniquement dans le quartier des artistes et des ouvriers. Toutes ces petites habitudes donnent une allure chaude et humaine à la ville. Si on ne s'excuse pas d'avoir frappé quelqu'un on se fait copieusement avertir.

C'est inouï ce qu'il y a de bistrots où prendre un coup. Les Français mangent bien. Dans le plus petit et louche restaurant tu peux t'empiffrer à mort et le tout délicieux pour 0.50 $.

En général, il n'y a pas de gens sophistiqués – les originaux à grandes barbes, culottes de velours, etc., sont milliers – alors il est impossible de se faire remarquer par des excentricités.

Le 1er soir – j'entends : « Le panier, le panier[2] » et quatre femmes très chics se sauvent en vitesse – c'étaient quatre poules – les poules classiques de Paris.

Je crois que je ferai figure de bon peintre ici – Lefébure[3] me servira de porte d'entrée dans ce milieu – heureusement, car on peut rester très seule à Paris si on n'a pas un mot de passe.

Il y a une grande vague sur les Canadiens depuis Leclerc[4].

Je ne passerai que quatre mois sur la Côte. J'ai besoin de vivre dans ces milieux. J'aurai une famille française pour les enfants. La vie est très chère avec les enfants – sans eux je pourrai faire des miracles.

Becs. Écrirai sous peu. Je tombe de fatigue.

Marce

Paul et Robert auraient beaucoup de succès auprès des Françaises. J'aurais déjà 1 000 choses à placoter. Quelle ville ! Une fourmilière – ça grouille de vie, beaucoup plus qu'à New York.

Je continue.

À propos de vieillesse, ici on me prend toujours pour la gardienne des enfants.

2. Fourgon de police.

3. Jean Lefébure, ami peintre de Marcelle, parti en Europe en 1949.

4. L'imprésario parisien Jacques Canetti invite Félix Leclerc à chanter en France en 1950. Le succès est immédiat.

A) À cause de ma mise *un peu négligée* ;

B) À cause de mon âge – on me donne vingt-quatre ans, parce qu'ici une femme à trente ans – je t'assure qu'elle « fait femme » – femme sans âge – trente à quarante ans – et puis elles ont perdu toute la souplesse, la fantaisie de la jeunesse. Elles font digne…, elles ne se baladent pas sur les rochers avec trois enfants qui suivent à la queue leu leu. Il faut te dire que ce sont (en général) des femmes de maison numéro un.

La femme a ici beaucoup plus de petits soins pour son mari. Elles n'aimeraient pas faire un plat qui pourrait être critiqué. Elles semblent plus obéissantes – et surtout ne reprochent pas à leur mari de prendre un apéritif…

L'homme, ici, s'occupe plus des enfants – est très galant – te reparlerai de tout ça.

Becs,

Marce

De Marcelle à Madeleine

[Juan-les-Pins, le 14 octobre 1953]

Adresse définitive :
Villa mon Abri
Rue Fontaine du Pin
Juan-les-Pins
Côte d'Azur
FRANCE

Je viens de louer un rêve – jardin immense avec palmiers – 20 à 30 pieds de haut – orangers, cactus (quatre pieds de haut), etc. – deux minutes de la mer – huit pièces. Une histoire de millionnaire. Le pays ici est féérique – il fait chaud le jour (on se baigne tous les jours) et frais la nuit.

Les enfants arrivent dimanche. Ils ont été très malades – le climat de Paris est impossible.

Après mille *aventures*, j'ai enfin échoué ici. Tout va aller sur les roulettes maintenant.

Vous n'avez pas idée du jardin ! Une splendeur. Enverrai les photos. Toutes les villas sont en stuc jaune et rose – ou en pierre même couleur. La Méditerranée est superbe. Je ne pourrai vivre ici que trois mois, car à par-

tir de février, les prix triplent et on loue 1 200 par mois ce qui est colossal ici – il n'y a que du très cher et très beau.

Le Français est économe au possible, quoiqu'il mange très très bien, n'épargne rien pour les enfants et se dorlote. S'il pleut une journée, ici, on crie au scandale. Je suis fourbue.

Écrirai plus en détail.

Becs,

Marce

J'ai envoyé un tout « petit » cadeau à Dame Chéchette.

J'ai vu très belles blouses de Valentine – t'en enverrai une. Le linge est cher en France.

La villa a un foyer dans chaque pièce, balcons pour les chambres, salle de bain – boudoir en jonc, etc.

De Marcelle à Madeleine

[Juan-les-Pins, le] 21 oct[obre 19]53

Mon cher Merle,

Enfin installée ; nous vivons avec le rythme du soleil, levées à 8 heures et dodo à 9 heures. Actuellement tout est centré sur deux occupations, manger (et l'on mange un coup) et se laisser rôtir après un bain dans l'eau salée. À ce régime, j'ai bien peur de devenir « poufiasse ». Ne voyage jamais avec des enfants en Europe, ça coûte un prix fou et j'ai cru que je claquerais de fatigue. Sans enfant on peut aller à l'aventure et Paris est faite pour ça.

C'est inouï ce que l'on s'habitue vite à être bien ; cette totale fainéantise commence déjà à me laisser insatisfaite : je louche déjà vers la peinture.

Tu rirais de me voir faire mon marché, deux fois par jour (car la glace et frigidaire n'existent pas ici) en toute petite quantité et en réapprenant la valeur des choses. Le menu courant, même dans les plus petits bistrots est : hors-d'œuvre (ce ne sont plus des hors-d'œuvres, mais de vrais plats), tu manges tes légumes, viande, fromage, fruit et vin et café. Mais j'ai oublié le potage qui peut bourrer un bûcheron. Je réalise que je vivais sous-alimentée, à l'anglaise… Tu ne peux t'imaginer combien d'habitudes et manières d'être anglo-saxonnes nous avons.

Tu n'as pas idée de ce que la France me plaît. À Paris, tu te promènes et

oups ! sur un coin de rue, d'un bistrot, la voix d'Yves Montand qui gueule ; sur la plage ici tu vois de beaux gars, mi-Espagnol, mi-Français, chanter des chansons grivoises, mais fines… Tout ça repose des *crooners* américains. Et puis c'est un fait, mais l'épicier du coin est ici plus raffiné, les manières ne sont pas vulgaires. Est-ce que je t'ai parlé du repas pris dans un restaurant… mi-ouvriers polonais, mi-artistes. Il y avait derrière nous un garçon de dix-huit ans, beau, son père ivre lui manifestait une jalousie visible, il était pompette ; tout le restaurant l'engueulait et une fille qui semblait avoir le béguin pour le jeune commençait ses arguments par : « Eh ! dis donc, est-ce que tu vas nous casser les pieds ainsi longtemps ? », etc. Entre un soldat, tout le monde boit, et celui-ci a le malheur de se comparer à un cosaque. Alors est déclenché un vent d'engueulades : « Est-ce que tu te crois en Russie, mon petit ? », « La France est un pays libre, elle n'a pas besoin de cosaques », etc., et finalement le soldat doit sortir sans trop savoir ce qu'il avait dit de mal. Les Polonais avaient fait passer leur mécontentement sur le père alcoolique. C'est le restaurant de Lefébure. On s'empiffre à 200 francs. Pendant ces scènes, on n'entend rien et on ne voit rien. Comme en politique, paraît que tu es mieux de passer pour un crétin à ce point de vue que de te mêler d'être communiste quand tu ne connais rien de ce qui se passe ici ; scissions, etc. Dans les bouts des « durs », en temps de grève, il paraît que ça barde. Être artiste ici n'est pas une dégradation sociale et te situe plutôt en dehors de tout milieu ce qui te fait bien voir de tous.

Hier, autre fait amusant. J'arrive à la cuisine où j'avais laissé traîner un fromage et un sac de nouilles. Plus de fromage et plus de nouilles, je cherche partout, rien. Je me reposais dans le jardin quand je vois, se promenant sur les branches de palmiers, des espèces de rats écureuils qui du palmier sautent sur le toit et de là s'introduisent dans la cuisine. Mais le sac de nouilles était trop gros.

Quelques heures après arrivent des bohémiennes (des vraies, une était tout simplement superbe) avec un gosse rachitique. Explication du sac de nouilles. Elles se passent les bras à travers le grillage de la cuisine et pigent ce qui se trouve sur l'évier. Elles ont un visage extraordinaire ; des yeux incandescents, se promènent nu-pieds ; j'aimerais beaucoup les connaître, mais pas à titre de touriste. Conclusion, pendant la nuit nous avons tous eu des cauchemars à cause d'elles. Vieilles peurs qui datent de l'enfance.

[…] Est-ce que je t'ai dit que Diane était à l'hôpital, re : coqueluche ?

Ça me coûte une fortune. Donc, enverrai des présents le mois prochain.

Les deux autres filles sont très bien.

T'enverrai des photos de la villa. Détail amusant, tous les planchers sont en tuiles rouges, ainsi que le toit.

Après cette cure de santé, j'aurai hâte de retourner à Paris ; il me reste là-bas bien des problèmes à solutionner. Ai quatre mois pour y voir. Me trouverai logis et servante en banlieue et achèterai une moto pour aller à l'atelier. Placer les enfants serait plus compliqué, quoique plus économique. Tu n'as pas idée à quel point il faut de la paperasse pour tout. Le fonctionnarisme est comme une pieuvre. Très emmerdant, impossible de faire rien rapidement, offre par contre plus de sécurité. Les nourrices qui prennent des enfants sont sous une surveillance étroite, etc.

Si j'ai une bonne servante, je compte voyager pendant l'été à commencer par l'Espagne. Paris est vide l'été. Touristes.

Je file au bain. Becs à toute la maisonnée.

Très bonne recette.

A – Cuire pommes de terre, carottes, panais ;

B – Prendre lard salé ayant viande, découper en petits morceaux et faire rôtir ;

C – Trancher oignons en petits morceaux ;

D – Placer les légumes cuits dans une marmite (tu les réchauffes s'ils sont froids), y ajouter les oignons ;

E – Ajouter au lard cuit et bouillant trois cuillères de vin aigre (du vrai, achète chez Bardou) et verser cette préparation sur les légumes, brasser et servir.

Délicieux…

Très économique. S'appelle salade paysanne.

Rebecs,

Marce

De Marcelle à Madeleine

[Juan-les-Pins, novembre 1953]

Mon cher Merle,
Comment vas-tu, qu'est-ce que tu fais que tu n'écris pas ? Envoie par avion.

Je reviens de Paris où j'ai passé quinze jours. Ville inouïe. Il y a de quoi à ne pas s'ennuyer une vie entière. Les bibliothèques sont remplies à craquer de livres, reproductions superbes. Et la vie amoureuse est la première

préoccupation. Il est tellement facile d'y avoir des aventures que le choix et la solitude y acquièrent une saveur particulière.

J'ai traversé (avec Michel qui allait en Belgique) la France (deux jours et deux nuits) allers-retours avec des « routiers camionneurs ». Je t'assure qu'ils sont loin des camionneurs canadiens. Pas l'ombre d'une vulgarité, ils n'ont pas honte d'avoir des émotions, des sentiments et les traduisent d'une façon vraiment sympathique. J'aime beaucoup ce milieu – grands cœurs, simple ; travaillent très dur pour nourrir leurs gosses. Et demeurent malgré tout, bons et gais. Peuvent être cruels, si on leur fait une saloperie ; ils ont liquidé pas mal de paysans après la guerre qui refusaient de leur vendre des vivres. Presque tous communistes, mais n'aiment pas les Russes et restent tout à fait libres penseurs, n'acceptent que le changement économique.

Je fais une vie de pacha. J'ai une bonne exceptionnelle. Une âme de poète et une éducation à me faire rougir. Diane est revenue de l'hôpital et nous engraissons à vue d'œil ; la cuisine italienne pourrait engraisser un mort.

Impossible de trouver un appartement à Paris, ni villa. Merde. Je devrai loger les enfants dans une famille française. Ici ces familles sont très surveillées et c'est assez étrange, mais même les familles très simples mangent mieux que nous n'avons jamais mangé. Les enfants et la nourriture sont choses presque sacrées ici. Le vêtement n'est pas important, mais jamais on aurait l'idée d'économiser sur la nourriture ; les vieux clochards mangent mieux que je ne mangeais à Montréal. Tu imagines qu'avec les bains de mer et le soleil, les enfants vont à merveille. En résumé, je suis heureuse ; cette période de passivité où je ne fais que regarder et enregistrer me fait un bien immense ; j'étais pas mal au bout de la corde. J'ai recommencé à peindre, atelier qui donne sur le jardin, etc., t'enverrai photo.

Achèterai la semaine prochaine mes présents. Enverrai en janvier de quoi te faire oublier la couturière, etc. J'ai hâte que tu m'écrives, grouille-toi bon Dieu. Comment va le Légarus ? Quand je t'écris, j'écris aussi pour les deux hommes vu que les lettres se lisent en famille, je ne ferais que leur dire la même chose sous une autre forme.

As-tu des nouvelles de Thérèse ? […]

Lui as-tu demandé d'aller chercher mes meubles et caisses sur McEachran ? N'oublie pas.

Je t'ai dit que je voulais aller en Grèce cet été. Je ne peux compter sur mon revenu, car la majeure partie sera engloutie par les enfants.

Viendrez-vous en Europe cette année [19]54 ?
Bonjour, becs,

Marce

De Madeleine à Marcelle

[Saint-Joseph-de-Beauce, le 5 novembre 1953]

Ma chère Marcelle,
Inutile de t'expliquer que tes deux lettres furent accueillies par des explosions de joie : Robert arrivait en les brandissant au bout du bras comme un trophée ; c'est un peu comme si tu avais gagné une gageure : c'était assez hasardeux ce voyage avec trois enfants sans point d'arrivée, nous étions inquiets sans qu'aucun de nous n'en souffle mot à l'autre. Je m'en suis aperçue à la joie et au soulagement que nous avons ressenti de te savoir dans le rêve de (St) « Juan-les-Pins ».

Nous sommes tellement habitués à fourrer des saints partout ici, que j'allais faire présider l'endroit que tu habiteras par un Juan saucé dans la sainteté, ô blasphème, pour ce nom qui fut la personnification d'un libertinage qui doit se retrouver un peu sur la Côte.

Tes impressions sur Paris sont neuves. Nous n'entendons toujours que des considérations sur telle cathédrale ou telle pièce de théâtre : la plupart des gens ne remarquent pas le peuple chez qui ils vivent. Il y en a beaucoup qui vont à Paris sans rencontrer les Français : ceux qui s'en tiennent aux endroits pour touristes j'imagine, ou qui ne regardent pas, ou qui n'écoutent pas. Où habites-tu à Paris ? Et les petits ? Qu'as-tu fait pendant les quinze jours à Paris ? Toutes des choses que tu ne nous dis pas et qui resteront patientes dans le fond de notre curiosité. Tu auras le temps à Nice, en flânant au bord de la mer ! Ce que tu nous a excités avec la description de ton jardin et de ta villa ! ; c'était un peu comme la description du réveillon du *Père Gaucher*[5]. Et nous répétions : des palmiers si hauts et des cactus de quatre pieds…, moi qui en ai un de deux pouces dans ma salle de bain et qui y trouve du plaisir pour mes rêveries exotiques…, et des rosiers…, je sens toute ma fièvre de printemps s'emparer de moi et j'oublie qu'il fait un gris d'ardoise depuis quinze jours ; heureusement que je

5. Voir « L'élixir du révérend père Gaucher » dans *Lettres de mon moulin* (1869), d'Alphonse Daudet.

m'étais gavée pendant octobre qui fut très beau, resplendissant de couleurs, de soleil et de douceur.

Paul et Robert se clignaient des yeux, se redressaient les épaules et se parlaient du succès que tu leur promettais auprès des Françaises…

Il y a des phrases vagues comme : « tout va aller sur les roulettes maintenant… », qui me laissent supposer que tout n'a pas été toujours rose. Installe-toi bien confortablement un bon jour et vas-y pour les mille potins et pour les mille aventures dont tu parles. Après deux ans de vie ainsi mouvementée tu les oublieras et tu seras heureuse en revenant que je puisse te les rappeler.

J'espère que les enfants vont mieux, n'oublie pas de manifester beaucoup d'affection à Noubi, c'est essentiel pour elle. Chéchette lui écrira demain, jour de congé. Dis-lui que je m'ennuie d'elle et que je l'embrasse bien fort.

Je passe maintenant aux potins : commençons par les morts : André Pouliot[6] qu'on a trouvé que trois jours après sa mort. Il y a aussi Sylvain Garneau[7], ce jeune poète qui était, paraît-il, beau comme un jeune dieu, et qui s'est tiré une balle dans le ventre. C'est bête se suicider à vingt-quatre ans alors qu'on a de si bons atouts entre les mains.

Il y a aussi l'oncle Jos qui est mort la semaine dernière, c'était celui de la pharmacie et le premier des dix frères à partir. Ils sont d'un bon naturel ces Cliche-là et si peu de respect humain et tant de naturel ! Il y eut un petit scandale dans le salon devant les gens « bien pensants » du village quand l'oncle Henri s'exclama : « Ce pauvre Jos, je me demande s'il a trouvé une solution, lui qui ne croyait à rien de tout ça. »

Ma sœur, ce sont des choses qu'on cache si bien dans notre village… Et Odilon qui disait : « Laissez faire pour le chapelet, Jos n'aimait pas ça. »

J'ai l'impression, d'après ce que j'en sais et d'après ce que tu en dis, que les Cliche sont de tempérament bien français.

Toute la maisonnée est bien. Les hommes sont en pleine saison de chasse qu'ils pratiquent au petit jour dans les environs ; je n'ai pas eu encore le courage de me lever à cinq heures du matin et je le regrette parce qu'ils

6. Une coupure de journal est dans l'enveloppe. Gros titre : « Funérailles d'André Pouliot, peintre et sculpteur ». On apprend qu'il avait trente-quatre ans (1919-1953).

7. Sylvain Garneau, né le 29 juin 1930, à Outremont, met fin à ses jours en 1953 à Montréal. Il est le frère du poète et dramaturge Michel Garneau.

me reviennent les yeux brillants, l'air heureux avec des descriptions de bois qui me remplissent de regrets. Depuis un mois que nous sommes sous le régime d'hiver, ce qui veut dire que nous passons la plupart de nos veillées à la maison.

Je t'envoie un article de Jacques que j'ai trouvé bien drôle. Tu me le retourneras veux-tu parce que je les garde.

Je t'embrasse. J'ai le bras mort. Tu as été bien fine de nous écrire deux lettres, surtout dans les circonstances où tu étais. Je t'écrirai souvent. On t'embrasse bien fort et on pense bien souvent à toi. Nous rêvons du jour où nous partirons, tes lettres nous appellent grandement.

Je t'aime,

Madeleine

Fais bien attention à tes trois filles, c'est bien grave la responsabilité d'élever trois enfants, tu sais. Et sois bonne fille. Becs.

De Marcelle à Madeleine

[Juan-les-Pins, novembre 1953]

Vendredi

Mon cher Merle,

Merci pour ta longue lettre. Tu as le don de me faire « voir » notre vie. Je termine un livre sur les problèmes de la vie à deux – et l'auteur, D. H. Lawrence, assure que c'est une catastrophe de la part d'une femme de vouloir que son mari ou amant lui consacre toute sa vie, ses aspirations. Conclusion *d'après cet auteur,* tu ne devrais jamais empêcher Robert, ni même marquer du dépit de sa vie politique. Je crois que les Cliche sont des gens très sains. C'est vrai qu'ils font très français par leur non-effort à penser ce qu'ils veulent. Ils n'ont pas l'écorce du mouton, comme presque tous les Canadiens.

Nous dans la famille, le monde extérieur a plus d'emprise sur nous ; d'où l'aspect de lutte, d'exaltation pour nous en sortir. [...]

Ici – les gens sont courageux – travaillent dur – mangent bon, s'aiment et font l'amour sans honte – et c'est ce qui fait que je me sens bien. Toutes ces impressions sont quasi impalpables et nous les enregistrons de mille manières ; mais ça fait un bloc et ce bloc me plaît.

Je vis dans une complète solitude – excepté la servante italienne avec

qui je bavarde beaucoup. Après-midi à la mer – le soir on se renferme et on chauffe, car la température fait que l'après-midi je suis en bikini et le soir en « bretcher » avec deux chandails.

Est-ce que je t'ai parlé de mon voyage à Paris fait la semaine dernière ? Quinze j[ou]rs. Étrange, mais je suis tombée (hasard) sur un type riche – cultivé – ayant bagnole et qui m'a pourchassée jusqu'à l'ambassade cana-dienne (très bien notre ambassade, grand style !) tu n'as pas idée à quel point l'on est associé avec le $. Alors moi, je ne démens pas cette richesse – faut bien avoir quelque chose.

Et puis on s'extasie sur mon français.

Paris est vraiment bien. Si je t'ai parlé avec réticence de mon voyage, c'est que je suis arrivée sur la Côte à moitié claquée.

Je t'ai dit que Diane a passé un mois à l'hôpital.

Il est impossible de vivre à Paris avec les enfants si on veut avoir une vie possible. Je t'ai dit que les enfants allaient dans une famille française à partir du 15 déc[embre] ? Je les remets à point = elles engraissent à vue d'œil – et après retour à Paris. Et puis tu sais que ma manière d'élever les enfants est très différente de la tienne. Les tiens vivent dans un climat pro-pice. On les sent heureux et normalement attachés à vous – mais on sent leur indépendance – leur force.

Pour moi, écueil très sérieux : est le trop grand attachement que les enfants ont pour moi. Un peu l'attachement de Thérèse pour papa – tu vois le résultat. Tu sais, je ne veux pas avoir des enfants névrosés et trop fragiles. Ils vivront dans un milieu sain. Je les verrai régulièrement – ils auront une vie stable.

Et en mai, je les amène avec moi, soit en Grèce, ou sur la côte Nord – entre Biarritz, etc. Les enfants sont beaucoup mieux – ils prennent l'atmosphère de la maison.

Je passe toute ma journée avec eux et la nuit je peins. Je vivrai ainsi six mois *avec* les enfants et six mois dans mon atelier à Paris.

Je t'ai envoyé un colis pour Noël avec :
– trois filtres à café,
– deux briquets,
– une corde à danser.
S'il manque quelque chose – avertis.

Ici les gens sont cloîtrés dans leurs villas, il y a cinq personnes sur la plage et je sais que quelques millionnaires ont une vie aussi retirée… que la mienne…

Les gens du pays ici sont tous des commerçants qui jouent aux boules et parlent à midi de ce qu'ils mangeront à six heures.

Le paysage est toujours beau – surtout le bleu de la mer, à certains jours – féérique. Le ciel couleur « nanan », mais à me réconcilier avec ces couleurs tellement elles sont fines ici.

J'apprends toujours des recettes nouvelles. Ce que l'on mange grand Dieu ! J'ai déjà recouvert mes os, mais j'ai hâte de filer à Paris – vie trop douillette. La peinture commence à mieux aller. C'est inouï, mais ma vision est toute changée.

Ici voici une idée de ce qu'enregistre l'œil – *plusieurs* teintes de vert – maisons pâles – nettement découpées sur le bleu du ciel – l'eau est claire, la lumière aussi – fruits orangés ou rouges – alors tous mes anciens tableaux ne me paraissent pas assez composés, assez nets – assez lumineux. Je trouve que c'est un phénomène ces changements qui se produisent à notre insu.

À Paris, Michel m'écrit qu'il gèle et que la brume lui cache le nez.

Ai vu Versailles – Robert aimerait. Quel luxe – quelle manie des grandeurs – c'était le Roi-Soleil.

Paris me fait encore tellement étrange, je ne l'ai pas digéré – pas confortable en tous les cas (pour les hôtels à 75 sous par jour). On oublie toujours ces détails pécuniaires.

J'ai vécu à 1.00 $ par jour et c'était chauffé, très bien – même assez chic – pas louche du tout.

Ça c'était un véritable bordel – m'ont renvoyée parce que je n'étais jamais à ma chambre.

Avec le type de l'ambassade – Francis, j'ai imaginé ce que ça devait être d'être entretenue par un Français – sont très galants – te promènent dans les endroits chics, etc., et ça c'est tellement différent du Canada. T'en reparlerai. [...]

Ai appris les morts de Garneau et Pouliot – triste. La vie à Montréal pour ces genres de types est un désert. Ils n'ont aucune valeur dans ce milieu. Au moins à Paris ou autres, on peut vivre sans ennui. Et je ne sais pourquoi, mais on se simplifie. Ai vu Max Ernst[8] sur la rue ; vêtu simplement, air bon et simple ; ici on ne cherche pas à s'étaler, à se croire phénix – à se dorloter narcissiquement. Il y a quantité de gens qui lisent, aiment la peinture. On n'est pas classé à part comme au Canada parce

8. Max Ernst (1891-1976), peintre et sculpteur allemand.

qu'on n'aime pas que le bridge. Il y a tellement de peintres ! Ça me porte à croire que j'aime réellement peindre, car ne pas peindre ici passerait inaperçu. Tu n'a pas idée de ce que l'on s'y sent peu un personnage – ça développe la vie intérieure. Quelle curieuse ville ! Les gens rares me semblent difficiles à repérer. Je n'ai pas encore le flair nécessaire. À Montréal, on classe vite les gens par leurs habits, ici, impossible. Il n'y a que les très riches. Et puis les artistes, pédérastes, intellectuels, snobs, etc., etc., ont chacun leur bar, leur coin de rencontre. Ai pris trois jours mon café dans un bar de pédérastes, sans m'en rendre compte, et les « trans » sont difficiles à deviner.

Becs,

Marce

De Madeleine à Marcelle

Saint-Jo[seph-de-Beauce,] le [1]5 nov[embre 1953]

Dimanche
Ma chère Marcelle,
Je ne comprends pas que ton séjour à Juan commence à te peser et que tu te sentes déjà le désir de peinture, tu deviens comme Remy, l'associé, qui ne pense plus que par le code, pour le code et au code. Il doit y avoir un tas de découvertes à faire sur le bord de la Méditerranée, il doit y avoir du monde intéressant à connaître, un tas de sensations à recevoir à cause du climat, du contact avec la mer, d'une nouvelle atmosphère ; tu vas devenir trop cérébrale en vieillissant, il te faut toujours être à l'état actif, en conflit d'idées avec des gens, tendue comme un arc. Tu n'as rien d'une contemplative et tu devrais profiter de ces quatre mois dans cet espèce de paradis pour : 1er refaire ta santé et t'effacer ces deux grandes rides de vieillesse qui te barraient les deux joues en verticale, ce qui est prématuré chez une femme qui n'a pas trente ans et veut dire que ta chandelle a la mèche trop grosse pour son volume de cire ; 2e pour ton succès en peinture, c'est un bien que cet arrêt, que ce ralenti dans ce tourbillon qui t'aurait entraînée trop vite. Il y a un développement à acquérir : les gens qui vivent dans les cohues continuellement, fussent-elles artistiques, doivent s'épuiser vite.

Je me relis et je me trouve un peu folle, sais-tu à quoi je me fais penser ?
À la personne pauvre qui vient de finir ses deux bouts de saucisses et qui

regarde son voisin d'en face, attablé devant le « grand spécial du jour » et qui se dit : « ce serait peut-être meilleur s'il mangeait ses champignons avec sa viande au lieu de les manger seul » ; et qui s'inquiète de voir le dit voisin manger trop vite.

Si tu veux voir maman telle que je m'en souviens, telle que je la revois, tu iras voir dans le film anglais *The Cruel Sea*[9], la jeune fille blonde qui est Wren[10]. Quand je l'ai vue apparaître sur l'écran, je me suis sentie secouée du plus profond de mon enfance, sans même réaliser au début pourquoi. Chaque fois qu'elle réapparaissait (son rôle est très court), j'étais bouleversée, émue à en avoir la boule douloureuse dans la gorge. C'est un peu comme si tous mes souvenirs s'étaient rajeunis à moins qu'ils ne deviennent confondus et que je ne puisse plus penser à maman sans revoir cette jeune Anglaise, son sosie. À part ça, *The Cruel Sea* est un très bon film, sobre, véridique, très humain sur l'histoire d'un bateau de convoi en temps de guerre. Après ça, nous sommes allés, Châton et moi, entendre et voir (c'est surtout voir qu'il faut) Charles Trenet qui est amusant, poétique, nous donne l'impression d'être venu tout exprès pour nous faire plaisir, tant il semble heureux de chanter. Après toutes ces amoureuses abandonnées, ces amants malheureux qui sont ordinairement le thème des chansons habituelles, ça fait agréable d'entendre un grand gars tout rose avec des yeux bleus qui incarne la joie de vivre.

C'est bien merveilleux ces petits voyages à Québec, bras dessus, bras dessous, Châton et moi, alors que je sens qu'il n'y a pas une parcelle de Robert qui n'est pas avec moi. Si tu savais comme ça peut combler une vie l'Amour.

Je n'ai pas encore essayé la recette que tu m'envoies, n'ayant pas encore le vinaigre et du panais.

Ne te tracasse pas pour les présents. Quand tu seras à Paris nous t'enverrons de l'argent pour le cas où tu frapperais des beaux livres ou bibelots, etc., etc. En attendant garde tes sous pour boucler le mois.

Je tâcherai de t'écrire toutes les semaines. Je me suis abonnée hier à *L'Autorité*. Je t'en ferai suivre des numéros.

9. *The Cruel Sea*, film britannique réalisé par Charles Frend, sorti en 1953.

10. Le rôle est joué par l'actrice Virginia McKenna. Les Wrens sont les membres du Women's Royal Naval Service.

Michel, les grosses lunettes, est-il avec toi ? Est-ce que tu as connu assez les Français à Paris pour me dire s'ils sont d'une culture tellement plus étendue que les Canadiens ? J'ai l'impression qu'il y a de la légende là-dedans. Nous avons vu cinq minutes d'un film de Tino la semaine dernière, c'était en un mot abominable, et quand tu penses que ce même Tino est encore une vedette adulée en France, tu doutes.

Bonjour, ma douce, chaque fois que je reçois une lettre de toi, j'en ai pour dix heures à y penser. Si la télépathie (y) passe, tu vas sentir ma présence accrochée à un de tes cactus.

Si tu as besoin de choses que je pourrais t'envoyer du pays, gêne-toi pas.

Embrasse Noubi. Dis-lui que Chéchette avait commencé à lui écrire, David[11] a déchiré la feuille. Elle recommencera ces jours-ci. Peut-elle continuer ses classes, cette Noubi qui était remplie d'ardeur et d'ambition ? Envoie-moi donc le journal local, ça m'intéresserait.

Je t'embrasse,

Merle

De Marcelle à Madeleine

[Juan-les-Pins, le] 1er déc[embre 19]53

Mon cher Merle,
Jacques te dit que je pars pour la Grèce. J'ai ri. Il me serait impossible d'y aller avec les enfants et tous les bagages parce que c'est très loin. France, Yougoslavie, Grèce, Athènes, Italie.

Non. J'y vais cet été – deux mois – et le trajet se fait en grande partie par bateau où gens, poules, moutons s'entassent – et toute l'Italie à traverser.

Je pars le 15 déc[embre] d'ici. Les enfants iront dans une très bonne famille française. À mon retour de Grèce, je les amènerai trois à quatre mois en montagne. Enfin, j'essaie de tout concilier.

Je suis allée hier au Cap d'Antibes où le duc de Windsor, etc. vont en vacances. Très beau. Un cap de roches blanches où la vague se rue – très sauvage et tu tournes le dos pour voir jardin, hôtel – le tout d'un raffine-

11. David Cliche, second fils de Madeleine Ferron et Robert Cliche, est né le 10 juillet 1952.

ment, d'un équilibre. C'est ce qui fait étrange ici, c'est la complexité, les multiples faces de la France. Et je trouve la Côte de plus en plus belle. C'est même trop beau.

La vie de détente continue. J'ai déjà engraissé de sept livres et les enfants grossissent aussi.

C'est étrange, mais si vite les impressions de surprise passées, si vite finie l'exaltation, on retrouve son petit monde intérieur, ses pensées, ses insatisfactions. Mais il y a eu quelque chose de changé – les moments vides de la vie sont ici employés à la contemplation – à une sorte de béatitude devant la lumière, la nature. Ces moments ne sont pas employés comme au Canada, à s'étendre sur un divan pour y savourer un ennui morbide. À Paris aussi le monde extérieur peut distraire dans les moments de paresse, de neutre. On se remet vite sur pied, parce qu'au tournant d'une rue, on peut vite être sortie de cet état par une vision magnifique – etc. Ici, il y a des aliments pour toutes les faims – et on peut se gaver – on ne reste pas toujours sur notre appétit. Évidemment, c'est peut-être l'avantage de l'homme qui vient de pays peu évolués, avec toute sa sensibilité non effritée, qui peut se sentir aussi heureux. Parce que, mon merle, c'est triste, mais le Canada a du chemin à faire. Les possibilités sont là – mais quelle déformation.

[…] J'espère que vous êtes toujours heureux. Ai connu sur le bateau l'avocat Blanchet qui me disait – « L'avocat Cliche a épousé une très belle femme…, et elle a deux magnifiques enfants. » J'étais fière. Il ne m'a pas dit que je te ressemblais – mais que j'avais un « air de famille »… Michel était indigné – moi, j'en ai ri un coup.

Becs aux hommes. Becs. Écris tous les potins.

Légarus vient-il aussi au printemps ?

De Marcelle à Jacques

[Juan-les-Pins, le] 6 déc[embre 1953]

Mon cher Johnny,
J'avais renvoyé la bonne parce que fauchée. Je passe lui rendre visite et la trouve couchée parce que sans feu et sans manger – soixante ans – me récitait Dante – je l'ai réengagée. Il y a beaucoup de pauvreté en France – et je ne fais qu'en prendre conscience – je ne les blâme pas d'être communistes.

Les gens du peuple, eux, savent ce qu'ils veulent et ne se leurrent pas je

t'assure – je les admire – mais que font ces petits intellectuels qui, comme des vautours, pleurnichent en se léchant les babines – des petits bourgeois et surtout pas des artistes – Elsa Triolet et cie et je ne fais qu'en prendre conscience – je ne les blâme pas d'être communistes – mais j'entends une émission (reportage Goncourt) où Elsa Triolet arrive en limousine, chauffeur, etc. Tout comme Yves Montand – il ne donne jamais un concert qui pourrait permettre aux gens de classe moyenne d'y assister. Il n'y a que Picasso qui reste un homme simple devant la fortune.

De Madeleine à Marcelle[12]

[Saint-Joseph-de-Beauce, le 12 décembre 1953]

Ma chère Marcelle,
Je reçois ta longue lettre qui me fait très plaisir. 1er parce qu'elle est intéressante; 2e parce que ton programme de vie m'enlève des inquiétudes : j'avais un peu peur que tu te laisses aller comme une feuille dans la bourrasque; on commence par curiosité, mais une fois dans la plongée… Adieu ! veau, vache, cochon, etc., comme dirait Simone. J'ai reçu aussi les cadeaux, je n'ai pas ouvert le mien pour me garder la surprise. Tu es bien gentille, on te remercie en chœur. J'enverrai à Bécasse son briquet. Jacques m'écrit qu'elle est bien, qu'elle commence à recevoir des gens comme Pierre Elliott Trudeau et commence à organiser petit à petit une vie qu'elle aimera.

J'ai eu hier un Français, qui était entré pour cinq minutes et qui a passé l'après-midi. Il était décorateur dans une compagnie de cinéma à Paris et m'a donné une description des mœurs dans les milieux artistiques que j'en ai eu le poil droit sur le dos; j'ai cru comprendre qu'en général, ils sont blasés jusqu'à l'écœurement et ne savent plus quoi inventer pour se procurer de nouvelles sensations (1). J'ai été un peu déçue, j'avais l'idée qu'à Paris, l'Art était une sorte de religion à laquelle on sacrifiait une vie facilement. J'ai l'impression qu'ils n'ont plus foi en rien ces chers Français et qu'ils s'en vont en décadence. Ils ne croient plus ni en leur gouvernement, ni en leurs dirigeants, ni en leur Patrie. Et ils n'ont plus grand morale, ni

12. Lettre postée à Saint-Joseph-de-Beauce le 12 décembre 1953. L'adresse a été biffée et remplacée par : « Ambassade du Canada, 22, avenue Foch, Paris 16e ». Elle est oblitérée à Juan-les-Pins le 11 janvier 1954.

grand ressort. Est-ce vrai ? C'est mon deuxième Français qui passe l'après-midi ici et c'est le deuxième qui me cuisine pendant des heures de temps pour coucher avec moi. On dirait qu'ils ne pensent qu'à faire l'amour. Ça me paraît être la principale préoccupation de leur vie. Mais tout de même ils sont charmants et cette facilité de parole qui t'enveloppe, qui essaie de te prendre au lasso…

Si c'est bête, je viens de gaspiller tout mon papier[13] pour te parler du Français, toi qui vis en France. Paraît que Picasso vit à vingt milles de chez toi et que tu peux très bien aller à son atelier de céramique.

Ce petit papier me paralyse, m'affole, je pars sur des tangentes et j'oubliais de te dire la grande nouvelle qui est presque officielle : nous partirons pour Paris à la fin de février pour le mois de mars. Est-ce un bon mois ? J'aurai un tas de problèmes à te faire résoudre, un tas de questions à te poser ; va falloir que je prenne une autre lettre, par voie de bateau celle-là et où je pourrai me laisser aller. J'ai hâte de te voir la binette à l'aéroport. Nous serons tellement excités, Châton et moi que je me demande si nous pourrons parler. J'ai hâte de voir la tête de Robert quand nous visiterons Les Invalides, la mâchoire va lui travailler là, lui qui la serre toujours dans les minutes à émotions.

Pars-tu de Juan-les-Pins le 15 déc[embre] ? Embrasse les petites, dis à Noubi que Chéchette sera bien heureuse de sa corde à danser, je l'ai cachée. Dis-lui que je l'embrasse.

Merle

Je pensais t'avoir dit que tout ton bagage est rendu chez Thérèse.

(1) Ce que tu me dis du peuple français est bien plus encourageant. Mon Français, lui, ne parlait que du milieu artiste, spécialement du cinéma.

De Madeleine à Marcelle

Saint-Joseph-de-Beauce, [le] 14 déc[embre 19]53

Ma chère Marcelle,
J'ai pensé que ma dernière lettre était écrite sous un moment de pression,

13. Papier et enveloppe préaffranchie.

après la visite de mon Français et je trouve fou d'avoir jugé tout un peuple par les seuls yeux d'un homme. Tu as dû bien rire.

Tout le monde est bien, à part Jacques qui a essayé « d'arranger » ça avec Bécasse et qui est en pleine brouille maintenant… ; ça devient une farce très drôle qui nous fait bien rire et qui fera rire tout le monde avant peu parce que tout bientôt s'arrangera. Quand une situation devient risible, le problème qu'elle apportait se résout de lui-même, personne ne voulant plus sous peine de ridicule, avoir l'air d'y mettre la patte.

Nous parlons Robert et moi de notre voyage à Paris, nos deux rêves se côtoyant jusqu'à ce que l'un des deux fasse tout à coup une embardée comme celle que Robert fit la semaine dernière : il fut tout à coup saisi d'une inquiétude folle qui lui brisait tout, c'était la crainte de n'avoir pas les billets pour certaines pièces qu'il tenait à voir. Ainsi tu seras chargée, à ton arrivée à Paris, de nous retenir des billets pour *Kean*[14], cette pièce qui ne fut je pense, qu'une excuse à faire un rôle à Brasseur. Informe-toi donc si les billets se vendent des mois à l'avance ? Il faudra que tu me dises quelle température il fera au mois de mars, pour que je pense à ma garde-robe. Nous arriverons fin de février pour un mois. S'il fait froid tu auras à l'aéroport la vision de ta sœur aînée, sortant du ventre d'un monstre, le nez vert d'émotion, avec à la main des valises empruntées, mais revêtue d'un somptueux manteau de castor que Robert m'a offert hier à la place de mon manteau de rat musqué. Que j'ai retourné. C'est chaud, c'est doux et c'est amusant de regarder passer dans les vitrines cette femme que je reconnaîtrais à peine si je ne regardais au-dessus du collet le sourire complice et ravi…

J'ai commencé ma popote pour les fêtes et je cours du matin au soir comme une Cendrillon avant l'arrivée de la fée. Et tout en brassant mes beignes, quand je pense que je serai peut-être, dans deux mois et demi, avec Châton à arpenter les appartements du Roi-Soleil à Versailles, j'en deviens aussi surprise que la même Cendrillon à son entrée au bal du roi, si surprise que je n'ai pas réalisé encore que je pouvais y croire.

En tout cas garde ma valise, je la remplirai pour revenir.

Il n'y a rien d'extraordinaire au pays, il faisait hier à Québec une très belle tempête, aux alentours du Château le vent ne sifflait pas, il hurlait.

14. Adaptation par Jean-Paul Sartre de la pièce d'Alexandre Dumas *Kean ou Désordre et Génie,* au théâtre Sarah-Bernhardt, à Paris. Avec Pierre Brasseur dans le rôle de Kean.

Ma lettre t'arrivera probablement pendant les fêtes. Nous t'embrassons doublement et penserons beaucoup à toi pendant nos boustifailles.

Merle

De Marcelle à Madeleine

[Paris, décembre 1953]

Mon cher Merle,
Je t'ai écrit de Juan une longue lettre que je ne retrouve plus.

Suis de retour à Paris. Les enfants sont placés dans une très bonne famille – gens simples – propres – petit village de 51 habitants, grande villa, très propre avec lapins, chiens, chats, etc., et située dans la Beauce – grenier de la France[15].

Moi me suis trouvé un coin pour peindre. Je fais du rhumatisme – ai beaucoup de difficulté à marcher – finirai sans doute ma vie avec des cannes. Tout à l'heure irai m'acheter des vêtements – bas de laine, etc. – pour éviter semblable ennui. Tout de même, suis heureuse ici, comme je ne l'ai jamais été. J'ai vu beaucoup de peinture. Les cabotins, la peinture sans signification, pleuvent. Il est fait un très, très bon accueil à mes tableaux et tu sais, ils peuvent tenir le coup ici. Je me sens solide comme du roc. Le monde extérieur ici me va à merveille – je me sens inoculée contre tous les virus – facilité, mondanité – influences superficielles – ça m'est impossible d'absorber ces choses – au contraire, je me sens comme un arbre qui, recevant tout à coup soleil et lumière, développe ses racines, elles poussent en profondeur et les fruits pousseront sans que je m'en aperçoive. Ici – le grand malheur – manque de personnalité dans les œuvres. On ne sent pas une lutte profonde de ces artistes pour acquérir des formes, couleurs, un style qui viendrait d'eux ou au plus profond d'eux-mêmes. Non, ils demeurent à mi-chemin – à fleur de peau – avec habileté comme un peintre chinois – très en vogue actuellement – Zao Wou-ki[16] [...]. Veux-tu que je t'envoie *Les Voix du silence* de Malraux – relié

15. À Champseru, village situé à moins de cent kilomètres au sud-ouest de Paris, dans le département d'Eure-et-Loir.

16. Zao Wou-ki (1920-2013), peintre et graveur chinois.

en cuir – collection La Pléiade – avec 400 illustrations. Je viens de me l'acheter.

1 900 francs divisé par 370 = 5.50 $.

Tu le paierais 16 $ au Canada et même plus. Fais vite, si oui, car ils sont rares.

T'écrirai sous peu plus longuement. T'enverrai en janvier quelques petits présents. Je serai stabilisée et aurai un budget plus équilibré – mes balades à travers la France m'ont fauchée.

Tout se conforme à mes désirs. J'espère que René ne viendra pas tout détruire ce qui sera sans doute la partie de ma vie la plus féconde.

Écris-moi,
31, bd Edgar Quinet, app. 20
Paris 14ᵉ
a/s [de] M. Legault

De Madeleine à Marcelle

[Saint-Joseph-de-Beauce, le] 20 déc[embre] 1953

Lundi
Ma chère Marcelle,
Je reçois ta lettre de Paris et suis un peu mécontente de penser que le paquet de Noël et les deux ou trois lettres que je t'ai écrites depuis une quinzaine de jours iront s'empiler bêtement contre la grille de la villa Mont-Albi, à moins que tu ne te sois occupée de faire suivre le facteur jusqu'à Paris. Tu me poses aussi des questions que je ne m'explique pas : il y a longtemps que je t'ai expliqué que tes caisses étaient au grand complet chez Thérèse, ta bague de fiançailles y compris, laquelle était en grande liberté parmi le linge. Tes lettres sont intéressantes, très intéressantes, tu tâtes le pouls de la France, alors que la plupart des gens qui nous en parlent ont tellement été éblouis peut-être qu'on penserait qu'ils ont voyagé les yeux fermés. En plus de l'intérêt et du plaisir que j'y trouve, tes lettres sont si mal écrites que nous avons à les lire la satisfaction du savant qui vient de déchiffrer les hiéroglyphes.

Ça va pour Malraux, tu trouveras d'ailleurs inclus les francs qu'il faut pour que tu nous le procures. Merci.

… Paul devient le seul médecin de la place ce qui veut dire qu'il passera

les fêtes « la queue su'a'fesse[17] ». (J'espère que tu n'as pas oublié cette expression chevaline que tu devrais employer au cours d'une conversation avec tes Parisiens !)

Est-ce que Danielle peut poursuivre ses classes ? Tu m'enverras son adresse pour que Chéchette lui écrive.

Je tombe de fatigue. T'écrirai cette semaine plus longuement quand mes esprits seront redevenus lucides : ce soir je pense dans un brouillard de sommeil. Nous nous sommes fait venir une carte de Paris. Robert y marche déjà des veillées de temps.

Je t'embrasse bien fort,

Merle

De Marcelle à Madeleine

Paris, [le] 30 déc[embre 19]53

Mon cher Merle,

Excuse le micmac de mes dernières lettres ; celles envoyées par avion ont repassé les autres et tout est sens dessus dessous.

Au sujet de ton paquet, j'ai bien hâte de le revoir et j'ai laissé mon adresse à Juan. À propos du premier paquet que tu me mentionnes dans une de tes lettres, je ne l'ai jamais reçu. As-tu reçu les filtres ?

Voici la situation actuelle. J'habite une chambre avec cuisine, 3e étage, située dans Montparnasse qui me plaît beaucoup plus que Saint-Germain [-des-Prés], ici ça ne sent pas le touriste ni les faux artistes à tête spectaculaire. Il y a de tout : putains, ouvriers, artistes, etc. Deux fois par semaine, il y a marché sous ma fenêtre, d'où une rumeur multicolore, véritable campement de bohémiens. À propos de campement, quand vous viendrez, il faudra voir le marché aux puces, c'est inouï. Imagine Louiseville en tentes, en gens accroupis par terre avec « leur petit commerce ». Tu peux tout y trouver, et c'est un amas de cuivre, peaux de bêtes, et il y a des têtes incroyables. J'ai vu un homme d'une trentaine d'années, cheveux bouclés, haut de forme, très beau avec yeux à la Werther ; un être appartenant à un autre siècle, et il jouait de la cithare avec un détachement et une arrogance de grand seigneur.

17. L'expression « la queue sur la fesse » signifie « à toute vitesse », mais elle est employée ici dans le sens de « travailler sans arrêt ».

Suis aussi allée à Chartres voir la cathédrale. Comme Notre-Dame de Paris, tu restes ahurie d'admiration. Chartres est en grande partie de style roman, qui m'emballe, et une de ses tours est de style flamboyant. Tu imagines l'étrange de la situation. Une est près de la terre, austère, lourd, puissant ; l'autre est une véritable dentelle, raffinée aussi très belle.

Je collectionne les endroits qui vous plairont ; vous éviterez ainsi une grande perte de temps.

Aussi par un ami, nous pourrons aller voir la collection Balmain.

Je peins, j'ai maintenant des toiles préparées à la perfection ; tout le matériel coûte ici beaucoup moins cher, alors je travaille ;

Je me séquestre et me fais un programme parce qu'ici tu passes toute la journée à te balader à l'année longue.

Ai vu *Kean* avec Brasseur. La pièce est moche au possible, mais Brasseur s'y déploie comme un paon et il est très bon.

Je vais voir les enfants régulièrement tout va bien et c'est certainement moi qui m'ennuie le plus ; comme ce voyage aura une fin il faut bien que j'en prenne mon parti. Si je vis avec eux en banlieue (rien à moins d'aller à 70 milles) je fais la même vie qu'à Montréal, car il ne me resterait pas suffisamment de sous pour faire quoi que ce soit. Tu sais cette famille me semble de bien braves gens et en particulier la bonne. Enfin, pour avoir un logis ici, il faut acheter un appartement ou payer 125 par mois. Donc, je n'avais plus le choix. Tout de même, en vieillissant je deviens de plus en plus mère poule et il me semble que les enfants ne peuvent être heureux sans moi. Par contre ça leur fera sans doute du bien. Danielle va à l'école, elle a un petit ami de dix ans qui m'a dit ; elle est tellement mignonne que j'en prendrai soin et je voudrais bien voir quel gars (qui) oserait la battre. Babalou est parfaitement acclimatée. Diane, elle, est toujours très solitaire, refuse de jouer avec les autres enfants. Tout de même elle se civilise et il est probable que la compagnie des enfants lui fait du bien quand même. Elle parle mieux, enfin j'y suis très attachée peut-être parce qu'elle est plus faible que les autres. L'autre jour, j'ai dîné avec eux et j'ai ri d'entendre Dani dire de son air autoritaire « à boire, à boire ». Alors la bretonne lui offre du cidre, du vin blanc ou du rouge (on ne boit pas d'eau dans les familles françaises) et Dani de boire son coup de cidre (il est très faible).

Quand venez-vous ? Quel mois, afin que j'organise mon programme. Ne venez pas en juillet et en août, c'est invivable à Paris et tous les gens sont partis. Est-ce que je t'ai dit que je ferais un voyage ; avec la petite bagnole (voiture allemande de luxe, seconde main) très résistante pour les longs

voyages. Voici mon itinéraire : Suisse, Italie (le Nord), la Yougoslavie (près Adriatique), puis on descend en Grèce et de là en Turquie (Istanbul) pour une semaine. J'ai bien hâte.

[…] Je t'enverrai ton Malraux demain, par bateau. Calcule au moins un mois pour le recevoir. Écris vite si tu as reçu les filtres et briquet, car sinon la douane peut bien arrêter tout ce que j'envoie, enfin m'informerai. Restriction qui serait nouvelle et je ne crois pas que l'on empêche ces envois.

Re : argent, imagine que ma chambre me coûte 6 $. Ça me permettra de refaire des économies qui ont fondu dans mes goûts luxueux de la Côte d'Azur. Cette chambre est située dans un ancien bordel « le Sphinx » transformé en chambres d'étudiants. Tout ce qui reste de ces anciennes splendeurs sont les miroirs et les pharaons dans les fenêtres, à part ça elle est aussi sale que presque toutes les chambres bon marché ici ; les Français exagèrent un peu dans leur « je m'enfoutisme ». Il y a des toilettes ici qui sont d'une saleté presque esthétique… tu sais que je m'acclimate vite à ces genres de choses, mais à certains endroits j'en ai la nausée. Ici dans l'édifice, pas un seul bain ni douche. Il faudra que j'aille demain au bain public : quinze jours sans me laver. J'en connais qui attendent au printemps… comme tu vois je suis assez propre. Excuse si je parle toujours de moi, mais c'est pour te mettre dans l'ambiance.

DIS-MOI s'il y a de la neige ? Ici ce n'est pas trop froid quoique humide, à propos, mon genou proteste à chaque fois que l'humidité exagère ; je crois que j'irai me chercher une canne « spéciale » au marché aux puces. Michel ne veut pas en entendre parler, alors ne faites pas le saut si vous me retrouvez avec trois jambes.

Avez-vous eu des nouvelles de René pour Noël ? Moi, rien, ni les enfants. Peut-être y a-t-il du retard. A-t-il décidé de nous rayer de son existence, on ne sait jamais avec lui.

Bonne nuit, becs aux hommes.

Rebecs,

Marce

Excuse les fautes, mais je me sens les doigts follets ; si vite que je prends un verre de vin, je deviens comme du feutre.

1954

De Madeleine à Marcelle

[Saint-Joseph-de-Beauce, le] 7 janv[ier] 1954

Ma chère Poussière,
D'abord je réponds à tes questions pour ne pas les sauter :

1er Il y a de la neige depuis le milieu de décembre. Au jour de l'An, ça tombait en grandes galettes, mollement, gaiement. Depuis, il nous est tombé dessus deux tempêtes formidables qui ont paralysé les routes pour une couple de jours et des poudreries aveuglantes, sifflantes qui nous faisaient tout à coup disparaître les voisins dans une rafale ! ; c'était merveilleux ! Je ne pourrais jamais aller vivre en pays plus chauds sans avoir la nostalgie de ces dévergondages de la nature, de ces excès de vie, de ces passions.

Depuis hier, c'est moins drôle, il fait un froid sibérien, tel que le poil du nez se fixe en glaçons ! Si ça continue comme ça nous irons à Québec dans un mois dans des tunnels de neige.

2e Nous n'avons pas reçu de nouvelles de René et nous ne lui en avons pas donné depuis qu'il est retourné là-bas.

Tes lettres sont bien intéressantes, et *nous* font un bien grand plaisir, je dis nous parce que tu dois bien t'imaginer que je me ferais assommer si je ne les passais pas aux hommes qui me laissent le seul privilège de les lire la première.

Je trouve que tu fais très bien pour régler le problème des petites ; si elles sont bien traitées, elles n'en récolteront que du bien de cette station dans le milieu de braves gens. Nous irons à Québec ces jours-ci pour nos billets, pour des informations, etc., etc. Nous traverserons à la fin de février.

Tu pourrais j'imagine nous trouver une chambre tout près de chez toi, dans un hôtel ou dans une pension, peu importe, pourvu qu'il y ait du confort, un bain, un bon cabinet qui marche bien ce qui évite la constipation. C'est dommage que ta maison de chambres ne soit pas un petit peu plus confortable, c'aurait été bien agréable et plus commode, mais… quand on part pour un tout petit mois, on aime bien à penser qu'on va pouvoir « pisser » sans risquer de vomir, et puis, un bon bain, c'est si réconfortant et pour les nerfs que nous aurons surexcités et pour le plaisir de nos odorats respectifs. En somme, on voudrait un coin où il n'est ni danger de maladie, ni danger de vol, de feu ou de déplaisir pour l'œil, du bon confort sans luxe.

J'ai un petit moteur, je n'aurais jamais résisté aux « secousses volcaniques » de fatigue que tu t'infliges quelquefois, je serais ensevelie dans le cimetière (Montparnasse – est-ce vrai ?) face à ta demeure dans le coin des gens sans nom. Tu rirais de voir Robert qui me fait faire maintenant, sur le plan de Paris, une visite touristique en m'expliquant l'histoire de chaque monument, en me vantant les vitraux de la chapelle qui est près du Palais de justice, etc. Il est en plein voyage depuis une quinzaine de jours déjà et jouit à l'avance des plaisirs qu'il aura. Robert est passionné d'histoire, il peut revivre un siècle, une bataille, c'est probablement pour ça qu'il a gardé le goût des rois, des splendeurs d'antan. Il connaît d'ailleurs très, très bien ses principales histoires ; je trouve ça bien agréable en voyage : moi qui ai peu la curiosité historique, moi qui ne ferai pas de fouilles dans les livres, je trouve bien intéressant d'en avoir un près de moi qui parle.

Fais attention à ta jambe, et achète-toi une canne si tu te sens pas trop sûre de sa solidité, ça peut t'éviter une chute qui pourrait avoir des conséquences. Tu « relèveras » le père Gustave dans la famille : moi, je prends la succession d'Édouardina : plus je vieillis, plus j'ai la larme facile : j'ai reniflé pendant le « compliment » de Chéchette aux fêtes. Et Dieu qu'il était conventionnel ! !

Paul travaille beaucoup et semble bien aimé.

Je t'apporterai une paire de pantalons en bon gros lainage pour que tes jambes soient chaudes.

Bonjour, ma douce, dans un mois et demi nous serons « face à face ».

On t'embrasse bien fort,

Merle

De Marcelle à Madeleine

[Paris, janvier 1954]

Mon cher Merle,
Je viens de m'acheter une belle petite voiture allemande, une Volkswagen, avec chauffage, modèle [19]53-[19]54. Alors que Robert ne perde pas de temps à comprendre le métro ; je serai votre chauffeur. Et mardi, je pars pour la Hollande et [la] Belgique.

Ma vie me paraît s'enrichir chaque jour davantage ; j'ai vu beaucoup de musées et je réalise beaucoup plus profondément ce que je veux et ce qui me manque pour y arriver. J'ai connu aussi des gens. Il m'est même arrivé une histoire assez drôle. Invitée dans une partie « très bien », atelier extraordinaire comme on ne croirait pas en trouver à Paris. Donc, je m'amène et me trouve lancée dans une société mondaine artiste où se côtoyaient danseuse, acteur, peintre, le tout de « bonne famille ». [...] Nous buvons du champagne. Deux hommes très différents m'ont intéressée. Un attaché d'ambassade, grec, très racé, ressemble à Jacques d'une manière hallucinante, quoique plus élancé, plus délicat. L'autre est un collection-neur (qui avait entendu parler de mes tableaux) genre « décadent » fran-çais, tout en esprit d'analyse, mais qui me plaisait. Donc tout allait assez bien quand un peintre assez connu ici commence à faire la critique des tableaux se trouvant là. Je le trouve bon diable, mais vague et pédant dans sa critique. Alors… soudainement je me suis trouvée au milieu de la pièce, l'attaquant et le contredisant. Il avait cinquante ans et tous l'écoutaient religieusement. Tu imagines la scène, dans un milieu où rien de direct n'est jamais dit ; où les insultes se disent d'une manière vague et en nuance. Le bonhomme est devenu violet et blanc. Je me sentais comme un vent de violence aérant cette atmosphère doucereuse. Et j'ai gagné la partie parce que ce que je disais était juste. Mais j'aurais dû le dire avec un peu moins de barbarie. Le collectionneur me disait ; vous me faites penser à un fouet qui tout à coup tourne une toupie très vite pour lui faire trouver son centre de gravité…

À propos des paquets que je t'envoie, mentionne-moi toujours ce que tu as reçu afin que je vérifie si tout y est. As-tu reçu : trois filtres et le briquet pour Thérèse ?

Ai acheté ton livre de Malraux. Vu que vous venez en mars, je te le garde ; il prendrait au moins cinq à six semaines à se rendre. Et la valise aussi spas ?

Re : logement ; j'habite une chambre d'étudiant et c'est impossible d'en avoir sans un heureux hasard. Le mieux pour vous serait d'habiter un petit hôtel que je connais, rue des Saints-Pères, très propre et « chauffé » à un dollar et vingt-cinq pour les deux. Je crois que c'est le plus économique et tu n'es pas occupée d'entretenir la chambre. Et quand vous voudrez manger à domicile, vous mangerez chez moi. Il est possible que j'habite à cette époque un atelier, salle de bain, cuisine, septième étage avec ascenseur. Tuyau que le Grec m'aura peut-être. Très difficile à dénicher.

Je file me coucher, je vais passer la journée avec les enfants demain.

Pour les billets de théâtre, ce n'est pas comme à New York, on peut toujours s'en procurer. Très bonne idée de venir à la mi-mars. Le début du printemps est le meilleur moment ici, à tout point de vue. Je tombe de fatigue ; suis allée hier prendre du cognac dans une petite boîte très agréable, avec le Grec… Quel curieux être qui me plaît par son extrême raffinement, très esthète ; race d'hommes quasi inconnue au Canada. Avez-vous des nouvelles de René ?

Est-ce que Paul viendra à Paris ?

Et Bécasse ? Pourquoi ne viendrait-elle pas, au lieu d'employer ses sous à payer les saouleries de Bertrand ?

Becs, rebecs aux hommes,

Marce

De Marcelle à Thérèse

Paris, [février] 1954

Ma chère Bécasse,

Même si la flamme ne jaillit pas, le fait que tu aies pensé à ma fête[1] me permet d'essayer de la faire jaillir, car il y a au fond de cette situation un profond malentendu ; celui que toute ma conduite à ton égard n'avait comme mobile que le désir de te savoir heureuse et celui d'une entente entre nous ; tu peux peut-être m'accuser d'une certaine brutalité dans ma manière d'agir, mais jamais d'hypocrisie ou d'un manque d'amitié. Tu as toujours cru que ma vie n'était que pure fantaisie, égoïste et gratuite. Si elle

1. Marcelle vient d'avoir trente ans.

avait été telle je t'assure que j'aurais la vie plus facile. [Par] ex[emple] : un attaché d'ambassade raffiné, amitié platonique, m'offrait l'autre jour un appartement extraordinaire, le plus huppé de Paris si je voulais vivre avec lui. J'ai refusé, pas par principes, mais parce que je veux garder ma liberté, parce que je n'aime pas, parce que la vie conjugale n'est possible que lorsqu'on aime, parce que je veux peindre plein mon saoul. Si je ne vis pas avec René, c'est pour les mêmes raisons. Je n'aime pas, mais apprécie peut-être plus l'amour que bien des gens qui croient aimer, et je ne le confonds pas avec un plaisir uniquement sensuel. Il y a une chose que l'on doit pré-server avant tout c'est son « âme ».

Et ce que j'appelle âme c'est nos goûts les plus hauts ; ce pourquoi la vie m'intéresse.

Je peins beaucoup, c'est ce qui me donne le plus l'impression de vivre ; c'est en dehors du talent. J'en ai ou n'en ai pas, peu importe. C'est un peu comme avec les enfants ; je les aime sans savoir s'ils me donneront en retour. C'est en dehors de la question, mais il est aussi entendu que l'on ne peut recevoir sans donner et c'est encore donner qui rend le plus heureux même s'il y a plus de risque.

La vie à Paris me plaît parfaitement ; il y a ici plus d'amitié et de frater-nité entre les êtres qu'au Canada. Et les gens ne pensent pas tous sur le même moule. On peut vivre à Paris, avec constamment une nourriture pour la vue, l'esprit et Paris est la ville sensible par excellence ; on y trouve toutes les monstruosités comme toutes les beautés. En somme je suis heu-reuse ici comme je ne l'ai jamais été. C'est-à-dire qu'ici je peux facilement oublier mon inaptitude au bonheur.

J'aurais beaucoup de choses à te raconter ce sera pour une autre fois ; j'ai les doigts gelés ; il fait un froid de loup et les maisons ne sont pas construites pour le froid.

Les enfants vont à merveille ; tu rirais de les entendre parler ; je ne les comprends plus. Ils s'épanouissent. Pourquoi ne viens-tu pas faire un tour.

Merci pour la plaquette de vers[2], ça m'a fait très plaisir. Gilles est à Montréal ? Si oui voudrais-tu m'envoyer son adresse ?

2. Il pourrait s'agir de *Totems*, de Gilles Hénault, paru en 1953.

Écris si ça te plaît à :
Ambassade canadienne
72, avenue Foch
Paris 16ᵉ

 Becs aux enfants et à toi,

 Marce

De Madeleine à Marcelle

[Saint-Joseph-de-Beauce, février 1954]

Madame Marcelle Hamelin
a/s [de] M. Legault
31, boulevard Edgar Quinet, app. 20
Paris 14ᵉ

Ma chère Marcelle,
Chacun de nous possède en lui plusieurs âmes dont l'une est celle d'un bandit : nous en avons eu la certitude Robert et moi en voyant hier nos photographies de passeport qui sont inquiétantes si nous supposons que notre brillant photographe local a saisi sur nos faces, « une minute de vérité ». J'ai eu hier soir pendant toute la veillée une vraie panique à la pensée de laisser les petits un mois, à la frayeur que me cause l'avion : ce serait si bête un accident et j'ai encore plus confiance aux hommes qu'en la mécanique… En tout cas, je presse les préparatifs afin d'avoir beaucoup de raisons qui m'empêcheraient de différer notre voyage. Je suis poltronne que c'en est triste, n'empêche que tu nous verras arriver, Robert avec ses yeux émerveillés, moi, agonisante ou morte.

 Es-tu allée visiter l'hôtel Biron (musée Rodin) au 77, rue de Varennes, dans le faubourg Saint-Germain ? Si cette promenade te paraît trop longue, traverse la rue sur laquelle tu habites et va pleurer sur le tombeau de Baudelaire qui dort son dernier repos dans le caveau de la famille Aupick au cimetière Montparnasse. Si ces pensées te semblent trop mélancoliques va t'égayer sur la rue de la Gaîté un peu au-delà du cimetière en face du métro ! Il y a là un bon théâtre inauguré par Gaston Baty. Et quand tu ne sauras plus où aller, écris-nous et nous te tracerons un autre itinéraire !… En t'écrivant ceci je suis comme Bécasse qui m'écrivait la semaine dernière

une grande description de la campagne anglaise, qu'elle a visitée comme nous du fond de son fauteuil au moyen des guides bleus : Thérèse n'ira pas en Angleterre et nous, si nous manquons notre voyage, nous deviendrons comme des Estelle Caron et nous ferons nos valises pour des voyages imaginaires.

J'écoute en ce moment Le Trio lyrique et n'en reviens pas d'une fois à l'autre de l'esprit, de la verve, de l'humour que Lionel Daunais[3] peut mettre dans ses chansons qui sont aussi musicalement si fines. Et qui parle de Daunais ? Si peu alors que tout le monde connaît et placote du moindre Français qui vient nous donner de la sérénade. Assurément qu'on souffre un peu trop d'humilité nous les Canadiens français à moins que ce ne soit d'un complexe d'infériorité.

Nous t'embrassons,

Merle

De Marcelle à Madeleine

[Paris, février 1954]

Je suis à l'hôtel depuis quinze j[ou]rs, petit luxe qui repose du froid. Il fait maintenant très beau. J'ai bien hâte de vous voir arriver et je serai à Orly [le] 1er mars [à] 3 h 30. Si par malheur j'avais une panne d'auto – rendez-vous chez Pierre Boudreau [au] 20, rue Dauphine – dans Saint-Germain-des-Prés.

Je suis à la recherche d'un petit hôtel avec salle de bain. Il y en a de très jolis à 1 800 francs, mais je vous aurai tout aussi bien à 1 200. Je dois aller ce matin au Montana à deux pas du Café de Flore.

J'ai enfin reçu les cadeaux de Noël – merci – le sirop d'érable était un velours, une merveille – la jupe très jolie – merci. Dis à Légarus que j'ai ses pantoufles dans les pieds si vite que j'entre à la maison. Elles sont aussi très jolies.

Ce sera le printemps début de mars. *Pourrais-tu m'envoyer la licence par retour du courrier* si elle est entre vos mains – car je risque chaque fois que je vais voir les enfants.

J'ai un programme pour vous :

3. Lionel Daunais (1901-1982), baryton, compositeur et parolier.

A) Antonio = danseur espagnol ;
B) *Lorenzaccio* = G. Philipe – Vilar – merveilleux ;
C) Les proverbes = Barrault ;
D) Petites boîtes telle que l'Abbaye ;
E) Soirée de « hot jazz » avec C. Luter ;
F) Etc., etc.

De Madeleine à Marcelle

[*Lettre écrite sur du papier à en-tête* : Trans-Canada Airlines]
Goose Bay, Labrador[, avril 1954]

6 heures du matin
Ma chère Marcelle,
Mes poumons viennent de reprendre vie en débarquant dans les bancs de neige du Labrador, il fait un 18 sous zéro très sec qui te fouette le sang et un soleil radieux dans un ciel tout bleu, c'est beau ; pour reprendre contact avec le pays c'est fameux. La traversée se fait à ravir, nous sommes dans un gros super avion, plus confortable et j'apprécie énormément la traversée qui a étiré un peu notre voyage en passant par l'Irlande à cause des vents qui étaient trop forts pour filer direct à New York. J'étais émue hier en te laissant, j'avais le « motton », l'idée de te laisser, de laisser la France mêlée à cette angoisse qui s'empare de moi quand nous décollons et à l'appréhension de cette angoisse, me rendait piteuse. Nous te remercions beaucoup pour la petite voiture qui nous fut d'un secours sans pareil, en remerciement nous te « coucherons sur notre testament ».

Nous avons commencé à faire le ménage dans ce vaste entrepôt d'impressions, de sentiments trop violents, d'idées trop neuves, de sensations trop vitement perçues que sont devenues nos pauvres têtes pendant le mois passé. En général, notre voyage nous a enchantés, comblés. Si tu savais comme j'ai eu envie de maudire en entendant parler seulement anglais hier dans l'avion ! Nous étions dans la salle d'attente de l'aéroport et il y avait en face de nous une série de grosses Américaines qui mâchaient de la gomme ; je surveillais Robert qui les étudiait, il se laissa tomber les deux bras et me dit d'un air découragé : « Maintenant qu'on est tout seuls et qu'on ne se sent plus obligés de les défendre, maudit qu'elles n'ont pas l'air développées. » Rien n'empêche qu'il faut toujours s'efforcer de ne pas être injuste et pour ça il faut éviter l'exaltation, demeurer objectif et non pas

juger les autres au travers de ses passions personnelles. Suis ces conseils si tu veux faire une belle petite vieille, sage et intelligente.

Fais un bon voyage et écris-moi. Dis merci encore à Michel pour les livres. Excuse ma lettre, je n'ai pas la tête à la littérature après une nuit dans un fauteuil à dormir d'une oreille et à surveiller de l'autre le bruit du moteur. J'ai hâte d'arriver à New York pour juger les impressions que j'aurai ; voir Paris et New York en vingt-quatre heures ça fait des changements d'émotions assez brusques !

Ne fais pas d'imprudence en voyage et quand tu seras fatiguée commande le repos, si tu laisses décider les hommes, tu mourras, ils ont deux fois plus de résistance que toi.

Becs,

Madeleine

Saluts à Madame Girard.

De Marcelle à Madeleine

[Athènes, le] 25 avril [19]54

Mon cher Merle,
Je reçois ta lettre à Athènes – ainsi qu'un mot de Bécasse, où il s'avère que nous ne nous comprendrons jamais.

Tu as raison quand tu dis que nos impressions de voyage nous arrivent après coup. J'ai réalisé en Yougoslavie ce que l'Autriche avait de particulier, en Turquie ce que la Yougoslavie avait d'étrange, et en Grèce je me sens comme dans un éden après la Turquie.

J'ai tellement de choses à te raconter… (*Merci* pour la licence – crois-tu que je l'aurai pour ma vacance avec les enfants ? J'ai très hâte à ces deux mois.)

Il est possible que je m'en aille en banlieue – les app[artements] à Paris ne sont pas achetables – avec 1 000 la vie en Grèce serait une merveille pour mon budget. J'aurais 7 000 000 de drachmes et un avocat en gagne quatre. Enfin.

D'abord – mes copains de routes sont au mont Athos pour dix j[ou]rs. Je suis arrivée dans une ville où même les noms de rues me sont illisibles. Après une journée de dépaysement, j'ai contacté les adresses connues.

Les Grecs sont follement hospitaliers. Hier on m'a fait goûter à tous les mets grecs, fait participer à la procession orthodoxe dans une ville grouillante de monde, comme seules les villes orientales savent « grouiller ».

Demain je pars pour Hydra – petite île splendide, suis invitée par mes nouveaux amis, ils parlent très bien français et sont d'un caractère taquin et très gai.

La Yougoslavie m'a ahurie. À part Dubrovnik, nous avons vu des villages qui me paraissaient irréels par leur étrangeté et leur tristesse.

Imagine de toutes petites maisons de terre, des rues cahoteuses, pas de verdure, mais le tout entouré de roc gris et dénudé. Et dans ces villes, des milliers de gens en « loques », criant, piaillant, l'air affamé, sale, le crâne des enfants rasé, des vieilles mangées par la syphilis. Nous arrêtons l'auto et en une seconde nous sommes entourés de 200 personnes, la plupart en « haillons » (on ne reconnaissait même pas une vague forme de vêtement) avec turban de couleur, moutons, âne et marchandises sur la rue.

On ne sait pas ce que c'est que la pauvreté au Canada.

Je te parlerai de Titograd et de Gazi Baba dans ma prochaine lettre.

Le trajet était continuellement dans des montagnes de rocs dénudés de *toute* végétation – il nous est arrivé bien des aventures – t'en reparlerai.

Et soudainement nous débouchons à minuit en Italie, sur une place vénitienne. C'était « la civilisation », nous étions fous, nous nous empiffrons de mets italiens, de cafés et avec des Italiens faisons force effusion d'amitié. De voir cette place vénitienne, très belle, cette ville belle et artistique, j'en aurais pleuré – tu ne peux imaginer l'impression de la beauté, de sa gaieté… de l'Italie après un pays comme la Yougoslavie (je les comprends d'être communistes).

Après la Turquie – Istanbul – très américanisée – genre rue Saint-Laurent, affreux, sale incroyablement.

Les mosquées sont très belles et très surprenantes.

La Grèce – pays pauvre, mais les gens me plaisent beaucoup. Les petits villages sont entièrement peints en blanc – les femmes y portent des tabliers, jupes et jupons tissés à la main d'un goût et d'un sens décoratif impeccable. Athènes est une grande ville où l'on sent continuellement la foule en mouvement, diverse, flâneuse, active, riche, pauvre, donnant une impression de gaieté. Les Grecs sont très sympathiques pour les étrangers.

Il est inouï de voir dans ces pays à quel point les Français sont appré-

ciés. Dans un petit village entre autres, un homme nous envoya la bouteille de vin parce que nous étions « Galli » (Français) et « Galli bons ».

La voiture nous faisait prendre pour des Allemands alors tu imagines la tête (ils sont *détestés* partout) alors nous y avons écrit un « France » qui nous valait des sourires et poignées de main, quand avant, on nous menaçait du poing.

Je réalise dans ces pays à quel point Paris est beau – il n'y a peut-être qu'en Italie qu'il est aussi plaisant de vivre. Nous retournons par Naples – Rome – Milan, Gênes, Côte d'Azur – Nice et oups ! Paris. Je vous écrirai d'Italie. L'Autriche est superbe – nos Laurentides sont anéanties devant le Tyrol vraiment grandiose – te dire toutes les montagnes (trois à quatre mille mètres d'altitude).

Je t'assure que c'est haut, vu qu'à la cime il y a de la neige, que la petite voiture a bravement monté. Pas une seule panne et les chemins de Yougoslavie sont *impraticables* pour une voiture américaine.

J'ai hâte de voir les îles grecques… qui sont le « clou » de la Grèce. Et il y a Trieste – Dubrovnik, Innsbruck, etc. T'en reparlerai.

En Turquie pour éviter une route lamentable et longue, nous coupons par les terres qui longent la mer. Je conduis très vite. Je trouve que les villageois ont un drôle d'air – à 7 h nous arrêtons dans un village où un détective, trois polices viennent nous conduire au restaurant – la voiture est gardée par une police. Quel soin pour les étrangers ! Nous nous extasions dans notre naïveté. Quand un interprète nous signale que nous avons passé les Dardanelles… Zone militaire sévèrement gardée. On nous questionne et finalement après passage au poste, on nous reconduit d'où nous étions partis avec escorte de police (trois), 300 kilomètres de perdus, mais on ne rit pas avec les lois militaires. Tu aurais ri de nous voir aller à toute vitesse derrière la voiture de police. Et nous devions camper dehors dans ces environs…

Je ne suis plus verte – le soleil ici est très fort – quatre bains de mer et j'étais ressuscitée. Je reviendrai à Paris très brune et j'ai très hâte de prendre les filles et de filer avec elles dans les Pyrénées. Le Tyrol est beaucoup trop loin et aussi très cher. Et la France a des montagnes aussi belles. Je deviendrai une fanatique de la France. Quel pays riche en diversité et beau. Tu sais que ce n'est pas par snobisme que j'aime la France, mais uniquement parce que « je m'y sens bien ».

Je file manger. On mange comme des rois ici pour 1.50 $ – évidemment je mange comme un baron (0.75 $), mais ça reste rudement bon – et plus copieux que l'auberge…

À mon retour en France – j'essaierai de mes pieds et mains à me loger avec les enfants. Je m'ennuie sans eux et suis portée à être trop désœuvrée.

Si tu as des nouvelles de René – écris.

J'aimerais connaître mon avenir, avec ma façon un peu spéciale de vivre, j'ai toujours peur de recevoir quelques briques sur le nez. Il faudra que je me mette à l'abri un de ces jours.

Becs à tous,

Marce

Becs aux enfants.

De Marcelle à Madeleine

[Paris, le] 9 juin [19]54

Mon cher Merle,

Un mot avant de m'endormir ; je passe mes journées à courir pour trouver un appartement. J'habiterai peut-être dans un château de Versailles, trois chambres, pension comprise. Le site est féérique, et le prix demandé aussi.

J'apprends le chinois. C'est passionnant et chose étrange, je me sens beaucoup d'aptitude pour cette langue – peut-être à cause de la grande affinité de ces signes et du dessin. Il est possible que dans un an je puisse le parler et dans deux, l'écrire. Cette Chinoise (professeur) est très intelligente et elle a mis au point une méthode qui permet aux Occidentaux l'étude du chinois sans y consacrer dix ans de leur vie.

J'espère que tes mains sont mieux, dit d'une façon très égoïste, ça te permettra de m'écrire plus longuement.

Je suis contente de me retrouver à Paris. Quelle ville ! Je fais donc des efforts monstres pour m'y installer d'une façon stable.

Merci pour les démarches au sujet de mon permis. J'ai fait application à une autre école et vais tenter de le passer. Cette histoire de permis me complique l'existence.

Je pars dans trois semaines pour la Côte d'Azur avec Diane et Danielle. J'ai hâte. J'habiterai un petit village éloigné de quelques kilomètres de la mer, mi-montagne et qui nous permettra d'aller à la mer l'après-midi.

Marcelle au milieu des cactus

En somme tout va beaucoup mieux. Je suis tout à fait au point physiquement, ce qui me permet de solutionner les petits problèmes d'ordre matériel sans m'y engloutir.

Je t'ai rapporté une petite potiche de Grèce que je donnerai à Paul de peur qu'elle ne se casse – ainsi qu'une à Paul pour sa garçonnière.

Je te parlerai de mon voyage dans une autre lettre. En résumé, ce voyage m'a fait un bien immense. T'en reparlerai.

Baisers à tous,

Marce

Suis allée à Deauville et à Honfleur en fin de semaine – et n'ai pas retrouvé le climat de notre voyage parce que rempli à craquer de Parisiens.

De Marcelle à Madeleine

[Côte d'Azur, juillet 1954]

Mon cher Merle,
Il fait un temps incroyable sur la Côte. Nous sommes noirs, paresseux et tout à fait heureux. Les enfants sont vite revenus à leur état naturel – et j'ai l'impression de ne pas les avoir quittés.

J'ai enfin eu mon permis. Je t'assure que j'étais dans tous mes états, si bien que lors de l'examen, je suis passée sur un feu rouge et montée sur un trottoir. C'était la catastrophe. Alors j'ai parlé de mes nerfs aux examens – des enfants, montré mes prouesses en Yougoslavie et en Suisse et comme c'était un bon diable je l'ai eu – mais j'étais esquintée.

La journée ici se déroule à manger, à barboter à la mer, à peindre et à contempler. Je me sens vraiment en grande forme et tout va à merveille. Êtes-vous allés au Sacacomie – et la pêche ?

J'aimerais bien y être. Ici c'est une autre vie et c'est aussi vraiment très beau. Cette partie de la Côte est plus sauvage, moins sophistiquée qu'à Juan et surtout qu'à Nice – mais il est impossible d'y trouver cette atmosphère de Sacacomie, cette solitude – tout ici est apprivoisé – et les gens ici ne voient pas la nature du même œil que nous – peut-être justement parce qu'elle est différente. Je file au dîner.

Baisers,

Marce

Répondrai à ta lettre sous peu, je ne peux mettre la main dessus.

De Marcelle à Madeleine

[Côte d'Azur, le] 8 août [19]54

Mon cher Merle,
Est-ce que je t'ai écrit ou pas ? Je radoterai jeune.

Les cigales font un ramage du tonnerre. Nous arrivons de la mer où je passe mes après-midi avec les enfants. Je déniche les coins les plus sauvages – et nous sommes heureux comme des papes – et je vis aussi comme un pape. Drôle de vie. Saint-Tropez est un petit Sodome, beaucoup d'aventures, d'occasions sont possibles, mais ça ne m'intéresse pas – et d'ailleurs je n'ai pas le temps. Je suis toujours avec les filles qui sont bronzées, ont le diable au corps – à qui je fais des marionnettes, à qui je fais le mime et de les voir heureuses est vraiment une bénédiction.

Je délaisse mon chinois et mes préoccupations religieuses – quoique ici il y a un peintre très exalté et très mystique avec qui je me plonge dans le symbolisme chrétien – qui ne cite que les Pères de l'Église et qui me traite d'humaniste avec dédain.

Je ne sais ce qui se passe, mais je ne connais ces temps-ci que des êtres

de ce climat – et j'ai peint comme une enragée pour aboutir à une révolution totale. Tout ce que j'ai fait à date me paraît nul. J'ai tout détruit et je repars à zéro. Peut-être est-ce l'influence de la lumière ici, mais mes tableaux me paraissent sales, pas écrits, un fouillis de névrosée.

Est-ce que je t'ai dit que le cabanon était dans un vignoble. Une paysanne y travaille – et les enfants sont en train de parler le provençal (Marius) – délicieux cet accent. René m'écrit – très amicalement. Je vais à Paris dans dix jours – re-appartements. Écrirai sous peu. Je te malle un livre sur la Grèce. Baisers à la maisonnée,

Marce

J'ai pensé à ta fête, mais un télégramme coûtait trop cher.

De Marcelle à Madeleine

Paris, [le] 16 [septembre 1954]

Chère Merle,
Un mot à la course dans un bistrot.

J'ai changé mon groupe d'amis. Connu sur la Côte un astrologue[4], demi-fou, frisant le génie – me plaît beaucoup.

Grande brouille avec mon mystique.

Connu aussi un Argentin, très bien – aventurier – artiste – avec qui j'ai fait une croisière sur un voilier de grand luxe – un être de feu mi-Indien, mi-Espagnol de qui je ne voudrais pas m'amouracher – il est trop gâté par la fortune pour coïncider avec ma vie que je veux plus austère voulant m'atteler sérieusement à ma peinture.

Mes filles sont resplendissantes – nous menons une vie de balades toutes les trois. Je suis donc rudement en équilibre instable avec mon budget. As-tu attrapé Langlois[5] ? Je voudrais avoir des sous de lui, pour partir « un petit commerce » avec Lefébure afin d'arrondir mon budget. René est-il allé en Beauce ? Il semble vouloir me laisser longtemps en France. Ce pays m'emballe de plus en plus.

4. Jean Carteret, astrologue né le 27 mars 1906 à Charleville (France).

5. Le notaire Langlois était l'associé d'Alphonse Ferron et s'occupe de la succession de celui-ci.

Merci pour la boîte de vêtements – les enfants étaient dans de grands émois.

Je t'enverrai mon adresse, si vite installée.

Ce mot est un peu dévergondé vu l'endroit.

Je m'habitue moi aussi avec crainte à ma vie sans tracas. Je suis vraiment en grande forme et la vie avec les enfants, l'appartement trouvé solutionne bien des choses. Je deviens même coquette – suis même allée chez un *vrai* coiffeur.

J'avais la trouille – un copain m'y a amenée – les hommes en France sont très attentifs à ces choses.

Baisers,

Marcelle

Je ne parle que de moi, mais c'est pour te donner le climat où je suis.

De Madeleine à Marcelle

Saint-Joseph[-de-Beauce, le] 26 sep[tembre] 1954

Ma chère Marcelle,

Ton avant-dernière lettre me racontait que tu fréquentais les mystiques et tu finissais par : « Je suis sage comme un pape. » Et voilà que ta dernière lettre fait la pirouette, ça sent le soleil, le luxe, la vie comme un immense fruit juteux dans lequel tu mordrais comme une affamée. Je te vois scrutant la nuit avec ton astrologue, ce demi-fou…, j'espère que tu ne tomberas pas sous le joug de la mauvaise demie ! Je me suis toujours figuré un astrologue comme faisant partie de la nuit, du mystère, de l'inconscience…, un regard avec des reflets de lune. Gérard Philipe me serait un parfait astrologue.

Et ton Argentin, je le vois avec un petit poignard d'argent, finement ciselé, pendant à son cou ; la lame est très pointue, mais il y a dans le manche une bouteille de parfum rare.

Tu devrais faire faire une photo de toi après une séance dans un salon de beauté, avec une tête et les mains si bien apprêtées comment vas-tu pouvoir cet automne enfiler tes pantalons de velours percés ?

Fais attention au petit commerce dans lequel tu veux te lancer ; les femmes ont ordinairement une habileté extraordinaire à trouver le moyen le plus rapide pour engloutir un héritage qui leur est fait !

Le bureau de Paul, c'est une très bonne affaire pour un médecin qui

veut s'installer, Paul pensait n'avoir qu'à lever le petit doigt pour le vendre, hé ben merde ! Il ne trouve pas. Il espère encore puisqu'il fait préparer son passeport, mais il faut mettre la patte sur l'acheteur.

Robert vient de frapper une série de causes pour la police montée, il y en a pour deux ou trois ans avec *grosse* galette au bout du travail, ma fille !

Depuis une semaine je ne suis pas sortie, j'ai une rage folle de m'instruire, ce qui est assez décourageant : c'est le fond qui manque, c'est ce petit cours insignifiant de Lachine[6] qui fait toujours des trous.

J'aurais aimé à rencontrer ton mystique, je me sens aussi une soif de mieux connaître Dieu. Sainte-Madeleine-de-Beauce, priez pour nous.

Je t'embrasse et te répète que j'aime énormément recevoir de tes lettres, ordinairement je rêve à toi dans la nuit qui précède leur arrivée. De grâce, par pitié pour mes yeux, change de papier ou n'écris que sur un côté. Le dos d'un mot collé à la face de l'autre, c'est très difficilement lisible.

Un gros bec à Noubi et Diane.

Mes hommes t'embrassent,

Merle

De Madeleine à Marcelle

[Saint-Joseph-de-Beauce, septembre 1954]

Ma chère Marcelle,
Il y a si longtemps que tu ne m'as pas écrit que je ne sais plus où te rejoindre, or comme j'ai le goût de t'écrire je risque l'ambassade.

J'ai parlé de toi et plus encore des enfants pendant la semaine dernière, René étant venu la passer avec nous. Je lui ai parlé de Champeau[7], des difficultés d'installation que tu rencontres, de la vie des petites, de leur bonne apparence physique, etc., etc. Il a paru satisfait, mais revenait toujours à Danielle de qui il s'ennuie. Il s'est aussi informé avec beaucoup d'intérêt, si tu réussissais en peinture. Je trouve qu'il est très gentil pour toi, René, il y a tellement de maris malheureux qui seraient couillons. Nos

6. Marcelle et Madeleine ont été pensionnaires chez les Sœurs de Sainte-Anne, à Lachine.

7. Ami peintre de Marcelle.

veillées étaient de véritables conférences sur l'Orient, très intéressantes. Derrière son cynisme, il faut voir une manière de se défendre contre l'émotion, il ne contera jamais tristement une chose triste, plus elle est triste plus il se met la gueule carrée en la racontant. Il devait être bon avec ses hommes. Il n'a pas pris un coup de la semaine et m'a paru beaucoup plus calme, moins apte à se laisser aller à ses crises nerveuses, il a été gentil, amusant, délicat. De se frotter à ta vie, à toi, ne devait certes pas l'aider à retrouver son équilibre, vous n'aviez plus rien en commun que l'irritation de constater que vous n'aviez rien de commun. Deux êtres qui ne s'aiment plus, se détruisent à vivre ensemble. Je ne te blâme pas, j'essaie de m'expliquer René.

L'homme demande à une femme non pas de vivre sa vie parallèle à la sienne, mais de partager sa vie à lui. Je me demande si notre conception de notre rôle est la bonne. Je n'ai pas rencontré ni un homme, ni un écrit qui n'est pas un cri d'ardeur et de reconnaissance envers la femme orientale. C'est peut-être la mission qui nous est donnée dans la création, d'être là pour seconder, pour comprendre, pour inspirer, pour porter en somme la plupart des fardeaux, sans que rien n'y paraisse, d'être toujours symbolisant la douceur, la bonté de la vie, être en somme un tampon entre l'homme et la vie. Tu ne seras jamais heureuse en amour, toi, parce que tu aimes comme un homme et que tu raisonnes comme un homme.

Je suis peut-être dans les patates, mais depuis plusieurs années que j'y songe, j'en suis venue à cette conclusion sur la femme.

Le monde est fait pour l'homme.

Je m'ennuie souvent de toi et si je ne te savais pas si heureuse de vivre là-bas, je souhaiterais que tu reviennes.

Je t'embrasse,

Merle

René t'a-t-il dit qu'il ira probablement en Allemagne l'année prochaine, d'ici là, il sera à Montréal.

L'été est passé et je désespère d'entendre parler de ton séjour en Grèce. Envoie ton adresse, je vais t'écrire plus souvent cet automne.

De Marcelle à Madeleine

Londres, [le] 29 sept[embre 19]54

Mon cher Merle,
Suis à Londres depuis quatre jours. T'écrirai sous peu. Suis ici avec l'Argentin – douce folie. Je crois que j'ai un sérieux béguin.

René est allé à Saint-Jo[seph-de-Beauce]. Donne des nouvelles.
Salud querida,

Marcelle

De Madeleine à Marcelle

[Saint-Joseph-de-Beauce, octobre 1954]

Ma chère Marcelle,
Tu me demandes de te parler de René, je l'ai fait longuement dans ma dernière lettre, j'ai peut-être oublié de te dire qu'il sera envoyé en Allemagne l'an prochain, qu'il passe l'année à Montréal, ce qui fait son affaire en ce sens qu'il veut en profiter pour essayer de placer l'argent de la succession de son père. Il a confiance en toi, René, il m'a dit : « Marcelle peut avoir les amants qu'elle veut, je suis certain qu'elle s'arrange toujours pour que les enfants n'en aient pas conscience. » Il m'a dit aussi : « Elle est économe, Marcelle. J'aurais aimé à lui donner plus d'argent, mais il faut bien que je vive. » Et je le comprends, tous les plaisirs qui lui sont nécessaires, il faut qu'il se les paie, lui, il n'a pas de maison.

Qu'est-ce que tu as vu à Londres ? C'est vraiment dommage pour nous que tu aimes si peu à écrire.

Paul ira probablement en novembre, la balance est temporairement au oui, ces temps-ci. Il t'apportera ton moulin à coudre si la douane le permet. Je n'avais pas pensé qu'elle pouvait traverser les mers ta « Singer ». Je la pensais encore à la traîne chez des amis. Elle te rendra service, tu pourras te faire des créations pour bouleverser l'Argentine. Parle-m'en. Est-il beau ? (Ça doit puisque tu me parles de m'envoyer une photo.) Pond-il des œufs en or ? Est-il violent, exalté ?

Je t'embrasse et t'aime bien,

Merle

De Marcelle à Madeleine

[Paris, le] 10 oct[obre 19]54

Mon cher Merle,

Tu as reçu mon mot de Londres ? Un peu fou spas ? Je viens de claquer une de ces grippes avec fièvre qui ramène à la réalité. Donc, je reprends ma vie sage, mon chinois, la peinture, la lecture des Hindous et une grande amitié pour ce jeune médecin (trente ans) dont je t'ai déjà parlé, qui a été un amour pour moi, m'a soignée et dorlotée.

Je crois qu'il m'aime d'ailleurs. J'en suis même certaine. Il est très bien, très évolué, intelligent.

Mon Argentin, lui, est parti pour Buenos Aires. Ce dernier n'a, contrairement à Guy[8], que des qualités extérieures – du feu, du charme, de la sensualité, etc., de quoi claquer une fièvre quand tout à coup on réalise que cette vie uniquement de passion n'est pas pour moi, car avec elle, fini la peinture, la connaissance. C'est brûler la chandelle, la brûler avec folie, dans une Jaguar, en visitant beaucoup de pays, mais cette vie est nulle même si elle m'attire beaucoup.

De toute façon, Vittorio doit venir pour me chercher dans quatre mois. J'en serai guérie j'espère et n'irai pas au Chili.

Cher vieux Merle, c'est inouï la confiance que j'ai en toi – peut-être parce que je sais qu'à travers nos vies, nous nous aimons.

René aurait sans doute avantage à se remarier. Il t'est facile de parler de « la soumission de la femme » quand entre toi et Robert ces choses ne jouent pas, car vos goûts et caractères coïncident. Avec René, si je vivais avec lui, ce n'était pas une soumission que je devais donner, mais mon suicide sur tous les plans et ça, en dehors de lui, sans qu'il en soit responsable.

Au fond, je paie cher dans la vie, eh bien je veux aller *loin* – pas sur le plan social, mais vis-à-vis moi-même, et en peinture.

As-tu reçu le livret sur Mykonos ?

Livre qui t'intéresserait beaucoup est *Jnana Yoga* de Swami Vivekananda.

Si tu ne trouves pas – dis et je te l'enverrai.

8. Le médecin Guy Trédez deviendra le compagnon de Marcelle.

Je suis encore au lit, cette fichue fièvre ne m'a pas encore laissée. Écrirai plus longuement quand je serai sur pied. Ce qui ne tardera pas. Guy me bourre de B12, etc.

Et Légarus, son bureau est-il vendu ?

Baisers,

Marcelle

De Marcelle à Madeleine

[Paris, le] 15 oct[obre 19]54

Mon cher Merle,

Il fait très chaud – je suis assise dans l'herbe au parc de Sceaux – très joli – jets d'eau, arbres taillés à l'italienne, etc.

Je nage de joie. Je viens de louer une villa à Clamart[9], proche banlieue de Paris – cette villa possède jardin, garage, cave, salle de bain, boudoir, salle à manger cuis[ine] + deux chambres. Elle est située en face d'un très joli parc avec étang. Je case les enfants en haut, loue la deuxième chambre et moi je loge dans le boudoir où il y a un divan. Le tout très bien meublé. Avec la chambre louée, je m'en tire avec 80 $ + téléphone et chauffage compris.

J'ai les clefs de la villa dans mon sac…

Je pars demain à la campagne, dans un petit bois, avec Guy et les Lefébure (libraire) pour une semaine – la hantise des feuilles séchées et des couleurs d'automne fait fuir Paris qui est pourtant un charme à ce temps de l'année.

J'en deviens de plus en plus amoureuse de ce Paris d'autant que je le connais mieux ; à votre prochain voyage, je saurai vous y piloter beaucoup mieux ; petits restaurants délicieux en passant par Pigalle et les boîtes chics des Champs-Élysées. Je t'écris souvent et tu dis que je n'aime pas écrire – « vraiment exigeante cette môme ».

Conclusion sur Londres : je n'y vivrais pas même en appréciant la gentillesse des Anglais quand ils sont sur leur île, leur ordre, leur équilibre. Décidément, il n'y a que les latins qui approchent le plus de la vie – ici la vie se manifeste avec une prodigalité, sous mille formes – on y rencontre la perversion élégante, mais aussi des sages. […]

9. Au 8, rue Louis Dupont.

Donc le Légarus vient. J'ai oublié le nom de ma rue. Enverrai l'adresse si vite rentrée de la campagne.

Re : machine à coudre – qu'est-ce que tu as compris ? *Je n'en veux pas à Paris* – trop gros…

Demande à Paul de m'acheter des disques 33 [tours] – bon marché (Remington) du Bach – Vivaldi, etc., que je lui rembourserai (jusqu'à 15 $). Les disques sont follement chers ici (10 $ le disque).

Autre chose. Envoie quand même 500 $ si le 1 000 n'est pas parti – réserve utile. Je dois aussi offrir à René de payer une partie de son voyage + habiller les enfants.

Baisers. Je file chercher Guy qui donne des piqûres à Sceaux.

Rebaisers à toute la maisonnée,

Marcelle

De Marcelle à Madeleine

Clamart, [le] 2 nov[embre 19]54

Mon cher Merle,
Depuis deux jours à la maison après être passée par l'hôpital 24 h, où l'on m'a enrayé une pneumonie. L'hôpital est un carrefour pour moi. J'y aboutis toujours.

4-5 nov[embre], 9 h p. m.
J'attends Paul et des amis. Madame reçoit à dîner. Je me suis lancée – repas très français, et vins de bons crus, huit fromages des meilleures marques – repas organisé par Guy (le médecin) vu que comme tu sais, je ne connais rien à ces histoires.

Paul a l'air bien, c'est Mercure qui m'apporte les nouvelles du pays – et le sirop d'érable… Ce sirop demeure une passion. Merci pour les cadeaux de Noël que je n'ai pas ouverts, mais j'en ai grand hâte. Paul m'a aussi acheté dix disques, ce qui est un grand luxe ici.

Les enfants vont à l'école. Dani se classe parmi les enfants de dix ans, après le retard dans ses cours depuis un an et quoique les cours français soient beaucoup plus forts qu'au Canada.

Diane apprendra le ballet et [la] musique – elle a ça dans la peau. Pour le moment, elle va à la maternelle avec Babalou. Départ à huit heures et

demie et retour à la maison à cinq heures. Elles mangent à la cantine, sub-ventionnée par l'État – très bien. Enfin, j'espère garder cette maison, quoique la proprio n'ait pas encore vu et connu l'existence des enfants. C'est à ces moments que l'on réalise le poids d'un mari dans la société. N'achète pas *Jnana Yoga* – que tu paierais trop cher chez Pony.

Ta dernière lettre est vraiment mélancolique – « état novembre » dont je me souviens bien. Ne te laisse pas happer par le train-train quotidien. Ça tue et rend triste – n'oublie pas tes oasis que tu te créais. Robert est engagé jusqu'au cou dans la bagarre pour la vie.

Tu es sans doute pour lui, la poésie, ce qu'il y a de vrai, ce qui n'est pas dur comme l'existence, la belle façade de la vie – ne l'oublie pas.

Et tu as un destin de femme choyée, sage, équilibrée. Il y a la solidité du chêne dans ta vie. Sous des façades faciles, mon destin en est un difficile. Tu te souviens de ces petits cèdres qui poussent à flanc de montagne, au Sacacomie. Ils sont fouettés par le vent, ne sont pas laids, ils ne lâchent pas prise, mais on ne les sent pas en sécurité ; ils dépensent tellement d'énergie dans ce sol ingrat, dans cette situation peu avantageuse, que, si le climat n'est pas propice, ils se dessecheront sans avoir porté de fruits.

Guy est un ange pour moi – moralement une source d'équilibre. Si ça pouvait durer.

Paul m'a amenée à la Sainte-Chapelle, splendide.

Je crois qu'il se débrouille dans Paris comme un vieux Parisien. Ce cher Légar, il est bien gentil. Il n'a jamais voulu me lire ta lettre…

Baisers,

Écrirai sous peu,

Marce

De Madeleine à Marcelle

Saint-Jo[seph-de-Beauce, le] 22 nov[embre] 1954

Ma chère Poussière,

Tu es passée par l'hôpital, nous l'avions senti dans nos rêves qui étaient devenus cauchemars pendant ce temps-là. J'espère que ces maladies te servent d'avertissement, à savoir : « J'ai une carcasse qui ne résiste pas à tous les coups, il me faut la ménager. » Si tu ne fais pas attention, tu parti-ras une bonne fois comme une feuille dans une rafale d'automne. Tu as

plus de nerf que moi, ce qui est encore plus dangereux : tu sens moins diminuer ta réserve de forces motrices, quand tu t'en aperçois, il est trop tard, ton réservoir est à sec. Fais attention. Quand on est épuisé, on ne vit qu'à demi, alors ça revient au même de sacrifier plus de temps au repos et de vivre le restant à plein rendement, en pleine connaissance.

I

Je ne pourrai plus jamais aller au Sacacomie sans m'attendrir sur les petits cèdres accrochés à flanc de rocher : ta comparaison m'a fait rire, parce que l'image m'est venue si nette, si familière à l'esprit ; et je me suis souvenue de l'ébahissement qu'ils provoquaient dans notre jeunesse heureuse, facile, confiante. Nous les admirions de ne pas lâcher prise et je ne voyais leur salut assuré qu'en imaginant qu'on puisse soulever cet énorme rocher qui leur empêchait la vie meilleure. Quel rocher faudrait-il que tu pousses pour que comme tu dis : « L'arbre ne se dessèche pas avant de donner ses fruits » ?

II

Tu as la facilité de la connaissance, des voyages que tu as faits, des gens intéressants que tu rencontres, des expériences que tu as eues ; tu as fait le tour de tout ce grand jardin et tu demeures inquiète, tu rêvais de toute cette année que tu viens de vivre quand tu étais à Montréal et tu pensais : « il me faut cette vie-là et je me sentirai bien » et tu ne te sens pas parfaitement bien ; tu dis de Guy : si ça peut durer ! Et tu disais de l'Argentin : est-ce l'amour ?

Tu es peut-être une insatiable. Tu as les bras trop grands, les yeux trop forts, tu voudrais voir tout le tour de la terre, tu ne pourras jamais : elle sera toujours ronde.

III

Il fait « très novembre », mais je ne regarde même plus à la fenêtre, au début de la tristesse d'automne, j'ai toujours une espèce de combat à livrer pour perdre contact avec la nature, une fois que c'est fait je n'y pense plus et je tombe dans les avantages du temps maussade : nous nous retrouvons plus unis, plus nécessaires l'un à l'autre R. et moi, et je trouve que c'est mer-veilleux.

Depuis une couple d'années, nous ne sortons presque plus avec nos « amis » de Saint-Joseph[-de-Beauce], ils nous ennuyaient et nous ren-

daient maussades : c'étaient les veillées interminables de cartes qui nous donnaient le dégoût du village. De ce temps-ci Robert apprend des poésies qu'il dira aux veillées de la salle municipale. Il commence par des fables de La Fontaine (y a-t-il rien de plus fin ? Je les ai redécouvertes) et des choses faciles qu'il leur expliquera. Il veut les amener à être capables d'aimer les poésies moins faciles qu'il apprendra pour eux plus tard. Robert a un très grand talent pour manœuvrer, pour amuser ou intéresser une foule qui devient devant lui une seule personne qu'il semble tenir dans sa main. Et il y apporte beaucoup de conscience tu sais.

Paul n'a pas voulu te montrer ma lettre l'autre jour parce que je lui disais des choses qui devaient troubler sa modestie.

Dieu que tu es chanceuse d'avoir l'avantage d'aider tes enfants à développer leur inclination naturelle ; ma pauvre Chéchette qui devra demeurer avec les bonnes sœurs d'ici, jusqu'à treize, quatorze ans ! ; on lui gaspillera peut-être ce talent certain qu'elle a pour la musique, pour le chant. Nic, lui, travaille de la glaise, et fait des choses surprenantes pour son âge. Chéchette c'est Robert et, Nic, plus il vieillit, plus je m'y retrouve, moi et la race Ferron.

Paul a bien aimé tes filles de qui il m'a donné de bien bonnes nouvelles.

Je t'embrasse. Je m'aperçois que je t'ai écrit tout autre chose que je voulais t'écrire. Je continuerai la prochaine fois. N'oublie pas de m'envoyer par Paul la petite sculpture grecque.

Mille becs,

Merle

De Madeleine à Marcelle

[Saint-Joseph-de-Beauce, décembre 1954]

Ma chère Poussière,
Si tu voyais la tempête qui nous tombe encore dessus, c'est merveilleux, je n'ai jamais vu tant de neige tombée du même coup et avec tant de fantaisie : sitôt qu'elle faisait un repli d'ombre, elle paraissait bleue, d'un bleu irréel et lumineux. Et moi je pelletais avec enthousiasme, pâmée de la consistance de la neige qui était légère, minuscule et très ronde, ce qui la rendait souple et très facile à manier, alors que les voisins maugréaient et me disaient avec un air de pitié : « Vous en reviendrez en vieillissant. »

Paul est venu avec René ce qui nous a fait bien plaisir, Paul nous ayant

donné des nouvelles de toi et des petites, nouvelles qui en somme sont bonnes si on excepte la maladie de Diane.

René était plus cynique que la première fois ; il s'informe beaucoup de Danielle et parle de rapatrier sa famille et son épouse. Son voyage en Allemagne paraît plus incertain…

Je t'ai dit que nous avons participé à une émission télévisée qui s'appelle « Fête au village » et qui est passée la semaine dernière ; or ce midi Robert a reçu une lettre d'une demoiselle de Montréal, disant qu'il lui avait plu et qu'elle voulait correspondre et la lettre, par mégarde, fut ouverte par Paul Allard le protonotaire. Tu t'imagines les taquineries à venir ! ! !

Nous commençons nos grands repas. Si les oncles Cliche peuvent venir, ils me plaisent tellement ; je n'ai jamais rencontré de types plus personnels.

Je t'envoie mon bec du jour de l'An ; tu en donneras un, en pincettes à « Tartine-Anni » qui écrit très bien avec ses pieds, Chéchette fut ravie. Merci pour le livre que je lirai après les fêtes, merci aussi pour le bibelot de Grèce. Je t'embrasse et pense mille fois à toi.

Merluche

1955

De Marcelle à Madeleine

[Clamart, le] 8 janvier [19]55

Merci pour les présents de Noël qui furent très admirés. Les culottes sont très amusantes et me font à ravir.

Merci pour ta lettre. Au sujet de mon retour, je ne retournerai pas au Canada avant *une quinzaine d'années* – que René *le veuille ou non* – il divorcera et je me remarierai – ma peinture démarre – j'aurai peut-être une expo au printemps – j'aurai un article dans le *Canadian Art*, etc.

Il n'est pas question que je vive avec René – d'ailleurs, je suis amoureuse de Guy, qui l'est aussi de moi.

Et puis je veux peindre.

Est-ce que Paul t'a décrit la villa ?

Les enfants vont à merveille, Danie commence sa danse et mime jeudi – la Bab boulotte et ma Diane attend son opération[1] – pauvre chat.

Une fois ce souci écarté, j'aurai vraiment une vie heureuse – pour la première fois depuis des années et René s'imagine qu'après cet oasis enfin, je retourne au Canada – que le tout commence à démarrer – mais il est fou ou inconscient. Je ne *suis pas son épouse*. Merci de m'avoir avertie. Je lui ai écrit. J'imagine que ça va barder.

Que c'est bête la vie.

Je crois que cet été, j'irai en Camargue. Guy sera interne dans un hôpital de Arles.

1. Diane a alors une bulle d'emphysème pulmonaire. La partie la plus atteinte du poumon sera enlevée.

J'aurai un *cheval* sauvage. Tu as vu *Crin-Blanc*[2], c'était en Camargue. Vieux Merle, si René t'en parle, essaie de lui faire comprendre.

Baisers – tout mon temps passe à peindre – écrirai sous peu plus longuement. Baisers,

<div align="right">Marce</div>

De Madeleine à Marcelle

[Saint-Joseph-de-Beauce, le] 17 janvier [19]55

Ma chère Marcelle,

Comme Robert m'avait dit, tu as pris la poudre et tu as écrit une lettre à René à cause des avertissements que je t'avais donnés. Tu n'aurais pas dû, parce que tu ne t'avances à rien, tu risques de le choquer, et tu me fais passer pour une moucharde. Je n'aurais pas dû t'écrire des phrases que René a dites probablement à cause de la maladie de Diane qui lui a donné le sentiment d'être un père qui ne prend pas ses responsabilités. Nous en avons discuté longuement depuis sa visite ici et Robert prétend qu'il ne pourra pas retourner à la pratique, des garanties suffisantes sur lui [n']étant pas fournies.

Je suis dans mon Hindou que, pour le premier tiers du livre, je trouve énormément intéressant. C'est très subtil, mais pas aride du tout.

Le défaut, j'imagine d'une religion comme la religion catholique ce fut que l'Église s'efforça trop de l'humaniser et j'entends par là qu'elle fit des barrières, des lois et des règles rigides qui lui enlèvent du surnaturel. On nous crée des problèmes avec des insignifiances, on nous terrorise avec des peurs multiples, alors qu'il serait si merveilleux d'entendre nos curés, qui auraient des têtes de saints, nous inviter à s'efforcer vers l'individualité et partout vers l'Absolu. Je te remercie de m'avoir fait connaître ce livre qui me satisfait, qui rejoint, qui m'explique des manières de croire qui étaient en moi. Je m'achèterai les autres volumes qui font suite, et je mourrai les yeux aux ciels…

J'aimerais bien connaître Guy. Paul nous en a dit d'excellentes choses, les confidences sur toi furent toujours faites entre deux portes, la présence de René (que j'invite toujours pour essayer de t'aider) y étant très peu favorable.

2.　*Crin-Blanc*, film français d'Albert Lamorisse sorti en 1953.

Je t'écrivais premièrement pour t'offrir mes vœux de bonne fête pour le 29 et j'allais l'oublier. Bonne et heureuse fête, chère Poussière.
Je t'embrasse.

Merle

Des becs à Noubi, à Diane et à ma fille spirituelle.

P.-S. J'aurais un service à te demander : j'ai vu l'autre jour chez une amie une reproduction de Modigliani très grande, faite sur carton ou sur quelque chose de très solide et d'épais en tout cas une reproduction merveilleuse et j'ai pensé que tu me trouverais probablement des choses aussi bien à Paris. J'aimerais tellement avoir des choses à mon goût pour m'y promener l'œil à longueur de journée. J'ai bien hâte de pouvoir m'acheter des vrais, j'aimerais beaucoup m'acheter un Cosgrove[3].

De Paul à Marcelle

V[ille] J[acques]-C[artier, le] 17 janvier [19]55

Chère Marcelle,
Excuse-moi si je n'ai pas ajouté un mot à mes deux précédents envois. Les tracas de ma nouvelle installation et les fêtes m'ont donné l'impression d'être bien occupé.

J'ai passé Noël à Saint-Jos[eph-de-Beauce], gavé par la Merluche. Comme toujours c'est un foyer où on respire la paix et la tranquillité. René était du voyage ; il a songé à sortir de l'armée.

Ici les réparations sont presque terminées, il ne reste que les détails. Nous serons assez bien installés, et nos revenus vont devenir intéressants.

Samedi, j'ai été voir *Le Maître de Santiago* par le TNM, pièce de Montherlant. Pièce très austère qui m'a plu. Comme je ne crois pas que ce soit un succès financier, à cause de son austérité, il se peut que le TNM disparaisse.

Quand tu reviendras au Canada, tu seras écœurée par la laideur de nos villes, surtout Montréal. Ça devient déprimant de voir tout ce clinquant, ces bâtisses sans harmonie entre elles.

3. Stanley Cosgrove (1911-2002), peintre né à Montréal.

Comment va Diane ? As-tu reçu les deux disques pour Lefébure ?
Tu embrasseras Danielle, Diane et Bab.
Bonne fête,

Paul

De Madeleine à Marcelle[4]

[Saint-Joseph-de-Beauce, janvier 1955]

Les photos des enfants sont très bien, j'en ai été bien émue ; pourquoi Noubi grandit-elle avec ce sourire triste ? S'ennuie-t-elle ? Peut-être est-ce une fausse impression ou peut-être cette impression vient-elle du fait que j'ai toujours eu pour cet enfant autant d'amour que pour les miens et que, m'en ennuyant moi-même, je transpose. Noubi, c'est un enfant que j'aurais aimé avoir en plus des miens, à chaque année quand elle m'arrivait, j'en étais heureuse. Quand nous retournerons en Europe dans trois ou quatre ans je tâcherai d'amener Chéchette qui trouve Noubi bien chanceuse d'apprendre la danse ce qui l'a toujours fait rêver ; une autre chose qui lui plaît (et qui vient de Robert) c'est son désir d'apprendre l'accordéon. Elle va pratiquer chez une veuve du bout de la rue et prétend que quand elle saura bien jouer, je ne pourrai pas m'arrêter de danser. C'est toujours une explosion de joie que cette Chéchette, bourrée de talents, mais tout en surface, elle aimera la vie et sera aimée d'elle, c'est certain. Nic lui est violent, plus profond, plus exalté, toujours en mouvement, en projets ou en réflexion. En résumé je les aime énormément.

Ce midi, j'arrive dans la cuisine au moment ou Nic frappait Chéchette à la figure : je dis : « Nic, depuis quand te permets-tu de donner des tapes dans la figure ?

— Je ne lui donne pas une tape, maman, je lui redonne une belle grande tape qu'elle m'a placée là, ce n'était pas à moi ! »

Que veux-tu dire devant tant de subtilité !

4. Feuille isolée.

De Thérèse à Marcelle

[Montréal,] janvier 1955

Chère Marcelle,
J'adore la vie de Montréal, mais j'ai terriblement travaillé, manuellement parlant, depuis un an que je suis ici. J'en ai la tête rouillée. Comme notre situation financière s'améliore un peu, les frères de Bertrand ne pensionnent plus ici. En plus, à mesure que les enfants grandissent le travail recule et je me surprends parfois en plein cœur d'après-midi, le nez dans un livre au coin de mon tourne-disque.

Je rêve d'un long voyage qui me permettra de renaître à moi-même et de rentrer au logis en pleine possession de mon inspiration.

J'ai trouvé la vie très difficile, mais il me semble que je la mate peu à peu. Toi ?

Paul m'a donné des photos de tes filles que je trouve très belles.

Fin du mois
Lendemain de grande fête qui fait que je plane, que je voudrais tout le monde heureux.

C'était *Le Maître de Santiago*. Une pièce qui survivra. Jouée de façon saisissante par le TNM (Tu sais qu'il y a une autre troupe maintenant, le Théâtre-Club, dirigée par Monique Lepage.)

La salle réagissait affreusement mal. J'étais furieuse. Un public de messe quoi ! ! !

Paul avait avec lui une très belle créature, qui était vêtue comme une image du *Bazaar*[5]. Je l'ai trouvée fine, simple, prenant bien la blague, mais elle n'a pas su entrer dans le jeu de la pièce… Paul l'a excusée en disant qu'à son âge, moi, j'étais folle ! ! !

Bonne fête.

Persiste à être heureuse… pour ne pas avoir à faire le tour de la terre ! ! !

Thérèse

5. *Harper's Bazaar,* magazine féminin et première revue de mode aux États-Unis.

Gilles[6] est toujours à Sudbury. Jacques me dit qu'il reste sur la rue Charlotte. René me dit que tu ne reviens pas au pays de sitôt. Dois-je lui remettre tes meubles ?

De Marcelle à Madeleine

[Clamart, le] 29 janvier [19]55

Mon cher Merle,

Les Lefébure et Guy doivent arriver d'une minute à l'autre, on célèbre ma fête au « whisky » canadien (apporté hier par un Canadien sympa – commissaire au Vietnam). J'ai hâte de voir mon cadeau. J'espère un bouquin sur la peinture. Si la vie continue, je vieillirai sans m'en rendre compte et sans y attacher d'importance.

Merci pour ta longue lettre – tu sais que je les aime beaucoup.

Au sujet de René pas de réaction à mon mot, pourtant explicite – il m'envoie trois lignes très amicales – j'ai l'impression que « sa directive » n'est pas prise – enfin, je lui ai encore écrit pour savoir ses projets et lui offrir que les enfants aillent au Canada pour les vacances d'été – geste qui peut me coûter cher s'il ne les renvoyait pas, enfin qu'est-ce que tu penses de mon offre ? Je l'ai faite par souci de justice vu qu'il aime aussi les enfants.

Je pense beaucoup à Papa ces temps-ci. À ce sujet, qui s'occupe de sa tombe ? J'imagine que c'est toi et Jacques. C'est curieux, mais je ne peux me défaire d'une hantise d'un corps qui pourrit. Je reste très matérialiste et il me semble qu'incinérer quelqu'un qu'on aime satisfait certainement plus l'esprit, enfin. Au sujet de la survivance – profondément je n'y crois pas – toutes les spéculations relatives à notre devenir après la mort me paraissent gratuites. C'est un monde que l'homme ne peut sans doute pas concevoir – peut-être certains êtres en ont-ils l'intuition ?

De toute façon, si on suit ses données les plus profondes, je ne vois pas ce que ça peut changer à notre vie que d'y croire. C'est une sécurité qui m'embête au contraire.

Je préfère essayer de « remplir mon petit verre » tout simplement parce que la nature a horreur du vide. Si on y regarde de près, on ne peut pas être

6. À l'instigation de Madeleine Parent, Gilles Hénault part travailler pour l'International Union of Mine, Mill and Smelter Workers, à Sudbury, comme rédacteur et organisateur syndical.

autre chose que ce que l'on est – heureusement que l'on ne sait pas très bien ce que l'on est – ça passe le temps que d'enlever une après une les fausses pelures. [...]

Re : Dani – elle a les yeux tristes – elle est pourtant gaie, elle les avait en naissant – c'est une romantique. Elle sera peut-être très exigeante avec la vie, mais j'espère lui faire profiter un peu de ma future sagesse... Lefébure doit acheter des reproductions (il a 30 % [d']escompte) sous peu – lui en parlerai ce soir – t'en enverrai – promis. Un très beau Cézanne ou quoi ?

Reçu un mot de Bécasse – m'a fait beaucoup plaisir – surtout de la voir renaître à autre chose que les couches. Diane remonte lentement la côte. Guy est de plus en plus gentil pour moi, est mordu pour m'épouser – bizarre... René imagine-t-il que je peux divorcer et me remarier ? Ce serait une blague à lui faire. La vie est au calme – baisers,

<div style="text-align:right">Marcelle</div>

J'ai hâte que tu voies mes derniers tableaux – très colorés. Achète le *Canadian Art* de mars ou avril.

De Madeleine à Marcelle

[Saint-Joseph-de-Beauce, février 1955]

Ma chère Marcelle,
Ta lettre m'a inquiétée un peu : j'ai l'impression que tu as de la difficulté à concilier ta vie avec Guy et la présence de tes enfants ; évidemment que les deux te sont indispensables, mais instinctivement tu dois sentir que Guy t'aimerait mieux libre de tous ces liens qui sont tes enfants. C'est comme ça que je m'explique cette offre à René des vacances au Canada des petites. D'abord leurs passages aller-retour, ça va coûter une fortune. Et vas-tu les laisser traverser seules ! Et quand elles seront rendues ici, qu'adviendra-t-il d'elles ?

Elles tomberaient entre les mains d'un homme qui ne les connaît pas, elles échoueront au deuxième étage de la rue de l'Hôtel-de-Ville avec Madame Hamelin qui en sera ennuyée et parfaitement incapable de les rendre heureuses.

Le seul avantage de cette offre que tu as faite à René c'est qu'en l'étudiant, ce dernier a dû constater que sa vie instable, incertaine de militaire ne lui permettait pas du tout d'accepter la présence de ses trois enfants, et

puis, je me demande si René peut avoir tellement d'amour pour Diane et Babalou qu'il ne connaît pas. Reste Noubi qu'il aimerait certainement revoir, mais que pourrait-il pour le bonheur de cette enfant si sensible, si attachante !

De grâce ne pense pas à toi. Ne pense pas à René, pense à ces trois petites filles qui t'aiment, qui n'ont jamais appris à respirer, à vivre ailleurs que sous ta dépendance, comme le petit prince qui avait apprivoisé la fleur de sa planète et s'en trouva à tout jamais responsable !

Tu pourrais envoyer Noubi que nous recevrions avec tant de plaisir à tour de rôle et qui retournerait pour ses classes de l'automne.

Diane sera encore probablement en convalescence et tu pourras placer Babalou chez Madame Florence pour l'été. Ainsi tu aurais ton été libre pour monter les chevaux sauvages en Camargue, et pour apprendre si tu saurais vivre avec ton Guy. Expérience que je juge indispensable avant de penser à un mariage.

Excuse si ma lettre est mal écrite ; j'ai des fils d'araignée dans la tête à cause des fatigues du voyage (je t'en reparlerai dans une autre lettre). Avons vu René (t'en reparlerai).

Je t'embrasse.

<div align="right">Merle</div>

Merci pour les reproductions : oui un beau Cézanne, Robert aimerait beaucoup un Georges de La Tour, ou un Le Nain. J'aime aussi beaucoup un beau dessin, il y a des Picasso d'avant le cubisme que j'aime beaucoup : il y a des clowns et des têtes de femmes qui me plaisent énormément. Enfin je me fie à toi.

Becs.

Je viens de parler à Robert du projet de la venue de Noubi cet été, Robert prétend que ce serait maladroit, Noubi étant la seule à laquelle il tient véritablement.

Je t'embrasse,

<div align="right">M.</div>

De Marcelle à Madeleine

[Clamart, février 1955]

Mon cher Merle,
Ouf! – vous me sermonnez chère âme, mais à tort. Si j'ai offert à René de lui envoyer les enfants, c'est uniquement par souci de justice – j'imagine qu'il les aime – et on les a fait à deux. Par contre, tu peux imaginer que je ne serais pas tranquille, car il est capable de ne pas me les renvoyer – enfin c'était pour essayer une entente à long terme, plutôt que d'avoir toujours cette épée de Damoclès sur la tête (perdre les enfants).

De toute façon, nous sommes en grands pourparlers diplomatiques.

Pour ce qui est de Guy – les enfants l'aiment beaucoup et lui de même – ça ne pose aucun problème.

Quelles ont été tes impressions sur René – écris, ça m'intéresse. Les enfants vont bien. Diane est à la maison, engraisse, j'hésite de l'envoyer à la montagne où l'ennui sera peut-être pire que l'air qu'elle pourrait y prendre.

J'ai vu un magnifique de La Tour que vous recevrez bientôt.

Rien de spécial – écrirai plus longuement.

Baisers.

De Madeleine à Marcelle

Saint-Jo[seph-de-Beauce, mars 1955]

Ma chère Marcelle,
Excuse-moi pour le sermon (ainsi que tu appelles mon avant-dernière lettre). Je ne voulais pas te chagriner, c'était en toute affection, tu sais…

Au point de vue diplomatique, offrir les enfants à René, c'est un chef-d'œuvre. Que veux-tu qu'il en fasse des enfants, ce pauvre René. D'autant plus que j'ai appris qu'il n'a pas tellement confiance en sa mère pour éduquer des enfants alors qu'il a confiance en toi.

Tu as eu une crise de justice pour lui que je trouve très chic de ta part, mais un peu exagérée. Il aimerait revoir Danielle, c'est sûr, il était tout heureux l'autre jour qu'elle lui ait écrit, les deux autres il ne les connaît pas. Évidemment que sa vie est triste, il rêve qu'il fait beaucoup d'argent, qu'il a acheté une grande maison où il y a une bonne qui fait le ménage, un grand atelier où tu peins et de grands appartements où trois petites filles

heureuses lui sautent au cou. Eh bien moi, je suis certaine que tu lui donnerais tout ça, qu'il serait le premier à tout détruire.

Vous avez joué votre carte conjugale, vous l'avez perdue, ta vie fut brisée, la sienne aussi, c'est la tragédie des ménages malheureux, tu n'y peux plus rien, tu n'as plus à te tourmenter avec des soucis de justice, ce qui importe maintenant c'est le bonheur des enfants.

René n'a pas changé. Dans l'armée c'est un as, un chic type, très humain, très aimé. Dans la balance, je le trouve en tous points semblable à autrefois avec ses bons et ses mauvais côtés.

J'ai vu le mime Marceau : passionnant. C'est un art qui demande un public très réceptif, très attentif, et capable d'un long travail imaginatif, c'était merveilleux ; après le spectacle, Robert et moi, nous étions épuisés.

Je t'embrasse,

Madeleine

J'ai bien hâte de recevoir le Georges de La Tour. Si tu m'avais dit tout de suite combien il coûte, j'aurais pu te payer par les présentes, parce que si j'ai bonne mémoire, tu ne pouvais pas supporter longtemps de faire des avances d'argent sans crever ton budget.

Becs.

De Madeleine à Marcelle

Saint-Jo[seph-de-Beauce, le] 28 mars [19]55

Ma chère Poussière,
Malgré l'arrivée du printemps et des corneilles, il nous tombe tempête par-dessus tempête que c'en est extravagant ; toutes les routes de la province sont fermées, le seul train qui se soit lancé pour venir de Québec est immobilisé depuis vingt-quatre heures en pleine campagne et complètement enseveli.

J'ai trouvé *Les Mandarins*[7] très intéressant. Naturellement, il faut oublier les phrases d'un français assez pitoyable et les vulgarités qui me semblent un peu de la pose comme étaient la crasse et les cheveux huileux pour beaucoup dans ces milieux-là. À part de ça c'est un livre qui se lit avec beaucoup d'intérêt, l'aventure de Anne avec l'Américain m'a plu. Retran-

7. Simone de Beauvoir, *Les Mandarins,* Paris, Gallimard, 1954.

chée du livre qui est énorme, ça ferait un délicieux roman. Quelques conclusions que j'ai tirées de ce livre-là :

1er Un intellectuel qui veut demeurer lucide et libre peut difficilement s'intégrer à un parti politique, son rôle est certainement nécessaire, mais semble bien ingrat et sans influence immédiate ;

2e L'amour libre ça me paraît parfaitement méprisable, ça peut devenir un geste parfaitement abrutissant.

Dans notre monde puritain, les jeunes filles ne couchent pas entre autres pour des raisons sociales (il est courant que dans notre monde les hommes préfèrent marier les vierges), dans *Les Mandarins,* les femmes couchent sans plaisir, sans désir, pour être admirées des hommes, dans ce monde-là la femme m'a semblé peut-être plus méprisée ; dans le fond il n'y a pas grand-chose de changé, la femme veut s'attacher l'homme, elle y sera toujours un peu sacrifiée. Et l'Amour est une fleur précieuse et rare qui pousse dans bien peu de jardins.

J'ai hâte de recevoir une lettre de toi, est-ce que tu sors beaucoup, as-tu beaucoup d'amis nouveaux, as-tu vu ou entendu des choses extraordinaires dernièrement ? Fais-moi du placotage de commère dans ta prochaine lettre et tant qu'à papoter envoie-moi une photo de Guy. J'ai acheté *Canadian Art* et n'ai rien vu, je ferai venir le prochain.

L'an dernier à pareille date nous étions en France, tu serais sur le point d'arriver pour le souper, tu aurais ton pantalon noir avec la grosse chemise carreautée et un fichu dans le cou, tu aurais le bout des doigts verts, le nez blanc, et les yeux cernés et tu dirais : « Mon Dieu que je suis fatiguée ces temps-ci. »

Robert t'embrasse. Elle est très bien Robertine et plus attachante que jamais. J'attends Paul et Mouton[8] à Pâques.

Becs, ma douce,

Merle

De Madeleine à Marcelle

Saint-Joseph[-de-Beauce, avril 1955]

Ma chère Poussière,
Robert m'est toujours aussi vital (!). Ces jours-ci, il prépare une conférence

8. Madeleine Lavallée, la seconde épouse de Jacques.

sur les sobriquets de la Beauce, ce qui est fort amusant, je tâcherai de lui en faire faire une copie que je t'enverrai. Il prépare aussi deux pièces de chant : son professeur prépare un concert donné par les meilleurs élèves du cours. Tu aurais dû entendre ça tantôt : l'extrait du *Don Juan* de Mozart qu'il chante, nous l'avons aussi sur disque chanté par Ezio Pinza. Alors tantôt le disque jouait à pleine force. Robert chantait plus fort que Pinza et Chéchette, au travers de tout ça, essayait de suivre avec sa voix aiguë d'enfant. Et j'entends Robert qui crie : « Ta mesure Chéchette ! » et un peu plus loin : « Merveilleux ton demi-ton ! » Et parmi les vocalises, il y a de grands rires heureux comme seuls peuvent faire entendre ces deux Cliche-là, qui se ressemblent comme deux gouttes d'eau sur tous les plans en faisant exception du physique.

Une semaine plus tard.
Robert vient de recevoir ton petit mot lui demandant d'envoyer 100.00 $ à René. Ainsi sera fait demain matin. J'espère toutefois que c'est la dernière fois que tu lui envoies de l'argent que tu ne reverras jamais et qu'il doit dépenser en insignifiances. Tu n'as pas à faire la généreuse, tu auras peut-être besoin de cet argent-là plus tard et René a la manie d'emprunter à droite et à gauche comme un enfant. De grâce ne va pas commencer tes troubles de conscience. Nous appellerons Paul et je lui demanderai s'il croit que René veut aller en Europe.

Je t'ai envoyé du sirop d'érable le lundi de Pâques. Je n'ai pas encore reçu les reproductions, mais j'ai bien hâte. Je commence déjà à me creuser la tête afin que notre nouvelle maison soit chaude et accueillante. S'il te tombait sous la main une revue de décoration d'intérieur, tu serais bien gentille de m'en envoyer une.

Comment va ton exposition ? J'ai bien passé *Arts et Spectacles* à la loupe, on n'en parle pas. Est-ce à venir ou passé ?

Bonjour, je t'embrasse et pense mille fois à toi,

Merle

De Marcelle à Madeleine

[Clamart,] mai [19]55

Mon cher Merle,
Le séjour sur la Côte donne de l'énergie. Je la dépense maintenant en travail

et en exaltation – j'ai revu mon ami Carteret (astrologue) après trois mois d'absence. Tu ne peux imaginer l'envergure sur le plan de la pensée de cet homme. Ce sera le Descartes de notre époque. L'astrologie lui sert d'instrument de travail. [Par] ex[emple] : le ciel = symbole. La terre = sens.

De la rencontre de l'unité et du chaos naît la dialectique, etc., etc.

Enfin cet homme ne plonge pas ni uniquement dans la tradition ni uniquement dans la science. Il ne veut rien supprimer du monde, mais en chercher l'équilibre. C'est énorme – beaucoup d'esprits se calfeutrent actuellement dans l'ésotérisme, par peur de l'histoire – de la vie.

Pour la peinture ; depuis le cubisme, on a changé d'espace (en révolte contre la Renaissance) et je crois qu'il y a aussi un renversement du temps.

Le peintre (celui que j'accepte) part d'une forme (analyse) et de cette forme naissent les autres, comme en musique, l'imagination se déroule et la synthèse se fait en dernier, contrairement à autrefois, où la synthèse du tableau était « pensée » avant de peindre.

Ça m'emballe.

La vie me vaut d'être vécue pour les combats que je lui livre – peinture – amour et recherche d'unité.

Je ne sais où j'aboutirai – mais la vieille Europe est le creuset – et j'y resterai. D'ailleurs la vie nous donne toujours ce que l'on cherche.

J'ai été choisie (ainsi que 15 autres peintres) parmi les 85 peintres de l'expo – pour exposer en Allemagne[9] – cette expo coïncide avec un festival de musique. Le monde commence à répondre. Je t'ai envoyé par bateau une photo d'un de mes derniers tableaux – tu feras suivre à Jacques et Bécasse, S.V.P.

[…] Guy se dirige vers la psychanalyse – encore trois ans d'études.

J'apprends à vivre sans sacrifier l'amour, comme je l'ai toujours fait. Parce que l'indépendance égoïste n'est pas la liberté. J'ai beaucoup de difficulté. Je t'ai toujours admirée dans ta façon de vivre.

Les enfants vont bien. Dani a dansé jeudi avec deux amies – j'ai été secouée – que de ressources ils ont ces enfants – trois heures d'improvisation. J'ai été soufflée.

Diane va très bien aussi – le Babalou est le poète.

Nic aura une tête de philosophe. Pourquoi n'entraînerais-tu pas Chéchette à écrire de la musique – tu m'en reparleras. Pour René – je ne compte

9. Au musée de la Sarre, à Sarrebruck, en Allemagne, pour l'exposition *Kunst 1955*.

pas lui envoyer d'autre argent – mais dans l'affaire de Diane, il a été *chic*. Je *souhaite* qu'il ne puisse pas sortir de l'armée – si oui, ce sera la catastrophe – catastrophe qui viendra – son amabilité actuelle n'est qu'un tremplin. À ses lettres, je sens qu'il « attend le moment propice » – il s'acharnera à tout détruire – et je n'ai pas beaucoup d'armes contre lui pour garder les enfants – enfin.

Embrasse Robertino.

Becs,

Marce

De Marcelle à Thérèse

[Clamart, le] 8 juin [1955]

Ma chère Bécasse,

Je n'écris plus. Toute ma vie en dehors de la peinture devient de plus en plus passive. Il pleut. Il fait froid aujourd'hui comme pendant l'automne canadien. Impossible de peindre dans mon garage à cause des rhumatismes qui me guettent, alors je me suis vautrée au lit à boire du thé et à passer au travers des lettres de Kafka à Milena – merveilleux – tu aimeras. Ce livre sera sans doute chez Pony d'ici peu – et là j'attends deux poètes suédois, ils ont de grands yeux bleus qui s'ouvrent avec générosité et enchantement sur les choses, mais où brille aussi la pointe de malice devant la stupidité.

Les êtres m'intéressent pour la qualité de leur sensation, pour leur particularité face au monde, pour l'étendue de la gamme dans laquelle ils vivent – en dehors de ça et autre intérêt du même genre – rien ne m'intéresse dans les êtres. Nos plus grandes lignes de force dans certains domaines peuvent nous desservir apparemment dans la vie courante.

J'ai beaucoup aimé le passage où tu parles de tes écrits, mais je suis restée songeuse, car je n'ai pu savoir s'ils ne sont qu'à l'état de rêves ou si tu écris vraiment. La vie n'existe que formée.

Ma petite Bécasse, je ne porte plus aucun jugement sur ta vie, comme j'ai pu le faire autrefois. Je sais que tu solutionnes ta vie avec des éléments difficiles – tu sais que je vois la vie autrement, peut-être parce que les circonstances ont été différentes – mais ça n'a pas d'importance parce qu'on peut tout transformer et je sais que tu en es capable, et que tu écriras.

Je travaille beaucoup, je me transforme, ma peinture aussi – il semble

que mes tableaux sont beaux. La pire lutte sera de me percer « un petit éclairci » à travers cette cohue de peintres, qui se battent comme des loups – car l'autre – celle avec la peinture, *elle est* – que ce soit une faillite ou une réussite. C'est devenu une existence qui est maintenant tellement liée à la mienne que je ne peins plus « pour faire des tableaux », mais pour des exigences de plus en plus précises. J'ai, je crois, fait un bond et abattu un travail gigantesque en un an et demi. Je peins de grands tableaux, empâtés, colorés et lyriques, mais maintenant le grand jeu est commencé – celui où l'on est seul, celui où, débarrassée des influences, on nage en plein inconnu – et ma vie aussi se transforme. Fini le besoin de sécurité émotive. La durée de ma vie, je la sens comme ma mort et les instants acquièrent une importance capitale – si bien que je ne m'attendris plus sur ce que je brise et je finirai sans doute seule, mais ayant épuisé tout ce que j'avais en somme.

Baisers,

Marcelle

De Madeleine à Marcelle

Saint-Jo[seph-de-Beauce, le] 5 juillet [1955]

Ma chère Marcelle,

Si tu savais comme Robert est un être merveilleux, un pur : quand il se donne c'est toujours en toute sincérité, avec tout son cœur ; quand il a commencé à faire de la politique, il s'imaginait réellement qu'il pourrait un jour aider à transformer le pays. On lui a coupé les ailes, il s'est replié en plus petit, il fait énormément de bien, et personne ne le sait, ce n'est jamais par ostentation, mais toujours par conviction [...].

En quel honneur me suis-je lancée dans ce panégyrique de Robert, j'ai pris une tangente comme on dit : je m'en excuse, il y a certainement pas pour toi beaucoup d'intérêt à t'entendre chanter les louanges de ton beau-frère, mon mari.

Comment trouves-tu Monique[10] ? Penses-tu que Légarus sera heureux avec elle ?

Paraît que notre troupe du TNM a beaucoup de succès à Paris[11].

10. Monique Bourbonnais deviendra l'épouse de Paul Ferron.

11. *Les Trois Farces,* de Molière, pièce présentée trois soirs de suite au théâtre Hébertot, lors du Festival international de Paris, du jeudi 23 au samedi 25 juin 1955.

Je t'embrasse et m'excuse de ma lettre : je suis fourbue de ma fin de semaine ce qui me remplit la tête de fils d'araignée.

Merle

De Madeleine à Marcelle

Saint-Joseph-de-Beauce, [le] 12 juillet 1955

Ma chère Poussière,

J'ai bien ri en recevant ta carte de Tourrettes-sur-Loup, me demandant si le bonheur pour toi n'était pas cette chose insaisissable qui fait de grands bonds à travers la France et que tu poursuis et que tu captives et que tu échappes. Dans ta dernière lettre, tu étais heureuse à Paris, c'était la ville parfaite à vivre et oups ! Un mois plus tard Paris est impossible à vivre, mais vive Tourrettes-sur-Loup ! Il t'en sera probablement des villes et des régions comme des hommes. Quand tu les as reniflés jusqu'à leur essence même, quand tu as démêlé tous les parfums qui s'en échappent, tu fais une synthèse, un résumé et tu te mets à trembler d'impatience du bout de ton nez que tu tends vers l'inconnu pour sentir d'où viennent les bons vents afin de deviner quelles directions il faut prendre pour découvrir d'autres hommes, d'autres régions, d'autres émotions à ressentir, d'autres connaissances à acquérir. Tu es une nomade parfaite sur tous les plans. D'ailleurs, nous le sommes tous plus ou moins, la différence est surtout dans la facilité que nous avons pour la plupart à nous laisser enraciner.

J'ai fouillé la carte postale comme toutes celles que tu m'envoies et je n'en reviens pas de l'austérité de ces villages français, on jurerait que les habitants y sont prisonniers, on imagine à voir une photo comme celle-là, on s'imagine qu'il n'y a aucune issue qui donne la liberté. Quand il fait mauvais ces gens-là n'ont que leur si petites fenêtres pour regarder la vie du dehors ; moi j'aime bien nos grandes galeries qu'on trouve à toutes les maisons construites d'il y a dix ans en descendant. Beau temps, mauvais temps tu y vois comme sur le pont d'un bateau et la température peut se livrer à tous les excès, tu y participes comme d'une loge au théâtre.

Quand nous nous construirons au printemps, c'est à ma galerie que je tiendrai le plus, elle sera grande, couverte et j'y vivrai une partie de l'année, surtout que le terrain que nous avons choisi est très haut et donne une vue superbe. Comme nous serons à flanc de côte, je trouve qu'il faut profiter de cet incident au lieu d'essayer d'aplanir, ce qui donne toujours un peu

l'impression de vivre sur une marche d'escalier. Je m'inspirerai beaucoup des chalets suisses.

Je t'embrasse et t'aime toujours,

Merle

Je viens de lire les critiques françaises sur notre TNM qui jouait cet été à Paris, au festival dramatique. Tous sont unanimes à parler de la gaîté (pas de complexes, pas d'humeur noire), de la jovialité de la troupe ; comme dit Pierre Marcabru dans *Arts* : « La troupe du TNM nous a offert une étonnante soirée, saine et vive comme un bel animal. C'était presqu'un scandale. » Ces critiques m'ont frappée : c'est donc vrai que l'âme d'un peuple peut se manifester par la manière dont joue sa troupe de théâtre. Des Parisiens en promenade, que nous avons rencontrés plusieurs fois, nous ont dit avoir été frappés par toutes ces qualités trouvées pour notre TNM. Est-ce vrai que le Français soit si blasé ?

Becs,

Merle

Je viens d'écouter le programme de Jacques à la radio[12] et je suis toujours épatée, quel esprit fin, et cette poésie tout en subtilité qui baigne tout ça !

De Madeleine à Marcelle

Saint-Jo[seph-de-Beauce, le] 25 juil[let] 1955

Ma chère Marcelle,
Revenus avant-hier soir de Percé…

J'ai vidé les malles ; il y a des monceaux de linge un peu partout, tous les meubles ont des dos de chameau à force de traîneries et je n'ai pas le cœur à l'ouvrage, je préfère t'écrire, ma douce, après avoir été couper d'énormes bouquets et un petit de zinnia que je trouve complètement merveilleux. Il n'y a rien de plus ravissant que des zinnias nains qui fleurissent tout en dégradés avec mille subtilités. Tu es bien gentille d'avoir pensé à moi à ma fête, je suis bien sentimentale là-dessus. Merci, beaucoup

12. Plusieurs contes de Jacques Ferron sont alors lus à l'émission *L'École buissonnière*.

aussi pour les photos des enfants, la photo de Diane sur la plage est superbe, on dirait d'un masque pris parmi les plus beaux. Noubi aussi est bien jolie, Babalou a le visage encore un peu pâteux d'un bébé, elle aura un tout autre genre.

J'ai reçu ce matin une lettre de Paul me souhaitant bonne fête, lettre à laquelle il y avait le post-scriptum suivant :

N. B. – 17 août à 9 h a. m. = noce.

C'était sa formule pour nous annoncer son mariage. Comme concision, c'est du Légarus tout pur. Paraît que Jacques prend son rôle de témoin bien au sérieux, et a manifesté son désir de nous voir tous bien recueillis et bien sages : Robert, qui se promettait d'arriver en *morning*[13] avec cigare au bec, chauffeur et limousine !

Nous avons fait un voyage merveilleux en Gaspésie, plus spécialement à Percé où nous sommes demeurés une semaine tant la vie nous y a plu. Quel magnifique pays, les falaises sont rouges, les verts sont sombres et la mer change de ton et renouvelle ainsi toujours le charme. Les gens sont simples, charmants.

J'allais oublier de te dire que j'ai connu Suzanne Guité[14] qui possède avec son mari, un magasin-atelier-expositions à Percé. Femme que j'ai énormément aimée : quel être sensible, vibrant, idéaliste, très intelligent et parfaitement lucide. Robert l'a connue beaucoup mieux que moi, étant allé la visiter à l'atelier deux soirs, ta pauvre sœur roulant de sommeil dans son lit. Elle expose présentement à Mexico et nous a montré les photos de ses sculptures qui transpercent l'angoisse, le tragique, la tristesse, il y a certains travaux d'elle qui m'ont emballée.

Elle veut partir une école à Percé afin d'enseigner aux jeunes Gaspésiens : « Je voudrais, nous disait-elle, qu'à Percé, les ateliers se succèdent à la queue leu leu. » Elle cherche des mécènes qui l'aideraient à jeter les bases de son œuvre. Quel courage ! Grand Dieu !

Embrasse tes petites. Roberte te presse sur son cœur.

<div align="right">Merle</div>

13. Un *morning coat*, « jaquette » en français, est un vêtement à pans ouverts qui descend jusqu'aux genoux et que les aristocrates ou grands bourgeois portent pour les cérémonies.

14. Suzanne Guité (1927-1981), surtout reconnue pour ses sculptures, pratiquait aussi la peinture et la murale.

De Marcelle à Thérèse

[Clamart, le] 1er août 1955

Ma chère Bécasse,
Danielle a été très émue de ta lettre et je trouve gentil à toi de ne pas l'avoir oubliée[15] – tu as meilleure mémoire que moi.

Ce qui se passe entre nous est étrange. J'ai l'impression que c'est à toi de reprendre le dialogue – remarque que je ne sais absolument pas pourquoi – peut-être que je vois mal où tu en es. C'est-à-dire que je ne sais au juste ce qui reste de malentendu, je ne tiens pas tellement à avoir des rapports « famille » avec toi. Mais plutôt en amies – ça nous conviendrait beaucoup mieux.

Comment va Simon ? Écris et parles-en ainsi que de « petite fleur ».

Rien à faire, les gens du Nord le demeurent. J'ai besoin d'avoir ma coquille – et ici, on s'inquiète à mort si vous n'apparaissez pas pour tous les apéros. Impossible de broyer du noir. Heureusement qu'à Paris on trouve tout ce que l'on veut.

J'aimerais bien que tu viennes, tu aimerais. Je suis allée à Venise, il y a dix jours. Quelle ville étrange – ces maisons luxueuses qui flottent dans l'eau ont une richesse éphémère. Venise est belle la nuit – mystérieuse, *épeurante* – grande cour à assassinat, petite ville qui se baigne dans l'eau des canaux – et cet air voluptueux et cette lumière du jour – cette ville me fait peur – on y sent le luxe, mais cette richesse mène une vie secrète et la misère, elle n'est pas secrète enfin !

Baisers,

Marce

De Marcelle à Madeleine

[Clamart, le] 25 sept[embre 1955]

Mon cher Merle,
Serais-tu malade ? Que signifie ce long silence. As-tu reçu ton écharpe !

Nous sommes rentrés de la Côte depuis un mois – et je travaille sans arrêt depuis, et « j'établis » les contacts afin de me dénicher une des trois

15. Danielle a eu dix ans le 27 juillet 1955.

galeries qui m'intéressent. Ce n'est pas comme rentrer chez les bonnes sœurs, bon Dieu, et je suis inapte pour faire la cour « à la parisienne ». Paraît qu'il y a des choses qui se disent et ne se disent pas. Très rigolo – mais je suis *tenace* jusqu'à un point qui me surprend – et plus mes tableaux acquièrent solidité et puissance et plus j'ai l'intuition que le tout sortira du garage. « Bécassine » va aux cocktails. Elle y côtoie les jeunes peintres à la mode et elle est sidérée de leur insipidité et de leur si petite imagination. Ceux que j'aimerais connaître n'y sont pas. Paris me semble un grand cercle qui en contient plusieurs petits et ce qui me plaît est au centre, ou me semble tel.

L'an dernier, je ne faisais même pas partie du cercle, maintenant si et il se compose d'êtres hétéroclites et de différentes puissances – et ceux qui possèdent les ficelles sont eux-mêmes des pantins qu'un gros monsieur à gros sous tient par le cou.

Et voilà – les enfants vont bien – merci pour les jolies robes que tu leur a faites. Je ne me souviens pas si je t'en ai parlé – mais elles leur vont comme un gant et me plaisent beaucoup.

René sort de l'armée au printemps – tu l'as vu au mariage – donne-moi des nouvelles. […]

À propos de Jacques – ne crois-tu pas que le bonheur ne l'embour-geoise un peu trop ?

Écrit-il – tu devrais le pistonner. Il me semble attelé comme une bonne bourrique, au point de ne pas prendre de vacances, de ne plus voir ses amis. Il est fou. Qu'est-ce que tu en penses ?

Bécasse m'a écrit une longue lettre, elle est bien brave et je l'aime bien.

Si je casais mes tableaux, j'irais peut-être vous dire bonjour cet été – mais j'ai peur de René. Baisers très chers.

Écris-moi,

Marce

Es-tu malade ? Je suis inquiète.

De Madeleine à Marcelle

Sainte-Adèle-en-Haut[, septembre 1955]

Ma chère Marcelle,
Nous sommes à Sainte-Adèle dans le Nord, pour la réunion de l'Institut

canadien des affaires publiques[16]. Il y a ici tous les courants d'idées, d'esprit, nos sociologues, nos philosophes, enfin ce n'est pas dans un but politique, c'est en vue du développement de chacun, c'est une recherche : cette année, on étudie le fédéralisme. Ça me paraît très intéressant… pour les hommes. Imagine-toi qu'on m'avait mise sur une liste pour des séances d'étude, c'est peut-être de la paresse, mais j'aime mieux flâner, lire, visiter la région et t'écrire ma douce amie.

Je ne t'ai pas écrit depuis les noces de Paul qui ont été dans l'ordre, à l'exception du départ pour le voyage qui fut accompagné de confettis, de serpentins, d'un tintamarre de chaudières vides, etc.

Le départ classique, quoi. Ils sont venus dans la Beauce après le voyage de noces ; ils étaient touchants comme le sont les amoureux. J'ai confiance en cette union, c'est ce qu'on appelle un ménage assorti. Parlant de ménage assorti, René était à la noce. Il a été gentil, paisible. Il travaille par tous les moyens pour sortir de l'armée et il viendra qu'à y réussir, c'est plus que probable. Sois diplomate, douce avec lui ; sous prétexte de franchise ne va pas le prendre de front et le faire buter. Parle-lui de l'avenir des enfants objectivement, sans passion et il me semble que tu réussiras à l'amener à s'incliner devant tes décisions.

Merci pour ton écharpe qui est superbe. Je viens de m'acheter un très beau manteau noir alors tu peux juger d'ici l'effet qu'elle aura.

Nous sommes arrêtés chez tes frères hier soir qui sont resplendissants de santé, de bien-être et semblent bien heureux tous les deux. Jacques est détendu, gai et devient beaucoup plus adulte dans sa manière de juger les gens et les choses. Il garde sa fantaisie et comme il a maintenant beaucoup plus de temps pour écrire, il respire la paix. Son programme de cet été à la radio était très bien, il travaille le conte avec ravissement. Il projette d'écrire une histoire du Canada, de réhabiliter les Indiens qu'on a trop méconnus, il a sur le métier une pièce de théâtre et fournit régulièrement *L'Information médicale* et l'*Amérique française*. Et au travers de tout ça il lui faut soigner les rougeoles de tout un quartier.

Robert, lui, est moins littéraire avec la troupe de pageantas[17] : il a eu

16. Du 21 au 25 septembre 1955, l'Institut canadien des Affaires publiques organise une conférence dans le cadre de son congrès consacré au fédéralisme. Les intervenants discutent de la question du « chevauchement des cultures ».

17. Troupe de théâtre.

un autre engagement la semaine dernière et a joué trois soirs à Québec. C'est son cinquième engagement et il en a deux autres pour l'été que nous préparerons cet hiver. Il faudrait jouer deux légendes canadiennes et comme diversion entre les deux : *Pierre et le Loup* de Prokofiev. Je t'en reparlerai, je veux avoir un rôle à jouer maintenant parce que cette vie de troupe est fort amusante. Chacun y donne toute son ardeur sans y mettre ni pose ni trop de sérieux. Naturellement que ça ne sera jamais autre chose qu'une troupe de théâtre populaire, pour spectacles en plein air. Il fait un soleil et nous frappons cinq belles journées où les forêts sont dans leur plus beau gaspillage de couleurs. Ton pays est beau, ma fille ces temps-ci, ne l'oublie pas. N'oublie pas non plus tes frères et sœurs qui t'aiment beaucoup, tu sais.

<div align="right">Merle</div>

J'espère que ma lettre ne sent pas trop le lobby d'hôtel d'où elle est écrite.

De Madeleine à Marcelle

Saint-Jo[seph-de-Beauce, octobre 1955]

Ma chère Poussière,
Je ne suis pas malade, je n'ai jamais été si bien, je suis même un peu follette, un peu Estelle Caron, je rêvasse, je lis des romans, je suis Robert comme un poisson-pilote suit le requin ; nous allons marcher dans les bois qui sont fous de couleur, nous nous couchons dans le foin et nous nous embrassons comme à vingt ans, nous qui avons fêté notre dixième anniversaire de mariage le 22 septembre.

Nous avons fait un très beau voyage dans le Nord. Quel stimulant pour l'intelligence que de rencontrer des gens qui savent penser et de les écouter et d'y percevoir comme une lumière. Robert y a été bien heureux, lui qui a une si grande facilité à créer des courants de sympathie. Madame Casgrain (tu te souviens, le chef du parti CCF[18]) l'a invité à déjeuner en tête-

18. Il s'agit de la Co-operative Commonwealth Federation, ou Fédération du Commonwealth coopératif, qui deviendra en 1961 le Nouveau Parti démocratique. Thérèse Casgrain en est la dirigeante provinciale de 1951 à 1957.

à-tête, voyant en Robert un chef pour son parti. Il s'est trouvé des liens de sympathie avec Gérard Pelletier[19].

J'ai rencontré des gens qui se sont bien informés de toi, les Guy Gagnon par exemple. Ils m'ont dit qu'ils pensaient souvent à toi et qu'ils croyaient fermement en ton talent. Nous avons été reçus chez Claude Vermette[20] qui a une maison magnifique et qui m'a montré une petite toile de toi qu'il me dit aimer beaucoup et qui avait une place importante dans le grand boudoir. Au premier coup d'œil : des gens charmants ces Vermette. Il y avait aussi à Sainte-Adèle Pierre Gélinas[21], nous avons placoté longtemps ensemble. Il y avait aussi Pierre St-Germain[22] qui arrivait de Russie, très lucide, avec qui j'ai eu des discussions qui m'ont valu des cours à l'université. C'est très enrichissant les contacts, dommage que j'y sois très malhabile. Tous ces gens te font dire bonjour.

Évidemment que Jacques pourrait exercer mieux son métier d'écrivain s'il n'avait pas par-dessous celui de médecin. C'est le drame de ceux qui écrivent et ne peuvent en vivre. Il lui faut choisir entre écrire ou recevoir des amis et sortir parce que ses temps libres sont assez limités. Jacques étant un solitaire, il choisit de passer une partie de ses veillées et de ses nuits dans sa cave, dans sa paix, dans son plaisir d'écrire. Naturellement, il devrait sortir plus, il devrait rencontrer plus de gens qui ont les mêmes préoccupations que lui, mais il est d'une timidité excessive. Nous l'avions invité à venir nous voir à Sainte-Adèle, il fut timide comme un collégien ; je lui en ai fait la remarque, il m'a dit que j'avais raison, mais avec un sourire qui me disait combien il aimait être seul. Madeleine est une compagne parfaite pour lui.

Madeleine

J'ai une faveur à te demander : je voudrais que tu m'envoies des modèles de chalets suisses. Puisque notre maison aura un peu cet esprit-là…

Donne-moi une couple d'heures de ton temps et tu me feras énormé-

19. Gérard Pelletier (1919-1997), journaliste et syndicaliste.

20. Claude Vermette (1930-2006), céramiste et peintre.

21. Pierre Gélinas (1925-2009), écrivain québécois.

22. Pierre St-Germain, journaliste et ami de Marcelle.

ment plaisir. C'est grave, tu sais, quand tu penses que nous décidons de la maison dans laquelle nous finirons nos jours.

Becs. Robert t'embrasse bien fort.

De Marcelle à Thérèse

[Clamart, le] 25 nov[embre] 1955

[Sur l'enveloppe]
Écris-tu ? Si oui, envoie-moi quelque chose.

Ma chère Bécasse,
Je reçois la photo de noces de Paul – j'ai été très émue de te trouver un air si tristelet – mais quel chic tu as – très « genre modèle Christian Dior ». Pourquoi ne fais-tu pas quelque travail dans ce sens – ça te permettrait de voyager, et cela, sans laisser ta vie sentimentale.

Donc, bonne fête – et n'oublie pas que si je n'écris pas souvent, j'ai pour toi énormément d'affection – et que je t'espère heureuse.

La vie à Paris est trépidante si on s'y laisse glisser. Je suis souvent comme un ours pour pouvoir travailler et tout à coup ma curiosité versatile me projette. Je suis comme si j'allais mourir à cinquante ans. Je me fous de ma vieillesse. Je joue à la loterie – si je gagne, je vivrai vieille et bien grosse comme une oie – si je perds je me liquiderai à cinquante ans et d'ici là – *je vis* et ma peinture progresse – je *veux* sortir dans la plus grande galerie de Paris – et cette proie est guettée par mille gueules de loups – aussi avides que la mienne – et je prends mon temps, j'ai la certitude.

Et les enfants sont mes seules amours. Elles sont toutes trois aussi différentes que :
Babalou – une pivoine ;
Diane – fleur carnivore ;
Dani – une orchidée.
Et je veux réussir beaucoup pour elles – enfin.
Écris-moi.
Baisers,

Marce

J'ai acheté à Simon un petit projecteur pour faire des films – très joli jouet. Baisers aux enfants – bonjour à Bertrand.

1956

De Marcelle à Madeleine

[Clamart, le] 14 janvier [19]56

Mon cher Merle,

Je m'excuse de cet état de demi-sommeil qui dure depuis plusieurs semaines – mes histoires d'amour se terminent toujours de la même façon. Je fais la bombe pour supporter la transition et après oups ! – je dois faire ce qu'on appelle « une dépression ».

Donc, j'ai été malade depuis quinze jours – heureusement qu'une amie a eu la gentillesse de venir s'occuper des enfants – et là je vais mieux. Guy veut reprendre nos amours ; il dit m'adorer – mais voilà, je crois que je suis guérie – et je retourne à ma solitude. Je le regarde et suis ahurie de l'avoir aimé – le charme est rompu, parce qu'un bon jour, j'en ai eu assez – que j'ai réalisé que cet être ne m'allait pas plus que l'Aga Khan… Que tout ce que je considère comme mes lignes de force le gênaient – que j'étouffais parce que sans cesse épiée. Je suis de structure vagabonde, mais fidèle, et Guy voulait me faire vivre sous cloche – alors j'ai rué – et maintenant je me sens rudement bien et libérée.

Mais rien n'empêche que j'ai encore perdu quelques plumes dans cette histoire.

J'ai reçu tes disques, et le très, très joli vêtement. Je ne le mettrai ni à la cuisine ni à l'atelier, mais comme vêtement avec pantalon – genre page et chandail noir avec manches longues en dessous. Avec cette maladie et ma finance toujours très austère, je m'excuse de ne rien t'envoyer. J'aimerais tellement, mais je fais des prodiges pour boucler avec les enfants qui grandissent – mais je ne me résous pas à t'envoyer un petit rien acheté que tu

trouverais au Canada. Un jour viendra où je vendrai des tableaux et là je me livrerai à toutes mes fantaisies. Les enfants vont bien.

Moi aussi je t'aime bien – si je peux décrocher la galerie en question (Borduas sera évidemment pris avant moi), j'irai faire mon petit tour, avec canne et cris aigus comme le Père Gosse – de toute façon je rêve d'arriver à Saint-Jo[seph-de-Beauce] sans crier gare.

Je te quitte. Je m'endors. Je m'engraisse. As-tu reçu les revues ? Je crois que lors de la grève il manque des lettres.

Baisers à toi et toute la maisonnée,

De Madeleine à Marcelle

Saint-Jo[seph-de-Beauce, le] 25 janvier 1956

Ma chère Marcelle,
D'où vient ce silence ? Selon l'humeur où je suis, j'y trouve toutes les raisons. Je me dis, elle doit fêter son célibat retrouvé en allant faire un petit tour d'auto quelque part en Europe, ou je me dis, je lui ai écrit des choses qu'elle n'a pas aimées. Avec toi j'écris sans aucune contrainte, en ne passant pas au crible les idées quelquefois un peu saugrenues qui me viennent ; ou bien elle est malade ou bien elle n'y pense plus de m'écrire. Envoie un petit mot. Je me sens un peu à l'abandon. Je t'envoie mes meilleurs vœux pour ta fête, je penserai à toi ce jour-là spécialement, je suis une sentimentale des anniversaires.

Robert t'embrasse, et moi aussi.

Mad.

Je t'écris à la course, je t'écrirai plus longuement un autre jour.

De Marcelle à Madeleine

[Clamart, février 1956]

Mon cher Merle,
Je ne comprends rien. Je t'ai écrit deux longues lettres depuis le 1er janvier – te remerciant entre autres du très joli vêtement, te disant que j'étais malade – etc., mes lettres ont dû se perdre – quel empoisonnement.

Ne va pas croire que je puisse me fâcher pour des niaiseries – quelle

idée. Je te lis souvent à travers les lignes et t'aime trop pour ne pour ne pas te comprendre.

[…] Je peins de mieux en mieux je crois.

Le mois prochain viendra un collectionneur de Suisse – s'il achetait bon Dieu. Et toi – privilégiée ? Écris-moi longuement.

Baisers à Roberte.

Becs,

Marce

De Marcelle à Thérèse

[Clamart, le] 15 mars 1956

Ma chère Bécasse,

Merci pour le chandail, il me va, il me plaît beaucoup. Comme tu me connais, je le porte avec frénésie vu que je l'aime. Je m'excuse, mais je n'écris presque plus si ce n'est en rêvassant avant de m'endormir – donc plusieurs lettres que tu ne recevras jamais. La vie est ici très sociale. Je peins, je connais de plus en plus de gens. Il y a les enfants, leurs sorties, si bien que je réalise qu'il faut quitter Paris si on veut lire ou écrire. J'ai vendu deux tableaux hier – des tout petits, mais enfin, ça fait plaisir – et j'expose dans une petite galerie[1]. Je n'ai pas encore attaqué la concurrence – la lutte est sans merci – une lutte de requin. J'entre sans me presser – je n'ai pas l'intention de jouer ce jeu, mais d'attendre « ma chance ».

Ma peinture fait d'énormes progrès – elle est plus fine, plus exubérante, plus dépouillée.

Je n'ai jamais eu autant de joie à vivre – mais je sens toute la précarité de cette joie – ma vie n'est que promesse, mais je n'ai aucune certitude de son épanouissement sur le plan social.

Je suis relativement heureuse et je goûte ces moments comme une liqueur fine – car je n'aime pas à prendre ma vie au sérieux.

Je la regarde évoluer, je me sens vivre avec passion, sachant que je ne peux agir autrement, mais tout ça m'intéresse fort peu. Reste deux façons pour moi de transcender la vie – l'amour et la peinture – des choses extrêmement difficiles ou je ne suis jamais satisfaite et pourtant ce que j'aime

1. Il pourrait s'agir de la galerie d'Iris Clert, rue des Beaux-Arts à Paris.

m'est précis et précieux – et ma « christ » de vie se terminera en beauté – ou par un suicide.

Et toi ? – écris-moi d'une façon un peu plus personnelle.

Je suis loin et demeurerai loin – donc ta vie quotidienne ne souffrira plus de mes heurts.

Je t'aime beaucoup tu sais.

Baisers,

Marce

De Madeleine à Marcelle

[Saint-Joseph-de-Beauce, mars 1956]

[*La lettre est écrite sur du papier à en-tête :* Cabinet du maire, Ville de Saint-Georges] Sois sans inquiétude, je n'ai aucune intimité avec le maire de Saint-Georges.

Lundi
Ma chère Marcelle,
Instinctivement je suis contente que tu reprennes avec Guy.

(René) m'a semblé très bien disposé pour toi et parle d'aller passer un mois cet été ou cet automne. Il faudrait que tu fasses ton gros gros possible pour être gentille quand il ira.

Robert, qui est écœuré des vieux partis politiques, flirte sérieusement avec le Parti social démocrate qui n'est pas encore formé, mais qui est en voie de l'être. Notre voyage à Montréal était dans ce but : Jacques Perreault et Pierre Elliott Trudeau, René Lévesque, Gérard Pelletier, Gérard Filion et toute une jeune génération d'économistes, de sociologues très bien formés. Ils étaient 75. Robert doit avoir une excellente réputation, il est le seul rural invité dans des réunions de ce genre-là. Nous vieillissons : nous devenons plus importants ! Pierre Elliott T. disait à Robert que Borduas[2] trouvait le coup dur à Paris, est-ce le cas ? Je te souhaite beaucoup de chance dans tes expositions et pense à toi mille fois.

Tes frères et sœurs sont bien, Jacques ne pensant et n'étudiant plus que

2. Marcelle est allée chercher Borduas et sa fille, Janine, au Havre en septembre 1955. Il devra attendre quelques années pour avoir une exposition solo à Paris.

les sauvages. Paul perd de l'argent à la bourse. Bobette[3] fait sa bedaine, Mouton toujours aussi parfaite comme compagne de Jacques, rôle qui doit être difficile par bouts. En résumé, c'est bien agréable quand nous allons à Montréal chez les frères Ferron.

Je t'embrasse,

Merle

De Paul à Marcelle

[Ville Jacques-Cartier, le] 18 avril [19]56

Ma chère Marcelle,
Pourquoi n'exposes-tu pas à Montréal ? Les automatistes ont grande vogue et se vendent cher (300.00 $). Avec dix ou douze toiles nous pourrions facilement organiser cela.

De plus tu vas me choisir une toile que tu trouves bien réussie, fais un bon paquet et envoie-moi ça. J'ai besoin de tableaux et j'aimerais t'en acheter une.

Pour ce qui est de ton idée de peindre des décors, je trouve ça prématuré. À ce qu'on me dit tu travailles beaucoup et tu commences à être lancée ; ce n'est pas le temps de te disperser. Bûche sur le clou tant qu'il ne sera pas bien enfoncé.

Becs,

Paul

De Thérèse à Marcelle

[Ville Jacques-Cartier,] mai 1956

Chère Marcelle,
Tu me demandes de te parler de moi, de ce que je deviens. Je ne sais comment m'y prendre. Je te dirais que ma vie me fait penser à cet après-midi de soleil. C'était à Louiseville. Il ne me restait que Méphisto à monter. La ruine rôdait et le cheval maintenait la façade.

3. Monique Bourbonnais, épouse de Paul.

Nous l'avions payé 60.00 $… et la façade, il la maintenait dangereusement vite puisqu'il ne s'arrêtait pas !!!

Je devais le tenir au pas et au canter, les grands galops n'étaient permis que sur les routes désertes. Cet après-midi-là, nous revenions du village des Gravel. Les chevaux réchauffés, la route glacée sous le soleil d'hiver : trois heures – les hommes sont au bois ou bricolent dans la remise – heure sacrée pour vider nos chevaux. Je m'enivrais de vitesse, M. Milet était loin derrière quand, loin devant, je vis sortir tout un équipage d'une cour : deux énormes chevaux blancs attelés à une énorme charge de foin et tout petit dans sa pelisse : l'habitant – qui s'installa dans la route. Méphisto n'arrêtait pas et l'habitant ne se rangeait pas. Si au moins il m'avait laissé un pied, mais non, il devait se dire : « La petite veut me faire peur !! »

J'en vins vite à l'unique solution, j'étais d'ailleurs rendue sur les chevaux. Je me lançai dans le banc de neige.

Plongeant dans le mou, Méphisto fit la culbute et moi, projetée au beau milieu de la route, l'autre bord de la charge ! Je réalisai la situation – quand je sentis la patte ferrée sur ma hanche.

Je remontai.

Des après-midi de ce genre, il y en a plein ma vie depuis que je n'ai plus de chevaux.

Des mirages, des surfaces glissantes, des charges de foin, il y en a plein ma vie. Toujours, je saute et me retrouve de l'autre côté de l'obstacle sans un os brisé. La vie « n'arrête pas »… Bertrand non plus.

La jeunesse est une terrible aventure – que je quitte sans regret, mais sans amertume puisqu'elle me laisse un cœur solide, tout à fait à l'aise avec les enfants et les tragédies de la vie.

Je reçois ta carte. Nous sommes tous très contents que tu te sois remise au travail.

J'espère que tu accepteras l'invitation de J. et P. qui veulent t'organiser une exposition ici à Montréal. Ça te réconciliera avec la ville, en te faisant croire en l'avenir du pays. Pays de neige où nous sommes seuls, où souvent nous avons froid à la tête.

B. s'absente souvent. Je n'ai pas d'amis, pas d'amants. Madeleine dit que je fais une vie inhumaine, mais si tu savais à quel point j'aime les enfants et à quel point j'aime ça écrire. Je les ai mes idées. Elles sont dans le creux de ma main. Elles ont besoin de chaleur et se « tassent » les unes contre les autres jusqu'au jour où elles courront sur mes doigts et se jetteront dans le vide pour mener leur vie de personnage. Elles ne seront plus

retenues qu'à mon souffle. Le va-et-vient ne se fait pas dans mon logis, mais dans ma tête. Voilà pourquoi ma vie n'est pas tellement inhumaine.

Becs,

Thérèse

J'ai dit à Simon que tu avais probablement mal écrit son nom sur le cadeau de Noël. Le colis est retourné à Paris, l'adresse rectifiée et là… il revient. Ne m'oblige pas à faire zigzaguer le bateau tout l'été dans le port.

De Madeleine à Marcelle

[Saint-Joseph-de-Beauce, le 21 mai 1956]

Ma chère Marcelle,
J'ai reçu l'invitation pour ton vernissage à Bruxelles[4] et j'en suis devenue rêveuse des jours durant : je te revoyais jeune fille, pétillante, légère comme un oiseau qui ne sait où se poser, si frêle et si petite. Et je pensais à tous ces mauvais coups que tu as reçus, qui auraient pu te briser à jamais et j'ai admiré ton courage, ta ténacité et cette immense force qui tout à coup est sortie de toi et qui t'a permis de choisir ce chemin difficile que tu t'es tracé et que je te vois suivre bout à bout et qui s'éclaire et qui grandit. Et je suis contente de toi et je suis contente pour toi. Tu n'arrêteras pas et tu m'écriras toujours : « J'ai changé ma manière de peindre et c'est beaucoup mieux ! », et je sourirai et dans le fond de mon cœur, je serai émue.

Thérèse, elle, a choisi un chemin opposé et, obstinément, aveuglément, orgueilleusement, elle s'y enfonce. Comme disait Paul, on ne peut absolument rien pour elle, farouchement elle n'avouera jamais qu'elle a pu se tromper, elle joue un rôle héroïque.

Moi j'ai un destin facile de bonheur, je n'ai que le mérite de le faire vivre. Mon but est de travailler à m'améliorer, je quitte toute cette quiétude, toute cette paix qui pourrait m'endormir, me paralyser. Ces temps-ci, tout de même, ma vie est un peu en suspens, je ne déborde que sur les enfants, Robert étant en pleine campagne politique. Il voulait, il y a un mois se présenter CCF dans la Beauce. C'eût été s'offrir en holocauste, le terrain n'est pas prêt. Il fait alors la campagne politique libérale, choisissant les

4. *Ferron : peintures*, Galerie Apollo (Bruxelles), du 21 avril au 4 mai 1956.

grosses assemblées et allant beaucoup dans les comtés étrangers. Faire des discours politiques, c'est pour lui un besoin, il a le feu sacré. C'est un peu comme du théâtre, m'explique-t-il, des soirs, le contact est difficile, tu ne te possèdes pas, tu forces tes moyens et d'autres soirs, me dit-il, tu t'envoles et tu sens qu'on te suit, que chacun est disponible. Ces soirs-là, il revient l'œil illuminé. On me dit qu'il est un des meilleurs orateurs de la province, tu sais. Et moi, je le crois avec si grand plaisir et si grande foi. Pendant tous ces longs soirs, je demeure sagement sur le bout de mon divan, je lis des romans, je reprends les classiques, j'ai délaissé mes livres sérieux, je bois du « branvin canadien[5] » et je vogue dans des pays imaginaires.

Mes petits sont bien et me donnent énormément de plaisir. Chéchette le soir, demande le silence et me joue des morceaux de piano qui me font fondre d'amour, Nic saute d'une exaltation dans l'autre et bébé[6], calme, solitaire m'est encore un peu étranger.

Je t'embrasse.

Madeleine

De Marcelle à Madeleine

Le Royal, [le] 3 juillet [19]56

Mon cher Merle,
Il y a si longtemps que je ne t'ai écrit. Le printemps à Paris a été terriblement froid. J'ai beaucoup travaillé[7] et vu pas mal de gens – marionnette agitée qui attendait les vacances pour t'écrire. J'ai reconduit les enfants à Tourrettes hier où ils passeront deux mois et demi – et me voilà camper à 31 km de Toulon dans un petit village – éden sur le bord de la mer. Il fait chaud – les cigales crient – des pins en abondance, cactus. Quelle merveille ! Je suis toujours emballée de retrouver la Côte, ça ravigote. C'est un bain de couleurs qui sera profitable pour le retour à Paris. J'y remonte le 8 pour y peindre au calme trois semaines, préparer mon expo au Canada

5. Sorte de xérès.

6. David.

7. En vue de l'exposition *Les Artistes canadiens à Paris* qui se tiendra dans la capitale française, à la Maison des étudiants canadiens, du 30 mai au 25 juin 1956.

et y peindre un très grand tableau pour les Surindépendants[8] – six pieds par huit.

Je suis ici avec un poète et journaliste suédois très beau. J'en suis vaguement amoureuse. Ce qui complique un peu ma vie matrimoniale avec Guy. Celui-ci est à Paris où il organise un laboratoire. Je ne me complique plus l'existence – la fidélité m'est peut-être impossible. La seule que je possède est pour les enfants et la peinture. […]

Enfin – ce qui compte c'est que la peinture fait du progrès et les enfants sont en grande forme. Est-ce que je t'ai envoyé des photos ? Je t'ai dit que Dani s'était classée très bien pour le lycée quand la moitié des enfants ont été bloqués – et Diane, elle, devient très belle et très bonne danseuse – et Babalou est fine comme une mouche. Le patron de l'hôtel parle de l'hiver : « Vous comprenez, avec la neige, les oiseaux venaient frapper dans les carreaux pour avoir à manger », « les rossignols ne chantaient plus, ces pauvres petits, ils ont pas l'habitude – c'était une misère », etc., et avec l'accent, les cigales, c'est charmant.

Et toi, mon Merle – qu'est-ce que vous faites – il y a une éternité que tu ne m'as pas écrit – es-tu fâchée ? Et les élections ont été perdues. Robert a-t-il gagné, lui ? Raconte – et les enfants – est-ce que je t'ai remerciée pour les vêtements ? Le poète suédois lit en face de moi, il me regarde. C'est une perle – et il me gâte et je me laisse gâter – ça me réussit mieux. J'engraisse et je deviens une femme. Je suis terriblement heureuse. J'en ai presque peur, j'ai pris l'habitude des mauvais coups et d'une vie remplie d'insécurité – et maintenant que cette vie s'adoucit, elle amène avec elle des ondes favorables qui font que je rencontre les bonnes personnes au bon moment, que je dis les bonnes choses au bon moment – tandis qu'avant tout était toujours à contretemps. Il y a un peintre très connu ici qui veut me caser dans une galerie très haut cotée – Jeanne Bucher – enfin – le vent semble changer peut-être parce que ma peinture arrive à en imposer. Et voilà tout le climat actuel – il est heureux. Baisers très chère. Écris. Je commence à avoir hâte de pouvoir me payer un voyage au Canada – rebaisers, et à Roberte et [aux] enfants.

Marce

8. Marcelle participe à la vingt-troisième exposition de l'association artistique Les Surindépendants, du 6 au 27 octobre 1956.

De Madeleine à Marcelle

[Saint-Joseph-de-Beauce, juillet 1956]

Ma chère Marcelle,

Je reçois ta lettre de la Côte, toute chaude de soleil, de charme suédois… de langueur, de poésie. J'en suis demeurée toute rêveuse, surtout qu'ici l'été s'annonce comme un été de cochon : il pleut, il vente, la fournaise chauffe encore presque tous les jours, je sens le cafard qui me rode, à la première fatigue, il se collera à mon âme et y sucera toute sa joie.

Nous sommes allés à Montréal dernièrement : Jacques et Paul tiennent beaucoup à ce que tu exposes à Montréal à l'automne. J'aime bien mes deux belles-sœurs. J'admire Mouton d'être une si bonne compagne pour Jacques, d'être pour lui un sage conseiller et de lui rendre la vie agréable. Vivre avec Jacques ne doit pas être une mince affaire : il est toujours enfant, essayant de brouiller les cartes de tout le monde, manquant de tact, un peu Don Quichotte, par ailleurs, charmant, original : on lui pardonne un tas de folies parce que c'est lui et [qu']on l'aime bien. Mais je ne suis jamais en confiance avec lui, il peut dire n'importe quoi pour te faire pendre. C'est plus reposant et plus rassurant avec Paul. Nous prendrons nos vacances avec eux à Saint-Alexis[-des-Monts], à « notre » chalet. J'en suis folle de joie, nous irons à la pêche au lac du Milieu, au lac d'en-Bas, au Sacacomie, nous flânerons autour du lac Bélanger à la recherche du vorace achigan qui se lancera sur le *jitterbug*. Ce sera merveilleux, je prendrai un tas de photos (surtout que j'ai maintenant un appareil de toute première qualité) que je t'enverrai, afin que tu n'oublies pas ces années que nous avons vécues ensemble.

Robert est encore fatigué de sa dernière campagne électorale, fatigué physiquement et écœuré moralement. Nous pensions que les libéraux passeraient cette fois-ci « étape nécessaire afin de pouvoir lancer le Parti social démocrate auquel nous croyons », disait Robert. À propos, c'est ce parti politique qui dirige la Suède. Informe-toi auprès de ton journaliste, j'ai lu un petit livre sur la Suède dernièrement et ça m'a semblé merveilleux. Ici, avec Duplessis nous reculons toujours, comme atmosphère ça devient suffocant et comme qualité, je t'assure que la race n'en gagne pas beaucoup. Faudrait qu'un homme se lève qui serait un vrai chef, qui serait anticlérical et aurait du panache et apporterait du sang neuf, du sang pur, il faudrait que tout soit sabordé avant que les gens ne s'abrutissent tout à fait. Il reste encore un élément sain dans la population qui suivrait.

Robert s'est lancé corps et âme à la dernière campagne électorale, c'est plus fort que lui, me dit-il, quand tu sens que la salle te suit, quand tu sens qu'elle réagit, quand tu sens que le feu t'envahit, c'est merveilleux. Je suis allée un soir avec lui et j'ai eu une petite griserie et j'ai compris les gens qui vivent de gloire, j'en ai eu naturellement une vague révélation parce que l'expérience était réduite. Nous étions en retard, la salle était pleine, le candidat parlait, nous sommes arrivés, quelqu'un a crié « v'là Robert », un passage s'est ouvert dans la foule et nous avons traversé la salle aux applaudissements, aux cris tumultueux d'une foule en effervescence. Ce n'est peut-être pas bien, mais j'ai été comme grisée. Ce fut éphémère comme tu vois, mais ça me fut révélateur.

Je t'écrirai d'ici la fin du mois puisque je ne pourrai t'écrire ni pendant août ni pendant septembre.

Je t'embrasse,

Madeleine

De Marcelle à Paul et à Jacques

[Göteborg, le] 8 août [19]56

Aux deux frères Ferron, à mes deux sœurs, belles-sœurs et à toute leur progéniture.

Et me voilà en Suède. Suis dans un grand port – Göteborg – grand chantier maritime – donc ville ouvrière. La Suède est telle qu'on la décrit. Peuple sans extrême, gentil, droit et tellement sage – supposé alcoolique – il boit aussi beaucoup de thé. Ville où le luxe est imperceptible – où la maison du pauvre diffère si peu de celle du riche – pas de pauvres – Ville Jacques-Cartier inimaginable.

Aucun tabou sexuel, loi anticonceptionnelle (ouf), mais si bien que l'amour y devient un peu trop hygiénique.

Les femmes sont belles – grandes blondes, sereines, beaux corps élancés, mais sans maigreur. J'ai l'air d'un petit ouistiti ! Je les observe au bain turc (sauna) une habitude ici que je pratique comme tout le monde ainsi que l'usage (pas exagéré) de l'eau-de-vie.

Un Suédois me dit : « Tu es une femme du Sud (il veut dire latine, j'imagine), ça se voit à l'inquiétude de tes yeux et tu parles, tu parles – si bien qu'on prend l'idée de faire l'amour – tandis qu'avec les femmes sué-

doises – elles ne parlent pas. Entre parenthèses – suis follement amoureuse d'un poète suédois qui a vécu à Paris. Il est aussi rédacteur littéraire dans un grand papier ici. Raison de mon séjour ici, évidemment. J'ai perdu mon passeport et tous mes sous – [les] ai retrouvé après une heure au même endroit. Je vois aussi depuis deux jours une très *belle paire* de gants déposée sur une clôture et qui attend son propriétaire – dommage qu'ils ne soient pas à ma taille – vieil instinct de rapine.

Peuple qui assimile très vite. Peinture, poésie, ça s'expose, ça se vend. On y joue Beckett, Ionesco, on y lit Artaud, etc. Les femmes en tant qu'artistes sont sur un pied de totale égalité. Uppsala – ville universitaire – très intellectualiste. Mais tout ici respire un nostalgique ennui. Quelle différence avec Paris! Pas d'église, pas de religion, mais on a aussi une impression de stérilité – enfin ce sont des impressions.

Mon cher Johnny, merci pour le joli petit livre[9] – très théâtre – mais trouve *L'Ogre*[10] plus chargé de significations […].

As-tu une nouvelle pièce de théâtre? Si oui – envoie – disette de création ici – aimerais la montrer à Roger Blin[11].

Mon grand tableau pour les Surindépendants est peint – Borduas est emballé par mes derniers tableaux. Je crois que ça commence à y être. J'y ai gagné liberté et franchise d'expression – sans éclairage – où la lumière est dans l'ensemble du tableau – couleurs très vives – où elle est devenue un objet et non pas un manteau qui habille des formes.

Cet hiver – j'installe le garage avec chauffage et tapis si Dieu me prête argent. Espère entrer chez Jeanne Bucher – galerie « d'avant-garde ». Hum! Pas commerciale, sans courbette, sans bluff. Et les enfants sont superbes. Sont actuellement sur la Côte d'Azur – et Dani qui commence son bachot et Diane qui redouble sa classe – mais elle danse comme une inspirée avec ses jambes d'acier et ce très beau corps qu'elle a – Babalou est vagabonde, me fait beaucoup penser à Chaouac petite. Comment elle va cette amour?

9. En 1956, Jacques Ferron publie deux livres aux Éditions d'Orphée : *Tante Élise ou le prix de l'amour* et *Le Dodu ou le prix du bonheur*.

10. Jacques Ferron, *L'Ogre*, Montréal, Les Cahiers de la file indienne, 1949.

11. Roger Blin (1907-1984), acteur français et metteur en scène. Il est nommé directeur du Théâtre de la Gaîté-Montparnasse en 1949.

Pourquoi ne l'enverrais-tu pas sur la Côte d'Azur l'été prochain ?

Au sujet de l'expo au Canada – il faut qu'elle se fasse. Robert essaiera de m'avoir une bourse en février. Donc. Où se fera-t-elle ? Combien de tableaux ?

Stern[12], de la Dominion Galerie, voulait voir ma peinture – mais je l'ai raté.

Demandez à Molinari ou Agnès[13].

Voulez-vous me répondre précisément à ce sujet.

J'enverrai les tableaux sans châssis – parce que trop coûteux autrement. Il faudra les faire monter et mettre autour une simple baguette.

Écrirai aux journalistes que je connais. Repentigny et Jean Vincent (vu ce dernier à Paris – qui est très emballé par tes écrits).

[…] J'ai un atelier ici dimanche – y ferai des gouaches[14].

Mais répondez pour l'expo.

Mon cher Légar, mes problèmes financiers se sont arrangés comme par magie. Je devais faire réparer la voiture. On m'a rentré dans le derrière et l'assurance a tout payé. Alors me voilà avec une voiture, dédouanée, repeinte à neuf.

Suis toujours en procès[15] avec la proprio – qui perdra, elle a déjà perdu la « première manche », et j'aurai ainsi une villa à vie à Clamart. Je n'ai pas la tête comme un renard sans que ce même renard ne m'aide.

En rentrant à Paris, je dois y peindre un mur de ciment, ce mur étant divisé entre – Mathieu[16], Zao Wou-ki, Riopelle et moi et Sam Francis[17]. Tous messieurs très cotés dans le monde de la peinture, mais je leur réserve un tour. Ils peindront aux pinceaux et moi je colore du ciment et pein-

12. Max Stern, propriétaire de galerie d'art influent, collectionneur et philanthrope montréalais.

13. Agnès Lefort, propriétaire de la Galerie Agnès Lefort.

14. Par la suite, on appellera ces gouaches ses « göteborg ».

15. Marcelle fait un procès à la propriétaire pour faire baisser le loyer de la maison de Clamart, la propriétaire demandant un prix exorbitant.

16. Georges Mathieu (1921-2012), peintre français.

17. Sam Francis (1923-1994), peintre américain.

drai directement avec. Ce sera comme un tournoi où les participants sont de taille.

Adious. Baisers. Écrivez.

Marcelle

P.-S. Si des sous, pour moi, passaient, ne m'oubliez pas.

De Marcelle à Madeleine

[Göteborg,] août [19]56

Mon cher merle,

Je réponds tout de suite à ta lettre que j'ai lue un peu comme une affamée, dans la poste de Göteborg [...]. Le Sacacomie me donne un coup de « mal du pays », si bien que pour me consoler, je suis allée m'acheter du « blé-d'Inde », ce qui coûte effroyablement cher ici. Maintenant le blé d'Inde cuit, certains désirs se sont estompés, je suis sage, et je réalise à quel point une lettre de toi me fait plaisir et surtout que je t'aime beaucoup ainsi que Roberte. Ce n'est pas comme les autres lettres que je peux recevoir ; les tiennes ont une saveur particulière, qui me fait terriblement chaud au cœur, saveur qui s'apparente sans doute à des impressions puissantes que je garde de notre enfance : que tu savais amadouer le monde, moi pas. Tu te souviens de ces histoires de couvent, etc. Et cette impossibilité est ma faillite à vivre. Pourquoi mes amours sont toujours des fiascos. Tout se met à flamber autour de moi, et d'une façon inconsciente j'essaie de rompre en devenant d'une exigence, d'un absolu qui ne cadre pas avec la vie et où, surtout, toutes les choses subissent un éclairage qui les déforme. L'amour a peut-être été jusqu'à maintenant une fuite devant la réalité et comme il est beaucoup plus facile de fuir quand on ne sait pas ce qui se passe… Et voilà que Göran me révèle des relations tout à fait inconnues ; j'ai l'impression de me faire dompter, mais sans qu'un mot du vrai problème soit prononcé, uniquement par sa façon d'être. Il est terriblement évolué et fort : peut-être le premier homme que je connais qui me fait totalement confiance, *qui ne ment pas,* même si quelquefois je rue dans les brancards (par ex[emple] le fait que ayant été marié depuis onze ans il garde des sentiments à sa femme, pas amoureux, mais des sentiments quand même, eh bien ce fait, je préfère ne pas y penser parce que ça me fait mal aux nerfs).

Et j'en suis de plus en plus amoureuse : quel être merveilleux il est.

Je viens de manger le blé d'Inde. J'aimerais bien posséder un champ de Bantam comme ceux qui viennent d'être bouffés gloutonnement.

[…] SI RENÉ ME COUPE LE FRIC, je n'aurai pas d'autre alternative que de renvoyer les enfants (qui, bien entendu ne veulent pas en entendre parler). Autre conclusion : je vais faire l'impossible pour acquérir une liberté économique et c'est très difficile. (Quand tu songes que Borduas, avec sa réputation et ses tableaux, qui sont de toute beauté, n'a pas encore trouvé à se caser : car si tu connaissais les dessous du succès, les cheveux te dresseraient sur la tête. La réussite va à trois catégories d'arrivistes : les gens qui baisent avec les bonnes personnes, les gens qui peuvent rapporter du fric parce que bien placés socialement (comme ce Japonais qui vient d'être pris chez Rive droite parce qu'il peut favoriser des ventes au Japon et que l'on a préféré à Borduas), ou ceux qui ont des influences, etc., qui font la cour, etc. Et il y a le talent qui perce, qui finit toujours par s'imposer, mais ça prend du temps (cinq ans pour Riopelle)…, je compte beaucoup sur mon tableau des Surindépendants et sur mes derniers tableaux où « ça y est enfin », et sur cette puissance que j'en retire parce que le monde de la peinture me paraît illimité et que je sais que j'ai rejoint le point de solitude où une œuvre commence vraiment à exister et peut maintenant se mesurer avec ce qui se fait de plus actuel. Ça c'est ma sécurité profonde, et s'il faut prendre des moyens extrapeinture, j'échouerai peut-être, à cause de mon impossibilité à mettre un harnais sous quelque forme que ce soit.

Je ne désire pourtant pas grand-chose ; mes goûts deviennent de plus en plus modestes : un contrat avec une galerie qui me permette de peindre et de dire merde au fric de René. De quoi vivre sobrement, un point c'est tout.

Tu imagines que la bourse a donc aussi énormément d'importance.

[…] Je rentre le 15 sept[embre]. Y réorganise la maison et y mènerai une vie plutôt solitaire, uniquement absorbée par le travail.

Ici, vie très active : peins des gouaches, lis beaucoup, ai aussi écrit une pièce de théâtre (tu dois rigoler), c'est-à-dire que j'en ai trouvé la matière sur laquelle Göran travaillera afin de la rendre lisible et jouable. T'en enverrai une copie sitôt terminée : elle est très scénique paraît-il. J'apprends évidemment le suédois, ce qui est plus difficile.

Göran traduira peut-être *L'Ogre* de Jacques et peut-être le fera jouer. On doit en reparler cette semaine.

Comme tu vois je ne chôme pas.

Et ça s'appelle être heureux ; beaucoup trop peut-être pour que ça dure.

Toujours cette peur qui rend le moment présent toujours teinté d'un peu d'angoisse. J'ai l'impression d'être à un tournant très important de ma vie ou la balance hésite entre une vie stable et constructive ou cet éternel chaos dans lequel je vis depuis dix ans, où beaucoup d'énergies sont perdues et où l'équilibre fini par s'obtenir de peine et de misère. Si je n'ai rien à dire, si je rate tout, eh bien ce sera au moins un bon fiasco poussé jusqu'à sa fin. Il aura été fiasco, pas parce que je n'aurai pas voulu, ou pas eu de chances accordées par la vie, mais parce que je n'aurai pas pu faire mieux. Ce sera toujours ça.

La peur masochiste de réussir et ça fait fuir le succès. Bon.

Tu me parles de la maison en termes vagues : si je comprends bien vous faites construire, envoie-moi le plan, que j'imagine où vous êtes, car lorsque je songe à vous, c'est toujours dans la petite maison à flan de colline, et il me revient brusquement des images de toi avec tes si esthétiques bigoudis, habillée comme une magma, sous prétexte que tu fais du ménage, mais quand en réalité c'est pour l'amour du débraillé qu'il y a dans tout Ferron par moment. Regarde les transformations vestimentaires qui s'opèrent au chalet, où je vois Robert, l'œil brillant de plaisir au moment où il ouvre une bouteille « de bon petit vin », etc., etc. Si l'expo au Canada marche, si vente il y a, j'aimerais bien aller y passer une vacance. À Pâques, par ex[emple]. Ce qui m'embête c'est que j'aurais peur si j'y amène les enfants que René ne nous laisse plus repartir. Qu'est-ce que tu en penses ?

Maintenant je file rejoindre Göran, nous allons voir une pièce de théâtre qu'il a traduite. C'est un poète très connu, un critique très écouté, et un amour de simplicité et de non-vanité.

Bon je m'arrête, enfin c'est un être rare et unique que tu aimerais beaucoup. Baisers,

<div align="right">Marce</div>

De Madeleine à Marcelle

[Saint-Joseph-de-Beauce, septembre 1956]

Ma chère Poussière,
J'ai bien de la difficulté à t'écrire : la télévision est ouverte pour Robert qui regarde un policier (film). Il ne veut pas que je monte t'écrire dans ma

chambre : « Il faut que tu restes ici, m'a-t-il dit, le film est tellement épeu-rant, que sans toi, j'aurais peur ! » Pauvre Roberte, avec ses yeux bleus et sa candeur de gosse ! Ces temps-ci, il reçoit des téléphones de Madame Cas-grain (tu te souviens, elle qui est chef du parti CCF), il l'a même rencontrée à Québec, on essaie de renforcer le parti, de lui donner des cadres, de le rendre viable dans la province, ce qui est très ardu. Il n'y a plus de politique possible, tout est à refaire, l'Union nationale a tout pourri. Il y a chez les libéraux un élément sain et progressif : faudrait faire la greffe. Quel sujet prosaïque pour une jeune femme qui écrit une pièce de théâtre ! Évidem-ment que nous avons souri un peu…, mais peut-être pas autant que tu penses surtout que pour la structure tu auras de l'aide. Quand j'ai lu ça, j'ai tout de suite pensé que tu avais fait une trouvaille dans le genre Beckett : *En attendant Godot*. Cette pièce-là, je l'ai encore dans le crâne comme si je l'avais vue hier, plus j'y pense, plus je la trouve abominable de désespoir : de grâce sois moins noire.

Pour ce qui est de ton problème : René, je ne crois pas qu'il ait quelque intérêt à te couper les vivres. De payer pour les enfants demeure son seul droit sur eux et puis il serait probablement bien embêté d'avoir à les élever. Si j'étais à ta place, je lui donnerais les nouvelles les plus rassurantes sur l'éducation que tu leur donnes, je lui dirais que Noubi n'apprend pas le chinois, j'éviterais de répondre à ses sarcasmes et je recevrais sans honte l'argent qu'il m'envoie ; notre dépendance vis-à-vis du mari est presque inévitable pour une femme avec des enfants à moins d'un cas exceptionnel.

Avec l'automne nous revient aussi un goût de lecture sérieuse, enri-chissante. Imbue de ce désir, je pars l'autre jour bouquiner chez Garneau pendant que Robert plaidait. […] toujours est-il que je bouquinais, l'âme agitée, en quête de nourritures spirituelles. J'aperçois *Le Phénomène humain* de Teilhard de Chardin. Je me dis voilà ce qu'il me faut. Je revins l'âme calme, prête. Et je me lançai… et je ne compris rien du tout. Je suis alors retournée à mes sources normales d'approvisionnement et j'ai lu *Thomas l'imposteur* de Cocteau avec beaucoup d'agrément, c'est amusant, désinvolte. Je suis passée dans un recueil de nouvelles de Katherine Mans-field, qui me fut un enchantement. Tout y est demi-teinte, subtilité, dou-ceur, sensibilité aiguisée : dans le genre, c'est merveilleux, c'est le livre que je rêverais d'écrire parce que cette femme-là a des cordes qui résonnent sur les miennes. Peut-être que toi, tu le lirais et qu'il te dirait rien parce que tu es plus logicienne, plus violente, plus puissante, plus créatrice que moi. Parle-moi un peu de tes trouvailles, nous sommes si isolés, Robert et

moi, qu'il s'écrit peut-être des choses merveilleuses que nous ne connaissons pas. J'ai oublié de te citer aussi que je suis lancée dans les revues de décoration d'intérieur… Notre maison ne sera pas finie avant deux mois.

J'allais oublier de te dire que j'ai rencontré samedi une femme épatante qui a passé un mois avec maman jadis au sanatorium et qui m'a tracé, émue, à peu près le portrait que voici (j'emploie ses mots autant que je peux m'en souvenir) :

« Votre mère, me dit-elle, c'était une femme assez extraordinaire, toute blonde, toute féminine, toute gracieuse, on aurait dit une porcelaine. Élégante et raffinée jusqu'au bout des doigts. C'était une intellectuelle. Et charmante avec ça et qui vous aimait trop. J'étais plus malade qu'elle, mais moi, j'ai fait ma cure jusqu'au bout, elle, quand les vacances furent arrivées elle me dit : au diable la cure, il me faut mes enfants, je vais passer un mois au lac avec eux. Ce qui lui fut fatal. Je savais tous vos tempéraments, je vous connaissais par cœur. Elle était avant tout une mère. C'était un être rare. » Je l'écoutais et j'avais envie de pleurer, d'abord de cet amour qui ne nous fut même pas connu et puis de ce bonheur que nous aurions sans doute eu à la connaître. J'ai aussi pensé que papa et maman n'étaient peut-être pas deux êtres faits l'un pour l'autre. Pense à ce grand gaillard qui courait son vingt milles à cheval tout les matins, qui était actif, qui aimait les affaires et le bon vin et d'un autre côté, vois la petite poupée de porcelaine avec sa fine tête et ses goûts intellectuels…

Je t'embrasse.

Merle

Tu devrais m'envoyer quelques « images » de la Suède avant d'en partir et n'oublie pas la lettre promise à Roberte sur ce pays.

Becs.

De Marcelle à Thérèse

Göteborg, [le] 13 sept[embre 19]56

Ma chère Bécasse,
Je vis dans un atelier, le premier de ma vie – espace – lumière, très beaux disques. J'y ai peint 50 gouaches, ai lu beaucoup. Je lis maintenant l'anglais, enfin un été sans flânerie, sans soleil – travail intense – peut-être parce que je suis très amoureuse d'un Viking aux yeux bleus.

Il est deux heures a. m. et je pensais à toi qui écris sans doute – tout le ton de ta lettre m'a fait un plaisir extrême parce que tu te retrouves ; et par le fait même cette lettre est colorée, vivante.

Simon as-t-il reçu son couteau ? C'est pour la chasse au sanglier – entre autres. Je lui écrirai pour lui dire comment les Roumains s'en servent.

Je suis en furie que tu lui aies fait recommencer la lettre – qu'est-ce que ça fout les fautes – envoie-la – ainsi que les photos, si elle existe encore – tu as oublié que je faisais 40 fautes dans une dictée en première lettres et sciences.

Qu'est-ce que tu lis ? Connais-tu Blake ? Je n'ai malheureusement pas d'argent pour envoyer des livres. J'espère d'ici peu arriver à démarrer dans la vente (sérieuse) des tableaux. T'enverrai des photos de ceux-ci. Travaillé huit heures par jour pendant un an et demi et j'ai enfin trouvé ma piste. Rejet de l'impressionnisme, surréalisme, cubisme – intérêt très grand pour les fresques, les « primitifs » – peinture sans perspective, dépouillée, mais lyrique. C'est ce qui se fait de plus téméraire à Paris. T'en reparlerai, un autodidacte a comme grand avantage sa fraîcheur de vision.

Commence cet automne la lithographie pour illustrer un livre de poèmes de Göran.

Si tu publies, je t'illustre.

Il y a tellement de temps que je ne t'ai écrit – tellement de choses à te dire. T'écrirai longue épître de Paris où je retourne demain. Le 22, je file sur la Côte d'Azur chercher les enfants – qui prennent leur provision de soleil – ils habitent une immense villa avec piscine, vue sur la mer à 700 m d'altitude – chez des amis[18] – t'enverrai des photos de mes trois nymphes. Ce qui fait 3 000 milles en quatre jours – le quêteux traditionnel qui demande à être libéré. Baisers aux enfants.

Écris-moi,

Marce

Göran te dit bonjour.

Göran prétend que j'ai raison…, car, dit-il, j'ai mon mot à dire dans l'éducation du fils de Bécasse !

18. Les enfants habitent chez les Moreau dans le quartier Madeleine à Tourrettes-sur-Loup. Plus tard, Danielle Moreau, leur fille, deviendra la compagne du sculpteur Robert Roussil, un ami que Marcelle leur avait présenté.

Et puis tu lui briseras sa spontanéité avec tes histoires de fautes.

Parles-moi de Jacques – l'artiste. A-t-il écrit une autre ou d'autres pièces de théâtre ? Pourquoi ne fait-il pas taper ses manuscrits, reliés avec un carton et qu'il m'envoie. J'aimerais le lire.

Si toi et Jacques voulez être publiés à Paris – envoyez et j'essaierai – connais entre autres, Ionesco, dramaturge très connu ici – il pourrait donner un coup de main.

De Madeleine à Marcelle

[Saint-Joseph-de-Beauce, le 2 octobre 1956]

Ma chère Marcelle,
Je t'écris entre deux piles de caisses, nous avons vendu notre maison, nous devons la quitter la semaine prochaine et notre maison neuve n'est pas prête, ce qui nous cause un tas de chichis. Je placerai les enfants pensionnaires pour un mois et nous, les parents, nous camperons ici et là. Et la maison neuve nous absorbe presque complètement. Nous avons un architecte, mais pas de contracteur, ce qui veut dire que nous devons voir à tout, acheter tout, surveiller tout, décider des plus petits détails. C'est une belle aventure qui nous cause bien des maux de tête.

Je n'ai pas besoin de te dire que ton aventure a secoué ta famille assez violemment[19]. Chacun a réagi à sa manière évidemment, mais à une haute tension.

19. Il se trouve que la propriétaire de la maison que Marcelle loue à Clamart a l'habitude de venir « faire le ménage » dans une pièce dont elle a conservé les clés et l'usage. Mais elle vient avec son amant, ce que Marcelle ne supporte pas très longtemps. Elle lui interdit donc l'accès à la maison. Or ledit amant est marié, il est agent de la DST (Direction de la surveillance du territoire, service de renseignement du ministère de l'Intérieur chargé du contre-espionnage), et c'est le seul lieu où lui et la propriétaire peuvent se retrouver clandestinement. L'idée de ne plus voir son amant rend la propriétaire folle. Elle vole alors les documents d'une amie de Marcelle qui milite pour des mouvements séparatistes basques et, avec l'aide de son amant, les attribue à sa locataire, qui est accusée d'espionnage et menacée d'expulsion du territoire français. De plus, Marcelle a traversé les Dardanelles, en Turquie, ce qui ne fait qu'alimenter le dossier d'espionnage.

Quand Robert a reçu ton téléphone de Paris, nous étions à Sainte-Adèle, à l'Institut des affaires publiques où il était à l'étude cette année : l'éducation dans la province. L'assistance est toujours de très belle qualité et il s'y fait un frottement de bons cerveaux qui est très enrichissant. Robert, en même temps, en profitait pour commencer à travailler ta bourse. Ton aventure a tout jeté à terre. Il a fait son possible pour essayer de t'aider, grâce à deux types des Relations extérieures qui étaient là. Le Canada ne pouvait obtenir qu'un sursis, la France étant absolument libre de refuser sur son territoire les personnes qu'elle ne désire pas.

Toujours est-il que les réactions de tes frères et sœurs furent très différentes quoiqu'un peu exagérées, surtout de notre part, maintenant que nous savons que tu es en voie de tout remettre au clair.

Jacques avait un grand sourire, d'abord parce qu'il était bien heureux de te voir revenir au pays et ensuite : « Ce n'est pas n'importe qui, qui peut se faire chasser d'un pays ! » disait-il, ébahi. Il te voyait, ayant ramassé des Algériens rebelles ou ayant conspiré contre l'État !

Thérèse riait, trouvait ça très drôle, voulait annoncer la bonne nouvelle à tout le monde. Il y eut même une bonne grosse chicane entre nous deux. Elle nous traitait de bourgeois, jouissait de sa petite anarchie et vivait en toi son évasion.

Nous, les autres, Paul, Bobette, Robert et moi, nous étions tragiques, atterrés et un peu en maudit. « Dans quel plat s'est-elle fourré les pieds ? » nous demandions-nous très inquiets, doutant un peu du coup de ta propriétaire. Nous avions une vue des plus funestes sur les conséquences de cette aventure, nous pensions à ton désarroi, nous vivions une grande tragédie. C'en fut une pour toi, j'en suis certaine ; qu'elle perde de l'ampleur tant mieux, tu l'effaceras, dis-tu, et dans dix ans tu en riras avec nous.

Mais grands dieux ! Sois prudente, ne te bats pas si possible avec des adversaires trop gros. Ne te frotte pas trop avec les Goliath, cher petit David, le coup de la fronde, ça ne marche pas tout le temps ! Et puis, ne te fie pas à trop de monde, les gens en qui on peut avoir confiance sont assez rares, tu sais.

Paul et Robert ont été complètement déroutés par ton accent au téléphone.

Tu pourras revenir peut-être au pays dans quelques années, il y aurait tellement de travail à faire ici, un pays, ça se forme par les gens qui y travaillent. Tracer des sentiers, j'imagine que c'est plus passionnant que de toujours croiser des chemins battus.

C'est probablement parce que je trouve triste de penser que tu ne reviendras plus, que je te dis ces choses…

Je t'embrasse,

Madeleine

De Marcelle à Madeleine

[Clamart, le] 15 oct[obre 19]56

Mon cher Merle,

Les choses s'arrangent quoiqu'elles sont aussi folles. Je suis au régime sur-sitaire. On me tolère de quinze j[ou]rs en quinze j[ou]rs. Le ministère de l'Intérieur a ouvert une contre-enquête et demandé des explications à la DST. Ça va barder, mais je gagnerai – quoique la France me semble de plus en plus une dictature policière.

2ᵉ – J'ai une exposition personnelle au « Haut Pavé », galerie ayant bonne réputation sur les quais. J'y expose du 22 au 29 octobre[20] – et j'espère y vendre des tableaux – car toutes ces histoires, le voyage sur la Côte d'Azur, etc. – m'ont jetée dans une mouise financière + les frais de l'avocat. L'affaire *une fois réglée* coûtera très cher.

La propriétaire continue le procès. L'avocat compte l'actionner de 20 millions pour diffamation, etc. Mon petit merle – tu vois un peu ma vie actuellement – un cauchemar. Les enfants eux sont en grande forme. Dani va au lycée et semble emballée – mais j'ai quand même une expo à Paris – ça me console – et mes amours avec Göran vont à merveille. (Il est toujours en Suède, mais semble très amoureux.)

Enfin ça passera. Écris-moi sans cœur.

Marce

De Marcelle à Madeleine

[Clamart, le] 15 nov[embre 19]56

Mon chère Merle,

Est-ce que je t'ai posté ma lettre ? Enfin. J'en écris une autre – car j'ai tellement de neuf à te raconter.

20. *Ferron : peintures,* Galerie du Haut Pavé (Paris), du 22 au 29 octobre 1956.

Mes amours suédoises sont de plus en plus sérieuses. Il est venu en avion l'autre jour. Je vis sagement en attendant qu'il vienne habiter Paris.

Pour le procès – je suis blasée de ce genre d'émotion – je vis en « sursis » de 15 jours en 15 jours.

Pour l'exposition, tout a très bien marché – j'aurai un papier avec photo dans *Le Soleil* de Québec.

Un aussi en décembre dans *Cimaise*[21] – une des rares revues consacrée à la peinture non figurative.

L'autre avocat – le baron de Sariac, m'a fait payer le procès pour la maison avec un tableau. Il a une collection – je lui ai porté un tableau et reçu une lettre enthousiaste – « un enchantement que ce tableau ».

Duthuit le gendre de Matisse a aussi été emballé de l'expo. A choisi une gouache.

Je peindrai aussi un pan de mur dans le garage de Philippot avec Mathieu, Riopelle, Zao Wou-ki, etc. – il y aura un papier dans *Life Magazine* à ce sujet. […]

La guerre[22] a passé à un cheveu d'éclater – les gens « stockaient » les provisions. Il y avait de l'angoisse dans l'air. J'ai songé qu'en pareil cas valait mieux « se tirer » – donc l'ambassade évacue les enfants si tôt le danger confirmé et moi ? Je veux aller en Suède – mais je n'ai pris aucune décision. C'est toujours le même dilemme : les enfants ou l'amour – mais cette fois-ci…, on ne retrouve pas des amours comme ça tous les jours et puis, bon Dieu, je voudrais bien le vivre.

Les enfants sont au mieux – Dani a beaucoup changé depuis qu'elle va au lycée. Je crois que ce milieu lui convient mieux que l'école publique – étant plus fin et les valeurs de la cervelle étant plus appréciées. Elle a embelli aussi.

Diane est toujours tellement attachante. Le Babalou me suit comme un petit singe.

Le chien est toujours aussi fou – le chat pisse dans l'atelier.

En général le temps est au beau.

Et toi mon merle – et la maison ? Habites-tu toujours l'hôtel ?

21. Herta Wescher, « Ferron : Galerie du Haut Pavé », *Cimaise*, n° 2, novembre-décembre 1956.

22. Référence probable à la crise du canal de Suez qui débute en octobre 1956.

Écris – tu sais que je deviens professeur de français pour Anglais – le soir. Les enfants coûtent de plus en plus cher – enfin.

Baisers,

Marce

De Marcelle à Thérèse

A/s [de] D^r Ferron
[Clamart, le] 25 nov[embre 1956]

Ma chère Bécasse,
Simon a-t-il reçu son couteau ? Ça ne semble pas lui avoir plu si je constate le silence. Es-tu déménagée ? Écris-moi.

Je vis avec des soucis – l'affaire semble se classer – la peinture, elle, va bien.

En décembre ou janvier quelque chose à la télévision canadienne.

Mercredi un homme très riche qui veut me prendre dans sa galerie. Un autre de Bâle, Suisse, doit aussi venir.

Suis depuis hier professeur de français pour un couple d'Anglais (directeur du *Herald Tribune Journal*).

Comme tu vois, *je me remue.* Je vis actuellement comme un ours, bougeant très peu de Clamart. Je travaille.

Les enfants n'ont jamais été aussi bien.

Enfin, je suis heureuse. Si seulement cette sacrée guerre peut ne pas venir.

Je n'ai jamais eu tant de problèmes. Procès pour la maison, procès d'espionnage, mais la situation semble tourner à mon avantage.

De toute façon ça me coûtera 1 000 $. C'est un sale coup, mais on n'en crève quand même pas. Même si j'ai vécu dans une terreur folle pendant deux mois. Un monde à la Kafka. Tu imagines que du jour au lendemain, devenir espion, ça te semble irréel, une erreur. Mais quand tu réalises que c'est écrit sur un grand livre, ça te déboussole. À croire que tu vis avec un double.

Écris. Envoie-moi au moins une miette de ce que tu écris.

Je t'embrasse,

Marce

De Marcelle à Madeleine

[Clamart, fin novembre 1956]

Mon cher Merle,
Est-ce que je t'ai écrit. Je crois que oui. Toi pas ? Es-tu toujours à l'hôtel ?

As-tu vu mon papier dans *Le Soleil* ?

Ci-inclus, une photo d'une gouache.

J'ai été demandée par la Biennale d'Ottawa – j'espère que mes tableaux seront choisis. Mes activités de professeur se poursuivent. Il fait un froid de canard – les gens ont peur de la guerre – l'essence est rationnée – et voilà – on continue sa petite peinture comme les fous d'asile.

Mes amours suédoises deviennent ultrasérieuses. Göran vient habiter Paris en décembre. Quel amour. Je suis même prête à lui faire un fils. Mais avant, j'espère que René demandera le divorce.

Je file donner mon cours.

Suis paresse.

Te répondrai longuement. Baisers à tous les deux,

Marce

De Madeleine à Marcelle

Saint-Joseph-de-Beauce, [le] 8 décembre [19]56

Ma chère Marcelle,
Chaque fois que je reçois une de tes lettres, j'ai l'impression d'être secouée par un tourbillon ; après j'en ai pour des jours à rire toute seule, moi qui mène la vie la plus paisible au monde, moi qui suis devenue comme une espèce de plante parce qu'il n'y a que la température qui change autour de moi, je sens le soleil, le vent, la pluie, moi, la paisible je reçois une lettre de toi dans laquelle tu me parles de tes procès, de ton avocat qui est un comte, un amour qui est suédois, d'une expo, qui est un succès et patati et patata et tout ça pêle-mêle dans la même lettre ! Je me tords de rire. Là où je me suis moins tordue (c'était dans la lettre suivante), c'est quand tu m'as annoncé que tu étais prête à faire un fils à ton héros du Nord. J'ai trouvé ça complètement exalté, complètement ridicule. Donne-lui les preuves d'amour que tu voudras, mais pas celle-là, grand Dieu ! De grâce ! Promets-moi que tu n'en feras rien ou je t'engueule comme jamais je n'ai pu le faire.

Nous sommes enfin entrés dans notre maison neuve, j'ai travaillé comme un vieux chien de traîne, je suis abrutie de fatigue. Toutes ces fenêtres à laver, à habiller ; toutes ces caisses à vider. J'en ai encore pour un mois et notre installation sera chose faite. La besogne ne m'effraie pas parce que nous nous sentons très heureux ici.

Les événements mondiaux nous ont bouleversés. Nous vivons, je pense un tournant de l'histoire. C'est terrible ce que la vie peut être dure, quand tu la regardes sur le plan universel. Il nous reste à croire en qui ? À quoi ?

Bientôt il faudra que je m'arrête et que je fasse le point, tout est mêlé dans mes idées, dans mes croyances.

Je t'embrasse. T'écrirai mieux bientôt.

Merle

De Marcelle à Thérèse

[Clamart, le] 15 déc[embre 19]56

Ma chère Bécasse,

Mes bêtes sont à côté de moi. Épi (le setter) est un agité et un peu trop fantasque personnage pour les mœurs paisibles de mes voisins. Une mouche qui passe peut le jeter dans des fureurs folles et un bandit pourrait nous fourrer dans des sacs, qu'il trouverait ça tout naturel. Le chat est demi-persan et il a le regard fixe et a une passion pour Danielle et pour le chien.

Je suis au lit avec une grippe grippante. Je me sens comme un puzzle et suis assez tracassée ces jours-ci par l'offre que René vient de me faire = Une maison – atelier, voiture – voyage à Paris – *si je veux rentrer au Canada.*

Mais *actuellement* – rentrer au Canada ce serait comme de demander à un curé de convertir les truites du Sacacomie – ce n'est pas un endroit pour exercer son ministère. Blague à part – je démarre lentement à Paris et fais-moi confiance que c'est dur – 3 000 peintres qui sont comme des loups.

Je m'y fraye un chemin comme dans la brousse, mais les herbes ne repoussent pas derrière, et ça sans piston, sans coucherie, sans fric. Je veux accrocher une des plus sérieuses galeries de Paris et c'est une question de mois. Tu imagines que tenir la vedette à Montréal est une chose plus facile pour un peintre, mais j'aime la bagarre et le va-et-vient de Paris. La peinture est un art social et a besoin de contacts – tu peux rencontrer un grand

poète qui vit dans la brousse, mais les peintres vivent en meutes. Et Paris est irremplaçable. Borduas a trouvé ici, je crois, son écriture définitive – sa peinture en six mois a fait des bonds de géants et tout et tout.

Ce n'est pas que je n'aimerais pas vous voir – mais ce n'est pas le moment ; tu sais très bien à quel point je vous aime, mais il s'agit d'autre chose. Évidemment que je comprends que René en a assez de cette situation – mais trouver la solution à notre organisation est difficile – je crois que le mieux serait le divorce – mais le problème des enfants ne serait pas résolu – j'y suis énormément attachée et il faut te dire que nous sommes heureux ici – nous vivons très sobrement 2 600 $ par an – la moitié de ce que vous avez – Danielle et Diane font de la danse, piscine et cours de natation – Dani est dans le meilleur lycée de France – etc. Comme toute l'instruction est gratuite ainsi que les soins médicaux – je boucle – mes filles sont devenues belles et puis je les aime. Pour le fric – je serai certainement en mesure de tout payer d'ici un an ou deux – (Riopelle a quatre voitures) Borduas vend par millions de francs et je me classe de plus en plus sur le même rang. Si tu veux – quand je démarrerai ce sera rapide tu peux être certaine – mais Paris est une grande courtisane capricieuse qui prend six mois pour faire un geste. Elle amasse toutes les petites manifestations ; critiques, renommées parmi les peintres et un bon jour ça y est – tu fais partie de l'engrenage – tu y réussiras ou t'y casseras les reins – car faut te dire que le succès ici est sans merci.

Mais je n'ai jamais eu la tête aussi pleine à craquer – j'ai l'imagination qui se développe comme un cancer – plus je peins et plus les tableaux sont bons – suis actuellement dans une très bonne veine, enverrai quelques tableaux au Canada.

Peut-être que les enfants pourraient aller y passer les vacances ou un an à tour de rôle – je comprends René et sa générosité me touche profondément – mais ma vie est tellement axée sur la peinture que ça change évidemment beaucoup de choses – et ne serait-ce pas une illusion si nous vivions ensemble après cinq ans de séparation ? Les contrats strictement rationnels ne donnent jamais rien de bon.

Je n'ai pas encore la réponse de la DST. On étudie toujours *mon dossier* je suis toujours dans l'incertitude – mais les chances sont grandes pour que l'affaire se règle.

Ai exposé hier dans un grand truc très mondain – la haute gomme de Paris – après ça tu as le goût d'aller te cacher dans un trou quand tu penses que ce sont ces snobs qui achètent la peinture.

De Paul à Marcelle

[Ville Jacques-Cartier, le] 21 déc[embre 19]56

Ma chère Marcelle,

Excuse le manque de cadeaux pour Noël, mais j'ai trouvé moins compliqué d'ajouter 10.00 $ à ton dernier chèque d'allocation et de même tu pourras acheter ce que tu veux. Donc Joyeux Noël à toutes.

L'exposition aurait lieu à L'Actuelle, galerie de Molinari. Deux ou trois huiles seraient certainement bien vues.

Nous partons passer le Noël dans la Beauce et après ce voyage je t'enverrai des photos.

L'article du *Soleil* était très léché. Un article à Montréal avant l'expo serait utile.

Je cours à la banque.

Becs,

Paul

Jacques dit ne pas vouloir t'écrire, étant contre l'exil ! ! ! Tout de même, il te fait ses vœux de Noël.

1957

De Madeleine à Marcelle

[Saint-Joseph-de-Beauce, janvier 1957]

Ma chère poussière,

Ton article dans *Le Soleil* nous a enchantés, c'était très élogieux, j'en ai été émue. Et le lendemain, j'ai passé l'avant-midi à répondre au téléphone : on me demandait si j'avais lu l'article ? Si c'était bien ma sœur ? On me disait : « Quand on pense qu'elle expose près des grands peintres ! » Et on me félicitait ! Et bien que j'eus un peu le fou rire de me voir décerner des félicitations, me demandant un peu comment je les méritais, je t'avouerai que j'étais quand même touchée et j'avais envie de relever la tête, obéissant au même principe qui fait que tous les membres d'une même famille courbent la lcur quand, par malchance, on y découvre un pendu. Et puis Noël s'est passé avec la visite de Paul, de Bobette et du bébé[1] qui est une miniature du Légarus, fait que j'ai vérifié en replongeant tout le monde dans les albums de famille. Nous avons sauté la messe de minuit cette année et j'étais à peine endormie quand le téléphone me fit sursauter : c'était le frère Jacques, tout heureux, tout excité, qui me parla de tes gouaches, trouvées très belles par lui, Bécasse, Mouton, Gauvreau et d'autres dont j'ai oublié le nom. Ton exposition ira très bien si j'en juge à l'emballement de Jacques, qui s'ennuie beaucoup de toi. (D'après Paul.) Ce cher Johny, quel être compliqué. Je pensais que les événements de Hongrie lui auraient un peu abattu la fièvre russe, non ! ma fille, il a trouvé toutes les raisons possibles

1. Yseult Ferron, née le 27 mai 1956.

afin de suivre le *party line*. Il a abandonné la tâche de réécrire l'Histoire du Canada, trouvant très difficile de trouver les preuves à ses affirmations. Il est tout de même devenu très compétent dans la matière et vient de se lancer à écrire une pièce de théâtre historique[2]. J'ai bien peur qu'on ait beaucoup de peine à y reconnaître les personnages de notre manuel du couvent !

C'est drôle de nous voir tous vieillir en développant chacun nos manies propres. Thérèse elle développe la phobie du riche, il n'y a d'authenticité, de valeurs humaines, de poésie que chez les pauvres, tout ce qui sent la réussite lui devient suspect. Paul, lui, devient de plus en plus silencieux, nous, nous devenons, je pense égoïstes, nous ne sortons presque plus, nous essayons d'échapper à tous les malheurs du monde, nous sommes comme des vers à soie dans leur cocon ; nous aimons la douceur de la soie. Du haut de notre colline, nous dominons la plaine avec admiration, il ne faudrait pas qu'un jour nous le fassions avec insolence.

Tu devrais voir la poudrerie qu'il fait aujourd'hui, elle fonce sur chaque maison, balaie le toit, derrière chacune fait un grand remous et repart en se soulevant dans un bond. D'ici c'est splendide. Je serais bien heureuse que tu viennes nous voir. C'est ce que je souhaite pour [19]57 ; je t'avouerai que je n'y crois pas tellement, mais je suis comme tous ces catholiques qui doutent de tout dans leur religion tout en demandant toujours un miracle. Je t'embrasse, je te souhaite la bonne année. J'embrasse les petites. Je t'écrirai plus longuement quand je ne serai plus si fatiguée. Notre installation m'a exténuée, je dors depuis quinze jours. J'ai hâte de me sentir revivre. Bonne année !

Tout le monde t'embrasse.

 Merle

De Marcelle à Madeleine

[Clamart, le] 5 janvier [1957]

Mon cher Merle,
Je suis fatiguée à en crever. Je peins depuis 8 h a. m. et il est minuit – je pataugeais dans une symétrie quasi classique et je donne actuellement un coup de collier pour en sortir – parce que ça m'ennuyait affreusement.

2. Jacques Ferron, *Les Grands Soleils*, Éditions d'Orphée, 1958.

Re : peinture. J'enverrai à Paul la revue *Cimaise* où j'ai un papier – très flatteur – d'un critique important que je ne connais pas. Participe aussi à une expo de peinture française aux États-Unis[3].

Tes lettres me font toujours bien plaisir.

À propos de Bécasse et de sa prédilection pour les humbles – il me semble que ça manque de complexité – et que ce qui lui fait peur chez les gens plus habiles c'est certainement la forme. C'est comme mon Baron – il me dit : « Ne vous préoccupez plus de cette question de logement – faites votre peinture » – il a un air dédaigneux – blasé – me serre la main du bout des doigts.

Et pourtant paye de sa personne dans une plaidoirie emmerdante.

C'est entendu que ces gens-là me font peur – comme la comtesse de Paris… Ce n'est pas parce qu'ils sont riches – mais comme ils le sont, toute leur vie ne consiste peut-être qu'à briller – l'homme qui défend sa vie a des chances d'être plus profond.

Je t'avouerai que j'aime les grands riches qui ont une liberté totale vis-à-vis de la vie, il y en a sans doute très peu. Rencontré l'autre jour Jacques Dubourg – expert coté – un des plus grands marchands de tableaux de Paris – sa simplicité, son charme sont sans fortune. La vieille Europe a ceci de bien agréable – c'est que le parvenu y est très vite dépisté et plutôt mal vu.

Bécasse semble oublier que des gens sans valeurs n'en acquièrent pas si on les couvre d'or.

J'aimerais être riche pour vivre sans mesquinerie – pour avoir un cheval et des toiles achetées toutes faites[4] et pour peindre avec des couleurs à mon goût et pour prendre l'avion au moment où j'aimerais vous surprendre dans une tempête de neige.

Göran – mon Suédois – n'arrivera qu'en février – comme j'ai beaucoup de travail.

Toujours en sursis – on s'habitue, même à une situation aussi folle.

Les gosses vont bien – merci beaucoup pour le chandail à Bab qui lui donne un air mutin.

3. Référence probable à l'exposition *New Talents in Europe*, du 3 au 14 mars 1957, où Marcelle est inscrite avec les peintres *from Paris*.

4. Marcelle monte elle-même les toiles sur le châssis.

Bonne année. Paul me dit [que] les Cliche sont bien campés.
Je t'embrasse.

Marce

De Thérèse à Marcelle

[Ville Jacques-Cartier, janvier] 1957

[*La lettre est écrite sur du papier à en-tête de l'étude de notaire de leur père* :
J. A. Ferron, N. P.]

Ma chère Marcelle,
Excuse si je suis un peu en retard, mais je voulais accompagner mes souhaits d'un beau cadeau. Je n'ai mis le nez dehors que pour aller faire du ski à Belœil. À plus tard la grande ville et le cadeau, bonne fête beauté.

Je suis emballée à l'idée de voir tes filles à l'été.

J'ai dit à Simon : « tu parles si elles vont en avoir des choses à nous raconter » (a beau mentir qui vient de loin !), mais lui ne voulant jamais être dépassé a répondu, l'air hautain : « nous aussi ». Son esprit de supériorité finira par le perdre. Cet été Chaouac, qui est du même style, avait hâte de l'épater, car elle nage très bien. Aussitôt arrivée à Saint-Alexis [-des-Monts], elle a dit à Simon : « Déshabille et viens te baigner. » Simon la voyant plonger dans huit pieds d'eau en fit autant même s'il ne savait pas nager… il apprit. Bertrand et Jacques, qui étaient sur le quai, connurent un moment d'angoisse.

Bonne fête, brave Poussière. Que le succès continue à t'aimer.

Thérèse

Mille becs. Sois heureuse. C'est pour le souvenir[5].

De Paul à Marcelle

[Ville Jacques-Cartier, le] 25 fév[rier 19]57

[*La lettre est écrite sur du papier à en-tête* : Tél. Or. 4-8111 1285, chemin Chambly, Jacques Ferron & Paul Ferron, Médecins, Jacques-Cartier, P. Q.]

5. En référence à l'en-tête du papier à lettre.

Ma chère Marcelle,

Les trois huiles sont arrivées en bien mauvais état ; le papier glacé ne coûte pas cher ! Mets-en ! J'espère que l'autre toile sera intacte.

Pour ce qui est de René, tu m'apprends qu'il veut divorcer, dans ce cas n'envoie pas les enfants à l'été (si tu veux les garder !). Si ce divorce semble devenir réel, il serait peut-être sage d'étudier ton contrat de mariage (si mon souvenir est bon, le paternel avait prévu cette possibilité et t'avait protégée de façon assez raide pour René). Tout de même, tu n'es pas en état, avec ta petite santé, de libérer René des obligations qu'il a prises par ce contrat. Autre conseil venant du paternel : « En affaires, il ne faut pas avoir confiance même en son frère. » Alors fais attention à tes lettres à René, elle te seront sûrement mises sous le nez s'il y a contestation soit à propos des enfants, soit à propos de la rente à te verser. Ces conseils sont évidemment confidentiels, car nous voyons René de temps à autre et, dans ton intérêt, il vaut mieux rester amis.

Re : expo.

1er Tu veux que je porte ta prochaine toile à Agnès Lefort, et 4 aquarelles, pour lui montrer ou lui laisser ?

2e Nous sommes à faire encadrer tout le stock chez Gabriel Filion[6], qui parle d'organiser ton expo avec un frère peintre[7] (!) qui a formé Claude Vermette le céramiste et Mousseau.

3e Est-ce une expo de prestige ou de profit que tu veux ? Chez Molinari tu ne couvriras peut-être pas tes frais. Si par contre, comme je crois comprendre, c'est une expo de prestige que tu veux, c'est la place chez Moli[nari].

J'attends ta réponse avant d'aller chez Moli.

J'ai placoté au téléphone avec Lefébure qui m'a donné de bonnes nouvelles de toi et des enfants. Pour ce qui est de la critique que tu as envoyée à René, je ne l'ai pas vue.

À la prochaine,

Paul

Les photos sont évidemment de Noël.

6. Gabriel Filion (1920-2005), peintre, signataire du manifeste *Prisme d'yeux*.

7. Frère Jérôme (1902-1994), peintre et professeur.

De Madeleine à Marcelle

[Saint-Joseph-de-Beauce, le 10 mai 1957]

Ma chère Poussière,

Il y a déjà un mois que tu es passée parmi nous, comme un cyclone[8]. Tu n'as pas tellement changé, mais ce qui était en toi confiné, ce qui n'était que possibilités, s'est développé, s'est mûri, épanoui, tu n'as absolument pas changé de personnalité, mais tu as eu le climat propice à son épanouissement. Et tu as acquis une assurance, ma chère, qui nous a tous épatés. Et ton ardeur, ta volonté, ta ténacité m'ont fait penser à ces petits remorqueurs qu'on voit souvent sur le fleuve et qui m'ont toujours étonnée : ils sont tendus, les moteurs à plein pouvoir, font de la fumée plus qu'un transatlantique et viennent à bout de ces énormes barques qu'ils tirent. Malheureusement, je me suis demandé si tu ne forçais pas un peu ton moteur. J'espère que tu ne tournes pas toujours aussi vite que pendant la fin de semaine où je t'ai vue.

Robert et moi quand nous revenons de Montréal, nous nous faisons toujours un peu pitié sur le plan relations humaines : tous les gens avec qui nous sommes obligés à des civilités ici (à part la famille Cliche bien entendu) sont tous des admirateurs passionnés, irraisonnés de Duplessis, avec qui il n'y a aucune discussion possible (ça te donne une idée de la mentalité). Ce qui fait que nous devenons de plus en plus solitaires et que moins nous voyons de monde, plus nous sommes heureux. C'est pour ça que nous sommes un peu guindés, un peu étourdis quand nous arrivons à Montréal, dans des milieux libres où il y a de l'air frais.

Nous avons lu la dernière pièce que Jacques présente au concours du Théâtre du Nouveau Monde[9] ; je trouve que c'est une réussite formidable. C'est une pièce historique, mais traitée à la Jacques c'est-à-dire avec fantaisie, avec certains traits violents, très violents. [Par] ex[emple] : les habitants de 1837 sont traités d'une manière tout à fait méprisante, le per-

8. Exposition chez Agnès Lefort. Voir « À la galerie Lefort : huiles et aquarelles de Marcelle Ferron », *La Presse,* 10 avril 1957, p. 66.

9. Il s'agit des *Grands Soleils.* La pièce est présentée en 1957 au premier concours d'art dramatique organisé par le Théâtre du Nouveau Monde. On couronne finalement l'œuvre d'André Langevin *L'Œil du peuple,* présentée au TNM à partir de novembre 1957. (Pierre Cantin, *Jacques Ferron, polygraphe,* p. 443.)

sonnage qui représente cette classe fait sa dernière sortie de scène à quatre pattes et nous sommes tellement pris par la pièce que nous sommes furieux de ne pouvoir y ajouter le « coup de pied au cul ». Et puis il y a un côté poétique tout à fait charmant, un côté esprit qui brille ici et là. Tout à fait gratuit et le côté patriotique qui peut quelquefois être si pompier, devient dans la pièce de Jacques, complètement exaltant. Robert était rouge de plaisir quand il arriva au mot « fin » et moi je fus bien heureuse.

Nous sommes en plein chantier, nous finissons l'extérieur de la maison, nous travaillons au terrassement : je viens d'aller vérifier l'arrivée du 60e voyage de terre.

Je t'ai mallé il y a deux jours quelques [*mot manquant*] pour tes filles que j'embrasse.

Je t'embrasse et t'aime bien, tu sais.

<div align="right">Merle</div>

Notre curé a été reçu monseigneur[10], ce qui a donné lieu à des réjouissances aussi naïves qu'exagérées. Je t'envoie le menu du banquet pour te faire rigoler un peu.

De Marcelle à Madeleine

[Clamart, mai 1957]

Mon cher Merle,
J'ai l'impression que j'ai dû te faire une impression assez pénible ; j'étais comme un chien fou et pour vous voir vraiment, il aurait fallu me rendre à Saint-Jo[seph-de-Beauce] et que là, en sirotant un petit verre, on ait de longues soirées de placotage ; je n'ai pas vu davantage personne ; ça me met en furie, je crois que ces histoires avec René me font un peu perdre les pédales ; tu sais qu'il vient de me couper les vivres, et ce, sans un mot d'avertissement ; j'ai dû vivre au crochet de mes amis depuis ; je vais essayer de travailler, mais l'ouvrage ici est introuvable et tellement mal payé. Suis allée hier à un party ; dansé beaucoup avec le directeur d'une des galeries les plus cotées, doit venir ici dans quinze jours ; donc je travaille ; un an et j'étais sortie du trou, quel maudit cochon ; Paul vous a-t-il envoyé copie de sa déclaration ? Les principaux motifs de sa demande de divorce sont mes

10. C'est la nomination de Mgr Odina Roy, curé de la paroisse, comme prélat domestique.

activités politiques… Imagine le culot ; il m'accuse de lui avoir fait rater sa carrière dans l'armée. Parle de l'affaire de l'expulsion, sachant très bien que j'étais innocente dans cette affaire ; il se conduit comme une ordure et prend tous les moyens.

PEUX-TU RETROUVER LES LETTRES CONCERNANT MA VIE AVEC LUI ET SURTOUT CELLE OÙ JE DEMANDE À ROBERT DE PLAIDER MON DIVORCE ? Fouille et envoie le tout à Paul pour qu'il les remette à l'avocat.

J'en viens à me demander si je ne suis pas folle pour attraper autant de mauvais coups. Peut-être faut-il perdre et recommencer ? Mais je ne peux pas me résoudre à perdre les enfants. Si je rentre au Canada, je ne suis pas plus avancée ; il me guettera et à la première incartade, le divorce, etc.

J'ai vu Charles Lussier qui vous fait dire bonjour et qui m'assure que la France ne fait pas l'extradition des enfants ; elle n'agit dans ce sens qu'au criminel. Alors René m'accuse d'avoir imité sa signature (c'est ce si irresponsable Jacques qui lui a tout raconté) pour obtenir le passeport des enfants. Heureusement qu'à l'époque j'avais une procuration ; est-ce que je peux échouer en prison ? Je nie cette sacrée signature que j'ai imitée uniquement pour sauver temps, dans la fringale que j'avais d'avoir mon passeport au plus vite, eh bien cette copie a été drôlement bien faite, je crie. René qui était d'accord que j'aille à Paris (ces lettres en font foi) trouve ce moyen d'essayer de me faire un dossier au criminel ; la police montée est allée enquêter chez Jacques après une plainte de René à ce sujet ; comme tu vois il ne manquait plus que ce pétrin ; Robert peut-il conseiller l'avocat ?

Suis fatiguée.

Je t'embrasse. Tu ne peux pas savoir à quel point je suis harassée moralement. Je me ferme les yeux et fais comme l'autruche, mais je t'assure que peindre dans ces conditions demande un maudit contrôle ; et c'est bizarre, mais ils sont meilleurs dans le sens où tu le prévoyais ; je suis revenue à mes marottes, à ce monde toujours lié affectivement à la nature ; la différence d'avec avant, c'est que les transparences sont blanches ; je crois m'être dégagée de l'influence de Borduas et mon voyage au Canada y est pour quelque chose.

Et voilà, le bateau est en plein courant, faut pas « se noyer » c'est tout. Je vous aime,

Marce

Réponds *S. V. P.* au plus vite ce que vous en pensez. Je ne sais plus.

De Marcelle à Robert

[Clamart,] mai [19]57

Dimanche

Mon cher Robert,

Je reçois de l'ambassade ce mot :

J'ai le regret de vous faire savoir que le ministère canadien des Affaires extérieures a décidé de révoquer votre passeport canadien.

Je vous saurais donc gré de bien vouloir remettre votre passeport à nos services dans les plus courts délais. Le cas échéant, ils délivreront des titres de voyage temporaires vous permettant de retourner au Canada.

Une des accusations de René était celle-ci :

[1er] « À l'automne 1953, la défenderesse a obtenu en faussant la signature du demandeur un passeport lui permettant de séjourner en France avec les enfants. » J'ai obtenu mon passeport en août [19]53, première erreur ;

2e – J'avais à l'époque une procuration me permettant de signer ses chèques. J'ai des lettres témoignant de son consentement au voyage ;

3e – … tout ça vient des placotages de Jacques qui lui a raconté l'histoire de la signature ;

4e – Laquelle signature j'ai faite en pure imbécillité, voulant couper au plus court dans les formalités vu que René était au Japon, qu'il était consentant, etc.

Qu'est ce que je dois faire ?

J'essaie de contacter le fils Pearson (fils du ministre des Affaires extérieures) qui se trouve présentement à Paris et que Lussier connaît bien.

Réponds-moi en vitesse, si je perds le procès, ces accusations politiques me couperont de tout, je perdrai les enfants, pension et me trouverai à Montréal dans une situation bien précaire. Tandis qu'ici, j'ai quand même la possibilité de vivre de ma peinture. J'aurai une expo à l'automne dans une bonne galerie, j'expose à *Réalités nouvelles,* un groupe de collectionneurs, haute finance et « du grand monde » me prennent sous leur jupe. Je n'ai pas l'intention de perdre ces avantages.

Et surtout de vivre avec terreur près de René.

[…] il m'accuse de lui avoir fait rater sa carrière militaire. J'ai une lettre où il accuse le Papou, où il menace l'armée de chantage et [de] dénonciations dans les journaux, où il dit que je vis comme sursitaire en France vu

que je suis expulsée ; l'affaire est réglée, j'ai une carte de séjour comme tous les étrangers et il le sait très bien ; il prend tous les moyens et les plus salauds. Il parle d'écoles marxistes pour les enfants et ça n'existe pas.

Enfin tout ça n'est pas très malin et facilement réfutable. Sans doute pour ça qu'il me fait le coup du passeport.

Écris-moi vite ; je vis à haute tension d'angoisses et j'ai bougrement hâte qu'il me fiche la paix.

De Madeleine à Marcelle

[Saint-Joseph-de-Beauce, juin 1957]

Ma chère Marcelle,
Tu vis en pleine guerre, nous sommes tes alliés.

La mission de Robert est accomplie. La carte qu'il a jouée est pesante, j'ai l'impression que ce sera aussi effectif que la dernière fois. Je te dirai tout de même que ça me bouleverse un peu de savoir que tu te sépareras de tes enfants.

Mon espoir est que René se sente dépassé par son rôle de père, qu'il s'en fatigue et que comprenant son erreur, te retourne tes filles, surtout si tu gagnes le procès. En tout cas pour une situation compliquée on peut dire que c'en est une ! Ça paraît que René fut mêlé à l'organisation de l'Union nationale, il est bon élève, il a appris les méthodes et s'en sert avec grand aplomb.

Je suis seule ces temps-ci, Robert fait la campagne dans les comtés de Lévis et de Lotbinière. On m'en fait de grands éloges. J'ai rencontré un juge la semaine dernière qui m'a dit qu'on discutait depuis quelques temps à Québec afin de trouver un nouveau chef du Parti libéral provincial et que le nom de Robert avait été celui qui avait été le plus retenu. Évidemment que Robert ne sera probablement jamais chef du Parti libéral, mais ça fait tout de même plaisir : il a de l'étoffe ce cher ange. Je ne dirais pas ça même à Jacques ni à Thérèse, je passerais pour une cinglée, mais à toi je dis tout. Je me demande même si la vocation de Robert n'était pas de briller en politique et si je ne détruis pas un peu sa combativité en l'entourant d'un bonheur tout chaud, tout amollissant.

Sitôt que j'aurai des nouvelles de ton passeport, je te l'écrirai parce que je suis certaine que tu dois vivre comme si tu étais assise sur une pelote d'épingles.

Ma vie est diamétralement opposée à la tienne et j'ai tout de même l'impression que je comprends ta vie comme si elle était calquée sur la mienne.

Je t'embrasse et espère que l'impasse dans laquelle tu vis achève. À l'automne les jeux seront faits.

Merle

De Marcelle à Madeleine

[Clamart, juin 1957]

Mon cher Merle,

Je reçois ton paquet et ta lettre, j'allais t'en poster une, je recommence.

Merci pour les robes, Diane à qui elles font était très excitée ; et moi très contente que mon grand foin soit habillée ; les filles vont à merveille ; hier j'ai fait une folie bœuf et je leur ai acheté chacune une robe de sortie, elles sont superbes là-dedans. Et je suis toujours devant le même problème : est-ce que je pourrai les renvoyer au Canada ? Je ne crois pas ; c'est mon œuvre et je ne veux pas que l'on me les massacre […], car tu imagines que René ne va pas s'embêter avec et il va tout simplement les coffrer pensionnaires ; ça me donne mal aux nerfs ; leur gaîté, leur équilibre, leur façon libre et sérieuse de résoudre les problèmes, tout ça il va leur ficher par terre. Je vais bouffer jusqu'aux derniers sous et on verra bien ; je ne peux risquer de lui envoyer et de les perdre (si je perds le procès). Je suis devenue amie avec le proprio (Jaeger) de la galerie Jeanne Bucher ; il me plaît beaucoup, me fait un bien immense par son attitude vis-à-vis de la peinture, qui n'a rien de commerciale ; me dit que j'ai tout d'un grand peintre, mais que le marasme de ma vie se voit dans ma peinture. M'a amenée à Montlhéry courir dans une voiture de course. Tu me vois avec le gros casque, les lunettes, dans une voiture grosse comme une noix ; c'est vraiment excitant et je comprends les fanatiques de la vitesse ; j'ai réalisé qu'on ne tourne pas très facilement à du 150 à l'heure. C'est très difficile comme sport, mais j'aimerais bien acquérir une certaine habileté. Les élections ont dû surprendre Robert. Dans un sens n'est-ce pas mieux ? Est-il vrai que la campagne[11] a été gagnée en protestation contre la trop grande mise de capitaux

11. Il s'agit sûrement des élections fédérales du 10 juin 1957 que John Diefenbaker, chef du Parti progressiste-conservateur, remporta contre les libéraux.

américains ? Et que ça indiquerait un rapprochement avec l'Angleterre ? J'ai vu *Les Enfants du paradis,* c'est un film merveilleux, doux, amer et tendre. C'est peut-être la décadence économique ici, mais je m'y sens bien. Écris-moi longuement…

Je me sens soudainement triste et admire la paix dans laquelle tu vis. La robe grise que tu m'as envoyée me fait comme un charme. Il fait très chaud, je n'ai rien décidé pour les vacances. Je ne décide plus rien, j'attends et il restera peut-être un petit trou de souris par où passer. Je pars pour deux jours en vacances avec Göran ; je suis nerveusement très fatiguée, je verrai aussi comment se dénouera ma situation amoureuse ; je me sens volage et émotivement vidée. Je ne vois pas pourquoi Robert ne ferait pas de politique ? Je ne crois pas que tu en sois responsable ; le bonheur ne change pas et ne peut arrêter certaines choses ; peut-être que cette vie d'action intéresse moins Robert que tu ne le crois, sinon il y serait en plein.

Je t'embrasse, chère tendre. Baisers à Robert. Je t'aime,

Marce

De Marcelle à Madeleine

[Clamart, juillet 1957]

Vendredi soir
Mon cher Merle,
Les enfants sont partis mardi.

La maison est comme un caveau, moi comme une écorce de citron, me sentant dépouillée de tout, comme un bateau soudainement lâché dans le courant, sans ancre, sans gouvernail, sans passagers, sans personne.

Je crois que c'est le pire coup – car je n'ai jamais été aussi malheureuse.

Mais j'irai au procès et je compte bien me battre.

Robert peut-il te dire ce que je peux faire avec mon contrat de mariage. En cas de séparation, René me doit du fric, comme il n'en a pas, je laisse tomber l'argent et il me rend les enfants ?

Veux-tu chercher à avoir des nouvelles des filles et m'écrire en vitesse.

A – Où sont-elles ?

B – René a-t-il une bonne ?

C – Les mettra-il pensionnaires ?

D – Comment réagissent-elles ?

Mon Suédois est retourné depuis quinze j[ou]rs dans sa Suède – trop de complications. Comme je ne veux pas laisser les gosses, ça ne marche pas. Je comprends bien. Je vis dans un milieu d'artistes, où ce genre de vie ne permet pas d'enfants; parce que les gens s'imaginent que l'on ne peut travailler avec des enfants. Moi je travaille, je garde les enfants, mais l'amour fout le camp – et je m'en fous. La peinture est maintenant dans des tons très chauds – retour à la couleur – merde au blanc – il faut bien se réchauffer – et je crois que l'état dans lequel je suis attire les hommes.

Demain soir, Roger Blin doit venir. Tu connais – metteur en scène de Bardot – il est très beau et très étrange.

[…] et si cette christ de vie continue ainsi, j'en aurai vite marre – et cette maison que je ne peux plus souffrir. J'irais bien me coucher sous un bananier. Et tout ça à cause de ce maudit ménage raté.

Écris-moi, vieux Merle. Ton amitié et ta sagesse ont le don de me ravigoter, et j'en ai plutôt besoin.

Le procès est bien loin – et surtout j'ai tellement peur de le perdre avec la mentalité hypocrite de la province de Québec, mais ça serait assez incroyable – sept ans qu'elles n'ont pas vécu avec René – et je sais qu'elles m'aiment beaucoup. Donne-m'en vite des nouvelles.

Comptes-tu inviter Danielle pour une semaine – ça lui ferait plaisir et du bien.

[*Dans la marge*] Il y a des jours où on se ferait sauter tellement facilement. J'espère passer ce cap et me lancer à corps perdu dans le travail – la vie ascétique me réussit mieux.

De Thérèse à Marcelle

[Ville Jacques-Cartier, le] 19 juillet 1957

Chère Marcelle,
Un mot à la course pour te dire que les filles vont bien. Tu avais raison de dire que nous en serions fiers : elles sont magnifiques. René les a amenées directement chez Jacques sans l'avertir. Nous savions que les filles arrivaient, mais nous ne savions pas ce qu'il en ferait.

René leur a apporté à chacune un « vélo ». Ti-Bab n'avait pas le sien depuis une heure que déjà elle pédalait à toute vitesse dans la rue sans aucun égard pour les piétons qui détalaient comme des lapins. Revenue de

sa surprise elle a dit à René : « Mais comment je vais faire pour rapporter ça à Clamart ? » Tu aurais dû voir la face du père ! ! !

Diane, elle, regardait son « vélo » et dit : « Je croyais que c'était une farce ! » Danielle souriait, mais ne disait rien.

Toutefois elles restent bien. Tes filles ne sont pas de celles qui s'achètent.

C'est crevant la façon dont elles parlent de P.U. (père Ubu = René). Ça ne s'appelle pas de l'admiration…

Je ne sais si c'est parce qu'elles font de leur mieux, mais elles ont de bien belles manières. Elles mangent beaucoup, dorment bien, s'amusent sans arrêt, rient, bavardent, elles sont crevantes. Danielle sera toujours une grande fille triste, mais déjà elle prend intérêt à nos vies et hier elle m'a fait de beaux dessins.

Hier, parce que Marie[12] pleurait, en cachette elle est montée la trouver et elle lui a lu des histoires. Aujourd'hui nous lui avons acheté des chemises légères pour le chalet. Je lui laissais le choix, mais elle était contente de tout. Elle est très émouvante. Tu n'as pas idée de ce que Jacques invente pour les faire rire. Elles m'ont dit qu'elles voulaient t'écrire. Gigota[13] a dit : tu me tiendras la main.

Diane a déjà plusieurs dessins de préparés pour toi. Il y en a de bien beaux. Elle est très souple Diane. Les miens ont maintenant honte de leurs tours d'acrobatie ! !

Becs,

Thérèse

De Marcelle à Thérèse

[Clamart, le] 27 juillet [19]57

Ma chère Bécasse,
Ta lettre est tombée comme une pluie soudaine après des mois de séche-resse.

Clamart est vide comme un caveau. Le bruit des gosses continue à résonner – et j'ai une peur panique de ne plus les revoir et surtout qu'elles soient malheureuses sans en dire un mot.

NE PRENEZ PAS LES ENFANTS.

12. Marie Ferron, fille de Jacques et Madeleine.

13. Babalou.

Il ne faut pas que Danielle soit séparée de ses sœurs. À trois, le changement sera moins brusque.

Je suis bien contente que les enfants vous voient. Bon je ne suis plus fâchée contre Jacques, mais bon Dieu qu'il ne fasse pas le jeu de René. Ce n'est pas une vacance – il s'est conduit avec moi d'une façon invraisemblable.

Je me suis moi-même laissée prendre à ses manifestations d'amitié ; non, qu'il réalise ce que trois gosses exigent – n'allez pas encore une fois lui enlever toutes responsabilités – car à l'automne il les mettra pensionnaires.

Écris-moi vite. Comment as-tu trouvé les enfants ? Où sont-elles ? Vois-les le plus souvent possible, n'est-ce pas ? Elles sont certainement un peu dépaysées, et je suis contente que Jacques les voie aussi.

J'en ai marre. J'ai le goût de tout plaquer.

Peut-être que ça reviendra. C'est la pire chose que de voir tout ce qui nous intéresse se vider, devenir des réalités fantômes qui n'apportent plus aucune joie. C'est la grisaille. Tout m'assomme et la peinture et l'amour. Je me sens comme un fauve en cage.

Je t'aime,

Marce

[*Verso*] M'as-tu entendue à la radio aux nouvelles – interview de trois min[utes] à la BBC.

De Thérèse à Marcelle

[Ville Jacques-Cartier, juillet 1957]

Chère Marcelle,
Nous venons de passer une vacance plutôt étrange… Nous avions dix enfants, Jacques, Mouton, moi ; René et Bertrand venaient souvent. René nous avait offert une bonne, mais rendu là-bas, il n'en fut plus question. Tu n'a pas idée des chaudronnées que je préparais : les enfants s'étaient transformés en ogres. Nous avions une tente installée près du bois et trois campaient à tour de rôle. Les enfants se sont follement amusés.

Jacques les amenait au village et au retour il les laissait en route pour les faire marcher un peu et nous permettre un peu de tranquillité. Quand il revenait nous lui demandions : « Tu les a laissés loin j'espère ? » Il se sentait un peu le mauvais père du petit poucet. Blague à part, les enfants

ont été très gentils. Avec René c'était « fret », surtout à cause de la bonne…
il n'a pas fourni une seule carotte tandis qu'avec ses filles il est très géné-
reux, il leur a offert à chacune une grosse poupée (Babalou a aussitôt dit :
je devrai faire attention pour ne pas qu'Épi me la mange !).

Becs,

Thérèse

Je ne suis pas brouillée avec René. Je pourrai toujours aller sentir dans
ses affaires au cas où il empêcherait les filles de communiquer avec nous.

De Paul à Marcelle

[Ville Jacques-Cartier, juillet 1957]

Mardi soir
Ma chère Marcelle,
Tes enfants sont arrivées le soir de mon départ en vacances ; je ne les ai
donc pas vues cette semaine-là. Elles sont arrivées assez effondrées et je
crois que Mouton et Thérèse ont bien fait de les recueillir et les réadapter
un peu. La semaine au lac est plus discutable. Depuis l'arrivée de Jacques,
hier, je discute ferme pour qu'il ne s'en occupe pas.

Ce soir, René doit venir chercher les filles pour coucher rue de l'Hôtel-
de-Ville. Le couillon de Jacques ne voulant pas se charger du message, je
dois avertir René de ne plus les ramener. (Je crois qu'il doit se débrouiller
seul avec les enfants même si c'est un peu dur pour elles.) Présentement,
il n'avait absolument rien préparé pour recevoir les filles.

Mercredi
Aujourd'hui ça va mieux, René n'est pas revenu. Danielle ira passer la fin
de semaine dans la Beauce. Après elle est invitée par Papou (nous n'y pou-
vons rien !). Nous avons trouvé les enfants très bien. Babalou prend faci-
lement la vedette et tout le monde t'y reconnaît.

Bonjour,

Paul

De Marcelle à Thérèse

[Clamart, juillet 1957]

Ma chère Bécasse,

D'accord, je n'étais pas là sur les lieux pour voir la tête des enfants – ça change beaucoup de choses ; mais ce qui me choquait est la confiance que vous sembliez accorder à René, que moi qui suis quand même votre sœur, j'aie été traitée d'une façon qui ne s'oublie pas. Je sais de « source certaine » que je me dois à l'intervention du ministre Pearson d'avoir retrouvé mon passeport. Je te raconterai les détails au Canada.

Et que l'avocat de René réclamait une sanction ressortant du droit criminel (six mois de prison minimum).

Je ne ris pas. Je te montrerai la lettre du Consul. Et Pearson a dit que Marcelle Ferron comptait plus que M^me Hamelin.

Pense que nous sommes des gens « tendres » à côté de René qui m'a prouvé un cynisme absolu et une brutalité qui ne s'oublie pas – donc *je ne veux rien avoir à faire* avec lui – d'abord j'en ai peur – peur qui ne se contrôle pas. *Je veux les enfants.*

2^e je veux divorcer et me remarier ;

3^e il y a *deux* galeries de New York qui veulent me prendre comme poulain.

Une vient cette p. m. J'ai un trac fou.

L'autre, qui est beaucoup plus importante, « The Stable », appartient à l'ancienne femme de Dupont de Nemours. Celle-ci est à Paris, elle est riche, gâtée, blasée, elle a trente-neuf ans, très sexy – (elle a eu trois maris). Je me sens sa mère – d'où mon prestige. Si je rentre chez elle c'est une chance inouïe. Enfin je frôlerai peut-être la mine de très près. J'ai maintenant une réputation solide dans le milieu artiste – et ça c'est du solide. Et la Baralipton société va peut-être me donner une bourse à l'automne.

La secrétaire de Carré (la plus grande galerie à Paris[14]) a défendu très violemment ma peinture à leur réunion. Enfin, se forme un réseau qui fait que je vais peut-être m'en tirer.

Mais tout ça est mouvant, et il faut *tenir* le coup.

14. La galerie Louis Carré, située au 10, avenue de Messine, dans le VIII^e arrondissement.

Écris-moi. Embrasse Mouton et amitié au grand cornichon.
Je t'embrasse. Je fais le ménage et j'attends cette fichue galerie.
Excuse le non-style de ma lettre…

De Marcelle à Madeleine

[Clamart, juillet 1957]

Cher Merle,
Un mot rapide.

Bon, c'est décidé, je laisse les contrats en vue. Je rentre au Canada – avec mon chien et mes tableaux. Je me rattraperai sur New York. Je ne peux pas vivre sans les enfants et toute la gloire du monde ne compte pas devant ça – mais quitter Paris – brrr ! J'ai l'impression que je vais en baver un coup. Ces maudits enfants me coûtent cher – et les laisser – quelquefois j'y pense – et j'ai peur. Passer l'éponge et tout recommencer à neuf – et toujours, ces jours-ci, je pense à ça – jusqu'au point où harassée de remuer les mêmes problèmes je me saoule la gueule. Je pars dans le Midi, à Saint-Tropez, pour une semaine, voyage payé par une copine américaine. Mon merle c'est très pénible de voir jeter par terre ce que depuis quatre ans j'ai péniblement obtenu. Qu'est-ce que tu en penses ? Et la vie qui roule et moi dedans, je peins, mais en dehors de ça, j'ai l'impression d'être passablement ballottée. […] – et voilà – je suis comme une ombre – me sens vide, triste et je m'ennuie.

Donc deux solutions –

1re Ou je rentre au Canada ;

2e Ou je me case *sérieusement* avec un homme que j'aimerai à moitié. On dirait que les enfants sont partis avec moi et qu'il n'y a ici qu'une pelure.

Je crois que j'ai embelli. […]

Je t'embrasse, très chère. Je t'aime. Je serai sur ton perron fin septembre.

Bécote Robert – amants heureux.

 Marce

De Madeleine à Marcelle

[Saint-Joseph-de-Beauce, août 1957]

Poussière, prends patience, passe l'été saoule-toi d'aventures amoureuses, ce qui doit être tout de même plus agréable que d'être saoule de gros gin. Je n'ai pas grand-chose à te dire pour te ravigoter.

Je trouve affreux ce qui t'arrive et j'espère de tout mon cœur qu'à l'automne tout rentre dans l'ordre et que cet été que tu passes ne te laisse que le souvenir d'un abominable cauchemar.

Nous ferons tout ce que nous pourrons pour t'aider et ne sois pas inquiète de tes filles, s'il y avait quelque chose d'anormal nous sommes toujours là pour les recueillir.

T'enverrai demain un article dans le *Maclean* sur Riopelle : on en parle comme d'un des peintres non figuratif les plus importants de notre époque, on dit même le mot génie !

De Paul à Marcelle

[Ville Jacques-Cartier, le] 14 août [19]57

Ma chère Marcelle,
Dans la Province de Québec :

1) La femme est tenue d'habiter avec son époux, donc pas de pension provisoire possible ;

2) Les dons qui se font lors du contrat de mariage ne sont pas pris au sérieux par la cour et très rarement le mari doit payer ce qu'il a promis.

Comme tu vois tes revenus sont coupés net. Il te reste présentement environ 1 850 $. Je crois que vu ces moyens restreints, il va falloir que tu rentres avec armes et bagages à l'automne.

Si tu pouvais t'organiser d'ici là pour ta peinture, et rentrer en octobre ou novembre, je crois que tu ferais bien. Si tu restes au Canada tu auras presque certainement la garde des enfants avec pension (au Canada). Le procès n'est pas encore fixé, mais peut-être serait-il sage de le retarder pour que René ait les enfants assez longtemps sur les bras.

Donc à moins de vouloir abandonner tes enfants, chose qui serait assez incompréhensible, tu vas rentrer au pays, gagner ton procès (en disant que tu vas rester à Montréal, car il faudra que René puisse voir les enfants de temps à autre. Il semble impossible pour toi d'avoir les enfants autrement).

Une fois la séparation et la garde des enfants décidée par la cour, il va falloir avoir une preuve d'adultère de la part de René. Avec cette preuve, tu repars en France avec les enfants, tu prends ton divorce là, lequel divorce sera reconnu ici et par la Cour française, tu le forces à te verser une pension.

Tout cela est réalisable à deux conditions :

1) Que tu reviennes au Canada pour t'y installer un bout de temps pour avoir la garde des enfants ;

2) Que tu gagnes assez de fric avec ta peinture pour pouvoir vivre sans pension après ton retour en France tant que la cour n'aura pas forcé René à payer ; ce qui peut prendre deux ans ;

3) Dans ta lettre à Thérèse que je viens de lire, tu dis vouloir les enfants et ne pas avoir de compromission avec René ;

4) Tu as raison, mais arrête de le dire tout haut, surtout à Bertrand. Présentement René est sous l'impression qu'il n'y aura pas de menaces mais un règlement.

Je crois qu'il faut qu'il se sente en sécurité, avec les loups il faut hurler, avec les hypocrites il faut l'être et plus que lui. Que tout cela reste entre nous deux, Thérèse et Jacques n'étant pas fiables.

Je vais laisser faire Jacques qui espère un règlement ainsi René le croira et il sera moins prudent.

Si tu veux tout gagner, il va falloir que tu sois follement hypocrite, j'espère que tu le seras.

Paul

De Thérèse à Marcelle

[Ville Jacques-Cartier, août 1957]

Dimanche
Chère Marcelle,
Attitude des enfants par rapport à René : d'abord, René n'a pas vécu deux jours de suite avec ses filles. Au début, elles semblaient remplies de bonne volonté, voulaient bien être amies. René venait quinze min[utes] à l'heure du dîner et revenait le soir passer une heure. Les filles venaient le regarder puis repartaient jouer. Babalou disait : « Il est gentil, René », comme lorsqu'on ne sait que dire de quelqu'un, Diane lui envoyait la main quand il partait, en y mettant quelque chose d'insistant un peu comme quelqu'un qui assiste à un départ et regrette qu'il ne se soit rien passé.

Un soir René a amené Danielle voir la grand-mère à l'hôpital, il semblait très fier de sa fille et celle-ci était rayonnante. C'est la seule fois où j'ai senti – de part et d'autre – un terrain propice à la bonne entente.

La seule chose que j'ai su de la visite chez la grand-mère à l'hôpital ce fut « le chagrin » que Danielle crut lui avoir causé (!). Elle a dit : « Je crois avoir déplu à grand-mère quand je lui ai répondu que je préférais la France au Canada ! Grand-mère a dit : « Mais voyons Danielle, tu as été baptisée à Montréal, tu dois préférer Montréal » – alors Danielle a dit : « On peut naître dans un pays et en préférer un autre. » Depuis, elle est allée coucher un soir chez la vieille (réinstallée dans le logis de René) qui lui avait acheté une robe. À son retour, je me suis informée de la robe – histoire de la faire parler un peu – alors Danielle a dit : « Elle est bien la robe, mais je ne la porterai pas pour retourner en France, je mettrai celle que Marcelle m'a achetée. »

René semble avoir beaucoup de respect pour Danielle. Il a envers elle les égards d'un homme qui voudrait bien conquérir une perle rare. Danielle en semble très heureuse, mais de lien je n'en vois pas encore, le joint ne s'est pas fait.

Vis-à-vis les petites il est plus autoritaire. En notre présence il faisait attention à ses réflexes, mais on sentait que l'impatience n'était pas loin.

Les petites sont remplies de bonnes intentions, mais je suis certaine qu'elles ne parleront jamais de René comme elles le font de Gui-Gui[15]. Tu devrais voir l'enthousiasme qu'elles y mettent. Elles revivent des aventures qui les font rire aux éclats et toujours Gui-Gui se trouve du côté de ceux qui rendent heureux. Par contre, dans leurs vies, P.U. (Père Ubu, René) est le personnage pas drôle du tout et encombrant.

Paul te dira à quel moment tu devras apparaître. Paraît que ton affaire devient meilleure de jour en jour et qu'il y a un truc légal auquel René ne pense pas et qui te sauvera. Ce que tu me dis de René explique son embarras vis-à-vis de moi. Bonne chance,

Thérèse

15. Guy Trédez.

De Marcelle à Madeleine

De Ville Jacques-Cartier[, octobre 1957][16]

Mon Merle et Robert,
Un mot rapide. Je bouge – je t'assure. Je peins réinstallée dans ma cave.
Mon expo chez Delrue a lieu le 30 janvier et j'ai quatre autres trucs en vue.
René décide de faire faillite – une merde.

Venez-vous au congrès libéral le 8 nov[embre] ?

J'aimerais bien si vous veniez. Je réalise qu'il est difficile de sortir d'une faillite – mes cotes comme peintre montent, mais ma vie s'en va à vau-l'eau. Paul et Bobette sont des amours – une planche de soleil dans toute cette débandade – et j'ai mon atelier – ça me fait chaud au cœur – quatre tableaux de peints – c'est meilleur je crois.

Je vous embrasse. Je vous aime,

Marce

Et la bourse de l'UNESCO ?

De Marcelle à Borduas

[Ville Jacques-Cartier, 3 décembre 1957]

Paul-Émile Borduas
19, rue Rousselet
Paris

Mon cher Paul,
Je viens de perdre mon procès. J'ai été accusée d'athéisme et tout a été dit.
Douze ans de ma vie ont été balayés.

Inutile de te dire que l'on ne m'accorde pas un sou de pension. C'est drôle – mes filles mènent grand train de vie – Dani est pensionnaire au lycée Marie-de-France – leur père se promène en Buick [19]57 et moi me voilà dans la rue avec comme tout moyen d'existence ma maudite peinture.

Donc, je retourne en France – je ne veux pas crever dans ce maudit pays que je hais.

16. Marcelle revient de France au début d'octobre 1957 ; jusqu'à la fin de mars 1958, elle a un atelier chez son frère Paul.

Heureusement qu'il y a le soleil et la neige – quelle merveille – et la famille, qui sont des amours pour moi. Paul m'a fait construire un atelier dans sa cave – et aussi quelques amis.

Denyse Delrue me prend à contrat – j'aurai une expo chez elle – soit 30 janvier ou fin février – je fais une demande de bourse – celle de 4 000 $.

J'écris des chroniques – je peins beaucoup – j'ai été acceptée au Winnipeg Show – mes cotes comme peintre sont au meilleur. En somme je me débats. C'est une question de vie ou de mort.

J'irai à New York. Je m'ennuie ici – je me sens en exil – trop petit – trop étroit – et Montréal est tellement lourd – trop laid pour moi. Je pense à toi. Comment vas-tu ? Écris-moi vite. Je t'embrasse,

Marcelle

Il est question de toi dans mon procès. René aurait des lettres que je t'ai écrites. D'où viennent-elles ? Étrange !

1958

De Madeleine à Marcelle

[Saint-Joseph-de-Beauce, mai 1958]

Ma chère Poussière,
Je vais t'écrire une lettre un peu échevelée : changement de saison faut faire peau neuve, décrocher les fils d'araignée et surveiller les bourgeons qui sont gonflés à craquer. Il fait des journées merveilleuses, la neige fond à vue d'œil et les ruisseaux descendent le coteau avec des allures de torrent. Nous en avons un qui passe à côté de la maison et nous fait une chanson tout à fait charmante. Je suis excitée comme une pouliche.

Ta lettre m'a fait un plaisir énorme. Continue à être heureuse, à travailler et pense à tes filles sans amertume, elle ont eu ton affection pour leur première jeunesse et te retrouveront un jour. Noubi est venue passer ses vacances de Pâques ici. Les contacts sont lents avec cette farouche jeune fille.

Robert est bien, travaille beaucoup. Son nom a circulé de nouveau comme candidat au poste de chef du Parti libéral provincial, à la télévision, à la radio. Il laisse dire. « Je fais la putain, me dit-il, et ça me fait une publicité du maudit. »

Diefenbaker est rentré tellement fort que ça va hâter la chute de Duplessis, ils vont se tirer les cheveux d'ici quelques années. Tu te souviens des trois étudiants[1] qui font antichambre à la porte de Duplessis depuis

1. Le 7 mars 1958, trois étudiants, Francine Laurendeau, Jean-Pierre Goyer et Bruno Meloche, demandent l'établissement d'octrois statutaires pour les universités, l'augmentation du nombre de bourses et une accession plus facile aux études universitaires.

deux mois. Ils veulent demander audience afin de présenter un mémoire sur les déficiences de l'enseignement. Duplessis ne veut pas les recevoir. Dimanche prochain nous aurons un gros *show* à Saint-Joseph[-de-Beauce]. Les « Trois » viennent exposer leurs griefs au nom de tous les étudiants, dans une assemblée populaire télévisée, radiodiffusée. Robert est à se documenter sur le sujet. C'est le début d'une campagne pour soulever l'opinion publique ou l'éveiller aux problèmes de l'enseignement.

Bonjour à Guy[2] que toute la famille a aimé. J'ai hâte de le revoir plus doucement, plus calmement, j'aurais tellement aimé que vous veniez ici. À un prochain voyage, il a tellement pensé de bonnes choses de moi que je vais en perdre certainement. Tant pis !

Je t'embrasse.

Merle

De Marcelle à Madeleine

[Clamart, été 1958]

Mon cher Merle,

Tu es la seule de la famille à écrire ; et tes lettres me font tellement plaisir. Elles me donnent l'impression que j'ai eue hier au soir en allant voir des courts métrages à la Maison canadienne.

C'était vraiment très bon, entre autres une légende indienne sur les huards ; fait avec des masques de toute beauté, et les lacs et cette nature folle ! : alors toutes les sensations de notre jeunesse, pêle-mêle, surgissent avec tellement d'intensité, ce sont plus que des sensations c'est plutôt comme si on voyait soudainement les matériaux qui en partie nous ont construits.

Tu te souviens de notre conversation chez Paul, où Robert me disait que ma vie pouvait être une faillite. J'y ai repensé et je ne le crois pas, parce que avant tout, c'est la façon dont on vit qui compte, le reste suit. Tu sais que je suis boursière du gouvernement canadien ; j'étais folle comme un balai. Ça tombe à point je t'assure. Et depuis les bonnes nouvelles s'enchaînent : le vent tourne. Guy est adorable ; je suis heureuse donc la pein-

2. Il semblerait que Guy soit venu à Montréal pour convaincre Marcelle de retourner à Paris.

ture progresse vu que je puis me concentrer beaucoup plus. Nous avons maintenant une Nash décapotable, ça fait très nouveau riche. [...] Et plusieurs projets d'expo entre autres une à Londres et New York ; et je commence à l'automne à travailler la peinture sur zinc.

Je crois que cette lettre n'est pas écrite en français, excuse ce baragouinage, mais je me lève et je n'arrive pas à retrouver ma cervelle.

As-tu lu *Mrs Dalloway* de Virginia Woolf ; j'aime beaucoup. Je file au ménage ; hum... noble effort.

Danielle ne m'a pas encore écrit une ligne.

J'irai au Canada à l'automne ;

Si vous venez en France l'an prochain ; nous aurons une très belle chambre pour vous donc pas d'hôtel à payer.

Je t'embrasse ainsi que Robert et les enfants. Écris,

Marce

De Madeleine à Marcelle

[Saint-Joseph-de-Beauce, début juin 1958]

Ma chère Marcelle,

Nous arrivons du congrès libéral : Jean Lesage a été choisi[3]. J'étais partie sans enthousiasme, rêvant d'une fin de congrès se finissant aux poings. Et puis je suis revenue avec de l'espoir en la régénérescence du libéralisme. Il y a eu de nombreux chocs intéressants, les chefs honnêtes du parti ont fait de l'autocritique, ce fut violent, intéressant : le parti va se renouveler ou périr, il n'y aura pas d'autres alternatives je pense. Au point de vue programme on a donné la première place à l'enseignement jusqu'au stade universitaire, lequel serait aidé, financé par les revenus de nos ressources nationales ce qui me paraît de première importance. Enfin, il y a une aile du Parti libéral qui est très bien, le programme comme base est bien, il n'y a qu'à le faire évoluer. Mais il reste un point important : peut-on croire en Jean Lesage ?

Je suis allée aussi au vernissage d'Edmund Alleyn[4]. Très belle exposi-

3. Le 31 mai 1958, Jean Lesage est élu à la direction du Parti libéral du Québec.

4. Edmund Alleyn (1931-2004), peintre. Il doit s'agir ici de son exposition *Gouaches et monotypes* à la Galerie La Boutique de Québec. (Voir « La Boutique », *Le Soleil*, 22 mai 1958.)

tion. C'est minutieux, élaboré, raffiné. Ce qui m'a le plus plu, ce sont ce qu'on m'a expliqué être des « monotypes ». Et puis je t'écrivais surtout pour t'annoncer que Jacques sera joué et j'allais l'oublier. Le Théâtre-Club montera *Le Licou* et *Le Cheval de Don Juan* à la fin de juin. Ils ne joueront que deux soirs à titre d'essai et si ça « flotte » j'imagine qu'à la rentrée d'octobre ils reprendront. *Les Grands Soleils* sont publiés et lancés après réception chez Denyse Delrue[5]. Paraît que ce fut très bien. Bobette (qui est venue avec Légarus en fin de semaine) y était sans mari avec Thérèse seule aussi naturellement. Elles étaient entre quatre vins et s'amusaient follement quand elles se firent ramasser par le grand frère Johny qui alla les reporter à leur foyer respectif, à leur mari et retourna à la fête. Elles étaient en furie ces deux dames, mais on a bien ri le lendemain. Pour finir le cycle, Jacques fut interviewé par René Lévesque à Radio-Canada, le jour de la fête de Dollard[6]. On ne pouvait plus mal tomber pour une célébration, Jacques y allant à grands coups de massue sur le héros du jour, parlant de fumisterie, d'imposture et qui lui valut l'article de fond de Filion dans la page éditoriale du *Devoir* dans lequel on prend la défense de Dollard au détriment du frère Jacques. Filion finit son article, en soi assez faible, en se demandant pourquoi pour glorifier Chénier[7] *(Les Grands Soleils)*, il fallait absolument descendre Dollard. J'attends la contre-réponse qui viendra j'en suis certaine. Je te l'enverrai.

Voilà Jacques sortant de son silence et faisant plus de bruit en une semaine que les auteurs les plus connus. Nous irons à la pièce, t'en parlerai longuement.

Je t'embrasse et t'aime,

Madeleine

Bonjour à Guy.

5. Les Éditions d'Orphée faisaient certains de leurs lancements à la Galerie Delrue.

6. Le 23 mai 1958, René Lévesque s'entretient avec Jacques Ferron sur le cas « Dollard-des-Ormeaux », à l'émission *Au lendemain de la veille*.

7. Jean-Olivier Chénier (1806-1837), médecin, fut l'un des chefs de file de la rébellion des Patriotes.

De Madeleine à Marcelle

[Saint-Joseph-de-Beauce, juin 1958]

Ma chère Marcelle,
Je voulais t'écrire longuement, mais j'ai été un peu bousculée, les vacances et la chaleur m'ont chambardé un peu mon régime de vie. Et puis nous sommes allés à Montréal pour voir jouer *Le Dodu* et *Le Licou*[8]. Nous en avons été fort contents. C'est charmant, c'est amusant. C'est du théâtre verbal, c'est tout à fait gratuit. Évidemment qu'il y a des faiblesses qui sont flagrantes et c'est pour cette raison qu'il est si merveilleux que Jacques se soit vu jouer. J'ai bien hâte de voir ce qu'il en a pensé. Ce qui est certain c'est que cette imagination folle, que cette écriture merveilleuse et cet esprit si neuf nous donneront, j'en ai eu la certitude, des œuvres majeures. Ce cher Johny, il voulait avoir l'air tout à fait détaché du sort qu'on ferait à ses pièces, tu aurais dû le voir. Il avait sa tête heureuse, il était d'une indulgence, d'une compréhension envers le monde entier.

Noubi passera juillet avec nous, ce qui me fait plaisir, elle n'est plus rétive avec moi, s'entend à merveille avec Chéchette, je les entends rire à la journée longue. Tu viens en août ? Pour combien de temps ? Tu viendras me voir. Amitiés à Guy.

Je t'embrasse,

Madeleine

Nous sommes allés souper hier soir à bord du navire français qui est au port de Québec en l'honneur des fêtes de Champlain. Les officiels qui nous recevaient étaient charmants, tout à fait bien. Il faillit tout de même y avoir une explosion quand arriva le sujet épineux de l'Algérie. J'ai eu, un moment donné, l'impression qu'on aurait été heureux de nous tirer dans le fleuve. Tout se rétablit harmonieusement, mais j'ai gardé comme souvenir et comme constatation qu'il y a une mentalité européenne, colonialiste que nous ne pouvons pas comprendre.

8. Le 24 juin 1958, la troupe de l'Errant canadien que dirige Marcel Sabourin, acteur très actif au théâtre, à la radio, au cinéma et à la télévision, monte *Le Licou* et *Le Dodu* de Jacques Ferron au studio d'essai du Théâtre-Club, à Montréal. On y lit aussi deux contes : « La Perruche » et « Le Chien gris ». (Pierre Cantin, *Jacques Ferron, polygraphe*, p. 148.)

De Paul à Marcelle

[Ville Jacques-Cartier, le] 12 juillet [19]58

Ma Chère Marcelle,
Plus on retarde à écrire, plus on se sent coupable, moins on écrit, etc.

Mouton a eu un fils[9] qui ressemble à un sauvage ; Jacques est très fier.

La pièce a eu un bon succès, mais il a annulé les représentations après la deuxième, c'était sage, les pièces doivent être retouchées.

Le cadeau de Babalou est arrivé, mais comme nous ignorons où sont les deux petites, il va probablement être en retard.

Chez moi tout va bien, petite est toujours aussi peste.

Bonjour et à bientôt,

Paul

N. B. – Jacques est en vacances, donc je suis surmené, et c'est ta lettre qui en souffre.

De Marcelle à Madeleine

[Clamart, juillet 1958]

Mon cher Merle,
Ta lettre ainsi que celle de Dani m'ont laissée sur ma faim – un mot rapide. J'ai été très malade – une semaine d'hôpital où l'on m'a bombardée de tous les antibiotiques connus à cause d'une septicémie.

Faut dire que j'ai une résistance de cheval. J'ai fait jusqu'à 41° de fièvre et à 42° on saute – me revoilà sur pied – je recommence à peindre – rien empêche que je me sens comme un personnage de Virginia Woolf – un peu dans la brume et éthérée. Heureusement que Guy était là pour me soigner.

Bon – je pars vers le 14 août pour aller au Canada.

Je voudrais savoir où seront les enfants à cette époque parce que je ne dépense pas 500 $ uniquement pour me promener en avion. Mais bien parce que je voudrais passer quinze j[ou]rs de vacances avec les enfants. Je ne sais pas comment procéder – mon merle, voudrais-tu t'en occuper et

9. Jean-Olivier Ferron, né le 9 juillet.

me répondre *au plus vite.* Je n'ai pas envie que René les amène au diable vert et que je fasse un voyage blanc. Évidemment passer quinze j[ou]rs à Saint-Alexis[-des-Monts] avec mes trois filles serait un enchantement. Je n'ose y rêver. Je serais folle de joie.

[…] Je voudrais bien passer quelques jours avec vous. Réponds vite. Je t'embrasse. Je suis contente de savoir Noubi dans la Beauce.

De Paul à Marcelle

[Ville Jacques-Cartier, le] 18 juillet [19]58

Ma Chère Marcelle,
Il est évident que tu dois écrire à René, autrement où voir les enfants ?
Tu es bien aimable d'avoir pensé à ma fête, j'attends le bouquin.
Mes amitiés,

Paul

Je pars demain pour Saint-Alex[is-des-Monts.]

De Madeleine à Marcelle

[Saint-Joseph-de-Beauce, août 1958]

Ma chère Poussière,
J'ai les yeux gros de sommeil (nous arrivons d'un pique-nique avec les enfants), mais je veux te répondre par retour du courrier parce que j'imagine quelle importance peut avoir pour toi l'organisation de ta vacance avec les enfants. J'ai appelé Paul ce midi pour Saint-Alexis[-des-Monts] ; c'est impossible que tu puisses y passer tes quinze jours : c'est Canger qui y sera avec sa famille et tu comprends, c'est même impossible à demander. Moi je pense que tu devrais écrire à René. Noubi s'ennuie beaucoup de toi. Qu'il se souvienne de sa jeunesse, bon Dieu ! Tu ne peux toujours pas aller les enlever comme sa mère faisait. Écris et peut-être que je pourrais l'appeler sous un prétexte quelconque pour que mon téléphone coïncide avec ta lettre. S'il ne t'offre pas un chalet, tu pourrais emprunter la tente de Bécasse et aller camper avec tes filles, comme Bécasse fait avec ses enfants […].

Noubi et Josée lisent des romans d'amour pour jeunes filles, elles en pleurent d'attendrissement. J'ai beau essayé de diriger leur choix autrement, impossible. Tu te souviens quand nous lisions tout d'un trait, à la queue leu leu, toute la collection des romans canadiens qui s'appelaient *La Besace d'amour, L'Ombre du beffroi*. Il y a la seule différence que nous, nous nous cachions, tandis qu'elles me disent tout à coup : « Madeleine, c'est trop beau, nous pleurons. » Quel problème que ce début d'adolescence !

Je t'embrasse.

Merle

Bonjour à Guy. Quelle lettre mal écrite ! J'en ai honte.

De Madeleine à Marcelle

[Saint-Joseph-de-Beauce, le 1ᵉʳ septembre 1958]

[*Sur l'enveloppe*]
A/s [de] Docteur Paul Ferron, 1285, chemin Chambly [Ville Jacques-Cartier (Québec)]

Ma chère poussière,
Tu m'as paru bien frêle hier quand je t'ai vue partir avec ton Barbe Bleu[10] !
La visite de René m'a complètement bouleversée : l'attitude des enfants quand René est rentré, son comportement à lui, ses yeux gelés, sa brutalité enfin ; je me suis aperçue que pendant tout l'hiver nous avions essayé de nous leurrer Robert et moi, peut-être pour sauver notre quiétude.

Robert a rêvé que tu passais sur René en automobile. Et moi, avec mes belles façons hier pour lui, j'avais l'air d'un con, ma mère, avec mes belles façons, j'avais l'air d'un con.

J'ai bien aimé t'avoir près de nous quinze jours. On t'aime beaucoup. Tu es bien courageuse, ta situation vis-à-vis les enfants doit être tellement pénible par moments.

Dis bonjour à tout le monde. Embrasse les petites. Je t'embrasse,

Merle

10. Marcelle est venue passer les vacances.

De Madeleine à Marcelle

[Saint-Joseph-de-Beauce, septembre 1958]

Ma chère Poussière,
J'avais commencé à t'écrire la semaine dernière, ma lettre était triste, j'étais obsédée par le dernier pauvre petit visage que tu m'as montré près du parc Lafontaine et par cette pauvre Bécasse.

Si elle peut avoir du succès avec ses programmes de télévision, ça pourrait la sauver. J'ai lu cette semaine *Les Chambres de bois* d'Anne Hébert et j'ai pensé à Bécasse. Il y a dans ce livre (très bien écrit, poétique) deux êtres qui meurent de leur solitude, de leur sécheresse, de leur impossibilité à sortir des brumes de leur enfance.

Je t'enverrai les *slides* que j'ai fait finir et qui sont très bons. N'oublie pas le chandail pour ma Roberte, choisis-le beau, soyeux, chaud. Il habille du 40, c'est-à-dire qu'il est assez gros malgré ses petites épaules. Avec un gros col roulé, si possible. Mets-y beaucoup d'attention, je voudrais tellement qu'il en soit content.

Je travaille beaucoup dehors à faire des plantations c'est-à-dire que je m'éreinte sur la brouette. Mais il fait un bon vent doux et toutes ces couleurs sont excitantes. Je travaillerais sans fin. Je t'écris à la course pour te dire que je pense à toi, que je t'embrasse. Il pleuvra bientôt et je t'écrirai une longue lettre bien écrite.

Merle

De Marcelle à Madeleine

[Clamart, le] 29 oct[obre 1958]

Mon cher Merle,
J'ai une grippe, avec fièvre à éclater.

Excuse tout ce temps, mais aussitôt rentrée, j'ai commencé mes cours de gravure[11] – après j'ai dû peindre en hâte – car j'ai présenté des tableaux à la Galerie Kléber[12] pour un accrochage. Le proprio m'a dit que

11. Marcelle étudie la gravure avec Stanley William Hayter et achète plusieurs plaques de cuivre durant l'année.

12. *À propos du baroque,* exposition présentant des œuvres de Jean Degottex, Marcelle Ferron, Sam Francis, Simon Hantaï, Shirley Jaffe, Marcelle Loubchansky, Joan Mitchell,

mes petits tableaux étaient des petites merveilles – ce qui n'est pas un mince compliment.

Après ça – le procès pour la maison a lieu demain – les experts viennent visiter la maison de fond en comble. Alors Guy et moi avons travaillé comme [des] mercenaires. Gratter tous les planchers – laver les murs – la cave – le garage – enfin, on a de grandes chances de gagner le procès.

D'accord pour le chandail. Je te l'expédierai au début décembre.

Bécasse m'a écrit une lettre bien touchante. Il faut je crois beaucoup l'encourager à travailler ses « écritures » et pour la T.V.

Embrasse Robert et les enfants. Écris. Je t'embrasse,

Marce

De Madeleine à Marcelle

Saint-Jo[seph-de-Beauce, le 5 novembre 1958]

Mercredi

Ma chère Poussière,

Jacques a été bien malade : une pneumonie à virus. Nous étions inquiets surtout à cause de la vieille tuberculose qu'il a toujours traînée. Tantôt, j'ai appelé Paul afin d'avoir des nouvelles fraîches à te donner et j'apprends que ce vieux fou, après avoir été une semaine à l'hôpital, après en être sorti lundi était déjà au travail. Quelle manie d'essayer de vaincre la maladie à coups de bravade ! Je viens de lui lancer un ultimatum : d'avoir à déposer son portuna[13] et à venir se reposer ici. J'ai pris ma voix sévère, j'espère qu'elle aura de l'effet.

Thérèse m'a écrit une lettre gentille, la maladie de Jacques lui a donné l'occasion de faire la paix avec Mouton et avec Jacques. Il faut lui pardonner bien des choses, elle a une vie si difficile.

Fais attention à ta santé, toi aussi tu as une tendance à aller jusqu'au bout de ton fuseau.

Judit Reigl et Jean-Paul Riopelle, novembre-décembre 1958, Galerie Kléber (la galerie de Jean Fournier, à Paris).

13. Mot inventé en Gaspésie. Quand Jacques allait voir ses patients, il était suivi par des porcs qui croyaient que sa sacoche contenait leur nourriture. À cet égard, voir le film *Le Cabinet du docteur Ferron*, de Jean-Daniel Lafond, produit en 2003 par l'Office national du film.

Voilà mon bulletin de nouvelles, avec mon amitié et des becs de Nic, bébé et Albert[14]. Bonjour à Guy,

Merle

De Madeleine à Marcelle

[Saint-Joseph-de-Beauce, novembre 1958]

Ma chère Poussière,

Jacques est venu en fin de semaine : un vrai cyclone. Le lundi le chien était fou, les enfants excités, abolissant toutes les conventions de politesse, de discipline. Il s'est posé pour les veillées et ce fut bien charmant, les conversations prennent toujours un tour si imprévu avec Jacques. Mais le jour, grand Dieu qu'il nous décourageait Mouton et moi : « On dirait qu'il n'est pas civilisé », disions-nous. Il a bu en deux coups toute une bouteille de brandy et n'a pas touché aux bons vins que nous avions. Ma perdrix aux choux était très réussie ; il trouva que c'est une manière bien compliquée de manger du chou. Il nous réveilla à 7 h du matin et quand tout le monde fut debout en maugréant, l'œil sec, le teint vert de fatigue, il se recoucha et s'endormit comme un enfant. Etc., etc. Comme mauvais coup : il me laissa remonter du village à pied par un temps impossible.

Pauvre Johny ! On l'aime bien quand même. Tout ce qui ne se rapporte pas à son travail littéraire est pur jeu pour lui. Il y a bien la politique[15], mais il la fait du milieu de ses livres, du milieu de ses paperasses et, en somme, ça complète pour lui son travail : il veut repenser notre Histoire et ne détesterait pas aussi de travailler à la continuer !

Tu sais qu'on jouera *L'Ogre*[16] prochainement au théâtre d'essai du Théâtre-Club. La musique sera de Pierre Mercure. Si ça accroche, la pièce entrera au répertoire de la troupe.

Cet avant-midi, j'ai rangé mon tiroir à correspondance qui débordait.

14. Nicolas, David et Robert.

15. Le 31 mars 1958, Jacques était candidat du Parti social démocratique aux élections fédérales, dans le comté de Longueuil.

16. Du 17 novembre au 6 décembre 1958, Marcel Sabourin met en scène *L'Ogre* au studio d'essai du Théâtre-Club, à Montréal. (Pierre Cantin, *Jacques Ferron, polygraphe*, p. 443.)

J'y ai relu des lettres de toi, d'autres de Bécasse […] après mon voyage à Montréal, elle m'a écrit une lettre touchante où ses sentiments sont beaux, mais ils apparaissent si peu dans ses actes. D'ailleurs elle me méprise un peu : elle ne peut me pardonner ma vie facile, ma vie heureuse. J'en suis forcément superficielle, sentimentale.

Et puis il y a tes lettres avec tous leurs drames et les S.O.S. et les « réponds-moi au plus vite » et leurs angoisses et au travers de tout ça la peinture qui est comme le point lumineux vers lequel on te sent avancer lentement, mais infailliblement. Peins, étudie, sois heureuse avec Guy. Ne te torture pas avec les enfants. Demain je pars chercher Chéchette pour le congé de la Toussaint…

Je vais te raconter un petit fait qui la peint bien : « Il y a des filles qui font les fantasques, me racontait-elle. Une de celles-là arrive près de ma compagne et lui demande : "Qu'est-ce qu'il fait ton père ?" "Marchand de bois", répond l'autre. Moue et mépris de la première qui arrive près de moi et me demande aussi : "Qu'est-ce qu'il fait ton père ?" » Alors Chéchette : « J'ai dit avec un sourire en la regardant du haut de ma hauteur : "Marchand de bois". L'autre a eu l'air bête. »

N'est-ce pas que c'est fin, brave ! ça m'a plu, j'ai trouvé ça adorable.

Je t'embrasse. J'ai confiance en toi : faut que tu réussisses ta vie.

Bonjours à Guy.

Le procès ?

Robert étudie et étudie du droit et travaille fort. Probablement qu'il finira par être une « grosse bol ». Des becs de tout mon monde, en particulier d'Albert.

Merle

De Marcelle à Madeleine

[Clamart, novembre 1958]

Mon cher petit Merle,

Je vis toujours au maximum de mon voltage – et pourtant je n'arrive jamais à réaliser tout ce que je veux. Alors je suis là, la langue pendante. Je t'écris tellement de lettres dans ma tête que je ne sais plus si elles sont restées là ou parties pour Saint-Jo[seph-de-Beauce]. Est-ce que je t'avais dit que j'avais reçu les *slides* que tu m'as fait là un plaisir fou – que je regarde mes filles comme un avare ses sous.

À ce sujet – plus le temps passe et plus les enfants me manquent. J'essaie de les oublier extérieurement – je travaille *sans arrêt* et pourtant je sais qu'au printemps, je ne pourrai plus y tenir et que je retournerai voir les enfants. J'expose dans une des plus grandes galeries de Paris avec Riopelle, Sam Francis, dans une expo appelée *La peinture baroque*[17].

(Baroque dans notre époque veut dire par opposition à l'art classique, art de spontanéité, d'organisation imprévue, etc.) Tu sais que j'étais coincée dans les petits formats, une véritable maladie, eh bien, le type de la galerie m'a dit : « Dans cinq jours, j'irai voir vos tableaux parce que ceux-ci sont trop petits pour mettre à côté de celui de Riopelle qui a à peu près 12 pieds x 15 ». Eh bien sous ce coup de fouet je me suis précipitée chez le marchand de couleurs et depuis je *nage* dans les grands tableaux. Je suis très excitée parce qu'il paraît qu'ils sont beaux et surtout j'ai retrouvé ma verve. Je travaille jusqu'à ce que je m'écroule de fatigue.

Et dans la cave, il y a les acides et ma gravure et le ménage de la maison, et les repas et les amis – plus je travaille et plus je me sens bien.

Pauvre Johnny.

A-t-il cessé de travailler ? Il est fou – donne-moi des nouvelles – comment va la question tuberculose ? Guy me dit qu'il n'y a pas de lien entre les deux.

Quelle valeur le chandail de Robert, j'ai oublié ?

Veux-tu S.V.P. aller à Québec (quand tu iras) à la petite galerie, celle dont s'occupait Piché, […] et leur demander pour moi une exposition fin mai. Cette expo suivrait celle de Denyse qui aura lieu début mai. Je t'enverrai une invitation de l'expo baroque que tu, n'oublies pas, leur montreras. Ce genre d'expo, avec des peintres très connus a beaucoup d'importance pour moi.

Je t'embrasse ainsi que Robert – et les enfants. Est-ce que Nic est toujours confondu par mon manque de piété ?

17. Marcelle expose aussi avec Borduas et Jean-Paul Riopelle à la Jordan Gallery, à Toronto, dans le cadre de l'exposition *Canadians Painting in Europe*.

De Marcelle à Madeleine

[Clamart, décembre 1958]

Mon cher Merle,
Enfin le chandail est parti – après en avoir fait trois emballages (question de lui faire prendre l'avion). J'espère qu'il te plaira. Je l'ai payé 13 000 francs – ce qui fait 30 dollars. Je ne me souvenais pas exactement si c'était sport ou habillé. Mais comme je le trouvais très beau, je l'ai pris quand même. Donne-moi des nouvelles.

C'est affreux ce que je n'écris plus – cette maudite gravure me prend tout le temps. Je vous en enverrai une d'ici quelques jours ce sera mon « christmas » et à vous deux, merci beaucoup pour le manteau que j'ai très hâte de voir.

Qu'est-ce que vous faites pour Noël ? Moi, je me paierai le luxe d'appeler les enfants pendant la journée. Je n'aime pas beaucoup cette période des fêtes.

Dis à Nic que je lui réponds sous peu.

À propos de la galerie de Québec – peut-être pourrais-tu acheter le dernier numéro de *L'Œil*[18], numéro de Noël, dans lequel il y a l'annonce de cette expo dont je te parlais – avec mon nom en gros. Ça m'a l'air de t'embêter ?

Je ne suis pas en forme ces temps-ci, me sens plutôt cafardeuse. Alors je t'écrirai plus tard. Est-ce que Paul et Bobette vont en Beauce ? As-tu des nouvelles de Danielle ? Moi pas une ligne depuis mon départ. Je commence à avoir peur qu'elle ait le cœur des Hamelin, c'est-à-dire une motte.

Bon Noël. Je vous embrasse tous les deux – et les enfants,

Marce

De Marcelle à Madeleine

[Clamart, décembre 1958]

Cher Merle,
J'ai une grippe de cochon ; alors je fais la paresse depuis quelques jours et comme je suis habituée à bouger sans arrêt, ça me dépayse un peu. Mais à

18. Revue d'art mensuelle créée à Paris, en janvier 1955, par Georges et Rosamond Bernier.

partir de ce soir, la sieste est finie et je réembraye. J'ai pris le grand livre noir, indiqué les dettes, les choses à faire, le temps pour peindre est toujours le même (toute l'avant-midi) l'eau-forte qui recommence demain, alors « faut que je me grouille ». Il y a de quoi rendre foin-foin. Il y a des agitées comme ça…

C'est un peu cette impression que je me fais de ma vie ; au départ une malchance énorme qui guette sans arrêt et comme une fourmi qui repousse la grosse brindille qui lui fermera sa cabane, je me débats contre cette déveine. Ce qu'il y a de drôle c'est que ça fonctionne, mais d'une curieuse de façon. Je perds tout ce que j'aime pour trouver autre chose. J'aime le luxe, les chevaux, le vagabondage, des voyages, etc., et je vis dans une insécurité totale où je vis à ma façon.

Je ne parle pas des enfants. De mes amours – qui ont toujours été plus ou moins des faillites.

Au fond, j'aimerais bien avoir la paix ! Conclusion. Je traverse un mauvais moment – pas pour la peinture, mais le reste.

Je t'embrasse et t'aime,

Marce

De Madeleine à Marcelle

Saint-Joseph[-de-Beauce, décembre 1958]

Samedi midi
Ma chère Poussière,
Je reçois ta lettre et le chandail. Ce dernier est très beau et sera une fournaise.

Ta lettre m'a fait moins plaisir, je t'y ai sentie si triste : elle est si pesante de spleen, de cafard, qu'elle m'a donné le « motton ».

Ça ne m'embête pas du tout de m'occuper de Mademoiselle Beaudin, tu sais, je me demande pourquoi tu as pensé ça. Je ne suis peut-être pas très enthousiaste parce que je doute toujours du succès de mes entreprises. À preuve : l'autre jour, passant devant la galerie, j'ai pensé entrer pour aller tâter le terrain. Naturellement, c'était un mauvais jour, elle était furieuse : l'exposition de Matte ne marchait pas du tout. « C'est fini, disait-elle, je n'organiserai plus jamais d'expositions non figuratives à Québec. Ça ne prend pas du tout, même ceux qui ont du succès à Montréal ne marchent pas ici, c'est fini, c'est la dernière ! »

J'y retournerai le mois prochain avec la revue que Robert doit acheter en fin de semaine. En résumé, à date, ça ne va pas du tout.

Amitiés à Guy. De nombreux baisers d'Albert.

Merci encore pour le chandail.

<div align="right">Merle</div>

1959

De Marcelle à Madeleine

[Clamart, janvier 1959]

Mon cher Merle,
Il semble qu'il y a une éternité que je ne t'ai écrit – et Dieu sait que je ne flâne pas – le programme est de plus en plus chargé – je me couche crevée et pourtant je n'arrive pas à faire ce que je veux. Je t'envoie deux gravures – que je posterai à la fin du mois faute de sous.

Les tableaux commencent à être de vrais enfants et non pas des avortons.

La vie est simple – douce – quoique les problèmes financiers vont en augmentant – si bien que l'on a vendu la Nash pour acheter une deux chevaux Citroën.

Le temps des fêtes est passé – heureusement. Paul m'a parlé de vos boustifailles. J'aurais bien aimé y être. Je m'ennuie de vous tous et pourtant vivre au Canada n'a pas grand sens, à cause de Guy et à cause de la peinture. C'est un peu comme si Robert pratiquait le droit chez les esquimaux – et cette sensation joue sur des choses très simples – si tu vas chez le marchand de couleurs tu y prends un plaisir – cette ville peuplée de peintres s'en ressent – comme lorsque je vais travailler à l'atelier de gravure, je me sens bien – il y a des gens qui jouissent de la vie – moi je ne peux pas je m'ennuie et deviens vite détraquée.

Souvent, je pense à toi, à cette harmonie qu'il y a en toi et qui dégage du bonheur.

Ça me fait penser que je lis un livre qui te plairait ainsi qu'à Robert c'est *L'Homme sans qualités* de Musil.

C'est en quatre volumes. Est-ce que Robert a aimé son chandail ?
Écris-moi. Je t'embrasse,

Marce

De Madeleine à Marcelle

Saint-Jo[seph-de-Beauce, janvier] 1959

Ma chère Poussière,

Dieu que ta lettre m'a fait plaisir. Les silences m'inquiètent, j'ai besoin de
toujours sentir la présence des gens que j'aime, ne serait-ce que par un mot.
Paul n'écrit jamais. Même si c'est lui qui vient le plus souvent, je ne peux
endurer d'être de longs mois sans tendre ma ligne : je lui demande des
pilules, des films, je reçois des petits paquets bien ficelés et un petit bonjour
griffonné sur la tablette à prescriptions. Ça me fait plaisir. Alors, toi qui es
si loin, qui vit dans un monde si différent du mien, il faut que tu me
signales de temps à autre la couleur de ton ciel, ou je m'imagine que tu te
débats dans un gouffre. Alors que ta lettre est sereine, remplie de travail,
de satisfaction.

J'ai beaucoup réfléchi à cette conversation que nous avions eue cet été
où tu avais dit : « Moi, je voudrais que mes filles fassent l'amour à dix-huit
ans. » J'avais dit à Noubi et Chéchette : « Vous ferez l'amour quand vous
vous marierez », ce n'était pas beaucoup mieux…

Je suis à lire les *Mémoires d'une jeune fille rangée* de Simone de Beauvoir
et je m'aperçois qu'en France à dix-huit ans, les filles sont plus évoluées
qu'ici. Comme en toutes choses, il n'y a pas de règle fixe, on fait l'amour
quand on est mûre affectivement, sentimentalement. Si je n'avais pas marié
Robert, j'aurais fait l'amour avec lui, j'étais arrivée à ce stade-là.

L'harmonie que tu trouves en moi et qui, selon toi dégage le bonheur,
n'est pas une cause, mais bien plutôt un effet, c'est le bonheur qui me la
donne. Je suis bêtement heureuse, uniformément heureuse. Ce n'est plus
un accident, ça devient un état, une cristallisation.

Moi qui ai toujours rêvé d'écrire, depuis ma jeunesse, je pense que je
devrais travailler ardemment à apprendre à écrire, je ne peux pas. Robert,
les enfants me tiennent continuellement en dehors de moi, projetée sur
eux, je ne peux jamais entrer dans ma coquille. Il ne faudrait pourtant pas
que se perde le souvenir de tous ces personnages si savoureux qui nous
entourent. Le village en est plein. Il y a aussi les incidents cocasses du

bureau du shérif. Ainsi le mois dernier, un client de Robert qui était en difficulté avec un croque-mort, a conclu un règlement assez surprenant pour éviter un procès. Le croque-mort lui devait 300 $. Il n'avait pas d'argent, c'est bien simple il le paya en tombes : cinq tombes, deux fausse-tombes. Tu vois d'ici, le client tout réjoui, qui arrive chez lui avec sa charge de tombes.

La grève des réalisateurs[1] se poursuit. Pour venir en aide aux grévistes, il y a encan chez Delrue, de peintures. Une de tes œuvres sera à l'enchère.

Le chandail de Robert est magnifique, il l'aime beaucoup : je t'ai envoyé un chèque à Noël. L'as-tu reçu ?

Ta jaquette de fourrure te plaît-elle, tu ne m'en as pas soufflé mot, méchante. Mon petit doigt me dit que tu es allée passer les fêtes en Suisse !

Nic abandonne temporairement ta conversion : « C'est compliqué par lettre », il aimerait mieux de vive voix : « Pauvre Poussière, dit-il, pourquoi fait-elle l'imbécile, c'est si facile à comprendre que la terre ne s'est pas faite toute seule. » J'ai beau lui expliquer qu'il y a plusieurs théories, etc., etc., ça devient trop abstrait.

Je t'embrasse,

Merluche

Amitiés à Guy.

De Paul à Marcelle

[Ville Jacques-Cartier, le] 10 février 1959

Ma Chère Marcelle,
Ta bourse est arrivée aujourd'hui. Le versement est de 666.66 $.

J'ai vu Denyse Delrue la semaine dernière. Elle venait de vendre une de tes toiles 250.00 $ à Ouimet[2] le méchant de la T.V. contre qui les réalisateurs sont en grève depuis Noël.

1. En décembre 1958, les réalisateurs de Radio-Canada entament une grève revendiquant le droit, qui leur est refusé, de s'associer à un syndicat. Après plus de deux mois de grève, ils pourront enfin s'affilier à la Confédération des travailleurs catholiques du Canada (CTCC).

2. Joseph-Alphonse Ouimet (1908-1988) a été nommé directeur général de la Société Radio-Canada en 1953, avant d'en devenir le président en 1958.

Elle se plaint de manquer de tes toiles, elle aurait des acheteurs. Son chèque n'est pas encore rentré à la banque.

Ici la vie est sans imprévu. Les filles[3] grandissent en tout sauf en sagesse heureusement !

Bonjour,

<div align="right">Paul</div>

Excuse ce mot, il est écrit au bureau entre deux clients, car je crois que tu dois commencer à avoir faim. Mes amitiés à Guy.

De Marcelle à Madeleine

[Clamart, début mars 1959]

Mon cher Merle,

Je ne sais plus où j'en suis avec les lettres via Beauce. Faut dire que je suis crevée et que ma cervelle en souffre. Enfin, les tableaux sont partis pour l'expo. Le vernissage[4] est jeudi le 5 – ça me crée un malaise cette date[5] – mais je suis pas mal contente des tableaux. J'ai chauffé plein tube, parce que cette expo est très importante. As-tu reçu la petite gravure ? T'en enverrai d'autres.

Je pars en vacances pour Aix, dans le Midi (j'en bave de hâte) avec Guy-Guy, le 13 mars – écris-moi vite avant.

Tu sais que Dani viendra peut-être en France avec Chaouac. Pourquoi n'envoies-tu pas Chéchette ? Je leur organise une belle vacance si ça marche.

Une semaine au château de Guy.

Quinze j[ou]rs en Bretagne, sur la mer,

Quinze j[ou]rs dans le Midi, etc.

J'espère que René ne s'objectera pas – moi j'irai au Canada début mai – en principe.

Je suis dans un bistrot rempli d'Algériens – drôle d'atmosphère où j'ai l'air d'un mouchard.

3. Yseult et Nathalie Ferron. Cette dernière est née le 29 novembre 1958.

4. Marcelle participe, avec Borduas, à l'exposition *Spontanéité et Réflexion*, à la Galerie Arnaud à Paris, du 5 au 31 mars 1959.

5. Date anniversaire du décès de leurs parents.

On joue de la musique turque – très envoûtant.

Embrasse les fils et très tendrement Albert.

Je t'aime,

Marce

Tu sais qu'une journée après ta dernière lettre où tu disais « tu dois être en Suisse » eh bien on y partait pour quatre jours – pas pour le ski (trop cher), mais pour Bâle, voir la rétrospective Riopelle.

Très belle expo.

De Madeleine à Marcelle

[Saint-Joseph-de-Beauce, mars 1959]

Ma chère Poussière,

Ta dernière lettre a dû traîner longtemps dans ton sac. Je la reçois le 11 et tu me dis : écris-moi avant le 13 ! Tu deviens difficile à satisfaire ma chère ! J'ai reçu ta petite gravure. Excuse-moi de la platitude de mon appréciation : ça me dit pas grand-chose.

Ça doit être un peu comme de la musique sérielle pour un profane. Une gravure, pour moi, faut que ça soit dessiné. Dans l'abstraction, pour que ça m'accroche il faut la couleur. Ça ne m'a pas déplu, ça ne m'a pas choquée comme les toiles de Mousseau, ça m'a laissée indifférente. Tu sais, quand on a que son instinct et sa sensibilité pour établir ses préférences en peinture, ça limite.

Mes petits sont bien, très bien. Robert travaille beaucoup. Sa vie d'avocat devient une réussite. Le mois dernier, il a pris à lui tout seul le tiers des causes inscrites pour tout le district. (Je ne parle pas des causes sur comptes, des causes plaidables, j'entends.) Il n'a plus aucune idée de faire de la politique. Le droit l'accapare. Pour quelqu'un qui n'en fait pas seulement la cuisine, c'est un métier intellectuel qui peut être captivant.

Moi, je vis avec volupté presque tous les jours de mes mois. Il y a bien quelques descentes sombres où je retrouve mes douloureuses obsessions, mais en général plus je vieillis, plus je me maintiens à la hausse.

Je bricole : je teins en brun mon escalier de la cave, je lis beaucoup : j'achève *L'Existentialisme et la sagesse des nations* de Simone de Beauvoir, cette femme extraordinaire que j'admire. Ça me plaît infiniment cette philosophie réaliste, pleine de force, de confiance en l'homme, mais aussi exigeante sans rémission.

Je t'ai négligée depuis un bout de temps. Je t'écrirai plus souvent à l'avenir. Je t'ai écrit, il y a une dizaine de jours, un samedi que Robert était parti et que je m'étais saoulée toute seule. Je n'ai pas pu te l'envoyer, c'était incompréhensible.

Amitiés à Guy. Est-ce qu'il viendra en mai ? Sais-tu qu'à bien y penser tu es de la même essence que moi : le genre femme fidèle !

Je t'embrasse bien fort,

Merluche

De Marcelle à Thérèse

Aix-en-Provence, mars 1959

Ma chère Bécasse,

Suis en short, installée dans la cour d'où Cézanne a peint ses montagnes Sainte-Victoire – le soleil tape et c'est rempli d'oiseaux. Ce pays est envoûtant – il est moins sec que la Côte d'Azur – il y a une variété de fleurs, de plantes et d'arbres très grande et la terre est orange – les gens sont nonchalants et alors gentils. Je rêve de venir y vivre neuf mois de l'année, la vie à Paris est une folie. Je cherche à acheter une maison dans un village quasi abandonné (ça se vend cent dollars… c'est fou).

J'ai reçu ton joli vêtement il y a quelques jours. J'ai l'impression qu'il a fait le tour des mers avant d'atteindre Clamart. Tu es bien chouette, il me va « au poil ».

Est-ce que Simon a reçu son livre sur les oiseaux ?

Ce que tu dis à propos de Robbe-Grillet est très juste. Que tu cernes d'une façon aussi aiguë m'a fait grand plaisir – elle montre un intérêt qui s'attache maintenant à autre chose qu'aux sentiments – (ils sont eux, sans doute, les grandes lames de fond), mais pour moi, il semble que la rivière la plus tumultueuse, pour produire de l'électricité, doit se créer son propre barrage.

J'ai travaillé comme un cheval – quasiment jours et nuits. J'y ai perdu quelques kilos, mais j'ai fait le bond qui me libère d'une certaine raideur puritaine. J'ai exposé le « 5 » mars avec six peintres et je crois d'après les échos que j'ai été jugée comme le « seul » peintre de cette expo coloriste, et spontané et frais – trois qualités qui se perdent aussi facilement que les cheveux et qui toutes simples représentent pour moi plus que tout – l'aisance, la maîtrise et le sentiment – enfin, je suis sur le chemin après avoir été sur des routes de traverses depuis des années.

J'irai au Canada en mai – fin avril – j'attends des nouvelles de mon expo. J'ai très hâte de vous voir et surtout j'ai un ennui chronique et qui va en augmentant des enfants.

Les nouvelles de Dani sont bonnes, mais les deux petites m'inquiètent. Comment vont les enfants ? Embrasse-les. Mille becs,

Marce

De Madeleine à Marcelle

[Saint-Joseph-de-Beauce, le 6 avril 1959]

Ma chère Poussière,
Je suis excitée, tout le village est en excitation, les ruisseaux ont recommencé à couler, la rivière partira cette semaine, il se prend des gageures sur le jour de la débâcle, sur l'heure. Il y a des plaques brunes dans le coteau en face, je les vois agrandir de jour en jour et ça m'énerve, ça m'énerve…

Tu viens toujours au début de mai ? Comment va l'expo ? On a annoncé dans un communiqué à *La Presse* que Borduas exposait et qu'il y avait aussi conjointement exposé, deux toiles très colorées de Mademoiselle Ferron. Tu viendras me voir, c'est entendu, n'est-ce pas ? Tu n'auras pas le cœur de venir au pays sans me voir ! Combien de temps seras-tu ici au pays ?

Je t'embrasse. J'ai hâte de te voir.

Merle

De Paul à Marcelle

[Ville Jacques-Cartier, le] 15 avril 1959

Ma chère Marcelle,
Nous sortons d'une épidémie de grippe, qui nous a laissé aucun répit depuis un mois et comme il fait un soleil merveilleux depuis deux jours, nos bureaux sont vides pour la première fois depuis longtemps.

Denyse Delrue m'annonce ton arrivée pour le 8 mai[6], tu es toujours la bienvenue, évidemment si Guy veut venir, il est toujours invité.

6. Exposition *Marcelle Ferron*, Galerie Denyse Delrue (Montréal), du 2 au 14 juin.

Le 3 avril tu avais 275.27 $ en banque, Denyse a déposé 166.67 $ et 50.00 $. Moi, j'ai déposé ton intérêt soit 22.50 $.

Tu dois savoir par Madeleine que nous projetons un voyage en France pour 1960. Robert veut s'acheter une petite auto à Paris, faire le voyage avec et la ramener après à Saint-Jo[seph-de-Beauce]. Nous pouvons l'acheter directement d'ici, mais il serait bien utile de savoir comment elle se vend à Paris, il s'agirait du Volkswagen. Si tu pouvais nous avoir ce renseignement-là pour le mois de mai, tu serais bien aimable.

Nathalie commence à prendre goût à baver dans nos assiettes, tu auras donc encore une fois de la distraction pendant les repas.

Bonjour,

Paul

De Madeleine à Marcelle

[Saint-Joseph-de-Beauce, juillet 1959]

Ma chère Poussière,

J'ai commencé à t'écrire deux ou trois fois, j'abandonnais, te voyant en mon imagination comme une flèche sur la carte d'Espagne et pensant à l'attente de ma lettre dans ton jardin ; a-t-elle une boîte à lettres hermétique ? me demandais-je ou un facteur un peu poète, qui passe en sifflant, en regardant la tête des arbres et qui tire le courrier sur le perron ?

Les nouvelles que tu nous donnes sur ta peinture sont merveilleuses. Tous les espoirs sont permis, avec le talent, le feu sacré et le courage que tu as. C'est comme Jacques, il ne lâche pas, ne se décourage pas, c'est devenu un besoin, une seconde nature. Comme chez toi. Il y a le talent, l'inspiration certes, mais il faut aussi de la discipline, du courage et je vous trouve admirables tous les deux. Moi je ne pourrai jamais. Je ne nie pas que ça me passionnerait, j'ai aussi un sens d'observation et je sens les gens et les choses. Mais il me manque tout le reste ; je n'ai pas réellement un vrai talent comme vous deux. D'ailleurs, deux sur cinq c'est une bonne moyenne. Alors ne m'en parle plus, ne m'engueule pas, laisse-moi dans ma ouate, ma fainéantise, mes contemplations.

Noubi est ici depuis le 20 ou 22 juin.

Elle sera très, très bien, cette jeune fille. À ta place, je ne me « rongerais pas les sangs ». Tu les a marqués ces enfants-là, elles ont vécu avec toi leur enfance, ce qui est le plus important. Si tu te souviens de dix à dix-huit ans,

c'est la vie extérieure qui agit surtout sur nous : les études, les amis, les découvertes. À seize ans, on reprend contact avec les parents et ce sera à ce moment-là que tu pourras reprendre tes filles. René est venu conduire Noubi. Il fut cinq minutes. J'aurais voulu me payer une rigolade : ce pauvre petit mari abandonné de toi d'après le procès que j'ai lu. Est-ce que tu l'as lu ?

Pour revenir à tes filles, c'est bien qu'elles connaissent leur père, un jour ou l'autre elles en auraient eu le désir…

Je t'enverrai des *slides* de notre été, tu me les renverras, les duplicatas étant très mauvais. N'oublie pas de nous écrire sur l'Espagne.

Je t'embrasse,
Amitiés à Guy,

Merle

De Marcelle à Madeleine

[Clamart, juillet 1959]

Chère Merle,
Avec tous vos va-et-vient, je ne sais plus au juste où se trouve Dani. Si par hasard elle est encore dans la Beauce, dis-lui que je lui ai envoyé une longue lettre rue Berri.

C'est vrai que l'idée des Ursulines m'inquiétait terriblement, c'était une économie de bouts de chandelles. Dani aurait perdu deux ans, aurait encore une fois été obligée de s'acclimater dans une nouvelle boîte ; de toute façon, je ne la voyais pas du tout passer de Marie-de-France aux Ursulines[7]…

Je suis toujours tracassée par les enfants, et le bonheur pour moi a bien changé de signification.

Je travaille jusqu'à épuisement ; six très grands tableaux sont au point. Les bonnes circonstances se présentent et je ne veux pas rater le bateau ; solutionner un grand tableau avec aisance n'a pas été facile. Je viens d'avoir une petite bourse de mille dollars, qui j'espère sera renouvelée par une plus grosse au mois de mars, vu que celle-ci m'est accordée hors saison. On a

7. Le Collège international Marie-de-France est un établissement d'enseignement laïque situé à Montréal. Quant à l'École des Ursulines, elle est à Québec.

aussi choisi une gravure pour une expo à New York. De toute façon, six mois de tranquillité et du matériel pour peindre ; c'est tout ce qui me suffit.

J'ai enfin une carte de séjour ; je paierai des impôts, tout se stabilise, le procès de la maison passera en septembre, et si on gagne ce sera la paix ; je suis à la course, je m'habille pour aller voir le mime Marceau ; ça me plaît.

J'ai hâte de vous voir arriver en France ; qu'avez-vous décidé au sujet de la voiture ? Comment s'est passé le voyage à Montréal pour Chéchette ? Donne des nouvelles. Comment va la Ferronnerie ? On ne peut pas dire qu'ils sont forts sur les écritures. La Bécasse, elle, m'a écrit une longue lettre qui m'a fait bien plaisir ; c'est assez curieux de voir que lorsque je vais à Montréal, elle me parle à peine, et que de loin nos relations sont simples et agréables ; cette chère Bécasse n'a pas la vie facile et je souhaite qu'elle se mettra à la sculpture comme elle en a l'intention ; s'exprimer pourrait être pour elle une source d'équilibre dans des valeurs que la vie l'oblige à vivre en cachette et sur la défensive.

Je vous embrasse, toi et Robert ainsi que les enfants.

Marce

Bien moi – j'ai hâte que l'automne arrive, avec les pluies, ce qui amène tes longues lettres.

De Madeleine à Marcelle

Saint-Jo[seph-de-Beauce, le] 25 août [1959]

Ma chère Poussière,
Je reçois ta lettre et je me dis que moi si je vois trop blanc, toi, mon ange tu vois d'un noir effrayant. Tout ça pour te dire, ma chère Poussière, que tu n'as pas à te faire de tracas, la vie se continue comme avant je pense, je l'aurais su par Noubi. La grand-mère c'est une vieille chipie qui continue à jouer la sainte mère qui élève les enfants de son cher fils !

Noubi est à Bellerive[8] avec Chaouac et Chéchette, qui se fera enlever lundi la bosse qui lui pousse congénitalement sur le haut de la cuisse. Elle devait être opérée la semaine dernière, c'est pour cette raison que j'avais

8. Bellerive-sur-Allier, à quatre cents kilomètres au sud de Paris.

amené à Montréal les trois jeunes filles, qui étaient un peu follettes ces derniers temps, elles voulaient des frissons ; elles ont demandé à Robert de leur écrire un mélodrame où elles puissent pleurer ! Elles l'ont joué devant Madame Vachon qui a pleuré ! J'ai hâte de voir quel succès elles ont eu à Bellerive.

J'aime les enfants comme sont presque tous les nôtres : un peu exaltés, un peu foin-foin, avec une manière poétique de voir toutes choses, avec des rêves pleins leurs poches, des extravagances d'imagination qui emplissent leurs mots, leurs mensonges, leurs rêves…

Bertrand a des petits yeux pointus et Bécasse l'air traquée, farouche. Dans le fond Thérèse c'est une faible comme moi. Il me faut Robert pour exister, pour vivre pleinement. Je me l'imagine mariée à un autre homme, un vrai ! C'eût été une merveille, peut-être, plus que peut-être, c'est certain. Les Paul sont bien, les Jacques aussi, en pleine forme, en pleine quiétude, très agréables, si sympathiques que nous regrettons d'en être si éloignés.

Robert est bien. Je l'adore. Je t'embrasse. J'aimerais bien que tu viennes souvent étaler tes traîneries dans mon boudoir.

Nous serons à Paris le 19 avril, quatre fous en liberté. Je te reparlerai de l'auto dans une autre lettre, n'étant pas encore décidés. Amitiés à Guy. T'écrirai en revenant de Montréal, les nouvelles fraîches de la « Ferronnerie ».

Je joue au golf comme un pied, je fais des colères aveuglantes qui me surprennent et font que je me méprise beaucoup.

Je t'aime,

Merle

De Madelcine à Marcelle

Saint-Jo[seph-de-Beauce, août] 1959

Ma chère Poussière,

La vie a repris son cours, chaque membre de la « Ferronnerie » a repris sa place ; il y a quinze jours rien n'allait plus. Comme à un théâtre de marionnettes toutes les cordes étaient mêlées. D'abord, tu te souviens que Claudine était malade ici, d'une fièvre qui ne lâchait pas. Nous louâmes l'ambulance et hop ! à Montréal. Or il arrive qu'en campagne nous ne pratiquons pas la spécialisation comme en ville, les gens cumulent les fonctions. Notre ambulance devient selon les circonstances, corbillard ou fourgon ; elle a

donc les qualités distinctives et spectaculaires pour chaque emploi. Les gens de la ville, habitués au classement hiérarchique de toutes choses et n'ayant pas la subtilité que nous avons pour « piger » le *petit* détail, qui fait toute la différence ; les gens de Bellerive donc n'y ont vu que du corbillard. Tu peux t'imaginer de l'effet involontaire de notre arrivée ! Après deux jours Claudine était sur pied : c'était nerveux, paraît-il ; Chéchette se faisait réparer la cuisse. Bécasse annonce dans le même temps que la maison devrait être vendue pour les taxes, Bertrand ne s'étant pas avisé de les payer. Paul et Jacques bouchèrent le trou, mais Paul, soupçonneux, alla à la banque pour constater qu'elle devait être vendue pour les arrérages du loyer. Une sœur Thiboutot y verra. « Bertrand manque d'une vue d'ensemble », comme essayait encore d'expliquer Bécasse pour couvrir son couillon. Elle commence à travailler comme réceptionniste au bureau de Paul et Jacques. « C'est le commencement de la fin », a dit Robert. Ça va crouler un bon jour, ça ne peut pas tenir longtemps, nous avons l'impression qu'il est couvert de dettes et complètement abruti par la boisson et sa maladie des grandeurs qu'il développe loin de chez lui.

Partant de nos glaires masculines familiales, j'ai amorcé une correspondance avec René, très aimable pour commencer, il m'a demandé un conseil, c'est fou ce que je vais lui en donner. Je veux être la contrepartie de la grand-mère, entre « catholiques » on peut bien s'aider ! En tout cas, j'y mettrai la douceur et la religion qu'il faut ! Je me suis juré que Diane n'irait pas pensionnaire et qu'elle apprendrait la danse. Dans ma lettre, je lui ai dit que je l'avais trouvé sage de retourner Danielle au Marie-de-France et de garder Diane à la maison. Amitiés à Guy. Robert arrive me prendre pour le golf.

Je t'embrasse bien fort,

Merle

De Marcelle à Madeleine

[Clamart, septembre 1959]

Mon cher Merle,
Les nouvelles de Bécasse m'ont mise dans un état plutôt morose. Je crois qu'il est temps de cesser les compromis, et ça c'est une idée vieille de six ans, avec cette canaille qu'est Bertrand. Sa méchanceté aura toujours le dernier mot.

Il faudrait que Thérèse le sorte à coups de pied dans le derrière. Mais il y a évidemment le problème de faire vivre les enfants. Qu'est-ce qui va se passer ?

Il doit être enchanté que Thérèse travaille ; elle tombe dans la tradition des « misères ». Elle va travailler et continuer à avoir une vie tronquée.

Les Ferron ont un grand défaut ; une trop grande compréhension qui devient aussi de la mollesse. Si je m'étais séparée avant le départ de René pour la Corée, au lieu de me laisser attendrir par ses larmes de crocodile, je n'aurais jamais perdu les enfants. Manque de confiance en soi, se faire détruire généreusement, quelle bêtise.

J'ai pensé pour Diane à ceci, elle agace René ; j'ai pour elle une tendresse de mère poule [...]. Guy l'adore et c'est réciproque. Alors ne pourrais-tu pas convaincre René qu'il me la laisse. Je ne lui demande pas un sou de pension et ici elle pourra faire sa danse, etc., et ça me ferait tellement plaisir. Comme de toute façon il entend la séparer de Bab, alors je ne vois plus de problème. Est-ce que je dois écrire à René à ce sujet ? Qu'est-ce que tu en penses ? Tu ne peux pas savoir en plus d'une joie folle, le soulagement que ça me donnerait ; on sent qu'elle n'est pas heureuse.

J'ai commencé la litho (gravure sur pierre) ça me plaît énormément ; je travaille dans un atelier ou les artisans (ce sont eux qui s'occupent du tirage et de préparation des pierres) et les peintres qui travaillent, ont comme coutume de travailler à coups de pinard ; je suis la seule femme et je t'assure que l'on ne m'oublie pas dans les traites ; l'atmosphère est extrêmement sympathique et amicale et très gaie, mais je sors toujours un peu pompette, ce qui m'obligera à retourner à l'eau pour me désintoxiquer...

Mon expo sera chez Delrue le 24 nov[embre]. J'ai fait je crois de bons très grands tableaux ; plus de liberté et d'invention et beaucoup de couleur ; je commence à avoir une solide réputation ; les rouages se graissent tout doucement et j'ai hâte que la machine se mette en marche... parce que je fourmille d'idées (entre autres pour des murales), mais c'est toujours le manque de fric qui m'arrête.

Bon, je file au garage, c'est là que je peins ; quand j'arrive dans ma ménagerie (j'y passe toutes mes avant-midi) c'est comme si je possédais un royaume ; il y a un tableau que j'aime beaucoup, parce qu'il m'a surprise moi-même, il est grand, très coloré, mais j'ai toujours l'impression d'un intrus parce que je le trouve trop réussi. Je vous embrasse tous les deux et réponds-moi au sujet de Diane.

Comment va le grand exalté ? Dis-lui que j'ai décidé de me faire enter-

rer dans la lune pour être plus près du paradis ; je pourrai de loin contempler mon neveu Nic, moi, bannie de ces lieux de délices.

Baisers au très cher Robert et à toi,

Marce

De Madeleine à Marcelle

[Saint-Joseph-de-Beauce, septembre 1959]

Ma chère Poussière,

Ton erreur, toi, ce fut de ne pas te séparer de René à la guerre de Corée, comme tu le constates. Je me souviens que tu étais venue dans la Beauce pour cette raison. Tu étais à un carrefour et quand on regarde ça de loin, on ne comprend même plus pourquoi tu n'as pas pris la bonne route. Comme c'eût été si facile, il me semble maintenant, d'empêcher Bécasse de marier Bertrand. Avec son travail, elle va faire l'apprentissage de son indépendance. Avant de couper un pont, il faut, sans doute, s'en être construit un autre à côté. Moi, ça me paraît terriblement long.

C'est vrai, on est un peu bête les Ferron : on continue à jouer franc jeu même quand on s'aperçoit qu'autour de la table tout le monde triche.

Résumons : Danielle est réchappée. Sitôt son B.A. passé, il lui laissera le choix de poursuivre ses études où elle voudra. Il n'a jamais essayé de la tenir en main, elle lui a toujours glissé entre les doigts et il est assez fin pour s'apercevoir que Noubi a fait son choix. Elle pensionne chez lui, elle ne vit pas là.

Pour Diane, l'idéal serait ce que tu proposes, elle a besoin de toi cette enfant. Il ne m'a pas répondu encore… Si ça réussit, je serai au comble de la joie. Si ça rate, j'aurai fait le Don Quichotte. En tout cas, attends après mon entrevue pour lui écrire.

Je suis presque certaine qu'il y a un moyen d'entente entre René et moi.

La cuisse de Chéchette a très bien réussi. Elle est retournée au couvent. Nic restera encore ici un an. Quand je lui ai lu la partie de ta lettre le concernant, il m'a dit : « Je vais lui faire des pieds de nez sur sa lune, parce que moi je vais être au ciel. » Et là-dessus, il devient triste, te voyant exclue de son ciel pour l'éternité et comme il s'imagine que la messe du dimanche est le grand « sésame, ouvre-toi », il me dit ne pas comprendre que tu ne sacrifies pas une heure par semaine, même si tu n'y crois pas, en faisant confiance à ceux qui y croient et qui sont certains, eux, que c'est nécessaire. J'ai beau

me lancer dans des discours sans fin, il y tient mordicus à cette idée-là. Ce n'est pas un gars très influençable, je t'assure.

Je t'embrasse. Roberte est parti ce matin plaider à Thetford. Il portait son « Windsor » impeccable, ses cheveux étaient longs comme je les aime, ses tempes toutes argentées comme un beau renard. Je l'ai trouvé beau. Le ventre m'en faisait mal.

Il faut que je travaille mes plates-bandes, ménage d'automne, il y a déjà une grosse semaine que toutes mes fleurs sont gelées.

J'espère que j'ai remis la paix en ton cœur.

Je t'aime bien, tu sais.

Amitiés à Guy,

Merle

De Marcelle à Madeleine

[Clamart, octobre 1959]

Mon cher Merle,

[…] Si je récupérais Diane, ça serait quand même un souci de moins et je ne peux pas actuellement envisager de faire vivre les trois enfants.

À part ça je travaille beaucoup ; mon expo sera au poil. Dutuit est venu hier, demain Jaeger (une très bonne galerie) et les amis me paraissent assez soufflés de mes dernières pontes. Ça me ravigote. Je suis en train de mettre au point un procédé pour murales extérieures.

Je t'écris entourée de deux peintres qui réparent les portes, etc., et placotent, ce qui me plaît, au fond deux anarchistes, intelligents et blasés sur toute politique. Alors je suis un peu perdue pour la concentration.

Écris-moi. As-tu vu la Bécasse ?

Ça y est, l'hiver commence. Pas drôle, dans mon garage je gèle et ça ralentit.

Embrasse Roberte. Tu sais que tes lettres me font toujours un velours. Je t'embrasse et je t'aime,

Marce

Je me suis acheté un très joli pantalon. Avec du noir pour porter avec la petite jaquette en fourrure que tu m'as envoyée.

Becs,

Marce

De Madeleine à Marcelle

Saint-Jo[seph-de-Beauce, novembre 1959]

Ma chère poussière,

Depuis trois jours que j'essaie de t'écrire, pas moyen, la maison fut secouée comme prise dans un ouragan. Nous nous sommes acheté un tourne-disque dans les trois X. Il a joué comme une merveille pendant quinze jours, le toit en levait et puis un bon jour, comme une femme capricieuse qui ne sait pas ce qu'elle veut et qu'on a envie de battre… j'en grinçais des dents. Et la parade des experts qui commence, les diagnostics, les tests. « Et puis, avait dit le vendeur, vous aurez la F.M. », ce qui m'emballe. La réception étant plutôt mauvaise : « une toute petite antenne », précisa-t-il. Et les voilà lancés entre les planchers, dans les garde-robes, avec des vrilles à te faire grincer la peau, pour passer le maudit fil.

Robert, lui, n'a connaissance de rien bien entendu et m'appelle pendant ces trois jours-là. « Madeleine, veux-tu je vais monter un ami de Québec à dîner ? Ne fais rien de spécial, mets une patate de plus. » Quand je les entends, ces chers hommes, « une patate de plus ! » et ma réputation de bonne cuisinière, il pense que je peux la risquer comme ça : il faut retrousser les sauces, mettre un peu de coquetterie dans tous les plats, me changer en jeune femme accueillante du gars délabré que j'étais, courir pendant une heure rien que sur une roue. Et Robert m'arrive avec son sourire radieux et me dit toujours avec sa candeur désarmante : « J'aime mieux t'avertir juste à la dernière minute, comme ça je suis sûr que tu ne te donnes pas de trouble. »

Bécasse va bien, son travail la secoue, elle sort de sa léthargie, écrit des contes pour enfants qu'elle a soumis à la radio.

Les Paul viendront à Noël. Je me lance dans mes provisions, on a beau dire qu'au Canada, on n'a pas de vraie cuisine nationale, je t'assure que la liste des mets traditionnels à faire, n'en finit plus. De la tête à la queue, c'est le cochon tout entier qui y passe. Triste que vous soyez si loin, j'aimerais bien faire goûter à Guy mon ragoût de pattes.

Je t'embrasse,

Merle

Es-tu allée entendre la pièce de Jean Genet[9] ? Seulement à en lire les critiques, j'ai eu la chair de poule.

J'oubliais de te parler d'un article sur toi dans *Situation* publié par Michel Fougères[10]. Élogieux, mais compliqué grand Dieu. Il y dit entre autres ceci : « Le tact à double tranchant : érotique et désertique que reflète sa peinture se conjugue avec cette mystérieuse nécessité d'une errance fondamentale du faire… »… ainsi de suite. Si tu veux je te l'enverrai.

Je t'embrasse,

Merle

De Marcelle à Madeleine

[Clamart, le] 30 nov[embre 19]59

Mon cher Merle,
Tu sais que le petit manteau de fourrure ne me décolle plus du dos. Comme j'ai maintenant un joli pantalon, c'est t[rès] élégant.

Mon expo est retardée. Delrue ne tient aucun compte de la parole donnée et c'est très désagréable de faire affaires avec ce genre de personnes qui sous le bla-bla – ne pensent qu'à leur affaire d'argent. Tant pis ce sera en février.

Ta lettre me fait énormément plaisir et me rend toujours gaie. La mienne sera décousue et courte, parce qu'il est huit heures, que je suis déjà au lit et très fatiguée. Vu deux marchands de tableaux dans la journée et ça me fatigue. Et le matin je m'acharne après un immense tableau, 12 pieds x 12 pieds – et le garage est aussi froid qu'un tombeau et est inondé à chaque pluie. Ça devient héroïque ! Christ de baptême, si je peux avoir des sous, je m'achèterai un atelier. Ce sera l'Éden.

Je suis allée six jours au château des parents de Guy[11] – qui est entouré d'une très belle forêt – où j'ai vu huit chevreuils – mon exaltation dépasse

9. Il s'agirait de la pièce *Les Nègres,* publiée en janvier 1958 et créée le 28 octobre 1959 au théâtre de Lutèce dans une mise en scène de Roger Blin.

10. Michel Fougères, pseudonyme de Michel Camus, signe l'article « Ferron : érotisme ou erratisme pictural » (*Situations,* vol. I, n° 9, novembre 1959, p. 50).

11. À Rosay, en Normandie.

les bornes. La vie de chasse et pêche me manque beaucoup, et toute la nature canadienne. Je m'ennuie souvent, d'une sensation physique, très forte, de nos parties de pêche, etc., et le « clan » est lié à ces souvenirs – des souvenirs plus précis que des photos – (comme cette fois où toi, Robert et moi, assis sur notre souche, avions passé l'après-midi de chasse à bavarder). En dehors de la famille et de la nature, le Canada ne me dit rien et même ne me plaît pas du tout. L'idéal serait de vivre six mois ici et six là-bas.

Ma dernière lettre, son coup de cafard venait que je croyais être encore embêtée pour ma carte de séjour. Finalement, j'ai su que j'étais ainsi « classée » : « personne exubérante et très bohème, donc pas dangereuse ». Tant mieux parce que ça commençait à peser de plus en plus, de toujours s'imaginer soupçonnée.

En somme, ça va bien. Je travaille au point que je me sens devenir une sensation de couleurs. J'avance lentement, mais je suis maniaque dans ce que je veux. C'est une véritable bataille qui n'est pas facile et qui est en dehors du plaisir ou du déplaisir.

Avec Guy – les liens vont en se resserrant – nous devenons un couple « sérieux ». Nous ne buvons presque plus – nous ne sortons plus – mais viendra un moment où il y aura une frénésie de se mélanger aux gens et amis. J'ai bien hâte de vous voir arriver – Guy aussi.

Je t'embrasse ainsi que Robert,

 Marce

Pour mon Noël, j'aimerais des collants – ça me réchauffera dans mon garage.

1960

De Thérèse à Marcelle

[Ville Jacques-Cartier, le] 8 janvier 1960

Chère Marcelle,

Archambault te trouve sensationnelle. Je suis certaine qu'il te donnera un furieux de coup de main – d'autant plus que Barrette[1] est maintenant premier ministre de la province et que Jacques A. a toujours été de son clan, même quand Barrette était en complète disgrâce auprès de Duplessis.

J'ai l'impression de parler dans le désert.

Tu sais que Duplessis est mort[2] ?

Sauvé l'a remplacé. Durant son court régime (Sauvé – cinquante-deux ans est mort la semaine dernière – crise cardiaque lui aussi[3]), il a donné un formidable coup vers la gauche[4]. Le Parti conservateur devenait plus socialiste que le Parti libéral. La tante Valéda s'arrachait les cheveux et disait : « Les bleus nous volent notre programme ! »

1. Antonio Barrette, ministre du Travail dans les cabinets de Maurice Duplessis et de Paul Sauvé du 30 août 1944 au 8 janvier 1960, occupe brièvement le poste de premier ministre du Québec en 1960.

2. Le 7 septembre 1959.

3. Le 2 janvier 1960.

4. Par rapport au gouvernement très conservateur de Duplessis, le gouvernement de Paul Sauvé a amorcé un renouveau politique dans l'éducation et les affaires sociales.

Sauvé mort, Barrette devient premier ministre et continue la politique de Sauvé et non celle de Duplessis. Tout cela pour te dire que les amis de Barrette jubilent. Cela donnera sans doute une chance à Mousseau qui travaille pour l'architecte Notebaert[5] – mari de Lise Barrette.

La dernière fois que je suis allée au théâtre, Lise Barrette (fille du ministre) fonce sur moi en criant « Thérèse Ferron ». Nous ne nous étions pas vues depuis Joliette et Burlington. Je n'ai jamais été son amie intime, mais elle semblait m'aimer beaucoup ce soir-là. Son mari suivait, derrière. (Il a l'air de rien, mais paraît que c'est effrayant la pile de contrats qu'il a sur son bureau.) Alors Lise me présente. Elle dit : « Ferron, ça ne te dit rien ? » Il dit : « Non. » Elle ajoute : « Voyons tu sais, Marcelle Ferron, c'est sa sœur. » Il a dit : « Ah ! oui ? »

Voilà qu'il me connaissait et devenait mon ami. Je me suis vite vengée. Des amis à moi se sont joints à nous. J'ai présenté Lise Barrette, mais quand est venu le temps de Notebaert, je ne me rappelais plus son nom.

De Paul à Marcelle

[Ville Jacques-Cartier, le] 11 janvier [19]60

Ma chère Marcelle,
Si tu m'expédies par avion, trois de tes dernières toiles (pas trop grandes – soit environ la grandeur de ton paysage méditerranéen) j'en ai deux de vendues à coup sûr (entre 200 $ et 300 $). J'aimerais en avoir une troisième pour que ces acheteurs puissent avoir au moins l'impression de choisir. Cette troisième je la porterai ensuite à Delrue.

J'aimerais bien avoir une réponse d'ici une semaine.

Bien à toi,

Paul

De Thérèse à Marcelle

[Ville Jacques-Cartier,] janvier 1960

Chère Marcelle,
Je me demande ce qu'il faut te souhaiter… De belles toiles ?

5. Gérard Notebaert (1927-1979), architecte de Montréal.

Ce que tu voudras pour que ton cœur soit heureux – le reste viendra par surcroît.

Mes contes de Noël sont arrivés trop tard. Doré les passera peut-être l'an prochain. À la télévision règne la politique des « peut-être ». Les budgets sont coupés de moitié – tous et chacun ont peur de faire des gaffes – alors ne font rien ou pas grand-chose. On n'a même pas passé l'entrevue que Simone de Beauvoir a accordé à W. Lemoine[6].

René Lévesque est au large et donne des conférences en province[7]. Je regarde le programme de la soirée qui est devant moi : il y a trois films à l'affiche, des films français, rien de l'ONF. À propos de l'ONF, Gilles Hénault a refusé de signer son contrat l'été dernier, un tas de complications – son texte s'appelait *Les Nomades*. J'avais hâte de voir ce que ça donnerait. La série *Temps présent* devait présenter douze films, à date [nous] en avons vu un seul – un conte illustré. Les acteurs ne parlent pas ou à peu près pas, mais le texte lu est très joli, il est d'Anne Hébert[8].

Je viens de terminer trois télé-théâtres pour enfants – une demi-heure chacun. C'est beaucoup d'ouvrage, mais ça m'a grandement amusée, car j'ai enfin créé des personnages inventés de toutes pièces – quoique mon *Homme aux souliers pointus* te ressemble beaucoup – même s'il est grand et maigre.

Je pense que ce texte-là n'a aucune chance d'être réalisé à moins que l'émission puisse être filmée, mais ils font tout en direct dans un petit studio grand comme ma main. En tous les cas, j'attends les résultats… sans

6. En 1959, l'archevêché de Montréal fait pression sur la direction de Radio-Canada pour empêcher la diffusion de l'entrevue avec l'auteur du *Deuxième Sexe* et des *Mandarins*, livres mis à l'Index par l'Église catholique.

7. Son émission, *Point de mire*, est retirée de l'antenne de Radio-Canada à l'été 1959. Lévesque décide de se lancer en politique. Élu au sein du gouvernement Lesage le 22 juin 1960, il est d'abord nommé ministre des Ressources hydrauliques et des Travaux publics, puis devient ministre des Richesses naturelles en mars 1961.

8. Il s'agit de *La Canne à pêche*, réalisé par Fernand Dansereau et produit par l'ONF d'après un conte d'Anne Hébert, poète, dramaturge et romancière. Michel Brault en signe la photographie et Gilles Vigneault interprète le rôle principal.

trop d'espoir. C'est un vrai tonique écrire des choses fantaisistes, de prendre part à l'aventure de personnages un peu fous. Quand j'aurai fini de payer les taxes – afin de conserver un toit sur notre tête – je me remets au travail sérieux, un roman que je veux très beau. Jacques travaille au sien, mais semble traverser une bien mauvaise passe. Sabourin doit monter son *Licou*[9] pour le jouer à la Maison canadienne à Paris. Tu devrais t'informer et si les nouvelles sont bonnes, t'empresser de les transmettre, cela le stimulerait.

Pour *Le Devoir*, Gilles[10] a fait une enquête sur le théâtre à Montréal. Le journal en était gris. Le TNM veut fermer ses portes ainsi que le Rideau Vert. Monique Lepage et Létourneau ont le moral bas – il n'y a que Gratien Gélinas pour tenir le coup avec son *Bousille* (mauvais mélodrame – d'après ceux qui m'en ont parlé). L'Égrégore[11] fait aussi salle comble à la Boulangerie, mais la salle n'a que 50 fauteuils et *La Femme douce*[12] est rudement bien servie par Monique Mercure, etc.

Dyne Mousso a aidé à la mise en scène, Mousseau a fait les décors. Voilà un spectacle qui me tentait. Je n'ai pas le temps de sortir. Avec le travail à l'extérieur pendant le jour je dois m'occuper de la maison le soir, la cuisine, les vêtements, etc. Une chance que les enfants sont en pleine forme.

Ce que la vie peut être inquiétante. Je me sens beaucoup mieux depuis que je me coupe toute sortie vers le passé et l'avenir. Je remplis chaque jour jusqu'au bord et au diable tout le reste. J'ai l'impression qu'ainsi, tout est moins fragile – mais il y a certains jours où la vie s'applique à être tragique – avant-hier c'était un pendu dépendu qui voulait du secours – hier c'était une femme qui s'inquiétait de sa voisine en train de se tuer et tous ces gens malades qui se plaignent que les remèdes sont trop chers – et c'est vrai qu'ils sont beaucoup trop chers.

9.　Jacques Ferron, *Le Licou*, Montréal, Éditions d'Orphée, 1958.

10.　Gilles Hénault a été directeur de la section des arts du *Devoir* de 1959 à 1961.

11.　Sa fondatrice et directrice artistique Françoise Berd s'associera, entre autres, au peintre Jean-Paul Mousseau, qui signe le premier décor de la troupe de théâtre.

12.　*Une femme douce*, de Dostoïevski, vaudra à la compagnie le premier Prix du Congrès du spectacle en 1960.

Même quand je suis heureuse je me sens cernée par tous ceux qui ne le sont pas. Enfin, une chance qu'il y a de ces jours lumineux où tout devient possible.

Bonne fête,

Thérèse

Le cadeau suit. Écris à Jacques une lettre folichonne.

De Paul à Marcelle

[Ville Jacques-Cartier, le 22 janvier 1960]

Ma chère Marcelle,
Je viens de recevoir ta grande toile que j'aime bien. Je te remercie bien de ce cadeau princier.

Ton exposition aura lieu du 15 au 28 février[13].

Bonne fête et salut à Guy.

De Marcelle à Jacques

[Clamart, avril 1960]

Cher Jonny,
J'ai vu ta pièce *Le Licou*[14] – elle est bonne – et c'est assez curieux qu'elle ait été surtout appréciée par des Français. Elle a été montée en vitesse et ne semble pas avoir été jouée tout à fait dans le ton, mais j'étais très contente de retrouver ton esprit mordant, complexe. Sabourin te défend bien. Il veut monter *Les Grands Soleils,* dans un théâtre. C'est la pièce qu'il préfère.

J'ai vu Hertel – il est visqueux et me déplaît profondément. Il a quelque chose d'un commis-voyageur – il dirige maintenant une revue, *Rythmes et couleurs,* qu'il mène tant bien que mal, histoire de faire des sous.

13. *Marcelle Ferron : peintures,* Galerie Denyse Delrue (Montréal). En février, Marcelle participe également, avec Borduas et Riopelle, à l'exposition *Antagonismes,* au Musée des arts décoratifs de Paris.

14. Les 25 et 26 mars 1960, Marcel Sabourin présente *Le Licou,* de Jacques Ferron, à la Maison du Canada à Paris.

Comment va ta santé – ne fais pas de bêtise et bon Dieu soigne-toi.
Embrasse le mouton.
Je t'embrasse,

Marce

De Paul à Marcelle

[Ville Jacques-Cartier, le] 8 avril 1960

Ma Chère Marcelle,
Tu n'as pas gagné de prix au Salon du printemps, mais le Musée a acheté ta toile *Signal Dorset*[15] ! C'est tout de même une belle consolation.

Le 1er mars tu avais dans ton compte de banque 794.15 $.

J'ai appris que Danielle faisait prendre sa photo pour son passeport, René aurait donc dit oui, je suis bien content pour elle.

J'ai hâte d'avoir des nouvelles de la toile de Riopelle[16].

Les plans de la maison progressent. Nous sommes fixés sur l'ensemble, il ne reste plus que de petits détails à régler.

L'extérieur va être en stuco, céramique et vitre. Elle a un petit air oriental, je crois qu'elle va être très bien.

Ci-inclus le 10.00 $ pour les boutons de Monique.

Mes saluts à Guy.

Becs,

Paul

De Madeleine à Marcelle

[Saint-Joseph-de-Beauce, avril 1960]

Ma chère Poussière,
Notre voyage à Montréal fut agréable ; nous avons bouffé à en perdre le souffle, bu à en perdre l'esprit comme de bons « habitants » quand ils vont en ville.

15. *Le Signal Dorset*, peint par Marcelle Ferron en 1959, fait partie de la collection du Musée des beaux-arts de Montréal.

16. Paul a demandé à Marcelle de lui choisir une toile de Riopelle.

Je voulais t'envoyer des nouvelles de tout le monde, ironie du sort, c'est tout le monde qui m'a donné des nouvelles de toi. Joue fendue, grippe de cheval, etc., etc. Une bonne fois tu y laisseras ta peau, toi. Je te soupçonne de te maltraiter. C'est bête, fais attention à ta carcasse, mange des fruits, des légumes et vis plus doucement, tu prendrais mieux les virages, sitôt qu'il y a une maladie dans les parages tu te jettes dessus. Bon ! Passons maintenant au deuxième sermon : c'est fou ce que tu gaspilles du temps, du matériel, des inspirations, des succès probables en envoyant des huiles pas sèches. J'en ai apporté deux ici que j'aime beaucoup : une grande en vert, bleu et rouge qui me fait rêver de glaciers, d'eau froide et de ciel éclatant. Une autre en long que j'ai taquetée au-dessus de mon escalier et qui donne beaucoup de chaleur à ce grand espace froid. Je te répète que c'est navrant pour l'exposition qui y perdra c'est certain en importance, le nombre de toiles devenant plus restreint, heureusement qu'elles sont très belles. Je te trouve très en progrès et tu as un style tout à fait personnel ; j'en ai eu la preuve l'autre jour en passant chez un disquaire, il y avait une pochette appuyée sur une tablette : « Tiens, dit Robert en entrant, du Ferron[17]. » C'en était ! Nous fûmes très heureux.

T'embrasse bien fort,

Merle

De Madeleine à Marcelle

[Saint-Joseph-de-Beauce, le] 30 mai [1960]

Ma chère Poussière,
Notre voyage nous a plu énormément, nous avons trouvé votre compagnie délicieuse, mais je t'en reparlerai, je veux prendre le prochain courrier et je t'écris re : Danielle.

J'ai essayé de l'appeler en arrivant, elle était partie chez une amie en fin de semaine, j'ai alors parlé à son si gentil papa, qui me répondit comme une vraie brute : voilà en résumé ce qu'il m'a dit : il pensait qu'une fille de

17. Référence à l'album *Voix de 8 poètes du Canada* (Alain Grandbois, Anne Hébert, Gilles Hénault, Roland Giguère, Jean-Guy Pilon, Rina Lasnier, Yves Préfontaine et Paul-Marie Lapointe), musique concrète de Françoise Morel, couverture de Marcelle Ferron, réalisation de Gilles Hénault et Jean-Guy Pilon, Folkways Records, 1958.

quinze ans était capable de s'occuper de ses affaires. « Si elle est plus heu-reuse en France qu'ici qu'elle y reste. Je ne sais pas ce qu'elle a, d'ailleurs je la vois très peu. Je ne sais pas si le passeport sera arrivé. »

Tu peux t'imaginer que j'étais d'un beau poil et que j'avais la réponse sèche. En tout cas, j'ai terminé en lui disant de s'en occuper tout de suite, que tu devais savoir à quoi t'en tenir ces jours-ci.

J'ai téléphoné à Danielle ce matin, je lui ai dit de se mettre en commu-nication avec son père, pour qu'il fasse les démarches nécessaires afin d'avoir le passeport à temps et sitôt qu'elle en aurait la certitude, *au plus tard demain,* de t'envoyer un câblogramme. Alors tu dois l'avoir reçu en lisant ma lettre. Danielle était froide, sèche. J'ai l'impression que ça ne marche pas du tout, du tout avec René. Elle n'a pas donné signe de vie à personne à Montréal. La pleine révolte quoi ! J'ai hâte qu'elle soit avec toi et Guy, j'espère que vous serez capables d'y voir clair.

Je t'embrasse bien fort. Robert aussi. Bonjour à Cécile[18]. J'embrasse Guy,

Merle

De Marcelle à Robert

[Clamart, juin 1960]

Cher Robert,
C'est assez comique de voir que l'on me traite plutôt bien, niveau ambas-sade, car cette bonne Madame Dupuis, à un récent cocktail, s'est exclamée à tue-tête au sujet de la « fille d'Adrienne » qu'elle a connue aux Ursulines, et d'Alphonse avec qui elle était parente : « Mais, dit-elle, je ne savais pas que le peintre Ferron venait de Louiseville »… Et des serrements de mains à n'en plus finir, etc. C'était assez drôle et faisait très famille. Je déjeune demain avec l'attaché culturel qui est un très brave type, quoiqu'il ne connaisse rien aux activités artistiques…

Au sujet de mon genou ; on me soigne pour l'arthrite ; si le traitement fonctionne c'est que ce n'est pas tuberculeux ; j'ai vu une radio dudit genou ; les os sont comme [des] feuilles de papier et ne permettront pas un autre grugeage… Mais je suis suivie par un des grands professeurs de

18. Cécile Depairon, une amie artiste et tante de Jean Lefébure, vit alors à Clamart.

Paris. Et il semble que déjà le traitement fait effet. Ça ravigote le moral. Ça m'a amenée à penser qu'il faut ménager ma carcasse ; je change mon rythme de vie. Ce qui de toute façon n'est pas plus mal.

La fille se porte à merveille ; René a répondu « que je pouvais la garder, car dit-il, elle a un esprit tordu et je ne crois pas que tu réussisses à en faire quoi que ce soit… » Quel con dépité… Elle m'emballe plutôt ; elle a un intellect solide et a beaucoup d'étoffe ; j'en suis très fière.

Dis à Merluche d'écrire.

Baisers,

Marce

De Madeleine à Marcelle

Saint-Jo[seph-de-Beauce, juillet 1960]

Ma chère Poussière,
Nous sommes en pleine réforme depuis l'arrivée des libéraux au pouvoir [19], tout était politisé et le gaspillage qui se faisait est extraordinaire. Plus de pots-au-vin, plus de contrats sans soumissions, de faveurs politiques et de petit patronage : ça geint à plusieurs places ! Avec la mentalité que l'Union nationale avait créée, c'est inévitable ! Évidemment que nous ne sommes pas tous encore des petits saints et qu'il y a encore plusieurs auréoles qui se portent sur l'œil ! En tout cas, ça démarre très bien, ils partent en lions : réorganisation de la police provinciale, assurance-hospitalisation, gratuité scolaire prévue, etc. Enfin on commence à respirer !

Embrasse tout le monde,

Merle

De Madeleine à Marcelle

[Saint-Joseph-de-Beauce, juillet 1960]

Ma chère Poussière,
Merci pour les vœux, j'y suis très sensible étant demeurée très sentimentale aux manifestations qui entourent ma fête quoique paradoxalement, j'ai

19. Jean Lesage gagne les élections du 22 juin 1960.

bien de la difficulté à accepter de vieillir : ça m'affole de penser que je gruge ma vie avec tant de rapidité.

Je viens de recevoir une lettre de Noubi qui a dû croiser la mienne. Je suis bien heureuse qu'elle demeure à Paris, elle y semble si joyeuse.

Fais faire un agrandissement de ta radiographie et accroche-la dans ton atelier avec une lumière rouge au-dessus ; ce serait très salutaire en te rappelant qu'il ne faut plus que tu te maltraites.

Robert a reçu ta lettre avec ton pedigree qu'il gardera précieusement pour le montrer à Paul Gérin-Lajoie[20] qui ne semble pas du tout au courant de la vie artistique… « A-t-elle d'autres mérites qu'être ta belle-sœur ? » a-t-il dit à Robert en riant. Évidemment ces gens-là travaillent comme des fous (et je suis bien contente que Robert ne soit pas ministre) et il ne faut pas se surprendre que des domaines leur soient fermés.

Les enfants sont bien, Chéchette est allée à une veillée chez la fille du beurrier avec ses cousins. Ça commence toujours avec les cousins ! Et moi la mère je lutte désespérément contre un sommeil enveloppant pour aller chercher mademoiselle à minuit : elle est partie les yeux clairs, les souliers pointus, comme un papillon qui s'envole et comme je disais : « j'irai à onze heures », elle est partie d'un bel éclat de rire et m'a dit : « Ne me rends pas ridicule, tout le monde part à minuit, ne fais pas la vieille, voyons. » Comme elle est plus grande que moi, j'ai été impressionnée et j'attends minuit, roulée en boule dans mon fauteuil. Robert ronfle comme une toupie, accompagné par le majestueux tic-tac de l'horloge grand-père, ce qui est un duo très soporifique.

Je t'embrasse. Amitiés à Guy, Cécile.

Embrasse Noubi de qui nous nous ennuyons beaucoup.

<div align="right">Merle</div>

De Marcelle à Madeleine

[Clamart, août 1960]

Mon cher Merle,
Il fait ici un temps tellement affreux depuis un mois que le retour du soleil me précipite dans mes « activités » avec la ténacité de les réussir.

20. C'est en juillet 1960 que Paul Gérin-Lajoie est nommé vice-premier ministre et ministre de la Jeunesse dans le gouvernement Lesage.

Il y a aussi le fait que je suis en grande forme pour peindre, après une période de piétinage, ça redémarre, ce qui me donne une grande distance avec la *gamic* de la peinture et donne une sûreté.

La Danielle va très bien ; elle passe demain un examen d'entrée ; c'est très difficile d'entrer dans les lycées, si elle ne rate pas elle sera casée sinon nous serons obligés de la mettre dans une école libre ; se posera le problème d'en payer les frais, car ces écoles, contrairement au lycée ne sont pas gratuites. J'attends toujours mon collectionneur qui doit me prendre comme poulain ; il rentre de Rome demain. Lussier veut aussi m'acheter un tableau ; enfin je suis à un tournant important et il ne faut pas que je le rate. Avez-vous eu des nouvelles de la bourse ? Je meurs d'impatience. Crois-tu que le mot de Lussier et de Delloye[21] a pu aider ; j'aurais dû mentionner que j'étudiais la gravure ; si tu crois qu'il faut que je leur dise, dis et j'écrirai.

Paraît que le Nic sera pensionnaire ; oh là là, j'imagine qu'avec son caractère, tu risques de le voir ruer dans les brancards ; je lui écrirai sous peu, je lui envoie un baiser ainsi qu'à David ; je t'avais cueilli des graines de toutes sortes d'arbres, mais Cécile un soir de « pompettage » a tout jeté à la poubelle.

Mon genou va mieux. Becs. Becs,

Marce

Trois j[ou]rs après.
Dani a réussi son examen – ce qui évite bien des problèmes. Reçu une longue lettre de Bécasse qui revenait de son travail avec la T.V. – elle est très solitaire, mais a quand même besoin de voir sa vie se dérouler dans une réalité – plus large que ce qu'elle met habituellement.

Je vais chercher le directeur du Théâtre Braziliana (ils vont à Montréal) (c'est très gentil et gai) qui vient voir ma peinture. Je boirai un verre de bière à saint Antoine s'il m'achète un tableau.

Rebecs. Baisers à Robert,

Marce

Pourrais-tu savoir au sujet de ma bourse […] ?

21. Charles Delloye, critique d'art français, collabore à *Vie des arts* au cours des années 1960. Nommé préposé aux arts plastiques à la Délégation générale du Québec à Paris, il organisera plusieurs expositions d'art contemporain québécois en Europe.

Il y aura un interview dans le *Maclean* où j'aurai une bonne part. Pourrais-tu jeter un œil à partir du mois prochain ?

Marce

De Madeleine à Marcelle

[Saint-Joseph-de-Beauce, août 1960]

Samedi matin
Ma chère Poussière,
Il fait une petite pluie douce, chaude qui fait merveille pour mes fleurs qui commençaient à se chiffonner de chaleur.

Robert est parti ce matin avec son expert et sa boîte à lunch, pour « marcher » une terre à bois, afin de vérifier la qualité de la coupe future avant de l'acheter. Ce sera aux gars, ils l'exploiteront, l'amélioreront et quand ils auront fait durant leur été, une centaine de cordes de « pitounes[22] », ils seront calmes !

Ton dossier est parti, un dossier très impressionnant, où figuraient les découpures que tu as envoyées et toutes celles que malheureusement, j'ai arrachées à mon *scrapbook*. Robert a vu Paul Gérin-Lajoie qui ne mit pas la chose aussi facile qu'on l'aurait cru : les bourses du ministère de la Jeunesse ne sont pas des bourses de perfectionnement (ces dernières relèvent du Conseil des arts) et sont surtout destinées à des jeunes qui ont des études à poursuivre pour remplir des emplois ou des fonctions ici dans la province afin de former avec le temps des cadres supérieurs dans des domaines où présentement, il n'y a pas de cadres du tout. Dorénavant, on annoncera dans les journaux les qualifications requises et le mois pour recevoir les demandes de bourses afin que tous puissent s'en prévaloir et puissent être jugés à leur mérite personnel, sans distinction de parti. La province a recouvré la voix et les journaux sont remplis de déclarations, de projets ; c'est fou ce qu'on était arriérés dans tous les domaines…, enfin nous progressons, enfin nous bougeons et quand nous serons allés au bout des réalisations libérales, peut-être serons-nous enfin des adultes, une race adulte capable de prendre en main sa destinée et de continuer.

22. Billes de bois.

S'il peut arrêter de pleuvoir, je vais aller travailler dans mes plates-bandes et tailler la haie. Moi aussi j'aime à travailler, jusqu'à sentir, limité par la douleur de la fatigue l'emplacement exact de mes omoplates. C'est notre héritage paysan.

Est-ce que Noubi a reçu une lettre de moi pour sa fête ?

Je vous embrasse toute la gang.

Jacques écrit beaucoup dans les tribunes libres cet été et engueule un peu tout le monde. Paul, lui, surveille ses travaux et aura paraît-il une maison tout à fait réussie, raffinée. Je les attends en fin de semaine.

Fais attention à toi.

Je t'embrasse,

Merle

De Marcelle à Robert

[Clamart, octobre 1960]

Cher Roberte,

Inutile de te dire que j'ai été déçue surtout après les déclarations que Gérin-Lajoie a faites dans *Le Devoir* et que Lussier m'a fait lire. À ce sujet, j'ai décidé d'écrire à Gérin-Lajoie (je t'enverrai la copie) où en gros je lui dirai que j'étudie (donc pas uniquement professionnelle) la gravure, que je fais un travail important pour faire connaître la peinture canadienne et que je suis justement à un moment où il faut me soutenir, car il m'est impossible de vivre uniquement de ma peinture.

Je dîne mercredi avec Marius Barbeau[23], il a vu un tableau chez Delloye et veut me connaître.

Dubourg, qui est le marchand de Riopelle, a dit à Delloye qu'il a l'intention de m'acheter des tableaux, mais tous ces marchands ne sont pas pressés et n'ont pas la même conscience du temps.

Marius Barbeau doit nous passer des légendes indiennes (il est connu ici) que doit illustrer Guy pour en faire un bouquin pour enfants ; si ça réussit ce sera la mine…

23. Marius Barbeau (1883-1969), anthropologue, s'intéresse avant tout aux Amérindiens de l'Est, de l'Ouest et des Prairies, à leurs chansons, à leurs coutumes, à leurs légendes, à leur art et à leur organisation sociale.

J'espère que le Nic s'acclimate en pension et que la Merluche ne va pas lui faire tourner la table Wadja[24]... je la vois se fâcher d'ici...

J'ai bien ri à propos de l'idée qu'elle a, que David et Nic iront dans quelques années faire passer leur énergie sur la terre à bois... il est très possible que s'ils sont comme leur père, ils la feront passer ailleurs, lorsqu'il était à l'université. Ma phrase est sans dessus dessous.

La Dani va bien et travaille sérieusement. Guy vous dit bonjour et je t'embrasse.

Marce

De Marcelle à Madeleine

[Clamart, fin octobre 1960]

Mon petit Merle,
Cette histoire de cabane de chasse vous permettra des vagabondages qui font beaucoup de bien. C'est un mot rapide. Je souffle, roule, trotte à me désintégrer. Je prépare mon expo afin que ce soit au mieux... Il y a le Hollandais qui m'a acheté un tableau de deux verges et demie par deux. Marc Drouin doit venir. Ça commence à être rigolo. J'aimerais bien vendre assez pour aller à la campagne. J'aurai 26 tableaux à l'expo[25]. Tous peints depuis le début juillet. Et plus je travaille et plus il y a des tableaux qui ont besoin d'apparaître.

Il y a un vieux peintre (une célébrité) – qui l'autre jour est demeuré une heure devant le grand tableau que je faisais photographier – (il m'avait invitée dans son atelier où lui-même en faisait photographier 40). Je crois que ma façon de peindre l'a un peu soufflé...

Les ventes de tableaux, comme un miracle, ont permis de payer les dettes où nous nagions d'une façon désespérée.

As-tu écrit à Barbeau ?

24. Il s'agit sans doute d'une planche de ouija utilisée pendant les séances de spiritisme.

25. Du 18 novembre au 15 décembre 1960, Marcelle Ferron inaugure la salle d'exposition à la Galerie Ursula Girardon. Elle y expose vingt-neuf tableaux, dont de grands panoramas.

La murale de Paul est en plan. La terminerai, après l'expo.
Je vous embrasse, toi et Robert,

Marce

Cette vie d'immigrée tient le cœur moins au chaud.

De Marcelle à Madeleine

[Clamart, décembre 1960]

Mon cher Merle,

Voilà, mon expo se termine ; il est passé un monde fou au vernissage et après, des gens, qui sont des éminences grises dans le monde de la peinture ; je peux dire que c'est un succès et bon Dieu, je t'assure que les tableaux avaient de la gueule. Peux-tu surveiller le prochain *Paris Match*, édition canadienne, car il y aura une photo. J'aurai une reproduction couleur dans *Aujourd'hui*, *Cimaise* et *Kunstwerk*.

Mais tout ça est bien fatigant ; ce qui a le plus d'importance, c'est que la galerie Jeanne Bucher (celle que je vise depuis cinq ans) m'ouvre, enfin, discrètement sa porte. On ne rentre évidemment pas tambour battant dans ces grandes galeries, mais y mettre un pied, laisse espérer qu'un jour, j'y serai en entier.

Merci beaucoup pour les vêtements qui sont très jolis et qui nous ont fait un grand plaisir. C'est ce que je portais le soir du vernissage.

[…] Bussière, du Conseil des arts, m'a acheté un tableau. Comme il semblait assez soufflé de me voir avec voiture, je lui ai dit que c'était toi et Robert qui me l'aviez achetée lors de votre dernier voyage, à cause de mes rhumatismes. Je ne pouvais lui expliquer qu'elle n'est pas encore payée et qu'elle le sera à coup de tableaux, grâce à Lussier.

La Danielle va bien ; elle aura d'une façon certaine beaucoup de possibilités pour écrire ; j'ai trouvé l'autre jour un poème qui m'a soufflée par sa maturité et son aisance.

[…] Nous allons à Amsterdam pour l'ouverture de l'expo Borduas au Musée[26] – avec en plus plusieurs invitations parmi de riches collection-

26. *Borduas 1905-1960*, sous la direction de Willem Sandberg, Stedelijk Museum (Amsterdam), du 22 décembre 1960 au 30 janvier 1961.

neurs. C'est marrant. Je suis un peu perdue dans ce monde où des idées, qui me semblent très simples, paraissent très osées.

Je t'embrasse – écris-moi. Becs à Robert et David,

Marce

De Thérèse à Marcelle

[Ville Jacques-Cartier,] décembre 1960

Chère Marcelle,
J'étais folle comme [un] balai mercredi dernier quand un inconnu d'une grande revue m'a téléphoné pour me parler des textes que j'avais envoyés. Il avait tout lu, tout étudié, et quand je l'ai entendu mentionner mes titres d'histoires et les critiquer à tour de rôle : je me suis assise, estomaquée. Tous ces textes que j'avais eu si peur de sortir, il les déployait devant mes yeux comme une grande queue de paon qui se relève et fait la roue !

Il a dit que mes textes étaient des bijoux et que j'avais un don pour les conclusions qui devenaient souvent très symboliques. Moi qui me croyais simpliste. Il a dit que plusieurs de mes textes ne convenaient pas à sa revue (à fort tirage) parce qu'ils étaient trop littéraires, ésotériques parfois. Il a parlé du raffinement exquis, etc., etc., et m'a dit que ces textes devaient être dirigés vers une revue littéraire. J'en avais le souffle coupé. (!) En attendant il a acheté un petit conte.

À propos de *Pelléas et Mélisande* = joué le 24 novembre, ce fut un fiasco. La critique de Vallerand fut cruelle et satirique à souhait. La seule réserve fut au sujet des séquences filmées qu'il a trouvées très belles[27] – soit le travail à Saint-Benoît[-du-Lac].

Mercure[28] s'est obstiné à rendre réaliste une œuvre symbolique.

27. L'opéra *Pelléas et Mélisande*, de Maurice Maeterlinck et Claude Debussy, produit et réalisé par Pierre Mercure, avec des plans tournés à Saint-Benoît-du-Lac, a été diffusé à *L'Heure du concert* à la télévision de Radio-Canada.

28. Pierre Mercure privilégie les spectacles multidisciplinaires d'avant-garde. *L'Heure du concert* accorde donc une large place à la musique, à la danse, à la peinture, à la sculpture et à la poésie du XXe siècle. Cette émission musicale, diffusée de 1954 à 1966 à la télévision de Radio-Canada et, parfois, de la CBC, durait en moyenne une heure.

Sitôt après la critique de Vallerand, ce fut un bombardement de lettres de protestations dans tous les journaux.

Merluche est sortie de l'hôpital. J'ai beaucoup causé avec elle pendant ce séjour. Cela m'a fait beaucoup de bien, car j'ai retrouvé ce qu'il y avait de meilleur en elle. On a beau dire, une petite culbute de temps à autre ça fait pas tort… ça assouplit le robot qui a si souvent tendance à se raidir en nous – Mouton a recommencé à faire de la peinture.

Est-ce que je t'ai dit que Radio-Canada – en la personne de Marie-Claude Finozzi (personne charmante – paraît que c'est la sœur de Judith Jasmin) m'a soumis un projet de treize émissions, sur l'initiation à la musique, pour les enfants – M. Finozzi est directrice des émissions pour enfants. J'ai envoyé un plan pour treize émissions et deux textes pilotes. Espérons que ça va marcher.

Écris-moi longuement. Parle-moi de ton exposition. À propos – tu sais que Ionesco est présentement à New York ? Son *Rhinocéros* sera joué sur le Broadway. Il a très peur que les Américains n'y comprennent rien. Or, Ion et Micheline Valcéanu sont allés à New York dernièrement, ils ont passé une journée avec Ionesco. Celui-ci leur parlait de sa vie à Paris. Alors Ion (tu sais le copain de Claudine) lui a demandé – « Connaissez-vous la sœur de Madame Thiboutot ? » Ionesco a répondu – « Quel est son nom ? » – « Marcelle Ferron. » – « Mais oui, je la connais bien. » Émerveillé Ion a ajouté : « Et Ionesco a dit : "Marcelle Ferron est en train de devenir un grand peintre. J'ai le plaisir de posséder plusieurs de ses toiles." » Est-ce vrai ? Ce que le monde est petit.

Becs,

Thérèse

1961

De Madeleine à Marcelle

[Saint-Joseph-de-Beauce, janvier 1961]

Ma chère Poussière,
Je n'ai jamais été si longtemps sans t'écrire, je pense. Le calme revient dans la maison après le brouhaha des fêtes qui furent cette année en deux chapitres d'un caractère complètement différent. Il y eut d'abord la Noël avec Légarus : cinq jours de boustifailles, de petits coups, de gaieté et du plus heureux culbutis. Deuxième chapitre : l'oncle Odilon meurt subitement, la tribu des Cliche rapplique au grand complet ; funérailles, gants noirs et considérations lugubres sur la fragilité des bonheurs terrestres !

Et puis avant les fêtes, il y a eu ma « folie », que j'ai diagnostiquée d'ailleurs moi-même à ma deuxième journée à l'hôpital. Comme expérience, ce fut très intéressant, comme enseignement aussi : la complexité du physique, etc., m'est apparue dans toute son ampleur. Maintenant que je suis retombée sur mes pattes, je me demande comment pareille aventure a pu m'arriver et comment elle peut arriver à des gens sains d'esprit. J'essaierai de te résumer : d'abord je m'étais fatiguée jusqu'à la corde pour oublier plus vite le départ de Nic[1]. Comme j'étais lancée à me violenter, je décidai de me mettre à un régime très sévère, pensant que les fils noirs qui me brouillent la vue étaient causés par un mauvais fonctionnement de mon foie. J'en viens à être de grandes journées sans manger du tout, à me sentir coupable les fois où je mange. J'en arrive à avoir le vertige sitôt que je sors de la maison, la nausée ; je me sens comme enveloppée de ouate et je suis

1. Départ pour la pension de son fils Nicolas.

affolée de ne plus sentir aucune émotion. Un bon jour, je dis à Robert qui s'alarmait de me voir maigrir à vue d'œil, enfermée dans mon nuage : « Ça doit être comme ça que l'on meurt. » J'avais l'impression de m'effacer, de m'estomper petit à petit. Deux semaines de plus et j'avais des visions, à moins que je sois devenue complètement dingue. C'est tout de même une bonne chose que ça me soit arrivé. Mon séjour à l'hôpital me fut une salutaire retraite fermée ou une séance de psychanalyse.

J'ai eu des longues visites des membres du clan, ce qui me fut une merveille et en même temps une triste constatation : quand je pense que j'approche quarante ans et que nous commençons à peine à savoir nous parler. Je fais exception pour toi, qui fus toujours la plus spontanée, la plus délivrée de tous les étouffements de l'enfance, alors que tu es celle justement qui aurait pu en sortir le plus meurtrie. Jacques en sortirait une conclusion tout à fait paradoxale comme tout ce qui vient de lui, d'ailleurs et qui me paraît une forme (peu usitée) de la sagesse.

J'ai eu deux longues visites de Bécasse, nos conversations furent très agréables. Une revue canadienne publiera de ses nouvelles, de ses contes. Je pense qu'elle est sur le point d'émerger au grand jour. L'approche du succès la rend déjà plus humaine.

Paul m'émeut toujours par les raffinements de sa sensibilité. Le Mout fait de la peinture, très sérieusement je pense. En résumé, j'aime beaucoup ma famille.

Raymond[2] doit mourir bientôt (1). Merci pour la carte d'Amsterdam. As-tu reçu nos cadeaux ? Quelle allure Guy a-t-il avec son bonnet de fourrure ?

(1) Je m'aperçois que cette petite phrase a beaucoup d'importance pour être si courte. J'ai le bras trop mort pour t'en parler plus longuement. J'imagine d'ailleurs que tu es au courant.

Embrasse Noubi. Amitiés à Cécile et Guy.

Je t'embrasse,

Merle

Robert s'est acheté un Roberts[3] moi je voudrais m'acheter un petit

2. L'oncle Raymond Ferron (1906-1961), le frère d'Alphonse.

3. William Goodridge Roberts (1904-1974), peintre, aquarelliste et dessinateur canadien.

Ferron, un romantique comme ton voilier qui avait eu tant de succès à ton expo chez Delrue. Alors, quand tu en auras un de cette grandeur-là et dans cet esprit-là, voudrais-tu me l'envoyer. Si par hasard, il ne me plaît pas autant que je le veux, je l'envoie à ton expo du printemps. Et si je l'aime ce qui est le plus probable, je t'enverrai l'argent, me sauvant ainsi la commission de Delrue[4].

Becs.

De Jacques à Marcelle

[Ville Jacques-Cartier, le 17 janvier 1961]

Ma chère Marcelle,
Nous réagissons comme l'Asie mineure à l'annonce qu'un Arménien est devenu millionnaire à Nouillorque. Et même moi, le chef de la tribu qui te boudais, qui t'ai boudée aussi longtemps que l'aventure n'a pas semblé profitable, qui t'aurais laissée crever sans un mot et n'en aurais pas tellement été fâché, même moi je me fais doucereux et t'envoie tous mes souhaits.

La Merluche a fait une petite folie qui l'a amenée à l'hôpital. Bien chanceuse encore ! Il y a vingt ans, on l'aurait castrée, il y en a dix on lui aurait enlevé la vésicule biliaire. Elle est sortie indemne. Elle était folle de ne rien faire, de ne pas avoir sa tête à elle, de penser avec celle de Robert. Alors elle s'est imaginée être amoureuse de son fils Nicolas, en pension à Vallée-Junction, etc., quand elle a repris ses esprits, elle avait le nez pincé et l'œil d'[un]e poule qui s'est fait prendre à couver un œuf de plâtre.

La Bécasse a loué sa selle mexicaine à Radio-Canada pour *Pelléas*[5]. Il nous a fallu entendre l'opéra, voir le roi Golaud qui comme étalon ne valait pas et de loin le poney de ce nom que nous avons eu. Finalement nous n'avons pas reconnu la fameuse selle.

Françoise Sullivan[6] était bien peinée que je fasse une guerre aux

4. À l'époque, la commission était de cinquante ou soixante pour cent.

5. Thérèse a également donné des leçons d'équitation à Louis Quilico, le baryton québécois qui chantait dans l'opéra *Pelléas et Mélisande*.

6. Françoise Sullivan, chorégraphe et danseuse, se tournera vers la peinture dans les années 1980. Elle a épousé le peintre Paterson Ewen en 1949.

angliches. J'aime bien son mari. Il pense juste et simple, c'est tellement reposant. Quant à son fils muet jusqu'à l'âge de cinq ans, imagine-toi qu'il est devenu poète, poète à la Minou Drouet.

Mes amitiés au Bicot[7] et à Guy-Guy. Chaouac se morfond à ne pas écrire à celle-là, se hait et n'y peut rien. Le Chasseur[8] est de bonne humeur : il est entendu qu'il n'attend de Monique qu'une nouvelle fille, mais… enfin un garçon le comblerait.

Jacques
17/1/61

De Madeleine à Marcelle

[Saint-Joseph-de-Beauce, le 25 mars 1961]

Ma chère Poussière,

Je n'ai pas encore repris mon souffle normal depuis ton téléphone. Imagine un peu : il était sept heures du matin, nous étions couchés, quand le téléphone sonna, Robert : « Ça doit être un habitant de la Grande-Montagne, pour appeler si tôt. » Et puis tout à coup : « Madeleine, c'est Paris. » Je saute carré par-dessus la couchette et je dégringole en bas pour me brancher sur l'autre téléphone et là, j'ai étranglé complètement. C'est étrange comme une première sensation quand elle est intense et imprévue demeure longtemps physique avant de passer à l'abstraction, de passer au cerveau. J'ai entendu ta voix et suis demeurée longtemps accrochée au timbre de ta voix, à tout le côté physique de ta voix sans attacher d'importance au sens des mots que tu disais. Quand Guy a parlé ce fut la même chose, sa voix avait une présence physique, elle n'était pas faite de mots. De toute façon, ce fut merveilleux de vous entendre.

Résumons la situation : les petites ne sont pas en peine, Jacques et Paul le sauront. Tu écris à René, tu dis que ça ferait sans doute du bien aux petites d'aller passer l'été avec toi. Et ça se déroule comme pour Danielle. Nous avons l'impression qu'il va sauter à pieds joints sur l'offre.

Merle

7. Danielle.

8. Paul.

Probablement que nous irons vous voir l'an prochain.

Devenir célèbre ! Ça nous va tous très bien, nous sommes parfaitement d'accord.

N'oublie pas : la prochaine petite toile romantique que tu fais, je la veux. Je suis une sentimentale et je tiens à ce que mon premier achat soit une toile de toi.

Becs.

De Madeleine à Marcelle

[Saint-Joseph-de-Beauce, juin 1961]

Ma chère Poussière,

Avant-hier soir avant de me coucher, je vois dans le journal du soir : « Le sol de Clamart s'effondre, laissant des morts et des blessés… L'on vit des gens courir dans les décombres le visage couvert de poussière et de sang[9]… » Alors sitôt endormie, j'ai été chercher ma pelle au hangar et toute la nuit, j'ai soulevé Clamart au complet, pelletée par pelletée pour voir si tu n'y étais pas ensevelie avec Noubi, Guy et Cécile. C'eût été si simple d'aller voir en premier dans ta rue pour voir que ta maison était encore là. Je me suis donné un mal fou, j'en suis encore exténuée, pour en venir à la seule constatation : tu ne m'écris plus. On me dit : « Ta sœur était au programme anglais, ta sœur était dans le *Maclean,* ta sœur était au restaurant du Palais de Chaillot avec un monsieur Trédez… » Je sais bien et je ne suis pas surprise, que je leur réponds, il y a des noms que l'on dit et qui tombent dans le vide, tandis que le nom de ma sœur, dites-le fort, vous verrez, il fait écho maintenant. Heureusement pour moi, car autrement je ne saurais plus ce qui lui arrive.

J'attends avec impatience la nouvelle que Bobette s'est enfin décidée à accoucher, nous sommes parrain et marraine, je serais bien heureuse que ce soit un garçon ; avec mes études de folklore, je suis plus traditionaliste.

Je t'embrasse. Écris ou je te renie. Est-ce que Noubi s'est couverte de gloire en fin d'année scolaire ? Et la santé de Guy ?

Merluche

9. Le 1er juin 1961, un puissant grondement souterrain se fait entendre. Peu après, six hectares de carrière de craie s'effondrent sur une hauteur de deux à quatre mètres à la limite de la commune de Clamart et d'Issy-les-Moulineaux.

De Marcelle à Madeleine

[Clamart, juin 1961]

Chère Merluche,

Depuis un mois et demi, je n'ai pas soufflé. Je « dételle » le soir, ou tard dans la nuit, crevée comme un vieux cheval – et pourtant je n'ai jamais été aussi en forme. Je n'avais plus rien dans mon atelier, alors, il me fallait donner un coup, pour retrouver quelques tableaux à mon goût. C'est très déprimant de ne regarder que les « laissés pour compte ». Je n'avais pas terminé un trois mètres par deux (12 pieds par 10 pieds) que Zacks, la plus grande collection du Canada, me l'a acheté ainsi qu'un autre. Malheureusement à très bas prix – le tout pour 1 000 $ – au lieu de 3 000 $.

Je rencontre le directeur du Musée de Toronto lundi ainsi qu'un chef d'orchestre dont j'ai oublié le nom.

Ça ne fait rien – car un jour je vendrai le prix qu'il me plaira. La vie coûte de plus en plus cher (Dani ira dans le Midi l'an prochain – d'où à payer 100 $, par mois). Avec le salaire de Guy, on est toujours à déficit de 200 $ par mois, alors on a l'impression de n'en sortir jamais – il faut aussi de plus en plus de matériel et surtout de meilleure qualité. Zacks [...] m'a dit que le Canada français avait produit trois grands peintres « Riopelle, Borduas et Ferron ». « Elle n'est pas aussi connue, elle n'est pas riche, mais d'ici deux ans, je lui donnerai le succès qu'elle mérite. »

Tu sais, que si j'ai ma voiture en bon ordre (elle est maintenant toute rouge – très sport) si j'ai du matériel et que la maison roule, le reste, je m'en fous – mais une chose qu'il me faut, c'est d'avoir de meilleurs tableaux et de plus en plus. Je suis dans une bonne période – les amours avec Guy ont pris une tournure très sérieuse, très fidèle. Plus de disputes, nous sommes toujours ensemble.

Dani t'a écrit plusieurs lettres, mais comme toujours, ne les poste pas. Elle est première en grec – deuxième en rédaction française et latin. Ce sera une littéraire. Elle s'est beaucoup épanouie et embellie.

As-tu des nouvelles des petites ? Ils ont déménagé, car mon télégramme pour la fête de Diane m'est revenu.

On a lu tes quatre petits contes, publiés dans *L'Information médicale*[10]

10. *L'Information médicale* est un journal « médical et paramédical » dans lequel Madeleine a publié ses contes. Jacques y a aussi fait paraître plus de cinq cents textes.

– très très bons – Guy doit t'écrire à ce sujet. J'espère que tu en fais d'autres. Réponds-moi à ce sujet. Tu devrais y aller à fond – écrire, écrire.

Comment va « ma Roberte bien aimée » ? Tiens, l'autre jour on est passés en allant chez les Leduc[11] qui ont loué une maison de garde-chasse formidable à cette ville « La Ferté-sous-Jouarre » où on avait pris un si bon gueuleton ensemble.

Écris-moi ce que Bobette a eu comme enfant.

Baisers. Je t'aime,

Marce

Comment est la peinture de Mouton ?

Chaouac vient en France. J'espère qu'elle se pliera à la discipline du lycée.

J'ai fait 12 petits tableaux dont quatre sont partis, mais je t'en ai fait un à toi qui sèche.

De Madeleine à Marcelle

[Saint-Joseph-de-Beauce, le 26 juin 1961]

Ma chère Poussière,

Vous êtes fort encourageants d'avoir aimé mes petits écrits, on est si peu sûr de soi quand on commence dans une voie. Bien sûr que je vais continuer à écrire, j'adore ça. J'ai fait aussi des recherches folkloriques et j'ai rencontré des gens qui ont connu des loups-garous, qui ont vu des feux-follets et tu serais bien surprise de savoir le nombre de personnes qui ont vu en apparitions leurs parents qui choisissent toujours pour revenir sur la terre des décors fantastiques. Évidemment que je ne ferai rien de très savant, mes moyens sont assez limités. Comme dit le proverbe chinois, le puits est profond, mais ma corde bien courte.

Bécasse a vendu trois contes à la revue *Maclean,* mais le Mout en est demeurée à ses premiers tableaux, elle continuera ses cours, mais atten-

11. Fernand Leduc (1916-2014), peintre, et Thérèse Renaud (1927-2005), poète et écrivain, signataires de *Refus global.*

dra que sa besogne lui donne plus de temps libre si elle ne veut pas y laisser sa peau.

Ma Roberte est bien, quoique un peu trop enterré d'ouvrage. À partir du 1er juillet, il aura un clerc. À cette annonce, j'étais aux oiseaux, pensant à nos flâneries dans les bois, à tout ce temps que nous gaspillions si merveilleusement jadis. Évidemment me fut-il annoncé que monsieur aura un peu plus de liberté, mais ce temps lui sera si précieux pour faire du droit ouvrier, droit paraît-il si intéressant et puis comme on veut devenir un avocat de premier ordre, on ne peut négliger le droit ouvrier ! Cher Roberte, il s'était donné dix ans pour être le meilleur avocat de la Beauce. Maintenant que c'est largement fait, il ne peut plus s'arrêter. Je l'adore ce jeune homme de quarante ans.

Embrasse toute la maisonnée,

Merle

De Marcelle à Madeleine

[Cagnes-sur-Mer, le 17 août 1961]

Jusqu'au 15 sept[embre]
Ferron
61, av. Ziem
Cagnes-sur-Mer
FRANCE

Chère Merle,
Eh bien, tu m'accuses de fainéantise pour les écritures, et toi qui as la plume facile, tu restes un mois et demi sans un mot.

Avez-vous pris d'autres vacances après Saint-Alexis[-des-Monts] ? Il m'arrive souvent d'y rêver. Ici c'est un tout autre genre de vacances.

On se balade dans l'arrière-pays pour trouver une maison. Quelque chose en vue avec ruisseau – grand atelier style provençal – avec à l'arrière du terrain un gigantesque Baou – grand rocher qui sert de repère aux marins. Nous en avons assez de vivre à Paris toute l'année. C'est épuisant. Et puis je vois déjà la merveille qu'il serait possible d'organiser – piscine, haie de cyprès d'un côté, de bambous de l'autre, fleurs, serres, le terrain a en plus d'un ruisseau une source qui irrigue le terrain. Avec le soleil et l'eau – tout est déjà poussé.

La Dani va bien – semble très heureuse de rester dans le Midi – elle y est plus calme – M^{me} Trédez[12] lui fera faire une bonne année.

Je suis contente de cet arrêt d'un mois et demi – la bête en avait grand besoin et surtout qu'à l'automne j'aurai un travail fou. Je n'ai plus de tableaux. Pour l'ouverture de la Maison du Québec j'aurai la vedette avec une toile de 12 pieds x 10. Je la veux au mieux – et rester sans peindre un moment est un stimulant formidable.

Lussier a mis le grand tableau qu'il a dans son hall – il a grande allure – son nouveau logis est un petit Versailles. Et le tableau, dans cet espace vaste se sent à l'aise. Il étouffait à la Maison du Canada.

Je vous embrasse.

Beaucoup d'amour avec pistou, couleurs et soleil,

Marce

De Marcelle à Madeleine

[Cagnes-sur-Mer, août 1961]

Chère Merle,

Les vacances filent. Après avoir vu quantité de terrains et de maisons, nous restons emballés par l'atelier, le ruisseau dont je t'ai parlé ; nous l'avons fait voir à plusieurs personnes qui nous disent que c'est une « affaire ». Il se construit à Saint-Jeannet un centre de recherche, ce qui veut dire que terrain et maison doubleront de valeur d'ici l'an prochain et c'est follement joli.

Voilà, j'ai écrit à Zacks, mais il est actuellement en Angleterre.

Il faut absolument acheter le truc maintenant. Alors voilà, est-ce que Robert me *prêterait* 5 000 $?

Je le rembourserai ou avec Zacks (que je verrai à Paris) ou au printemps avec les 5 000 $ que Eugène Cloutier[13] me donne contre des tableaux. Tu sais que je suis fiable et que je n'emprunte pas sans être certaine de mon affaire.

12. La mère de Guy Trédez dirigeait l'École Trédez, à Cagnes-sur-Mer.

13. Le directeur de la Maison des étudiants canadiens.

Le Midi se développe à une vitesse folle, tout monte de prix d'une façon effroyable et Saint-Jeannet, à six milles de la mer – 400 mètres d'altitude est un des plus beaux endroits. Il n'est pas touristique parce que les gens de ce coin sont riches et ne vendent pas et que ceux qui ont acheté y demeurent à l'année.

Si vous n'avez pas les sous ou si oui, écris *en vitesse*. J'en rêve. Je désire peu de chose, mais quand « ça me tient » ça devient une obsession. Tu imagines ce terrain de 4 000 mètres complètement irrigué par des sources et en plus le ruisseau.

Becs à tous deux,

 Marce

De Jacques à Marcelle

[Ville Jacques-Cartier, le 24 août 1961]

Chère Marcelle,
La Bécasse enfin est sortie du bois avec un bel article dans *Châtelaine*[14]. De se voir imprimée le cœur lui a fait mal et elle en a eu les larmes aux yeux. Dans cet article elle raconte que jeune elle avait juré de faire le tour du monde, mais que s'étant rendue à Shediac elle n'irait pas plus loin, jugeant qu'elle ne pourrait en voir plus. Toujours haute, écrivant raide et pleine d'humanité du haut de son cheval. J'ai lu ça avec une certaine émotion.

Les Beaucerons sont en Gaspésie. Tes petites ont été un peu surprises d'apprendre que le Bicot était avec toi ; elles la croyaient chez les Ursulines de Québec. La Bécasse a laissé entendre que plus tard elles pourraient bien en faire autant.

Le Mouton adore son fils que tout le monde nomme Bigué[15].

Mes amitiés à Guy, au Bicot et à la Reine-mère,

 Jacques
 24/8/61

14. Probablement « Mon tour du monde en Acadie », signé Thérèse Thiboutot, qui paraîtra aussi dans *Le Magazine Maclean*, vol. I, n° 7, septembre 1961.

15. Jean-Olivier.

Portrait de Marcelle

De Marcelle à Jacques

[Clamart, août 1961]

Cher Johnny,
Je suis allée chercher Chaouac à l'avion. De loin, je l'ai plutôt devinée que reconnue – démarche langoureuse, ce petit côté blasé des gens jeunes et ce côté sensible, « perturbable ». J'étais très émue.

La transition lui sera peut-être difficile. Point de vue santé, elle a plutôt mauvaise mine. On verra les résultats du Midi, mais si ça ne change pas, j'ai demandé qu'on lui fasse un « check up ». Il est anormal qu'elle se fatigue si vite. Il est possible que tout ça soit émotif. Enfin, t'en donnerai des nouvelles.

Après un an de rattrapage, qu'est-ce que tu envisages ? Dani reviendra à Paris pour sa dernière année de bachot. J'espère que C. ne terminera pas ses études en Éthiopie ? Sous la coupe de M^me Maman.

Enfin, on parlera de tout ça au Canada. Guy et moi y serons vers le 24 nov[embre]. Très hâte.

Apporterai à Mouton une de mes dernières pontes, toujours promise, mais jamais envoyée.

Qu'est-ce que tu publies ? Contes ? Théâtre ? Histoire ?

Baisers,

Marce

De Marcelle à Madeleine

[Clamart, août 1961]

Cher Merle,
Un mot à la course. Je vais éclater. J'ai vendu hier huit tableaux, dois en envoyer cinq très grands à São Paulo[16] – (très important), etc., etc.

Tu te souviens de la chanson de Papa – « un éléphant, ça monte, ça monte ».

La vie amoureuse va bien – mais l'instabilité est chronique.

Et toi ?

T'écrirai quand j'aurai fini l'expo, car je peins sans arrêt et après suis terriblement abrutie.

Je t'aime. Embrasse Robert.

De Marcelle à Madeleine

[Clamart, septembre 1961]

Cher Merle,
Ne te tracasse pas pour les sous que je demandais, je suis assez fataliste pour me dire que si Robert ne les a pas, il vaut mieux ainsi. L'intermédiaire me gardera l'affaire quelque temps. Je suis aux Deux Magots. Arrivée hier. T'écris en vitesse, car il y a tellement de choses à faire que la tête me tourne.

16. Marcelle expose à la *VI Bienal* de São Paulo, au Brésil, du 1^er septembre au 1^er novembre 1961.

1er – J'ai eu une mention honorable (on en donne très peu) à São Paulo[17], biennale internationale – sans piston, sans intrigue. Rien n'a pu me faire autant plaisir, car quand on connaît les cabales, c'est quelque chose ;

2e – J'ai une expo à Montréal le 27 novembre[18]. *Guy et moi* arriverons le 23 ou 24. Je suis très excitée – ça prouve qu'il y a toujours ce fond de nostalgie et d'ennui de vous tous. Et j'ai hâte de voir les filles. Lortie m'achète de nouveau 15 tableaux ;

3e – Nous irons en Beauce ;

4e – Interviews, collectionneurs qui se pointent et je n'ai plus de tableaux.

Te parlerai de Chaouac et Dani dans une autre lettre.

Que de monde – au fond je n'aime pas les villes. Vie de fou. Si on pouvait s'en tirer le plus vite possible et vivre tout doucement, uniquement à peindre. Cécile s'en va au Canada – sa mère est malade – ça me peine. Dani partie, la maison sera bien vide.

On crève de chaud et on étouffe. Passé cinq jours dans la montagne, extraordinaire, grands pins, grands mélèzes, cascades, ruisseaux, et tellement d'air, on étouffe ici.

Je file. T'écrirai au calme. As-tu reçu le tableau ?

Becs à Robert et toi,

Marce

As-tu continué à écrire ? Grouille.

De Madeleine à Marcelle

[Saint-Joseph-de-Beauce, septembre 1961]

Paul a reçu après toute la famille chez lui, ce fut fort agréable, nous avons bien rigolé. Bécasse depuis qu'elle a publié son récit dans le *Maclean* est devenue très gentille. Il est question qu'elle ait une chronique dans *La Presse*. « Si elle peut continuer à réussir, elle va nous aimer beaucoup », me faisait remarquer Jacques (qui publie en octobre un recueil de contes).

Félicitations pour Sao Paulo.

17. Il s'agit de la médaille d'argent.

18. Exposition chez Agnès Lefort du 27 novembre au 9 décembre 1961.

Je reprends mes écritures avec l'automne, mais c'est fou ce que ça prend du temps et un certain climat pour écrire que le train-train quotidien nous saccage à tous les instants.

Robert plaide tous les jours depuis une semaine, si ça continue encore quinze jours, il sera complètement vidé, ce qui m'affole. À partir de l'an prochain, il s'organisera autrement, c'est déjà beaucoup mieux que l'an dernier, à cause de Paul Allard qui est clerc au bureau.

Je t'embrasse,

Merle

De Marcelle à Jacques

[Clamart,] oct[obre 19]61

Je viens d'attraper un coup dur. Une des plus grandes galeries de Paris devait me prendre à contrat – l'affaire étant quasi entendue et tout à coup – bang – tout saute en l'air. Ça m'a bougrement déprimée – car ça n'a rien à voir avec la peinture. Pour une femme, il faut avoir au moins cinquante ans, avec barbe et rhumatisme, avant qu'on lui fasse confiance. J'ai les rhumatismes, mais ne tiens pas à la barbe et que le diable les emporte.

Une autre galerie s'offre par contre à me faire une expo. Le proprio est un pédéraste très gentil – ce qui est très logique – vu qu'eux non plus ils n'ont pas de barbe.

Vu les Galipeau[19] très gentils – il a une véritable amitié pour toi. *L'Orchidée,* qui est un journal très bavard, m'a donné toutes les nouvelles du clan Ferron – très marrant. J'ai très hâte de voir les tableaux de Mouton, mais aussi très hâte de la voir.

Ici, grève quasi générale – les parties adverses se durcissent – ça va éclater c'est certain. Comme les guerres civiles ont manqué à mon éducation, ça me donne un peu la trouille. Merluche me dit que tu publies un recueil de contes – très contente – hâte de lire. Guy te salue et embrasse Mout. Becs,

Marce

19. Georges Galipeau, journaliste à *La Presse* et globe-trotter émérite, et M^me Lang Galipeau (« Orchidée ») sont de grands amis de Jacques et de sa femme, Madeleine (« Mouton »). Ce sont les parents de Céline Galipeau, journaliste à Radio-Canada.

De Marcelle à Madeleine

[Clamart, le] 10 octobre 1961

Chère Merluche,
Est-ce que je t'ai écrit ?

La Maison du Québec a été inaugurée[20] – c'est spacieux, très élégant et sobre. J'ai un grand tableau dans la salle de réception qui est immense. J'ai été contente de voir que même dans cet énorme espace, il tient le coup et comment !

Mais l'ensemble de la délégation était assez cocasse. J'ai réalisé que, quand les Canadiens sont fins, ils le sont et avec esprit, mais que lorsqu'ils sont balourds, oh là là ! Dans l'ensemble ils auraient avantage à s'affiner un peu.

Je travaille, je travaille – Guy ne peut venir – le patron a trop d'ouvrage à cette époque. Ça m'ennuie.

Est-ce que Robert me fera faire quand même un tour « dans son avion » comme un tour sur les petits chevaux de bois.

Je t'embrasse. J'ai hâte de vous voir,

Marce

Baisers de Guy.

De Jacques à Marcelle

[Ville Jacques-Cartier, le 18 octobre 1961]

Ma chère vieille folle,
Delloye donnait hier une conférence à L'Égrégore. J'y fus avec Dame Bécasse. Nous étions deux fiers hobereaux, prenant tout de haut et qui eussions parlé à Dieu le Père comme à notre petit frère si jamais nous l'eussions rencontré. Nous avons été fort contents de Delloye.

Il a situé la peinture canadienne, comme bien tu t'imagines, entre l'américaine et la française : peinture-miracle, a-t-il dit. La salle était décorée de toiles qu'il avait choisies lui – tu étais donc représentée en gris rose par un tableau aquatique. Cette toile était à droite de Delloye, à côté d'une

20. L'inauguration a eu lieu le 5 octobre 1961.

autre de Barbeau. Et elle nous a causé une sacrée peur. Molinari, qui n'est plus le garçon zazou et sympathique, que tu nous décrivais, avec une grande cravate rouge sortant de son veston et lui pendant entre les jambes (et cela, semble-t-il depuis qu'il est devenu Monsieur Saint-Martin[21]), Molinari se lève et dit : « Monsieur Delloye, la toile que vous avez à votre droite, appelez-vous ça de la peinture ? » J'ai senti la Bécasse se raidir près de moi, bon cheval de guerre…, il ne s'agissait pas de ta toile, mais de celle de Barbeau. Molinari quand même ne m'a guère plu en cette affaire. Le seul qui reste égal à lui-même, c'est le père Mousse[22] :

« Comme tu es gros et beau !

Il faut bien, pour tenir le coup.

Mais tu es en passe de devenir académicien !

C'est bien là le malheur. »

Et puis il faut dire qu'il y avait dans la salle un bon groupe de Canadiens qui prenaient mal qu'un maudit Français soit à l'emploi du Québec quand, eux, ils restaient tout nus dans la rue. Et ils ont posé des pièges à ours. Mais Delloye, qui n'est pas ours (plutôt carcajou), pas plus qu'il n'est délirant, n'y a pas mis la patte. Il répondait avec une infinie politesse à ces chasseurs affamés. Tout à fait gentleman et vieille France. Un peu Guy-Guy.

Salut bien, cher dinosaure,

<div style="text-align:right">

Jacques
18/10/61

</div>

21. Le peintre Guido Molinari épouse, en 1958, Fernande Saint-Martin, essayiste et critique d'art.

22. Jean-Paul Mousseau.

1962

De Madeleine à Marcelle

[Saint-Joseph-de-Beauce, janvier 1962]

Ma chère Marcelle,
Jacques envoie taper ses textes au bureau de Robert : tu devrais voir passer ça, la dactylo ne fournit pas, ça arrive à la queue leu leu, le deuxième chapitre d'un roman, suivi du troisième acte d'une pièce de théâtre et pêle-mêle au travers de tout ça des historiettes, des articles pour le journal, etc., etc.

Lui, c'est un écrivain, Thérèse et moi nous ne serons toujours que des femmes qui écrivent. Je regrette ces études que je n'ai pas faites ; ce milieu asséchant dans lequel nous avons poussé, je le hais. Et j'y tiens mes enfants…

Dis à Guy que sa carte était très belle. Chéchette l'a encadrée. Dis-lui que nous la lui souhaitons bonne et heureuse. Nous vous embrassons,

Merle

Si Noubi est encore à Clamart dis-lui que je lui écris à Cagnes.

De Thérèse à Marcelle

[Ville Jacques-Cartier,] janvier 1962

Chère Marcelle,
Je te souhaite une bonne fête – et puisque tous tes désirs se réalisent je te souhaite encore plus de bonheur ! C'est sans fond cette invention-là ! On

pense avoir tout épuisé et puis non – on réalise qu'il y en a encore à prendre.

Je t'envoie un petit conte qui ne m'épate pas – je pense que la longue nouvelle qui suivra sous peu est beaucoup mieux. À Noël, ils ont massacré mon texte à la radio. Mais jeudi dernier à la télévision – j'ai été très impressionnée d'entendre mes dialogues dans la bouche de très bons comédiens. La réalisation a été particulièrement soignée et mon texte passait vraiment très bien.

Janine Sutto était très sensible et semblait aimer beaucoup ce que je faisais dire à la vieille Chinoise sage et poétique qu'elle incarnait.

J'en faisais aussi de mon conte une charge contre le fatalisme, mais on a coupé des bouts dont la dernière scène qui était la plus belle.

Faut dire aussi que mon dactylo écrit petit et que j'en mets trop long.

T'enverrai une coupure du *Devoir*. Papier de Lamy[1] sur toi – voyage à Amsterdam – etc. C'est Robert Millet qui l'a présentement.

Gisèle Lortie[2] t'a-t-elle écrit au sujet des quatre tableaux de toi qu'elle a prêtés pour une expo à Toronto – financée par C-I-L. Elle a aussi envoyé [une] photo de toi – parue dans *Le Nouveau Journal* – et [un] court papier.

Becs encore,

Thérèse

De Marcelle à Jacques

[Clamart, janvier 1962]

Cher Johnny,

La lettre de la Merluche m'a parue plutôt irritante et son manque de complexité dans la compréhension m'a foutue dans une vraie rogne.

Bien au chaud, gâtée, je voudrais bien l'y voir dans ce monde de commerce et de spéculation qu'est la peinture et qui est aussi froid que glace et en plus de toute cette merde si tu ajoutes le préjudice d'être une femme peintre – il y a de quoi rendre batailleur d'être débarrassée de ce sentimentalisme romantique qui croit qu'il s'agit d'avoir du talent pour pouvoir le montrer et en vivre. Heureusement que dans cette mêlée de loups il y a aussi le plaisir de peindre et de rencontrer des gens pour qui regarder un tableau est comme de lire un bon bouquin.

1. Laurent Lamy, critique d'art, décédé en 2015.

2. Le couple Gérard et Gisèle Lortie, collectionneurs.

Pauvre Merluche, elle mélange tout, la combine des grands prix littéraires, etc.

Je termine mon expo pour Toronto. Ça commence à tirer de la patte.

J'espère que toute la smala est bien, embrasse le Mouton.

Quand sors-tu ton bouquin de contes ? Envoie-le. Becs,

<div align="right">Marce</div>

De Madeleine à Marcelle

,Saint-Jo[seph-de-Beauce, le 20 février 1962]

Ma chère Marcelle,

Nous arrivons de Montréal ; je n'étais pas avec Jacques depuis cinq minutes qu'il n'avait rien de plus pressé que de me montrer ta dernière lettre dans laquelle tu es furieuse contre moi et de me dire le plus sincèrement du monde : « Mais qu'est-ce que tu lui as écrit de si terrible ? » Les deux oreilles lui ont tombé sur les épaules quand je lui ai expliqué que c'est toujours ce qui arrive quand on refile une lettre comme il avait fait avec une des miennes. C'est un peu comme sortir une phrase d'un contexte qui est nécessaire à sa signification. Cette lettre, j'avais pris la peine de lui écrire pour lui venir en aide dans l'affaire Delloye en lui donnant le résultat des explorations de Robert à Québec. Je donnais aussi mon opinion strictement personnelle où je prenais la part du diable, les positions que Jacques et Bécasse prenaient dans le débat m'ont semblées un peu excessives. À notre précédent voyage, je les avais trouvés frémissants, brandissant Delloye lumineux de perfection en piétinant Élie[3] qui me parut, à leurs propos, plus misérable qu'un ver de terre. Je leur avais demandé : « Êtes-vous au courant de la situation des arts plastiques à Montréal ? » Je m'étais aperçue, ahurie que Bécasse agissait par amour pour Delloye et Jacques par amour pour toi. Comme principe moi, je n'admets pas ça, je voulais leur faire remarquer. Maintenant, que Delloye soit arrivé à s'imposer, j'en suis fort heureuse pour toi, je n'aurais jamais dit un mot qui eusse pu te nuire si j'en avais eu l'opportunité. Robert l'a eue, lui et ne t'a certainement pas nuit ni à Delloye.

3. Robert Élie (1915-1973), écrivain et dramaturge, fut nommé conseiller culturel de la Délégation générale du Québec à Paris en 1961 et directeur adjoint du Conseil des arts du Canada en 1970.

C'est vraiment dommage que nous soyons allés à Montréal en janvier : imagine, je n'aurais jamais entendu parler de Delloye et puis en conséquence je n'aurais pas eu à lire ta dernière lettre à Jacques.

Et puis tu sais je commence à revenir d'être considérée comme un médaillon de velours et de dentelle accroché au mur. Que je sois heureuse avec Robert me rend infirme à vos yeux, on dirait. J'ai la vie facile au point de vue pécuniaire c'est vrai, mais j'aurais voulu vous voir vivre ici depuis quinze ans. Toi tu serais morte d'ennui tout simplement. J'ai su me faire une vie intéressante, j'explore en profondeur un petit univers qui aurait pu m'étouffer si j'étais restée en surface. Tu penses que c'est facile d'être heureuse ici ?

Tu ne penses pas que ta vie à toi est passionnante. Est-ce que tu penses que les luttes que tu dois livrer pour arriver sont différentes des autres ; pas un métier n'en est exempt. Je ne suis pas fâchée, disons que je suis un peu peinée.

Je viens de recevoir une autre lettre de Marius Barbeau avec un livre ainsi dédicacé : *À Madeleine Cliche, née écrivain et folkloriste*. Tu parles, j'en ai perdu le souffle. Il ira te voir en mai et m'a dit avoir gardé un si beau souvenir de toi et de Guy.

Je t'embrasse,

Merle

De Marcelle à Jacques

[Clamart, mars 1962]

Cher Johnny,
Reçu une lettre de Marius Barbeau qui se dit très flatté d'être né quasi dans le même bled que la Ferronnerie.

J'ai la tête vide. J'achève, crevée, de terminer l'expo de Toronto[4]. Celle de Paris[5] est bouclée. Mais l'atmosphère n'est pas à la peinture – grande angoisse de guerre civile d'ici quelques jours – raison pour laquelle Guy ne t'a pas encore répondu, formation de groupes, etc. Tout le temps y passe.

Espère que tout s'arrangera sinon ce sera terrible – le fascisme est de plus en plus au pouvoir et montre les crocs.

4. *Marcelle Ferron*, galerie Moos (Toronto), du 5 au 24 avril 1962.

5. *Marcelle Ferron*, galerie Prisme (Paris), printemps 1962.

Tes lettres nous font un plaisir énorme.

Je démarre avec les grands requins de la peinture – quel monde !

Tout juste si on ne doit pas leur donner nos tableaux – le marchand est un homme indispensable dans l'organisation actuelle et il est préférable que ce soit lui qui se batte dans ce genre de monde. Je ne serais pas à la hauteur.

Quand le calme sera revenu, nous irons à la campagne – grandes lectures, grandes lettres.

Je vous embrasse. Et la marmaille,

Marce

De Marcelle à Madeleine

[Clamart, mars 1962]

Chère Merle,

Si vous venez à Paris, ça tombera bien – j'aurai terminé mes deux expos. Je suis tellement fatiguée que nous partirons peut-être à la campagne quelques jours – s'il n'y a pas la guerre civile. Ça chauffera d'ici quelques jours ou pas – très grande inquiétude – et pas de la rigolade.

Vitement un peu de soleil et de calme.

L'expo ici se termine le 1er avril. Si vous devez venir, arrivez au moins une journée avant pour la voir. Grands tableaux – j'ai tiré le maximum.

Si vous allez au Mexique – allez voir des amis très adorables. Il est peintre et musicien, elle est photographe – très belle maison – vivent au Mexique depuis dix ans.

Je vous embrasse et j'espère que vous viendrez,

Marce

Léonard et Réva Brooks
Box 84
San Miguel de Allende – G. T. O.
Mexico

100 milles de Mexico – très beau.

De Marcelle à Madeleine

[Normandie, mars 1962]

Chère Merle,

Sommes en Normandie, au bord de la mer. Quel pays ! Nous mangeons comme des cochons, balades avec vent, neige et soleil – les climats violents, qui rappellent le Canada, me vont à merveille.

Je regrette, que cette lettre, que Jacques t'a montrée, ait pu te peiner… Si je défends Delloye, c'est que primo : c'est un ami auquel on a fait de fausses représentations, lequel, on a utilisé, comme moi d'ailleurs, pour une carte politique, et qu'après Tintin ! on veut foutre à la poubelle. *Parce que* : on a peur (M. Élie) d'un gars aussi puissant et d'envergure. Je le défends, donc.

2ᵉ – pour ses capacités et pour le tremplin qu'il peut donner à la peinture canadienne. Je ne suis pas *tellement*, directement intéressée dans l'affaire.

Je prends actuellement de grands tournants – grande cote à venir, grands collectionneurs, Milan, Copenhague, etc., et c'est grâce à moi si l'expo, chez Arditti (grande galerie) avec 6 peintres canadiens, a lieu, grâce à mes relations et au go que j'y mets[6]. Donc je me fous pas mal de la délégation canadienne – mais voilà – Delloye a obtenu une expo de grand prestige pour nous – 25 peintres canadiens-français – 120 à 150 tableaux au festival de Spolète[7] coïncidant avec la Biennale de Venise avec laquelle nous pouvons partir de notre provincialisme. Eh bien, M. Élie veut bloquer l'expo. Alors nous allons essayer de le faire sauter. Nous avons beaucoup d'appuis en haut lieu. S'il ne saute pas, il sera plus raisonnable – et il a très peur du scandale – parce que son petit côté jésuite sera mis à jour. Je ne peux t'expliquer tout le détail, mais sois certaine que nous ne nous battrons pas pour rien. Nous devons avoir une situation d'envergure et nous l'aurons et ce n'est pas un rat de bénitier qui continuera à essayer

6. « Marcelle Ferron qui expose avec un groupe de peintres canadiens à la Galerie Arditti, 15, rue de Miromesnil, à Paris. » (« Ferron en dehors de toute École », *Combat*, 23 mars 1962.)

7. *Festival dei due Mondi*, Spolète (Italie), du 26 juin au 28 août 1962. Exposition organisée par la Délégation générale du Québec à Paris sous le patronage du ministère des Affaires culturelles de la province de Québec.

de tout faire rater. Si vous venez, je vous raconterai les détails de l'affaire. Et tout le monde est avec nous y compris Garneau, Cloutier, etc. !

Pour la maison – à Saint-Jeannet dont je t'ai parlé cet été. Pourquoi ne l'achèterions-nous pas à nous deux ?

Nous faisons entretenir le terrain d'arbres – faire piscine, entrer l'électricité, l'eau potable. Construire des pièces en surplus. Endroit à prendre beaucoup de valeur. Au pied du Baou (montagne très belle) de Saint-Jeannet, à dix km de la mer. Dans deux ans, pouvons revendre à grand profit, si ça nous intéresse.

Nous avons fait toute la Côte et c'est au dire de la famille Trédez une très belle affaire.

Si vous veniez nous pourrions voir ça ensemble. De toute façon, je la veux et « Raymond les confitures[8] » est prêt à me prêter les sous.

Mais, avec un surplus, les travaux et agrandissements pourraient se faire en très peu de temps, sinon, ils s'échelonneront sur quelques années au fur et à mesure de mes rentrées d'argent. Réponds vite – elle risque d'être vendue avec la rentrée des Pieds-Noirs.

Dani est venue en vacances. J'en suis fière. Mauvais moments où elle voulait lâcher son bac. Maintenant tout est rentré dans l'ordre. C'est compliqué une fille de seize ans avec un tempérament et l'intelligence qu'elle a. J'ai eu chaud.

Je comprends bien ta vie et trouve que tu as trouvé la véritable solution. Ma vie est peut-être passionnante de l'extérieur, mais elle est dure. Je n'ai jamais tant travaillé de ma vie. Je crois que mon expo, à Paris est un dépassement.

Si je vois les réactions, je constate que d'être allée au-delà de mes possibilités a donné des résultats.

Je croyais pouvoir partir en vacances pour dix jours. Impossible. Je dois peindre pour Milan, Copenhague et Spolète. Si je rate le tournant, tout est

8. Il s'agit sans doute d'Alphonse Raymond, propriétaire des Confitures Raymond, marque très populaire dans les années 1960. Notons que le lieu de diffusion culturelle L'Usine C, inauguré au printemps 1995, occupe l'entrepôt de cette entreprise montréalaise. La lettre C évoque à la fois la compagnie Carbone 14, la création et les confitures. (Voir Hélène Raymond, « Usine C, comme dans Confitures Raymond », Radio-Canada, 20 novembre 2014.)

foutu. Je donne le coup de collier. Mais après je poserai mes conditions parce que je ne veux pas devenir un robot.

Tellement de peintres se sont cassé la gueule devant le succès. Les grands requins de la peinture sont impitoyables. Impossible de reculer – ou l'on fait face ou l'on attend après sa mort.

Est-ce que vous venez ?

Je t'embrasse et Robert, Guy aussi,

<div align="right">Marce</div>

De Jacques à Marcelle

[Ville Jacques-Cartier, le 5 avril 1962]

Ma chère Marcelle,

Je m'excuse de la lettre[9] que je t'ai envoyée hier. J'étais si mécontent de Chaouac et la voyais si noire que j'aurais volontiers calciné l'univers pour la blanchir un peu. Il est un peu dommage que je l'aie fait à ton détriment, toi, ma chère vieille, qui ne m'as jamais voulu de mal et qui as toujours été si parfaite envers moi en toute occasion.

Je m'excuse pas trop, juste un peu, car tu as la peau de l'eau ; on ne te trouble jamais longtemps.

Que veux-tu ? Avec Chaouac j'ai comme tout bon père une mentalité de cocu.

Pour en revenir aux choses sérieuses, voilà qu'hier la Bécasse nous arrive avec un papier de cour, un papier de l'avocat Anctil, même procédure que contre toi. Il faut donner ça à la Bécasse, les mesquineries (quand elle ne les a pas inventées) ne la retiennent guère. Son papier de cour dans les mains, elle aurait voulu nous parler de mille autres choses plus intéressantes. Popaul le chasseur, comme un juge revêche, était obligé de dire et répéter : « Au fait ! Au fait ! »

Évidemment la chère Bécasse n'a aucun tort. Elle a quand même décidé de faire le saut. Bertrand avec son flair d'alcoolique n'a pas manqué de le deviner. Comme elle est sa plus belle conquête, il ne la laissera pas partir sans résistance. Je ne déteste pas Bertrand.

9. Lettre non trouvée.

L'affreux client avec des grosses hémorroïdes arrive. Je te quitte. Oublie mon numéro de vache.

Mes amitiés à Guy,

Jacques
5/4/62

De Jacques à Marcelle

[Ville Jacques-Cartier, le 4 mai 1962]

Ma chère Vieille,

L'avocat de la Bécasse, ton sous-locataire de la rue McEachran, est d'un type nouveau qu'on ne rencontrait pas naguère dans le Barreau québécois. Il est athée, divorcé et vit bien. S'il vit bien, c'est qu'il est bon avocat, c'est surtout que les mécréants sont assez nombreux pour former une clientèle. Il est beaucoup plus franc que moi qui louvoie à cause de mon milieu.

C'est sans doute à cause de lui que la Bécasse s'est déclarée athée. Sur le coup j'ai trouvé ça maladroit et j'ai pensé que la petite sœur pouvait chercher inconsciemment à répéter ton scénario. C'était de ma part une erreur. Le plateau a changé depuis que tu jouas, les athées se font respecter. Godbout, que je trouve assez sympathique, a intenté une action en dommage à un juge duplessiste et le fait râler.

De plus, si la Bécasse s'hallucine facilement, elle connaît la réalité de l'argent. Cette prise de contact l'empêchera de faire des sottises. Non, elle ne sautera pas à Paris pour le moment.

Remercie Guy pour ses photos de Chaouac où je te vois d'ailleurs et où je te trouve mieux que seule. Tu y as un air d'artisan satisfait, de forgeron repu qui me plaît mieux que tes poses de vedette. J'ai l'impression que tu arrives à un âge où l'on a tout avantage à se montrer entourée de ses œuvres et de ses conquêtes.

Ta fille est vraiment belle[10]. Si elle ne devient pas princesse, ça lui donnera des complexes.

En attendant – elle est la famille de Chaouac qui sans elle serait orpheline.

10. Danielle.

Cela fait un peu *Enfants d'Édouard*[11] dans la tour de Londres. Moi, je veux bien. Simplement, j'aimerais bien savoir ce qu'elles comptent faire, l'an prochain, les Enfants d'Édouard.

Je pense avoir remis un bon petit roman qui sortira dans une quinzaine. Te l'enverrai.

Lapalme[12] se pointe à Paris après la cession. Pourquoi Monsieur Élie ne deviendrait-il pas votre ami ? Pour un an ou deux.

Je t'embrasse,

Jacques
4/5/62

De Marcelle à Jacques

[Clamart, mai 1962]

Cher cornichon,

Félicitations pour tes contes[13] – très, très beaux, mais ne pourrais-tu pas secouer ton éditeur. Ça fait la dixième personne à qui je demande si elles ont lu et personne n'est au courant. Pourrais-tu m'envoyer deux autres exemplaires ?

Je pars pour Milan avec stop d'une journée à Nice, pour voir les filles[14].

J'ai le bras gauche cassé. Que c'est utile un bras, grand Dieu. J'ai un mal de chien pour peindre et les expos se multipliant, je tiens bon, mais je crois que manchot à vie me rendrait folle.

Reçu le journal de Galipeau[15] – très sympathique.

Vois demain P. Lebeuf[16]. J'entre dans l'enseignement laïque. Je crois à ce genre de mouvement.

11. *Les Enfants d'Édouard* (1830), tableau de Paul Delaroche aussi connu sous le titre *Le roi Édouard V et le duc d'York à la Tour de Londres*.

12. Georges-Émile Lapalme, ministre dans le gouvernement Lesage.

13. Jacques Ferron, *Contes du pays incertain*, Montréal, Éditions d'Orphée, 1962.

14. Danielle et Chaouac.

15. Georges Galipeau.

16. Pierre Lebeuf est un militant du Mouvement laïque de langue française (MLF), dont le but est de permettre au réseau scolaire francophone d'intégrer des ressortissants non catholiques, qu'ils soient protestants, juifs, agnostiques ou athées.

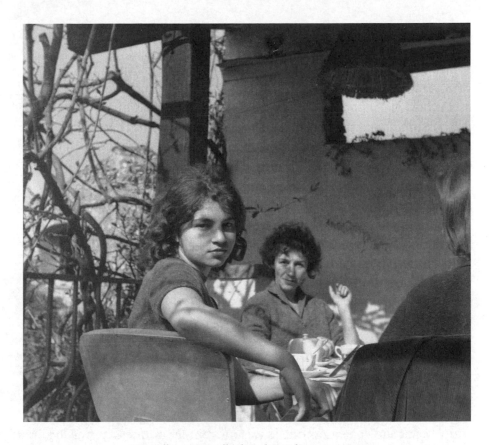

Danielle et Marcelle dans le Midi en mai 1962

J'ai croisé le fer avec Lapalme – je lui trouve une bonne tête, mais manque de finesse et de développement. Semble intelligent. J'embrasse le Moute et toi,

Marce

Envoie ton roman.

De Marcelle à Madeleine

[Clamart, juin 1962]

Samedi
Chère Merle,
Il est 8 h a. m. et je suis installée dans mon jardin ; à la période agitée, correspond celle du boulot. Faut te dire que nous avons gelé comme des rats…

tout le mois de mai. Avec la chaleur, qui est là depuis trois jours, on se sent quand même plus dynamiques. Je t'ai envoyé un papier sur l'éducation aux U.S. qui peut vous intéresser et qui ressemble drôlement aux tactiques des curés dans la province ! Pierre Lebeuf a formé à Paris un comité canadien, en relation avec la Fédération de la laïcité en France. Cette fédération est extrêmement puissante et pourra donner un sacré coup de main. Je suis vice-présidente, ce qui veut dire que je compte m'en occuper sérieusement, Guy est secrétaire avec Noël Lajoie[17], qui est bien décidé à ne pas laisser noyauter la chose.

Une fois sortie de mon atelier, le monde de la peinture est plutôt moche (à de rares exceptions près) et j'aime bien m'occuper d'autre chose, sinon on se sent étouffer dans ce monde de combines et de trafic. Plus ça va et moins je tolère ce milieu en général très réactionnaire ; ce qui fait qu'on accepte ma peinture ; mais moi, pas. Avec le Canada, c'est tellement plus gentil.

Il faudrait envoyer en urgence ton extrait de baptême et le mien – (je m'excuse de vous embêter avec le mien, mais je n'ai aucune idée où me le procurer).

Je viens de terminer les contes et le roman de Jacques[18] ; j'aime beaucoup, beaucoup et à l'automne je vais me remuer pour essayer de le faire publier ici.

Au sujet de ton roman ; oublie ce qui s'écrit, fais table rase et vas-y.

Mille becs à toi et [à] Robert,

Marce

De Madeleine à Marcelle

[Saint-Joseph-de-Beauce, juillet 1962]

Ma chère Poussière,
Saint-Jeannet ! « Nous irons à l'automne, a dit Robert, et tous les ans quand nous serons vieux. » Moi, quand les projets ont des allures de rêves, je trouve que ça leur garde un espèce de flou qui ne les rend pas désagréables,

17. Ami de Marcelle, il enseigne alors en France.

18. *Contes du pays incertain* (paru le 15 février) et *Cotnoir* (publié le 20 mai), Montréal, Éditions d'Orphée, 1962.

au contraire, mais leur confère une imprécision, un flottant très agréable à mon imagination, mais peu à ma foi.

Quand nous serons vieux… je me demande quand se fixe la limite ? J'aurai quarante ans cet été, je ne me sens pas vieillir bien que je me voie vieillir. J'ai changé le rythme de ma vie, je finirai comme dans un film au ralenti. J'ai rapetissé mon cercle après avoir accepté que les enfants en sortent. Robert vit plus en dehors de moi à cause de son métier, quand je l'ai il est plus précieux. Il faut réajuster ses mires selon son âge. Moi c'est fait, j'ai retrouvé mon harmonie intérieure.

Je travaille des articles pour *L'Information médicale,* ce qui me suffit pour le moment, je n'ai pas le souffle bien long et cet auditoire restreint me semble bien suffisant. J'ai un projet de roman, ce qui suppose beaucoup d'inconscience : il s'écrit de si grandes œuvres ! Si je passe au travers. Je le vois mon petit livre, gauche, régionaliste et démodé. Je suis comme une femme qui ferait l'amour avec un pygmée, la grossesse l'inquiète. *L'Information médicale* c'est agréable, tu t'adresses à une société uniforme, peu inquiétante. La moitié de ses membres regarde ta signature et te jette au panier, l'autre te lit avec sympathie, c[e n]'est pas effarouchant.

La séparation de Thérèse est demeurée suspendue, personne ne tire plus dessus. Mon informateur étant toujours le fidèle, mais combien fantaisiste Jacques ! Je me méfie un peu de ses interprétations, qui ont toujours l'air aussi logiques qu'un syllogisme bien fait, mais tirent souvent à des conclusions hâtives et quelque peu arbitraires.

Il m'écrit des lettres bien amusantes, j'en ai une pleine grande boîte. La dernièrc est sur la Bécasse, à mourir de rire par son côté caricatural. (1)

J'ai hâte que la séparation soit conclue, pour les enfants je trouve ça atroce comme atmosphère.

Embrasse Guy. On t'embrasse,

Merle

(1) Évidemment que les événements ne sont pas drôles du tout, mais Bécasse leur donne un ton insolite et théâtral qui, raconté par Jacques en plus…

De Marcelle à Madeleine

[Clamart, juillet 1962]

Chère Merle,

Je suis contente que tu aies retrouvé tes horizons.

Et pourquoi ton roman serait-il régionaliste et démodé ? Les écritures ont ceci de bien, c'est qu'on peut lire partout, tandis qu'avec la peinture, il faut se trouver là où elle se fait.

As-tu reçu le catalogue de Milan ?

J'ai dormi vingt-huit heures au retour. Ce genre d'expérience me tue. Sitôt sortie de mon monde, je perds les pédales – d'où tendance à picoler – et pourtant les amours sont au mieux et la peinture aussi. J'ai beaucoup de difficulté à tenir l'équilibre, je me sens de plus en plus susceptible et impressionnée par le monde extérieur. À Milan, ce fut la fiesta – télévision, radio, cinéma et plein de gens à galette, genre parvenus. Les expos se multiplient à un rythme affolant – impossible de reculer. Remarque que ça ne me dérangerait pas, si ça n'entraînait pas les vernissages et la compétition. Il faut sans cesse se défendre, ce qui est bien dégueulasse.

Tu sais que René envoie les deux petites pour les vacances – me demandant les sous pour le passeport… et le voyage, évidemment. Et la Dani qui est arrivée première et à qui j'ai promis l'Éthiopie. Je ne savais pas que c'était si loin…

Ce qui fait que je cavale.

Nous avons revu la maison de Saint-Jeannet – très très bien – très simple – grande aventure.

À ce sujet – un point délicat. Question héritage pour les enfants. Nous devons acheter en copropriété.

[…] Robert a-t-il envoyé l'argent ? Ça urge.

Pauvre Bécasse. Elle a décidément le vent dans la face.

Quand venez-vous à l'automne ? Nous serons à Saint-Jeannet du 1er août au 15 sept[embre]. Les petites doivent retourner au Canada le 30 août.

Pourriez-vous venir le 1er sept[embre] ?

Écris – ça me fait bien plaisir tu sais.

Becs à tous deux,

Marce

Comme placement, c'est une très belle affaire.

Pour la base, nous sommes à égalité – et pour l'usage nous payons le surplus.

De Madeleine à Marcelle

[Saint-Joseph-de-Beauce, juillet 1962]

Ma chère Marcelle,
Tu as été baptisée à la cathédrale de Trois-Rivières, ma chère ! On avait dû faire sonner le « bourdon » j'imagine…, on baptisait l'enfant de ce jeune notaire de Louiseville qui réussissait si bien ! On le respectait et il était riche : quand il avait laissé le rang des Ambroise avec comme seul bien sa paire de gants de chevreau, il s'était juré d'atteindre ces deux objectifs. Il y était parvenu.

Et puis un jour il se mit à boire. Il mourut pour éviter la faillite et les gens lui pardonnèrent ce qu'il était devenu en souvenir de ce qu'il avait été !

Tu as atteint le succès. Tu sais encore mieux que nous tout ce que ça t'a coûté de talent, d'énergie et de travail.

Merci pour le programme de Milan et le journal de l'École laïque. Évidemment l'objectif ici ne peut être le même qu'en France. Parler de laïcisation complète dans le contexte actuel me semble maladroit. Les intellectuels sont bien doctrinaires. Un peuple ça s'éduque comme un enfant. L'important je pense à l'heure actuelle c'est de faire admettre le principe de l'école neutre, son admission et non sa tolérance.

J'ai beaucoup d'ouvrage avec le début des vacances. Ci-inclus les certificats. Demande donc au notaire s'il veut aussi la pointure de mon soutien-gorge.

Je t'aime bien et t'embrasse,

Merle

De Marcelle à Madeleine

Saint-Jeannet[, juillet 1962]

Chère Merle,
Enfin il pleut – trois semaines d'un soleil pareil et la pluie semble délicieuse – et je souffle pour les arbres que nous avons plantés et qui menaçaient de crever. À date : neuf petits pins, deux mimosas, un figuier, cinq lauriers – […].

Pour moi la vie tourne là où je veux qu'elle tourne – ou à peu près, avec les surprises, mais qui ne changent pas les grandes lignes, que ces surprises soient bonnes ou mauvaises. Cette histoire de krach américain est bien mal tombée. J'expose dans trois pays et en septembre-oct[obre] à Londres et Rome. Nous partons le 4 pour Munich. T'enverrai le catalogue. Quand l'aventure prend de l'ampleur, les ennemis sont plus virulents.

[…] J'ai quand même vendu des tableaux à Zurich, mais quand les marchands te prennent 60 %, calcule ce qui reste. Je veux avoir de la tranquillité pour travailler et je l'aurai. Que l'on appelle cette tranquillité de n'importe quel nom, je m'en fou.

Jacques me dit que tes contes sont très appréciés dans *L'Information*. C'est très bien ce journal, ça te fera écrire sans que tu t'en rendes compte – et prépare la façon de vieillir… Au fond, être désœuvrée me rendrait folle et d'ennui et de terreur. Je relis Balzac – *La Femme de trente ans* – *Eugénie Grandet* – l'argent là-dedans, est comme de l'acide nitrique, il détruit tout.

On se demande à quoi ça correspond l'« ambition » c'est bête – mais si l'on en a, ça peut être utile pour le démarrage et après on l'oublie – en tous les cas, elle se transforme – le chemin en lui-même compte plus que les maisons que l'on peut construire en cours de route ! Ce qui m'intéresse c'est ce chemin et pour qu'il existe et continue faut les tableaux et pas n'importe quel tableau, mais le meilleur à chaque moment, même si on se trompe et on peint une merde. Au fond c'est assez mystique – mais c'est ça et que ça qui arrive à me faire donner un sens à cette sacrée vie.

Écris-moi vieille paresse. C'est ennuyeux quelquefois d'être déracinée. J'ai hâte que vous veniez.

Baisers à Robert et à toi,

Marce

BONNE FÊTE – Je l'oublie dans ce brouhaha.

De Madeleine à Marcelle

[Saint-Joseph-de-Beauce, août 1962]

Ma chère Marcelle,
L'ambition c'est un merveilleux stimulant si l'on a l'orgueilleuse conscience d'avoir en soi des possibilités à exploiter. L'ambition impersonnelle et extérieure comme celle d'acquérir argent et honneur peut fausser un homme,

l'assécher et le rendre bête. Nous sommes je pense, exempts dans la famille de cette tentation facile.

J'ai hâte que Bécasse règle sa situation matrimoniale avant que ça tourne au drame. Je pense qu'elle y est décidée. Jacques a dû te raconter. Elle semble bien contente de sa nouvelle position qui l'intéresse, la formera et lui permettra la sacrée indépendance.

Tu garderas les timbres sur l'enveloppe pour Noubi, tu lui diras que c'est ce qu'on a de mieux. Je la trouve bien intelligente Noubi, notre correspondance me plaît beaucoup.

J'ai reçu mes quarante ans comme un coup de pied au cul. Maintenant je ne le sens plus.

Chéchette a fait trois semaines de camp musical qui l'ont emballée. Le retour aux Ursulines la fait moins rigoler.

Tout le monde t'embrasse. Amitiés à Guy, grand dieu de Saint-Jeannet qui détourne les cours d'eau et crée des étangs.

Embrasse tes filles qui pourront te porter bientôt sous leur bras.

Merluche

De Marcelle à Jacques

[Saint-Jeannet, août 1962]

Chers Moute et Jacques,
Dani est rentrée d'Éthiopie, dégoutée du régime de Sélassié et de la misère qui règne dans ce pays. Le Papou a été très gentille pour elle – quoique le personnage ne semble pas l'emballer! Après trois escales, elle est arrivée chargée comme un chameau, transportant 42 souvenirs, dont un tambour, un violon en peau de bête, etc.

Les racines poussent, mais le roc est dur. Faut dire que je n'ai pas à me plaindre la situation progresse. En septembre, il est question d'un contrat avec Martha Jackson pour Paris et New York. À Zurich, Milan et Spolète, on me classe au niveau de Borduas et Riopelle.

Au fond, je suis comme toi, je prends mon temps! Mon expo à Munich est importante – 26 tableaux et 10 gouaches. J'enverrai le catalogue.

Il paraît que ton roman et contes ont eu beaucoup de succès, tant mieux. Pourquoi l'Europe t'intéresse si peu? Pourquoi laisser des Élie publier ici? Inutile de vous dire que je suis pour lui le diable en personne. D'où réaction officielle plutôt froide. Mais le monde est si bizarre qu'après

ces bagarres, l'attaché de l'UNESCO m'a acheté un grand tableau, que les jésuites m'ont demandé un interview, que l'ambassadeur me serre sur son gros cœur, mais que Lapalme m'en veut à mort. Il a eu l'impression d'avoir été berné. Ce qui est vrai et s'il était plus intelligent, ça lui servirait de leçon.

Le Festival de Spolète marche sur les roulettes. C'est tout ce qui a de l'importance. Ils sont marrants ces politiciens, qui passent leur temps en intrigues et fourberies et qui sont très surpris de se faire posséder par plus intelligent qu'eux.

Faut dire que Lussier, lui, se comporte très bien et ne craint pas d'afficher son amitié. Je crois qu'au fond ce genre de sport lui plaît, à condition de gagner.

Maintenant, fini les bagarres, je me retire dans ma coquille.

Je vous embrasse tous les deux – amitiés de Guy,

Marce

De Jacques à Marcelle et à Chaouac

[Ville Jacques-Cartier, le] 12 sept[embre 19]62

Ma chère vieille et mon cher Chaouac,
C'est aujourd'hui mardi, le onze. Samedi, la Bécasse a déménagé. Elle a demandé à Bertrand : « Veux-tu que je te laisse un lit ? » Il a répondu : « Emporte tout. » Elle a donc vidé la maison. Popaul est allé voir son nouveau logis, dimanche. Un deuxième dans une bonne vieille maison, avec un escalier qui se monte bien. C'est rue Esplanade dans le quartier juif, à proximité du Lycée français que les trois enfants fréquenteront et du bureau de *La Ferme*[19]. On ne pouvait guère trouver mieux. Des arbres ombragent la rue. Alors la chère Bécasse, qui, tout en étant pondeuse, aime surtout à chanter le coq, exulte. On la croirait rendue au septième ciel dans son pauvre petit loyer.

Le jugement n'est pas encore rendu, mais le juge a décidé que les enfants pouvaient fréquenter le Lycée français. « Une école athée », avait clamé Anctil. Ce qui veut dire, peut-on présumer, que la Bécasse aura gain de cause. Le procès passait jeudi dernier. Les deux frères médecins ont

19. *La Ferme* était une revue dans laquelle Thérèse s'occupait de la section féminine et du courrier du cœur, tout en rédigeant quelques articles.

témoigné. Le juge a déjà étudié à Oxford. Nous avons donc été évasifs et anglais à souhait. J'ai refusé de parler de l'alcoolisme de Bertrand, ayant déjà été consulté par lui sur sa santé. J'ai dit la passion qu'il avait pour les tout petits enfants, passion hélas ! qui cédait place à l'indifférence quand ceux-ci laissaient les couches.

J'avais l'impression d'être perfide. Pourtant j'ai paru à tous fort distingué.

Pour te donner une idée du juge : Anctil demande à la Bécasse quelle cuisine elle fait. Bécasse répond : « Vous devez le savoir, Maître, puisque vous me téléphoniez pour avoir mes recettes. » Le juge suffoqué : « Madame ! Madame ! » [...]

Sur ce suspense, chère Vieille, cher Chaouac, sans oublier les Bicots et ces fous de Trédez. Je vous laisse avec mes révérences et amitiés.

Jacques
12/9/62

De Jacques à Marcelle

[Ville Jacques-Cartier, le] 25 sept[embre 1962]

Chère Marcelle,
J'ai été content de revoir tes filles qui se complètent bien l'une l'autre. Tilou[20], Quichotte, et Babe, Pancho. En politique Babalou serait radical-socialiste : « Tu n'as aucune dignité, tu es née sous le signe du cochon », lui ai-je dit.

Ti-Lou, elle, n'est pas radical-socialiste. Elle n'est même pas gaulliste. Les partis vraiment ne sont pas son affaire. Pour la situer en politique je ne vois rien d'autre que d'en faire le général de Gaulle lui-même.

Nous sommes allés dans les bois des alentours, comme d'habitude. Nous y allons tous les dimanche pour la bonne raison que Sieur Mouton, toujours frémissante, a conçu pour la Merluche une grande amitié et qu'au lieu d'échanger des lettres, botanistes toutes deux, elles échangent des plantes. Et les plantes, il faut bien aller les chercher. Babe et Lou nous ont accompagnés. C'est la saison des noix. Il y avait un maudit grand noyer, solide comme une poutre d'acier, qu'on ne pouvait pas ébranler et dont les fruits nous échappaient. Qui a grimpé dans l'arbre ? C'est Ti-Loup, tu

20. Diane.

penses bien. Et il a fallu la rappeler ; autrement elle aurait sans doute continué au-dessus du faîte de l'arbre.

Au plus profond de la forêt, où la venue d'un chevreuil, voire d'un orignal, ne nous aurait pas surpris, nous tombons sur une vache, une vache si peu farouche que les enfants peuvent l'approcher et même la flatter. Alors le général de Gaulle : « C'est une vache égarée. Elle va mourir de faim. Il faut la remettre à son propriétaire. » Et si Ti-Loup avait pu la jeter sur ses épaules, comme le Bon Pasteur la brebis perdue, elle l'aurait fait, tu peux être certaine.

On nous a parlé de la France avec une sorte de fierté et beaucoup d'amitié. De toi, du Bicot, de Guy. Pas une trace d'amertume ou de dépit. Une France agréable à cent pour cent. Pas la moindre critique, même indirecte.

Le Chasseur est en élection. Il veut devenir gouverneur, gouverneur du Collège des médecins, ce qui n'est pas si mal, ce qui pourrait même être utile si le pointilliste, le tachiste Guy se pointait au Canada.

La Bécasse se porte à ravir, de même que ses enfants. Bertrand est installé à Saint-Jean. « Tu ne peux pas t'imaginer comme il est fin pour moi », dit Dame Bécasse. Il se peut bien qu'il veuille la reconquérir, ce qui ne sera pas difficile, vu qu'elle n'a pas été conquise ailleurs.

Robert et Merluche viendront passer la fin de semaine avec nous. Je te donnerai de leurs nouvelles.

Je t'embrasse, chère grande artiste,

Jacques
25/9/62

De Madeleine à Marcelle

[Saint-Joseph-de-Beauce, septembre 1962]

Ma chère Pousse,
Le catalogue m'a fait bien plaisir. Les toiles qui y figurent me semblent de vraies merveilles, celle du centre m'envoûterait. Mais grands dieux, où allez-vous tous vous chercher des yeux si tristes.

Il est venu beaucoup de monde à la maison dernièrement, des gars de la télévision, de l'Office national du film (ils découvrent la Beauce et viennent étudier les indigènes sur place). En entrant, la plupart s'exclament : « Tiens, vous avez un Ferron ! Mon Dieu, deux Ferron ! » Et ils font le tour

de nos tableaux avec respect. L'autre jour, il y avait un Anglais, musicien, qui voyant que j'avais une si grande admiration pour ce peintre se mit à me raconter sa vie : il savait par un ami de Pinatel[21], qui avait connu papa, que Ferron avait commencé ses études au couvent de Louiseville et patati, patata. Je rigolais. Quand je lui dis avec grandiloquence, la main sur le cœur : « Monsieur c'est ma sœur ! », j'ai cru qu'il avait envie de me toucher pour gagner des indulgences. Décidément, tu es très forte dans ces milieux-là. C'est donc que tu es à la mode, parce que ces gens me semblent suivre les courants, les modes, ils sont un peu snobs tout en se défendant de l'être. Et puis mon Dieu qu'ils sont surpris de constater que la province ce n'est pas seulement Montréal.

Nous allons aux noces à Sainte-Adèle en fin de semaine, nous coucherons à Montréal en passant. J'irai voir l'installation de Bécasse.

Je t'embrasse,

Merle

De Jacques à Marcelle

[Ville Jacques-Cartier, le 1er octobre 1962]

Ma chère Marcelle,
Radio-Canada avec son canal 2, c'est un peu le salon, le 10[22] c'est la cuisine. Le Canadien aime la bonne franquette et ne se sent bien que tout près du poêle. Alors tu comprends que le canal 10 l'emporte sur le 2, sur le salon mal chauffé, prétentieux et quelque peu lugubre où l'on recevait le curé et exposait ses défunts.

Samedi, ton proprio de Saint-Jeannet était de passage à Montréal. On y mariait son cousin Louis, journaliste à *La Presse,* avec une vedette du 10. La cérémonie fut même télévisée. Ce fut pompeux à souhait, et populaire, les deux épithètes ne pouvant guère se dissocier. Et c'est précisément le mérite des Cliche que de ne pas passer trop vite au salon.

Le seul inconvénient – et là est peut-être la faiblesse de ton art – c'est qu'on ne rencontre personne au 10 qui achète de tes toiles, du moins pour le moment.

21. Pinatel, qui a un chalet voisin de celui des Ferron, à Saint-Alexis-des-Monts, travaille à l'Associated Textiles de Louiseville.

22. Le canal 10, ou Télé-Métropole, actuel TVA.

On commence à parler des élections qui auront lieu en novembre. Si les libéraux perdent, on retombe, paraît-il, dans le provincialisme à la Duplessis. Ce sera la fin de tout, du moins celle de Select-Art. Moi, je ne suis pas si pessimiste. Bien sûr que je préfère voir les libéraux garder le pouvoir. Mais leur défaite ne sera pas tellement une catastrophe, Paul Toupin[23] remplacera Robert Élie, est-ce un si grand malheur ?

Le cher Paul aura aussi des élections. C'est décidé d'aujourd'hui, jusqu'à 4 h p. m. il a espéré être élu par acclamation. Il aura deux adversaires. Ce qui vaut encore mieux qu'un seul. Le premier adversaire tient Saint-Lambert, l'autre Sorel. Paul lui, compte sur Longueuil et Nicolet. Et il a bien des chances de gagner.

La Merluche prend du métier. En collaboration avec son *Barine,* elle écrit de bons contes. Il y a même des connaisseurs qui me la préfèrent.

Marius Barbeau, par exemple. D'après lui, je serais surtout historien. C'est l'avantage de jouer sur plusieurs tableaux : on n'est jamais perdant. Ce n'est pas moi qui me serais lancé comme toi dans un *one way.*

Je t'embrasse,

Jacques
1/10/62

De Marcelle à Jacques

Honfleur, [le] 1ᵉʳ oct[obre 19]62

Cher Johnny,
Je crois qu'en plus de n'avoir qu'une seule carte dans mon jeu, je suis destinée à jouer la partie seule.

Rupture définitive avec Guy. Je liquide Clamart comme j'ai des passions beaucoup trop violentes pour mon enveloppe ; ça n'a pas été sans choc. Si bien que je me suis amenée à la mer – il fait chaud, l'eau est glacée, mais je me baigne et promène ma bête sur les kilomètres de plage. Pour le choix de l'hôtel ce fut assez curieux comme hasard. Je vois les murs couverts de guitares, mandolines, etc., ça me plaît et loue une chambre – pour apprendre deux heures plus tard que tous ces instruments appartenaient au mari de la patronne. Il est fou – silencieux et est gitan – et

23. Paul Toupin (1918-1993), journaliste, écrivain, essayiste et dramaturge.

en face de cet hôtel, il y en a un autre qui s'appelle « L'hôtel Hamelin ». On ne pouvait faire mieux.

Est-ce que Bécasse a reçu ma lettre – et Paul ? Je suis partie de Clamart depuis dix jours, comme coup de barre c'en est un et qui me fera naviguer d'une façon bien différente.

Tu sais que je viens de vendre six petits tableaux à Chicoutimi et cette galerie me parle de mon « ancien soupirant » Me Gravel – très brillant.

J'espère que le cher Me couvrira sa maison de mes tableaux.

Mille baisers à toi et à Moute – te parlerai de Chaouac dans ma prochaine lettre – adresse à donner à la famille :

A/s [de] Jean Claude de Feugas
158, rue Saint-Jacques
Paris 6e
Tél. : Med-3095

De Marcelle à Madeleine

Honfleur, [le] 10 oct[obre 19]62

Chère Merle,
Voilà, je viens de rompre avec Guy – d'une façon définitive. Je bazarde Clamart et habite Paris – pour le moment chez des amis (de *vrais* amis, pédérastes – donc pas d'histoire). J'aime Guy – d'où choc terrible – mais je ne peux plus vivre de cette façon. Il m'aime – mais je suis physiquement incapable de vivre avec un alcoolique – et il l'est. D'où des scènes de violence inouïe – d'où pour le suivre je me suis mise à boire comme un trou – jusqu'au moment où j'ai essayé de me faire sauter la fiole. Je me suis ratée, des psychiatres sont venus – m'ont jugée très normale – mais dans une vie qui ne l'était pas. Je le savais d'avance. Tu sais les coups de barre que je peux donner dans la vie – ou crever ou rompre. J'ai raté le premier. Je fais la deuxième solution et qui n'a pas été sans me faire souffrir comme un cochon.

Donc j'ai quitté Clamart depuis dix jours et après j'ai filé à Honfleur (ville de pêcheurs). Il fait chaud et je suis tombée par hasard dans un endroit à te faire pleurer de rire.

Je suis la seule pensionnaire de cet hôtel. Chez Mme Mireille, l'œil d'un loup, qui parle l'argot, mais qui est très bonne. Son mari est un gitan. Il y a le cuisinier « Petit Louis » qui est timide et gentil. Il y a Nana – une chienne chow-chow, percluse de vieillesse – il y a Kiki le chat.

Le gitan est vêtu comme Carlo Ponti.

Et cet après-midi, nous sommes allés faire une balade qui m'a fait mourir de rire. Ma voiture n'a que deux sièges. M^me Mireille, après invitation de ma part a fait un énorme baluchon qu'elle a mis à l'arrière et s'y est assise (elle ressemble à un dessin de Goya) avec Nana et « Petit Louis ». À l'avant il y avait moi et Poupoule (c'est le nom tendre qu'elle donne à son mari, dont elle prend grand soin). Les deux fous à l'avant et là, à du 30 à l'heure ce fut la balade – avec moi ils gardent leurs distances, moi les miennes. Ils ont beaucoup de tact et très gentils – me font manger à m'empiffrer. Elle est intelligente. Elle m'amène au bistrot avec Poupoule ; et moi pour lui faire plaisir, je lui mets un disque d'Aznavour qui dit à peu près « tu sais bien que tu es rien et que les filles, elles, sont perdues de désirs ». Alors elle me jette un œil féroce et me dit : « Je déteste Aznavour. » J'avais manqué de tact.

Je suis ici depuis cinq jours. Je soigne la bête. Je me baigne à Deauville – et j'observe les matelots.

C'est une ville bizarre Honfleur. On sent que tout s'y vit la nuit, sur la mer et que le jour, la terre les rend détendus.

Je suis increvable – ma peinture s'ancre et d'ici peu je fais le grand saut. J'ai les cartes dans les mains – si je joue un peu avec la chance, je passe le cap. Sinon, on avisera en temps et lieu. Bon Dieu, si je n'étais pas une femme, je n'aurais pas à me débattre ainsi.

Reçu des intérêts vis-à-vis de ma peinture très réconfortants – entre autres, le directeur de São Paulo qui m'écrit que je suis le peintre qui l'intéresse *le plus dans la peinture canadienne.*

Je ne le connais pas – donc.

Te dire que je suis heureuse n'est pas le cas – mais j'ai mis mon bateau sur un certain cap – ça ou rien d'autre.

Ma vie avec Guy était féroce – tu n'as pas idée – j'étais devenue une locomotive.

Je t'écrirai un jour avec plus de sérieux là-dessus.

D'où les longs silences – ça bardait depuis un an – mais je ne peux pas me laisser détruire.

Tu ne sais rien de ma vie à ce sujet.

Ce que j'ai appris de tout ça, je t'en reparlerai, mais il y a une chose de certain : le monde actuel accepte, mais que par apparence, qu'une femme peintre puisse exister. Il faudrait être tout et ce n'est pas humainement possible.

Je vous embrasse tous les deux.
Je retourne demain à Paris.

Adresse : A/S [de] Jean Claude de Feugas
158, rue Saint-Jacques
Paris 6ᵉ

Rebecs,

Marce

De Thérèse à Marcelle

Sainte-Justine[, Montréal, le] lundi 15 oct[obre 1962]

Chère Marcelle,
Je t'écris de l'hôpital où je travaille – section psychiatrie – où Denis Lazure[24] est grand patron. Une chance que j'ai échoué ici, car j'étais foutue.

Quelques jours après la vente de la maison – que je n'ai pu empêcher, légalement je n'avais aucune protection – et la deuxième partie du procès qui a été infect – je me suis trouvé un logis et j'ai déménagé avec les enfants – B. n'a pas aimé cela du tout, il pensait que je le suivrais comme un petit chien dans le haut d'un garage où il voulait que nous habitions. Le déménagement eut lieu un samedi 8 sept[embre]. Lundi le 10, les trois enfants entraient au lycée et moi j'arrivais à la revue pour me faire dire que j'étais congédiée. Pourtant le vendredi précédent le directeur – propriétaire de la revue[25] m'avait dit qu'il était enchanté de moi. Je lui faisais son éditorial – articles sur l'agriculture – en plus du courrier du cœur et section féminine.

Travail fou, mais intéressant. Il voulait que je remplace son assistante – malade et vieille. Enfin, le patron n'a pas voulu me voir – et l'assistante qui me regardait d'un mauvais œil (et pour cause) m'a simplement dit : « C'est le patron qui vous a engagée – c'est lui qui vous congédie – vous

24. Denis Lazure (1925-2008), médecin et homme politique, fonde le Département de psychiatrie infantile à l'Hôpital Sainte-Justine de Montréal, département qu'il dirige de 1957 à 1969.

25. *La Ferme.*

avez trop de problèmes familiaux et patati et patata » – pourtant personne n'était au courant de mes histoires au bureau. Elle en a tant dit que je me suis aperçue que B. leur avait téléphoné. Ce qu'il a dû en dire. On m'a traitée comme une pestiférée.

Une chance, le lendemain, j'avais l'emploi ici – ça paye beaucoup moins, mais les gens sont gentils – 10 psychiatres (c'est Denis le plus vieux) dont Jacques Mackay – président du mouvement laïque qui est vraiment très sympathique – en plus de ça – un paquet de vieilles filles psychologues et travailleuses sociales.

Pour compléter le salaire – j'accepte des contes pour la télévision – contes pour enfants qui sont racontés – donc pas dialogués. C'est facile comme travail – j'espère que ça va durer. Ce qui m'em. – C'est que je n'ai pas le temps d'écrire [...]. Ai vu le cirque de Moscou – formidable – et G. Charpentier[26] me donne des billets pour le TNM. Il monte Gabriel – fait la musique de scène pour le TNM[27] – devient vedette. Il le mérite bien.

Excuse le décousu – c'est de la démence écrire dans un tel brouhaha, mais à la maison – je n'aurai pas le temps.

B. ne sait plus sur quel pied danser – m'écrit de belles lettres ou me fait des téléphones de bêtises. En dernier il m'annonçait un procès – à propos de l'impôt – et le lendemain il m'invitait à dîner en ville. Pauvre B. c'est bien le plus malheureux dans tout ça. Il a un appartement à Saint-Jean endroit de l'usine – où se trouve son bureau.

Le juge St-Germain n'a pas encore sorti son jugement – à propos de la séparation, mais m'a laissé la garde des enfants en attendant. La solution de B. était brillante – il voulait les f. pensionnaires. J'ai failli en faire une syncope. Il est certain qu'après avoir obtenu la séparation et garde des enfants – je demanderai le divorce – mais avant, faut que j'amasse l'argent. Ça coûte cher ces interventions-là.

Denis Lazure fait un travail fou – s'occupe de l'enquête gouvernementale[28] – réorganise le département ici, etc., etc.

26. Gabriel Charpentier, compositeur, poète, conseiller artistique et coordonnateur des programmes musicaux pour la télévision de Radio-Canada de 1953 à 1980.

27. Charpentier a composé la musique d'un grand nombre de pièces pour le Théâtre du Nouveau Monde.

28. La commission Bédard (1962) jette les bases de la désinstitutionalisation et de la régionalisation en psychiatrie au Québec.

Avec Daniel Johnson[29] qui monte à l'horizon ça n'arrange pas les choses. Il fait sa campagne à grands coups de Vatican. S'il gagne – c'est l'obscurantisme pour dix ans à venir – Guy Boulizon – des éd[itions] Beauchemin a annoncé mon livre (album illustré pour enfants) dans les journaux il y a deux semaines. J'espère qu'il aboutira bientôt. As-tu reçu le *Maclean* d'août que je t'ai envoyé ? Il y avait une longue nouvelle de moi. « Une aventure. Une guitare[30]. » Moi, je l'avais intitulée « L'homme rubber ».

Dis-moi ce que tu en penses. Merci pour le catalogue – très beau – mais tu as l'air fatiguée.

Becs à toi et à Guy-Guy,

Thérèse

Envoie un catalogue de l'expo Spolète S.V.P. Dans *La Presse* de la fin de semaine, il y avait la reproduction de ton tableau qui sera vendu au profit de l'école neutre – la semaine précédente c'était celui de Riopelle. Le tien est plus beau.

De Madeleine à Marcelle

[Saint-Joseph-de-Beauce, le 22 octobre 1962]

Ma chère Poussière,
Ta lettre de Honfleur ne m'a pas tellement surprise, je savais, plutôt je sentais par des phrases de tes lettres, par le tragique de tes photos, par un désespoir mystérieux et inexpliqué de Noubi et par quelques réflexions pigées ici et là de gens qui t'avaient vue, rencontrée. C'est drôle quelqu'un te dit une phrase banale, anodine, qui semble très discrète, mais quand on connaît très bien la personne dont il est question on se dit « tiens, il y a quelque chose qui cloche », on sent poindre une inquiétude au récit de certains faits qui semblent tout à fait normaux à ceux qui te les racontent. Pierre Lebeuf est venu la semaine dernière, je lui dis : « Tiens, toi tu as vu Marcelle beaucoup à Paris, tu vas me dire exactement comment elle va, je suis inquiète, je veux la vérité. » Évidemment par discrétion il ne m'a rien

29. Daniel Johnson est alors chef de l'Union nationale.

30. Parue dans *Le Magazine Maclean,* vol. II, nᵒ 9, août 1962.

dit, se contentant de m'expliquer que tu étais responsable de l'exposition présente de Montréal, que tu avais été merveilleuse pour lui, de bien vouloir te l'écrire parce que pour lui écrire était une chose bien compliquée. Dont acte.

Venu pour une soirée, il est demeuré trois jours à cause du calme qu'il y a ici, de la paix dont il avait grand besoin étant nerveusement épuisé. C'est un homme d'action, il est très productif, courageux ce qui en fait un garçon sympathique. Il était ici quand j'ai reçu ta lettre, il en a été surpris, trouvant comme moi que c'était triste cette rupture. J'ai pensé à Guy qui est si attachant qui va aller à la dérive ; j'ai pensé au courage que tu as eu, tu t'enlisais avec lui parce qu'un alcoolique c'est presque toujours un être perdu. C'est tragique, mais c'est ça. Un alcoolique vit dans l'irrationnel, dans l'inconscient. Leur inconscience devient leur réalité à laquelle ils tiennent tellement, qui leur devient si nécessaire qu'ils sont prêts à tout détruire pour la garder, l'entretenir. J'en connais plusieurs, pour les femmes qui vivent avec eux, il n'y a pas d'exception, c'est la destruction, le vide. Moi j'en suis à mettre tous les êtres d'un côté et les alcooliques de l'autre. Avec les premiers tu peux compter sur leurs défauts, sur leurs laideurs même, tu sais ce qu'ils sont tandis qu'avec les deuxièmes tu vis comme avec des mirages, ils sont tout à coup lucides, ils sont merveilleux, tu t'approches, tu veux encore t'accrocher et hop ! tout bascule. Tu as été sage. Un conseil : maintenant que le coup est donné, ne te retourne pas. Remarque que Guy je l'aimais bien, mais je tiens à toi, à ce que tu vives, c'est ce qui compte.

As-tu reçu une lettre à Clamart où je te parlais de la galerie de Bergeron à Chicoutimi. Il veut des toiles, il en vendra, à Chicoutimi c'est le snobisme de l'heure. Réponds-moi à ce sujet.

Je suis assez seule ces temps-ci. Robert fait la campagne politique, c'est si important cette fois-ci et le climat était bien incertain. Il fait un gros effort. Si Johnson[31] reprenait le pouvoir, ce serait à nouveau des ténèbres. Déjà ça s'améliore dans la province, au début c'était très inquiétant. Trop tôt encore pour faire des pronostics.

Je t'embrasse,

Merle

31. Les élections générales québécoises de 1962 auront lieu le 14 novembre. Les libéraux devanceront l'Union nationale de Daniel Johnson, et le premier ministre libéral Jean Lesage sera reporté au pouvoir.

De Madeleine à Marcelle

[Saint-Joseph-de-Beauce, novembre 1962]

Ma chère Marcelle,
Robert allant juger un arbitrage à Montréal le 3, nous en avons profité toute la troupe pour aller voir la parenté. Je t'assure que ça grouillait chez Mouton ; Diane calme, qui a du succès au cours de danse, m'a dit Babalou. Babalou, un lutin. Elle m'a fait promettre de t'apporter du sirop d'érable si j'allais te voir. « Moi je suis assez gauche pour avoir oublié d'en apporter. Je t'écrirai, t'es peut-être aussi gauche que moi. » Et le rire qui suit ça est tout un poème. Les trois réguliers vont très bien. Tes succès nous font plaisir. Ta finance nous a semblé moins sûre. Tu t'étais habituée, le salaire de Guy gagnant le nécessaire, à dépenser je pense beaucoup d'argent. C'est si facile. Ça vient si naturellement que mettre les freins après une certaine erre d'aller ça prend un bon pied. Une vraie lettre de placotage alors que je pensais n'avoir le temps que de te mettre sous enveloppe la découpure de journal où tu figures entre Claire Kirkland-Casgrain[32] et S[œur] Marie-Laurent de Rome[33].

Je t'embrasse,

Merle

De Marcelle à Madeleine

[Clamart, octobre 1962]

Cher petit merle, tu me fais bien rire quand tu me dis que je dépense trop. J'aimerais que tu te rendes comptes :
 A – Je ne m'achète jamais de vêtements ;
 B – Je prends un repas par jour et l'autre chez un peu tout le monde.
Je paye :
125 $ – par mois pour Dani ;

32. Marie-Claire Kirkland-Casgrain (1924-2016) devient, en 1961, la première femme députée de l'Assemblée législative du Québec et, en 1962, la première femme membre du Conseil des ministres.

33. De son vrai nom Ghislaine Roquet, jeune enseignante qui siège à la commission Parent au début des années 1960.

85 – loyer ;
25 – téléphone – indispensable et un luxe ici ;
50 – nourriture avec les bêtes ;
10 – gaz ;
5 – électricité ;
10 – eau ;
5 – taxes ;
40 – voiture, essence, assurances, etc.
355 $

Ajoute le matériel et qu'est-ce que tu penses qui se passe quand je suis trois mois sans vendre. Je m'endette.

[…] L'expo de Munich[34] m'a coûté 600 $ de matériel – celle de Toronto[35] autant. C'est un capital qui ne me rapporte rien pour le moment.

Je me fie à ma bonne étoile pour sortir de cette impasse – il faut une bonne dose d'optimisme.

Merci à David pour sa carte – très jolie.

Je suis contente de voir que les petites ne sont pas coupées de tout contact avec la famille.

Inutile de te dire qu'elles y sont pour beaucoup dans l'effort que je fais pour tenir le coup. Ma situation est si bizarre. Je suis parmi les plus connus – avec une réputation solide et pourtant je me débrouille très mal pour tout ce qui est finance – plus mal que la plupart des jeunes peintres qui arrivent ici dotés de contrats, etc., et moi j[e n]'en ai aucun. Enfin, par contre, je crois que lorsque la situation changera, j'en aurai fini avec la dèche. Je compte beaucoup sur Rome et Bruxelles.

Je t'embrasse très chère ainsi que Robert,

Marce

34. *Marcelle Ferron : Kanada : Ölbilder und Gouachen,* galerie Leonhart (Munich), du 13 septembre au 20 octobre 1962.

35. *Marcelle Ferron,* galerie Moos (Toronto), du 5 au 24 avril 1962.

De Thérèse à Marcelle

[Montréal, le 22 octobre 1962]

Dimanche

Chère Marcelle,

Je voulais t'écrire un mot cette semaine. En revenant de chez l'avocat, je suis arrêtée rue Simpson où se tient l'expo école neutre – et j'ai trouvé ton tableau très beau – seul sur un grand pan de mur – c'est un ouragan de couleurs, ça nous emporte. Celui de Guy-Guy est aussi une splendeur – une véritable méditation – très différent de toi. Une autre révélation c'est Cécile Depairon – quatre pastels d'une rare beauté. Les Harvey[36] en achèteront un je pense bien. Le Riopelle m'a déçue. Ça fait délavé – un peu vieille fille – je me demande où est le bûcheron là-dedans. Enfin c'est une belle expo ce qui est triste, c'est que ça ne se vend pas. Pauvre école laïque – elle est malmenée ces temps-ci. Daniel Johnson s'en sert pour sa campagne électorale – il appelle ça « la patente du docteur Mackay ».

Lapalme et Lévesque se démènent comme des diables dans l'eau bénite – une chance qu'ils existent ces deux-là, car le parti croulerait. Le NPD[37] n'est pas encore prêt. Au fond c'est une chance – car ils diviseraient les votes.

Lévesque est formidable. Ses discours sont de véritables cours – nationalisation. Il parle parfois trois heures sans arrêt – connaît les rouages de l'Hydro à fond. Ses explications sont d'une précision inouïe. Enfin, lui et Lapalme sont peut-être les seuls politiciens à respecter l'être humain qu'est l'électeur.

C'est Jean Le Moyne et Godbout qui ont gagné le concours de Lapalme.

L'argent était déjà placé au cas où je gagnerais. Le jugement de St-Germain est sorti. J'ai la garde légale des enfants – mais la pension est minable – ne couvre même pas l'épicerie de la semaine[38]. Duguay s'est lancé dans de grandes procédures même s'il sait que je n'ai pas un sou pour payer. Il est très sympathique. J'aime tous les gens qui ne passent pas l'argent avant tout.

36. Pierre Harvey, un ami économiste et professeur.

37. Le Nouveau Parti démocratique.

38. Selon Béatrice Thiboutot, fille de Thérèse, il s'agissait de soixante-quinze dollars par mois.

Mousseau a un grand succès. Le film de Legault m'a beaucoup plu – et les petites murales sont encore plus belles que la grande[39].

Depuis deux mois – il pleut presque sans arrêt. Pas fameux pour enrayer le cafard. J'ai bien hâte de ne plus être assise sur un baril de poudre – et pouvoir écrire pour ne pas sauter.

Écris-moi,

Thérèse

De Thérèse à Marcelle

[Montréal, le] mardi 6 novembre [1962]

Chère Marcelle,
Ta lettre m'a plongée dans l'inquiétude. Je te voyais toute seule à Clamart et ça me faisait peur. Ta liaison avec Guy-Guy était houleuse, mais je ne pensais pas que ça finirait en naufrage – par contre tu nages si bien – tu sauras vite reprendre ton souffle. Moi, je suis tellement plus tortue. J'ai la garde des enfants – mais la semaine dernière, j'ai dû retourner en cour, car Duguay voulait que la pension soit augmentée. C'est dérisoire ce que B. me donne. Alors, quand je me suis vue dans le couloir du Palais de justice, entourée de tous ces gens en chicane, le mal de ventre m'a pris. Une chance, la cause a été remise – mais j'ai dit à Duguay que je ne voulais plus remettre les pieds au P. de J. Si c'était pour sauver les enfants, j'aurais le courage mais, pour marchander une pension – ça me soulève le cœur – et j'entendais déjà Anctil m'abîmer d'injures, me traiter de profiteuse, etc., etc., et B. met tant d'ardeur à me faire souffrir et à se torturer lui-même – que ça me fout le cafard. Ce qu'il doit être mal dans sa peau, et ce qu'il me bouleverse dans la mienne.

Reste que je suis drôlement coincée pour la finance.

À l'hôpital, le travail est très intéressant au point de vue observation et tout le personnel est en or – mais ça ne paye pas – faudrait que je réussisse à écrire chaque soir et surtout vendre ce que je fais. Enfin – quand je serai un peu moins vidée ça sera peut-être possible.

Les enfants vont très bien – aiment le lycée et étudient beaucoup.

39. Référence à l'inauguration de la murale de Jean-Paul Mousseau dans le hall d'entrée du siège social d'Hydro-Québec. Paul Legault en aurait fait un film.

À l'expo école laïque, les quatre pastels de Depairon ont été vendus – dont un acheté par une travailleuse sociale de l'hôpital qui a aussi acheté un Letendre[40].

Vois-tu Charles[41] ? Comment est-il ? Sa dernière lettre était inquiétante. Donne des nouvelles.

J'ai maintenant la paix, mais ma vie de vieille fille me pèse. C'est bête – vivre en ayant l'impression de ne pas vivre – et cette tempête que je viens de traverser me rend d'une lucidité épouvantable – une lucidité qui empêche toute liaison.

Paul est venu chercher tes tableaux. Mousseau doit les envoyer en Italie pour une expo.

Becs, très chère. Écris,

Thérèse

De Marcelle à Madeleine

[Clamart, novembre 1962]

Chère Merle,
Je reçois ta lettre à laquelle je réponds tout de suite. J'arrive de Rome[42] où a eu lieu l'expo automatiste – grand style – et quelle merveille que cette Rome. Je l'adore.

Ce que je deviens ?

Je me bats. Une expo en mars avec quatre Canadiens chez Pogliani à Rome (une des trois belles et puissantes galeries) obtenue grâce à Delloye.

Une au printemps à Montréal – une à l'automne – seule – à Bruxelles – participe à l'expo d'Amsterdam !

Je ne suis pas à la dérive – parce que *tout* est axé sur la peinture et je crois que ce qui me donne la force de ne pas lâcher pied ce sont mes filles. J'ai la même sensation que les gens qui ont le vertige auprès d'une chute.

40. Rita Letendre, peintre née à Drummondville en 1928.

41. Charles Delloye.

42. *La Pittura Canadese Moderna : Mostra del Movimento Automatista Canadese : Gouaches e Grafica di Barbeau, Borduas, Ferron, Gauvreau, Leduc, Mousseau, Riopelle*, Libreria Einaudi (Rome), du 27 novembre au 14 décembre 1962.

Il faut te dire que M. Guy-Guy me déçoit quelque peu dans la rupture – même si cette rupture, c'est moi qui l'ai décidée. Venez-vous après Noël ?

Faut te dire que je me sens plutôt seule. Il me ferait bien plaisir de vous voir.

Je ne peux aller à Saint-Jeannet avec toutes ces expos. Je n'ai pu faire à date que de tout petits formats pour Bergeron – argent qui a été immédiatement « pompé » par la banque – M. Guy-Guy étant fort dépensier…

Rencontré l'ambassadeur de Rome, Léger et l'ambassadeur de l'Otan, Ignatieff. Je me rends compte que j'y ai fort bonne réputation – Ignatieff doit venir à l'atelier.

J'ai fait beaucoup trop de tableaux pour Munich, qui ne m'a pas donné un maudit sou.

Tu sais qu'attaquer actuellement une cote mondiale – ce n'est pas facile – particulièrement pour une femme. D'ici six mois, ça y sera. Tu te souviens de cette vieille inscription qu'il y avait sur une maison de Québec à propos du chien et de l'os et « qui m'aura mordu, je le mordrai… ».

Aurai aussi une expo au Brésil. Ça bouge et trop rapidement. L'artiste est un éternel exploité. Remarque qu'à côté de bien d'autres, je n'ai pas à me plaindre. Je monte une montagne, mais je ne suis pas sur un terrain plat.

Et tu sais que la défaite de papa m'a beaucoup appris.

Si tu savais ce qui se passe dans ce monde dit « des arts » c'est à faire frémir. Il faut jouer serré, sinon tu es broyé – toute question de qualité de peinture mise à part.

On a laissé crever Borduas – c'est aussi un exemple.

J'aurai la qualité, je défendrai ce que j'aime et je passerai.

Je joue à la vie à la mort.

Toi qui n'es pas au courant, ça peut te sembler fou – ce n'est pas fou – c'est la réalité. Il y a une telle coterie sur la peinture que ce monde est impitoyable. C'est pour ça que la rupture avec Guy-Guy était inévitable – sans s'en rendre compte, il me canardait. Pas assez lucide pour voir qu'il me détruisait. Comme si toi tu te présentais aux élections contre Robert, mais conservateur, ou si tu entrais en lutte avec Jacques sur ses écrits.

J'ai de tes grandes photos de mes filles devant moi. Je donnerais en mille tout l'effort que je fais pour les sortir de cette vie.

L'amour est une très grande chose – mais je ne suis pas en situation de le vivre – je suis trop absorbée. J'ai une vie qui actuellement ne cadre avec personne, parce que je ne veux de personne. Faire l'amour à Paris, quand

on est un peu connu est un jeu d'enfant, mais moi pour aimer, c'est une autre histoire.

Je vous embrasse fort tous les deux et quand on est plongé dans une vie comme la mienne, on ne croit pas qu'elle soit désirable, mais qu'elle n'est que le fruit d'une situation historique.

Marce

De Marcelle à Madeleine

[Clamart, le] 26 décembre [1962]

Chère Merle et Roberte,
Les galeries sont actuellement en difficulté, car le marché est tombé soudainement sur le cul. La cote même de Riopelle a pris un sérieux plongeon et moi, je suis tombée là-dessus – drôle d'os à avaler. Un an plus tôt et tout allait. Je marche à contretemps. Il faut coûte que coûte que je tienne – plein d'expos à venir – celle de Rome ne donnera pas grand-chose sur le plan fric – prestige – très belle galerie – celle de Bruxelles va me renflouer, mais elle est à l'automne [19]63 ainsi que celle de Mira Godard[43].

Il faudra que je quitte Clamart – trop isolé et me coûte trop cher. La Dani est là, ce qui fait un vent chaud qui remonte le moral. Elle a été première en math et en français. Elle pousse très en solidité. Je me sens roseau à côté d'elle.

J'ai hâte que vous veniez.

Je reprends la vie austère – et je fonce dans la peinture.

Je vous souhaite une bonne, bonne année. Baisers aux enfants.

[…] Je vous aime,

Marce

Excusez pour l'absence de cadeau, mais… je crois que vous comprenez.

43. Galerie Mira Godard, à Toronto.

1963

De Thérèse à Marcelle

[Montréal, le] mercredi 3 janvier 1963

Chère Marcelle,

Je suis à l'hôpital. Le travail recommence et j'espère trouver quelque chose de plus passionnant en 1963. Maintenant que je suis au courant des rouages de la boîte – ça ne m'intéresse plus. Je lis alors je ne perds pas vraiment mon temps – mais vu ma situation je ne puis me permettre un tel état de vie. Je suis foutue pour gagner la vie des enfants – alors il faut que je gagne davantage. Je comptais sur le travail à la pige pour compléter le salaire, mais je n'ai rien obtenu. Ce n'est pas encore tragique. J'ai vendu le Limoges et les verres taillés – alors j'ai une petite réserve pour boucler jusqu'à ce que j'aie un nouvel emploi. Je regrette d'avoir refusé le poste à *La Presse* il y a un an et demi – car le journalisme est la seule ouverture pour moi – où devenir compétente… avec les ans… et de la chance – mais c'est plein partout.

Tes filles ont passé la fin de semaine de Noël avec nous. Elles sont vraiment emballées de leur séjour en Europe. Elles n'ont parlé que de ça – ainsi que des derniers tableaux qu'elles trouvent splendides, de ta voiture sport qui les impressionne.

J'ai téléphoné à Otto Bengle[1]. Il a été très gentil, m'a invitée pour l'ouverture de sa nouvelle galerie. Mousseau recevait la veille du jour de l'An. Il me voulait – mais j'ai préféré rester chez les Charpentier[2] où les enfants étaient aussi invités, et où la table est de grande classe.

1. Otto Bengle, galeriste.

2. Gabriel Charpentier et son épouse, Réjane, une grande amie de Thérèse.

Très peu de publicité a été faite au sujet de Spolète. À part les catalogues envoyés aux peintres par Mousseau – aucun n'a été mis en circulation – Mousseau prétend qu'il y en a quelques centaines qui dorment quelque part.

Par Pierre Harvey je sais que la situation financière de la province est plutôt précaire. Daniel Johnson a fait campagne contre la Délégation à Paris – que cela ruinait la province – et patati et patata (le Parti libéral n'aime pas cela). Alors, s'il y a scandale ou querelle dans les journaux – la partie est complètement perdue. Moi, je ne vois pas très bien où en sont les choses, mais Mousseau prétend que si Charles[3] cesse de faire du chantage, continue le travail commencé, fait quelque chose de positif pour la peinture canadienne – Lapalme marchera. Maintenant, sur quelle base Charles œuvrera ? Je l'ignore.

Bonne année, très chère. Embrasse Danielle pour moi.

Je me demande ce que 1963 me réserve en fait de vacheries. J'ai l'impression d'avoir goûté à tout – sur tous les plans – mais on ne sait jamais – il reste peut-être une petite torture oubliée quelque part pour moi !

Si au moins je pouvais écrire. Cela effacerait les mochetés de ma vie. Si je ne réussis pas à faire de l'argent – je voudrais que ce soit toujours l'hiver. Je ne vois pas du tout les enfants en ville durant l'été. Enfin. On a tous le temps de crever d'ici là !

<div align="right">Thérèse</div>

De Madeleine à Marcelle

[Saint-Joseph-de-Beauce, avril 1963]

Ma chère Marcelle,
La veillée commence. David fait son jeu de patience. Nicolas pratique sa prononciation anglaise avec Robert, ce qui me semble très pénible. Ce fils a, je pense, hérité du talent de sa mère pour les langues. Au lieu d'insister sur l'intonation et le jeu des lèvres, il s'évertue à hausser la voix. Sans s'en apercevoir, Robert fait de même. Dans quelques minutes ils en seront rendus aux cris. Il me restera comme solution que l'étouffement ou l'unilinguisme. Il en est de plus en plus question dans la province et de bien

3.　Charles Delloye.

autre chose aussi : des mouvements séparatistes d'extrême droite prennent vie. C'était à prévoir. En plus des déclarations révolutionnaires et des escarmouches ici et là. Duplessis ne s'y reconnaîtrait pas. Moi j'ai les idées politiques de moins en moins claires. Robert, lui, me dit réfléchir beaucoup ce qui ne lui va pas du tout. Plus il réfléchit plus il est mêlé. Il s'est passablement coupé du Parti libéral. Il croyait à l'avancement des idées par le NPD. Personne ne veut y croire. Les Paul sont venus pour Pâques. Ce fut le plein hiver avec tempêtes, route fermée et tout. Sauf samedi où le soleil fut radieux. Nous sommes montés à la cabane à sucre sur la terre de l'ancêtre Cliche. Ce fut très agréable. Le restant de la fin de semaine fut consacré aux boustifailles. J'avais un cochon de lait très réussi, tout doré, avec le classique bouquet de persil dans la gueule. J'en suis encore à m'éclaircir le foie.

Je t'envoie une découpure qui peut-être t'intéressera puisqu'on offre d'aider pour les recherches et une petite folie sur les élections.

Je t'embrasse,

Merle

De Madeleine à Marcelle

[Saint-Joseph-de-Beauce, juin 1963]

Ma chère Fauvette,
À Montréal, la famille a fait le rond pour notre arrivée. Paul a tout de suite demandé : « Travaille-t-elle ? » avec un accent très paternel. Il va finir le plus vieux de la famille si ça continue. Jacques [était] un peu troublé des arrestations [du] FLQ[4], se tenant ou plutôt se demandant s'il n'était pas moralement responsable en partie de ce qui arrive. Ils sont si jeunes, dix-huit, vingt ans, des têtes de gosses, quelques-uns par idéal, d'autres pour le *kick* comme il fut avoué à l'enquête préliminaire. Ceux qui voulaient le *kick* en sont pour leur argent : la police a été très dure : « Ils se sont mis à table », pour la plupart… Devenant victimes, forcément ça attire la sympathie et le séparatisme fait tache d'huile. Robert qui revient de son conventum au séminaire de Québec a même été surpris de l'ampleur du mouvement et

4. De nombreux membres du Front de libération du Québec sont arrêtés en juin 1963 à la suite de la mort d'un gardien de nuit anglophone, le 20 avril, et de la pose de dix bombes dans la nuit du 16 au 17 mai.

Pearson pour faire l'enquête sur le biculturalisme aura de la difficulté à trouver ses hommes dans le Québec. Comme politique toutes les éventualités sont possibles.

Tu as choisi d'avoir devant toi un horizon très large. Faut quelquefois pour y réussir déplacer des montagnes. Je t'ai trouvée très, très, très en forme.

Je t'embrasse,

Merle

De Marcelle à Madeleine

[Clamart, le 21 juin 1963]

Mon cher petit Merle,
La vie est folle, il s'agit de lui tenir tête ; évidemment, il y a des moments où l'on a besoin d'aide et où, par le fait même, on a l'impression de jouer à la roulette.

[…] je reçois un télégramme du Baron de Sariac. Voilà que s'ouvre boul[evard] Malesherbes une très belle galerie[5], pas mercantile, grosse fortune, milieu du « tout Paris » et que l'on aime tellement mes tableaux que possède le Baron que l'on me veut comme poulain. Et bang, j'ai été étourdie, parce que ça je ne m'y attendais pas. Tout sera définitif mardi. Te donnerai des nouvelles aussitôt. Grande expo fin avril (la meilleure date) et l'on me lance. Passé ce cap fini les angoisses de sous.

Alors je travaille, travaille et comme tout ce qui s'en vient est excitant (une expo ! à Londres, etc.) ça me donne du moteur. Pour bien peindre, il faut être exalté, si on se laisse ternir par les maudits problèmes, on se ratatine. Donc terminé l'expo « petits formats » de Mira – et trois grands, ayant beaucoup d'éléments neufs. J'ai loué Saint-Jeannet 400 $ – pour les trois mois. Pas mal réussi ? Avec ces sous, j'achète un poêle, ustensiles. Je me permets de prendre le restant pour vivre – 150 $ pour Dani à Londres. Payé deux mois de loyer, juillet et août, 150 $, payé 106 $ – à Mme Trédez. Il me reste donc le 200 $ des gouaches de Paul. Et ça pour trois mois ; donc pas de quoi faire des folies. Mais au moins me donne la paix pour travailler ; et trois mois c'est trois mois. Tu sais que les angoisses de fric me terrori-

5. Galerie Falvart, située au 60, boulevard Malesherbes, Paris.

sent ; j'ai horreur d'avoir des dettes et aussi horreur de perdre mon temps avec ces problèmes.

Je n'ai toujours pas de nouvelles de l'architecte ; ma murale semble de plus en plus incertaine ; je suis toujours très embêtée à savoir les pauvres enfants coincés dans leur petit appartement avec la grand-mère. Pourrais-tu les inviter une semaine ; je ne crois pas qu'ils te donneront beaucoup d'ouvrage ; parce qu'on les a stylées dans « le genre raisonnable ». Peux-tu me répondre en vitesse à ce sujet ?

Je suis bien emmerdante…,

Marce

Baisers aux enfants.

De Madeleine à Marcelle

[Saint-Joseph-de-Beauce, le 28 juin 1963]

Ma chère Marcelle,
Gaby[6] est venu hier soir photographier Robert. C'est le photographe des grands de ce monde ! Il prépare une exposition collective pour le musée, c'est-à-dire que lui et d'autres prêteront leurs collections personnelles pour une expo et chaque peintre exposé aura près de ses œuvres une photo signée Gaby. Débrouillard le bonhomme. En arrivant ici :

Tiens, vous avez un Ferron.

Vous l'aimez ?

Je voudrais bien faire des portraits d'elle… Je ne suis pas capable de connaître la personne qui m'aiderait à avoir un rendez-vous.

Je peux peut-être essayer. Elle viendra en août.

Vous la connaissez ?…

Il était débordant de reconnaissance et j'ai dit que peut-être tu serais intéressée et que de toutes façons je te ferais le message.

Moi, je te conseille d'accepter, de prendre en arrivant à Montréal un rendez-vous avec lui. Il prépare un album de photos d'artistes de tous les pays. Tu y seras sans doute. Très bonne publicité surtout qu'il fait, paraît-il, de la très bonne photo.

6. Gaby (1926-1991), photographe québécois considéré comme un des meilleurs portraitistes de sa génération.

Bécasse est ici avec Chonchon[7]. Elle est bien. Nos relations sont maintenant détendues, amicales et agréables.

Je viens de signer mon contrat : mes contes seront publiés chez Hurtubise[8], maison d'édition très sérieuse m'a dit Jacques. J'ai été acceptée tout de suite. J'en ai passé une nuit blanche de surprise et d'émotion.

Robert m'a donné congé pour le congrès national du NPD[9]. Nous partirons Bécasse, moi, les enfants, la tente pour le bord de la mer. Quand j'ai annoncé la nouvelle j'ai eu un succès fou. Tes filles viendront à la fin du mois. Je t'écris à la course. Je suis pendant les vacances, supérieure d'une nombreuse communauté.

Et t'embrasse. Garde-nous quelques jours pendant ton séjour ici.

Merle

De Marcelle à Jacques

[Clamart, juillet 1963]

Mon Cher Johnny,
Les photos sont superbes – ça me fait un plaisir énorme.

À propos de Lanciault, je trouve que cette vie est d'une tristesse – quelle enfance que ça sous-entend. Je trouve bien moche de vendre des copains pour 7 000 $[10], mais je trouve beaucoup plus dégueulasse ceux qui lui ont donné les 7 000 $. La droiture est souvent un luxe de riche ou d'une éducation intelligente. D'ailleurs, tout ça est-il vrai ? La police et l'opinion ont tout intérêt à montrer « le fils de la servante » comme ils disent de la façon la plus ignoble. Enfin, on en reparlera.

Je travaille comme une folle. Dani a obtenu son bachot. Ça m'enlève

7. Béatrice Thiboutot.

8. *Cœur de sucre* ne paraîtra qu'en 1966, dans la collection « L'Arbre » chez Hurtubise HMH.

9. Le congrès du NPD a lieu les 29 et 30 juin 1963.

10. Jean-Jacques Lanciault aurait plutôt dénoncé certains membres du FLQ en échange d'une récompense de soixante mille dollars. (Louis Fournier, *F.L.Q. Histoire d'un mouvement clandestin*, Montréal, Québec Amérique, 1982, coll. « Dossiers Documents », p. 47.)

un drôle de souci, car ma fortune plutôt chambranlante ne m'aurait pas permis de la tenir encore une année chez les Trédez.

La murale marche. Je prends le bateau à la mi-août. J'ai la trouille de faire ça.

Pas de prendre le bateau, mais d'exécuter cette murale[11] – embrasse le Moute pour moi.

Becs,

Marce

De Thérèse à Marcelle

[Montréal, le 27 novembre 1963]

Chère Marcelle,

J'ai fait encadrer la gouache que Paul est venu me porter de ta part. Elle est splendide. Mon boudoir est affreusement terne à côté. Je voudrais tout renouveler pour lui offrir un super cadre. Je te remercie beaucoup. Je te remercie aussi pour ton attitude envers moi pendant ton séjour. Tu comprends ce qui ne s'explique pas.

Madeleine m'a aussi écrit de bonnes lettres.

Pourquoi remuer tout ça ce matin ? Je me le demande. J'ai le cafard. Pourtant ici, j'ai des amis en or, que je regretterai quand je partirai – car j'ai bien l'impression que les demandes d'emploi qui traînent depuis longtemps sont sur le point d'aboutir. Ce sera difficile comme travail et énervant, à l'une ou l'autre place, mais excellent pour moi.

Ici je ne puis écrire, mais ne peux pour autant empêcher mon moulin à penser – qui broie comme un fou – me laisse vidée et inutile. Ai bien aimé Léo Ferré. La salle fut très chaleureuse, mais paraît que les premiers soirs c'était de glace.

Mon livre est encore bloqué – après avoir été annoncé trois fois dans les journaux. L'assurance-édition ne marche pas. Ils n'ont pas donné de raison – même si la qualité est indiscutable, paraît-il. Boulizon est limogé

11. Murale peinte à l'acrylique pour la Caisse d'économie des employés du Canadien National (aujourd'hui, Caisse d'économie du Rail) de Pointe-Saint-Charles, à Montréal. Cette murale a été démantelée, et trois panneaux sur douze ont été vendus à l'encan de Sotheby's, à Toronto.

– non officiellement – mais c'est la nouvelle direction qui décide pour lui. Comme ils sont expropriés et doivent déménager – ils suspendent toute nouvelle publication.

Ici l'hiver ne [se] décide pas à venir. C'est un drôle d'automne – trop tiède pour les arbres dégarnis.

C'est ma fête dimanche prochain. Écris-moi. Je me sentirai affreusement seule ou bien mes ailes de folle seront revenues. Je planerai – sur un destin inconnu dans un univers de brutes.

Becs, très chère. Écris. Les enfants trouvent la gouache très belle.

Thérèse

De Madeleine à Marcelle

[Saint-Joseph-de-Beauce, fin novembre 1963]

Ma chère Marcelle,
J'espère que tu t'en tires bien. Ils étaient nombreux en arrivant à Paris, les problèmes qui t'attendaient, ils étaient nombreux et puis ils étaient de tailles respectables, je pense. Comme personne n'a de nouvelles, on se dit, elle est enterrée jusqu'au cou, la pauvre, si elle ne crie pas au secours ou ne laisse pas de signaux de désespoir, c'est signe qu'elle s'en tire bien. J'ai hâte tout de même d'avoir des nouvelles. Les Paul sont venus à la chasse, dans les terres de Puntila. Très agréable. À Saint-Zacharie il y a de la neige depuis un mois juste assez pour que tout soit blanc et que les pistes soient faciles à suivre. Les matins, à cause de la douceur du temps, étaient tout scintillants de frimas. C'était merveilleux. Bobette et moi, nous avons tendu des collets, nous les avons tendus si bien que nous avons pris six gros lièvres blancs plus un autre au fusil. Pouf! Un seul coup, un coup de maître.

Nous avons eu là-bas les deux seuls jours de soleil je pense, du mois. Un vrai mois de novembre, gris mouillé, sombre, un vrai mois pour mourir assassiné comme Kennedy[12], ce pauvre Kennedy qui nous a bouleversés. La mort dans son meilleur, dans son rôle le plus spectaculaire. Moi le mois de novembre je traverse toujours ça comme je le ferais d'un marécage. J'ai le pas pesant et le souffle court.

Je t'envoie des découpures. Peut-être les as-tu lues.

12. L'assassinat de John Fitzgerald Kennedy, trente-cinquième président des États-Unis, a eu lieu le vendredi 22 novembre 1963 à Dallas.

De temps à autre, J. m'envoie cinq exemplaires de *L'Information*. Ça me gêne autant de les jeter que de les distribuer.

Robert a plaidé toute la semaine une cause très serrée qui s'est terminée par une immense colère contre le gouvernement, le ministère de l'Éducation et ses représentants locaux. C'est beau l'instruction, les gens sont pour avec enthousiasme. Allez, a dit le ministère, nous planifions. C'est justement ça qui manque la planification. Tout le monde se lance tête baissée, les requins en avant comme toujours. Du gaspillage, du vol, des plans de fous. L'habitant, l'ouvrier, égorgés de taxes disent : on veut bien l'instruction, mais peut-être qu'avant faudrait être capables de continuer à nourrir nos enfants. Les profiteurs, toujours, partout. Ça s'en vient aussi puant que du temps de l'Union nationale. Assujettis si longtemps, à présent que nous commençons à toucher aux commandes, nous nous conduisons comme des parvenus, de nouveaux riches sans aucun sens de la démocratie. On n'arrivera jamais à grand-chose sans un changement profond de mentalité. On y viendra par l'instruction qui fait quand même un furieux de pas. On y viendra quand les curés changeront ou que le peuple arrêtera de pratiquer. L'autre jour, un prédicateur de retraite, debout au milieu du chœur, la voix bêlante, criait : « Répétez mes frères, nous ne sommes que des enfants, nous ne sommes que des enfants. » J'aurais tué. Comme tu vois j'ai l'humeur massacrante. Que vienne la neige grand Dieu et le soleil. Écris-moi un mot. Donne des nouvelles de Noubi.

Je t'embrasse,

Merle

De Marcelle à Madeleine

[Clamart, le 25 novembre 1963]

Mon cher petit merle,
Je suis au lit – j'avais commencé à roupiller, quand le goût de t'écrire m'a réveillée. D'abord, peut-être parce que ce soir, la première fois depuis mon retour, je me sens bien. Dani est au théâtre. C'est fou ce qu'elle m'aide à vivre. L'arrivée ici a été désastreuse.

Trois calorifères de cassés, l'amoureux de Dani dans le coma pour tentative de suicide et après Guy fait de même, mais moins sérieusement.

Je me suis sentie comme un brin d'herbe dans les tempêtes, comme disent les romans à l'eau de rose – tellement de responsabilités me fait peur.

Je suis rentrée à Clamart – entrepris de repeindre la cabane, fait refaire *toute* l'électricité de la maison, j'ai fait réparer le chauffage de l'atelier, j'attends après le plombier pour les radiateurs, la maison prend un air de gaieté et de propreté – et coup sur coup vendu deux tableaux. Un à un collectionneur U.S.A. et l'autre en Angleterre, et voilà mon inquiétude assoupie ; j'ai l'impression de reprendre ma vie en main grâce à la cure passée chez Paul.

La solitude est une des choses les plus difficiles à vivre parce qu'elle te laisse osciller.

« L'avantage de vieillir ne consiste qu'en ceci ; les passions demeurent aussi fortes qu'autrefois, mais on a acquis, enfin la faculté qui ajoute à l'existence la suprême saveur, la faculté de se saisir de l'expérience et de la retourner, lentement, dans la lumière[13]. »
— V. Woolf

Ça c'est très beau pour les moments d'exaltation, mais dans les creux, cette expérience a rétréci à un tel point les possibilités d'amour, que j'ai l'impression de ne plus pouvoir rencontrer un homme que je pourrais aimer. D'où mon entêtement à vouloir stabiliser et organiser ma vie – par mes propres moyens – l'idée de ne plus peindre m'effrayerait plus que celle de mourir seule. Donc en toute logique je fais un grand branle-bas de réorganisations pour pouvoir me remettre à travailler la tête en paix.

Suis allée à un cocktail pour Dalí[14] donné par ma future galerie. Il faut vraiment une marge d'insensibilité ou un cynisme qui revient au même pour pouvoir se donner ainsi en spectacle. Enfin, la galerie veut sa cote mondaine. Ce sera intéressant sur le plan fric, sans plus.

Celle de Bruxelles me prend en battant la publicité, comme poulain. Ça c'est intéressant.

Et toi, écris-tu ? Je ne sais plus qui disait que le roman est l'œuvre de la maturité, la somme. Je t'y vois très bien. Ce serait pour toi un enjeu important. Comme si, aussi en vieillissant, la forme a beaucoup moins d'importance que l'expression. La forme qui a de la qualité = acuité, mais

13. Citation tirée du roman *Mrs Dalloway,* de Virginia Woolf, publié en 1925.

14. Le 13 novembre 1963, à la galerie Falvart, pour l'exposition *Dalí. La mythologie, eaux fortes.*

au-delà de cette maîtrise et connaissance, il y a peut-être le monde où toutes les sécurités disparaissent, et où se découvrant, apparaît un autre individu. [Par] ex[emple] : le Goya des femmes à l'éventail et le Goya de la fin – même chose pour Rembrandt et autres.

Alors là, ce ne doit pas être facile. J'ai vu un très beau film – *Le Feu follet*[15]. Je t'embrasse. Je m'excuse de mes propos au sujet du travail, etc. Tu t'es fâchée – ça ne s'adressait pas à toi, mais au non-sens de la vie. L'inquiétude d'être arrêtée est très irritant. Baisers à Robert et aux enfants,

Marce

Je ne déménage pas pour le moment. Je ne veux pas m'endetter. Et au prix où sont les choses (absolument exorbitant), déménager = dettes. J'attends. [Par] ex[emple] : une reprise où déménager = 5 à 6 000 $.

Si la Suret me vend sa maison, elle donne une réponse dans trois mois, alors avec les 4 500 $…

De Madeleine à Marcelle

[Saint-Joseph-de-Beauce, novembre 1963]

Ma chère Poussière,
Je viens de lire le livre d'Anne Philipe[16]. Merveilleusement beau. J'ai senti chez cette femme, la même sorte d'amour que j'ai pour Robert fait d'attente, de disponibilité, de communion profonde et [de] parfaite égalité. Mais un rôle plus passif, mobile en fonction de l'autre. Je crois à notre égalité en tant qu'individu, mais pas l'égalité dans l'action, les réalisations. Je vais te donner un exemple. Le matin j'écris. Je me sens bien. Je pourrais écrire une partie de la journée. Robert arrive en criant où es-tu mémé ? (C'est encore mémé, l'image des petites vieilles du Midi n'a rien changé.) J'abandonne tout. Je suis contente de tout abandonner. Autrement notre vie à nous deux ne serait plus tout à fait la même et je ne peux même pas y penser. Et je m'accroche, pour éviter de penser qu'elle puisse finir, à cette phrase de notre tireuse de carte : vous vivrez tous les deux très vieux. À ce

15. Film de Louis Malle.

16. Anne Philipe, *Le Temps d'un soupir*, Paris, René Julliard, 1963, livre sur les dernières semaines passées avec son mari, Gérard Philipe, mort en 1959.

moment-là, j'imagine qu'on doit plutôt glisser dans la mort qu'y tomber. Tu as connu toi des amours successives qui t'ont petit à petit brisée. Moi c'est tout d'une venue, je pense que je ne pourrais pas. Tu dis « j'aime mieux peindre par-dessus tout ». Fais en sorte que ça devienne vrai. Tu es à la veille d'être sereine. Et puis il y a l'amitié, il y a Noubi. Et puis je ne suis pas inquiète pour ce qui est de l'amour, il y aura bien encore de belles flambées.

Je travaille à mon roman. J'en ai très mal parlé l'autre jour. J'étais prise de court. C'est l'histoire d'un couple qui s'affranchit des préjugés, des lois idiotes. Plus une société se civilise moins il devrait y avoir de lois. C'est le contraire qui arrive. Ce premier roman-là ne sera pas le bon, j'ai bien peur. Peut-être le deuxième. Embrasse Noubi. J'espère qu'un jour elle m'écrira. Dis-lui que je l'aime beaucoup.

Je t'embrasse,

Merle

1964

De Marcelle à Jacques

[Clamart, janvier 1964]

Mon cher Johnny,
Je rentre de Saint-Jeannet où j'ai été attacher le toit de la maison (ça ne fait pas très sérieux), peindre, vernir, planter trois arbres (impossible plus vu que mon budget [19]63 s'est épuisé naturellement) soit un mimosa, un laurier rose et un cyprès. Et j'oubliais, où j'ai aussi passé un après-midi à Nice à courir après la malle de M^lle Chaouac.

Donc, sur ce fond de soleil et de détente, je lis ta lettre, qui a ceci de valable c'est qu'elle est ridicule, et qu'il me semble qu'à ton âge on a autre chose à penser que ces petites intrigues familiales que tu essaies de mousser, peut-être parce que tu t'ennuies.

Moi ça ne m'intéresse pas. Que tu aies donné à ta fille une éducation bourgeoise te regarde. (Après tout il y a beaucoup de gens intéressants qui sont sortis de cette classe.) J'élève Dani autrement. Question de circonstances. Et ton persifflage vis-à-vis de Dani a bien triste mine et fait bien mesquin ; pour te faire plaisir, je te dirai qu'elle est devenue très belle, qu'elle réussit très bien dans ses études et que nous avons une amitié sans nuage à base de liberté et de compréhension.

Bon, je ne t'écrivais pas pour ça, mais pour te souhaiter une bonne fête. Au sujet des bilans de fin d'année, la mienne aussi me semble assez cahoteuse, mais celle qui m'intéresse est celle qui vient. Elle est remplie de tellement d'incertitudes que je n'ai pas le temps d'analyser celle qui est passée.

Qu'est ce que tu fais ? Et le Rhinocéros[1] ? Travailles-tu ? J'embrasse bien fort Mouton.

Et toi aussi vieux singe. Si une lueur d'intelligence te revient, j'aime bien tes lettres.

Becs,

Marce

De Marcelle à Madeleine

[Clamart, le] 20 janvier [19]64

Mon cher Merle,

Depuis le retour, je vis dans mes pots de gouache et j'ai gagné du terrain. Je discerne aussi davantage où je m'en vais.

Merci pour les très beaux bas. Je m'habille donc « en femme » depuis que je les ai. Ce qui me vaut quelques flirts – et le flirt fait du bien, quoique, je vis comme une ascète – une vraie carmélite.

Je ne sais ce que j'ai à être tellement exaltée par le travail. Faut dire que j'ai laissé tomber toutes les angoisses et me suis plongée dans mon bouquin de gravure, gouache, et que j'ai « stocké » plus de pigments pour recommencer à peindre. J'ai demandé à Thomas (gérant de la Banque Royale) de me financer pendant trois mois.

Je prends une chance. J'étais au bout de la ficelle – si j'ai ma bourse – tout sera dans l'ordre – si je ne l'ai pas… On verra dans trois mois.

Il faut que je pense aussi dès maintenant à emprunter le million pour la maison. Pourrais-tu m'envoyer d'urgence copie du contrat de la maison. Ça m'éviterait de le faire faire à Cagnes. Parce que ça fait bizarre, un propriétaire qui n'a rien pour le prouver…

Je travaille quasi en état d'hypnose. Je vais avoir quarante ans. Ce qui me fait peur, ce n'est pas de vieillir, c'est d'imaginer comment je vais pouvoir continuer. Enfin, la vie a quelquefois des surprises.

Merci à Robert pour son gentil mot.

1. En octobre 1963, Jacques Ferron, son frère Paul, Robert Lynch-Millet, dit Bagnolet, Robert Cliche, Rénald Savoie, Pierre Gascon, Otto Bengle, André Goulet et d'autres fondent le Parti Rhinocéros. Son but est de se moquer du régime fédéral canadien, considéré comme une résurgence du colonialisme britannique.

Je reçois une lettre de l'architecte – la murale sera posée dans un mois. À ce sujet, j'essaie d'intéresser Orlow (le millionnaire). Je ne sais ce que ça donnera.

Toujours impossible de déménager. Faut acheter – éternel cercle vicieux.

Je t'embrasse,

Marce

De Madeleine à Marcelle

[Saint-Joseph-de-Beauce, le] 20 janvier [19]64

Ma chère Pousse,
En voyant la tête de Popaul dans la presse[2], j'ai pensé à la perspicacité de Delloye qui m'avait dit l'hiver dernier à l'hôpital : « Pauvre Ferron ! Il n'y a que Paul et toi qui n'êtes pas un peu fous. » Si tu le vois montre-lui le Popaul et dis-lui que moi à quarante ans je commence à écrire un premier roman ! « Vous n'êtes pas fous, a dit Robert, vous êtes imprévisibles. »

Nous allons à Montréal la fin de semaine prochaine. Robert est un des hôtes d'honneur à un grand banquet NPD. « Si tu fais des déclarations que nous n'aimons pas, nous, les Rhinocéros, a dit Paul, nous te paraderons. » C'est très drôle.

Il fait un hiver molasse. Un soleil de printemps, hier, si agréable et si chaud que les érables se sont mis à couler. Un coup de trop et la nature est troublée. Moi, influençable comme toujours je suis sortie en souliers. D'où rhume, gin obligatoire et ma paisible vie chambardée. Paisible heureusement, c'est fou ce qu'il faut que je vive lentement, calmement.

As-tu retracé la damnée valise à laquelle Jacques attache autant d'importance que si Chaouac était dedans.

J'embrasse Noubi. Et je t'envoie les vœux de ma troupe complète. Joyeux anniversaire. Si on pouvait bloquer là, quarante ans c'est un âge merveilleux. En complète possession de soi-même. Avec un corps qui suit encore très bien.

Je t'embrasse,

Merle

2. Paul est candidat du Parti Rhinocéros dans la circonscription de Saint-Denis, à Montréal.

De Thérèse à Marcelle

[Montréal,] janvier 1964

Chère Marcelle,

J'arriverai en retard, mais je te souhaite bonne fête. Suis au travail. Toujours à l'hôpital. Une chance que je m'occupe du syndicat. Autrement, je crèverais dans cette routine. J'en profite pour agrandir ma vision socialiste. Ai lu un très bon livre sur la pensée marxiste – par Garaudy – et l'aventure de Makarenko – ces jeunes sauvages sont devenus des êtres cultivés et évolués – médecins – savants, etc.

La correspondance Gorki-Makarenko est aussi très émouvante. Mais ce qu'il a fallu d'énergie et d'intelligence pour mener à bien cette entreprise. Sortie de là, j'ai peine à constater ce qui se fait ici au point de vue pédagogique. C'est à vomir. Là, je suis dans *Les Poètes dans la révolution russe*.

Les réunions syndicales sont pour moi un vrai tonique. J'ai tout à apprendre – mais en plus – règne là un tel climat de solidarité et de fraternité que cela me console du reste. Étais-tu ici au moment de la grève ? Les infirmières ont fait le trottoir pendant un mois. Ce fut très grave – mais tout s'est réglé à leur avantage. Nous les avons appuyées ouvertement – mais nous payons pour – notre syndicat n'est pas encore reconnu. Espérons que nous ne serons pas forcés de faire la grève. Dans mon cas, ça serait tragique – B. me coupe les vivres – mais vient nous visiter dans une grosse voiture de luxe, où tout fonctionne à boutons. Pauvre B. Quel inconscient – mais le plus misérable c'est lui.

André Prud'homme – sculpteur, sera à Paris la semaine prochaine. C'est le mari d'une bonne amie à moi. Jacqueline Champagne – fille du compositeur Claude Champagne. Hier, Radio-Canada lui (C. C.) a consacré l'heure du concert et sa musique sera jouée à Paris le mois prochain. Il le mérite bien. C'est énorme ce qu'il a fait pour la musique au Canada.

Je te laisse. Il fait un soleil de printemps – j'aurais le goût d'une escapade en liberté. Il y a si peu de neige que le ski est impossible sur la montagne et n'ai pas d'argent pour le Nord.

Becs de tous. Écris – et bonne fête encore,

Thérèse

De Thérèse à Marcelle

[Montréal, le 6 février 1964]

Jeudi
Chère Marcelle,
J'ai l'impression du dégel. Hier, j'ai eu une entrevue avec Jean-Charles Harvey[3]. Il a été très gentil – m'a demandé de courts reportages avec photos pour le *Petit Journal* ou *Photo-journal* – travail à la pige conciliable avec mon boulot à l'hôpital. Reste maintenant à trouver des sujets intéressants.

Si tu as des suggestions – passe-les-moi. Événements cocasses ou autres à Paris – re : les Canadiens là-bas – avec photos si possible – ou – personnages intéressants même si peu connus – en route pour Montréal. As-tu entendu parler du Parti Rhinocéros ? Les journalistes s'emparent de l'affaire avec enthousiasme – mais déjà la chicane est dans les rangs. Ce que je suis contente de m'être tenue éloignée de tout ça. Espérons qu'il n'y aura pas trop de casse.

Becs, très chère,

Thérèse

De Marcelle à Jacques

[Clamart, le] 10 fév[rier] 1964

Cher éternel « tout jeune »,
Peux-tu m'envoyer une carte Rhinocéros pour Ionesco – je le verrai sous peu – lui ai fait parvenir les découpures. On t'embrasse vieux singe,

Marce

Baisers bien tendres à Mouton.
Mon écriture change si je suis plus ou moins bien installée. Je n'ai pas le temps de raffiner mon côté matériel.

3. Jean-Charles Harvey (1891-1967), journaliste et romancier. Il est directeur du *Petit Journal* et de *Photo-journal* de 1953 à 1966.

Paul avec Monique et leurs trois filles

De Paul à Marcelle

[Ville Jacques-Cartier, le 12 février 1964]

[*Lettre écrite sur du papier à en-tête*: Parti Rhinocéros]

Ma chère Marcelle,
Depuis un mois, je suis Rhinocéros, c'est pourquoi je t'ai un peu négligée.
Nous avons eu une publicité monstre (!) dans tous les journaux et à tous
les postes de T.V. et tout cela m'a donné 182 votes. Il a été question de faire
une belle mise à mort de notre Rhino, mais je crois que nous allons conti-
nuer.

Si j'en juge d'après tes lettres, la situation n'est pas merveilleuse pour
toi à Paris.

Mêmes causes, mêmes effets, tu vas nous revenir encore en petits mor-
ceaux.

Tu ne peux produire que par « à-coups » et suivant la température et
tes fonds.

Il va falloir te replier pour un an ou deux au Canada, vivre de murales que tu pourrais avoir facilement (Mira dixit).

Et pousser ta peinture. N'attends pas d'être complètement à bout pour prendre des décisions. Tout peut s'organiser si tu juges à propos de faire « évoluer » ta situation.

Mes amitiés,

Paul

De Madeleine à Marcelle

[Saint-Joseph-de-Beauce, mars 1964]

Ma chère Fauvette,
À chaque année je suis allée au musée voir les œuvres présentées au concours de la province, une année c'était Vermette, une autre, Mousseau[4] avec un objet lumineux. Cette année, il me semble que je te vois très bien décrochant le premier prix avec ton polyester[5].

Après l'euphorie du petit triomphe à Montréal[6], Robert est retombé dans la prosaïque réalité de son comté. Nous sommes en perte de vitesse, les libéraux ont beaucoup d'argent, travaillent comme des forcenés, utilisant tous les moyens. Les créditistes, dont beaucoup devenaient NPD disent à Robert : « Nous sommes avec toi, nous te suivons, mais cette fois-ci nous ne pouvons lâcher le bloc créditiste pour être sûrs d'écraser le libéral. » Notre budget est crevé, le silence en période d'élection, c'est très peu rentable. J'espère que ça ne sera pas la déconfiture complète.

Embrasse les Paul. Je t'embrasse. Robert dit que la griserie de son succès de l'autre soir devient comme un rêve dans lequel il faisait d'autres rêves.

4. Claude Vermette, céramiste, a reçu en 1962 le premier prix, dans la section Esthétique industrielle, du concours artistique de la province de Québec en 1962. Jean-Paul Mousseau l'avait obtenu en 1960.

5. Il s'agit de la murale peinte à l'acrylique pour la Caisse d'économie des employés du Canadien National, édifice réalisé par l'architecte Louis J. Lapierre.

6. En mars 1964, Robert Cliche devient chef du NPD-Québec.

Bon voyage l'autre bord. Je t'écrirai à notre arrivée. Je commence à en baver de désir.

Becs,

Merle

De Marcelle à Madeleine

[Clamart, avril 1964]

Mon cher Merle,
Il fait chaud. Je suis sur la terrasse du garage – j'ai nettoyé le jardin, mon atelier, je voudrais travailler, mais n'ai aucune inspiration – [n']ai le goût de rien si ce n'est me rôtir au soleil. Je ne sais plus où j'en suis – est-ce que j'ai répondu à Robert ? J'envisage de pouvoir tenir sans vendre la maison. Je me souviens – non – je n'ai pas répondu – lui écrirai tout à l'heure.

Il m'arrive que je suis amoureuse – un vrai coup de foudre. Il est très beau – trente-cinq ans – écrivain et journaliste très connu pour *France Observateur.* Coup de foudre réciproque – mais il a une femme et deux enfants.

Très intelligent – pas coureur – très responsable. Décidément je n'ai pas de chance avec l'amour. Enfin, à part les complications de la situation, c'est quand même un phénomène bien étrange que d'être amoureux. Je passe mes journées à dialoguer avec lui.

Quatre jours après
Je pars avec Nina[7] pour sa campagne.

T'écrirai de là. Suis de mauvais poil.

Baisers,

Marce

Guy a eu un fils.

7. Nina Lebel, peintre et amie.

De Madeleine à Marcelle

[Saint-Joseph-de-Beauce, avril 1964]

Ma chère Pousse,
Tu m'écris en amour, c'est merveilleux et tu me laisses en disant que tu pars pour la campagne sur les dents. C'est pas déjà fini !

Je suis pressée. Mon bataillon m'attend (mes trois hommes) pour recevoir des ordres. C'est l'opération doubles-fenêtres.

Je t'écrirai ces jours-ci. Que devient Noubi ? Supplie-la de m'écrire veux-tu ?

Je t'embrasse,

Merle

De Madeleine à Marcelle

[Saint-Joseph-de-Beauce, mai 1964]

Ma chère Pousse,
Il y a des jours où ma famille me semble si proche que je ne serais pas surprise du tout de vous voir tout à coup défiler devant moi. Et puis le matin quand je rentre mes pintes de lait au moment où elles s'entrechoquent, j'ai infailliblement la vision de mes réveils à Louiseville. Évidemment, depuis que Proust a étudié ce phénomène du souvenir qui renaît, toujours précis du même événement, mes visions (!!!) n'ont rien d'original même si elles sont singulièrement persistantes. J'entends clairement le bruit des sabots des chevaux qui résonnent sur le pont, le piaillement des oiseaux dans la vigne autour de ma fenêtre et je vois papa qui rentre à cheval, élégant et fier. C'est mon souvenir le plus chaleureux, le plus exaltant, mais que je ne ressens bien que provoqué par le bruit du choc de mes pintes de lait. Comme c'est étrange tout ça et comme nous n'en savons pas grand-chose. As-tu pensé comme ce scrait amusant si on pouvait, disons, toi et moi, projeter côte à côte l'image d'un souvenir commun.

Robert s'est acheté une décapotable bleue, capote blanche avec vitesses automatiques, servo-frein et servo-direction ce qui fonctionnant indépendamment de nous, m'affole grandement. Une auto pour putain ou dégénéré. Nous gardons la wagonnette qui devient la mienne et je donne ma Volks à Bécasse, ce qui me fait si plaisir que ça me paraît suspect. J'y vois plus que ma proverbiale bonté. Avec Bécasse, je me suis toujours sentie

coupable. La disproportion de notre bien-être m'afflige. Ça ne tient pas seulement au côté matériel. C'est peut-être parce que je l'ai eue sous ma direction sans réussir à l'aider.

Nous allons à Montréal à la fin du mois. Je n'ai pas de nouvelles de personne depuis quelques temps, le Rhinocéros est au repos. Jacques silencieux. C'est le coup du printemps je pense. On ouvre les portes, on réapprend à vivre à l'extérieur, on oublie tout le reste.

Je t'embrasse,

<div align="right">Merle</div>

De Thérèse à Marcelle

[Montréal,] mai 1964

Chère Marcelle,
Ci-inclus coupure re : soumission édifice expo universelle[8]. Il serait peut-être bon que tu soumettes ton plan à M. Delorme[9].

Mon article *Maclean* vient d'être payé – passera dans deux mois. Ça tombe à point pour mes vacances. Madeleine m'apporte sa petite auto aujourd'hui. Comme tu vois – ça flotte – concours de circonstances favorable. Je ne sais encore où j'irai.

J'ai hâte de me relancer dans un projet d'écriture. C'est emballant faire du grand reportage. Tout le temps que j'ai écrit mon papier (17 grandes pages dactylo) sur les Juifs – et j'ai rencontré des rabbins et réformistes formidables – je n'ai pas vu le temps.

Becs, très chère,

<div align="right">Thérèse</div>

De Marcelle à Madeleine

[Clamart, le] 7 juin [19]64

Mon cher Merle,
Dix-sept jours que je suis au lit, avec petite balade dans une clinique pour

8. Marcelle présentera un projet de verrières pour le Centre du commerce international à l'Exposition universelle de 1967.

9. Il pourrait s'agir de Jean-Claude Delorme, secrétaire et conseiller juridique à l'Exposition universelle de 1967.

un pelvis – péritonite. Je serai sur pied, j'espère, d'ici cinq jours. Délai que je me suis fixé, car je commence à en avoir sérieusement assez. Si on voit les choses d'une façon optimiste, ce léger pas en direction de la mort aura eu en contrepartie une « retape » de mon petit organisme : tonique pour le cœur, vitamines B12, calcium, etc., etc. Et j'ai eu l'occasion de me faire dire, encore une fois, que j'ai une très forte constitution…

Faut dire qu'elle est quand même assez capricieuse cette constitution.

Et puis, autre avantage – j'ai beaucoup lu et enfin, commencé mes mémoires. Je les commence maintenant, afin d'avoir un jouet pour mes vieux jours.

Dani est un amour, fait les repas, les courses, a pris la maison en main. Je lui ai trouvé un professeur de philo, qui la fait boulonner très sérieuse-ment. Avec son prof du lycée, ça n'allait pas du tout. […] Et l'on a beau dire, la jeunesse, ça stimule et nous met dans l'impossibilité de tout lâcher. Je n'ai jamais autant réalisé l'importance de sa présence. Car inutile de te dire que ce mauvais coup a eu vite fait de me faire caresser mes vieilles idées morbides. Et le suicide ne me semblait pas une chose bien compli-quée, mais plutôt la sensation qu'un cheval doit avoir en arrivant à l'écurie après 30 milles de mauvais chemins et de mauvais temps.

Enfin, c'est passé et j'ai très hâte de me lancer dans mon expo de Bruxelles. Toujours toquée des gouaches, mais ça suffit.

Les amours ne peuvent pas être plus compliquées. Il s'appelle Olivier Todd – ne le dis pas à Jacques – un des journalistes les plus important de *France Observateur.* Très intelligent, très beau, très attachant. Je n'ai jamais rencontré cette forme d'amour pour personne d'autre. Je ne suis pas jalouse. Ai toujours le goût de vivre seule – de travailler.

Interruption – On m'a donné mon dernier traitement, qui convien-drait mieux à un chameau qu'à un être humain. Les antibiotiques sont devenus innavigables et surtout me fatiguaient beaucoup trop. Alors on me crée des abcès dans les cuisses avec du Propidon. Vieux système qui consiste à attirer une infection par une autre – très joli principe, mais alors pour l'endurer, il faut être patient. Et ça donne une fièvre de cochon. Tout ça pour te dire que je me sens un peu « maganée ».

As-tu pensé à la fête de Diane ? Moi je ne pense pas à la fête des tiens, mais ils en ont moins besoin. Je me sens toujours bien coupable vis-à-vis de Diane et Bab. Tu sais que René a réintégré le Barreau et surtout qu'il ne travaille plus à la poste comme manœuvre. On a beau dire, quand on a aimé follement quelqu'un, même mal, on ne peut pas lui souhaiter d'être

écrasé par la malchance et [la] faillite. Et pourtant je n'ai pas oublié non plus le séjour en prison qu'il m'avait organisé.

Pour en revenir à mes amours actuelles ça ne fera pas long feu – ou si ça fait long feu ça sera dans la plus parfaite clandestinité – ce qui a de grands inconvénients, mais comme j'ai pris mon parti de la solitude, cet arrangement m'est assez égal. Il est marié. Évidemment aime sa femme et ses enfants. L'éternelle histoire quoi.

Au fond, je ne sais plus au juste ce que je veux. Car ce rôle de la femme me terrorise et me jette immédiatement dans la jalousie, l'inquiétude, etc. – le rôle de la maîtresse a du charme, mais en plus difficile à vivre. Et cadre mieux avec ma vie et ma peinture. Au fond la vie matrimoniale m'assomme. Mais la solitude fait peur. Enfin, l'amour n'est plus de première importance. Il faut que je donne un sérieux coup de collier pour ma peinture, pour me dégager et atteindre un certain palier. Je m'en sens capable et j'y arriverai.

Très heureuse de savoir Robert en décapotable [...].

Reçu une lettre de la Bécasse qui semble avoir plus de vent dans les voiles. C'est très bien l'idée de lui donner la Volkswagen. Ça lui fera un peu de fantaisie dans sa vie plutôt austère.

Lu tes historiettes que j'aime toujours beaucoup, mais les dernières me semblent un peu relâché comme style. Et puis, l'affirmation de la simplicité des artistes m'a un peu agacée – car cette affirmation est trop vague et générale – mais à l'intérieur de cette vie (je ne te parle pas de ces gens qui sont « artistes », sous prétexte de vivre dans un milieu plus libre et qui n'ont conscience de rien) je ne crois pas que ce soit simple du tout, du tout. Nous en reparlerons – suis fatiguée. T'embrasse, chère ange, ainsi que Roberts,

Marce

De Madeleine à Marcelle

[Saint-Joseph-de-Beauce, juin 1964]

Ma chère Poussière,
Nous arrivons d'une tournée de neuf jours : Vancouver où Robert parlait au congrès provincial du parti. Ensuite Toronto, puis le Nord de l'Ontario dans les villes minières où vivent beaucoup de Canadiens français. Malheureusement on ne les reconnaît pas toujours à leur langue, mais plutôt à leur exubérance, leur vitalité. C'était pour nous une manière tout à fait

nouvelle de voyager. Tu arrives à l'aéroport, une délégation nous attend, avec fleurs pour moi dans le Nord de l'Ontario. Quelqu'un s'occupe de tes bagages, un autre te voiture. Quand tu arrives dans un endroit, on te remet ton agenda : radio, télévision, conférence de presse, discours, réception. Robert a une vitalité qui ne s'est pas démentie une minute. J'étais mise à mon goût, mon anglais n'est pas si mal, je me sens dans ce rôle d'une aisance qui me surprend moi-même. Dans l'ensemble, c'est très intéressant : tu entres tout de suite en contact avec les gens de l'endroit. Autant je détestais la politique avant, autant ça m'intéresse maintenant. Il y a dans les vieux partis un côté profiteur, vénal qui n'existe évidemment pas dans le NPD où il y a un côté bon enfant qui peut être très amusant. C'est Timmins[10] qui m'a accrochée. Les mines d'or tout autour… Ce prospecteur, l'air absent, l'œil de faucon qui est venu me porter des cailloux merveilleux choisis parmi ses échantillonnages. Ce vieux mineur, en bretelles (il neigeait ce matin-là) qui est venu nous conduire à l'aéroport pour nous remettre un morceau de quartz avec de l'or dessus qu'il avait volé à la mine il y a vingt-cinq ans. À part le Bas et le Haut-Canada, le pays c'est encore une ébauche. Il nous reste les Prairies à connaître, nous n'avons fait que nous y poser. Nous commençons à avoir une connaissance physique du pays en ce sens qu'avant c'était une connaissance livresque.

Je t'embrasse ainsi que Noubi. Je te le dis et te le répète : à quarante ans faut changer de rythme et prendre le *moderato*.

Merle

De Madeleine à Marcelle

[Saint-Joseph-de-Beauce, le 15 juin 1964]

Ma pauvre chère Marce,
Dorlote-toi pendant ta convalescence, c'est très important. Tu n'en travailleras que mieux après.

« Marce », je me lis toujours à mi-voix ta signature et je souris toujours, c'est guerrier, combatif, ça te va comme un étendard à son armée. C'est toi, je te vois. On est ce qu'on est en santé. N'accorde aucun crédit à ces vieilles idées morbides de suicide qui te viennent toujours quand tu es amoindrie

10. Appelée la « ville au cœur d'or » en référence à ses gisements, Timmins est située dans le nord-est de l'Ontario.

par un état dépressif, maladif. C'est comme quelqu'un qui déciderait de sa vie quand il est saoul. Chacun a sa porte de sortie. Les croyants ont la prière et je les trouve bien chanceux. Moi j'aurais la même porte de sortie que toi. Quand j'ai été malade, il y a deux ans, après une nuit de réflexion c'était la seule solution que j'avais trouvée pour débarrasser Robert de cet être négatif et encombrant que je devenais ! Comme a dit Robert ce serait beaucoup plus agréable d'aller vivre en Suisse. Je trouvais cette solution abominable, mais n'en voyais pas d'autres. Je trouve que tu maltraites ton corps. Il ne faut pas vivre à quarante ans comme à vingt. Pour ne pas avoir l'idée de prendre la porte de sortie, il y a certaines limites à ne pas franchir, certains excès à éviter, certains surmenages.

Quand je dis que les artistes ont l'esprit simple c'est dans le sens *one-track mind*. Ça m'a toujours frappée.

J'ai fini mon manuscrit, roman 140 pages. Pas fameux. J'y arrive trop tard, je pense. Quand j'aurai acquis une technique, un contrôle, il sera le temps de m'ensevelir. Comme disait un vieux sage à Robert : « C'est ça quand on a pas de formation ni d'instruction. J'ai soixante ans et je suis tout juste prêt à commencer. » Je vais plutôt me lancer dans la petite histoire et puis plus tard j'en écrirai un autre qui sera beaucoup plus personnel et qui portera en exergue cette phrase de Colette : « Un si grand amour, quelle légèreté. »

Je t'embrasse. Reviens à la santé. Tu as raison Noubi c'est du solide. Embrasse-la.

Je t'embrasse encore,

Merle

De Marcelle à Jacques

[Clamart, le] 29 juin [19]64

Mon cher Johnny,
Dani est partie ce matin pour passer ses examens de philo. J'ai hâte que l'avant-midi passe pour avoir les résultats.

Si tu voyais des oiseaux insolites se balader dans ta rue, moi, assise tout à l'heure sur les marches de mon perron, je réalisais que ces saletés de mauvaises herbes avaient profité de ce mois passé sur le dos pour envahir mon jardin. Qu'elles avaient étouffé les malheureuses fleurs que j'y avais plantées.

Le facteur, qui est un personnage très important et très agaçant, car il passe à des heures irrégulières, m'a déposé deux lettres à ce moment précis où je réalisais qu'une chose imprévue devait arriver pour m'éviter de manger de l'herbe…

À propos de nos génies respectifs, ils ont l'inconvénient de n'être pas interchangeables. J'y gagnerais, car j'ai démarré mes mémoires et il me semble que je le fais à pas d'éléphant.

Ici, toujours la même situation ; celle d'une personne en visite. Depuis 11 ans, j'ai pris de drôles d'habitudes ici et sur un certain plan la France m'est plus familière que le Canada. Le charme inouï de ne pas entendre une langue que l'on comprend mal. De ne plus se sentir divisé, de vivre dans un pays quand même socialement plus développé. [Par] ex[emple] : le mois de vacances payé est tellement passé dans les mœurs, que moi qui passerai l'été à Paris pour travailler, j'ai l'air aux yeux de la femme de ménage, hurluberlue et anachronique. Mais, il reste que je me sentirai un éternel immigré.

Je crois que cette sensation m'est nécessaire. J'ai l'impression que dans une époque on ne choisit pas nécessairement toutes ses réactions ; pour le moment, je suis clouée ici, même si je m'y sens quand même quelquefois seule.

Rencontré Monsieur G. Lapalme (ministre). Très agréable conversation où je lui ai fait admettre que si mes idées avaient manqué de réalisme, elles ne manquaient pas de justesse dans l'analyse de la situation. Lapalme a la qualité d'être simple et direct.

Avoir choisi Cathelin[11] pour faire les présentations de la peinture canadienne a quelque chose de vicieux. Je reste sur mes positions et refuse d'exposer dans leur bidule.

Rencontré aussi F. Hertel ; il prétend que tu es son pire ennemi, il me prend à témoin et s'en plaint vu l'amitié qu'il a pour toi et il finit par admettre que même s'il te trouve affreusement méchant, il reconnaît qu'avoir la dent dure est une nécessité dans notre chère province.

Bon, d'accord pour l'achat du tableau, pauvre Blair… il a, lui, l'avantage d'être architecte.

11. Jean Cathelin est un critique d'art français. La revue *Liberté* (vol. II, n° 5) lui a consacré un article en 1960.

Qu'est-ce que tu fais de bon ? Où en sont tes écrits ? Est-ce vrai que tu t'engages de plus en plus dans le séparatisme !

Merci pour le tableau. Embrasse le Moute. Bonjour aux Millet[12].

Becs,

Marcelle

De Thérèse à Marcelle

[Montréal, le] 11 août [1964]

Chère Marcelle,
Ai rencontré les sculpteurs du symposium[13] à un grand cocktail chez les Lortie. Le buffet en était un de conte de fées. Mais les sculpteurs s'expriment beaucoup mieux dans la pierre que dans la parole. C'est extrêmement intéressant ce qu'ils réalisent sur la montagne. Millet prépare un grand reportage sur eux pour *Maclean*. Yves écrira un livre sur Riopelle. Édition de luxe. Planches en couleur. Publié par l'Institut de psychologie et pédagogie. Mousseau s'en va à New York. Il est en pleine forme et les acheteurs se précipitent chez lui. Marcel Barbeau est bien comme il ne l'a jamais été. Travaille près de Rimouski.

Thérèse

De Paul à Marcelle

[Ville Jacques-Cartier, le] 1er octobre [19]64

Ma chère Marcelle,
Tu as dû recevoir des exemplaires du *Bicorne*[14]. Nous avons tiré à 14 000 et envoyé ça à tous les professionnels, artistes, etc., de la province. Il semble

12. Robert Millet.

13. Onze sculpteurs de neuf pays sont invités à exécuter, sans aucune restriction technique, en un même endroit (le parc du Mont-Royal, à Montréal) et en un temps limité, une œuvre monumentale.

14. Le journal *Le Bicorne* est l'organe officiel du Parti Rhinocéros. Il paraît en 1964 pour la première fois, un an après la fondation du parti.

que ce sera un succès de rire, mais pas d'abonnement. Le numéro 2 que je prévoyais pour les fêtes ne sortira probablement pas faute de fonds. Je ne serai donc jamais rédacteur en chef de *La Presse*!

Mousseau travaille chez Michel Leblanc[15] comme coloriste. Il est présentement en Europe pour voir ce qui se fait comme matériaux nouveaux. Peux-tu proposer des murales avec des produits expérimentés déjà ? Je vais en reparler à Leblanc.

Je n'ai pas reçu d'autres tableaux de Moos.

Depuis un mois, le voyage de tes filles à Paris[16] est fini de payer. (Tu peux donc dormir en paix!)

Je pars vendredi soir prochain pour Québec, voir la réception faite à la reine!

Quels sont tes projets! Ici tout le monde est bien et t'embrasse.

Becs,

Paul

Pas encore de nouvelles de ton ami Delloye!

De Marcelle à Madeleine

[Clamart, le 10 octobre 1964]

Mon cher petit Merle,
Je reçois ta lettre. J'espère que ta pression a repris de l'entrain. Je n'aime pas te savoir malade.

Je quitte mon garage. J'ai pas mal travaillé. Il fait froid – me suis fait un bon feu de cheminée – musique – au lit – et je me sens en ouate, entourée d'une brume de mélancolie. Je devrais me « fringuer » et cavaler à Paris à un vernissage snob. Je me sens si peu dans ce style que je laisse tomber et préfère rester dans mon trou.

Je crois que je suis fatiguée. Depuis une semaine que je me galvaude avec des hommes d'affaires. J'ai une sainte trouille de perdre mes pauvres sous. Heureusement que Nina est là, sinon je démissionnerais.

15. Michel Leblanc, architecte, ami de Paul Ferron.

16. Voyage de Diane et Babalou fait deux ans plus tôt, soit à l'été 1962.

D'ici cinq ans, Paris sera complètement réaménagée – donc le local commercial que je veux acheter ne doit pas tomber dans ces zones – etc., etc.

En plus, la maison ne sera vendue qu'au printemps. Donc je dois faire un premier emprunt à Paris en attendant que la banque canadienne me fasse venir un autre emprunt du Canada. Étant étrangère, je ne peux emprunter directement sur la maison. En plus, pour obtenir un bail commercial, je dois former une société bidon, tout en me protégeant légalement.

Enfin. Tu imagines les complications – et avec les sous que j'ai, c'est tout ce que je peux acheter. Paris est hors de prix.

Un bail commercial coûte 5 000 $ – et il faut *tout* installer. Tu imagines ce que coûte le reste…

Il est bien difficile de vivre sans homme.

Finalement, Olivier n'ira pas au Canada. Le journal envoie un économiste à la place, ce qui leur sauve un voyage. Dommage – car je serais peut-être allée avec lui et j'aurais aimé que vous le connaissiez. De toute façon, je me demande si ça fera long feu. Malheureusement, j'en suis amoureuse. Je suis vraiment incorrigible – mais il est difficile d'être raisonnable en amour et d'accepter ce que peut être une liaison avec un homme qui a femme et enfants, les aime et est responsable de leur bonheur.

Je vois quelquefois Guy, qui ne semble pas très heureux dans sa vie conjugale. En tout les cas c'est marrant de voir que Florence le fait marcher à la baguette. Il termine sa médecine et semble en extase devant son fils.

Est-ce que tu écris ? As-tu acheté le bouquin de Nathalie Sarraute ?

Je crois que nous sommes trop hantés par la perfection de la forme, ce qui freine et limite l'expression. Il faut laisser filer la vision et oublier l'obsession « de la manière de s'exprimer ». Quand on est déjà trop « tatillonneux » sur la question. Alors…

Je t'embrasse,

Marce

Écrirai lundi. Robert peut-il m'envoyer la procuration ?
J'ai réalisé un emprunt – sinon j'ai rien jusqu'en janvier.

De Madeleine à Marcelle

[Saint-Joseph-de-Beauce, octobre 1964]

Ma chère Poussière,

J'ai Nathalie Sarraute sur le coin de ma table de nuit, mais je ne l'ai pas encore ouvert : nous avons eu de la visite toute la semaine et quand je brûle les nuits, je ne fais plus rien. Je suis décidément un être de jour. Un vrai pissenlit. Je me referme avec le soir. Nous avons eu Suzanne Guité entre autres, femme avec qui je communiquais difficilement. Je l'ai réellement découverte cette fois-ci : c'est une femme assez extraordinaire, ardente, farouche avec une apparence rude qui disparaît soudain dans un rire tout à fait joyeux. Un être riche me semble-t-il.

Robert est parti pour le Lac-Saint-Jean préparer sa série d'émissions à la T.V. Nous sommes tous drogués de nationalisme dans la province. Nous roulons en rond. Robert prend une tangente[17]. Il sera chef provincial du NPD à la fin de novembre[18]. Il tentera par le truchement de ce parti de faire descendre le socialisme dans le peuple. Je trouve que c'est une bien rude expérience. Tout le PSQ[19] et les séparatistes vont le lapider. Je m'en fous, a dit Robert, j'ai mes idées et mon plan. Si je me casse la gueule, je me la casserai. Le fédéral ne l'intéresse pas, mais il faut attendre que dans la province se cristallisent certains courants.

Il prétend qu'il se sentait devenir une machine à plaider et que cette expérience est très enrichissante comme formation politique. Ce cher Béber c'est dans l'adversité qu'il est beau à voir aller.

Moi je suis en pleine forme. J'écris, oui, je ne saurais m'en passer.

Méfie-toi de Guy. Je le sens qui se rapproche de toi avec ses belles phrases envoûtantes qui embrouilleraient les sentiments et les situations les plus simples. Rappelle-toi, Barbara. Rappelle-toi...

Guy demeure pour moi associé à une bouteille d'alcool.

Tiens-toi loin, Barbara, tiens-toi loin.

17. Il se présente candidat pour le NPD dans la Beauce.

18. En prévision des élections générales de novembre 1965.

19. Le Parti socialiste du Québec, fondé en novembre 1963.

J'aurais le goût de te voir.
Je t'embrasse,

Merle

De Marcelle à Jacques

[Clamart, octobre 1964]

Cher Jacques,
Félicitations pour le Rhino – m'a enchantée – beaucoup de classe.

Grande conversation sur les Canadiens français avec un Anglais – lu aussi le Frère Untel[20] (bien touchant), mais grand Dieu que de ménage à faire dans nos écuries. Soit dit sans masochisme ni complexe d'infériorité.

Le Rhino a ceci de bien, c'est qu'il n'affiche pas notre sentimentalité braillarde – et qu'il ne tombera pas dans cette lucidité d'autruche de vouloir tout rejeter comme responsabilité sur les Anglais.

Moi. Rien de neuf. Je vis comme une provinciale. Pas vu une seule pièce de théâtre, etc. – suis accrochée à mes gouaches comme un noyé après sa planche. Possibilités d'une expo dans un mois – j'avance bien lentement, mais j'y crois et c'est d'y croire qui peut paraître à un esprit pas formé, de la vanité.

Mon affection à Mouton et à toi,

De Marcelle à Jacques

[Clamart, octobre 1964]

Cher Jacques,
Je relisais l'autre jour ton *Cotnoir* et j'y ai remarqué que tu avoues trouver tes compatriotes un peu vulgaires. Disons qu'ils ne sont pas dégrossis. Ils sont si mal dans leur peau et je me comprends dans ce « ils », que ça ne leur facilite pas les contacts. Disons qu'en gros, nous avons une grande difficulté d'expression et qu'avec le tempérament violent que l'on sait nous contour-

20. Sous le pseudonyme de Frère Untel, Jean-Paul Desbiens, écrivain, enseignant et religieux, publie *Les Insolences du Frère Untel* en 1960 aux Éditions de l'Homme.

Marcelle à Clamart

nons cette difficulté lorsque nous butons dessus, par la violence et l'agressivité. Et qui est emmerdé dans cette histoire ? Eh bien c'est nous.

Ou cette autre attitude d'un Canadien f[rançais] – artiste rencontré l'autre soir et qui m'a mis dans une rage folle ; celle qui consiste à cacher sa maladresse par une prétention et un mépris de tout ce qui existe ici.

Qu'un Français soit con, je m'en fous, mais qu'un Canadien se rende ridicule au point de trouver que tout l'art du Moyen Âge se réduit à de vieux tas de pierre me tourne les nerfs.

Tout ça pour te dire qu'il me semble que nous n'avons rien à perdre de nous frotter aux Arabes, aux Chinois, etc., etc.

Si je déteste, en général, les Amerlots, c'est bien pour leur mépris des autres mœurs et cultures, mépris qui est ici l'apanage des gens d'extrême droite, et il faut qu'ils en portent une couche…

À propos du séparatisme ; il est curieux de voir que pour des gens colonisés à 75 % par les Américains, nous avons pris et conservé l'habitude de gueuler contre les Anglais, surtout.

Je suis lancée dans l'achat d'un « pas de porte ». C'est un sport épuisant. J'ai réussi dans ma semaine à trouver les sous, à me dégoter un conseiller et juriste honnête, à trouver un grand local dont j'étais emballée. Malheureusement le local tombe à l'eau. J'en trouverai un autre.

J'ai reconnu ton style dans le *Bicorne* ; le papier sur Ryan[21] ?

Très drôle.

Bon, je file manger à Paris ; ici c'est une glacière. Et écrire n'a rien de réchauffant.

Marce

Possible que j'aille au Canada.

Re : murale. Tout ce que l'on veut réaliser pour l'Ex[po] 67 semble excitant.

De Jacques à Marcelle

Ville Jacques-Cartier[, le 22 octobre 1964]

[*Sur l'enveloppe*]
L'Éminence de la Grande-Corne du PR
Au célèbre peintre Marcelle Ferron
8, rue Louis Dupont
Clamart, Seine
FRANCE
Centre du monde

21. Au sujet de ce papier sur Claude Ryan, que Jacques appelle « Claude Riant », voici ce qu'écrit Martin Jalbert : « "Une reine à recevoir, une mère à convertir", texte paru de façon anonyme dans le premier numéro du *Bicorne. Organe du Parti Rhinocéros* ([vol. I, n° 1, septembre 1964], p. 2). Il porte, comme la plupart des autres textes de ce numéro du *Bicorne,* sur la venue prochaine de la reine à Québec. » (Martin Jalbert [dir.], *Jacques Ferron, éminence de la grande corne du Parti Rhinocéros,* Outremont, Lanctôt, coll. « Cahiers Jacques-Ferron », n° 10, 2003, p. 40.)

Ma chère Marcelle,
Il m'a assez amusé de constater que Monsieur Cloutier et toi partagiez les mêmes idées sur l'Angleterre et les États-Unis. Ce qui prouve qu'on a beau être fou, on ne l'est jamais assez. Malheureusement, ça s'adonne que je pense le contraire et que, les Amerlots, je les aime bien, vu qu'ils me sont propices et que moyennant le reste du Canada que je leur laisse volontiers, ils sont prêts à nous abandonner le Québec – ce dont nous avons déjà quelques preuves.

Et le Cloutier, il était d'autant plus mal venu de venir nous raconter ça juste avant la visite de la reine.

Cela dit, je suis bien d'accord avec toi et t'aime bien.

<div style="text-align: right">Jacques
22/10/64</div>

L'exposition, bien sûr, est une grande chose, quoique pour nous elle soit d'abord une date[22].

De Madeleine à Marcelle

[Saint-Joseph-de-Beauce, décembre 1964]

Ma chère Pousse,
Il y a si longtemps que nous nous sommes écrit que j'ai l'impression que tu es rendue en Chine et moi en Alaska. J'ai été survoltée ces temps-ci. D'abord il y a eu la nomination de Robert et tous les déplacements qui l'ont accompagnée sans parler de cette maudite angoisse qui s'est emparée de moi et m'a rendue méconnaissable pendant une dizaine de jours. Je regardais presque étonnée cette vieille femme dans le miroir. À peu près l'impression que j'avais devant la photo de toi que Guy m'avait envoyée. Il y a toujours un bon côté à toute chose : je sais exactement ce dont j'aurai l'air dans vingt ans. Depuis quatre ou cinq jours je suis revenue à mes quarante-deux ans, à celle dont on dit qu'elle est bien conservée pour son âge. (Expression qui m'a toujours donné la nausée, expression qui a des relents de putréfaction.) Et voilà Robert sur la place publique. C'est un défi à lui-

22. *Ferron. Gouaches '64*, Galerie Soixante (Montréal), du 24 novembre au 8 décembre 1964.

même. Essayer d'implanter un parti socialiste dans le Québec en passant par Ottawa, et ce, sur sa seule gueule, avoue que c'est un *challenge* d'importance. À Ottawa ce fut très bien. Éloge fracassant de Douglas[23].

Les journaux : plusieurs muets, plusieurs très favorables, la P… libre : un massacre. À la T.V. : parfait. Il est télégénique, très, m'a dit un réalisateur.

Jacques écrit : « Tu ne sues pas, tu ne réagis pas assez. » « Ta gueule, dit Robert. » Pour Jacques et ceux qui l'entourent la politique c'est du théâtre avec des rôles plus ou moins à succès. Pour Robert c'est quelques millions de personnes à convaincre. Il commence avec calme, aplomb. Aura-t-il du succès ? Il est trop tôt pour réaliser s'il a eu raison.

À Ottawa, je suis allée saluer Marius B. et son épouse dans leur maison-musée qu'ils habitent depuis les années [19]20 qui est encerclée de buildings, d'ambassades. Robert : « Un bon jour, Monsieur Barbeau vous allez vous réveiller exproprié. » Il a eu les yeux tout étonnés : « Ça ne se peut pas je suis propriétaire ! » Nous lui avons laissé sa quiétude, il ne vivra plus très longtemps : ses lèvres étaient toutes bleues et ses mains séchées. Il te fait ses salutations.

Je t'envoie la lettre au 8, rue Louis Dupont, sans savoir si tu y es encore. Écris vite. Ton installation c'est comment ? Qu'est-ce que tu vois par tes fenêtres ? Comment est ton moral, ta santé, tes amours ? Et Noubi ?

Je t'embrasse,

Merle

De Marcelle à Madeleine

[Clamart, décembre 1964]

Mon cher Merle,
Merci pour les sous. Si je ne fais pas mon expo à Paris, essaierai de t'envoyer d'autres gouaches.

Sur quoi sera ton roman, es-tu avancée ? As-tu des difficultés ? J'imagine qu'on doit facilement voir changer l'idée de l'ensemble en cours de route.

23. Thomas (Tommy) Douglas (1904-1986), premier chef fédéral du Nouveau Parti démocratique.

Moi, rien de spécial, si ce n'est les éternels et mêmes soucis – Bruxelles m'annonce que mon expo[24] se fera sous le patronage de l'ambassadeur. Moi qui n'ai jamais été très liée avec les officiels, leurs simagrées m'énervent, ça me fait plutôt rigoler.

Après une période de grande exaltation pour le boulot, je suis dans la période « angoisse et dépression ».

Il faut que j'aie la bourse, mais les tambours Rhinocéros vont à peu près certainement me la faire rater. […] Même si j'ai beaucoup d'amitié pour le Rhino, je suis bien embêtée de faire partie de cette famille fort turbulente. Malheureusement, je ne suis pas indépendante et ce sont des attitudes que l'on fait payer cher en haut lieu – le tableau que je devais vendre (il y avait même 200 $ de payé) à la Maison canadienne a été annulé. Ottawa ne me demande rien non plus – etc. Ce ne sont pas des hasards.

Rebecs,

Marce

24. *Marcelle Ferron,* galerie Smith (Bruxelles), du 3 au 20 février 1965.

1965

De Thérèse à Marcelle

Hôpital Sainte-Justine[, Montréal, le 19] janvier 1965

Chère Marcelle,
Je te souhaite une bonne fête et non une année en or, mais en vitres de toutes couleurs.

Une juive nord-africaine de Toronto a fortement mal réagi à mon article – mais le plus cocasse c'est que ce sont des juifs d'ici qui me défendent et descendent à leur tour l'article paru dans le *Jewish Canadian News* de Toronto. P. M. Lapointe a aussi écrit et le rédacteur en chef doit venir de Toronto cette semaine. J'ai hâte de voir ce qui sortira de tout cela. Dr Dori, le rabbin qui m'a aidée – prétend qu'il n'y a aucune inexactitude au point de vue religion et histoire[1].

Denis Lazure a été très surpris de te voir à l'aéroport le jour de ton départ. Il s'est informé de toi. Inhabituel – car il est toujours très affairé. B. Boulanger lui, s'étonnant que tu aies une fille aussi grande. Je lui ai dit que tu en avais une autre de dix-neuf ans ! Gentil n'est-ce pas ?

Il a un appartement à Paris. Le chanceux – 5e arrondissement – deux pas de la Sorbonne. Embrasse Danielle pour moi.
À toi, mille baisers et bonne fête encore,

Thérèse

1. « Les juifs de ma rue », *Le Magazine Maclean,* vol. V, n° 1, janvier 1965. (Reportage primé par le *Women's Press Club.*)

De Madeleine à Marcelle

[Saint-Joseph-de-Beauce, janvier 1965]

Ma chère Poussière,

Un entrefilet annonçait dans les journaux de fin de semaine que tu avais le contrat pour l'Expo[2]. Te dire comme je suis contente ! C'est vrai au moins ? Je t'envoie le programme de Luc[3] qui m'écrit gentiment qu'il se permet de me citer au cours d'une conférence à la Sorbonne ! Que voilà une grande place pour une si petite inconnue !

Je pense que c'est surtout celle du 23 la plus intéressante. Amène Noubi afin qu'elle se re « canadianise » un peu.

J'ai de mauvais troubles d'estomac ces temps-ci ; je viens de découvrir qu'ils me sont causés par les lettres que Jacques m'écrit depuis deux mois et où il attaque inlassablement Robert dans son intégrité. Qu'on le discute dans ses idées, sa tactique, je trouve ça normal et même nécessaire, mais attaquer quelqu'un dans son honnêteté, son intégrité c'est le nier à la base. J'encaissais me disant : c'est Jacques, il joue cruellement, mais il joue. Dans le fond de moi-même, je ne l'acceptais pas, j'en suis malade ; voilà ce que j'appelle être vulnérable. Évidemment ce n'est pas grave. J'ai téléphoné à Jacques, j'ai crié, j'ai hurlé. Il est demeuré tout bouche bée. Moi, je trouve ça très drôle aujourd'hui et Robert ne comprend toujours pas qu'on puisse s'en servir pour si pétaradante algarade !

Tu sais ça va bien le NPD, la roue a commencé à tourner et c'est tant mieux, je suis certaine que ça peut être important pour la province de Québec. Évidemment la crasse des libéraux, la division des conservateurs y est pour quelque chose, le socialisme y est encore pour peu de chose. L'important est que les gens s'abonnent au parti, après il ne restera qu'à faire évoluer et le peuple et le parti. Comme tu vois c'est tout à fait simple et tout à fait facile. Des gens importants appellent Robert pour le rencontrer, la publicité devient déjà plus facile. Ce qu'il faudrait ce serait des

2. Il s'agit de la réalisation d'une façade de 150 pieds (45,72 m), composée de dix-huit verrières mesurant 2,40 m x 1,80 m, pour le Centre du commerce international d'Expo 67, réalisé par l'architecte Roger d'Astous.

3. Luc Lacourcière (1910-1989), écrivain, ethnographe et folkloriste québécois.

assemblées publiques qui sont la hache de Robert et de l'argent pour la T.V. La vache ce qu'elle coûte cher.

Je t'embrasse,

Merle

De Marcelle à Madeleine

[Clamart, le] 15 février [19]65

Mon chère Merle,
Enfin une journée enfermée à la maison. J'ai eu ce vernissage à Bruxelles qui a très bien marché – il y avait l'ambassadeur du Canada, l'attaché culturel, le directeur de *Quadrum* (une des revues d'art les plus importantes d'Europe), des amis, etc. L'accrochage était bien fait, l'ensemble des tableaux avait de la cohésion. Je crois que c'est ma meilleure expo, mais souffrir un vernissage semble être au-dessus de mes forces. Il faut dire que j'étais très fatiguée, que je mène actuellement trop de problèmes de front. Résultat : j'ai eu à mon retour un pas d'hésitation vers le gouffre. Je suis trop faible pour cette vie dans laquelle je suis coincée. Ce qui m'a surtout fait un drôle de choc, c'est qu'il a été décidé que Dani vivrait par elle-même donc aurait sa propre chambre et moi un atelier ailleurs. Dani a pour moi une très grande affection et cette affection a pris la forme d'une responsabilité beaucoup trop grande à mon égard. Si je voulais abuser de la situation, Dani resterait avec moi, mais perdrait par le fait même la possibilité de se transformer émotivement pour pouvoir endosser sa propre vie.

J'ai pensé à toi quand tu as quitté l'université pour aller vivre avec papa.

Tu sais qu'elle aura vingt ans cet été. J'ai eu de très longues conversations avec deux de ses professeurs. Elle est (d'après eux) supérieurement intelligente. Le directeur de l'école me dit la considérer comme si intéressante, que si jamais il m'arrivait un pépin, il se chargerait de ses études.

Je te dis ça pour te dire que je leur fais confiance. Donc ma décision est prise.

Tant que celle-ci n'a pas été prise, j'ai été secouée comme d'un tremblement de terre intérieur. J'avais aussi la trouille de la solitude totale dans laquelle je m'installe.

Maintenant ça va mieux. Je me cherche un atelier. Je le trouverai et là va démarrer dix ans de vie de travail, le plus intense possible.

Je vais demain à l'opéra entendre *Don Juan*. Il y aura beaucoup de

musique, etc., dans ma future vie. Et j'ai quelques amis très chers qui me sont bien précieux.

La maison de Saint-Jeannet n'est toujours pas vendue. J'espère que ça se fera à Pâques.

Et vous ? J'imagine que si la vie politique de Robert l'accapare de plus en plus, il deviendra peut-être nécessaire pour vous deux d'avoir un appartement à Montréal. Si les fils sont pensionnaires, il serait insensé que tu demeures dans la Beauce. Ce serait une forme de solitude qui n'aurait aucun sens.

Merci pour le programme de Lacourcière. J'irai. Je te raconterai. Ça me fera plaisir de t'entendre citer. Ne sois pas si modeste. Travailles-tu à un autre roman ? Je crois que nous, les Ferron, avons tous besoin d'un moyen d'équilibre – qui s'avère être une nécessité d'utiliser des matériaux extérieurs à nous-mêmes – pour neutraliser cette forte propension à la névrose que nous avons tous.

Tu as la chance d'avoir Robert.

Je travaille le verre avec un très grand plaisir. Pourrais-tu trouver cette découpure au sujet du pavillon où il est dit que je dois faire des vitraux ?

Je prépare une expo pour Toronto.

Je t'envoie une interview qui offre comme intérêt, à mon sujet, de me mettre avec les femmes – artistes très connues, malheureusement il y a de telles coupures qui changent le sens que j'y avais mis. Tant pis.

À propos de verre pour ta porte, il faut les *dimensions exactes, à la ligne.*

Comme c'est quand même un procédé assez coûteux, à cause de la technique employée, je vous le ferai avec plaisir sans prendre aucun honoraire. Je t'embrasse très chère. Becs à Robert. Écris,

Marce

De Marcelle à Madeleine

[Clamart,] mars [19]65

Mon cher Merle,
Yannis Coliacopoulos[4] vient de partir. Il est vraiment très touchant – une sorte de mystique perdu dans la diplomatie – pas perdu en efficacité, car il semble s'amuser dans son rôle.

4. Yannis Coliacopoulos, diplomate grec, grand ami de Marcelle.

J'ai fait une maquette pour ta porte – j'ai envoyé celle-ci au comptable afin qu'il fasse le devis que je t'enverrai aussitôt.

A – À ce sujet, il faut me dire si ce panneau de verre descend jusqu'à terre ? Si oui, il faut employer un verre « sécurité » ;

B – Est-ce que tu veux que l'on voie « en partie » à travers ou qu'il soit impossible de voir à l'intérieur ?

Quant à moi, je suis au bout de ma patience. *Tout* ce que je trouve pour me caser m'éclate entre les mains comme un ballon.

Et plus je reste à Clamart et plus je m'endette – mon loyer a encore été augmenté. Et la maison de Saint-Jeannet ne se vend pas avant plusieurs mois.

Et pourtant, Dieu, ce que je fais d'efforts pour redresser ma situation, mais il vient un moment où une étrange lassitude s'empare de moi et, dans ces moments je ne peux plus bouger.

Des amis m'ont offert de m'amener à la montagne, je crois que si je peux je vais accepter parce que sinon je sens venir la débâcle.

J'ai envoyé une grande gouache au Salon *Comparaisons*[5] – j'ai hâte de la voir dans ce contexte de « Pop-Art ». Je vais sembler bien sage et déjà classique.

Comment se développe la politique de Robert ? Il faut avoir une carapace d'acier et beaucoup d'intelligence. Et poursuivre ses idées sans *aucune* part de sentimentalisme pour tenir le coup. Nous, nous sommes stupidement « sentimentaleux ».

Je vois quelquefois un étrange personnage qui « fricote » dans le marché commun. Ça m'amuse, c'est un monde si éloigné du mien qu'il me fait plaisir de l'étudier. Et que derrière tous ses voyages, toute cette vie de « contact pour le fric » il y a un bonhomme qui aimerait bien croire et ne pas se sentir si méfiant et blasé. Je crois que les artistes, par le fait même d'être ça, sont nécessairement atteints de folie douce. Si je n'avais pas les emmerdements qui vont de pair avec cette activité. Je me sentirais bien heureuse, car il y a beaucoup de joie à peindre.

Écris. Écris. Écris. J'essaie de commencer mes mémoires, difficile à démarrer, car je veux que ça « déboule ».

Baisers,

Marce

5. Participation à l'exposition *Comparaisons* au Musée d'art moderne de la ville de Paris.

De Madeleine à Marcelle

[Saint-Joseph-de-Beauce, mars 1965]

Ma chère Poussière,

Surtout que le verre soit absolument opaque ou tu me feras mourir de peur : la clientèle d'un avocat qui fait surtout de la défense recrute des têtes qui ne sont pas toujours rassurantes. J'en reçois à la porte quelquefois le soir qui me donnent la chair de poule, s'il faut qu'en plus, ils me regardent venir de ma chambre, le visage collé à une vitre transparente, je serai paralysée avant d'arriver à la porte. C'est une vitre qui s'arrête à un pied du plancher et n'est pas du tout exposée aux mauvais coups.

Il est possible que Robert soit élu[6] nous dit-on et ma foi j'en serais heureuse parce que Robert pour être satisfait de lui a besoin de toujours se dépasser. Il a fait une réussite de son droit, à Québec sa renommée est solide : il pourrait entrer dans deux des plus gros bureaux (puisqu'on lui offre déjà). Il pourrait devenir professeur de carrière, mais je sens que c'est la politique qui le passionnerait le plus et je suis certaine qu'il y deviendrait un homme compétent parce que Robert, c'est une des qualités que j'admire le plus chez lui, ne se maintient jamais dans la médiocrité. S'il est élu, me dit-il, il consacrera sa vie là-bas à l'étude et à acquérir une formation politique. Un peu comme l'oncle Émile… ! Et moi je le suivrai. Ça me plairait ce changement de décor : j'apporterais mon dictionnaire, ma plume et une énorme pile de feuilles blanches. Jacques me dit que je fais du progrès. J'achève mon avant-dernier chapitre de ce satané roman[7] que je suis obligée de finir. Il s'est amélioré beaucoup, mais pour en être satisfaite il faudrait que je le recommence encore une fois et ça ne me tente plus, j'ai le goût de faire autre chose. Je ne suis pas pressée de publier, Robert veut commencer une autre carrière, nous sommes peut-être un peu fous de nous prendre pour des êtres éternels. Comme tu me parlais de mémoires dans ta dernière lettre, j'ai fait un plongeon en arrière en ne suivant que la ligne qui a relié ma vie à la tienne et je suis remontée, émue : nous n'avons jamais eu une chicane. Est-ce possible ? À moins que ce ne soit l'effet de cette faculté que j'ai si facilement d'embellir toutes choses.

6. Comme député pour le NPD dans la Beauce.

7. *La Fin des loups-garous* sera publié chez Hurtubise HMH, coll. « L'Arbre », en 1966.

Il y a une photo d'Olivier[8] : tu ne rates jamais ton coup côté esthétique, quel beau gars !

Ça va le NPD, il y a une vague de fond dans les milieux ruraux et chez les classes moyennes surtout. Il reste à la canaliser sans organisation et si peu d'argent… T'expliquerai dans une autre lettre. Je t'embrasse.

De Marcelle à Jacques

[Clamart,] avril [19]65

Mon cher Johnny,

Il y a une chose à laquelle on ne touche pas, c'est à ma liberté de mouvement, peut-être parce que j'ai passé des heures enfermée. Et puis je ne vois plus la spéculation sur la peinture du même œil. Le nombre de peintres croissant, les galeries de même, plus tout ce qui s'y greffe, le tout est voué à une décadence totale. Donc pour moi, la seule chance de pouvoir survivre économiquement pour pouvoir travailler, ce sera un travail d'équipe avec architectes, ingénieurs. Je fonce là-dedans – en plus du verre. (C'est très excitant de travailler ainsi = hier j'ai dû choisir 8 couleurs sur 3 000 et le tout en transparence – j'ai l'impression de pousser toute mon énergie dans mes yeux.)

Je mets à point une *nouvelle* technique pour murale opaque – si je réussis, je travaillerai avec des architectes d'ici parmi les plus fous. Tout ça pour te dire que je n'en suis pas à la compromission.

Excuse l'écriture, mais je suis dans mon lit – il est 6 h ½ a. m. J'ai au fond une vie austère – entrecoupée d'excès – vivre seule, faire face à une finance toujours mitée n'est pas de tout repos. Insécurité totale qui me pousse et me stimule – c'est un vice de construction comme d'autres sont avares. Je suis dépourvue de toute possibilité de possession. J'ai une mentalité de pauvre.

Dani se lève ; nous faisons des toasts à la mélasse, envoyée par Babalou. C'est drôlement bon cette mélasse. Je voulais t'écrire depuis des jours au sujet de ton livre[9] que j'ai beaucoup aimé – m'a émue et pas seulement à

8. Olivier Todd.

9. Jacques Ferron, *La Nuit,* Montréal, Éditions Parti pris, 1965. Le lancement a eu lieu le 6 avril 1965.

titre personnel. Et puis, heureuse idée d'avoir lâché Goulet[10] pour Parti pris. Dani qui rentre du Midi le lit – me dit t'y trouver très différent – la première fois que tu t'y montres à découvert.

Mademoiselle Emma[11] va mourir d'un cancer – elle ne le sait pas – ça me peine, car je l'aimais et étais touchée par sa bonté toute puritaine, mais réelle.

La journée remue – il faut atteler le cheval pour une journée pas très drôle – entre autres, voir l'ambassadeur pour essayer d'obtenir un atelier.

Paris est infernale pour s'y loger. J'ai peur d'être clouée à Clamart pour le reste de mes jours.

Comment va la chère Moute ? Je ne pense à elle qu'entourée de plantes et de musique. Baisers à Moute, aux enfants et à toi.

Si la Chaouac passe à Paris, dis-lui de venir. Je lui garde beaucoup d'affection à cette adolescente tumultueuse.

Becs,

Marce

De Marcelle à Madeleine

[Clamart, le] 15 avril [19]65

Mon cher petit merle,
Je travaille au-delà de toute mesure. Je termine mon expo de Toronto – et puis ma folie des murales augmente. J'essaie de rencontrer les architectes les plus d'avant-garde pour mettre au point une nouvelle technique que j'ai imaginée pour les trucs opaques – ce qu'il me faudra travailler en usine. Je commence demain ta fenêtre ce sera mon premier essai. J'ai la trouille – car entre la maquette et la réalisation il y a une drôle de marge. J'ai décidé aussi de préparer une expo pour Paris.

Question amour, c'est d'un compliqué à énerver un Chinois…

Donc, je peux dire que je suis aimée, mais dans dix ans je serai seule – il ne faut pas y penser. De plus la vie à deux m'empêcherait de travailler. Et puis j'ai décidé de vivre au jour le jour. Et actuellement je n'ai jamais été aussi en forme sur le plan du boulot.

10. André Goulet (1933-2001), éditeur.

11. M^{lle} Emma enseignait l'allemand à l'école de M^{me} Trédez et y était « intendante ».

Louise[12] m'a donné les découpures. Je suis contente pour Robert.

Envoie-moi ton roman. On peut être très mauvais juge quelquefois. Jacques m'a envoyé *La Nuit* – c'est la première fois qu'il manifeste son côté tendre et vulnérable – il me semble que c'est son meilleur bouquin. Qu'est-ce que tu en penses ?

Ta photo avec Douglas m'a laissé ceci : tu t'impliques trop. Dans ce monde politique, il faut des archi-distances. Écouter – juger et taper si c'est utile.

Je t'ai dit que Jacques Godbout[13] m'a dit que tu étais la plus féroce du clan. Une vraie Corse, a-t-il dit. À propos de politique, je vais demander à Chapdelaine[14] (délégué du Québec) et à Léger un atelier offert par Malraux. Pourquoi pas ?

Je t'embrasse. Écris – baisers à Robert,

Marce

De Madeleine à Marcelle

[Saint-Joseph-de-Beauce, le 20 avril 1965]

Ma chère Poussière,

À la manière dont tu adresses ta lettre je ne peux dire si tu voles de cime en cime ou si tu rampes dans le fond d'un trou. Nous étions un peu inquiets de tes réactions à la suite de la lettre de Robert[15], tu avais l'air d'y tenir tellement à cet achat illusoire. Posséder quelque chose ajoute, je pense, au sentiment de sécurité dont on a tous plus ou moins besoin.

À moi aussi *La Nuit* m'a beaucoup plu, même touchée, mais voilà c'est parce que nous le connaissons jusque dans les replis. Pour un étranger, c'est d'un hermétisme sans fissure. Tout le côté autobiographique devient de la virtuosité d'écriture qui sert de remplissage à un conflit nationaliste. La mort de maman et son aventure communiste ont été deux choses très

12. Louise Dechêne, historienne, amie des Cliche.

13. Jacques Godbout, romancier, essayiste et cinéaste québécois.

14. Jean Chapdelaine (1914-2005), diplomate, est délégué du Québec à Paris de 1965 à 1976.

15. Marcelle a dû vendre Saint-Jeannet.

importantes dans sa vie. Il se sent le besoin d'en parler, mais le camouflage est si parfait que tout le monde passe à côté. Il a un côté puritain qui est difficilement conciliable avec le métier d'écrivain. C'est sa pierre d'achoppement. Je lui ai écrit en toute amitié, il écrit si merveilleusement ; la forme est splendide, c'est le fond qui accroche. Qu'habilement ces choses doivent être dites ! Il m'a répondu une lettre de bêtises. Ce n'est pas grave : j'ai toujours été son souffre-douleur et son meilleur auditoire : il en profite. Ces temps-ci, il plane avec Millet en plein délire : ils ont formé les Jeunesses Rhinocéros et multiplié les symboles : il y a un dragon pour plaire aux Anglais, un cochon pour je ne sais trop quoi… Nous avons fait une trêve politique. Il passait son temps à me faire, pour que je transmette à Robert, une critique très sévère de chacun de ses gestes, de ses idées, de chaque item du programme NPD. C'était à devenir fous. Quand un bon matin, Robert m'a dit : « Ça y est, j'ai la trouille », j'ai pris le téléphone et j'ai hurlé : « Silence ou je tue. » Maintenant c'est la trêve, même que politiquement il devient très gentil.

Mon roman faut que je le retravaille, après je te l'enverrai. Je reporte tout en septembre. Je devais soumettre un recueil de contes à Hurtubise, j'attends, j'ai peur, la première fois, c'est un peu comme un examen, j'ai tellement peur d'entendre une sentence, genre : « Madame faites plutôt de la broderie anglaise. »

Hier soir, Jacques Hébert[16] est venu veiller. J'ai dit à Robert : « Le destin ! » Nous avons parlé de la Beauce, beaucoup puisqu'il est venu y faire un court-métrage. À un moment x, les doigts croisés pour la chance, j'ai glissé que peut-être s'il s'intéressait à la région, il aimerait lire ce que j'en avais écrit… Il a dit « oui bien sûr » et nous avons glissé à autre chose. Robert et moi nous avons bien ri après leur départ.

Trois amoureux ! On peut dire que tu as la femme de quarante ans fringante ! Pourquoi t'inquiéter de ce que sera celle de cinquante ? Tout autre peut-être.

Tu as raison pour la photo avec Douglas, c'était après trois jours crevants. Robert sur la scène publique… Ça m'a beaucoup fatiguée au début ; j'ai quelquefois les sentiments bien excessifs. Je prends mes distances vis-à-vis la politique, il le faut. Je t'embrasse.

16. Jacques Hébert (1923-2007), journaliste, essayiste et homme politique québécois. Il fonde les Éditions de l'Homme en 1958 et les Éditions du Jour en 1961.

De Marcelle à Jacques

[Clamart, mai 1965]

Mon Cher Cornichon,
Moi aussi j'ai un feutre[17]. Ça enlève beaucoup d'agressivité à l'écriture.

Au sujet de ta lettre sur le cancer, eh bien, mon vieux, tu connais peut-être tes clients, mais moi, mal.

D'abord je dois avoir un besoin d'aller me retremper dans une clinique. Et puis je sors de là comme un tigre.

Le lendemain soir, j'étais à la première de Loranger Simard[18]. Le sur-lendemain à un colloque sur le théâtre canadien – où un Français a prétendu que le théâtre canadien, qu'il connaît, se doit d'être engagé… Et pourquoi ne joue-t-on pas du Jacques Ferron, a-t-il dit ? On me pousse à intervenir, mais je ne bouge pas. J'attends le cocktail où je pourrai distiller mon poison, qui consiste à dire qu'on ne peut demander à des officiels de faire jouer à Paris du théâtre c[anadien] engagé – ça valse déjà pas mal sur le plan diplomatique. Et de toute façon le dynamisme n'est pas là – après tout, chacun son boulot.

Comme me disait un monsieur très important, que je ne te nommerai pas, parce que tu es trop bavard : « Il y a l'arrière-garde, le centre dont je suis, et vous autres qui vous agitez à l'avant. Officiellement je ne suis pas pour vous, mais soyez assurée que je vous épaule… »

Tout ça pour te dire que j'ai le sens de la famille – dont je profite d'ailleurs.

Mais je ne suis pas dupe – j'ai même le culot de vouloir me faire offrir un atelier dans le Centre culturel international. Vivant sur la corde raide, ça donne de l'imagination.

Je viens au Canada en août – j'arrive avec des spécimens en verre qui auront pas mal d'allure.

Baisers au Moute avec enfants et à toi,

Marce

17. Jacques écrit souvent avec des crayons feutres de diverses couleurs. Plusieurs de ses écrits aux archives sont étonnants à cet égard.

18. Françoise Loranger (1913-1995), dramaturge, romancière. Elle a épousé en premières noces l'avocat Paul Simard. La pièce dont il est question est sans doute *Une maison… un jour,* créée au théâtre du Rideau vert puis présentée à l'Odéon le 19 mai 1965 dans une mise en scène de Georges Groulx.

De Thérèse à Marcelle

[Montréal, le] 27 mai [19]65

Chère Marcelle,
C'est inouï ce que tu vas souvent à l'hôpital. Une chance qu'on ne l'apprend qu'une fois que tu en es sortie.

Les Giguère[19] te font dire bonjour.

Dans le magazine ci-joint, tu verras mon article sur les vieux[20]. Tout le côté impressions personnelles, descriptions, anecdotes a dû être retranché faute d'espace. Ça sent la coupure – à plein nez – avec des ponts insipides comme « poursuivons notre enquête » et autres niaiseries – du genre utilisées à la dernière minute pour la mise en page. Le sujet est si vaste que j'ai de la documentation pour un livre. Dans la revue, ça fait sec. L'essentiel y est – et ça demeure une charge contre le gouvernement – charge manipulée avec des gants blancs, car même au magazine *Maclean* il faut de plus en plus être poli…

Mais lecture faite je pense bien que tous reconnaîtront que même si au ministère de la Famille et du Bien-Être social les projets sont nombreux – rien n'est réalisé. Les vieux sont en plein Moyen Âge.

Viendras-tu à Montréal au moment de ton expo à Toronto ?

Becs – Très chère,

Thérèse

De Marcelle à Madeleine

[Clamart, le 7 juillet 1965]

Mon cher Merle,
Félicitations pour ta publication. Je t'écris à la course. Je n'ai jamais tant travaillé. Il faut dire que la maison est transformée et de sinistre elle est devenue jolie.

19. Roland Giguère, poète, graveur et peintre, et sa femme Denise étaient des amis.

20. « Quel sort faisons-nous aux vieux ? », *Le Magazine Maclean*, vol. V, n° 6, juin 1965.

J'essaie de partir le plus tôt possible en août, mais mes maquettes en verre sont toujours à l'usine, etc. – je ne peux partir sans. Merci de prendre mes filles.

J'ai hâte de te voir. Baisers à Roberte et toi,

Marce

De Madeleine à Marcelle

[Saint-Joseph-de-Beauce, octobre 1965]

Ma chère Marce,
Je t'envoie une découpure que j'ai reçue de monsieur Barbeau avec un mot où il me disait : « Votre sœur Marcelle a une grande et frappante peinture à cette exposition[21]. Nous l'avons beaucoup admirée. »

L'article de Millet[22] c'est une petite vengeance contre Robert, vengeance mesquine parce qu'elle trahit la bonne hospitalité de Paul. Vengeance de Millet parce que Robert, excédé, lui a pété sa main sur la gueule. C'est la première fois que je voyais Robert dans cet état. C'était terrible. Robert est sincère en politique. Les preuves sont là qu'il n'est pas arriviste, il me semble. Au congrès du PSQ[23], il n'a pas lâché le NPD. D'une façon idiote, le PSQ part en guerre contre le NPD. Voilà des choses qui se discutent. Millet, comme tous ces intellectuels de ville, méprise Robert parce que Robert n'est pas un gars de chapelle, pas assez doctrinaire. Robert croit à la fluctuation des événements, des circonstances, des possibilités. C'est sa manière de croire à la politique. Il est allé dimanche dans Témiscouata, demandé pour la formation des régionales. Ça c'est positif, mais moins agréable que faire de belles déclarations socialistes à la PSQ qui n'ont aucun moyen d'atteindre la masse et s'en foutent éperdument. Ce sont deux manières de voir qui existent dans tous les pays démocratiques. Bon ! v'là mon Millet qui dit : « Tu n'es qu'un maudit démagogue, » etc., etc. J'ai cru

21. *Ferron*, galerie Agnès Lefort (Montréal), du 4 au 16 octobre 1965.

22. Référence à un communiqué du Parti Rhinocéros, écrit par Robert Millet, lorsque Paul Ferron se joint au NPD et déclare que le Parti Rhinocéros est mort.

23. Au congrès du Parti socialiste du Québec, à Québec, Michel Chartrand a été élu président de la formation politique.

qu'un cataclysme soulevait la maison. La tape sur la gueule c'est là. Et voilà le pourquoi de l'article.

Mon roman, je l'écris avec beaucoup de plaisir, mais je ne pense pas que ça vaille grand-chose. Après je travaillerai plutôt de l'histoire, la petite histoire, toujours dans la Beauce. C'est comme un petit pays que j'explore en tous sens. Je veux en parler. Peut-être qu'à la fin ce que j'en aurai dit fera un tout qui aura quelque intérêt.

J'espère que tu vas monter bientôt sur le haut de la vague.

Je t'embrasse,

Merle

De Madeleine à Marcelle

[Saint-Joseph-de-Beauce, novembre 1965]

Ma chère Marcelle,

J'arrive de Montréal, Bobette venait de recevoir ta dernière lettre. C'est merveilleux cet atelier, sa situation et tout. Il nous restera à apprendre ce que deviennent tous ces projets annoncés à ton dernier voyage.

Nous avons le panneau de verre, j'attends un ouvrier pour le poser ce qui sera assez compliqué, il est évidemment beaucoup trop large. L'entrée de la maison en sera transformée. C'était impersonnel et triste, avec le panneau c'est le détail qui transforme le tout.

Nous étions allés à Montréal pour une assemblée du NPD, réunion des candidats et organisateurs pour dresser les plans futurs. Il y avait beaucoup d'enthousiasme. Le Nouveau Parti sort des catacombes, c'est un peu comme la religion chrétienne après les premiers martyrs ! Le soir il y avait danse. Pour la première fois depuis le début de son existence de parti politique, le NPD s'offrit la vanité de refuser du monde, les salles étaient surchargées. Robert l'après-midi donnait une conférence de presse qu'il orienta surtout sur la dénonciation du procédé moyenâgeux, antidémocratique, employé pendant la dernière campagne. Dans une société où l'État joue un rôle de plus en plus important, il est prudent de travailler à sauvegarder la liberté des individus. S'il faut que tous les gens qui sont reliés au gouvernement, par les salaires ou les pensions qu'ils reçoivent ne puissent plus politiquement s'exprimer, c'est vouer, dans un prochain avenir, la population presque entière au silence des dictatures. Il s'est fait pendant la dernière campagne des menaces, de l'intimidation comme au pre-

mier temps de l'Union nationale. Un homme comme Claude Ryan entre autres, a fortement encouragé Robert à protester publiquement. Ce sera sur les journaux d'aujourd'hui. Si on considère tous les événements et si on étudie la situation avec lucidité, le résultat qu'a obtenu Robert est très satisfaisant. Le Nouveau Parti sort de la défaite partout dans la province, vivant, avec des racines partout, une volonté surprenante et la détermination enthousiaste de grandir. Les jours qui ont suivi les élections nous ont apporté un soulagement, un sentiment de liberté retrouvée. Robert commence seulement à être déçu[24], lui qui s'était fixé pour les prochaines années un programme d'étude, de formation. Heureusement ces regrets seront de courte durée, il n'aura pas le temps de les entretenir, le bureau déborde de travail ce qui donne dans le bilan de l'ouvrage à accomplir, entre autres choses, 22 causes à plaider d'ici les fêtes.

Moi j'ai essayé de me remettre à écrire. Motte ! Je suis complètement rouillée, mon mécanisme personnel ne veut absolument pas se remettre à tourner. Depuis une semaine je regarde désespérée un paquet de feuilles blanches. Mon livre sortira probablement vers le 18 déc[embre][25]. J'ai le trac.

C'est triste de voir les liens de la famille se relâcher dangereusement. D'un membre à l'autre il y a des nœuds. Ça change tout.

Je t'embrasse,

Merle

De Marcelle à Madeleine

Cité des Arts[, Paris, le 13 décembre 1965]

Mon cher Merle,
J'aime bien quand tu signes Merle. Et il me semble tout à fait naturel et impossible d'écrire après une vie trop agitée et très extérieure.

Je me suis retrouvée vide en rentrant du Canada. La course aux contrats n'a rien d'enrichissant et j'ai cru un moment que je ne pouvais plus peindre. Ça redémarre. Je me plonge dans une discipline et j'y ajoute le

24. Il a été défait dans la Beauce en novembre 1965.

25. Il s'agit probablement ici de *Cœur de sucre,* recueil de contes qui ne sortira qu'en février 1966.

yoga, théâtre et concert. Et la solitude. Étrange solitude, car hier j'ai eu huit visiteurs, mais on a beau entasser les amis, et amitiés amoureuses, ce n'est pas l'amour. Et puis ce n'est plus le même type d'homme qui m'attire. Quand je pense à cette galerie de névrosés. Enfin, on verra bien. Faut te dire qu'ici tout est plus léger et facile à vivre. Ça tient un peu de la clinique pour fou et de l'hôtel. Aucune responsabilité matérielle. Ce qui est merveilleux pour travailler, pour se balader. J'ai de nouveau le goût des musées, ballets, etc., que j'avais quelque peu perdu pour des plaisirs moins profonds.

Je n'utilise plus la voiture[26] et je me sens mieux.

Pour ne pas glisser à fond dans cette tendance à l'isolement, je fais des pointes vers l'extérieur. Mon séjour au Canada m'a fait beaucoup de bien. Je file direct sur l'objectif. Je perds ma mentalité d'exilée.

J'ai rendez-vous mercredi avec le directeur du Musée des arts déco, du Louvre. Il y a six mois, j'aurais demandé à un ami d'être intermédiaire ; ce qui aurait fait tout rater. Et dorénavant, il en sera ainsi pour tout.

Il faut que, pendant cette année, je débouche sur de grandes réalisations et la peur de l'avenir m'y pousse avec violence.

Mon expo au Musée de Québec est fixée pour octobre [19]66[27]. J'ai demandé au gouvernement du Québec les 5 000 $ nécessaires pour le coût des maquettes. Je rigole quand je pense à quel point ça doit les emmerder. J'ai eu l'atelier par l'ambassadeur. Mme Léger me dit avoir mis dans la balance toutes les pressions. J'entends les petits loups hurler. Je n'étais pas un bon candidat – douze (ans) à Paris – maison à Clamart, mais l'atelier, un néant – ce que personne ne sait – mais comme Léger y avait gelé pendant deux heures, il a été convaincu. Ça tombait à pic.

Guy-Guy a ouvert son cabinet de médecin hier – deux malades.

Et hasard, le cabinet se trouve à trois minutes d'ici. Donc nous continuerons nos petites habitudes de nous raconter nos emmerdements et succès. Il est devenu une espèce de frère.

Jacques m'a traitée « d'oncle Émile ».

Il a peut-être raison. J'ai été très impressionnée de revoir l'oncle et de découvrir en lui des qualités que l'on a jamais beaucoup appréciées. Son

26. La Cité des Arts est au 18, rue de l'Hôtel-de-Ville, en face de l'île Saint-Louis.

27. L'exposition *Marcelle Ferron, verrières* se tiendra au Musée du Québec, à Québec, du 12 octobre au 7 novembre 1966. Ensuite, elle aura lieu au Musée d'art contemporain, à Montréal, du 29 novembre 1966 au 8 janvier 1967.

extrême compréhension des êtres et du peu d'importance de certains défauts. Ses faiblesses restent, mais Dieu, il vieillit bien. S'il avait été moins frivole, il aurait pu être quelqu'un de très fort.

Comment va Robert ? J'ai beaucoup parlé des élections – donc beaucoup de lui. Il est bien évident qu'il est quasiment impossible de se faire élire socialiste dans un milieu sans aucune formation politique.

Je lui enverrai un bouquin qui vient de paraître sur la formation de la pensée de Marx qui me semble passionnant et sans tabou politique.

De Jacques à Marcelle

[Ville Jacques-Cartier, le] 10 décembre 1965

Chère Vieille,

J'ai aperçu trois de tes nouvelles toiles à la place des anciennes, mais elles sont très belles. J'ai été ravi, je me suis dit : voilà la vieille sauvée de l'enfer dont elle avait tellement peur ! Voilà ! C'est simple, tu peux mourir. Ton salut est assuré. Et mourir pour toi, ça ne sera rien, tu ne t'en apercevras peut-être même pas : tu as toujours tellement vécu en dehors de toi-même ! Et puis, à moins de mettre un peu de clarté et de précision en toi-même, ça vaudra mieux, ça aidera même à ta peinture.

Cela dit, chère vieille, pour marier le chaud et le froid – c'est bon pour la santé – j'aimerais bien que tu m'envoies l'adresse de Lefébure envers qui j'ai été nettement impoli, ça m'agace, je veux m'excuser. Après tout il n'est pas de la famille !

Chaouac m'a dit – et elle ne ressemble pas beaucoup aux Ferron, n'est-ce pas ? Et ce n'est pas sans raison, Chaouac m'a dit impérieusement – « Un nœud de serpents ! Vous empiétez toujours l'un sur l'autre, et vous êtes entre vous d'un manque de discrétion, d'un sans-gêne épouvantables ! »

Je lui ai répondu – « Ma fille, la famille, nous la tordons et lui faisons rendre tout son jus. »

J'aurais peut-être dû lui expliquer que la famille, c'était :

1er une cellule expérimentale où les uns sur les autres on essaie ses idées et ses passions ;

2e Le refuge du primitivisme et qu'il fait bon par les temps qui courent d'être des primitifs.

Enfin je n'ai pas été content de sa condamnation.

Pour en revenir à toi, chère Vieille, tu m'as donné le goût de la peinture,

de ma peinture à moi. C'est ainsi que je viens de peindre une Annonciation dont je suis pas mal content. Moi, mon espace se complète d'une durée : ça m'oblige à une œuvre plus élaborée que la tienne. Je ne crache pas de la couleur, je fais plutôt de la miniature. Elle se situe cette Annonciation, dans un petit livre intitulé *Papa Boss* qui paraîtra au début de [19]66.

C'est beaucoup mieux que *La Nuit*. J'ai comme l'impression que je finirai par être exportable. Le vieux *Papa Boss* descendra alors de la tour Eiffel pour prendre sa petite sœur Marcelle sous sa protection.

La colère du Mouton contre les Cliche m'impressionne. Alors, sans le lui dire, je tire à boulets rouges sur la Beauce.

Quand elle l'apprendra elle sera en maudit contre moi et se rangera du côté des Cliche. Alors tout s'arrangera si tout n'a pas cassé.

Je t'embrasse,

Jacques
10/12/65

De Marcelle à Jacques

[Bretagne, le] 26 déc[embre 19]65

Mon cher Johnny,

Il n'y a rien pour oublier ce qu'on appelle « les fêtes » que de se dépayser. Un ami nous a prêté une maison à la fine pointe du Finistère qui, comme tu sais, veut dire la fin de la terre. L'océan est à nos pieds et se lamente comme un fou furieux ; les marins ne peuvent sortir et fêtent de petits pays en petits pays. Dani et moi nous baladons comme deux vieux sages. Les Bretons semblent très gentils et très fins. Il pleut et une minute après c'est le soleil avec une lumière éclatante et très argentée. Je verrai à Brest s'il n'y a pas une station marine. De toute façon, je t'enverrai la documentation demandée de Paris. Je sais que ce genre de cure est très répandu. De là à dire que c'est une trouvaille du Québec, pourquoi ? Tu me fais penser à Roussil qui se dit l'inventeur des sculptures-habitats. Il n'y a que lui pour le croire.

Ce que dit Chaouac sur nos histoires de famille est juste et surtout pour toi. Contrairement à ce que tu dis, je ne crois pas que la famille soit un monde. On ne peut faire l'analyse de la société québécoise à partir de notre chère famille vu que cette même famille s'est constituée à partir d'affinités.

Je ne comprends pas ton attitude vis-à-vis des Cliche. Et l'explication

que tu donnes à partir de Moute me semble de très mauvaise foi. Tu dis tirer sur la Beauce à boulets rouges, tu obtiendras le même résultat que les Américains, tu y retrouveras un désert et c'est tout. Tu dis Robert intègre, si son action politique est différente de la tienne, est-ce une raison pour l'attaquer comme tu n'attaquerais pas un type de droite ? Ce n'est pas la seule analyse politique qui peut expliquer ton comportement. Enfin tout ça n'est pas sérieux – diable où mets-tu ton esprit quand il s'agit des relations de la famille ? Car si tu veux des jugements je peux me permettre de t'en faire au sujet de Moute que, comme tu sais, j'aime beaucoup. Je t'aurais, moi, assassiné depuis dix ans. Il me semble que tu passes ton grain de folie sur les êtres que tu aimes ; écris, écris.

J'ai hâte de lire ton *Papa Boss*. Françoise Berd, qui est ici pour six mois, me dit qu'elle aimerait beaucoup monter une de tes pièces ; je lui ai parlé des *Grands Soleils*.

Je t'ai dit qu'on m'a offert un atelier au bord de la Seine. Aucune responsabilité matérielle ; ça me va à merveille. Je vais donc travailler comme si mes jours étaient comptés. Je vais plonger dans la vie d'ascète, car ma folie à moi, c'est de passer de l'état monastique à celui de dilapidé. Ce qui n'est pas très original, mais me pose des problèmes.

Bonne année.

Baisers à Moute à qui j'écris cette semaine et aux enfants.

Je t'embrasse,

Marce

1966

De Thérèse à Marcelle

[Montréal, le] 1er janvier 1966

Chère Marcelle,

Je te souhaite une bonne année. Tes filles viendront passer la journée demain. Avons passé quatre jours à Saint-Calixte à Noël. Émerveillement de neige et de soleil. J'ai fait du ski. Claudine en a profité pour se casser une jambe.

Ai fait un merveilleux voyage à L'Annonciation pour compléter mon reportage sur les ateliers protégés[1]. Le village est devenu une colonie psychiatrique[2]. Il se fait un travail étonnant là-bas, de psychiatrie sociale. Je suis arrivée là-haut portée par une tempête de neige.

La poudrerie et la bourrasque avaient quelque chose d'hallucinant. Le lendemain c'était le soleil, la neige qui craque, et le vaste hôpital lumineux et calme malgré les drames qui s'y blottissent. Ai dîné avec six psychiatres et l'ingénieur industriel. Le surintendant médical, psychiatre extrêmement lucide m'a amenée souper chez lui. Journée débordante.

1. Thérèse Thiboutot, « Le village de l'espoir », *Le Magazine Maclean*, février 1967.

2. « Pour résoudre [le problème de surpeuplement de ses asiles], le gouvernement de Duplessis décida d'ériger trois nouveaux hôpitaux devant servir de déversoir à St-Michel-Archange et [à] St-Jean-de-Dieu : un hôpital à Joliette (Hôpital St-Charles, en 1956), un hôpital à L'Annonciation (Hôpital des Laurentides, en 1960) et un hôpital à Sherbrooke qui ne vit cependant pas le jour mais dont la construction fut amorcée. » (Henri Dorvil et Herta Guttman [dir.], *35 ans de désinstitutionnalisation au Québec. 1961-1996*, 1997 [publications.msss.gouv.qc.ca/msss/fichiers/1997/97_155a1.pdf].)

De Marcelle à Madeleine

[Bretagne, le] 1er janvier [19]66

Mon cher Merle,

Je suis avec Dani à l'extrême pointe du Finistère (Bretagne)[3], la maison est tout près de l'océan, et il nous harcèle jour et nuit. Soudainement, pendant le jour, cette furie se calme et c'est le soleil et la chaleur. Comme tu vois c'est un climat des plus extravagants. Par contraste, on se sent bien au chaud et la vue de ces déchaînements est splendide. Et de cette façon, on ne voit pas les fêtes. Je travaille sur les maquettes de mon expo de Québec, et celle en perspective du Louvre. J'ai rencontré Jean Gourd[4], notre grand riche (qui est sympa et je ne dis pas ça parce qu'il est riche car en général, je m'entends plutôt mal avec cette catégorie de gens), qui semble intéressé à me financer.

Je te réponds au sujet des bagarres de famille. J'ai écrit à Jacques une lettre assez sévère où je lui dis que dès qu'il y a enjeu émotif, il perd la carte. Que le résultat de son attitude avec vous sera celui des Américains avec le Vietnam ; un désert. Que son attitude a d'autres mobiles que ceux dictés par une stricte objectivité politique. Je crois que pour Jacques, l'amour qu'il a pour nous est une réalité à partir de laquelle il se croit tout permis. Il ne lui vient pas à l'esprit, une seconde et ça j'en suis certaine, que l'on puisse souffrir de son comportement. Il faut te dire que je n'en souffre plus et que je l'aime beaucoup. Quand il se permet de faire la concierge, je suis gênée et surtout peinée. Il n'y a pas à s'en faire de plus. J'aime le Jacques intelligent, celui qui écrit au fond de sa cave, l'autre, le névrosé, je le juge.

Il faut dire que je suis loin. Par contre, la chère Moute, elle n'est pas loin. Je trouve bien triste de la voir brouillée avec tout le monde et tout ça à cause de Jacques. Tu devrais lui écrire et lui dire qu'après tout vos relations, etc., etc. Je lui envoie un mot demain, mais Dieu, par quel bout commencer. Est-ce que je t'avais dit que j'ai appris par Bourgoin et Johnson de Superseal (Saint-Hyacinthe l'usine de *thermo pane*) que Robert avait parlé de

3. Dans la commune du Conquet.

4. Il s'agit sans doute de Jean-Joffre Gourd, président et cofondateur de Radio Nord Communications, mécène important de la scène artistique canadienne-française, en particulier auprès des théâtres.

moi à la jeune Chambre de commerce. J'en ai été très touchée. Inutile de te dire que mes relations avec eux étaient beaucoup plus détendues après. « Ah, vous êtes la belle-sœur de Robert. »

Qu'avez-vous fait pour Noël ? Et comment ça c'est passé ?

Le Noël d'immigré, il n'y a rien à faire, mais ce n'est pas jojo.

Je t'embrasse ma tendre ainsi que Robert et les enfants – et tous mes vœux pour votre bonheur. Cher petit Merle, ne gâte pas ce que tu as par de *sottes* angoisses. Robert t'aime et tu le sais bien. Réfléchis qu'un homme comme Robert a besoin de dépenser son dynamisme et sa pensée. Comme toi avec tes écrits et moi ma peinture. Ça n'a rien à voir avec l'amour. Ce n'est pas parce que je n'aime personne que je peins – et vice versa.

Baisers,

Marce

Qui t'a dit que René voulait envoyer les enfants à Paris ? R.S.V.P.

De Madeleine à Marcelle

[Saint-Joseph-de-Beauce, janvier 1966]

Ma chère Poussière,

C'est vrai qu'ordinairement tu ne réponds pas aux lettres, mais je n'avais jamais remarqué que moi non plus je ne répondais pas pour la bonne raison que je te réponds toujours : ainsi depuis ta lettre reçue il y a deux jours de la Bretagne, je t'ai tout raconté en préparant mes repas, en faisant le ménage même que Chéchette m'a demandé qu'est-ce que je marmottais encore en grattant les carottes. Donc je me répéterai. Je m'en excuse.

Qui m'a dit que René devait envoyer les enfants à Paris ? Ça c'est du nouveau, ce n'est pas une répétition parce que je n'ai pas trouvé la réponse. Je ne sais plus. Je vais en parler à la Bécasse quand je la verrai.

Paul et Bobette et cie sont venus à Noël. Il y a entre nous quatre une affectueuse amitié, solide, reposante à laquelle nous tenons beaucoup. Nous avons fait très sobrement le point sur Jacques pour ne pas être vulnérables à tous ses coups. Son comportement est assez inouï ! « C'est la guerre, dit-il, tous les moyens sont bons ! »

J'ai honte des couillonneries de Jacques.

Je lis *La Bâtarde.* Quel être insatiable qui dévore en vain tous ceux qui l'entourent. Tu l'as connue, Violette Leduc ? Tu ne trouves pas qu'elle est

un monstre d'égocentrisme, un personnage authentique, intéressant, mais très peu complexe en somme.

Ce que la mer devait être belle avec les extravagances dont tu me parles. Nous allons à Ottawa en fin de semaine, réunion du parti. Robert mercredi rencontre Pelletier à la télévision[5], une demi-heure en duel télévisé. J'en ai le frisson. C'est impitoyable la télévision. En plus il est demandé pour des conférences un peu partout.

Paul a vu René qui était à Montréal pour les fêtes. Énorme, paraît-il, le Mumu[6]. Il paraît très satisfait de son travail à Baie-Comeau.

Au fait, si René payait les études et la pension tu pourrais peut-être laisser vivre tes trois filles ensemble à Clamart ? Ce serait peut-être prématuré. En tout cas, je dis ça comme on rêvasse… comme une idée qu'on donne comme elle vient sans l'étudier.

Je me relis : on dirait une jeune sœur bavassant à son aînée. Dans le fond si je te reparle de Jacques c'est que la situation est complètement stupide et que le plus vite elle s'effacera le mieux ce sera et comme tu as de l'influence sur lui justement sans doute parce qu'il sent que tu n'es plus vulnérable, tu peux s'il t'en parle essayer que ça tourne pas au carnage public. Moi ça me surprendrait, je pense que c'est fini. Malheureusement, il y a des orages qui semblent s'éloigner et qui reviennent subitement. Moi je suis ni assez éloignée ni assez proche.

Robert t'embrasse.

Bonne année. Tu nous as habitués à n'être plus inquiets de toi : tu passes toujours au travers de tous les obstacles.

Je t'embrasse,

 Merle

De Marcelle à Madeleine

[Paris, janvier 1966]

Mon cher petit Merle,
Je comprends avec quelle facilité on peut devenir maniaque ; je suis prise d'une très grande curiosité vis-à-vis des péniches. Il faut dire qu'avec la

5. Probablement *PS*, émission de Fernand Seguin avec Gérard Pelletier sur les acteurs du monde politique.

6. René Hamelin.

couleur qu'a actuellement la Seine, elles se détachent, semblent passer devant ma fenêtre pour mon seul plaisir.

Je reçois ta lettre et te réponds en vitesse. Jacques a répondu par retour du courrier à ma lettre. Maintenant, ce ne sont plus les insinuations, mais les accusations très violentes contre vous.

À ma question, à savoir, si oui ou non il croyait en l'intégrité de Robert, il me répond que non. Entre autres, il accuse Robert d'avoir pris la même attitude que Wagner et Kirkland-Casgrain vis-à-vis du problème linguistique, etc. […]

Les histoires de fesses ne m'intéressent pas et moi qui ai eu la vie d'un démon, ce genre de péché est si complexe qu'il n'est pas à juger de l'extérieur. Je n'aime pas et pas du tout, voir Jacques s'apitoyer sur le rôle de mari parfait de Paul pour le traiter après de parfait cocu. Quelle mentalité. Les gens qui n'ont pas été cocus (j'ai horreur de ce terme) sont bien rares et de toute façon, j'ai horreur de cette indignation de fausse moralité.

Si Mouton avait un amant, elle serait bougrement plus sereine et aurait ainsi une protection contre les abus de Jacques.

Je suis désolée de tout ça. Je crois que je vais lui envoyer un ultimatum à savoir que je ne lui écris plus s'il continue ce démolissage systématique. […]

Rien de spécial si ce n'est que je suis en retard dans mon boulot et que la vie ici est agréable.

J'attends Dani et Guy pour déjeuner. La vie est marrante. Envoie-moi ton livre et dis-moi les réactions. Ne pourrais-tu pas tenir secrète la date de la parution de ton livre ? Il est triste de voir Jacques alimenter sa vie de pareilles histoires. Il faut dire qu'il a un caractère fort étrange. Et ce qu'il y a d'embêtant, c'est qu'il est intelligent et ratoureur. Alors fait gaffe. Je crois que le mieux c'est de l'ignorer complètement et surtout de ne rien lâcher dans une interview, etc.

Il est possible que j'aille à Tokyo et Moscou. Suis dans un état délirant à l'idée de ce voyage. Je crois que [19]66 sera une bonne année.

Est-ce vrai que vous irez en Suède pour un congrès socialiste ? Le monde est petit, car une de mes passions du passé est rédacteur du journal socialiste le plus important de Stockholm. S'il y avait une petite place dans l'avion j'aimerais bien y aller. Et aussi pour le boulot. Car j'ai aussi un ami, très célèbre photographe qui est aussi là et qui aimerait me présenter ses amis architectes. Enfin…

Ma tête fourmille de projets.
Je t'embrasse. Ainsi que Roberte.
Écris,

Marce

De Madeleine à Marcelle

[Saint-Joseph-de-Beauce, le 17 janvier 1966]

Ferron, Cité des Arts
18, rue [de l']Hôtel-de-Ville
Paris 4^e
FRANCE

Pour détruire Robert il faut que Jacques détruise tout ce qui l'entoure.

Robert n'a jamais pris position sur la question linguistique. Jacques lui fait dire ce qu'il veut pour le pendre.

N'en parlons plus. Je me rappelle l'incident de la malle de Chaouac que j'avais fait expédier de Cagnes après en voir vérifié le contenu. Un mois après mon retour, la malle n'étant pas arrivée, je commençai à recevoir des lettres où il m'accusait de complicité avec Noubi, des plus noirs desseins. La maudite malle ! Je serais allée la chercher à la nage tant il m'avait emmerdée avec ça. C'est bougrement plus grave : il doit certainement réussir à diminuer Robert aux yeux de plusieurs.

Nous arrivons d'Ottawa : Robert est membre du caucus des députés quoique défait aux dernières élections. Pour moi, c'était un voyage de distraction. Agréable. J'ai pris comme résolution de suivre Robert beaucoup plus. Demeurer ici toute seule me rend cafardeuse. Comme l'ennui est chloroformant, je perds l'usage de toutes mes facultés quand je suis seule plus qu'un tour d'horloge. En fin de semaine, il parle en Ontario devant la Woodsworth Foundation. Moi j'accrocherai à Montréal, j'irai chez la Bécasse un jour, chez Paul l'autre jour, un peu comme l'oncle Maxime. Je veux voir l'exposition de Bellefleur[7], aller au cinéma. Nous irons en Suède à moins de pépins. En début mai et fin avril. Nous avons l'intention

7. Léon Bellefleur (1910-2007), peintre et graveur québécois, signataire du manifeste *Prisme d'yeux,* quitte Montréal pour Paris en 1954 et revient en 1966.

de louer une voiture à Paris et de faire le trajet en auto. Les Pierre O'Neil partageront peut-être avec nous les frais de déplacement. Faudrait pas que ce voyage nous coûte cher, vu toutes les dépenses politiques que nous avons. Nous nous en reparlerons. Il y aura sans doute une place. L'auto n'est qu'une hypothèse. Rien n'est encore précis dans l'organisation de ce voyage. T'en reparlerai aussitôt que la ligne se précisera.

N'écris plus à Jacques pour un bout de temps Il me fait peur. Il est si habilement méchant qu'il réussirait à la longue à empoisonner notre amitié. Quand les Paul sont arrivés à Noël, j'ai senti que sur le coup nous étions mal à l'aise. Nous avons eu à oublier les rôles que Jacques pour nous a inventés et nous nous sommes vus dans la peau des personnages hideux qu'il veut nous faire jouer. C'est d'un comique à mourir de rire, mais n'en parlons plus veux-tu. Tu me parles de tes péniches alors que ma rivière est gelée, blanche sans vie, mais je te relance avec ce coucher de soleil qui se prépare en face, toute la neige sera rose.

Bonjour à Guy. Embrasse Noubi. Que devient-elle ? J'ai hâte de la voir. Faudra que tu me trouves un hôtel agréable et pas cher.

Quand j'aurai les dates précises je te le dirai. J'ai hâte de voir Louise[8] aussi.

Je t'embrasse,

 Merle

De Madeleine à Marcelle

[Saint-Joseph-de-Beauce, janvier 1966]

Ma chère Poussière,
Un mot à la course pour ne pas manquer ton anniversaire que je te souhaite très joyeux. Comme l'année [19]66 semble te paraître pleine de promesses, tes 41 ans seront doux à porter.

J'ai passé la fin de semaine à Montréal, Robert a continué la route à Toronto où il était conférencier invité à la Woodsworth Foundation. J'ai vu une Bécasse sereine solide comme du roc, des Paul gentils, peut-être moins accrochés à leur vie que nous qui avons tous un but fixe. C'est peut-être mieux ainsi. Moi je m'acharne sur un roman insignifiant et je m'en

8. Louise Dechêne.

désespère. Je me donne encore un mois de grâce, après je tourne la page. J'ai vu aussi mes gars. Nicolas transplanté dans un milieu naturel, très à l'aise, heureux. David s'ennuie je pense, j'en ai une écharde au cœur.

Il fait un 20 sous zéro. Ça brûle les joues, la gorge.

Je t'embrasse. Robert aussi bien tendrement,

Merle

De Thérèse à Marcelle

[Montréal,] janvier 1966

Chère Marcelle,
Je te souhaite une bonne fête – de conserver ton atelier le plus longtemps possible puisque cela te rend heureuse. S'agit-il de l'atelier fourni par le gouvernement du Québec ?

Mon dernier reportage n'est pas encore sorti. Je fais la paresse. Je lis beaucoup. Je me sens bien. Je découvre des auteurs étonnants et qui coïncident tellement avec mes croyances – par ex[emple] Lucien Malson[9] – dans une thèse qui est de l'existentialisme pur – c['est]-à-d[ire] la vie c'est très peu. L'homme n'est pas – c'est une aventure – suivi d'un texte inédit depuis 1800 de Jean Itard, médecin et sociologue qui tenta de prouver dès cette époque que l'être humain livré à lui-même, abandonné dans la forêt dès le jeune âge est de loin inférieur à l'animal. L'intelligence ne peut croître d'elle-même. Il relate jour à jour (pendant cinq ans) son expérience avec le Sauvage de l'Aveyron – utilisant alors les procédés – qu'on dit révolutionnaires en 1966 – de l'école active… C'est une œuvre scientifique bouleversante et si humaine – Dr Houde m'a mise sur la piste alors que je lisais *Les Mots* de Jean-Paul Sartre. Ai bien aimé *Pour une morale de l'ambiguïté* de S. de Beauvoir.

Le Parti socialiste (regroupement des forces de gauche) présentera des candidats aux prochaines élections provinciales au printemps. Ils seront tous battus, mais pourront quand même bénéficier des périodes gratuites à la T.V. mises à la disposition des partis (qui présentent 10 candidats). Ce que c'est lent – ici aussi – côté syndicat – nous avons essuyé une rebuffade des patrons. La mentalité de droite est comme un vieux virus qui remonte

9. Lucien Malson, *Les Enfants sauvages,* Paris, Plon, 1964.

vite à la surface sitôt qu'il y a conflit – manque de confiance envers l'être humain. Trop long à expliquer. J'entre à l'hôpital fin février – fibrome qui, je l'espère n'est pas cancéreux. J'ai hâte – trois jours de calme et de lecture – à me faire servir, à ne pas m'habiller !

Il y aura un de tes tableaux accroché ici en psychiatrie. Je fais partie du comité de décoration (!). J'ai proposé qu'on fasse des expos renouvelables tous les six mois – avec le concours des galeries. Cela, dans le but de faire connaître les peintres, d'augmenter leurs ventes, et surtout de mettre enfin dans la tête du ministère que c'est à l'échelle gouvernementale que cette politique devrait être adoptée. Acheter un grand nombre de tableaux et les faire circuler dans toute la province, bureaux de postes, usine, etc. (L'idée de Sandberg[10].)

Madeleine est venue la fin de semaine dernière – toujours gentille – vêtue comme un modèle, mais inquiète à cause de son recueil de contes qui n'est pas encore publié, *à cause de Jacques qui lui fait des méchancetés.* Ce qu'il est ombrageux celui-là pourtant avec moi il est très gentil, a offert des livres aux enfants à Noël – cadeaux maladroitement enveloppés par lui-même ou par Marie.

Mouton s'est complètement retirée du circuit familial – au physique Mouton a l'air bien et a redécoré à merveille son boudoir. Peut-être que leurs névroses s'imbriquent.

Je ne sais pas si c'est à cause du plâtre, mais Claudine est déprimée – tu devrais lui écrire – elle t'aime beaucoup.

Mille baisers,

Thérèse

De Paul à Marcelle

[Ville Jacques-Cartier, le] 31 janvier [19]66

Ma chère Marcelle,
Je n'ai pas oublié ta fête, mais nous avons été très occupés. Donc mes meilleurs vœux. Voudrais-tu me renvoyer au plus vite ta liste de prix pour tes huiles sur papier. Monique a perdu la mienne.

10. Willem Sandberg (1897-1984), graphiste et typographe, a dirigé le Stedelijk Museum d'Amsterdam jusqu'en 1962.

Les deux petites que nous avions placées sur mon grand mur sont vendues. Il y a une organisation juive qui en veut une.

Je crois que je pourrais t'en vendre assez régulièrement si tu me fournissait de petits et moyens formats.

Travailles-tu ta peinture, tes gouaches, dans ton nouvel atelier ? Je crois qu'il faut que tu te gardes du temps pour le faire même si tu travailles beaucoup le verre.

Mes amitiés,

<div align="right">Paul</div>

De Madeleine à Marcelle

[Saint-Joseph-de-Beauce, février 1966]

Ma chère Marcelle,
Voilà c'est fait, le lancement[11], les interviews, la télévision, tout le baratin. Il me reste à attendre avec inquiétude les critiques. Aujourd'hui comme je suis claquée de fatigue ça me paraît une bien téméraire aventure.

Je t'écrirai plus longuement quand j'aurai la tête moins vide.

Je t'embrasse,

<div align="right">Merle</div>

De Marcelle à Madeleine

[Paris, le 15 mars 1966]

Mon cher Merle,
Ne t'inquiète pas si je n'écris pas – j'ai :
 1er Deux bourses ;
 2e En pourparler avec Saint-Gobain[12] – grand truc ;
 3e Fait des maquettes pour des contrats.

11. Madeleine Ferron, *Cœur de sucre*, Montréal, Hurtubise HMH, coll. « L'Arbre », 1966. Le lancement a eu lieu le 25 février 1966.

12. Saint-Gobain, qui possède la Verrerie de Saint-Just, est une grande entreprise française de fabrication de verre.

Enfin, c'est merveilleux mais, je crois que tous mes rêves vont se réaliser. Je pars à la campagne – dans un hameau – seule. J'ai le système nerveux qui craque. Apporte ton livre là-bas.

La présentation *est adorable* pas une minute pour lire. Je pars le 20 mars. T'écrirai de là-bas.

Vous embrasse fort. Il n'y a rien d'excitant comme de cesser d'avoir de la déveine.

Cette Cité me porte bonheur.

Marce

De Marcelle à Madeleine

[Paris, le] 30 mars [19]66

Mon cher Merle,

Je t'ai déjà dit que pour moi le mois de mars était la pirouette du hasard, de mon destin. Il m'est donc arrivé bien des choses. Les trois plus importantes sont deux bourses, une d'Ottawa et une de Québec (celle-ci est pour mon matériel pour mes expos d'octobre).

À Megève, j'ai dormi comme une brute pendant quatre jours – donc pas question de t'écrire et encore moins de lire. Lu ton livre hier – très beaux tes contes – mes deux préférés sont : « Le peuplement de la terre » et « Julie » qui m'a fait verser une larme.

T'en reparlerai de vive voix. Tu as une facilité, une forme d'humour qui me plaît infiniment.

Suis, comme toujours, sous haute pression. Je viens de terminer sept maquettes pour la prison[13] (au lieu d'en faire deux). Je dois expédier huit tableaux avant le 25 – démarrer mon expo de Québec – enfin, je travaille comme une dingue.

(Mes mauvais démons sont sans doute à pourchasser une autre victime.)

Il va falloir, si Robert le veut bien, qu'il me serve d'avocat-conseil. Je suis débordée par l'affaire Superseal et j'ai peur de me faire rouler, comme je n'y entends rien.

13. Verrières de la chapelle de la prison de Saint-Hyacinthe. La prison a été démolie en 1998. L'œuvre aurait été vendue à l'encan.

Baisers – Louise[14] me dit que vous arrivez. J'ai très hâte de vous voir. Becs becs.

Je veux aller à Orly. Alors écris l'heure exacte,

Ferron

De Madeleine à Marcelle

[Saint-Joseph-de-Beauce, avril 1966]

Ma chère Marcelle,
Je relis Marie-Claire Blais[15]. Je l'avais lue une première fois à sa parution, c'est un livre si horrible que je m'étais trouvé une raison pour n'être pas d'accord. Le pays, il est là, mais sans importance. J'avais tort. Ce livre c'est comme un film de Buñuel ou un tableau de Brueghel. C'est certainement le livre le plus important de la littérature canadienne. Il me semble que d'ici quatre ou cinq ans nous aurons une littérature authentique et très riche. Comme disait Jean Éthier-Blais[16] il faut écrire, écrire beaucoup. Il n'y a pas je pense de génération spontanée ou si peu. Une chose qui me frappe beaucoup c'est le développement de l'âme commune d'un peuple. Je viens de relire mon roman[17]. Je sens qu'un jour je vais en faire un bon, mais ce n'est pas celui-là.

Nous sommes contents de notre voyage. Mes souvenirs les plus sensibles sont la douceur de la campagne hollandaise, l'opulence de la campagne danoise et mon peu de talent pour les conversations mondaines. Les gens que je trouve intéressants je voudrais les recevoir ici, pas plus de deux ou trois à la fois. Ici c'est si calme et si détendu que toutes les mises en scène s'abolissent d'elles-mêmes. C'est la seule vraie manière de connaître les autres à moins qu'on puisse les rencontrer souvent, ce qui m'arrive rarement.

14. Louise Dechêne.

15. Marie-Claire Blais, *Une saison dans la vie d'Emmanuel,* Montréal, Éditions du Jour, 1965.

16. Jean Éthier-Blais (1925-1995), diplomate, professeur et homme de lettres.

17. *La Fin des loups-garous.*

En mettant le pied à Montréal, j'ai retrouvé tous nos problèmes locaux. Il m'a paru mille fois plus idiot que Jacques se soit brouillé avec nous pour une question politique. Peut-être que s'il a du succès dans son comté, ça lui redonnera le bon sens. Je pense qu'il en aura. Pierre Bourgault a parlé hier soir à son assemblée qui groupait six cents personnes. Le côté intéressant de la présente campagne est l'action du RIN[18]. Bourgault fait une excellente impression sur la population, les prises de position de son parti sont sérieuses et ses candidats dans l'ensemble d'excellente qualité. Tant mieux s'il réussissait à faire élire quelques candidats. Malheureusement on concède plutôt quelques sièges au RN. Parti pitoyable et réactionnaire de Jutras et Legault qui drainent les obscurantistes et les créditistes les plus arriérés. Les libéraux ne rentreront pas aussi fort que nous avions prévu. Loin de là. Ce sera une leçon : leur arrogance et leur magnificence ne sauraient continuer.

Je t'embrasse,

Merle

De Marcelle à Robert

[Paris, le 25 mai 1966]

Mon cher Robert,
Merci pour ta lettre qui est arrivée à point, m'a fait grandement plaisir et a mis un terme à mes indécisions.

Comme tu dis, il ne reste « qu'à plonger ». Il faut te dire que je suis habituée à ce genre de sport.

Pour éviter quand même les dégâts au cas où ça n'irait pas avec Superseal, j'ai décidé d'arriver avant ma cargaison de verre (j'en ai pour 1 000 $) ce qui fait qu'en cas de pépin, je peux toujours revenir ici en vitesse et faire fabriquer le tout ici.

L'âge me rend « précautionneuse ».

18. Le 27 avril 1966 s'est tenue l'assemblée du RIN (Rassemblement pour l'indépendance nationale) à Longueuil. Pierre Bourgault, journaliste, homme politique et président du RIN, prend la parole pour appuyer le candidat Jacques Ferron qui sera défait aux élections provinciales, le 5 juin, dans la circonscription de Taillon.

Enfin, j'ai bien l'impression de jouer une bonne carte et une des dernières, alors je veux gagner. J'aurai sans doute le mur de 120 pieds. Je serais folle de joie.

Tu sais que le petit Merle a fait sensation auprès de tous mes amis, toi aussi évidemment. Enfin, sensation pas sensation, je vous aime bien tous les deux.

Et tu sais que je suis drôlement tranquille à l'idée que tu seras là pour tous ces contrats ; il n'y a rien de plus paniquant que ce genre de truc où l'on [ne] connaît rien ; ça me fait l'impression de traverser la Concorde en aveugle.

Je t'embrasse.

Baisers au Merle,

Marce

De Marcelle à Madeleine

[Paris, le] 28 mai [19]66

Mon cher Merle,

C'est la Pentecôte – tout Paris s'est vidé vers l'extérieur. Bien sagement, avec une grippe carabinée, enfermée dans mon îlot, je travaille.

Partirai le week-end prochain.

On ne devrait jamais se trouver en face de plus de huit personnes – sinon c'est l'affolement et le bavardage. De toute façon, en dehors de la mondanité, tu as vraiment le don de plaire aux gens. Et puis les conversations mondaines ennuient tout le monde. Il faut les prendre pour ce qu'elles sont ; une vue à vol d'oiseau où l'on remarque des gens qui peuvent un jour devenir des amis.

Coliacopoulos s'est pointé une semaine en retard. Il prétend que c'est moi qui me suis trompée – très drôle, car je me doute qu'il fait gaffe à cause de sa police grecque : les artistes, ça passe, mais peut-être que des amitiés séparatistes, etc. Je verrai. C'est drôle. Je vais le taquiner. On se voit au Canada.

Baisers,

M

De Paul à Marcelle

[Longueuil, mai 1966]

Ma chère Marcelle,
J'ai reçu de Toronto 2 x 120, 3 x 100, 1 x 80 et 1 x 50 F[19], je n'ai pas reçu d'autres tableaux.

Tes maquettes de Québec sont arrivées. Michel Leblanc a été emballé ; il te demande à quel prix du pied carré reviendraient ces murales. En somme, pour pouvoir vendre une murale à un client, il doit savoir exactement ce qu'elle coûte, toi comprise.

Peux-tu avoir ce matériau au Canada ? Etc. J'attends ta réponse !

J'ai été dimanche dernier photographier tes murales. C'est très amateur comme photo, et je n'ai pas pu photographier à l'intérieur, ni y voir.

Ici les filles et Bobette sont en pleine forme. Moi je travaille au petit bateau, que je passe à l'époxy. Il sera très bien je crois.

L'exposition de Bellefleur[20] était très bien.

Paul

19. En règle générale, les portraits s'exécutent sur un tableau vertical dit F ou « Figure » ; les paysages sur un format horizontal dit P ou « Paysage » ; les marines sur un format horizontal, panoramique, dit M ou « Marine ». À chaque dimension correspond un numéro de 0 à 120 dit « Point ».

20. Léon Bellefleur. Il s'agit probablement de son exposition, en 1966, à la Galerie du Siècle à Montréal.

TROISIÈME PARTIE

Une démesure nécessaire

La mer et la poésie
La pluie et le verre
La terre et la peinture
L'air et la musique
Et le reste m'emmerde

MARCELLE FERRON

1966

• Marcelle revient s'installer au Canada en juin 1966. •

De Madeleine à Marcelle

[Saint-Joseph-de-Beauce, le] 1er déc[embre 19]66

Ma chère petite révolutionnaire,
Fais tout de même attention pour ne pas trop simplifier les choses et tout ramener à notre chanson-thème depuis cent ans : c'est la faute des Anglais. Pendant que nous chantions, eux se développaient. Ce ne sont pas des Anglais qui ont boycotté votre livre sur l'art ce sont des gens de la droite. (Tu l'as ta tempête de neige pour ton vernissage un, ça tombe ici à gros flocons.) J'ai appelé la Bécasse qui était joyeuse, enthousiaste à l'idée de monter en fin de semaine à Saint-Alex[is-des-Monts] ; c'est une vraie expédition. Elle en parlait avec dévotion, me laissant penser au bout du fil que la vouloir sociable et mondaine c'était de l'utopie à peu près comme si on essayait de faire de Jacques un champion aux petites quilles. Bigué est-il toujours aussi beau ? J'ai vu Simon hier. Quel beau morceau !

Je t'embrasse.

Merle

J'ai envie d'offrir à tes filles le dernier Pauline Julien[1] pour le jour de l'An. L'ont-elles ?

1. *Pauline Julien chante Boris Vian.*

De Madeleine à Marcelle

[Saint-Joseph-de-Beauce, décembre 1966]

Madame Marcelle Ferron
2057, [av.] Maplewood, app. 9
Montréal

Ma chère Fauvette,
Quel drôle d'hiver nous avons. Si ça continue vous n'aurez pas de neige dans le Nord. Dommage. Nous avons pendu nos branches de pin à la porte, après être allés les chercher dans le bois sous la pluie, avec une vraie nostalgie de la neige.

Je suis dans la popotte jusqu'aux oreilles. Les tourtières, les beignes, les pâtés etc., etc. S'il vous reste des jours de vacances après le Nord, venez nous voir.

Peux-tu m'envoyer l'adresse de Noubi, je l'ai perdue.

Je te souhaite un Noël extraordinaire. Une bonne année… ici je ne peux m'empêcher de te faire le vœu qui me tient bien à cœur. Depuis un certain temps, je suis frappée d'une ressemblance entre Jacques et toi : ce besoin morbide que vous avez tous les deux de vous faire le plus d'ennemis possible. Chez les deux, le prétexte est le même : défendre des idées.

Je t'embrasse. Bonnes vacances. Diane et Babalou doivent être fort excitées de ce voyage. Moi j'attends ma troupe vendredi, les Paul, dimanche et peut-être Bécasse plus tard si elle a dix jours de congé. Ce serait agréable que tu viennes aussi.

Becs spéciaux aux jeunes filles à l'occasion des fêtes.

Robert t'embrasse,

Merle

De Marcelle à Madeleine

[Sainte-Adèle, le] 25 déc[embre 19]66

Ma chère Merle,
Une tempête de neige formidable, vue sur le lac – endroit calme, gentil, nourriture excellente. Les filles prennent des leçons de ski et semblent très heureuses de ce genre de vacances.

Tu es bien chouette pour l'invitation. Mais il faudra que je fonce tête

première dans le boulot dès mon retour. Je dois préparer les décors d'un ballet moderne[2] – pas facile.

Quelle merveille que de se détendre – je réalise que je vis, en général, comme un coureur qui serait perpétuellement hors d'haleine.

Ta remarque au sujet de notre morbidité à Jacques et moi m'a peinée. Je croyais que ce genre de problème était résolu entre nous. S'il t'est facile d'être équilibrée et sereine, sache que les conditions extérieures t'ont quand même aidée et ne pousse pas l'orgueil, presqu'à croire que c'est si facile que ça. Je n'ai pas besoin de te dire que ma jambe a été pour moi une espèce d'ancre accrochée dans le fond d'un marais – mais avec un tel poids, je prends mieux les tempêtes et je suis toujours dans les tempêtes, parce que je ne peux aller m'abriter. C'est très fatigant de vivre ainsi.

Je ne crois pas être lâche et je vis avec ce que j'ai. Je me fais des ennemis, mais j'ai aussi de très grands amis, mon travail évolue et moi avec.

Ce qui compte pour moi ce n'est pas la journée où je veux tout détruire, surtout moi, mais les six autres jours où je construis et où je maîtrise mon déséquilibre.

Au sujet de Jacques, il a quand même su t'aider à trouver l'outil qui t'a permis de sortir d'une impasse. Ce qui implique une grande générosité et sensibilité.

Il vaut mieux prendre une cuite, par-ci, par-là et terminer ce que l'on a entrepris que de tout lâcher – et quelquefois la tentation est grande.

Oublions tout ça.

Il me faut le métro[3], n'en parle pas à Allard, mais je fais jouer les pistons « finance » – te raconterai de vive voix. C'est rigolo.

Je vous embrasse tous les deux.

Très bonne critique de Pontaut[4], l'ai lue, t'en reparlerai.

2. Décor pour la chorégraphie n° 4 du ballet du Groupe de la Place Royale dirigé par Jeanne Renaud. Le spectacle était intitulé *Expression 67*.

3. Il s'agit de la verrière que Marcelle Ferron réalisera en 1968 pour la station de métro Champ-de-Mars.

4. Alain Pontaut, « Le printemps sur la Beauce » (critique de *La Fin des loups-garous*), *La Presse,* 24 décembre 1966.

Rebecs,

Marce

Dani : 24, rue Vieille-du-Temple, Paris 4ᵉ

De Madeleine à Marcelle

[Saint-Joseph-de-Beauce, décembre 1966]

« Les maladies psychiques imitent à ce point la santé, les plus grands sentiments, le langage le plus lucide, qu'on douterait des frontières entre la maladie et la santé ; tous nos sentiments apparaîtraient facilement comme morbides. »
— Jacques Chardonne

Ma chère Poussière,
Avec Chardonne tu comprendras que je ne donne pas à morbide une signification qui puisse peiner.

Et maintenant je te cite pour te confirmer mon intention en t'écrivant : « Ce qui compte pour moi ce n'est pas la journée où je veux tout détruire, même moi, mais les six autres où je construis et où je maîtrise mon déséquilibre. » Voilà, je t'écrivais tout simplement à propos de cette septième journée et je me demandais ce qu'il faudrait faire pour qu'elle soit plus facile et moins destructive – trois ou quatre incidents m'avaient récemment frappée.

Je ne nie pas que Jacques m'ait aidée, je l'ai même souligné à la télévision. C'est justement parce que je le sais capable de générosité et de sensibilité que je trouve si malheureux qu'il puisse être si méchant.

Oublions tout ça. Envoie-moi le nom du remède dont il faut se prémunir, ce serait triste que nous passions nos quinze jours sur le pot.

Je t'embrasse,

Merle

1967

De Madeleine à Marcelle

[Saint-Joseph-de-Beauce, janvier 1967]

Ma chère fauvette,
Heureusement que les fêtes ne durent pas plus longtemps, j'aurais vite l'air d'un chiffon de quatre-vingt-dix ans. Aujourd'hui je déboussolerais au moindre courant d'air !

Sereine et équilibrée ! dis-tu. Ma pauvre fauvette, je ne serais jamais passée à travers ta vie.

Tu ne lis sans doute pas la *Gazette*. En campagne, il y a toujours quelqu'un qui te fait suivre un journal sitôt qu'il y voit un nom qu'il sait t'intéresser.

Deux jours de l'An déjà que la ligne est coupée entre les Jacques et nous ! Est-ce assez stupide ! Et comment peut-on se dire romancière quand on ne comprend même pas son frère. Tout ce dont je suis certaine c'est que Robert ne trouverait grâce aux yeux de Jacques que vaincu et humilié.

Est-ce que Babalou et Diane ont reçu leurs cadeaux ?
Je t'embrasse,

Merle

De Madeleine à Marcelle

[Saint-Joseph-de-Beauce, mars 19]67

Vendredi
Ma chère Marcelle,
As-tu lu les critiques dans *La Presse* d'hier ? Je suis bien contente pour toi.

Je t'avoue que j'étais inquiète pour toi. J'avais eu l'impression que ton décor était une très grande idée qui ne se matérialisait pas à cause des moyens trop restreints. Les costumes qui déchiraient, la lumière qui rentrait les danseurs dans le décor, le manque de distance, etc., etc.[1]. À la dernière minute l'ange est passé. Bravo. Je t'embrasse,

Merluche

De Madeleine à Marcelle

[Saint-Joseph-de-Beauce, juin 1967]

Ma chère Marcelle,
J'ai essayé de te rejoindre par téléphone. Impossible.

Les nouvelles de Bécasse ne sont pas catastrophiques, mais elles ne me rassurent pas complètement. Si on n'a pas pu tout enlever de la tumeur, est-ce à dire qu'elle va continuer à se développer[2]? J'ai hâte de voir Paul dimanche pour plus de détails. Je dois le rencontrer à l'Île d'Orléans où il y a caucus NPD. J'irai à Montréal mardi en allant conduire Simon à son médecin[3]. Nous l'aimons beaucoup ce Simon. Il a un bon caractère, un bon jugement et un bon cœur. Avec ce bilan on a aucun mérite à l'aimer. Le seul point sur lequel il ne veut rien admettre et rien réviser, c'est son jugement sur ses sœurs.

J'ai reçu une lettre de Noubi, lettre fort joyeuse et fort gentille. Chéchette essaiera de lui trouver un emploi pour août à Matane. Au cas où il n'y aurait aucune chance de ce côté, il y aurait toujours la possibilité d'aller faire application au service de placement pour l'Expo à Place Ville-Marie. Il est préférable de faire application le plus vite possible, car, m'a dit Chéchette, les listes d'attente sont fort longues.

Elle finit sa lettre en me demandant si la brouille familiale est finie ce qui me couvre de honte et de ridicule. Depuis que j'ai revu Jacques, j'ai

1. Marcelle a installé un tapis de mica, suspendu des panneaux du même matériau et pensé un éclairage au laser.

2. Thérèse vient de subir une trépanation à cause d'une tumeur cancéreuse au cerveau.

3. À dix-neuf ans, Simon, le fils de Thérèse, s'est fracturé les deux jambes dans un accident de ski et a dû passer de longs mois en fauteuil roulant. Madeleine l'a accueilli dans la Beauce pour une partie de l'été.

l'impression qu'il n'a pas changé d'un poil et qu'il serait content d'une réconciliation à la condition ou pour le seul motif de pouvoir continuer à injurier Robert par moi. Quel enfantillage ridicule qui a pour conséquence tragique que Mout et les enfants nous deviennent des étrangers.

Je t'appellerai mardi. J'ai tellement suivi la Bécasse en pensées hier que je l'ai presque sentie se réveiller.

De Madeleine à Marcelle

[Saint-Joseph-de-Beauce, fin juillet 1967]

Madame Marcelle Ferron
Chambre 304
Hôpital Sainte-Mary's
[Montréal (Québec)]

Ma chère Marcelle,
Que je suis heureuse de ce téléphone où j'ai pu constater que tu reprenais contrôle de tous tes moteurs. Quelle panne[4] tu as eue qui nous a laissés pendant si longtemps, surtout nous les plus éloignés, affolés comme de pauvres bêtes qui sentent au loin passer une tempête. Tu t'en tires en somme avec une économie de moyens presque surprenante pour une femme avec ton ardeur et ton imagination.

Ne t'inquiète pas pour ton métro, Robert a l'œil au grain. Sitôt que Johnson sera rentré de Fredericton, il va vérifier pour que l'arrêté ministériel ne traîne pas dans une corbeille à papier. C'est-à-dire que Robert vendredi, soit dans deux jours, va retéléphoner au bureau du premier ministre. De toutes façons ton métro est accordé, il reste à le mettre sur papier. La visite de de Gaulle[5] a fait un tel déplacement d'air que tous les

4. Marcelle est hospitalisée à l'Hôpital de St. Mary du 20 juillet au 11 août 1967, à la suite d'un accident de voiture. Elle passe quelques jours dans le coma puis, à son réveil, commence à délirer à cause d'un petit caillot au cerveau. Entendre le personnel de l'hôpital parler anglais lui fait croire à un vaste complot.

5. Le général de Gaulle arrive à Montréal le 24 juillet 1967. Son discours et, surtout, son « Vive le Québec libre ! » écourteront son périple. Il repart en avion le 26 juillet, sans avoir rencontré le premier ministre du Canada, Lester B. Pearson.

esprits ont été survoltés. En fait, tu as manqué cette fiesta qui était de première grandeur qui ne peut avoir que de bons effets. Il est très bon que de temps en temps le pommier soit secoué : ce sont toujours les plus mauvaises pommes qui tombent.

Est-ce que Bécasse[6] t'a apporté les robes de nuit style « nouvelle mariée » que je lui ai laissées pour toi la semaine dernière ? Parmi toutes tes fleurs, habillée de dentelles roses et ton œil au beurre noir tu seras un merveilleux tableau vivant : la petite Aurore ressuscitée ! Tes admirateurs seront attendris.

J'irai te voir la semaine prochaine et embrasser tes trois anges protecteurs. Continue à récupérer ta si admirable vitalité.

Je t'embrasse,

Merluche

De Madeleine à Danielle

[Saint-Joseph-de-Beauce, début août 1967]

Mademoiselle Danielle Hamelin
a/s [de] Marcelle Ferron
2057, [av.] Maplewood, app. 9
Outremont

Ma chère petite Noubi,
… pour nous qui ne connaissons rien à la maladie, l'image de Marcelle n'est pas très rassurante et les apparences extérieures qui ne sont rien nous affolent plus qu'une brisure du rein par exemple qui passerait inaperçue pour nous, mais serait mortelle.

Voilà comment je me raisonne depuis cette visite que j'ai faite à Marcelle hier. Cette pauvre Poussière, quel coup elle a reçu ! Je la regardais, souriant stoïquement, lui disant des mots de tendresse et d'encouragement quand elle m'a regardée très attentivement et m'a dit : « Surtout ne sois pas inquiète. » Il y avait sans doute dans mes yeux une détresse que je n'avais

6. Après sa convalescence, Thérèse retourne au nouveau poste que lui ont permis d'obtenir ses grands reportages : documentaliste au Département de démographie, fondé par Jacques Henripin, à l'Université de Montréal.

su camoufler. Qu'elle l'ait perçue et veuille me l'enlever m'a très touchée et surtout encouragée : sa conscience est très éveillée et ses divagations très superficielles.

Chéchette est arrivée. Si tu dois travailler, pourquoi ne viendrais-tu pas nous visiter tout de suite ? Babalou et Diane viendraient plus tard. De toute façon Marcelle est hors de danger et vous ne pouvez pas faire grand-chose pour elle et la Bécasse est si fidèle au poste. J'ai trouvé cette dernière très bien. Il se peut fort bien que les traitements viennent à bout de cette maudite tumeur. Être si brave et si courageuse ça doit bien aider aussi grands dieux !

Si vous avez besoin de quoi que ce soit, sortez sur le toit et criez. J'ai l'oreille tendue.

Je t'embrasse,

Merluche

De Madeleine à Marcelle

[Saint-Joseph-de-Beauce, août 1967]

Ma chère Poussière,

Je devais aller à Montréal ce soir avec Robert qui est parti en avion à la fin de l'après-midi pour revenir cette nuit. Le porte-à-porte se commence dans Duvernay. J'ai hâte de voir si les premiers contacts sont encourageants pour Robert. J'ai failli y aller, la situation de Bécasse me semble si pénible, mais si compliquée en même temps que j'y perds mon latin. Que faire ? Que conseiller ? Comment les aborder ces filles inconscientes ?

Elle a toujours donné raison à ses enfants contre tous les professeurs, contre toutes les formes de discipline – comment peuvent-ils ne pas se réveiller en pleine anarchie. C'est tellement plus positif d'essayer d'éveiller l'esprit critique, en tout cas ça fait moins de dégâts ! Évidemment, ce n'est pas le temps des commentaires ni des analyses, ça ne change rien à la situation.

À moi elle ne se plaint de rien, elle met sous vitrine les bons côtés pour que toutes les deux ensemble nous regardions et soyons rassurées et elle me parle des possibilités de bonheur qu'elle sent encore en elle. C'est à pleurer.

Continue à remonter si bravement ta côte. J'ai bien pensé à toi cette

après-midi. Je suis allée à la clinique de la Croix-Rouge donner du sang et j'ai eu l'impression de rembourser un peu celui qui t'avait sauvée.

J'ai recommencé à travailler. Je fais ce radio-théâtre que l'on m'a demandé. C'est sur l'amitié cette denrée si précieuse et si rare quand on y réfléchit bien. Je pense aussi à toutes les déceptions cruelles qu'elle peut apporter entre autres.

Nicolas n'est pas arrivé malgré notre entente qui ne tient plus dit-il devant une récolte de tabac qu'il faut finir de rentrer. « J'ai donné ma parole, dit-il, je la tiens. » Il a raison, mais j'aurais aimé le voir s'ébrouer un peu dans les parages avant la rentrée.

J'espère qu'enfin tu as reçu la lettre du ministère. Faudra l'encadrer comme un trophée de course à obstacles en plus d'une reconnaissance de ton talent, évidemment.

Je t'embrasse,

<div align="right">Merle</div>

Je m'en vais au lit partir mes moteurs pour ce pauvre Robert qui va rentrer exténué. Tu verras, avec cette nouvelle direction que tu veux donner à ta vie, tu vas c'est certain « lever » cet homme calme, solide, profond qui remplacerait si avantageusement tes béquilles et dont tu as toujours gardé la nostalgie tout en roulant toujours à folle allure.

Je t'aime beaucoup,

<div align="right">Merle</div>

Je me relis : quelle syntaxe grands dieux ! : jette au plus vite.

De Marcelle à Madeleine

[Montréal, le 9 septembre 1967]

Samedi
Mon cher petit Merle,
Je reçois ta longue lettre. Je voulais t'écrire, mais avec l'aide de Danie, je range les gouaches, réorganise la maison. Il me semble que je range mon passé qui s'est détaché de moi comme une vieille peau de serpent. C'est évidemment en relation (cette attitude) avec l'accident, mais le lien rationnel m'échappe. Chose curieuse, je suis follement heureuse. Le métro y est pour quelque chose (rien reçu encore, mais M. Goethals ayant téléphoné

à Chouinard, de la part de Saulnier-Drapeau, on lui a dit que tout était dans le sac), car il me semble qu'en vieillissant les angoisses d'argent me deviennent insupportables. Et je suis très fière de mes filles qui ont été plus qu'adorables. Diane a été acceptée aux Grands Ballets, elle travaillera aussi avec Jeanne Renaud – ira l'an prochain au Conservatoire pour la flûte (cette année, elle aura le prof[esseur] de Mouton).

Danie, elle, avec son humour et sa maturité m'enchante – Babalou a tendance à glisser vers l'éparpillement – re : discipline, elle devra respecter celle que j'instaure dans la maison sinon : Baie-Comeau[7]. C'est un moyen de pression que n'a pas la Bécasse – mais il me sera impossible de faire le gendarme et je n'en ai aucun goût.

Tu sais que je suis définitivement engagée pour Québec = professeur régulier[8]. Ce qui m'imposera une discipline et me tiendra dans un milieu de recherche – possibilité de cours, de documentation, stimulant le contact avec les jeunes, obligation de formuler, etc., etc.

Enfin, je compte travailler comme une dingue.

Tu as raison au sujet de la Bécasse – mais il me semble que Simon et Claudine pourraient prendre la situation en main. Avertis de la gravité de la situation, je crois qu'ils sauront réagir.

Bécasse vient de passer avec Claudine. Ça va mieux…

Jacques est venu, charmant. Il semble que les contacts qu'il a à l'hôpital lui font un grand bien moral[9]. Imagine la solitude où il se trouvait. Il dit lui-même avoir beaucoup changé – m'a parlé d'une nouvelle que tu viens de publier qu'il a beaucoup aimée. J'espère que vous allez vous réconcilier. Depuis mon quasi-passage dans l'au-delà, j'ai l'impression d'y avoir laissé toute mon agressivité. Est-ce la faiblesse ? Ou que cette agressivité ne va plus se manifester de la même façon. En tous les cas je n'ai jamais tant ri. Il me semble que nous ne participons pas aux vraies luttes du monde, aux sérieuses, et que notre situation de cousins exploités, mais riches, des Américains est loufoque.

7. René Hamelin pratique le droit à Baie-Comeau.

8. Marcelle enseigne à l'École d'architecture de l'Université Laval, à Québec, de 1967 à 1988.

9. Jacques exerce sa profession médicale à l'Hôpital psychiatrique Mont-Providence à Rivière-des-Prairies de 1966 à 1967.

On a fait une réception[10] aux poètes du monde entier – aucun poète canadien-français, ayant un certain poids, Giguère, Hénault, Lapointe, n'était invité. On ne voit pas ça dans les pays sous-développés. L'expression artistique, la culture est la seule richesse que nous ayons et on essaie de nous l'enlever. Je me prépare pour aller à Prague. Je me lance dans une fonderie de verre – avec un copain. T'en reparlerai. Enfin, j'aurai une vie si remplie par mon travail qu'elle se terminera sans que j'aie le temps de réaliser que je l'ai finie seule – si elle doit finir seule. Au fond on ne peut pas tout avoir – vivre comme je vis et filer l'amour.

Je t'embrasse,

Marce

De Madeleine à Marcelle

[Saint-Joseph-de-Beauce,] septembre [1967]

Ma chère Poussière,
Un tout petit mot bien que j'aimerais t'écrire une lettre de quinze pages. Nous nous verrons le 18. C'est à ce propos que je viens d'avoir une idée d'agence Cook. Voilà : nous allons à Montréal le 18 et y retournons le 22 sept[embre]. Alors si ça vous plairait à Noubi et à toi de renifler un peu de campagne et la forêt pendant qu'il fait encore beau, vous venez avec nous le 18 et retournez avec nous le 22. Nous avons couché à Saint-Zacharie la nuit dernière…, il y avait ce matin une gelée argentée dans le soleil levant qui était à classer dans la colonne : vaut le détour ! Nous avons fait un merveilleux voyage à Sept-Îles. Les ouvriers commencent à s'identifier avec le NPD. Très encourageant. Nous sommes allés encore une fois sur les lignes de piquetage. Tu sais je juge, avec toutes ces expériences politiques, de moins en moins en gosse de riche. J'ai porté un jugement qui paraît faux à propos de P. Dans le fond c'est une rancune de femme amoureuse qui a fait explosion et je la trouve fort tenace depuis tout ce temps qui est passé. Je ne peux pas oublier qu'elle acceptait que je la reçoive, qu'elle cherchait à se faire amie avec les miens tout en cherchant par tous les moyens (c'est toi qui me l'as dit) à m'enlever Robert. Je clos le dossier.

10. Il s'agit sans doute d'une réception dans le cadre d'Expo 67.

Ah ! oui, Jacques. J'ai réalisé encore une fois l'autre soir en rencontrant le Mout combien je m'étais ennuyée d'eux. Nous nous rencontrons c'est déjà quelque chose. Je suis venue bien près souvent de lui écrire, mais j'ai une sainte frousse que les coups recommencent et ils ne vont sans doute pas manquer parce qu'il ne doit pas être plus d'accord qu'avant avec le rôle politique de Robert. Moi tu sais je ne suis pas courageuse pour deux sous. J'ai fini mon radio-théâtre. Je pense que ce n'est pas mauvais.

Tu me feras penser de te raconter mon retour de Sept-Îles. Avec ce bouquet de fleurs séchées dans les bras, lequel bouquet se met à exploser de pollen…

Ma santé est bonne, mais mystérieuse : à Sept-Îles ma robe de l'an dernier était trop grande, mais mes souliers qui l'accompagnent trop petits ! Au 18. Réfléchis à mon projet.

<div align="right">Merle</div>

Robert s'occupe de lire le contrat et t'en reparlera.

De Madeleine à Marcelle

[Saint-Joseph-de-Beauce, octobre 1967]

Ma chère Marcelle,
J'ai passé la fin de semaine avec cette chère Bécasse…

Et elle m'a dit à peu près ceci : « Je ne comprends pas que vous soyez agressives envers mes deux filles, moi, je n'ai absolument rien à leur reprocher. Je leur ai dit d'ailleurs de ne pas prendre en importance les remarques que vous pouvez leur faire. Elles peuvent vous paraître étranges quelquefois c'est parce que ma maladie les a traumatisées, parce qu'en somme c'est pour elles que ce fut le pire. Si elles se sont entourées de bruit, de désordre et d'amis c'était pour se rassurer. Si elles sont brutales avec moi c'est normal, elles ont plus de mal que d'autres à s'arracher du flanc de leur mère », etc.

Elle dit : « Je sens bien que c'est par affection que vous faites tout ça, mais je ne comprends pas ce que vous désirez. Mes filles ne peuvent compter sur personne dans ma famille et c'est ce qui est important. » Ces deux filles sont deux êtres d'exception, si elles agissent de façon quelquefois incorrecte c'est de sa faute à elle. Il faut être douces, agréables avec elle, ne pas la contredire trop et ne pas se mêler de sa vie avec ses enfants.

Je t'embrasse,

Merluche

Elle vient de venir dîner, elle était joyeuse et tout à fait sereine.

Vendredi
Ma chère Pous.,
Je n'ai pas eu le temps de terminer cette lettre écrite en vitesse lundi dernier où je te donnais pêle-mêle mes impressions de la fin de semaine. Je me résume : je pense qu'il faut être très présent dans son paysage sans essayer de déplacer un brin d'herbe.

Chéchette et Nic ont trouvé l'autre jour Diane très chic et très élégante. Elle va être très belle je pense. Je t'embrasse.

De Madeleine à Marcelle

[Saint-Joseph-de-Beauce, novembre 1967]

Ma chère Marcelle,
Je suis comme papa qui disait : Je suis fatigué, montons nous coucher. Depuis une semaine je suis complètement dégonflée, je voudrais que tout le monde se repose.

J'ai appris que tu passerais des vacances très économiques grâce à Marcil qui vous passe Saint-Calixte, alors j'ai pensé que ça ne serait pas extravagant que tu te paies un billet d'avion pour la Martinique vers la fin de janvier. Nous avons loué une maison pour un mois. Du 15 au 30, Paul et Bobette viendront nous rejoindre et puis le 30 janvier tu pourrais nous arriver avec Bécasse pour l'autre quinze jours. Ça ne vous coûte rien pour le logement et pour la nourriture vous pourrez grimper aux arbres. Je suis certaine que ça vous ferait un bien immense toutes les deux de pouvoir recharger vos batteries au beau milieu de l'hiver. Discutez-en. Comme je dis à Bécasse, c'est plus compliqué aller à la Martinique que de prendre l'autobus pour Sainte-Ursule, c'est-à-dire non, ce n'est pas plus compliqué seulement il faut acheter son billet d'avance. Est-ce possible ? Réponds-moi. J'attends Paul pour le choix du tableau. Robert redescendra l'autre mercredi.

Je t'embrasse,

Merluche

De Marcelle à Madeleine

[Montréal, le 7 décembre 1967]

Mon cher petit Merle,

Ta phrase de papa m'a fait bien rire. J'ai appelé Monsieur Johnson[11] très en retard = il était 9 h ½. Je m'excuse, mais j'ai la mémoire souffreteuse. Pour la Martinique, j'accepte, je trépigne de joie – grande parlotte avec la Bécasse qui avait décidé de ne pas venir. J'ai sorti mon « prêchi-prêcha » sur la vie, la mort, etc. Enfin, j'espère qu'elle va venir d'autant plus qu'elle n'a pas de raisons sérieuses. Elle n'a pas dit non.

J'ai calculé et recalculé mon budget. Je vais m'arranger pour vivre avec mon professorat. J'ai appelé au Conseil des arts, on semble s'intéresser à mes projets – la tête est en ébullition.

Le moral est très bon – mon régime est suivi à la lettre[12]. J'imagine que c'est un peu comme face aux tortures. C'est un blocage.

Vous êtes des amours pour la Martinique. Ça va me faire un bien immense.

Je me couche.

Demain on commence le travail de recherche – très excitée.

J'ai failli aller vous voir avec Johnson l'autre jour en rentrant de Québec – mais je ne savais trop. Baisers. Baisers,

Marce

Merci bien pour les sous. J'espère que je n'ai pas déjà remboursé ?

11. Marc-Aurèle Johnson, de l'entreprise Superseal, où Marcelle fabrique ses verrières.

12. À la suite de son séjour à l'Hôpital de St. Mary, Marcelle a contracté une hépatite. De plus, elle découvrira plus tard qu'à cause de la grève des radiologistes on l'a laissée sortir sans s'assurer de son bon état de santé.

1968

De Madeleine à Marcelle

[Saint-Joseph-de-Beauce, février 1968]

Ma chère Marce,

Je perds deux jours puisque Robert avait pour mission à Montréal de te téléphoner. Il est revenu bredouille : tu n'as pas le téléphone. Ça me surprend. Comment peux-tu vivre sans ta troisième oreille !

Pourquoi tu ne viendrais pas à Pâques avec Bécasse si elle ne va pas à Saint-Calixte ou à Saint-Alexis[-des-Monts], tu pourrais amener Diane et Babalou, si elle veut. Si elle ne va nulle part peut-être que ça lui plairait de venir passer la fin de semaine. Toi tu es toujours invitée tu le sais, mais de toi je ne suis pas inquiète, tu vaux deux adultes attelés en double tandis que la pauvre Bécasse ! Robert me rapporte de Chéchette qu'elle ne va pas mieux. « Chéchette, dit-elle, est-ce qu'il est l'heure que je retourne au travail ? » Exactement comme avant son opération, dit Chéchette bouleversée. Alors si à Pâques elle est pour passer la fête dans son troisième… Je vous enverrai chercher par Gaston si vous voulez. Appelle-moi lundi sans faute, lundi p. m. ou lundi soir, je reviendrai de Rimouski lundi midi sans faute. Voyage que j'avais refusé. Je viens de changer d'idée. Hop ! La valise et au diable d'être sage.

Je t'embrasse,

Merluche

De Marcelle à Madeleine

[Montréal, le 27 mars 1968]

Mardi
Mon cher Merle,
Je déménage jeudi[1]. Je travaille, travaille.

Pourrais-tu me faire photographier en diapositives la verrière de l'extérieur, avec vue sur la maison ?

J'ai hâte d'aller vous voir.

Je pars étudier à Columbia et Boston. Vous verrai en rentrant – tout va au mieux – seule ma carcasse a de la difficulté à suivre. T'appellerai de Québec lundi.

Baisers à tous deux,

Marce

De Marcelle à Madeleine

[Saint-Lambert, avril 1968]

Mon cher petit Merle,
Aujourd'hui pas d'usine – alors je suis dans les « tous travaux ». D'une main, je peinture les chiottes, de l'autre, je raccourcis mes jupes pour Paris, je trie la correspondance, etc., etc.

Voilà, peux-tu demander à Monique si ça ne l'embêterait pas de louer mon appartement ?

Elle me donnerait 250 $ par mois, soit pour juin, juillet et août.

Si elle le loue 400 $ par mois, elle garde la différence. Si je n'ai pas le métro, je sens venir une période de fauche. Remarque que je considère que le destin me le doit ce maudit métro… Alors il faut que je coupe les dépenses.

J'habiterai l'atelier en juin et après, balades avec les enfants.

Veux-tu aussi demander à Robert de me téléphoner vendredi – ou quand serait-il possible que je l'appelle – ou samedi matin ?

1. Au 369, avenue Walnut, à Saint-Lambert.

Je crois que Bécasse et moi avons le même problème, nous sommes incapables de vivre sans amour. De là vient la fragilité du mécanisme.

Tu as l'air en bonne forme morale.

Baisers,

Marce

Excuse l'allure chevrette de ma lettre, mais je suis à mon rythme petit galop.

De Madeleine à Marcelle

[Saint-Joseph-de-Beauce, avril 1968]

Ma chère Marce,

Je relis ta dernière lettre « genre chevrette » et reste encore une fois bloquée sur le paragraphe qui me bouleverse : Bécasse et moi nous sommes incapables de vivre sans amour. « Pauvre petite Marcelle ! dit Robert apitoyé, je me demande si je ne devrais pas aimer les trois. Oui, de toutes façons au bout d'un an il n'en resterait qu'une, les deux autres seraient mortes ! »

Blague à part, nous sommes des femmes pour faire partie d'un couple. Oui, je suis en bonne forme morale, mais as-tu déjà pensé à ce que je deviendrais à vivre ainsi dans ce petit village si je n'avais pas l'amour de Robert qui merveilleusement se cristallise. Nous finirons nos jours comme Benjamin et Victoria.

Et pourtant il continue à intriguer les gens, il est si libre de manières. Quand Louise était à Québec et que Robert était à la cour, il l'amenait dîner ou prendre un verre. Même chose à Montréal avec Fabienne, ce serait comme ça avec Bobette ou avec toi. Je suis certaine que dans l'organisation des femmes de Duvernay[2], une couple d'organisatrices en chef vont tomber amoureuses de lui ! Cher amour !

D'après les lois de la probabilité vous êtes mûres toutes les deux pour croiser un autre amour. Sois attentive, plus on vieillit plus les êtres de qualité passent inaperçus parce qu'on ne doit plus les repérer comme à vingt ans par un serrement au ventre.

2. Robert Cliche est candidat pour le NPD dans la circonscription de Duvernay lors des élections fédérales générales de juin 1968.

J'ai peur de ne pas te voir avant ton départ pour Paris, nous avons un agenda surchargé pour avril et mai. J'imagine que tu comptes les jours, Noubi, les copains, les coins familiers, une routine de dix ans. Louise m'a écrit la semaine dernière : « Les bourgeons éclatent, il fait chaud je me promène au Bois. » À ta place j'en aurais la fièvre.

Fais un merveilleux voyage. Si tu peux partir avec le métro dans ta poche ! Je t'embrasse.

Si tu savais comme j'aime avoir les enfants en vacances comme ces jours-ci. Ils sont devenus si gentils. Tu me mettras sur ton programme de balade avec tes filles cet été. Robert t'embrasse. *Next* : Paris !

Merluche

Je voudrais acheter une gouache de la période Otto Bengle.

• Le 8 juin 1968, Thérèse Ferron Thiboutot
meurt à l'âge de quarante ans. •

De Marcelle à Madeleine et Robert

[Paris, le 20 juin 1968]

Mes chers,
Je me promène avec un petit radar, qui, en toute humilité, fonctionne mieux que le téléphone. J'ai essayé de joindre vos amis de Paris. Pas de réponse, alors je n'insiste pas. Je me trouve un soir sur la place Saint-Marc à Venise. Vient s'asseoir à la chaise voisine un homme réunissant plusieurs des qualités qui me font frémir. La conversation s'engage, se développe. Me voilà enfourchant mes chevaux qui me ramènent au Canada.

Ah, dit-il, j'ai un ami au Canada, il s'appelle Luc Durand[3] – et lui c'est F. Je dois passer à son atelier dans le Midi.

3. Luc Durand, architecte.

J'ai aussi rencontré avec mon petit radar Bellegarde, un peintre que je connais depuis des années, il travaille avec Dr Tomatis sur la couleur, que je rencontre en rentrant à Paris avec Dr Leicher de Bali. Enfin, je dois aussi passer le voir à sa campagne. Finalement la France reste passionnante.

Je démarre lundi avec le directeur de toutes les verreries tchèques.

Est-ce que l'on me fera voir la recherche, j'en doute, mais inutile de te dire que ma passion pour le verre prend des proportions démesurées.

Avec les Tchèques le contact est formidable. Les femmes sont belles avec finesse et expression – elles n'ont rien du style *Max Factor* – elles ressemblent beaucoup à la Canadienne française comme type, en plus libre, sans aucun dévergondage.

L'architecture : du tonnerre ! Ce pays a une telle activité artistique et intellectuelle que c'est suffocant.

Un million [d'habitants] et 30 théâtres qui fonctionnent. Les artistes ont à eux galeries, terrasses, restaurants, etc. Je vous raconterai. Avec les hommes tchèques, il y a un fluide.

Mon sang nomade est heureux et ma petite tête aussi. Que cette vieille Europe me passionne.

Re : politique – très curieux.

De Marcelle à Madeleine

[Prague, le 11 juillet 1968]

Mon cher petit Merle,
Je suis à Prague. Il est 8 a. m. Je prends mon petit déjeuner en attendant le directeur de toutes les verreries tchèques. Prague est une splendeur – 1 million de personnes – et 36 musées – 30 théâtres qui fonctionnent sans arrêt – le Musée de sciences naturelles est extraordinaire – enfin ce pays me plaît – entre moi et les Tchèques « ça colle ». On ne voit pas de gens saouls (ne t'inquiète pas, je n'ai jamais été aussi sobre), misérables, enfin sur le plan politique il y a des problèmes, je vous raconterai[4].

4. Marcelle se trouve en Tchécoslovaquie pendant le Printemps de Prague (du 5 janvier au 21 août 1968), tentative de libéralisation du régime menée sous l'égide du Parti communiste tchécoslovaque (PCT). Elle quitte la capitale avant la date prévue sur les conseils d'un ami qui craint une réaction de Moscou. Heureusement, car son péricarde est déchiré

J'habite chez un ingénieur d'État – un amour – de lui j'apprends beaucoup de choses. J'irai dans la Beauce en rentrant – j'ai tellement de choses à vous raconter. Dani est partie pour « un tour » de Méditerranée, ce qui comprend le Liban, [l']Égypte, etc.

Impossible de savoir si Robert a été élu. On a parlé ici de la bagarre des séparatistes et que Trudeau était au pouvoir.

Il me semble fuir Bécasse et j'ai un peu honte – merci pour les photos. Dès que je pense à sa mort, les « glouglous » me reprennent. J'irai dans le Midi de la France, chez Nina, pour me retaper le système nerveux. Au fond, la croyance en l'âme, ou électricité, ou etc., me consolerait, car j'aurais l'impression de pouvoir bavarder, lui écrire.

La mort me dégoûte – surtout dans son cas.

Vu l'ancien ghetto – là, ça prend des proportions affolantes.

Plusieurs jours ont passé.

Je trotte comme une folle. La Tchécoslovaquie m'offre une bourse de travail avec logement à ma disposition. Que je suis ignorante. La seule chose c'est mon œil et un sens plastique assez poussé et perspicace.

Enfin je veux boucler ma vie – elle a démarré dans les tracas et le fouillis. Je veux la finir dans la précision et la clarté. Il va falloir que je mette les bouchées doubles.

Je suis inquiète de Jacques. J'espère qu'il ne va pas faire d'excentricité.

Je te souhaite une bonne fête. Ça me fait plaisir de vous savoir heureux, mais depuis cette mort il me semble que tout est si fragile que si je m'écoutais je mourrais de terreur. Pas pour moi, mais pour les êtres que j'aime – moi, actuellement je suis heureuse. C'est un style de bonheur un peu spécial, mais c'est le seul que je puisse vivre. Je me rends compte que la solitude est une espèce de vice chez moi – enfin.

Je me promène de professeur en professeur. Que ce peuple est fin et compétent – rien de ce que j'avais prévu ne semble cadrer avec la réalité. Comme on dit : les voyages forment la jeunesse. Une interprète (six

– ce qui cause les « glouglous » qu'elle mentionne dans la lettre – et elle se retrouvera à l'hôpital de Neuilly, en France, avant de séjourner à l'Hôpital américain, situé dans la même ville, du 8 au 25 août 1968. Elle frôle la mort.

langues, très cultivée) m'a dit hier : « Madame vous êtes plus communiste que moi » – et là-dessus a enchaîné une conversation très passionnante.

Grands baisers,

Ferron

De Marcelle à Jacques et Madeleine

Hôpital – Paris, [septembre 19]68

Chers Mouton et Jacques,

Je suis ressuscitée définitivement. Je viens de passer un questionnaire pour les annales médicales, sur mes antécédents, sur mon extraordinaire (c'est l'hôpital qui le dit) résistance.

Alors là, ce fut la rigolade, mes séjours à l'hôpital se calculant en années, ma carcasse portant trace de fort anciennes luttes. Je leur laisse tirer leur conclusion – mais ce que l'on ne peut dire à des médecins, c'est ceci.

Mon corps, je m'en fous. La mort est une personne impressionnable qui a sa propre logique. Elle sait que je suis en extase devant la vie. Elle sait aussi, qu'en ce qui me concerne, je n'aime pas la vie en dilettante – que je n'ai pas fait la boucle – et ça j'y tiens plus que tout. Ma vie est un fouillis, un gargantuesque désordre où la seule continuité a été ma peinture. Je veux terminer en force – maître de mes moyens – politiquement entre autres, avec des positions plus radicales. Je veux faire des recherches sur la couleur. (J'ai fait ici du très bon boulot.) Je veux préciser mes idées et me battre à mort pour elles.

Pour moi, ces réalités ont une puissance qui dépasse de loin celle de la rate ou autre objet aussi ridicule.

J'ai hâte de vous parler des Tchèques. Quel peuple ! Les Russes sont des lourdauds. Jamais les Tchèques ne leur pardonneront autant de tartufferie. Des artistes ont été mis en prison. Quand je pense que nous discutions ouvertement de tout ça. Les Tchèques, c'est un peuple que l'on aime – tout simplement. Vicille culture, fin, lettré, sur un million de population à Prague, il y a 34 théâtres qui fonctionnent sans arrêt – et où *tout* le monde va. On est loin de la Place des Arts. Ils m'ont offert une bourse. Premier Canadien à qui c'est offert. Ça m'a fait un grand plaisir, *venant d'eux*. Enfin, j'espère que les moujiks staliniens vont décamper.

Baisers aux Bagnolet[5]. Que le grand Ferron se tienne tranquille. Dire à la petite Chaouac de ne pas envoyer d'amis à l'appartement de Dani. Je lui en reparlerai. Bons baisers de ma vieille France que j'adore.

Excusez les fautes – ma tête en a pris un coup, elle aussi.

De Marcelle à Jacques et Madeleine

[Saint-Joseph-de-Beauce, le] 2 nov[embre] 1968

Cher grand fou,

Ce n'est pas pour rien que tu m'appelles la vieille ; quelquefois je me sens ton aînée.

Tu as une facilité pour te faire des tours de passe-passe qui m'enchantent et que je retrouve chez beaucoup de Canadiens français sous diverses formes. Et ce qui ne rentre pas dans le filtre de ta vision, eh bien, c'est très simple, ça n'existe pas. C'est sans doute un signe de personnalité, mais c'est fort dangereux et il me semble à surveiller. [Par] ex[emple] : Bachelard, c'est un pas drôle, un pas sérieux, un con, quoi ! Et je constate que tu ne l'as pas lu. Tu te bases sur quoi pour porter un jugement aussi définitif ? Sur quelques esprits universitaires qui sont souvent très constipés. Je vais le relire pour voir si mes jugements intuitifs et quelque peu brumeux de [19]48 avaient quelque valeur.

Comme je l'écrivais à Dani, quelle famille ! Toutes les époques s'y chevauchent, deux NPD, deux MSA[6] (Moute et moi) et les deux autres écrivent l'histoire. L'un se promène avec Chubby Power[7], l'autre avec les barons canadiens ; le temps est cul par-dessus tête et vice versa et tout ce monde a l'impression de vivre de la façon la plus simple. Bobette et moi, les manuelles[8], cheminons d'une façon plus pragmatique.

5. Surnom donné à Robert Millet.

6. En octobre 1968, le Mouvement souveraineté-association (MSA) prend le nom de Parti québécois et devient la principale force indépendantiste en ralliant les adeptes du Rassemblement pour l'indépendance nationale (RIN) et ceux du Ralliement national (RN).

7. Charles Gavan Power (1888-1968), joueur de hockey devenu militaire, puis homme politique fédéral, était surnommé « Chubby » Power.

8. Monique Bourbonnais-Ferron est céramiste.

Comme je disais à l'usine, je vais faire alterner recherche et réalisations ; soit en d'autres termes ; un engrais, une carotte, un engrais, une carotte, tu vois où je pousse l'amour de la nature.

L'amour de la nature me pousse encore à vouloir en posséder ; pas pour le fric, car j'ai la ferme conviction d'être vouée aux problèmes financiers, pas de doute…, mais bien pour une sorte de plaisir d'enracinement. Quand on cesse d'être vagabond, on ancre.

Chère Moute,
Qu'est-ce que tu penses de mon projet que nous pourrions réaliser à deux ? À deux pour une raison de fric, mais surtout pour une raison charme et utilisation.

LE VOILÀ

J'ai vu dans Dorchester[9] des fermes abandonnées, avec de très belles maisons en bardeaux et dépendances assez grandes pour y caser la jeunesse. En plus « vue imprenable » comme disent les Français. Ce pays est aussi beau que le Nord, en plus vaste et plus serein. Ces terres sont déboisées. Alors voilà le hic. Nous reboisons au maximum 300 $ chacune. Ces terres se vendent 2 000 $ à 3 000 $. Les taxes sont de 70 $ par an. Et nous voilà dotées d'une forêt, d'un lieu de méditation (où le grand Ferron pourrait écrire en toute tranquillité et où nous pourrions passer des vacances peu coûteuses et si poétiques à étudier le chant des moineaux…). Blague à part, les enfants dans dix ans apprendront à couper le bois. Comme dit le grand Mao, le travail manuel est nécessaire aux intellectuels et si les enfants ne veulent pas y venir, je t'assure que je me mettrai à la *chain saw*. Nous pourrions avoir un « fun » fou là-dedans et beau ; alors là pour la beauté tout y est ; pas un chat autour, car les paysans mourraient sans doute de faim, et des arbres ma chère, et puis l'hiver as-tu pensé à la neige ? Pas de doute il y en a. Cette idée qui semble peu réaliste est fort prudente ; ce climat est terrible pour les rhumatismes, non je me trompe malheureusement c'est trop haut ; c'est près de la rivière qu'on tord.

9. Le comté de Dorchester est un comté municipal ayant existé entre 1855 et le début des années 1980. Son territoire est maintenant compris dans la région administrative de Chaudière-Appalaches.

Le moral est très bon. Plus je crève plus je suis gaie. Hâte d'avoir tes impressions MSA. Dès mon retour à la vie, j'embarque sérieusement pour travailler dans ce PQ. Et que ça saute !

Bons baisers de la quasi-Russie,

<div align="right">Marce</div>

La Beauce m'enchante, on y trouve de vrais poètes occupés à planter des choux.

Mes bonjours aux Bagnolet.

Voudrais-tu donner à Paul les négatifs des photos de Bécasse pour qu'ils soient agrandis (message de Merluche).

1969

De Madeleine à Marcelle

[Saint-Joseph-de-Beauce, le 7 janvier 1969]

Ma chère Pousse,

Robert a été bien attendri de la dédicace. Je suis mandatée pour te remercier en attendant qu'il le fasse lui-même. Le jour de l'An a été assez mouvementé avec cette tempête qui a transformé des convives en pensionnaires. Il y avait tout de même un avantage à recevoir puisque nous avons été les seuls à coucher dans nos lits et les seuls à avoir sous la main nos brosses à dents.

J'ai gardé la gouache aux reflets dorés. Je la descends à Québec cette semaine pour un encadrement somptueux. Merci beaucoup. Chéchette descend les autres. Nicolas attend ton téléphone.

Il faudrait que tes filles travaillent l'été prochain. C'est très formateur je t'assure, ça met de l'acier dans la colonne vertébrale. Évidemment c'est plus agréable de penser à eux en les sachant en voyage, à se distraire et s'instruire, mais je pense qu'il ne faut pas se le permettre trop justement à cause du danger de marshmallow. Je suis contente que tu t'occupes de Claudine, Bécasse me l'avait confiée et je me sentais coupable de ne pas m'en occuper. D'abord je ne pouvais pas forcer sa sympathie et puis, je vais te paraître odieuse, mais je peux difficilement lui pardonner sa dureté envers Bécasse. Pas encore.

Rationnellement j'accepte tout, je comprends, mais émotivement je rue. C'est enfantin pour une femme de quarante-cinq ans.

Nous descendons cette semaine à l'archevêché de Québec commencer nos recherches pour notre travail historique. Ça va être passionnant. Je relis

La Charrette[1], il faut deux lectures pour passer au travers du sabbat et voir ce qui s'y passe réellement. C'est un livre très riche, très complexe littérairement avec des morceaux extraordinaires qui se détacheraient facilement de l'œuvre sans en être amoindris. Comme je lui écrivais tantôt, il y a plusieurs thèses de littérature à décortiquer le sabbat. C'est un écrivain de tout premier ordre, ce cher farfelu. J'ai trouvé l'endroit pour ériger son monument comme le voudrait Martel[2]. Nous irons en janvier à Montréal. Je t'appellerai en arrivant. Chéchette doit t'apporter le dernier *Maclean*. D'abord il y est question de Jacques, un peu de Robert, et d'un nommé Pierre Corneille que tu devrais essayer de rencontrer. Lis aussi l'article de Fernand Dumont[3] sur les CÉGEP. Très satisfaisant.

Je t'embrasse ainsi que Robertino,

Merluche

Reçu ton livre. J'en ai lu une partie. C'est sérieux et savant. Toutes femmes de pharaons qu'elles étaient, il n'y en a pas comme les sœurs Ferron.

Robertino embrasse la Fauvettino,

R

De Madeleine à Marcelle

[Manicouagan 5, le 20 janvier 1969]

[*Écrit sur une carte postale de Manicouagan 5*]

Je compense pour la sobriété de mes vœux par la majesté de la Manic. Hier en raquettes dans les bois de Saint-Zacharie, j'avais vingt ans. Aujourd'hui, j'en ai quatre-vingt. Ce qui prouve qu'il est difficile d'avoir quarante ans.

Mes meilleurs vœux. Je t'embrasse et t'envoie aussi l'affection de Robertino.

Merle

1. Jacques Ferron, *La Charrette*, Montréal, Hurtubise HMH, 1968. Il dédie cet ouvrage à la mémoire de sa sœur Thérèse.

2. Réginald Martel (1936-2015), critique littéraire à *La Presse*.

3. Fernand Dumont (1927-1997), sociologue, professeur, essayiste et poète.

De Madeleine à Marcelle

[Saint-Joseph-de-Beauce, août 1969]

Ma Chère Marcelle,
Chéchette est revenue, splendide, épanouie, émerveillée d'avoir rencontré des peuples civilisés et traversé des pays où la beauté est respectée. Elle t'appellera vendredi en retournant à Montréal. Noubi est bien, Chéchette ne l'a pas revue en repassant par Paris parce qu'elle n'était pas revenue de l'île Jersey. Chéchette a bien aimé la douceur de Christian[4], son intelligence, elle a eu avec lui, a-t-elle dit, de longues et intéressantes conversations. Elle te racontera tout ça. Tu n'as pas à t'inquiéter. C'est une femme de vingt-quatre ans Noubi, bohème, vagabonde, merveilleuse. Il faut que tu l'acceptes ainsi et lui laisses suivre son chemin en lacets, sans but ni retour prévu. Laisse-les se débrouiller seuls, voilà ce que tu peux faire.

Ta vie s'organise d'une façon idéale. Tu n'auras plus qu'à produire. N'oublie pas la carte du génie dans le tarot de Lise.

Je viens de revoir une critique de *La Fin des loups-garous* parue dans la revue de l'Université d'Ottawa. Après avoir reproché à mon roman d'être une thèse réformiste et à mon personnage de parler trop avec mes idées à moi, il parle « d'un livre remarquable. L'auteur sait écrire. Elle est née intelligente et critique, etc., etc. ». Et me voilà toute revigorée, prête à travailler comme une forcenée le 9 au matin. J'ai une mentalité de première de classe. C'est affreux.

Je t'embrasse,

M.

De Marcelle à Madeleine

[Saint-Alexis-des-Monts,] sept[embre 19]69

Samedi
Mon cher petit Merle,
Je suis à Saint-Alexis[-des-Monts] – seule – Jacques a passé deux jours à lire le journal de Bécasse – nous avons bavardé comme depuis longtemps on ne l'avait pas fait. C'est décidément « un homme de qualité ». Et puis,

4. Le compagnon de Danielle.

tu le connais, deux jours sans sa cave et ses écritures et la famille, il s'ennuyait et est reparti – me voilà, sans voiture, seule ici comme il y a vingt-cinq ans. Dani bébé – n'y est pas, mais y sont ce que j'ai acquis pendant tout ce temps.

Ce remue-ménage du passé à partir du journal m'a un peu secouée. Je me rends compte que dans *un sens* ça me serait assez égal de crever, mais d'une façon paradoxale il me semble avoir enfin pris conscience des eaux sur lesquelles je dois naviguer et auxquelles j'ai tout sacrifié, en aveugle, mais avec un solide instinct. Dans un sens ma vie est finie et dans l'autre elle commence.

J'étais crevée, c'est pour ça que je ne t'ai pas répondu avant – merci pour le livre des Hamelin ; ça fait du bien aux petites de voir qu'il n'y a pas que la grand-mère stupide dans le paysage : de très beaux hommes ces Hamelin, mais je me demande si je me serais entendue avec l'un deux ? Peut-être avec ceux qui ont le nez long et l'œil inquiet, car en général, Dieu qu'ils ont l'air autoritaire – et puis il y avait bien des curés dans cette famille. Les femmes en général sont moches – la grand-mère aussi – sans doute tous des coureurs, etc., qui voulaient s'équilibrer par des vertus froides. Aucun ne respire le bonheur.

Mes filles auront à se débrouiller avec cet héritage et le nôtre. Je t'assure que je veille avec attention au gouvernail – il y a grands progrès.

À propos de Nic [...] – il ne faudrait pas qu'il devienne amer. Si on ne croit pas aux hommes c'est soi qu'on nie. Les hommes sont tellement transformables et par contre, les sociétés si peu et si lentement.

Je vais donner beaucoup de cours à Québec. Cette année, je m'installe dans un motel avec sauna et piscine. Le Clarendon est démoralisant et il faut soigner ma bête.

Le groupe Création[5] est lancé – ce sera une belle machine. Le fric pour le faire fonctionner tombe à profusion. C'est étrange. Je me suis rendu compte que deux organismes puissants (les architectes et le Centre de recherche en sciences du Québec, essayaient le même truc sans résultat) n'ont pas réussi, peut-être parce qu'ils se laissent embourber par des considérations qui, sous prétexte de ne pas être utopiques ne sont pas réalistes. Je mise loin et risque, mais c'est bougrement appuyé sur une nécessité.

5. Marcelle Ferron fonde, avec d'autres artistes, le groupe Création dans le but de coordonner la recherche artistique québécoise.

Il n'y a pas à dire, c'est silencieux ici. Je crois que je vais me coucher, milieu idéal pour devenir alcoolique. Je pense à Papa dans sa grande maison…

Je vous embrasse tous les deux,

Marce

1970

De Madeleine à Marcelle

[Saint-Joseph-de-Beauce, avril 1970]

Ma chère Poussière,
Bravo, bravissimo – Fauvettino ! C'est une éclaboussante splendeur que cette rétrospective[1]. J'étais fière, j'avais envie de rire d'une façon béate. Est-ce que tu vends tes vieux tableaux ? Il y en a quatre de la même veine…

Nous allons sur l'Île aux Grues samedi après un détour jusqu'à Rivière-du-Loup où Robert tiendra une enquête vendredi soir. Ne vends pas non plus un tableau 45 : pavots noirs sur fond rouge sans m'en parler, veux-tu[2] ? Viens passer une fin de semaine quand tu le pourras.

Je t'embrasse,

Merle

1. *Marcelle Ferron, de 1945 à 1970,* Musée d'art contemporain (Montréal), du 7 avril au 31 mai 1970.

2. Il s'agit de *La Vie en fleurs entre mes cils,* tableau de 1945.

1971

De Madeleine à Marcelle

[Saint-Joseph-de-Beauce, septembre 1971]

Ma chère Poussière,

Tu m'as fait plaisir en me téléphonant, depuis que j'ai raccroché je m'aperçois, idiote, que justement je voulais te rejoindre pour que tu me rendes un petit service. Il nous faudrait à Robert et à moi une carte de lecteur pour la Bibliothèque générale de Laval. Je pense que Luc Durand pourrait facilement m'en signer une. À inscrire tout de suite dans ton mémoire. Nous sommes plongés jusqu'aux oreilles dans nos recherches pour notre travail historique[1]. Signer une œuvre conjointement nous emballe amoureusement en plus de nous intéresser passionnément. C'est notre programme de cette année. L'an prochain Robert sera élu bâtonnier du Barreau de Québec. Je ne pense pas qu'on lui présente de candidat adverse. Au début, je voyais ça plutôt comme un emmerdement, mais devant la mine réjouie de Robert, j'ai révisé mes opinions. Il me dit que ça lui fait bougrement plaisir. Il n'y a eu que Louis Morin dans la Beauce à avoir accédé à ce poste. C'est une consécration dans le métier. C'est un peu comme le prix David en littérature. Robert va en profiter pour essayer de dépoussiérer la docte et droite faculté. J'ai l'impression que l'année sera forte pour la famille. Toi tu nages dans l'euphorie, Jacques aussi je pense. Je m'en veux : quand je

1. Robert Cliche et Madeleine Ferron, *Quand le peuple fait la loi. La loi populaire à Saint-Joseph-de-Beauce*, Montréal, Hurtubise HMH, 1972.

pense que chaque fois que je parle de *La Charrette* je souligne la seule réticence que j'ai eue : un sabbat ésotérique par moments, alors que l'ensemble m'a exaltée, pâmée d'aise et d'admiration. Il y a entre lui et moi la différence qu'il y a entre le génie et le talent. En disant génie je pense : transcendance, invention, originalité profonde et complète. Moi qui ai choisi de travailler dans la même voie que lui je n'en éprouve aucune amertume, au contraire, je suis fort heureuse. La seule chose qui m'inquiète pour la sortie de mes *Barons*[2] ce serait qu'on me juge par rapport à lui plutôt que par rapport au commun des écrivains. Je veux avoir du succès à cause de cette vie personnelle que j'ai choisie de faire passer en premier plan. Il faut donc que mon métier l'aide, autrement dit je veux que Robert m'admire en plus de m'aimer. Ce n'est pas tout évidemment, mais certainement une des plus importantes raisons. C'est bête, hein.

Quoique ça nous plaise beaucoup de partir en vacances seuls tous les deux, nous sommes contents que Paul et Bobette viennent avec nous. Nous filerons probablement vers le Maroc. Quand je vois avec quelle ardeur Paul s'occupe du métier de Bobette je me dis que c'est bien dommage qu'il ne soit pas le sien ou qu'il en ait un d'analogue. Il y a très peu de personnes qui gagnent leur vie avec ce qu'ils aiment. Tu es une de celles-là. Jean Rostand le soulignait l'autre jour. Moi ça fait des années que j'essaie de glisser ça aux enfants.

Je t'embrasse,

Merle

De Madeleine à Marcelle

[Saint-Joseph-de-Beauce, mars 1971]

Ma chère Marcelle,
J'aurais voulu t'appeler hier, mais il y avait les enfants et cette hâte que nous avions tout à coup de rentrer. Je te raconterai notre voyage un de ces jours quand tu viendras. Je te le résume avec la note excellente. Un voyage de vingt jours, ça vaut une année d'études !

2. Madeleine Ferron, *Le Baron écarlate*, Montréal, Hurtubise HMH, coll. « L'Arbre », 1971.

Je t'envoie ce présent, copie d'un bracelet berbère ; on m'a juré, foi d'Arabe, qu'il était en argent. Depuis que je le regarde ici d'un œil plus attentif je commence à douter de la pureté de son alliage.

Les enfants seront dispersés durant tout l'été « de par le monde », alors réserve-toi des vacances pour venir nous visiter. Je ne serai publiée qu'à l'automne. J'aime autant. Il aurait suffi d'un retard pour que je tombe en mai autrement dit sur la scène quand il n'y a plus personne dans la salle.

Donne-moi un bulletin de santé. Robert t'embrasse. Viens-tu à Québec prochainement ? J'espère que nos diapositives seront bonnes, nos trajets, surtout au Maroc, étaient si hauts en couleurs !

Je t'embrasse,

Madeleine

Mes tendres baisers à tes jeunes filles.

De Madeleine à Marcelle

[Saint-Joseph-de-Beauce, avril 1971]

Ma chère Marcelle,
J'ai oublié que nous serons absents, c'est le congrès NPD à Ottawa. Robert, président le comité des résolutions, devra être rendu le 16 pour préparer, choisir et faire la synthèse des résolutions qui seront soumises à l'assemblée des congressistes. C'est un travail long et ardu, la dernière contribution de Robert au parti à un moment décisif de son avenir électoral. La résolution du Québec sur l'autodétermination est acceptable intellectuellement, mais au point de vue rentabilité électorale, ce sera un désastre. C'est bien là une spécialité des partis de gauche qui par des conflits d'idées passent leur temps à se fractionner. Le NPD avec l'apport des Waffle devenait un parti rigoureux susceptible de devenir l'opposition officielle au parlement. Au lieu de s'aligner au départ sur des positions socialistes, le NPD-Québec préfère mettre l'enjeu sur son nationalisme et renforcer l'équipe de Trudeau pour les prochaines élections. C'est avoir la vue courte.

Je ne rejoindrai Robert que le lundi ou mardi. Je passerai la fin de semaine avec les enfants à Montréal. Il y a quelques problèmes à régler. Chéchette devra voler de ses propres ailes. Chéchette, qui est maintenant diplômée, aura un emploi. Je trouve qu'il est préférable qu'elle ait sa vie autonome, elle aussi. Nous venons de passer quelques jours ensemble qui

furent bien agréables, mais qui ont pour résultat que cette lettre est demeu-
rée inachevée alors qu'au départ je parle de diligence !

Tu viendras une autre fin de semaine, celle que tu voudras. J'entends
chanter l'alouette, la plaintive alouette et il neige encore.
Nous t'embrassons,

Merle

1972

De Marcelle à Jacques et Madeleine

Grèce, [le] 1ᵉʳ mai [19]72

Chers Moute et Jac,
Mon séjour en Bulgarie a été court et, émotivement rébarbative à toute forme de prison, je suis tombée malade.

De ma vie, je n'ai vu situation plus cocasse. Comme disait mon ami Yanni (aristo-humaniste, cœur d'or et très perspicace en politique), nous étions entourés d'anges, d'archanges et de séraphins…, les séraphins, d'origine américaine…, grand hôtel particulier, fermé le soir avec d'énormes portes en métal et après ça grilles, etc., etc. Le tout mis dans une autre prison dont nous ignorons et le raffinement et l'hypocrisie. La Bulgarie est un beau pays physiquement – mais le reste est gris – moralement, mentalement. Visuellement, etc., et le peuple *travaille*.

Toute la publicité est faussée – [par] ex[emple] pension à cinquante-cinq ans, mais… à 40 $ par mois.

Il m'a été impossible de visiter l'Académie des beaux-arts. Rencontré une femme peintre (apparentée à un chef du parti – ce qui lui a permis de venir à l'ambassade), soixante-cinq ans, beaux yeux, sensible et très intelligente – Yanni lui avait apporté du papier d'ici (Grèce). Jamais je n'oublierai ces mains fines, caressant le papier, le regard émerveillé – moi, je pleurais à l'intérieur.

La peinture, elle est minable, même sur un plan strictement académique – les plus intéressants seraient à classer dans des signes évidents de névroses – Kafka en gris. Tout le monde est pauvre, mais les grosses Mercedes foisonnent = les gens du parti, soit 200 000 qui ont tout.

La mouchardise est une institution – les gens ont peur.

Jacques serait en prison ou fusillé pour *L'Amélanchier*[1]. C'est le pays le plus aliéné du Bloc – et la sainte Russie mange des fraises, des légumes, les moutons et donne en échange des tanks. Impossible d'approcher la frontière avant dix milles – le rideau est de fer – pas de doute.

Impossible à un Bulgare de sortir de son paradis.

Yanni m'a amenée voir le monastère décrit dans la publicité comme un hôtel – indescriptible – si ce n'est que les popes ont l'air si dégénérés et libidineux qu'à leur seule vue, tu te sanctifies.

L'unique toilette avait ceci de particulier que, comme disait Yanni, ce n'est pas que ça puait, que c'était sale, mais c'est que ça glissait…

La Grèce est un éden – quel peuple que les Grecs – beaux, gais – sera indomptable. Vous en reparlerai.

Suis au bord de la mer Égée – genre d'atelier – grand style – les pieds dans le sable chaud, la tête comme une mouette – je vais travailler et soigner ma bête – entourée de Grecs, je demande des toasts et reçois un pâté au jambon – très, très beau pays – au sud de Salonique – descendrai à Athènes dans une dizaine de jours.

Je pense au Québec – on ne sait pas ce que c'est que le mot « être sur le qui-vive » et on n'apprécie pas non plus à sa juste valeur « vive voix » – liberté.

Duplessis, enfantillage – dictature de marionnettes.

Je vous décrirai l'unique magasin de Sofia (un million et demi de population).

Beaucoup de gens qui entrent, mais un sur cent ressort avec *un* petit colis et pourtant il n'y a pas de quoi se rincer l'œil, c'est d'une tristesse. Saint-Alexis[-des-Monts], la boutique Lemay – c'est l'orgie.

Je vous embrasse,

F.

[*Dans la marge*] Et l'existence du marché noir – le caviar pour les membres du parti et les ambassades (à cause des $).

1. Jacques Ferron, *L'Amélanchier*, Montréal, Éditions du Jour, 1970.

1974

● Le 12 juillet 1973 a lieu l'enterrement de René Hamelin. ●

De Marcelle à Madeleine

[Ramatuelle, le] 14 mai 1974

Mon cher merle,
La petite maison de M^me Ismard avec vue sur la mer est dans le X. Tout se déroule à merveille, y compris ma mémoire qui semble vivre ces lieux et non pas y retrouver son passé.

J'ai amené mes petites âmes[1] au zoo de Fréjus. Bavardé avec un dompteur de crocodiles et le garçon qui s'occupe des éléphants – aussi le dompteur de tigres. J'aime ces gens – ils sont formels : une bête ne devient méchante au point où on ne peut plus la faire vivre avec ses « concitoyens » du même âge (dans le cas d'un croco) que si elle a été maltraitée. Un éléphant de cirque qui était là a tué son maître de colère parce que celui-ci le battait « injustement ». Et les hommes ?

Ce qui m'amène à te parler de Claudine[2]. Évidemment après deux jours, elle a ramassé ses pénates et est partie en douce. Je suis inquiète et [j'ai] hâte de la savoir à Paris – car son sens de la direction laisse à désirer – j'espère qu'elle a été effrayée et a pris le train.

1. « Mes petites âmes », c'est ainsi que Marcelle appelle Gaël et Chloé, ses petites-filles.

2. Claudine Thiboutot, la fille de Thérèse.

Comparée à son arrivée à Saint-Lambert, elle a repris des forces, porte la tête haute, son écriture s'est transformée – elle a engraissé et ne tombe plus endormie. N'est pas venue au bord de la mer une seule fois – est déguisée en garçon – a évidemment des problèmes avec son corps. Oscille entre la haine et l'amour. Enfin, la remettre sur pied physiquement valait le coup – mais ces problèmes sont de taille – surtout que son attitude hostile et agressive ne la rend pas sympathique. Par ailleurs elle peut être charmante – c'est le cas lorsque nous sommes seules.

Comment va notre Robertino ?

Je t'embrasse bien mon vieux merle et sache que je vous aime beaucoup.

Le malheur rend fou, il ne faut pas l'oublier quand on est heureux.
Je pense à Claudine,

F.

De Marcelle à Robert

[Ramatuelle, mai 1974]

Mon cher Robertino,
[…] As-tu lu le dernier (mars [19]74) numéro des *Temps modernes*[3] sur la torture *actuelle* face aux prisonniers politiques en Allemagne de l'Ouest ?

Il y a aussi dans ce numéro un papier passionnant de Rossana Rossanda sur l'état de la gauche socialiste des pays d'Europe (qui a raté la révolution) et le pourquoi de la détérioration partielle des régimes communistes + la tentative Mao.

La vie ici est en pleine inflation – à Paris tout est si cher. L'essence : 10 fois + qu'au Québec.

Bon baiser de Ramatuelle qui conserve, il me semble, une grande sagesse mais, à la longue, qui doit être bien austère,

F.

3. Rossana Rossanda, « Les intellectuels révolutionnaires et l'Union soviétique », *Les Temps modernes,* n⁰ 332, 1ᵉʳ mars 1974.

De Marcelle à Madeleine

[Saint-Lambert, le] 17 juin [19]74

Mon cher Merle,

Ti-Nic vient de partir, il me plaît bien mon neveu. Je sens qu'il creuse son sol, étoffe ses structures ce qui en fera un homme réaliste, mais avec du vent dans les voiles. Et Dieu, le vent se fait rare.

[…] Mes petites âmes sont arrivées. Mon système nerveux ne tolère plus beaucoup une maison en ébullition – mais je les adore. J'en suis folle – alors… hein ? On se dit l'expo elle attendra, on la fera à un autre rythme et peut-être qu'elle sera meilleure.

J'ai passé le week-end avec X, donc me voilà amoureuse – et de ce compliqué, brillant et inquiétant personnage. C'est vraiment l'homme double par excellence. Sa capacité de tendresse est grande, sa violence tout autant, sa lucidité – mais il cohabite avec l'Inquisition, ce qui lui donne aussi une grande rigueur… faudra voir comment il va évoluer et vers quoi il va pencher.

[…] J'irai, si ça vous va dans votre douce Beauce vers le 20 juillet – en somme pour ton anniversaire – ça me fait une joie.

Je passe des examens le 5 juillet – un peu la trouille que l'on me trouve quelque chose – j'ai encore tellement de choses à faire. J'ai écrit un papier de cinq pages pour *Maintenant*[4]. J'en suis assez contente – hâte que tu lises.

Baisers à tous deux,

F.

4. Revue mensuelle québécoise.

1978

De Marcelle à Madeleine

[Paris, mai 1978]

Ferron
Hôtel Vaneau
85, rue Vaneau
Paris (jusqu'au 5 juin)

Mon cher Merle,
Lise Moreau demande à mon retour de Grèce[1] : « As-tu eu des nouvelles de Robert ? » Est-ce que Danielle t'a dit ?

Ouf ! Sueur froide, vertige, je vais tomber dans les pommes ; physiquement j'ai eu l'impression d'être passée à un fil du gouffre – que Robert venait de sauter.

De joie, après, j'ai pleuré. Tout ça pour te dire l'affection que je vous porte.

Tous les vœux pour Robert de Maryvonne Kendergi – de Claire[2], etc.

Je crois que je vais appeler ce soir, car il me semble que le dernier bulletin de santé est trop vague. Danielle me dit qu'elle était si émue, que ta voix lui semblait si ténue, que le message semble s'être fait uniquement au niveau de l'émotion – de précisions pas. Et alors ? Et alors ?

1. Marcelle est allée au moins quatre fois en Grèce.

2. Claire Bonenfant (1925-1996), féministe, présidente du Conseil du statut de la femme de 1978 à 1984, amie.

J'ai eu des nouvelles plus précises par la délégation.

Bon – de toute façon je t'appelle dans une heure.

J'imagine l'angoisse – ne tombe pas malade – Robert a la « baraka » comme disent les Grecs, alors tout va rentrer dans l'ordre.

Je t'embrasse ma beauté, embrasse Robertino – dis-lui mon énorme affection. Baisers,

F.

● Le 5 septembre 1978, mort de Robert Cliche. ●

1980

De Marcelle à Madeleine

[Mexique, janvier 1980]

Chère Merle,

C'est rigolo ce voyage[1]. J'ai commencé par me faire voler passeport, visa et billet d'avion – par…, j'en suis certaine, un gars type mafia de Montréal – ACAPULCO m'est *profondément* antipathique.

Alors on a décollé rapidement – huit heures d'autobus – en passant dans les montagnes on a tiré à coups de carabines sur le car – rien que ça – mais ici c'est l'Éden – si beau, si aimable.

Mon moral est au beau. Je dirais même beau fixe.

Gilles et moi sommes devenus des êtres très différents.

Je crois qu'une partie de ses préoccupations est, dans ses relations avec une femme, de prouver qu'il a raison. Comme tu peux imaginer, ce n'est pas mon style. J'aime bien le poète – en lui. La vie lui a été ingrate […] je découvre un homme de gauche, intelligent, profond, mais conformiste. Est-ce que nous allons tous devenir conformistes en vieillissant ? Dieu nous préserve.

Je l'aime beaucoup, mais nos relations doivent rester amicales et platoniques ça c'est certain – et je ne compte pas déroger de cette décision. J'ai toujours choisi mon style de vie et ce n'est pas le soleil qui va m'embarquer dans une histoire sans issue…

Sois sage,

F.

1. Le 19 janvier 1980, Marcelle Ferron part pour le Mexique avec Gilles Hénault. Ils vont à Puerto Escondido puis à Oaxaca et seront de retour le 12 février 1980.

1981

De Jacques à Marcelle

[Saint-Lambert, le 21 janvier 1981]

[*En guise de carte postale, Jacques a utilisé une photo de son fils Olivier quand il avait six ou huit ans.*]

D'année en année, cela finira par être vrai. Où en es-tu ? Cinquante-sept, cinquante-huit ?

Je suppose que tu ne l'avais pas prévu. Tu avais peur de l'enfer. C'est tout. Et peut-être continues-tu d'avoir peur, bravement, pour ainsi dire dans la bouche du feu ? Ça réchauffe, ça stimule. Va, profite bien de cette énergie gratuite. C'est ce que je te souhaite pour ton anniversaire.

<div align="right">Jacques
21/01/81</div>

De Jacques à Marcelle

[Saint-Lambert, le 5 mai 1981]

Chère vieille infatigable,

En écoutant Bigué qui a cela de bon qu'il sait admirer (sans compter qu'il ressemble à son grand-père) il me semble te voir mieux, menue et occupant toute la place, frugale et généreuse, toujours attentive, en quête d'invention, plus fragile qu'on ne le penserait, mais ne demandant jamais merci, s'entourant de quelque fracas, au fond simple, pertinente et fidèle, et vive avec tout ce que cela comporte d'encourageant pour

Jacques et Diane

un jeune homme[1]. Autrement dit, tu n'es vieille en rien, c'est le plus grand des avantages.

J'ai repensé à *Rosaire*[2] après que Jean Marcel m'eut fait observer que le thème en était le même que [dans] *Cotnoir*. Voilà, celui-ci procède de l'imaginaire où l'on est tout aisance et liberté, tandis que celui-là est empêtré dans la réalité, maladroit, tatillon. Mais en somme, il illustre bien *L'Exécution de Maski* en en montrant la conséquence.

On ne voit pas très bien ce qu'on fait ; on l'aperçoit trop tard : il est fait. Tant pis ! Je ne regrette rien. Et puis quelle surprise, et quel plaisir, de t'y trouver sur la couverture[3].

Je ne saurais trop t'en remercier.

Je t'embrasse,

Jacques
05/05/81

1. Jean-Olivier Ferron, dit Bigué, a habité chez Marcelle, à Outremont, quelques années lorsqu'il étudiait à l'Université de Montréal.

2. Jacques Ferron, *Rosaire*, précédé de *L'Exécution de Maski*, VLB éditeur, 1981.

3. Gouache de Marcelle Ferron sur la couverture.

1983

De Marcelle à Madeleine

[Outremont, le] 11 février [19]83

Chère Merle,
Tes dernières lettres sont très drôles [...].

Bon. Vous venez manger en mars – débrouille-toi comme tu peux, sinon je ne te parle plus.

Un ami meurt du sida – ça fait choc.

Je travaille comme un petit âne de montagne. Je me hâte aussi pour régler le sort de centaines de gouaches ou encres.

Bonjour à mon petit camarade[1]. Hâte de vous voir,

Ferron

Achète-toi *Les Plus Belles Lettres de la langue française*. Passionnant.

De Madeleine à Marcelle

[Québec,] fév[rier 19]83

Lundi
Ma chère Marcelle,
Nous voilà alitées[2] en même temps pour des histoires de jambes qui n'ont

1. Rosalie, fille de Marie-Josée Cliche, naît le 13 octobre 1978, peu après le décès de son grand-père Robert Cliche.

2. Marcelle glisse sur une parcelle de glace et son genou gauche (déjà malmené dans l'enfance par la tuberculose des os) vole en éclats.

malheureusement rien à voir avec des histoires de jambes en l'air. Mon opération devient si bénigne en comparaison de la tienne que je suis surprise de ne pouvoir encore me prévaloir du service de mes jambes. Mais comme ce n'est qu'une question de jours je peux donc sans incertitude t'offrir leur service. Donc tu peux me demander tout ce que tu voudras : m'occuper de ton assurance auprès de Bernard Jasmin, de l'avancement de ton dossier Paris auprès du ministère des Affaires culturelles, etc., etc. Tu peux te servir de moi comme d'un prolongement de toi-même ! Comme tu as toujours abusé de tes forces, abuse aussi des miennes si tu le veux.

Tu profiteras de ta convalescence pour faire de petites huiles sur papier avec poudre d'or, ce que plusieurs te réclament depuis si longtemps. Après tu n'auras qu'à faire ta valise pour la Bretagne[3]. Ça tombe pile cette maison ! Tu aurais voulu planifier cet accident et une façon de t'en remettre promptement que tu n'aurais pas mieux trouvé.

On m'a annoncé à l'hôpital que je faisais un début d'arthrose. Comme je bondissais demandant ce que je devais faire et prendre pour envoyer aussitôt cette abominable menace de désintégration, le médecin, avec la cruelle désinvolture de ses trente ans, m'a répondu en ouvrant sa main en direction de mon visage : « Rien. C'est comme les rides ! » J'ai ri parce que c'est encore la meilleure façon d'accepter de vieillir.

Je t'embrasse, t'envoie toute ma tendresse, mon affection et irai te voir quand j'aurai retrouvé mon moyen naturel de locomotion.

Merluche

De Marcelle à Madeleine

[Montréal,] fév[rier] 1983

Chère petit merle,
Je suis sujette à de fulgurantes descentes dans la déprime – impossible de freiner, de choisir un autre sentier ; et l'unique issue : les larmes irrationnelles ; c'est l'animal qui pleure – l'éternel enfant qui proteste, qui n'accepte pas l'absurdité de la vie – ce que tu as toi-même connu – que cette garce de vie me fasse subir…

3. Marcelle n'ira pas.

Le lendemain.

Fini les somnifères.

Ce matin je vais mieux.

J'ai dormi toute la nuit, en me réveillant plusieurs fois, mais j'ai quand même dormi « au naturel » avec un bon système de défense contre les images trop douloureuses et qui se sont entassées, « empilées » si nombreuses depuis si, si longtemps.

Et le tout est dans un tel pêle-mêle – rien ne semble s'effacer dans la vie – et choc et l'album de souffrance se met à revivre.

Je rêve de papa qui s'en vient dans le lent et si long carré d'eau – je me sens enroulée par les poignets à des fils de soie et c'est le désordre de ces fils qui m'empêche de glisser dans le vide.

Tout à l'heure sont passés les jeunes médecins – il me faudra gagner 40° de flexion de mon genou, en trois jours – larmes, découragement, infirmité, etc., etc., et soudainement j'ai trouvé une idée pour y arriver, déjà expérimentée à seize ans. Il faut que le physiothérapeute soit d'accord.

J'ai convaincu les jeunes médecins qui ont convaincu le mien – sinon, je ne veux plus vivre – et est arrivé la thérapeute que je n'avais jamais vue. Nous allons employer ma recette de Sioux – ce matin nous avons gagné 15 % sans souffrance à tourner de l'œil – et avec ça – l'espoir.

Donc, je suis sortie du couloir à déprime – celui que tu as connu. Si j'ai semblé te secouer brutalement très souvent, ce n'est pas que je ne comprenais pas et n'en souffrais pas – non, ça fait partie de mes ruses de Sioux pour la survie. Le choc de mort que j'ai eu à trois ans m'a donné un amour si intense de la vie, mais la mort, la garce, est toujours là – c'est une drôle de toile de fond pour une vie – Dieu qu'on a eu de la chance d'avoir un père aussi intelligent et sensible.

Je suis bien heureuse de te savoir au chaud à Québec – il est vrai que j'aime beaucoup tes enfants.

Et b.,

F

De Madeleine à Marcelle

[Québec, le 15 février 1983]

Madame Marcelle Ferron
Chambre 1423

Hôtel-Dieu de Montréal
3840, [rue] Saint-Urbain
Montréal

Ma chère Marcelle,
Voilà que la journée la plus difficile est passée.

Il te reste à laisser agir le temps avec patience pour laisser libre cours à cet important flux vital qui te caractérise [...].

Parlant de pattes je récupère l'usage des miennes de jour en jour et d'ici une quinzaine il n'y paraîtra plus. J'irai alors te voir. En même temps je m'occuperai de ce roman dont on ne me donne pas de nouvelles ce qui me semble, est de mauvais augure. Ou peut-être que non. C'est mon impatience sans doute qui fait que varie la couleur de mes lunettes.

L'avenir est souvent imprévisible. Vaut mieux se plier à ses fantaisies et essayer de profiter au maximum de tous les bons côtés qu'elle nous offre. Il y en aura sans doute dans ce qui t'arrive même si au départ cet accident avait des allures de catastrophe. D'abord, fini cet enseignement qui te vidait de toutes ces ressources dont tu as besoin pour poursuivre ta carrière. Terminés ces héroïques combats inutiles qui t'épuisaient. Ces deux mois de retraite forcée te ramèneront doucement, quand cesseront la douleur et la fatigue, à ce qui est pour toi prioritaire : l'expression de tes facultés créatrices.

Quand tu sortiras de l'hôpital j'irai, si tu as besoin d'aide, t'aider à te réinstaller dans ta vie quotidienne si Babalou travaille et que Noubi n'est pas arrivée.

Je suis beaucoup plus calme et sereine depuis que je vis ici.

Il fait un soleil éblouissant la maison en est pleine. Elle me coûte quand même un prix fou à chauffer. Tant pis, c'est bien le moindre des maux.

Merluche

De Madeleine à Marcelle

[Québec, février 1983]

Ma chère Marcelle,
En lisant ta lettre j'ai eu la même réaction, le même comportement que le premier jour de ton opération à Cartierville. J'étais assise à ton chevet. L'anesthésie perdait son effet peu à peu et tu te lamentais dans ton som-

meil, une plainte douce, répétitive, interrompue. Je pleurais à chaudes larmes le visage dans mes deux mains, inquiète qu'on me surprenne ainsi, si peu à la hauteur du rôle que papa m'avait confié. En lisant ta lettre je revivais cette scène avec une précision remarquable. Quand tu t'étais éveillée tes premiers mots avaient été pour me consoler. Je me souviens des efforts que je faisais pour me contrôler, du ridicule des rôles inversés et la crainte que j'avais que papa téléphone justement à ce moment-là. Alors qu'il est si normal que je pleure en constatant combien il va t'en coûter d'efforts et de douleurs pour te remettre de cet injuste accident. Et que je sois si contente que tu retrouves la méthode Sioux! Quand le moral part en chute libre il est salutaire de commenter ses performances à un interlocuteur. Si je l'avais plus pratiqué cet exercice sans doute que j'aurais moins eu mal à l'estomac!

Faut-il payer pour les talents qu'on a eus, le bonheur qu'on a eu, etc., etc. Est-ce un relent d'éducation chrétienne? Ou une façon collective (familialement) de se déculpabiliser d'avoir été privilégiés. Ou de souligner la relativité des choses : une patte qui fonctionne capricieusement disons, c'est moins important que le bras, la tête ou le cœur… Robert aurait accepté un plâtre à vie, je présume… Tu porteras le tien cinq semaines… À bien y penser ce n'est absolument rien! Nous en recauserons quand je te verrai.

J'ai réellement hâte de te voir,

Merluche

[*Dans la même enveloppe*]
Chambre 1423
Lundi p. m.
21 fév[rier 1983]

Ma chère Marcelle,
Je t'embrasse et ris encore de ta comparaison d'hier : on te déplace comme on le ferait d'une livre de beurre. Le rapprochement est si ténu, les points de ressemblance si surprenants que je n'ai pas pu m'empêcher de sourire hier en rangeant mon beurre avec beaucoup de précaution, il va de soi.

Repose-toi. Oublie tes projets tant que tu n'auras pas récupéré tes forces. Priorité pour que ça se fasse vite.

Mon affection,

Merle

De Marcelle à Madeleine

Villa Médica, [Montréal, le] 14 mars 1983

7 h ¼

Mon cher petit merle,

Les jours allongent – on change de versant et comme la nature est une grande dame, je l'accompagne.

Je suis ainsi dans la lumière, les jours sont plus longs, ils sont plus plats et ça prend une autre sorte de force pour les traverser.

J'ai donc maintenant retrouvé toute ma quincaillerie, tout se remet en place, les livres, la musique, les années. Je prépare une conférence et il ne manque que la peinture.

C'est drôle comme tout ça paraît calme à côté des montagnes russes, des exaltations, des angoisses, de ce va-et-vient interminable des grands états postopératoires – on peut appeler ça du délire, un lieu mental, où toute ta jeunesse, enfance, où tous les êtres que tu as aimés se bousculent, pêle-mêle, très précisément présents ; quel brasse-camarade – j'en suis encore épuisée – et la réalité quotidienne (métro, projets, etc.) qui se *superpose* et quelquefois s'insère dans les fissures de la réalité ou pas du tout. L'histoire du cardinal n'a pas de place dans ma vie si ce n'est les cheveux roux-orange de l'infirmier et de son grand froc blanc.

Tout ça pour te dire que je vais à la physio – deux fois par jour – que je suis en train de « marchander » ma sortie à la fin du mois – ils voudraient me garder un autre mois – là non, je ne peux plus.

Je t'écris pour te dire que ça m'a fait beaucoup de bien que tu viennes, ça m'a aidée à changer de versant.

Et merci pour la maison, pour le frigo. Je viens de parler à Maurice[4] qui était parti en voyage.

Je suis si heureuse de la rencontre avec Stanké[5] – regarde à la loupe le contrat – car sa réputation d'homme dur en affaires doit quand même avoir quelque fondement. Évidemment, le *cheap labor* a des chances d'y goûter plus que toi. Je me demande si ces gens ont quelque amour de la littérature.

4.　Maurice Perron, qui travaille chez Marcelle.

5.　Madeleine Ferron, *Sur le chemin Craig,* Montréal, Stanké, 1983.

Il faut garder la tête froide avec eux et ne pas leur donner ce qu'ils n'ont pas. Le jugement est peut-être sévère.

Je t'embrasse. As-tu donné la lettre à camarade ?

F

De Madeleine à Marcelle

[Québec, début mai 1983]

Ma chère Marcelle,

J'avais le cœur gros quand je t'ai laissée hier. Mais en fait, deux mois encore de réhabilitation[6] c'est moins que la moitié du temps déjà consacré à cette pénible aventure.

Je t'ai trouvée mieux que je n'avais pensé. Tu te débrouilles bien avec tes trois pattes additionnelles et je suis convaincue que tu pourras venir à Ottawa avec le Mout, Louise et moi vers le 10 mai.

N'abuse pas de tes forces, écourte les téléphones, fausse compagnie aux personnes qui restent trop longtemps, laisse tes convives à la table s'il le faut, mais sitôt que tu te sens fatiguée, détèle. Je pense que c'est très important pour que tes os se ressoudent.

Nos utopies déçues ne nous frustrent pas trop puisque nous transposons nos déceptions en combats même si nous savons d'avance qu'ils n'ont pas grand-chance de succès.

Je t'embrasse. N'oublie pas tes exercices,

Merluche

• Le 11 octobre 1983, Marcelle reçoit le prix Borduas. •

6. Marcelle fera de la physiothérapie.

1984

De Madeleine à Marcelle

[Québec, septembre 1984]

Ma chère Marcelle,

J'ai essayé de t'appeler samedi et dimanche pour apprendre par Lise à la fin de la journée que tu ne rentrais qu'aujourd'hui. Je venais tout à l'heure de prendre la décision d'aller vous visiter quand j'ai eu un téléphone de la Fondation Bronfman pour donner suite à cette demande de sous que je leur ai faite pour la Fondation Robert-Cliche. Un monsieur Hobday, très gentil, veut me rencontrer jeudi le 13. J'ai donc pensé que je pourrais arriver mardi le 11, ce qui me donnerait la journée du 12 pour mes rencontres d'affection. Je pourrais ainsi te voir avant ton opération[1]. Peut-être même te conduire à l'hôpital en te tenant la main puisque la date si je me souviens bien est celle-là. J'ai hâte de te voir. Je serai donc avec toi pour « la veillée d'armes ». Si tu n'es pas d'accord ou qu'il survient des changements, tu m'appelles. Je serai chez Jean[2] en fin de semaine, son numéro de téléphone à Saint-Ferréol est [...].

Je t'écris au lieu de te téléphoner afin que soient consignés sur papier ! les chiffres et dates.

Je pense souvent à toi, à cette angoisse que tu dois éprouver par moments à l'approche de la date fatidique. Heureusement que cette splen-

1. Dix-sept mois après l'accident de février 1983, Marcelle est réopérée à la jambe afin de retirer la plaque de métal. L'opération aura lieu finalement le 9 septembre.

2. Jean Cimon, un ami urbaniste, compagnon de Madeleine après le décès de Robert.

dide vitalité qui est la tienne est toujours là. Je l'ai constaté une fois de plus cet été lors de ce voyage qui nous a fait beaucoup plaisir, Chéchette et moi.

Je t'embrasse tendrement,

Merluche

De Madeleine à Marcelle

[Québec, septembre 1984]

Ma chère Marcelle,
Chéchette doit aller te visiter en fin de semaine.

Je préfère envoyer le chandail par la poste parce que c'est agréable d'avoir du courrier à l'hôpital et aussi parce que les gestes de tendresse perdent un peu de leur signification et de l'intensité qu'on y a mis s'ils se produisent tous en même temps.

Comme il est facile de prendre des résolutions et comme il est difficile de les tenir ! Je viens d'accepter d'aller faire la promotion du recueil de nouvelles humoristiques[3] à Chicoutimi : deux émissions de T.V. et trois à la radio, tout ça dans la même journée. Je n'ai pas pu et n'ai pas voulu refuser. C'est un peu comme pour une voiture. Il est recommandé de faire de temps en temps des excès de vitesse : ça nettoie la tuyauterie.

J'ai rencontré hier Madeleine Bergeron, une grande amie de Gabrielle Roy, pleine de vie et de fraîcheur malgré un deuxième cancer qui l'accapare ces temps-ci ! Gabrielle Roy était maladive, me dit Madeleine Bergeron. Des ulcères d'estomac, de l'asthme puis deux mois de dépression profonde dont elle était consciente sans pouvoir s'en sortir. Un fragile système nerveux qu'elle a protégé le plus possible en ne se consacrant qu'à son travail d'écrivain. Nous devrions, toutes les deux, mettre cette réflexion dans notre agenda.

Je t'embrasse, t'appellerai en fin de semaine ou peut-être avant bien que les bonnes nouvelles concernant ton déblocage vis-à-vis la physio-

3. *Dix nouvelles humoristiques,* collectif sous la direction d'André Carpentier, Montréal, Les Quinze, 1984. Les auteurs sont : Noël Audet, François Barcelo, Victor-Lévy Beaulieu, André Belleau, André Carpentier, Madeleine Ferron, Pauline Harvey, Gilles Pellerin, Jean-Marie Poupart et Yolande Villemaire.

thérapie m'ont beaucoup rassurée. Le courage, la vitalité, la persévérance, enfin tout ce qu'il faut pour te recréer une jambe tu l'as, mais tu ne pouvais t'en servir efficacement.

Tu me faisais un peu penser aux alcooliques qui cherchent le remède magique qui leur permettra de continuer à boire.

J'imagine et j'aime imaginer que tu n'as presque plus de douleurs, que tu ne fais plus que te satisfaire du degré de flexion. Aujourd'hui : trente, demain trente-deux…

Toute mon affection,

Merluche

De Madeleine à Marcelle

[Québec, septembre 1984]

Ma chère Marcelle,
Tu prends une bonne décision. Il faut que tu profites de ton séjour à l'hôpital pour ne t'occuper que de toi, te saoulant de sommeil entre chaque séance de physiothérapie, ne faisant aucun effort autres que ceux qui te sont demandés pour ta jambe, ne lisant que des choses douces, faciles, inventant des tableaux sur l'envers de tes paupières fermées. Elles se déposeront comme une pile de crêpes au fond de tes limbes personnelles : cet espace qui est situé entre la conscience et l'inconscient et te serviront plus tard.

Ne te laisse pas assaillir par les problèmes de tout le monde, essaie de contrôler cette super-activité intellectuelle qui te caractérise, essaie de pratiquer le silence et de te foutre pour le moment de tout ce qui n'est pas toi.

Je sais que les conseils que je te donne, si tu les suis, t'éviteront la déprime.

Je t'embrasse tendrement,

Merle

… « Elle parle trop, a dit l'infirmière l'autre jour, c'est épuisant. »

De Madeleine à Marcelle

[Québec, le] 16 sept[embre 19]84

Dimanche

Ma chère Marcelle,

Que c'est facile de perdre le contrôle de sa monture ! Depuis que je suis revenue j'étais follement inquiète de la tienne. Et voilà que Lise m'a si rassurée que je remets à plus tard le téléphone que je voulais te faire pour ne pas te fatiguer et que suis toute molle de plaisir. Tu fais ta physiothérapie sans trop de douleur, tu en es rendue à 50 degrés. Tu atteindras sans doute le 80 rêvé par Papineau[4] ! Tu lis, tu n'es ni fébrile ni angoissée. Tout va ma foi comme l'avaient rêvé tous ceux qui t'aiment. C'est merveilleux. À force de courage, de ténacité, tu te refais une jambe, tu la fais renaître. Tu n'auras jamais fait meilleure œuvre de création. Comme pour un tableau, ne la lâche pas, reste braquée dessus tant que tu n'en seras pas satisfaite. Après tu l'oublieras pour décider des priorités, des choix qui accompagnent les étapes successives d'une vie.

J'en suis rendue là aussi. J'investis beaucoup trop dans tous ces organismes qui me tiennent beaucoup à cœur, mais en fait m'empêchent d'écrire ce qui m'apporte un bien-être moral qui est primordial pour mon équilibre mental. Je n'ai pas d'ambition littéraire parce que je ne veux pas changer ma manière qui est de fouiller au niveau des subtiles complaisances du cœur et de l'âme, de chercher des éclairages doux pour tableaux intimistes, ce qui est plutôt démodé, mais que je ne peux changer. Je vais diminuer les engagements patrimoniaux et culturels et travailler plus à parfaire mes nouvelles. Elles ne seront pas au nouveau goût du jour c'est certain, mais je ne les lâcherai que parfaites.

Qu'est-ce que tu penserais que je réécrive mon *Chemin Craig* en suivant les lois du roman historique ?

Je t'embrasse et je t'aime,

Merle

Jean t'embrasse.

4. Louis-Joseph Papineau (1926-2014), chirurgien-orthopédiste.

De Madeleine à Marcelle

[Québec, le 1ᵉʳ octobre 1984]

[*Lettre écrite sur du papier à en-tête* : Jean Cimon, urbaniste-conseil]

Ma chère Marcelle,
Je suis un peu déçue que tu ne profites pas plus de ton séjour à l'hôpital pour te refaire une réserve de forces et de santé.

Je ne vais pas reprendre ma tendre semonce puisqu'elle ne sert à rien et qu'elle doit te sembler assommante.

Je n'ai pas le temps de me lancer dans une longue digression sur les contradictions que je relève chez toi. [Par] ex[emple] : tu rêves de peindre en toute sérénité, de poursuivre ta vie de peintre et tu n'envisages ton avenir immédiat que rempli de départs et de projets disparates, etc., etc.

Je suis fatiguée ces jours-ci sans raisons apparentes peut-être de la lassitude que j'éprouve à l'avance de passer la semaine qui s'en vient à faire la promotion d'un livre recueil de nouvelles humoristiques qui m'a déçue. Je me suis aperçue que même chez les écrivains, ce genre très particulier n'est ni compris, ni respecté. Une nouvelle c'est un sac plus petit que le grand dans lequel on fourre n'importe quoi.

Profite de ta dernière semaine à l'hôpital pour récupérer le maximum. Babalou et Diane sont des anges pour toi. Mes enfants aussi sont pour moi d'une tendresse qui m'émeut toujours.

Je t'embrasse,

Merluche

De Marcelle à Madeleine

[Montréal,] 3 ou 4 octobre 1984

Chère petit Merle,
Un séjour à l'hôpital est en soi un cataclysme, un ouragan. Je n'ai pas, cette fois-ci, *trop* dérapé.

Je quitte demain – il est temps. Je ne supporte plus la physio. *À chaque jour,* tu as quinze petites tragédies – sans drame, invisibles, mais si humbles et irrémédiables – au début tu ne « vois » pas trop – plus de jambe, etc., etc.

– mais il y a comme un écran […] ; pour sentir et comprendre le monde, il faut être sensible à la douleur, mais aussi en excellente santé.

J'ai encore quelques difficultés à écrire. Tu expliqueras à petit camarade que je lui écris cette semaine quand je serai en compagnie de Minga[5] et de mes plantes.

Ce regard qu'elle a si profondément mélancolique sera à surveiller. Il est vrai que depuis le 5 février 1983[6], je file à la course devant une angoisse assez étrange.

Je n'ai jamais autant voyagé qu'au bout de cette canne[7]. Il faudra lâcher la canne et l'angoisse – et me réinsérer, me glisser dans ma peinture. Ce ne sera pas facile.

Dr Paulin veut que j'aille à la mer pour mes os. Imagine qu'hier vient un monsieur de l'hôpital spécialisé dans les voyages et il m'apporte… une publicité du « Bakana » en Martinique et où l'on voit la maison que vous y aviez louée – ça m'a fait [un] choc – étrange, non. La seule publicité qu'il m'ait apportée.

Et cette merveilleuse histoire de Elsa Morante *(Aracoeli) lis absolument* ce livre. Chez Gallimard – à déraciner un olivier.

L'hôpital a ceci de bon que tu réagis en *courtes* vibrations, très intenses, mais sans doute pas trop profondes parce que tu ne peux pas te le per- mettre – ce qui serait de l'ordre de l'émotion sous le ciseau du dentiste te fait oublier les fabricants de fausses nouvelles.

Il me semble qu'il ne faudrait pas que tu t'associes avec ces gens- écrivains. Pourquoi ? Tu peux te permettre une grande liberté et distance – tu publies quand tu veux et avec qui tu veux. Alors sans prétention aucune, il me semble que ce qui te gêne c'est la compagnie dans laquelle tu te trouves. Et qu'il y ait de mauvais écrivains, eh bien ! Que le diable les emporte !

Tes petits-enfants me plaisent autant que tes enfants. Tu es gâtée ma belle – ce petit Benjamin a un je ne sais quoi de touchant…, etc.

Je n'ai jamais tant lu – quelle chance ! Quand je vois la solitude énorme, morne de ces gens qui n'ont pas accès à ces choses – car si la maladie les

5. Le chien chow-chow de Marcelle.

6. Date de l'accident de Marcelle.

7. De janvier à mars 1984 : Jakarta, Bali, Singapour, Tokyo et Los Angeles.

Madeleine et Marcelle au bord de la mer

coupe de leur milieu familial ou de travail… ils se retrouvent dans la gui-mauve musique de fond – sur néon. En somme toutes les portes se fer-ment.

Comme je ne peux plus entendre cette femme qui appelle *sans arrêt* ses enfants qu'elle *ne reconnaît plus*.

Bon, je t'embrasse, et je vais mieux, merci à Tournesol[8] de sa lettre qui m'a fait rire – et rire est un excellent tonique.

F.

De Madeleine à Marcelle

[Québec, le] mardi 15 octobre [1984]

Ma chère Marcelle,
J'ai commencé la lecture d'Elsa Morante. Quelle densité et quelle profon-deur de réflexions et de sentiments et en même temps cette troublante

8. Tournesol est le surnom de Jean Cimon.

force d'évocation de nos misères physiques et quotidiennes. J'ai acheté en même temps l'autobiographie de Gabrielle Roy[9]. J'y ai perdu le professeur Tournesol qui lit lentement comme il fait toutes choses et me semble complètement captivé. Quel merveilleux sortilège que celui de la lecture. Heureusement moins contraignant que celui de l'écriture. Je pensais travailler beaucoup cette semaine à toutes ces nouvelles amorcées, mais voilà qu'ayant vendu ma voiture depuis déjà une quinzaine de jours je dois m'en racheter une nouvelle.

J'ai eu des nouvelles de toi par Paul. Tu marches de nouveau, m'a-t-il dit. « Elle marche ! » Nous étions comme deux mères attendries aux premiers pas de leur enfant.

Tu as dû te sentir l'égo glorieusement enrubanné en fin de semaine avec cet hommage à Marcelle Ferron[10], cet article dans *La Presse* où ta photo était excellente, etc. « Nous en sommes tous honorés », écrit la cousine Rolande de Saint-Léon.

Je t'embrasse,

Merluche

9. *La Détresse et l'Enchantement,* Montréal, Boréal Express, 1984.

10. « Hommage à Marcelle Ferron », *La Presse,* cahier Plus, 13 octobre 1984, p. 12.

1985

De Madeleine à Marcelle

[Québec,] le 26 mars [19]85

Ma chère Marcelle,
Nous partirons donc le 28, vol direct de Québec et nous reviendrons le 12 avril et à partir de ce jour-là nous vous attendrons Paul et toi. Tu auras même des esquisses à présenter à Cossette sans doute.

Tu as fait des progrès spectaculaires[1]. Avec ce soleil extraordinaire qui baigne ta chaise longue et toi dedans, il n'y aura plus qu'à te servir de cet accident comme point de référence.

Je t'embrasse,

Merluche

Notre repas fut bien agréable l'autre soir, mais plus j'y repense plus j'ai l'impression que Jacques a retrouvé ses stimulants. Son œil brillant, pétillant, son ton provocateur. Il a recommencé à écrire… Il est sans aucun doute bien préférable qu'il retrouve ce qui était devenu une seconde nature plutôt que de vivre d'une façon lamentable. Il faut que Negrete[2] soit d'accord pour que le Mout soit aussi resplendissante. Puisque tu verras Paul plus souvent, attire son attention sur cette éventualité. Peut-être que je me

1. Marcelle fait de la physiothérapie pendant presque toute l'année 1984.

2. Juan Carlos Negrete, psychiatre. À ce sujet, voir le film *Le Cabinet du D^r Ferron,* de Jean-Daniel Lafond.

trompe et je sais qu'on ne peut faire vivre quelqu'un malgré lui, mais nous serions malheureux si nous avions à nous reprocher de n'avoir pas été attentifs.

Je viens d'écouter « Préface pour la radio de V. L. B. ». Merveilleusement écrit. Il viendra qu'à l'écrire son œuvre géniale !

Je t'embrasse,

Merluche

• Le 21 avril 1985, mort de Jacques Ferron. •

[Extrait du Journal de Marcelle]

4 mai [19]85

Jacques est mort.
J'ai fui dans mon lit.
Comme pour garder toutes les traces de son souvenir
Ce regard… moqueur, cruel pour les imbéciles instruits.

Que la vie est courte et que le temps passe vite. Si on a cette impression depuis l'enfance, on est certain de devenir peintre, car les deux obsessions de celui-ci sont l'espace et le temps. Et ça depuis la nuit des temps : l'artiste n'accepte pas la mort et c'est pour ça qu'il aime tellement la vie.

Les tableaux des pendus de Goya sont éternels non à cause du sujet, mais parce qu'il y exprime sa haine de la violence, de la misère, de l'injustice.

Postface

Il en fallait du cran, de la détermination et de la confiance en son talent pour aller vers son destin malgré le jugement de la famille, des conjoints et de la société. La correspondance qu'a entretenue Marcelle Ferron avec ses frères et sœurs, au milieu du XXe siècle, s'inscrit dans le parcours atypique des membres de cette famille exceptionnelle alors que s'opèrent des changements sociaux qui marqueront l'histoire et la vie culturelle québécoises. Leur échange épistolaire témoigne non seulement des valeurs morales et religieuses de l'époque, mais il fournit également un éclairage nouveau sur les défis que devaient surmonter les femmes désireuses de s'adonner à un métier artistique ou littéraire, lesquels étaient destinés traditionnellement aux hommes. L'allusion fréquente à Simone de Beauvoir et à son populaire ouvrage *Le Deuxième Sexe* montre à quel point les idées entre frères et sœurs passaient souvent par la circulation des livres. À une époque où les femmes sont éduquées à l'activité artistique pour affiner leur goût et devenir de meilleures épouses, Marcelle tient de l'exception. Consciente que peindre est une profession et non un hobby, elle cherche l'inspiration auprès des automatistes de Paul-Émile Borduas et signe le manifeste *Refus global*. Pour elle, c'est une question de vie ou de mort, tandis que pour ses sœurs, Madeleine et Thérèse, la famille et le mari passent avant leurs propres désirs. Sa conception du rôle de la femme québécoise des années 1960 détonne et inspire. À une époque où le Québec est en quête de son identité culturelle et nationale, Marcelle révèle sa volonté d'affranchissement des stéréotypes féminins en signant d'abord ses œuvres Ferron-Hamelin, puis en usant de son nom de jeune fille. De nos jours, rien n'est plus banal que l'emploi de noms composés ou du patronyme donné à la naissance, c'est la loi. Mais dans les années 1950, cette signature relevait de la provocation.

Ces lettres enrichissent non seulement notre compréhension de la démarche artistique de Marcelle, mais aussi celle de l'écriture au féminin tandis que se révèlent les motivations personnelles de chacune des sœurs et les manières de penser du clan Ferron. Contrairement aux autres ouvrages de correspondance déjà publiés entre Jacques Ferron et ses sœurs, la spécificité de celui-ci réside surtout dans l'affirmation des positions tranchées de Marcelle sur la condition des femmes, la politique, la religion et les différences culturelles entre le Québec et le reste du monde. En plus d'y lire les différents points de vue de la fratrie sur la laïcité et la politique provinciale, nous sommes témoins des premiers pas d'une artiste qui croit en son art et ne regrette jamais de devoir faire de nombreux sacrifices pour accomplir sa destinée. Comme Riopelle, Borduas et d'autres artistes québécois, Marcelle s'exile en France pour se consacrer à la peinture avant d'explorer de nouvelles avenues, d'exploiter de nouveaux matériaux, différents de l'huile. Elle découvre alors d'intéressantes possibilités picturales qui s'inscrivent dans un art dit social, en collaboration avec des groupes multidisciplinaires, dont des architectes, des fabricants de verre et des ingénieurs.

Sa vie professionnelle a fait l'objet d'une importante documentation en histoire de l'art, mais sa profonde conviction de réussir quoiqu'il advienne, sa volonté d'atteindre ses idéaux malgré ses problèmes de santé et ses difficultés financières et de laisser sa marque dans la collectivité nous étaient moins connus.

Sans nécessairement adhérer au sens du sacrifice et de l'oubli de soi que possédaient une grande partie des femmes éduquées par les religieuses avant la Révolution tranquille, nous comprenons les pressions sociales qui étaient exercées sur Marcelle, Madeleine et Thérèse. Au fil des lettres, nous entendons leur impuissance à écrire l'esprit en paix et sentons leur crainte de bouleverser leur famille. Ce parcours intellectuel singulier est si limpide que nous compatissons à leur sentiment de culpabilité et espérons que leur destin se réalisera. Pour Madeleine, l'expérience vécue se transposera dans ses contes et ses nouvelles. L'esthétique journalistique de Thérèse sera reconnue lorsqu'un de ses articles sera primé. Parmi les femmes de la famille, Marcelle aura la plus importante notoriété et ses grandes forces auront été sa fougue, sa volonté de créer, sa foi en son talent et sa rébellion.

Qu'est-ce qui ressort de cette lecture ? Outre le quotidien des frères et sœurs, l'incidence du décès prématuré de la mère, morte de la tuberculose dans la trentaine, et du père, qui décide de mettre fin à ses jours une quinzaine d'années plus tard, aura été déterminante pour tous, mais plus pré-

cisément pour Jacques et pour Marcelle, qui abordent le sujet dans leurs lettres. Les chercheurs qui s'intéressent au contexte socioculturel de cette époque y verront également un échange fécond d'idées brutes entre intellectuels. Les chercheurs en études féministes y trouveront une preuve de plus que la femme, à cette époque au Québec, était vouée à l'état d'épouse, de maîtresse ou de muse. Celles qui osaient sortir du rang devaient se munir d'une épaisse carapace pour ne pas succomber sous les attaques répétées de leurs pairs et les menaces du clergé. En effet, la religion exerçait un immense pouvoir sur l'autoreprésentation de la femme et sur son rôle au sein de la société.

Par ailleurs, nous reconnaissons dans le parcours phénoménal de Marcelle Ferron quelques caractéristiques fondamentales du corpus littéraire québécois : le nomadisme, la rencontre avec l'autre, le lyrisme et le mysticisme. Tout d'abord, la correspondance se lit comme un récit de voyage tant du côté de Marcelle que de Jacques et de Thérèse et s'oppose à la situation plus sédentaire de Madeleine et de Paul. Ainsi, chaque territoire à explorer est habité par des étrangers : les Anglais de Toronto, les Juifs d'Outremont, le petit *nègre* d'Haïti, les Acadiens du Nouveau-Brunswick, les Français, les Grecs et plusieurs autres peuples européens sont abondamment mentionnés. Ces rencontres et cette ouverture à l'autre s'inscrivent encore de nos jours dans le paradoxe identitaire québécois, c'est-à-dire dans nos rapports à la langue et à la culture étrangères. À l'occasion, les lettres sont lyriques, exaltées, démesurées ou simples, voire réduites à quelques aspects financiers. Leur dimension poétique passe aussi par la nomination des gens et des choses, par exemple, plusieurs surnoms sont liés à des oiseaux. Puis, dans un rôle plus secondaire, Jacques prend un malin plaisir à manquer de tact envers ses sœurs, créant des imbroglios au sein de la fratrie, semant des intrigues, développant de petits scénarios dramatiques. Enfin, le mysticisme, inscrit dans l'imaginaire social et national québécois, engendre le deuil, la dépression, la dépossession dans une corrélation avec le concept de faute judéo-chrétien, délire ou culpabilité, tout cela lié à la défaite patriotique, mais la force de Marcelle aura été de transformer cette défaite en victoire. Et puisqu'il faut conclure, ces lettres brillamment sélectionnées et assemblées comme les morceaux d'un vitrail, d'une verrière ferronienne, montrent à quel point visées sociales et forme artistique sont intimement liées encore aujourd'hui dans nos sociétés.

<div style="text-align: right">

Denise Landry
Membre du CRILCQ – Université de Montréal

</div>

Remerciements

Je tiens d'abord à honorer la mémoire de Bernard Lamarre, qui m'a encouragée dans ce projet.

Je remercie ma sœur aînée, Danielle Hamelin Lemeunier, première lectrice et correctrice méticuleuse de ce manuscrit ; ma sœur Diane, qui n'a pas hésité à numériser un nombre incalculable de photos et de textes ; ma cousine Josée Cliche ; mon cousin Jean-Olivier Ferron ; mes cousines Catherine et Nathalie Ferron ; particulièrement ma cousine Béatrice Thiboutot, qui a volontiers accepté de me fournir la liste des grands reportages de sa mère ; et les successions qui nous ont donné accès aux lettres et qui les ont relues pour la publication.

J'espère que ces lettres rendront hommage à ma mère, Marcelle, que j'ai adorée.

Babalou Hamelin

Table des matières

CRÉDITS ET REMERCIEMENTS

Les Éditions du Boréal remercient le Conseil des arts du Canada pour son soutien
financier ainsi que le Fonds du livre du Canada (FLC).
Canadä

Les Éditions du Boréal sont inscrites au programme d'aide aux entreprises du livre
et de l'édition spécialisée de la SODEC et bénéficient du programme de crédit
d'impôt pour l'édition de livres du gouvernement du Québec.
Québec ⬛⬛

Cet ouvrage a bénéficié du soutien financier et scientifique du Centre
de recherche interuniversitaire sur la littérature et la culture québécoise
(CRILCQ – Université de Montréal).

La rédaction de l'appareil critique ainsi que le travail de révision ont été effectués
par Denise Landry (CRILCQ – Université de Montréal).

Photographie en couverture : Collection de la famille